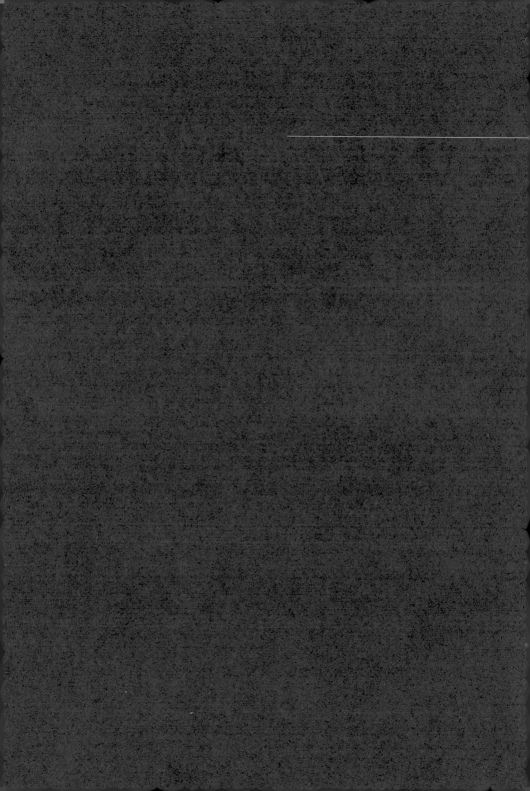

THE BIG PICTURE

MONEY AND POWER IN HOLLYWOOD

大銀幕後°

好萊塢錢權祕辛

Edward Jay Epstein 著　宋偉航 譯

目錄
Contents

新舊好萊塢
The Two Hollywoods

諸神的黃昏*

一九四八年三月二十日，好萊塢眾家精英頂著結冰的低溫和凜冽的狂風，魚貫走過成排的新聞攝影機，準備進入洛杉磯的神殿大會堂（Shrine Auditorium），參加第二十屆奧斯卡金像獎頒獎典禮。進入會堂，眾人發現舞台改裝為碩大的生日蛋糕，擺了二十個巨型的「奧斯卡」獎座權充二十根蠟燭。

那一晚，各家片廠可資慶祝的事可真不少。他們拍的電影放眼世界的藝術形式，堪稱民主之最，蔚為全美大眾最主要的付費娛樂。一九四七年，全美約只有一億五千一百萬人，但是，一般一個禮拜就會有九千萬人次以平均四毛錢的票價去看一場電影。如此龐大的人潮湧進戲院，等於全美有活動能力的人口每三人就有兩人是往電影院去的，還不是耗費鉅資進行全國大促銷才有的結果。這一大批人單純只是習慣要看電影，不管住家附近的電影院在放什麼片子，固定就是要去看一看。

這些進戲院的人，大部份也沒有要專程看哪一部片子。他們看的一般先是一段新聞短片，然後是一段喜劇短片如〈三個臭皮匠〉（Three Stooges），接著是連環卡通如〈飛天大戰〉（Flash Gordon），再來是卡通

*　譯註：諸神的黃昏──原文作 The Twilight of the Gods，乃北歐神話預言諸神大戰導致世界毀滅的傳說，作曲家華格納（Richard Wagner, 1813-1883）名劇《尼布龍根的指環》（Der Ring des Nibelungen）的最後一部也以此為名。

短片如〈兔寶寶〉（Bugs Bunny）；一部 B 級劇情片*，像是西部片，最後才是正角上場[1]，美國於一九四七年那時候，電影院可是比銀行還要普遍，全國的社區電影院總計達一萬八千家，每一家只有一間放映廳，一屏銀幕，一具擴大機（擺在銀幕後面），一間小放映室，一處大門華蓋。每一禮拜，一般都在禮拜四，「優比速」（UPS）的快遞貨車就會到電影院來拿走前一禮拜播的片盤，同時送上新的。戲院在大門華蓋上面放上新片片名、在地方報紙登載放映時間表——大概就是那時候戲院為電影打的廣告而已。

這些電影和短片幾乎全都出自當時七大片商旗下經營的地區交易所。這七大片商又分別隸屬當時好萊塢的七大片廠：派拉蒙（Paramount），環球（Universal），米高梅（MGM），二十世紀福斯（Twentieth Century-Fox），華納兄弟（Warner Bros.）、哥倫比亞（Columbia），雷電華（RKO）。這幾家電影公司以約莫一世代再多一點的時間，就將操縱美國大眾看什麼、聽什麼的機制練得爐火純青，幾近乎無人得以遁逃。這樣的機制，總而名之，就叫作「片廠制」（studio system）。

而這些片廠也有共同的淵源：默片時代播放影片的騎樓商場、五分錢電影院、展覽廳。各大片廠的開山祖師，個個都是白手起家、自學而成的猶太人，也都是在十九世紀末至二十世紀初被東歐大移民潮推送到美國來。全都做過出賣勞力的工作，如撿破爛、賣毛皮、跑腿小弟、屠夫、舊貨商、推銷員，後來才轉行改放電影，而且，發現這一行多的是忠心的影迷，尤以英文還不熟練的移民更是狂熱，市場的競爭相當激烈呢。為了凌駕對手，他們憑直覺自然認為上上之策，就是追求後來經濟學家口中說的「規模經濟」（economies of scale）。「米高梅」的創辦人路易‧梅爾（Louis B. Mayer, 1884-1957）循借貸的門路，將他名下的戲院從麻州海佛希爾（Haverhill）的一家戲院，擴充成好幾家戲院，集結成所謂的「院線」（circuit）——之所以叫「院線」，是因為他們當時多半利用單車將一部電影的片盤從一家戲院送到另一家戲院去放映（當時播放場次的間隔排得還很緊，有的時候一家戲院已經在放第一卷片盤，最後一卷片盤還在另一家戲院沒放完），這樣，他便能將他向片商交易所租

來的同一部電影，在多家戲院裡面同時放映——自然也多幾倍票房。院線又再擴展之後，這些創業幹才便也成立自己的交易所，自己當起片商，將電影發行給其他戲院老闆。不過，他們賺的錢還是以自家戲院「票房」（box office）的進帳為主——會叫作「票房」，是因為那時賣票收到的現金，全都鎖在戲院辦公室的盒子裡。

再到後來，他們發現沒辦法從獨立片廠那裡定期拿到影片，這些新興的片商便再跨出下一步，改由自己拍起了電影。一開始，他們的片廠都設在美東地區，但在十九、二十世紀之交，製片量大增，「愛迪生托辣斯」✢施加的壓力便也與日俱增。「愛迪生托辣斯」是湯瑪斯·愛迪生（Thomas Edison）成立的法人組織，負責處理美國電影攝影機和放映機的基本專利✛。幾家新生的電影公司動不動就被「愛迪生托辣斯」抓進法庭告上一狀，持續不斷的官司壓力，逼得這幾家公司決定搬到美洲大陸的另一頭再起爐灶，離東岸的「愛迪生托辣斯」律師群愈遠愈好。加州一座新闢的小村，「好萊塢」，就此雀屏中選，成為幾家新片廠的新家。

不出一世代的時間，這幾位創業尖兵幾乎就從「布衣」（或毛皮吧）邁向「卿相」了。到了一九四〇年代，幾家片廠老闆領的高薪已經躍居世上數一數二。由於同都出身寒微，暴享鉅富自然洋洋自得，紛紛自命為「大亨」（mogul）——這樣的封號雖然未盡適當，因為這一個英文字原本是指穆斯林的獨裁君主＊，卻也就這樣和他們合體，成了他們那個人的一部份。路易·梅爾剛移民到美國時，靠撿破爛維生。他的女婿大衛·塞茲尼克（David Selznick, 1902-1965）說過，梅爾十九歲時的身家連「買一份三明治的錢」都沒有。但是，到了一九四七年，梅爾已經是全美薪酬最高的企業主管，每年從「米高梅」領走一百八十萬美元的薪資。

這幾家片廠於一九四七年總共製作了近五百部的電影——劇情片和B級片都有。[2]雖然幾家的行銷策略未必完全相同，但是，美國電影界在一九四七年的樣貌算是相當單純。像是把電影授權給電視或其他媒體放映，或把電影裡的角色權授給玩具、電玩、T恤等等商品廠商作發行這類事情，那時候的片廠都還不懂。外國的市場是有一些票房收入沒錯，但大部份會被高額關稅吃掉——例如英國訂的進口關稅就高達百分之七十五——而且，歐洲和亞洲國家泰半對「通貨回流」（currency repatriation）訂有限制。因此，外國的獲利幾乎沒辦法回收到美國來。

總之，片廠的利潤幾乎只從一個源頭來：美國的票房。一九四七年，美國六大片廠的營收，超過百分之九十五出自他們電影於北美各戲院票房的收入（行話叫「租金」，因為這收入其實就是戲院向片廠「租」片子來放而要付的錢）。總計達十一億美金，排在雜貨店和汽車銷售後面，算是美國零售業的第三大。

這樣的「橫財」，各家片廠撿起來真是輕而易舉，因為各家戲院幾乎全都掌握在他們手裡。「米高梅」、「華納兄弟」、「派拉蒙」、「二十世紀福斯」、「雷電華」都有自家的連鎖戲院，票房收入佔他們總營收近半。「哥倫比亞」和「環球」則是透過旗下的片商，因此於戲院的掌握沒有前述幾家那麼直接。美國、加拿大各大城市的首輪戲院，也就是影片首演的地點，就這樣大部份都在片廠的掌握之下。新片在這些首輪戲院上映，隨之而來的影評、宣傳、口碑才是片子最重要的廣告。片廠旗下既然有那麼多直營的戲院，自然大可自行決定他們出品的片子首演要在哪裡？要挑何時？又要上映多久？等等。首輪放映的時間一般可以長達數月，片廠便可趁這期間安排後續在社區戲院放映的事宜。例如，一九四七年，薩繆爾・高德溫（Samuel Goldwyn, 1879-1974）的名片《黃金時代》（*The Best Years of Our Lives*），首映已六個月，在紐約的亞士都大戲院（Astor Theater）卻還沒下片，而這一家戲院便是「米高梅」透過子公司「洛伊斯影城」，納入旗下的。*

不止，這幾家大片廠連獨立戲院也幾乎全都納入掌握，社區戲院和二輪院線自也在內。片廠用鐵腕契約牢牢箝制這些戲院，強制他們要放

哪幾支片子（一般是十支），俗稱「包片」（block；賣片花），戲院老闆不依還不行。戲院若是不肯播包片，那就一部片廠的電影也要不到——也就等於是沒有大明星助陣來吸引影迷進戲院看戲了。只有幾家放映外國片的藝術電影院，有本錢拒絕大片廠雷屬風行的「盲目投標」（blind bidding）制。

這幾家大片廠不僅有辦法操縱旗下影片的放映業務，連放映的營收都任由他們壟斷。大明星，大導演，大劇作家，不管是哪一類別的影人，在那時候都別想分一杯羹。製片一樣休想。雖說是有罕見的例子，參與影片拍攝的人員是可能分到了一部份的淨利，但是，片廠收到的戲院「租金」，就絕對不容他人染指。

而那時發行和行銷的成本都不高，對於片廠更是莫大的助力。由於那時的新片只在幾處大城的一小撮戲院裡作首映，之後才會移往別的地區放映，因此，同樣一批影片的拷貝和海報，就可以在美國的東北部用過之後搬到南部和西部再用。發行的成本因此不會有多少。一九四七年，一部片子的發行成本平均是六萬美元左右而已。不止，那時候還不需要遍及全國的廣告攻勢，地區性的廣告費用一大部份也都是戲院那邊在付，明星上電台、拍新聞片為片子作宣傳也都免費。所以，那時的廣告預算，一部片子平均不到三萬美元。

影片的租金收入扣掉這些發行和廣告的成本後，便都是片子的「純收入」（net receipt）。一九四七年，各家片廠的純收入總計約九億五千萬美元。

所以，若要賺到利潤，各家片廠當然就要把製作影片的成本壓低在純收入的總和之下。而各家片廠為了放大「規模經濟」的效益，弄出來的作業模式形如「電影工廠」（film factory），職員和設備可以二十四小時輪班。攝影棚用長長一大排弧光燈（arc lamp），就可以打出看不到陰影的強光，人造的氣候變化有機器幫忙颱風、下雨、飄雪，海上的浪頭

* 　譯註：洛伊斯影城（Loews Theatres; Loews Incorporated）成立於一九〇四年，北美歷史最老的連鎖電影院，二〇〇六年和 AMC Theatres 合併。一九二四至一九五九年也在米高梅的旗下。

也可以在室內游泳池翻攪出來。異國場景可以在露天片廠複製，擺上道具間拿出來的道具，一個個臨時演員身穿戲服穿梭其間就成了。例如「米高梅」一九四七年拍冒險片《三劍客》(*The Three Musketeers*)，背景設在十七世紀的法國，但全片都是在「米高梅」自家的攝影棚和露天片廠裡面攝製。

片廠的技術設備一般會有同步背景投影機，工作人員可以從豐富的影片資料庫調出所需的資料片，和正在拍攝的演員或第二工作組拍的影片疊起來，看不出破綻。片廠也有動畫攝影機，可以翻拍縮小版的模型、戲偶或其他複製品，製造出景象全尺寸的錯覺。而這些當然也需要一批五花八門的大軍作支援，如電氣技師、攝影師、裁縫師、化妝師、搭景師、錄音師等等領過薪的技術人員。「米高梅」設於寇佛市（Culver City）的製片廠，於一九四七年算是最大的一家；他們就可以同時在攝影棚內開拍六部電影。有生產線一般的人力、物力和場地，劇情片不出一個月就可推出一部，有的 B 級片連一個禮拜都不用就可以問世。

有了這類工廠作業的體系，各大片廠也就可以嚴格管制自家的產品。佛蘭克·卡普拉（Frank Capra, 1897-1991）一九三九年寫過一封投書給《紐約時報》(*The New York Times*)，指出「單單是今天，就有六名製作人批准了手上約百分之九十的劇本，剪好了手上約百之九十的影片。」[3] 這些製作人是直接向片廠廠長負責，片廠廠長再直接向片廠老闆負責。

至於可以吸引觀眾進電影院的大明星，片廠則以合約把他們綁死，即俗稱之「明星制」(star system)。一九四七年，四百八十七名男演員和女演員就被這樣的合約綁住──這類招牌名號，如平·克勞斯貝（Bing Crosby, 1903-1977）、鮑伯·霍普（Bob Hope, 1903-2003），貝蒂·葛萊寶（Betty Grable, 1916-1973）、賈利·古柏（Gary Cooper, 1901-1961）、英格麗·褒曼（Ingrid Bergman, 1915-1982）、亨弗萊·鮑嘉（Humphrey Bogart, 1899-1957）、克拉克·蓋博（Clark Gable, 1901-1960）、約翰·韋恩（John Wayne, 1907-1979）、亞倫·賴德（Alan Ladd, 1913-1964）、葛雷哥萊·畢克（Gregory Peck, 1916-2003），都在內。這樣的合約一般一簽就是七年，

擋下了這些演員在別的地方演出的機會，也有「續約選擇權」（renewal option），所以，這些大明星在合約期間形如片廠的「動產」，片廠派給他們的角色一定要接，要他們出席的宣傳場合也一定要全力以赴。若是沒有乖乖配合，可能就會被留職停薪。一九四七年，拉娜·透納（Lana Turner, 1921-1995）就這樣挨了「米高梅」一記悶棍，因為她一開始不願接片廠派給她演的《三劍客》角色。由於沒有奧援，正值明星事業高峰的她，很可能就此再也沒戲可拍了。所以，最後她還是向「米高梅」的安排屈服，接下了那一角色。

除此之外，片廠也可以將旗下的簽約明星外借予別的片廠，叫價超過簽約的價碼，再把多出來的價差收進自己的口袋。瓊·克勞馥（Joan Crawford, 1905-1977）簽在「米高梅」旗下的時候，一九四二年就被外借到「哥倫比亞」拍《他們都吻過新娘》（They All Kissed the Bride），貝蒂·戴維斯（Bette Davis, 1908-1989）簽在「華納兄弟」旗下時，也曾在一九四一年外借到「雷電華」拍《小狐狸》（The Little Foxes）。

片廠和明星簽的約，一般也讓片廠有權單方面決定明星的公共形象，以配合電影的宣傳活動。這樣一來，表示明星受訪的腳本該怎麼寫，片廠其實都有權利主導，連明星公開發言、拍照擺的姿勢、該鬧些什麼花邊新聞，片廠一概有資格去管。連明星的長相、髮色、生平，他們一聲令下就可以要人家要改。姓名就更不在話下，而且，還少有一字不改的命運。例如，伊瑟·丹尼洛維奇（Issur Danielovitch）的名字就改成了寇克·道格拉斯（Kirk Douglas, 1916-），麥里昂·莫里遜（Marion Morrison）改成了約翰·韋恩，伊曼紐·葛登堡（Emmanuel Goldenberg）改成愛德華·羅賓遜（Edward G. Robinson, 1893-1973）。

片廠當然也要投桃報李，除了提供簽約明星年薪、大片裡的角色，還在片廠旗下擁有或操縱的媒體——包括新聞片和影迷雜誌——幫明星多作曝光和宣傳。不過，不論明星能在片廠的庇蔭下面享有多少曝光的機會，明星領的薪水比起他們為票房創造出來的額外盈餘，一般還是偏低。一九四七年，連最風光的當紅巨星如克拉克·蓋博，一部片子拿的報酬平均還不到十萬美元。合約到期以前，明星就算於影迷間愈來愈

紅、在娛樂媒體上面的鋒頭愈來愈健，也絕對無權開口要提高報酬。「明星制」其實等於交了一把尚方寶劍給片廠，任由他們透過他們捏塑出來的人物，為產品打上品牌——例如「詹姆斯・賈克奈（James Cagney, 1899-1986）警匪片」，「羅伊・羅傑斯（Roy Rogers, 1911-1998）西部片」、「克拉克・蓋博愛情片」——充份壓榨明星光環的利益。

　　好萊塢的片廠一鎖死了演員的片酬，就有辦法控制產品的成本。其實，那時候，他們拍的片子幾乎沒有賠錢的。一九四七年攝製電影的成本，連片廠的經常帳也算進去的話，平均一部只有七十三萬二千美元，而片廠每出品一部劇情片，純收入平均高達一百六十萬美元。[4] 片廠拍電影真是好賺！就算賣得較差的片子，利潤只有幾千塊，但賣座大片發行海外吸引到的洶湧人潮，還是可以讓《黃金時代》這樣的名片利潤超過五百萬美元。

　　只是，片廠大亨出品這些東西，要的不僅是利潤而已。暴富未必可高枕無憂，他們也要有尊榮、欽羨、地位來鞏固他們的身價。這一則等式裡的「社會」面，早在二十年前就已經有了正式的名份，一九二七年，路易・梅爾在國賓大飯店（Ambassador Hotel）的一場晚宴，向在座的三十五名影壇高級主管提議，請大家一起想出一種作法來表彰好萊塢（也就是他們這一幫人）的成就。集思廣益的成果，就是要成立美國電影藝術科學院（Academy of Motion Pictures and Sciences; AMPAS，簡稱：影藝學院），每年辦一場盛會，頒發「影藝學院獎」（Academy Awards，俗稱「奧斯卡獎」）給表現傑出的影人。[5]

　　一九四七年，奧斯卡獎的最佳影片頒給了「二十世紀福斯」的《君子協定》（Gentleman's Agreement）。《君子協定》改編自蘿拉・霍布森（Laura Z. Hobson, 1900-1986）的同名小說。這一部黑白片囊括了好幾位片廠的簽約演員，葛雷哥萊・畢克、賽莉絲特・賀姆（Celeste Holm, 1917-）、約翰・嘉菲爾（John Garfield, 1952-）、桃樂賽・麥瑰（Dorothy McGuire, 1916-2001）。摩斯・哈特（Moss Hart, 1904-1961）改編的劇本，即如大部份的好萊塢劇情片，經典的敘述元素盡現於斯：有起，有承，有闔；有上升，有回落，有矛盾，有衝突，有解決。[*]裡面還有一

個角色立即就能勾起觀眾的共鳴，菲利普·葛林（葛雷哥萊·畢克飾演），斯文的雜誌作家，為了拿到「反猶」的第一手報導而冒充猶太人。戲裡的衝突幾乎全在理性的層面，解決也不帶一絲暴力、沒一絲血腥。不止，性愛、裸露、猥褻等等一概看不到，連口頭暗示也付諸闕如，因為這些全被片廠自己的檢查規定查禁得一乾二淨。[6]

導演伊力·卡山（Elia Kazan, 1909-2003）也以《君子協定》一片拿到了奧斯卡獎。斯時年方三十八歲的這一位劇場導演，是「二十世紀福斯」買下小說的電影版權、簽下了摩斯·哈特改編成劇本也審核過關、再分派旗下的簽約明星出任戲裡的主要角色之後，才獲聘用。而伊力·卡山也和片廠制裡大部份的導演一樣，在「主攝影」（principal photography）開始時才到場，主攝影一結束就離開。那時候導演的本份，就是依照片廠編好的拍攝進度表帶動演員和技術人員發揮最大的本事。

《君子協定》拍攝時間排的是十二個禮拜，期間，「二十世紀福斯」高級主管群——片廠廠長戴瑞爾·察納克（Darryl F. Zanuck, 1902-1979）自也在內——還要逐日審查卡山的拍攝進度。之後，卡山也要負責影片的剪輯和配樂。早在一九二〇年代，片廠制在「米高梅」的艾文·索博格（Irving Thalberg, 1899-1936）手中就已經打造得很完善，凌駕在創意之上的絕對權威也已經掌握在片廠手中。察納克那時為「二十世紀福斯」製了一百七十部電影，《君子協定》自不例外，從頭到尾一概有他作嚴密的監督。

卡山以《君子協定》上台領取奧斯卡獎的那晚，《君子協定》還在首輪戲院上映不輟，那時，片子於紐約的梅菲爾大戲院（Mayfair Theater）首映已經有四個月了。即使在這樣的時間點，片子還沒移師到社區戲院上映，也都已經為片廠賺進了拍攝花掉的二百萬美元成本。雖然《君子協定》是知性片，主要拍給成人看，但若作更普遍的發行，理當也能吸引更廣的觀眾群，因為《君子協定》跟當時每一部片廠推出的劇情片一

＊　譯註：有起（beginning），有承（middle），有闔（ending）——有上升（rising action），有回落（falling action），有矛盾（conflict），有衝突（confrontation），有解決（resolution）——都是劇本分析評論的學術用語。

樣，於戲院的放映檔期，都會和一部青少年看的 B 級片、一部兒童看的卡通搭配在一起放映。

<p style="text-align:center">★　★　★</p>

一九四八年三月，寒冷的一夜，衡諸一切徵兆，看來這樣的體制應該運作如常，挑不出來毛病才是；那麼多老面孔不都現身來作證明了嗎？第二十屆奧斯卡金像獎頒獎典禮盛會，最早一批好萊塢大亨，除了兩人，全員出席。這兩人一是卡爾・萊姆勒（Carl Laemmle, 1867-1939），他是「環球影業」的創辦人，這時已經去世。另一位是威廉・福克斯（William Fox, 1879-1952），「二十世紀福斯」的創辦人，他雖然在一九二九年差一點拿下「米高梅」，後來卻落得破產，又因為破產案企圖行賄法官而被抓去坐牢。[7] 不過，好萊塢若真能幫世人上課，那好萊塢幫世人上的這一課就是：眼見不為真。一九四八年，美國影業就正處於無可挽回、翻天覆地的劇變當口。

那一晚，眾人的舉止雖然平靜如常，但是齊集頒獎會場的好萊塢權力精英，一個個心裡有數：凶險的風暴已經在地平線堆起了不祥的烏雲。美國眾議院的反美調查委員會（Un-American Activities Committee）極力要揪出共黨於美國的顛覆陰謀，好萊塢日漸被該委員會鎖定為大箭靶。一九四七年，已經有不少劇作家、演員、導演收到傳票，必須親赴委員會接受訊問，要他們指認影壇裡的顛覆份子。多人拒絕合作，結果就被套上「藐視國會」的罪名，其中十人——也就是人稱「好萊塢十君子」[8] 者——甚至被迫要在入獄或是出亡中間二選一。許多當時數一數二的劇作家，陷在這樣的夾縫裡進退維谷，便選擇移居海外，躲掉國會的傳票——如約瑟夫・羅西（Joseph Losey, 1909-1984）、班・巴爾茲曼（Ben Barzman, 1911-1989）、唐納・奧登・史都（Donald Ogden Stewart, 1894-1980）都是如此。

各大片廠值此風聲鶴唳，不僅沒辦法挺身抗拒國會訊問，反而宣佈：旗下有誰膽敢以憲法「不自證己罪」的條文作自保，或拒絕和國會

合作指證潛伏的共黨份子，一律會被片廠開除，列入黑名單。美國的演員工會（Screen Actors Guild; SAG）也由當時之會長隆納德·雷根（Ronald Reagan, 1911-2004）率領，表示支持片廠。那時片廠甚至雇用聯邦調查局的退休幹員，來幫他們剷除旗下政治背景可疑的員工。所以，頒獎典禮雖然眾人笑語依舊，但所謂愛國的醜陋議題卻蠢蠢欲動，隨時會撕裂好萊塢影壇的社群肌理。

不止，另還有烏雲更密，來勢更加險惡。「聯邦政府控告派拉蒙等公司」（U.S. v. Paramount et al.）一案已經纏訟十年之久，美國司法部一直以反托辣斯訴訟對各大片廠施壓，指控幾家大片廠操縱電影發行、放映的管道，依〈薛曼反托辣斯法案〉（Sherman Anti-Trust Act），已經構成了「非法箝制貿易」的罪行。一道道下級法院的裁定，都判司法部勝訴，大片廠上訴的機會已經快要用罄。為了了結這一件案子，美國政府那時已經下令各大片廠終止「包片」的作法，不是放掉旗下的發行部門，就是要放掉旗下的戲院。但不論放掉哪一邊，片廠對於戲院放映影片都不再會有控制權——而每一位片廠老闆都知道：這控制權正是片廠制的要害所在。「雷電華」是各大片廠裡面最弱的一家，這時也已經準備好要脫隊，自行和聯邦政府簽署和解協議。「雷電華」若真的簽了，那麼，其他幾家片廠就有不得不跟進的壓力，就算不會把他們壓垮，也至少會壓得他們喘不過氣來。而且，一旦大家全都簽了，就表示片廠制土崩瓦解。

然而，最黑的一大塊烏雲卻是另一種新式的娛樂媒體，而且，已然在望：電視。沒錯，這新科技在那時確實一天只能播出幾小時，播的都是很粗糙的黑白節目，但是，消費者卻不需要花一毛錢就可以看了。因為播送的費用是由廣告主支付，而非觀眾。面對這一新生的媒體，好萊塢的大片廠就算沒有意思要格殺勿論，也還是想要多方牽制一下。所以，一家家便都不肯讓電視網播放他們的舊片，也不肯讓電視公司用片廠的設備來製作節目。不過，電視公司也不是沒有備胎可用：運動比賽的實況轉播，新聞，機智問答節目，獨立製片出的電影，等等。不止，雖然一九四七年全美也只有一百萬台電視，但是電視廠商預估，到了一

九四九年，這數字會多到四倍。[9]若是預測成真，原本花錢進戲院看電影的九千萬觀眾，會有一大部份寧可待在家裡看免費的電視，應該指日可待。既然片廠的營收幾乎全都是從進戲院看電影的觀眾身上弄來的，那麼，看電影的人數一旦大幅滑落，絕對引發一場經濟大難。

儘管這些情勢的發展頗教片廠老闆苦惱，那一晚盛會的觀眾，至少有一人對未來的期許堪稱樂觀：華特・迪士尼（Walt Disney, 1901-1966）*。說不定也像是個兆頭吧，他那一晚一座奧斯卡也沒拿到。那一屆奧斯卡獎的最佳動畫頒給了「華納兄弟」的《小貓咪咪叫》（Tweetie Pie）。

這個一臉稚氣的迪士尼，被好萊塢老謀深算的大亨看作是怪胎，而且，他還寧可待在片廠制外面堅持拒不投營。雖然他的動畫片廠那時已經雇了上千名畫家和技師，但他連電影製片協會（Movie Producers Association）都沒有加入，也不替自己的片子作發行，反而是靠「雷電華」幫他把片子送進戲院。

迪士尼用的策略有別於其他片廠老闆。[10]他和他們不一樣，他不喜歡簽明星或買戲院。雖然其他片廠賺錢是以票房為主，迪士尼賺的錢，大部份卻是來自「米老鼠」（Mickey Mouse）和其他卡通角色授權給玩具、書籍、小段影片、報紙使用的收入。

雖然其他電影大亨覺得不可思議，但是，迪士尼的怪點子卻成功得很。一九三四年，迪士尼已經開始製作一部劇情片長度的卡通片，卻被死腦筋的好萊塢片廠主管挖苦，叫這片子「迪士尼的傻勁」（Disney's Folly）。這一部片子便是《白雪公主》（Snow White and the Seven Dwarfs）。那時，大片廠都認為成人才是看電影的主力，不是兒童。卡通片一般的長度不會超過五分鐘，而且，只是附屬品，目的在逗一逗周末日場觀眾席裡的小朋友而已。所以，迪士尼宣佈他要以格林童話裡的一則故事，拍一部長八十三分鐘的卡通片，乍聽真的很像瘋了。結果，迪士尼好像要向大家證明他真的搞不清楚現實似的，又再表示他要以好萊塢拍片平均成本的三倍來拍這一部《白雪公主》。當時正逢經濟大蕭條（Depression），連生存都未必有保障了，各大片廠的頭頭真的想不透：這迪士尼要怎樣在戲院裡把這製作成本賺回來？

不過，迪士尼的想法不一樣。他相信兒童——一般還會拖著大人在身邊——會是娛樂產業前進的動力。而《白雪公主》也真的出乎大家意料，推出後票房一路長紅——《白雪公主》後來還成為影史第一部票房總收入衝破一億美元的片子——證明好萊塢嚴重低估了兒童觀眾的潛力。如《白雪公主》這一部電影，孩子可是看過還要再看——小孩子看卡通都是這樣。（當時的兒童票價平均是兩毛五，從一九三七到一九四八年，《白雪公主》的兒童票就大概賣出了四億張。）

　　不過，《白雪公主》可不僅是電影的票房長紅而已。《白雪公主》也是第一部電影推出原聲帶唱片，一樣大賣特賣——暢銷金曲〈我的王子終將到來〉（Someday My Prince Will Come），就收錄在內——還搭配了周邊商品販售。但最重要的，至少對於迪士尼經營模式而言，還是《白雪公主》一部片子就有好幾個角色都有授權的商機——白雪公主，七個小矮人，和那一個壞巫婆——在影片之外都像另有生命，先是做成玩具，後來還在主題樂園裡面當活招牌趴趴走。

　　「迪士尼」推出《白雪公主》，不僅為電影區劃出一批新觀眾，也為整體娛樂業勾勒出未來可以走的方向。也就是說：娛樂業真要賺錢，不再會是拼命壓低製作的成本，而是要從片子裡面創造出智慧財產，將之長期授權予別的媒體，謀得細水長流的豐厚利潤。

　　然而，即使美國影業正逢電視、反美調查委員會、一九四八年的反托辣斯訴訟案，三方夾擊，以致顯得步履蹣跚，但是迪士尼勾勒的前途，好萊塢諸君卻是怎樣也看不到，或者是看到了卻不願接受——如路易・梅爾手下的最高主管就曾向他進言，指「米高梅」做的「生意再也不存在了」[11]。影壇依然大權在握的那些好萊塢大亨，視迪士尼為瘋瘋癲癲的怪物。他們怎樣也難想到，後來勝出的真的是迪士尼使的「斑衣吹笛人」*這一招；而且，他們自己沒多久也會聽著迪士尼的笛聲一起起舞。

＊　譯註：華特・迪士尼——台灣舊譯「華德・狄斯奈」，由於統一改作「迪士尼」為正式中文譯名已頗有時日，故於書中沿用。

✣　譯註：「斑衣吹笛人」（Pied Piper）——西洋童話故事，穿花衣服的吹笛人一吹起笛子可以像催眠一般招喚大批小孩跟在後面；原本寓示死於疫癘的大批孩童。

影壇後浪推前浪

　　二〇〇四年二月二十九日，又一批好萊塢精英一樣沿著紅毯走進新落成的柯達大戲院（Kodak Theater），參加第七十六屆奧斯卡頒獎典禮，但是，這一批人就大異其趣了。許多明星這時候都是服飾或化妝品的品牌代言人，形同會走路的置入性廣告在全球轉播的盛會裡面四處招搖。這一場盛會，好萊塢的公關一秉膨風的習性，宣稱收看的觀眾多達十億人。（但依「尼爾森公司」〔Nielsen〕的收視率調查，那一晚頒獎典禮的收視率是四千三百五十萬戶人家。）眾人進入正門大廳會穿過一條大廊，兩旁掛著泛黑的明星巨照——如葛麗絲・凱莉（Grace Kelly, 1929-1982），傑克・尼柯遜（Jack Nicholson, 1937-），馬龍・白蘭度（Marlon Brando, 1924-2004），荷莉・貝瑞（Halle Berry, 1966-），湯姆・漢克斯（Tom Hanks, 1956-），茱莉亞・羅伯茲（Julia Roberts, 1967-）等等——一張張都有五呎高，樹脂玻璃相框，掛在珠光燦爛的白牆前面，企圖勾起往日老電影銀幕的氛圍。這些放大的巨照都是好萊塢往日榮光的紀念；其實，會場和儀式精心規劃、妝點細緻的一切，無一不是如此。雖說如此，當今的輝煌卻也不是無人聞問——新落成的大劇院還特別略作改裝，好應付三十六具擺在機要陣地的電視轉播攝影機。

　　雖然就展露於外者言，二〇〇四年的頒獎典禮——一個個小金人，頒獎的名人佳賓撕開密封的信封袋，領獎的感言，特別獎，典禮主持人自嘲娛人的笑話——和以前老片廠稱霸的老年頭，看似相差不多，但如今，好萊塢這地方絕對迥異於以往，運作的邏輯也絕對迥異於以往。好萊塢老片廠的實體建築，不論攝影棚還是露天片廠，都還安在——只是氣勢減弱許多，大部份的片廠也還是沿用以前的名號、以前的標幟，如「派拉蒙」的雪峰，「環球」的地球，「福斯」的探照燈，等等。但蓋在表面下的是南轅北轍的事業體。現在的電影公司都是國際型的企業帝國，股票在美國紐約、日本東京、澳洲的雪梨等地都公開上市作買賣，貸款也由全球型的國際銀行團打理。電影這一行，現在可是他們這些電影帝國麾下諸多事業體之一而已。

「哥倫比亞影業」現在隸屬「新力公司」（Sony Corporation）*，「新力」是日本的大電子集團，製造的產品遍及電腦、遊戲機，也有唱片公司、電視公司、保險公司。「三星製作」（TriStar Productions）、「哥倫比亞唱片」（CBS Records）和「米高梅」以前在寇佛市的片廠，也都納入了「新力」名下。（二〇〇四年，「新力」甚至拿下了「米高梅」一整家公司——及其電影資料庫。）

「華納兄弟」的片廠現在的正主，則是「時代華納」（Time Warner）。這一家巨無霸集團旗下有網路業的「美國線上」（America Online），有媒體業的「時代集團」（Time, Inc.），「家庭電影院」（HBO）則是掛在「時代集團」下面。「華納兄弟」另還有有線電視和娛樂業的「透納娛樂集團」（Turner Entertainment），「新線影業」（New Line Cinema）則是掛在「透納娛樂集團」名下。至於電影、電視、音樂界，則有「華納傳播」（Warner Communications）。

「福斯」的片廠這時已經進了「新聞集團」（News Corporation）的口袋。「新聞集團」是澳洲一家媒體集團，旗下產業包括多家報紙、雜誌、一家電視網、幾家有線電視網，還有遍及歐洲、北美、南美、亞洲的衛星廣播系統。

「環球」片廠這時候是在「奇異電子」（General Electric）名下。「奇異電子」是美國最大的產業集團，他們在這領域是和「斐凡迪娛樂集團」（Vivendi Entertainment）合夥。「斐凡迪」是法國的大娛樂電信集團。「環球」名下的資產有「全國廣播電視網」（NBC），美國多家有線電視網、「美國影業」（USA Films）和幾處「環球影城」的主題公園。

「派拉蒙」和「雷電華」於這時已經同歸「維康國際」（Viacom International）所有。「維康國際」另也擁有「哥倫比亞廣播公司」（CBS）和「聯合派拉蒙電視網」（UPN; United Paramount Networks）、「音樂電視頻道」（MTV）、「尼克兒童頻道」（Nickelodeon），還有其他幾家有線電視

＊　譯註：Sony之中文名稱，以前於臺灣、港澳、及新馬等地，通行為「新力」，雖然該公司決議自二〇〇九年三月三十一日起，將全球中文名稱統一為「索尼」，然而，衡諸本書內容，還是沿用「新力」，以符合歷史背景。

網。「百事達」（Blockbuster）錄影帶連鎖出租店、「無限廣播公司」（Infinity）、「維康戶外傳媒廣告」（Viacom Outdoor Advertising），都是「維康國際」所有。

華特・迪士尼的動畫片廠也早已經蛻變成為「迪士尼公司」（Walt Disney Company），旗下擁有一家電視網——他們在一九九六年以一百九十億美元買下「大都會／美國廣播公司」（CapitalCities/ABC Corporation）——一家電台廣播網，幾家有線電視網，幾座主題遊樂園，一艘豪華遊輪，還有其他，合起來讓當時的董事長麥可・艾斯納（Michael Eisner, 1942-）不禁自誇說他們是「道地的全服務娛樂集團……放眼浩瀚的娛樂星空，無人能出其右。」[12]

雖然每一集團都有不同，但這六大巨頭還是找得到三大共通點。

第一，雖然在以前老片廠制的年代，拍電影供戲院放映是片廠僅此唯一的生意，但到了這時候，電影於每一大集團的財務版圖，佔的比例已經不太重要了。縱使把電影帶來的收入，從戲院票房到錄影帶、DVD 的銷量再加電視播映權等等——海內外都在內——全都合起來算，也只佔每一家集團總收入的一小部份而已。二〇〇三年，「維康」總收入來自電影事業部的部份，只佔百分之七，「新力」是百分之十九，「迪士尼」百分之二十一，「新聞集團」是百分之十九，「時代華納」是百分之十八，「奇異電子」二〇〇三年就算把「環球影業」放進他們的集團裡去，也不到百分之二。所以，雖然電影事業於各大集團可能還是有重大的社會、政治或策略意義，卻不再是各集團最主要的賺錢管道。

第二，這六大集團和以前的老前輩不同。他們的前輩主要靠票房賺錢，但現在的六大集團於戲院發行這一線（或用現在的說法，「院線片」），卻固定都在賠錢。舉例而言，《驚天動地六十秒》（Gone in 60 Seconds），除了偷車沒別的好難忘的這一部「迪士尼」電影，由尼可拉斯・凱吉（Nicolas Cage, 1964-）主演，於二〇〇〇年「迪士尼」對外發表的財報[13]，為時任董事長的麥可・艾斯納特別點名為該公司的賺錢力作，形容成「迪士尼」有數的轟動大片之一[14]。社會大眾——還有該公

司股東——只知道這一部電影於全球的票房總收入達二億四千兩百萬美元；聽了真的令人咋舌，表示利潤應該很大才對。不過，該公司另有未公開的機密財務報表，每半年送一份給該電影之後四年參與分紅的對象；這一份財報講的就不是那麼一回事。

因為，「迪士尼」花了一億零三百三十萬美元，於這一電影的實際製作——也就是所謂的「負片成本」*。之後為了真的把電影送進美國海內外的戲院作放映，「迪士尼」又再花掉二千三百二十萬美元——其中一千三百萬用在影片拷貝，剩下的一千零二十萬用在保險、地方稅、通關、電檢修剪、運送等等。再下來，「迪士尼」又花了六千七百四十萬美元在全球打廣告。最後，「迪士尼」和各行會、工會都簽了協議，所以還要再付一千兩百六十萬美元的「追加費用」（residual fees）。如此這般，加總起來，「迪士尼」總共花掉二億零六百五十萬美元，才有辦法將這一部電影——還有觀眾——弄進戲院裡去。

因此，所謂的總收入（毛利）——媒體一般都正經八百將這樣的數字報為一部電影為片廠賺到的數目字——到頭來也是空的。雖說有二億四千兩百萬的票房收入，但大部份都進不了「迪士尼」的金庫。戲院那邊扣下了一億三千九百八十萬。「迪士尼」的發行部門——「博偉影片」（Buena Vista）和「博偉國際」（Buena Vista International）——只拿到一億零二百二十萬美元，但這一部片子可是花掉他們二億又六百五十萬美元呢。還有，這還沒把「迪士尼」付給旗下製作、發行、行銷等部門的員工薪水，或是「迪士尼」要付出去的幾百萬美元利息給算進去。若是把這一筆經常帳（一千七百二十萬美元）和利息（四千一百八十萬美元）也算進去的話，那這一部「賣座大片」單單是在戲院發行這邊，於二〇〇三年就賠掉了「迪士尼」超過一億六千萬美元。

而《驚天動地六十秒》還非特例。二〇〇三年的電影業算是相當風光的，但是，六巨頭出品的片子於全球戲院發行，或說是他們的「院線

* 　譯註：「負片成本」（negative cost）——一部影片的拍攝成本，即進行到第一格底片所產生的成本，不包括拷貝複製、宣傳和發行費用。

片」，大部份都是賠錢貨。而這些損失還沒有瀆職、經營不善、或是電影內容決策不當等等因素可以怪上去，因為，這是新紀元的經濟現實使然。

扶植起以前舊片廠制的大批戲院觀眾，於今已經不復得見。相較於一九四七年全美賣出四十七億張電影票，二〇〇三年全美只賣出十五億七千萬張的電影票。所以，即使美國的人口幾乎多了一倍，電影院賣出去的票卻還比一九四七年要少了三十一億張票。電視和其他消遣搶走太多電影院的觀眾，以致如今平常一個禮拜會買一張電影票的人口，還比當年少了百之十二。而六大巨頭也不能指望從剩下的這一小部份戲院電影人口來打平收支。當年於一九四九年，為了擺平聯邦提起的反托辣斯訴訟，各大片廠已經把自己的戲院都賣掉了，也中止了他們和獨立戲院簽訂的包片發行合約。因此，好萊塢的大片廠等於無法再操縱戲院要放映哪些片子，而改由戲院老闆自行決定要播哪幾部片子，又要播多久，片廠的頭頭不再有置喙的餘地。以致六大巨頭如今不只要和沒有片廠的片廠（像是「米高梅」、「夢工廠」〔DreamWorks〕、「藝匠娛樂」〔Artisan Entertainment〕）作競爭，也要和獨立製片競爭，才搶得到多廳的大型影城的好時段和放映廳。其實，二〇〇三年全美發行了四百七十三部電影，六大片廠連同分支機構在內，也只佔了不到半數。[15] 結果就是六大片廠於美國的票房收入合起來，也只不過三十二億又三千萬美元。

現在的片廠跟以前的老片廠一樣有發行費要付，但現在的片廠每發行一部電影，就需要為這一部電影再開發觀眾才行。這就需要他們砸錢拍廣告作密集的播放，也要多花錢製作拷貝，以便同時在數以千計的戲院裡作同步首映，否則利用不到廣告的效益。以致二〇〇三年，一部片廠電影首映所需的拷貝，平均就花掉各家片廠四百二十萬美元。每一部片子的廣告又再平均花掉三千四百八十萬美元。雖然單單要把片子和觀眾弄進戲院，每一部片子平均就要花掉各家片廠三千九百萬美元，票房收入可以回收的錢，每一部片子平均卻只有二千零六十萬美元。所以，二〇〇三年他們花錢刺激潛在的電影觀眾、花錢製作拷貝去供應戲院作首映，比起花錢買票進戲院的人奉還給他們的銀子，都還要多。（海外

戲院的情況也是半斤八兩，而且，片廠在海外市場還要額外花錢作配音和剪接，因應外國觀眾的需求。）這兩項新多出來的行銷成本變得很高，到二〇〇三年，就算各家片廠真有本事不花一毛錢就把他們要發行的每一部片子都弄到手，他們單單是在美國發行，就還是會賠錢。

只是，各家片廠怎麼可能不花一毛錢就把電影弄到手？還更慘，製作電影的成本跟行銷成本一樣飆到了天文數字。一九四七年片廠制已經日薄西山，拍一部普通的片廠電影的成本，或說是「負片成本」，是七十三萬二千美元。到了二〇〇三年，這數字已經暴增到六千三百八十萬美元。沒錯，美元從一九四七年到二〇〇三年是貶值到只剩原先的七分之一，但是，就算作過通膨修正，拍片的成本在片廠體制土崩瓦解之後，還是一路增加到十六倍不止。

這時片廠的成本問題，有一部份就和明星掙脫他們掌握脫不了關係了。這時的明星不像以前老片廠制一樣被七年一約綁得死死的；這時候的明星每接一部片就喊價一次——當然還有精明世故的經紀人在旁邊幫襯——像拍賣一樣，看誰出的價錢最高。由於合意的明星的人數一定比拍片企劃的件數要少，以致叫價都可以高達美金八位數。到了二〇〇三年，當紅的大明星不僅拍一部片可以要到二千到三千萬美元的固定片酬和津貼，電影的總營收在扣掉現金支出之後，還會再分到一定比例的紅利。

舉例而言，阿諾・史瓦辛格（Arnold Schwarzenegger, 1947- ）依他簽的合約，接下《魔鬼終結者三：最後戰役》（*Terminator 3: Rise of the Machines*）可以拿到二千九百二十五萬美元的固定報酬，外加一百五十萬美元的配套津貼：包括私家噴射機、全套設備的拖車健身房、拍片現場一戶三房的豪華套房，二十四小時豪華禮車服務、私人保鏢等等。除此之外，電影的票房一到現金收支平衡點，他簽的合約也保證他可以再從全球各項合計（包括錄影帶、DVD、戲院票房、電視、授權）的總收入，分得百之二十的紅利。[16] 不論出了什麼狀況——管它票房慘澹、甚至倒賠，或者是大賺——演出的明星絕對賺的比片廠本身要多。在這樣的新紀元，明星的名號為片子帶來的收益是真的歸明星所有了，而非片

廠。

　　二〇〇三年，六大影業巨頭——派拉蒙、福斯、新力、華納兄弟、迪士尼、環球——總共推出八十部自家掛名的電影，而這八十部電影的攝製、宣傳、全球發行，花掉六大影業總共一百一十三億美元。在這之外，六大為了他們叫作「獨立」的子公司的片子，像是「米拉麥斯」（Miramax）、「新線」、「福斯探照燈」（Fox Searchlight）、「新力經典」（Sony Classic）等公司攝製的一百零五部電影，又再花掉六十七億美元。六大就這樣花掉了一百八十億美元（還不包括中途叫停的案子花掉的費用），但只從他們於全球的票房回收了六十四億美元，以致他們的電影就算在全球的戲院全都演過一遍，還是會留給他們超過一百一十億美元的赤字去揹。[17]

　　放在片廠制的年頭看，這樣的數字等於破產。但新體制裡的片廠，原本就不會巴望出品的電影在戲院演出可以讓他們賺到錢。同在「派拉蒙」和「環球」兩大片廠當過總執行長的法蘭克‧畢昂迪（Frank Biondi, 1945-）就說，「今天的片廠推出院線片幾乎沒一部會賺錢的。」[18]

　　由此就會帶著我們推進到這六大影業的第三大共通點，也可能是最重要的一點。六大影業的利潤絕大部份都是從片子授權作居家觀賞來的。遲至一九八〇年，大部份片廠的全球營收還是以戲院票房為主。那時候，不論轟動大片如《愛的故事》（Love Story）、《大白鯊》（Jaws）還是《星際大戰》（Star Wars）的票房有多漂亮，每一家大片廠的電影事業部整體還是賠錢的。不過，電影業當然有旋乾轉坤的奇招，而這奇招如表1所示，不在推出好電影——雖然片廠主管信誓旦旦的說法都是這樣——而在於有錄放影機、有線電視網、付費電視網、DVD等等襄助，居家觀賞的市場急速擴張。到了二〇〇三年，片廠於家庭娛樂的營收是戲院票房的五倍。

　　片廠的利潤核心既然從電影院轉移到零售店，片廠的經營策略自然會再作進一步的調整。既然六大影業這時候拍的電影比較少，自然就需要更加顯一顯「威風」——這是「派拉蒙」一名高級主管的說法——說動「華瑪百貨」（Wal-Mart）這樣的零售商家，讓出重要架位來陳列他們

的錄影帶。所以，從一九九〇年代起，六大影業不是開始買下現成的獨立發行片商——如米拉麥斯、帝門新線影業（Dimension New Line Cinema）、十月影業（October Films）、格拉梅西影業（Gramercy Pictures）、焦點影業（Focus Features）、美國影業——就是自行在旗下成立他們說是「獨立」的子公司——例如新力經典影業、派拉蒙經典影業（Paramount Classics）、和華納獨立影業（Warner Independent Pictures）——買下外國電影和好萊塢外拍的低成本美國電影。也就是因為這麼顯一下「威風」，獨立製片就算不是全部也有一大部份都落在好萊塢片廠的主宰之下。

家庭娛樂市場的市值於二〇〇三年已經多達三百三十億美元，其中很大一部份都是 DVD 的銷量，金額超過十億。[19] 由於這方面的廣告和其他行銷成本少之又少，因此，這方面的銷量堪稱各家片廠淨利裡的汪

表1 美國各大片廠全球營收，1948-2003

依 2003 年美元幣作過通貨膨脹調整（單位：10 億）

年份	戲院	影帶DVD	付費電視頻道	免費電視頻道	總額	票房收入比例（%）
1948	6.9	0	0	0	6.9	100
1980	4.4	0.2	0.38	3.26	8.2	53
1985	2.96	2.34	1.041	5.59	11.9	25
1990	4.9	5.87	1.62	7.41	19.8	25
1995	5.57	10.6	2.34	7.92	26.43	21
2000	5.87	11.67	3.12	10.75	31.4	19
2003	7.48	18.9	3.36	11.4	41.1	18

* Motion Picture Association, Worldwide Market Research, 2003 MAP All Media Revenue Report, Encino, Calif., 2004（後文一律簡稱 All Media Revenue Report）。這一份特別報告只限於各大片廠流通，內含各大片廠和旗下子公司提供的機密現金流動資料，現金源包括電影院、錄影帶（包括 DVD 和錄影帶）、全國電視網、地區電視網、付費電視、計次收費電視。雖然「米高梅」——該公司名下已經沒有片廠，於二〇〇五年還賣給「新力」——雖然也提供了資料，但我沒算進去，也因此，這裡的資料（還有書裡的其他部份）只限於這六大片廠——迪士尼、新力、華納兄弟、派拉蒙、國家廣播公司——環球、二十世紀福斯——暨各家名下之子公司（例如米拉麥斯、新線、和新力經典影業）。

洋活泉。片廠這時候全都要靠這方面的銷量，來抵銷院線片票房的巨額虧損。院線片於今大體只像是片廠進行授權的跳板，類似高級訂製服的走秀伸展台。

家庭娛樂市場角色變得如此吃重，一部份原因在於其間觀眾群的變化。迄至二○○三年，片廠的家庭娛樂受眾以兒童和青少年佔的比例最為重要，兒童和青少年一霸住電視機就是好幾小時不放，不管是看有線頻道或是無線電視網的節目還是看電影錄影帶、音樂錄影帶、打電玩，都是這樣。這些少齡消費者是廣告主最重視的族群，因為他們雖然年紀小，但對父母採購的影響力可絕對不小；不止，片廠授權製造販售的玩具、服飾和其他周邊商品，也以少齡消費者的購買力最大。

而六大娛樂公司對少齡受眾的支配——還有興趣——絕對不限於家庭娛樂這一塊市場。小孩子讀的書，絕大部份是他們出的，小孩聽的唱片，絕大部份是他們錄製的——單單是「迪士尼」就佔掉百分之六十——放假時小孩子愛去的主題遊樂園，絕大部份是他們開的，出現在小孩子的玩具、服飾、電玩裡的角色，絕大部份是經他們授權的。為了抓住這一批寶貴的受眾，片廠不再像片廠制的老前輩一樣把業務的重心放在拍電影給大人看。二○○三年，好萊塢六大影業也已經在仿效華特・迪士尼六十六年前就已經先一步在用的策略——也就是《白雪公主》一片問世時的策略——專門為小孩子拍電影。

雖然迪士尼早年的動畫製作，已經先為六大清出了一條路，直通少齡受眾，但是新千禧年的數位革命，更把這一條路拓寬成通衢大道。隨之崛起的電腦繪圖公司，如「工業光學魔術」（Industrial Light & Magic；這是喬治・盧卡斯〔George Lucas, 1944-〕開的後製作工作室，盧卡斯也是《星際大戰》系列電影的導演兼製片）、「光暴娛樂」（Lightstorm Entertainment；這是詹姆斯・柯麥隆〔James Cameron, 1954-〕開的公司，柯麥隆是名片《鐵達尼號》〔Titanic〕的導演）、「皮克斯動畫」（Pixar Animation Studios；這是史提夫・賈伯斯〔Steve Jobs, 1955-〕領導的公司，賈伯斯是蘋果電腦的創辦人），都是箇中翹楚。這一新世代科技，挾其專利的電腦程式和鬆散的電腦書呆子網路，吃掉的片廠預算愈來愈大。而

且，這樣的發展牽動的不止於財務而已，攝影機和電腦的新分工也在改變電影本身的美學——只是，這就難論好壞了。

<p style="text-align:center">★　★　★</p>

再看看二〇〇四年一晚拿下十一座奧斯卡的這一部片子好了——其中一座還是二〇〇三年的最佳影片——《魔戒三部曲：王者再臨》（*The Lord of the Rings: The Return of the King*）。當年片廠為了表彰自己而創辦的盛會，這時候卻全由兒童在看的奇幻片稱霸。這一部電影是由「時代華納」的獨資子公司「新線影業」製作，但是，「新線」沒把這部電影看作是一部片子而已，而是用授權加盟（franchise）的觀念在做。所以，這部片子是三部曲之一，連同另外兩部：《魔戒二部曲：雙城奇謀》（*The Lord of the Rings: The Two Towers*）、《魔戒一部曲：魔戒現身》（*The Lord of the Rings: The Fellowship of the Ring*），於一九九九年尾和二〇〇〇年初，同時在紐西蘭開拍，再於二〇〇一、二〇〇二、二〇〇三年依序分三次發行。三部片子同時開拍的成本是二億八千一百萬美元。這時候可就和老片廠制的情況大不相同了。那時的電影幾乎每一部都跟《君子協定》一樣，由攝影師架著攝影機拍下演員的演出；但這時候的《魔戒三部曲：王者再臨》，攝製主力卻變成是電腦動畫師。這片子裡有上千個個別鏡頭——佔總攝影鏡頭的百分之七十強——根本就不是由攝影機拍下來的。片子裡的這一部份，是由數位技術人員在個別的獨立電腦繪圖工作室裡做出來的，而且，這一家家工作室還散佈全球各地。有的鏡頭從無到有全靠電腦，有的則是真人演出和數位圖層結合出來的鏡頭。《君子協定》是由一組攝影人員——總共三十九名技術人員——拍攝演員的演出，靠的距離很近，演員的一言一行他們都抓得很清楚。但是，《魔戒三部曲：王者再臨》的數位構圖師（digital compositor）、視覺特效師（inferno artist）、動作影描師（rotoscope artist）、數位影像模型技師（digital modeler）、數位影像傳送技師（digital wrangler）、軟體研發人員（software developer）、動態影像合成師（motion-capture coordinator）等

等，不論於時間、空間，大部份都和實際演出的場景有不小的距離，和演員、導演、製作群也都沒有親身的接觸，連他們彼此也很可能互不認識。雖然這樣的作業做出了令人咋舌的成果——十一座奧斯卡即為明證，但也預示好萊塢的未來，於電腦的依賴可能要遠大於攝影機的依賴。

這樣的變化可沒能逃得過外界的批評，不少人抨擊好萊塢的片廠把錢浪費在華而不實的製作和浮濫誇大的廣告，指責好萊塢片廠未能領會影業自有其運作的「邏輯」。不過，好萊塢片廠可能沒有他們罵的那麼顢頇。雖然片廠於二〇〇三年在戲院票房的虧損超過一百一十億美金，但由電影產品授權於全球家庭娛樂市場回收的金額，就不止彌補了虧損還有餘。好萊塢片廠這時候也看得很清楚了——像「迪士尼」半世紀前一樣——他們創造的價值不在戲院賣出多少張票，而在他們以未來世代為目標而創造的可授權產品有多少。

史考特‧費茲傑羅（F. Scott Fitzgerald, 1896-1940）於其未竟之作，《最後的大亨》（*The Last Tycoon*），指出好萊塢大部份人對電影業的了解，再好也只限於零星的片段，「若說誰腦子裡有拍電影的完整式子，這樣的人屈指可數。」[20] 第三千禧年才剛破曉，取代舊片廠制而起的「完整式子」，早已經變得還要複雜許多。箇中癥結就在於這時候是「六巨頭共治」的狀態——時代華納、維康、福斯、新力、國家廣播公司／環球、迪士尼——六大影業互有不同的串連和合作，主宰電影娛樂業。全球通俗文化有一大部份便是由好萊塢六大巨頭挑選的影像所組成的，而未來好幾世代還會有數之不盡的孩子，腦中的想像是由這六大巨頭在塑造的。大家雖然懷念以前的老片廠，但他們的好萊塢，絕對是簇新的好萊塢。

而說這六大巨頭所作的拍片決策——也就是新好萊塢的運作邏輯——泰半要看錢的臉色，當然不足為奇。只是，經濟考量也難說是全部。社會和政治面的邏輯——牽涉到如階級地位、榮譽感、和明星彼此幫襯，還有其他沒那麼具體的考量，等等——也都是這「完整式子」裡面不可或缺的項目。只是，好萊塢以外的世界若是始終掌握不到好萊塢

的全貌，任由好萊塢罩在自製的神話和誤植的鄉愁裡面，也不是偶然致之。例如，大片廠不就耗費不少力氣，將他們攝製電影的實際營收瞞著不讓投資人、財務分析師、記者等外人知道——雖然這類資料他們還是會透過同業組織，如電影協會，彼此流通（條件是不得外流到協會外面讓外人知道）。而大片廠隱瞞這些資料的手法，就是把拍片的收入和其他不相干的財務資料，例如授權電視播映的權利金等等，合併編製（還有連主題遊樂園也攪和進來一起報的，像「派拉蒙」就是這作法），連他們自己看的財報也是如此。有一個很精明的片廠最高主管，為這欺上瞞下的手法給過理由；他說，「這樣攪和一氣」是要「免得華爾街看出電影業有多難掌握，電影業的毛利裡面又有多少陷阱。」[21] 而片廠之所以願意隱匿他們拍電影的短期虧損，是因為電影才是他們於好萊塢享有尊榮感和成就感的主要源頭，而非電視的業績或主題遊樂園的經營。當今影壇使盡手段要把觀眾——他們自己的圈內人多少也算——蒙在鼓裡，真可謂千方百計，不止一端。

江山代有新制

The New System

造物主
The Creators

　　最早的片廠體制，是由橫跨十九、二十世紀的一小撮電影院老闆做起來的。他們都是白手起家的生意人，在打造自己的片廠時，走的道路大同小異，而可以「派拉蒙」的創辦人阿道夫‧祖克（Adolph Zukor, 1873-1976）為典型的代表。

　　祖克一八八九年離開祖國匈牙利，年方十六，只帶了縫在背心裡的四十塊錢抵達紐約。他先當毛皮匠，將一塊塊毛皮縫成女用披肩，到了二十七歲，已經有了自己的毛皮店，生意相當發達。而他也把毛皮生意的盈餘轉投資在一條遊樂街上。遊樂街上一長串遊樂場打的招牌是湯瑪斯‧愛迪生的新發明：只需要幾枚硬幣，投進一具手搖機器的投幣口，就可以自己動手搖機器，打出影像來看，雖是靜態的影像，但因為急速重複播放而給人在動的錯覺。（即俗稱「西洋鏡」者。）到了一九〇三年，這類愛迪生說的「動態畫」（motion pictures，電影），已經盛行各地，尤以紐約的新移民族群最為瘋魔；這一批族群泰半都是文盲。單單紐約這裡，一年就可以有上百萬個銅板的進帳。由於遊樂園的競爭對手太多[1]，祖克沒多久就轉進到小電影院另闢戰場——那樣的小電影院那時叫作「五分錢戲院」（nickelodeon），因為入場費就是五分錢——而且，進戲院還有放映師幫觀眾製造「動態畫」的錯覺，不必勞駕觀眾自己動手。戲院為了維持滿座，每禮拜都要換片。

　　而祖克也不想一直仰賴別人幫他供應新片，便開始自己在紐約拍片。不過，要在東部拓展拍片的業務有一大障礙：湯瑪斯‧愛迪生的

「電影專利公司」（Motion Picture Patents Company）。大家應該不會忘記，攝影機和放映機的專利權那時都在愛迪生的手裡，也（和另一家有類似發明專利權的公司「美國幕鏡」〔American Mutoscope and Biograph Company〕一起）創立了一支機構，這機構後來俗稱「愛迪生托辣斯」。「愛迪生托辣斯」不僅擁有拍片所需的硬體專利權，還用合約綁住「伊士曼柯達公司」（Eastman Kodak Company），不准這一家最大的材料製造商把底片賣給該托辣斯未曾授權的片商。紐約、波士頓和其他幾處製片重鎮，想到別處去買材料和攝影機，「愛迪生托辣斯」也都會以訴訟的要脅苦苦相逼，還會有警方兩相配合，就算不是明目張膽作查禁，也要多加騷擾一下。這些新生的片商為了避開「愛迪生托辣斯」的律師，做起事來自然偷偷摸摸。例如有的片商會要攝影師把真的攝影機藏在卡車後面，前面擺的則是不在「愛迪生托辣斯」專利內的假攝影機。

不過，尼爾・蓋伯勒（Neal Gabler）為早年影業大亨寫的影史，《自成帝國》（*An Empire of Their Own*），即已指出「愛迪生托辣斯」和獨立製片的衝突，不僅止於專利權和隨之而來的利潤而已。雙方打的仗也關乎「文化、哲學、〔和〕宗教」的課題。經營「愛迪生托辣斯」的人以盎格魯—薩克遜（Anglo-Saxon）裔、美國新教徒居多，於傳統的商號享有崇高的地位。獨立片商則都是猶太裔移民，屬於化外之徒，而祖克便是最大的一家。[2] 眼看有這樣的文化鴻溝和「愛迪生托辣斯」的鐵腕箝制，祖克決定遷地為良，將事業移到美洲大陸的另一頭，托辣斯在那裡比較不容易找到法界、政界和警界的人士配合。結果，他發現了好萊塢正符合他在尋覓的「桃花源」聖地。

好萊塢先前一直是大麥田和橘子園，直到一九〇三年哈利・錢德勒（Harry Chandler, 1864-1944）領軍的房地產財團——錢德勒後來還會是報業大亨——和鐵路大亨薛曼「將軍」（General Moses Sherman, 1853-1932），一起買下這一大片鄉下的田地，再蓋一條單軌的電車路線，就想辦法將這一塊地立為自治市了。之後，兩人再在好萊塢大道（Holly-wood Boulevard）蓋了好萊塢大飯店（Hollywood Hotel），開始在美東找可能的買家，推銷好萊塢這一塊寶地。祖克正好就在尋便宜的地產，自

然樂得買下一塊。到了一九一六年，祖克已經將他旗下的戲院、交易所、拍片設施，統合為一座大片廠，「派拉蒙影業」就此誕生。

其他片廠創辦人的經歷和祖克像得出奇。卡爾・萊姆勒剛到美國來時當的是跑腿小弟，但於一九一二年創辦了「環球影業」。威廉・福克斯是以叫賣街頭的小販起家，於一九一五年創辦了「福斯」。過了八年，「華納兄弟」在傑克和哈利・華納兩兄弟手中創立，他們兩人就是屠夫起家的。撿過破爛的路易・梅爾在一九二四年辦起了「米高梅」。同年，推銷樂譜起家的哈利・柯恩（Harry Cohn, 1891-1958）成立了「哥倫比亞影業」。

這幾位創辦人倒不是個個在片廠制告終之時都還大權在握——如卡爾・萊姆勒是年紀最大的一位，一九三九年便以七十二歲之齡辭世，威廉・福克斯在大蕭條時破產，眼睜睜看著自己的心血被戴瑞爾・察納克拿去。而察納克不是猶太人，這在舊片廠年代的大亨群裡算是特例了——但好萊塢的片廠，倒是始終都像私人的采邑，也始終維持這幾位好萊塢大亨草創的初衷於不墜——拍電影供應美國的戲院和發行所。待這些大亨終於為後人取代，取代他們的就是大異其趣的另一批人。這些人不僅出身的背景五花八門，事業的重心也未必僅限於單一的產品。無論如何，他們才真的是建立帝國的人。

華特・迪士尼：開創新制的天才（1901-1966）

華特・埃里亞斯・迪士尼（Walter Elias Disney），便是這新制帝國最主要的建築師，縱使這是他無心插柳的結果。華特・迪士尼，一九〇一年十二月五日生於芝加哥一戶中產階級的新教人家。四歲大時隨父母移居密蘇里州馬瑟林（Marceline）的一座農場，自此迷上了農莊裡的動物。九歲時，全家又再搬到堪薩斯市（Kansas

City），華特・迪士尼就在堪薩斯市送報紙、唸小學，禮拜六再到堪薩斯市立藝術學院（Kansas City Art Institute）上素描課。

美國於一九一七年和德國開戰不久，十六歲的迪士尼發揮他的繪畫天份，將身份證明上的出生年月日偷偷改掉，就這樣從軍去了。他先在法國待了一年，幫紅十字會開救護車，後於一九一九年回到堪薩斯市，在一家廣告公司當過短短一陣子的畫師，期間認識了鄂博・埃沃克斯（Ub Iwerks, 1901-1971），埃沃克斯是荷蘭裔的出色卡通畫家。兩人決定一起創業，接地方電影院播的詼諧預告片來畫；這些片子叫作〈小歡樂〉（Laugh-O-Grams）。只是，兩人沒一個對作生意有興趣，以致創業沒多久錢就用完了。

迪士尼乃於一九二三年前往加州投靠大哥羅伊（Roy Disney, 1893-1971）。迪士尼沒有工作，沒有推薦函，沒有存款，但腦子裡有新鮮的點子：他要讓卡通動起來變成電影。羅伊雖然自己經濟也很拮据，但還是硬把二十一歲的小弟需要的五十塊美金給湊了出來，讓小弟可以開創他的動畫事業。

有了這一筆錢，一九二三年十月，華特・迪士尼的小工作室就在好萊塢的京士威爾大道（Kingswell Avenue）開張了。工作室的租金是一個月十塊美金。迪士尼再買下一具二手攝影機，用撿回來的廢棄木板釘了一張動畫工作檯，就正式開張營業，做起了實境演出和動畫結合的短片。純粹的一人公司。腳本他自己寫，圖他自己畫，再自己一張張拍下來，剪接成最後的成品。

不眠不休工作兩個月後，迪士尼終於完成他的第一部影片，《愛麗絲海上探險》（Alice's Day at Sea），全長十一分鐘，講一個小女孩愛麗絲夢到海裡的魚。愛麗絲由一個小女孩出飾，魚則是動畫。十二月，迪士尼把片子賣給一家小發行商，「溫克勒影業」（Winkler Films），售價一千五百美元。「迪士尼」就這樣上路了。

到了一九二四年春，迪士尼已經又再製作出四部愛麗絲的影片。這時，他也說動了啟蒙師傅鄂博・埃沃克斯，到好萊塢來一起發展，在他創立的「迪士尼影業」（Walt Disney Films）裡面當首席動畫師。一九二

八年，埃沃克斯以迪士尼的點子為本，畫出一隻擬人的囓齒動物，這一隻擬人的囓齒動物就此名存青史。迪士尼很快就為這一隻老鼠想出「米老鼠」的名號；這樣的名字一打出去，馬上就激起大眾莫大的興趣。

為了幫他的新主角打穩基礎，迪士尼也將當時的配音技術發揮到極致。那時動畫和配音同步比起實境拍攝要簡單不少，人工化的感覺也比較少，所以迪士尼推出的新卡通看起來特別生動，戲院爭相租片回去，向觀眾展示新科技的成就。不出一年，「米老鼠」的有聲片（talkie），已經在全美好幾千家戲院裡面放映，極為轟動。[3]

「米老鼠」卡通為迪士尼帶來了洶湧的錢潮，有了這些錢，他大可跟當時的大片廠一樣走他們的路。他有幾部半動畫的短片已經用上了演員和攝影組，例如「愛麗絲」系列的短片。這時候資金源源不絕湧進，他當然有本錢和演員簽長約，坐擁一批明星，也可以買下豪華戲院，自組旗下的發行網。他這時候絕對有本錢和大片廠在戲院的票房裡面一較高下，搶戲院裡的觀眾，也可以設立齊備的片廠。但他選擇不加入片廠制，他連電影協會都不肯加入。

迪士尼覺得維持他圈外人的身份比較好。他的出身是美國中西部的新教人家，因此，流洩於好萊塢大片廠的猶太移民文化，還有那些影業大亨本尊，於他都很難拉得上關係或感覺到親和力；說起他們那一幫人，他的稱呼往往是「那些猶太人」[4]這幾個字。不止，明星、製作人、導演、經紀人、劇作家等等，這些形成好萊塢殖民地的族群，他也沒有什麼來往。他和阿道夫‧祖克、路易‧梅爾、傑克‧華納等等片廠大亨不同，他沒有生意人銳利的眼光、精明的習性，沒辦法用裝配線的流程推出粗製濫造的影片。不止，另一點也同樣重要，迪士尼要的控制權甚至遠大於片廠大亨，而且是再嚴苛的合約也找不到、沒辦法用在真人身上的控制權。反之，動畫就能給他幾近乎絕對的主宰，他也盡情施展這樣的控制權，要手下的畫家一畫再畫，一直畫到卡通裡的角色完全符合他的要求為止。

世事難料，迪士尼繞過好萊塢的片廠體制，選擇走自己的路，雖然他自己也沒想到，但他這一條路後來不僅創造的財富連好萊塢大亨的財

富全加起來也比不上，到頭來，連片廠也被他這一條路線取代。

有了「米老鼠」，迪士尼等於是挖到了天大的財富之源，絕非美國的票房所能比擬——也就是：世界各地在家、在玩耍的兒童，都是他的財富之源。他將他在電影裡面創造的角色抽出來，授權予其他產業運用，以此模式開始汲取這一財富源。早在一九三二年，迪士尼就已經把「米老鼠」授權給錶廠了——米老鼠伸出一隻戴著皮手套的手，為人指出時間——接著是出版社，服裝公司，玩具廠商，一家家加入。

角色授權的實惠也不僅止於美國，由於擬人化的動物就算需要再作言詮也不會太多，因此，輕易即可跨越語言和文化的藩籬。像「米老鼠」在日本就變成了 Miki Kuchi，在日本的人氣排行榜位居第二（僅次於日本的天皇）；在法國變成 Michel Souris；在西班牙則變成 Miguel Ratoncito；諸如此類。到後來，連「米老鼠」產品的影迷俱樂部也冒出來了，總共有三十多個國家都有這樣的影友會組織。[5]

到了一九三〇年代中葉，迪士尼的處境大不同於好萊塢大片廠的大亨，他走的康莊大道，早就在創造通行世界的財產權——沒有時間的枷鎖，沒有文化的壁壘，沒有國族的障礙——可以授權給全世界任何以兒童為目標的企業。一九三五年，「大蕭條」最嚴重的時候，迪士尼的卡通角色以權利金為他創造的利潤，已經超過這些角色主演的電影。（單單是迪士尼創造的這一個「米老鼠」，到後來賺進的權利金和主題遊樂園的入場費，就比那十年好萊塢各家片廠的利潤總和還要多。）

為了幫這些可以獨立出來的電影角色壯大陣式，迪士尼開始以劇情片的長度製作動畫片，一九三〇年代中葉的《白雪公主》便是第一炮。由於全本電影都要一格格畫出來，絕對會貴得不得了，所以，他便像以前畫卡通時一樣，拿畫過角色不同動作的「透明片」（cels）——「賽璐珞」（celluloids）膠片的簡稱——來作再利用。「迪士尼」的動畫師將同一角色不同動作的透明片疊起來，就可以做出動作的變化，而不用一格格全都重新畫過。這些透明片就像半世紀後才會問世的電腦軟體，讓美術也可以交由技術人員按表操課。

《白雪公主》原聲帶空前熱賣——《白雪公主》一片也是史上第一

張電影原聲帶變成唱片──也讓迪士尼發現「斑衣吹笛人」的音樂魔力，確實可以為他的產品將少齡受眾吸引過來。一九四〇年，他再推出《幻想曲》（Fantasia）一片，將他的動畫角色和古典音樂融合一氣。他還為首映典禮設計了一套音響系統，叫「立體聲」（Fantasound）。這一套音響不僅首次將立體音響應用在電影上面，九十具擴大機和音響的錯覺也營造出電影便環繞於觀眾四周的效果。（這類環繞音響只是三度空間錯覺的先聲，這種特效後來成為迪士尼樂園的招牌。）

帝國愈來愈大，華特‧迪士尼也發現單靠「雷電華」已經未足善盡發行影片的職責；「雷電華」那時也已經被千萬富豪霍華‧休斯（Howard Hughes, 1905-1976）買下。「雷電華」發行「迪士尼」自然紀錄長片所採取的作法，例如《沙漠奇觀》（The Living Desert），尤其讓迪士尼失望，以致迪士尼終於在一九五〇年代初，將雙方長期的合作叫停，另行成立自家的發行機構，「博偉國際」。如此這般，「迪士尼」終究還是蛻變成了全服務型的片廠。

再者，由於迪士尼公司的獲利主要來自購買「迪士尼」授權產品的兒童，電視這一新興媒體在其他大片廠眼中是大威脅，在「迪士尼」眼中則否。其實，片廠大亨將電視看成危機，迪士尼卻將之看作是大好的商機：電視不正可以把「迪士尼」的授權產品直接打入成千上萬的人家去嗎？所以，雖然這一項新科技那時還遭大片廠杯葛，「迪士尼」卻開始拿他們製作的《米老鼠妙妙屋》（Mickey Mouse Club）和其他節目，向各電視網兜售。而且，電視網不僅樂意買下他供應的節目，這些節目每一分、每一秒還等於在幫「迪士尼」的授權角色作免費的廣告。

一九五四年，當時三大電視網最晚成立的「美國廣播公司」（ABC），也被迪士尼說動，出資和他一起為「迪士尼」卡通的角色成立更為持久的平台：兩邊一起在加州安那罕（Anaheim）蓋迪士尼樂園（Disneyland）。有了迪士尼樂園，大眾娛樂的形式就可以超過電視、電視、連環圖畫的形式，讓孩子可以和米老鼠、唐老鴨（Donald Duck）、小飛象（Dumbo）等一干「迪士尼」卡通角色的人偶（全由迪士尼樂園的員工出飾，也叫作「劇組演員」〔cast members〕）。安那罕的迪士尼樂園佔地

一百六十英畝，只賣「迪士尼」授權的產品。ABC 保證以四百五十萬美元的貸款和五十萬美元的現金投入迪士尼樂園，交換取得樂園三分之一的股權和「迪士尼」為 ABC 拍攝一週一集的電視影集。這影集一開始叫作《迪士尼樂園》（*Disneyland*），後來改名為《迪士尼鉅獻》（*Walt Disney Presents*），再後來又改為《迪士尼彩色世界》（*Walt Disney's Wonderful World of Color*）。但這樣的節目，說穿了還是一個禮拜為「迪士尼」的產品播一次廣告——而且是在禮拜天晚上的黃金時段——迪士尼樂園也包括在內。

迪士尼一開始就挑電視網合夥，確實是漂亮的高招：樂園開幕頭一年，就有三百萬名遊客進場。（一九六二年，ABC 將他們迪士尼樂園的股份賣回去給「迪士尼」。）由於迪士尼堅持要在樂園的「美國小鎮大街」（Main Street）的消防隊樓上保留他自用的私人住宅——這一條美國小鎮大街，是以他小時候住過的密蘇里州馬瑟林市的大街為藍本蓋起來的——所以，有些人認為這樣的遊樂園根本就是華特‧迪士尼個人玩心太重，甚至還有人說迪士尼樂園是「全世界最老的小孩子玩的最大的玩具。」[6] 但是，迪士尼樂園遠非迪士尼個人的玩心、童心所能界定，而是迪士尼為了跳過好萊塢片廠、打造他自己的心靈帝國——最起碼也是兒童的心靈帝國——而採行的策略的合理延伸。遊樂園高牆裡的每一樣設施——像是各種旅程、餐廳、停車場，連洗手間也是——設計的目的，一概在強化「迪士尼」角色於兒童腦中的烙印。一九五五年七月十八日，迪士尼樂園開幕，迪士尼便矢言「只要這世上還有一絲絲想像力未曾實現，迪士尼樂園就不會有完工之日。」[7]

既然要以「迪士尼」品牌的各式旅程、展覽、角色，激發兒童無窮的想像力，迪士尼公司便招募了一批永久的設計團隊，叫作「幻想工程師」（Imagineers），這一支團隊在他身後依然秉他的初衷，由繼任者帶領，繼續幻想工程的大業。為此，「迪士尼」於一九六一年也買下了暢銷童書《小熊維尼》（*Winnie the Pooh*）的授權。[8]《小熊維尼》的幾個主角單單是二〇〇三年就創造了近六十億的零售業績。

好萊塢的大片廠死守電影院殘存的觀眾，用盡手裡僅剩的武器作最

後的殊死戰——像是製作三小時長的史詩大片《賓漢》(*Ben-Hur*)，以「新藝綜合體」(CinemaScope)這樣的技術拉寬電影院的銀幕尺寸——迪士尼卻因為熱情迎納電視這類新技術，而愈來愈發達，同時又將旗下的角色推送到更多兒童生活、玩耍、度假的處所。

一九六六年華特‧迪士尼因肺癌病逝，但卓越的眼光未隨斯人消滅。他的大哥羅伊接下他的位子，繼續循「迪士尼路線」發揮主題遊樂園、電視節目、童書、電影的效應，打造、提升「迪士尼」角色的價值。「整合是這裡的關鍵詞，」羅伊作過解釋，「不管我們做哪一線，都不會不去考慮其他的線有那些可能的獲利機會。」[9]

縱使麥可‧艾斯納於一九八四年接下「迪士尼」董事長一職，還買下 ABC 電視網、ESPN 電視網等等別的產業，大幅擴張公司，但他一樣堅持迪士尼公司的「中心目標」始終如一，也就是承襲的是華特‧迪士尼當年開發「強大的品牌和角色授權」[10]的初衷。他於二〇〇〇年向股東保證，「一走進迪士尼樂園的大門，外在世界馬上煙消雲散。」到如今好萊塢——還有華爾街——也都懂了：可以推銷給兒童的授權角色，可是一門很正經的大生意。

路‧魏瑟曼：圈內人（1913-2002）

路易‧魏瑟曼（Louis Wasserman）一九一三年三月十五日生於克里夫蘭，是俄國東正教猶太移民之子。一九三〇年自格連威爾高中（Glenville High School）畢業，將名字改成「路」（Lew），就一腳踏進演藝界，做起了雜耍節目的宣傳。

到了二十三歲，路‧魏瑟曼在「美國音樂公司」（Music Corporation of America; MCA）芝加哥辦事處的郵務室找到一份工作。雖然是基層的雜工，但人稱 MCA 的這公司符合他的志向。MCA 於一九二四年由朱爾‧史坦

（Jules Stein,1896-1981）創辦，史坦那時也還在醫學院唸書。到了一九三五年，MCA 已經躍居美國首屈一指的樂團、歌手、音樂演出的經紀公司，和廣播電台、音樂工會、夜總會都有很好的關係，身處娛樂界的中心，正是魏瑟曼想要立足的地方。

魏瑟曼憑著機伶、精明、熱忱，很快就從郵務室晉升到史坦外面的辦公室。再到了二十五歲，他不僅已經是手腕厲害的經紀人，也是史坦特別提攜的「入室弟子」。一九三八年，史坦派魏瑟曼到洛杉磯開拓 MCA 於好萊塢的客源。這在魏瑟曼簡直是夢寐以求的任務，因為他從小就愛看好萊塢的電影。有了史坦的名號加持——史坦可是可以和好萊塢各片廠大亨以名相稱、平起平坐的——魏瑟曼不費吹灰之力就打進了好萊塢這一塊殖民地。而魏瑟曼和迪士尼不同，迪士尼天生就是圈外人，魏瑟曼卻有流利的口才、精明的手腕、圓滑的社交技巧，而得以朝好萊塢權力核心的殿堂漸漸滲透進去。

一九四六年，雖然史坦醫生還是 MCA 的董事長，但魏瑟曼已經當上了 MCA 的總裁。魏瑟曼雖然沒有迪士尼的洞見，卻有絕頂出色的生意頭腦，而且，他還把他這頭腦集中在他那社群裡的導演、製片、演員、律師最感興趣的事情上面——報酬。他看出時興的「明星制」會將明星綁死在七年合約的固定薪水裡，依這樣的機制，明星的個人知名度附加在電影上面的收益，全由片廠予取予求。明星當然想要多分一點這方面的收益，包括他代理的明星在內；但是，只要眾家片廠於戲院形如壟斷的鐵腕一天不放掉，魏瑟曼——還有其他經紀人——便毫無著力點可以作協商。只是，明星若不和片廠續約，或毀約，又會落得走投無路。不過，魏瑟曼看出司法部提起的反托辣斯訴訟若是贏了，明星的地位就會大為鞏固，而收取百分之十佣金的經紀公司當然跟著沾光。

所以，魏瑟曼便以 MCA 總裁的身份，大肆擴張 MCA 的電影事業部[11]，既四下和明星簽約，也到處蒐購別的經紀公司。到了一九四八年，和好萊塢有約的明星已經有近半都由 MCA 代理，魏瑟曼自己更是頂尖明星如貝蒂・戴維斯（Bette Davis, 1908-1989）、埃洛・弗林（Errol Flynn, 1909-1959）、詹姆斯・史都華（James Stewart, 1908-1997）和導演

艾爾斐德・希區考克（Alfred Hitchcock, 1899-1980）的經紀人。[12]

美國司法部於該年後來終於打贏了「聯邦政府控告派拉蒙」一案，一家家大片廠便像骨牌一樣紛紛簽署和解協議，終止片廠於戲院租片放映權的操縱，獨立製片人終於打開了戲院的大門，有辦法和好萊塢的片廠爭奪戲院裡的觀眾群——還有吸引群眾走進戲院的大明星。這樣的發展，把魏瑟曼推上權勢的高峰，得以代表 MCA 旗下代理的頂尖明星和片廠協商合約。一九五〇年，他就為詹姆斯・史都華談成了「抽成約」。所以，史都華兩年前為「福斯」主演《北街奇蹟》（Call Northside 777），只領五萬美元死薪水，這時候他為「環球」拍下一部電影《長槍萬里追》（Winchester 73），領的酬勞就是影片利潤的一半了。

魏瑟曼想出來這種「抽成約」，不是出之於多麼宏大的遠見，僅只是為了要幫 MCA 旗下的客戶爭取到更多的進帳，MCA 本身自然也因為百分之十的經紀抽成，而有更多的進帳。只不過，他弄出來的這種「抽成約」，卻扭轉了片廠和明星、製片、導演的關係。這般大地震的劇變，倒也難說是魏瑟曼隻手就掀得起來的——片廠制一崩壞，明星被以前的明星制剝奪掉的價值當然大部份就重回到明星手中——不過，魏瑟曼懂得充份利用這一番劇變，將（全屬 MCA 旗下客戶的）明星、導演、製片、劇作家綁成一組「套裝」（packages）提供片廠。只是，難料的世事發展實在教人哭笑不得，魏瑟曼這樣的作法竟然和那時被美國政府明令禁止的片廠「包片制」有異曲同工之妙：也就是片廠若指名要某一位明星，那麼被經紀公司放在「套裝」裡的其他客戶，片廠也要一併接受才行。例如，「哥倫比亞」指名要 MCA 旗下藝人狄恩・馬丁（Dean Martin, 1917-1995）主演《她是誰？》（Who Was That Lady?），魏瑟曼便將《她是誰？》的原版舞台劇的改編版權，還有旗下另兩名藝人，湯尼・寇蒂斯（Tony Curtis, 1925-）、珍妮・李（Janet Leigh, 1927-2004），和狄恩・馬丁組合起來。MCA 再從這一整組「套裝」抽百分之十的佣金，明星的酬勞也包含在內。[13]

魏瑟曼首開風氣做出來的新法，就此重新區劃了片廠的功能。片廠這時不再是「電影工廠」，不需要再用他們自己的資金和契約人員來將

材料轉化為電影；片廠這時變成服務組織，負責為他人安排資本——財務資本和藝能資本——投入製作電影，再分享利潤。在這樣的新制底下，像 MCA 這樣的藝能經紀公司，每每都會將旗下的人才，劇作家、導演、演員等等全都在內，組合成套裝作推銷，再交由獨立製片廠，例如山姆‧史匹格（Sam Spiegel, 1901-1985）的「地平線影業」（Horizon Films），將電影製作出來。片廠也負責提供實體設備、發行、行銷、全部或部份的資本。票房收入或全球賣得出去的任何權利金收入，都不再專屬於片廠所有，而是這一部片子裡的每一合作夥伴，明星、導演、製作人都在內，全都雨露均霑。

魏瑟曼也和迪士尼一樣看出電視這一新媒體內含無限的商機。只是，迪士尼將電視看作是途徑，可以將「迪士尼」圖像和可授權品牌推廣到兒童面前。但在魏瑟曼眼中，電視卻是良機，可以供 MCA 謀取利潤、鞏固 MCA 於好萊塢的地位。片廠一開始不願意將他們的老片授權給電視台播映，也不願意出借製作設備給競爭媒體使用，在魏瑟曼看來，等於是為他挖出了電視台節目的需求大洞。所以，他便利用 MCA 的子公司，「時事製作公司」（Revue Productions）——原本成立的目的在拍攝樂隊的現場演出——製作低成本的機智問答節目，如《事實還是推論》（*Truth or Consequences*），或是其他的電視影集，如《奇異電氣劇場》（*General Electric Theater*；由 MCA 旗下的演員隆納德‧雷根主持），來填滿這一需求。

但是，魏瑟曼要將 MCA 旗下的人才用在這些電視劇之前，要先說服演員工會將工會禁止經紀公司代理製作人的條款予以撤銷才可以。這問題的癥結在於利益衝突：經紀公司是要為旗下代理的藝人爭取最高的報酬？還是要將旗下影片的製作成本壓到最低？一九五二年，魏瑟曼獲演員工會會長隆納德‧雷根、副會長華特‧畢勤（Walter Pidgeon, 1897-1984）協助，終於談成了一份十年期的祕密棄權書。依棄權書的協議，MCA 旗下的著名藝人就可以去拍電視影集了。

魏瑟曼決定將 MCA 的業務拓展到電視界，這一舉的影響有多深遠？由他為《希區考克劇場》（*Alfred Hitchcock Presents*）組合出來的「套

裝」，可見一斑。希區考克本人那時正忙著在拍「派拉蒙」的劇情片，分身乏術，也覺得電視是次級媒體。但是，CBS 預訂要播、也已經由獨家廣告贊助商「必治妥」（Bristol-Myers）預付費用的一部影集，魏瑟曼提議可由希區考克出借名號。這一部半小時長的影集，全由「時事製作公司」負責實際的製作事務，如寫劇本、選角、執導等等，全包括在內。希區考克只需要在一分鐘的預告片裡露個臉就成了；片頭、片尾各一次。而他稍稍「賞臉」的報酬，則是擁有一部份的重播權（希區考克則將這一部份的重播權，再簽給 MCA，換取該公司的股票）。最後，生意談成了，MCA 著手製作這一部長達二百六十八集的熱門影集，而且，重播權還一賣再賣，在各地區的電視網作聯播。（也由於 MCA 又向希區考克買回股份，以致希區考克就此成為 MCA 的第三大股東，僅次於史坦醫生和魏瑟曼本人。）[14]

　　一九五九年，MCA 已成為各大電影片廠最大的人才庫，也是當時電視節目供應商中最強大的一家，舉凡《蘇利文劇場》（The Ed Sullivan Show）、泰德・麥克（Ted Mack, 1904-1976）主持的《業餘才藝比賽》（Original Amateur Hour）和《格里森劇場》（The Jackie Gleason Show）、《百萬富翁》（The Millionaire）、《李伯萊希劇場》（The Liberace Show）、《KTLA 摔角賽》（KTLA Wrestling）等等，無所不包。加上又大手筆把「派拉蒙」的影片資料庫一口氣全都買下，MCA 這時候連老電影都可以授權給電視台去播放呢。

　　只不過，MCA 就算坐擁「派拉蒙」那麼多舊片——還有「時事製作公司」幫忙——依然沒辦法灌飽電視界渴求影片的龐大胃口——彩色電視於一九五七年問世後，更是嚴重。也因此，魏瑟曼需要擁有萬事俱全的片廠才可以。他便在一九五九年將覓食的眼光投向好萊塢沉痾不起的久病之人：「環球影業」。

　　「環球影業」是好萊塢最早一家電影廠，但是運勢跟著創辦人卡爾・萊姆勒的健康於一九三〇年代中期一起每下愈況。萊姆勒指定兒子小卡爾・萊姆勒接班——當作是小萊姆勒二十一歲的生日禮物——卻害得片廠栽到了破產的邊緣。一九三六年，小萊姆勒走投無路，只能將

「環球影業」讓渡給「環球」在華爾街的債主集團。華爾街的集團又再將片廠的所有權賣給英國的影業大亨亞瑟・蘭克（J. Arthur Rank, 1888-1972）。

蘭克和他在美國的同業一樣，也將英國的片廠作了一番垂直整合，加上有英國的內銷和電檢規定相助，而將英國的電影業大部份納入掌下。而蘭克買下「環球」，看中的不是「環球」的製作設備，而是要在美國搶下灘頭堡。由於「環球」──還有其他好萊塢片廠──用「包片制」來將片子塞進戲院，所以，蘭克以為他也可以如法炮製，將他的英國片和好萊塢的片子搭在一起，塞進片廠要給戲院的「包片」組合。由於蘭克買下「環球」的時候，「環球」拍的片子以 B 級片為主，因此，蘭克先將「環球」和一家製作 A 級劇情片的「國際影業」（International Pictures）合併，組成了「環球國際影業」（Universal International Pictures）。

只是，蘭克沒想到他打贏了小仗，卻輸掉了大戰。他要把「環球影業」和他的英國公司合併的計劃，因為美國司法部明白表示不容「包片制」繼續下去，而告胎死腹中，因為他當初打的如意算盤，就是看中了好萊塢的包片制。所以，一九五二年，蘭克和其他投資人把「環球國際」賣給了「迪卡唱片」（Decca Records）。「迪卡」是音樂公司，老闆叫作密爾頓・萊克彌爾（Milton Rackmil, 1906-1992）。

魏瑟曼因為 MCA 旗下的藝人和「迪卡」的音樂事業以前就有合作關係，而和萊克彌爾就有私交。一九五九年，魏瑟曼向萊克彌爾提議要向他買下「迪卡」名下的「環球」攝影棚和露天片廠，以利 MCA 製作電視節目。萊克彌爾正好亟需資金，便一口答應。

魏瑟曼將新買下的片廠作了一番現代化的更新，加上旗下有那麼多簽約的藝人，自然大張旗鼓，開始了電視影集的「量產」，效率直追好萊塢以前老片廠大量推出電影的年頭。

MCA 將名下擁有的電視節目授權給地區電視台播放──這叫作「聯播」（sydication）──也為 MCA 打開了源源不絕的現金流，流勢還愈來愈洶湧，因為節目的製作費就算不是全部也大部份由電視網出資。魏瑟曼又再善用這一道現金洪流，於一九六二年以一億六千萬美元的價

格，再把「環球」剩下的資產全買下來——連母企業「迪卡唱片」也在內。新買下了這些資產——有一家影片發行公司，一家音樂出版公司，還有數以千計的劇情片、短片資料庫——MCA 這時不僅是藝能經紀公司，也稱得上是完備的片廠了。

只是，MCA 在兩邊都沒辦法久留。別的不講，MCA 和演員工會簽的棄權書，到一九六二年底就要結束。不過，更重要的是美國的司法部擔心 MCA 於娛樂界的勢力日漸壯大，唯恐危及司法部在打的反托辣斯官司。所以，在這樣的壓力下，魏瑟曼決定 MCA 的未來就以製作電視節目和電影為主，不再當明星的經紀人了。史坦也同意，MCA 便於一夕間關掉了旗下的經紀業務，原本由 MCA 代理的客戶，每人也只收到一封簡短的信函，通知雙方就此解約。

魏瑟曼雖然不再當明星的經紀人，但和好萊塢許多巨星、名導、劇作家、製片人始終維持良好的關係，若不說是教父的話，也至少是非正式的顧問。他於幕後來往的眾多律師、政界人士、片廠主管，關係也始終沒斷；數十年來他游走於這些權貴當中，不僅為他代理的影人談生意，也為影壇一些敏感問題居中作協調，磋商彼此都能接受的方案，諸如國會調查好萊塢的共黨黑手或工會的爭端等等，在所多有。他在好萊塢大家庭辛勤耕耘數十載，累積下來的影響力，將他拱上了好萊塢圈內人最高的寶座。

史坦醫生於一九七三年從 MCA 董事長一職退休，魏瑟曼就此算是全權在握。MCA 在他領導之下，聲勢更是如日中天。最後於一九九〇年，魏瑟曼決定將 MCA 出售；從他踏進 MCA 的郵務室當小職員的那一天起，已經時隔了五十五年。那時正好日本的「松下電氣」——他們出品的「國際牌」（Panasonic）攝影機是全球最大的品牌——像「新力」一樣，正在為數位 DVD 作佈局；VCR 日後即遭數位 DVD 取代。「松下電氣」出價六十五億九千萬美元要買下 MCA 的片廠和影片資料庫。魏瑟曼表示接受，也就此將「環球」推上國際奧德賽*的旅程。[15]

＊　譯註：「奧德賽」（Odyssey）——引申為漫漫漂流。

史提夫‧羅斯：魔術師（1927-1992）

史蒂芬‧羅斯（Steven J. Ross），一九二七年生於紐約市布魯克林（Brooklyn）區。三歲時，他父親麥克斯（Max）將姓從雷希尼茨（Rechnitz）改成羅斯，希望比較好唸的姓氏有助於他承包業務。但是沒有。麥克斯‧羅斯在大蕭條時破產，賺進的錢幾乎全數化作烏有。

史提夫‧羅斯很早就知道他不自力更生不行。他才十三歲就長到六呎高，愛在布魯克林區蒙太鳩街（Montague Street）的幾家魔術屋裡面流連，對於店裡的魔術很是著迷。只不過店裡的魔術雖然看得別人眼花撩亂、不明所以，他卻馬上就能參透每一種魔術後面使的是什麼障眼法。其中一種障眼法叫作「強選」（card force），也就是佈「暗樁」；在他那年代一般是預先安排親友作暗樁，所以，看起來像隨便選牌，其實卻不是這樣子。魔術師雖然要「暗樁」在一副紙牌裡面隨便挑一張出來，然而，或者是暗樁不知道這一副牌的每一張都一樣，或者是魔術師使了一下花招，把事先挑好的牌放進暗樁手裡；反正只要技巧夠高明，「強選」這樣的手法——也有人叫作「假選」（false choice）——除了變魔術也有許多別的用途。多年後，羅斯有一次坐在他的「灣流」（Gulfstream）私家噴射機上，就笑說，「玩牌向來都會用到沒錯，但有的時候也可以用在女人身上，作生意一樣常常用得到。」[16]

羅斯就靠玩牌賺錢——尤其是「金羅美」（gin rummy）和撲克牌——存到了學費，進入保羅史密斯學院（Paul Smith College）的二專部就讀，而且還推翻了「賭場得意，情場失意」的古訓，於情場春風得意，追到了十八歲的卡蘿‧羅森陶（Carol Rosenthal）。卡蘿不僅性情活潑開朗，容貌姣好，她的父親愛德華‧羅森陶（Edward Rosenthal）還是「濱河堂」（Riverside Chapel）的老闆，「濱河堂」是當時一家很賺錢的

殯儀館。一九五四年兩人結婚後，羅斯就先在岳父開的殯儀館裡當禮儀師。

但沒多久羅斯就發揮他的嘴上功夫，說服岳父作多角化經營。羅森陶家的事業就在他慫恿之下，和「奇利服務」（Kinney Services）這一家公司合併。這一家公司是小型的事業集團，旗下有停車場、租車公司、辦公室清潔服務、房地產。一九六二年，羅斯已經當上「奇利」的董事長。

羅斯小時候對魔術的著迷，到了一九六〇年代中期還是沒有消褪。所以，他用「奇利」的股票買下十幾家娛樂公司，犖犖大者如出版《幽默雜誌》（Mad）的「國家期刊公司」（National Periodicals），代理角色授權玩具製造的「美國授權公司」（Licensing Corporation of America），排名在「威廉莫里斯經紀公司」（William Morris Agency）後面的全美第二大經紀公司「艾希利揚名」（Ashley Famous）。雖然他新買下的出版、授權、經紀事業集團不是特別賺錢，卻是他達到目的的手段：他要打造大型的娛樂集團。為了這目的，羅斯知道他一定要有一家片廠才可以。所以，他把目標鎖定在「華納兄弟」身上。

「華納兄弟」跟其他大片廠一樣，在大部份的電影觀眾扔下戲院留在家裡看電視後，一直沒辦法從拍電影賺到什麼錢。「華納兄弟」旗下的唱片公司「再現部」（Reprise）——這是「華納兄弟」和著名歌手法蘭克·辛納屈（Frank Sinatra, 1915-1998）合組的唱片公司——是還頗能賺錢，但未足以維持片廠，因為片廠的固定支出實在太高了。所以，創辦「華納兄弟」的華納四兄弟唯一在世的小弟傑克·華納（Jack Warner, 1892-1978），就在六〇年代中期將他的股份賣給「七藝影業」（Seven Arts Productions）。「七藝影業」是加拿大一家電視發行公司，本身的財務也就不穩，所以，兩家合併而成的「華納兄弟／七藝影業」，還是沒辦法應付資本的需求，最後只好再度求售，看誰出的價碼最高。羅斯便於一九六九年以四億美元的「奇利服務」股票，買下「華納兄弟／七藝影業」。

羅斯本人對於「華納兄弟」短期的營運虧損並不在乎。他和迪士尼

一樣,將片廠想作是授權財的寶庫——或說是「智慧財產」吧,這是法界的用語——而「華納兄弟」的影片資料庫,可是有三千部以上的片子。

片廠既然已經到位,羅斯這時便將公司一切為二,劃分為兩個實體:一是「奇利全國服務」(Kinney National),由他的岳父負責經營(旗下有殯儀館、停車場和其他非娛樂業的產業),另一是「華納國際傳播」(Warner Communications International),由羅斯本人經營。

但羅斯另有一點就和迪士尼不一樣了;迪士尼把好萊塢文化拒於門外,視之為外星生物,羅斯卻是樂在其中。羅斯和好萊塢社群的關係或許不如魏瑟曼,但他千方百計就是要打進好萊塢的大家庭。像是用公司的噴射機送大明星到墨西哥阿卡波可(Acapulco)的海濱大飯店(Las Brisas)、義大利波西塔諾(Positano)的聖彼得大飯店(San Pietro Hotel)、還有他位於美國東漢普頓(East Hampton)喬奇卡池塘(Georgica Pond)的豪宅,聚會玩樂。他待客出手極為大方。例如一九七六年他便用公司的噴射機載了一票十二個貴客,從紐約飛到拉斯維加斯,還為每人在凱撒宮(Caesars Palace)訂了一間豪華客房,緊鄰法蘭克・辛納屈在凱撒宮的套房,更提議要用他變魔術的技巧為每一位貴客進賭場贏幾把,唯一的條件就是人人都要在套房裡面待上一小時不准出去。待他回來,身上還真的揣了一大堆凱撒宮的籌碼,總值達七萬美元。羅斯將這一堆籌碼分給他請來的每一位客人,說是「給他們的吃紅」。[17]

羅斯這樣子做,不僅是喜歡身邊有史蒂芬・史匹柏(Steven Spielberg, 1946-)、芭芭拉・史翠珊(Barbra Streisand, 1942-)、克林・伊斯威特(Clint Eastwood, 1930-)這般的好萊塢巨星作伴而已,這也是他精心安排的社交手法,希望這樣可以將他總部設於紐約的控股公司,轉化為全球娛樂大集團的形象。

羅斯也善加發揮他的手腕、魅力和變魔術的技巧,說服幾家娛樂公司和「華納傳播」合併,最後,三家大唱片品牌——大西洋唱片(Atlantic Records)、聖殿唱片(Asylum Records),伊萊克拉唱片(Elektra Records)——終於被他買了下來,「華納傳播」因此也躋身世上五大音樂

公司之列。他另也買下了漫畫書的出版巨人「推理漫畫公司」(DC Comics)；他的片廠因而有了門路，可以使用「蝙蝠俠」(Batman) 和「超人」(Superman) 等漫畫題材拍片。他還買下了「雅達利」(Atari)；「雅達利」是電玩製造商，買下「雅達利」有利於「華納傳播」經營的遊樂場和家庭娛樂事業。

羅斯和迪士尼、魏瑟曼一樣，都把拍電影看作是更宏大的娛樂業產策略裡的一環。但羅斯又跟迪士尼、魏瑟曼有所不同，他不以擁有「內容」——也就是像影片、音樂版權、電視節目、書籍等等——的生產途徑為滿足。他另也要擁有管道，好將娛樂送進家家戶戶裡去；這就要由有線電視來滿足了。

有線電視最早在一九五〇年代的時候，已經在一些地區由區域性的小公司用七拼八湊的天線在經營了；那時美國大半地區，都還沒有政府以明確的法令，保障鄉下偏遠地區的有線電視觀眾也可以享有比較好的無線電視收訊。但是，到了一九七〇年代末，聯邦政府已經立下規定，要求電視台要免費提供節目給有線電視用戶，有線電視用戶就此如水銀瀉地一般，滲透到全美過半的人家裡去。

那時小型的有線電視業者大部份也已經被大型的電信業者吃下。只是，這類業者雖然訂戶的數量比較大，但一般以賠錢居多，起碼在他們的損益報表上面都是虧損的狀況，因為依會計規定，電信業者要從他們的收入裡面，扣掉一筆固定百分比的線路和其他固定資產的成本作「折舊」，這些於理論上應該要定期更新才對（只是，線路其實可以一用好幾代都不用換，那就沒人去管了）。羅斯便著手幫電信業者解決帳面難看的問題。他把「大陸電話公司」(Continental Telephone Corporation)、「電視傳播公司」(Television Communications Corporation)、「柏樹傳播公司」(Cypress Communications Corporation) 這幾家有線電視業者，全都買下來；這幾家公司合計有四十萬的訂戶。[18] 雖然要把線路一路拉到每一位客戶的家裡去，需要冒險作大手筆的投資，但羅斯覺得值得一試，便舉債將錢灑進現有的有線系統。

羅斯覺得有線電視的價值不僅止於取代無線廣播電視而已。別的不

論，由於有線電視容得下好幾百家頻道，因而有機會從中再依廣告主特定的興趣，劃分小眾收視族群，為各小眾族群開闢專屬的頻道。那時亞特蘭大（Atlanta）有個招搖的企業家，羅伯·愛德華·「泰德」·透納三世（Robert Edward "Ted" Turner III, 1938-），就已經向大家證明小型的「超高頻」（UHF）電視台，就算收視戶不到十萬人，也可以透過租用電話公司的互聯（interconnection）和老電影的授權，而蛻變成為大型的有線電視網。透納的公司和好萊塢片廠簽的電影授權協議，有一個小漏洞，透納便利用這一個小漏洞，由他功率特大的「超級電台」（superstation），向全美各地的有線系統供應這些老片。所以，羅斯就向「華納傳播」的高級主管表示，既然透納都有辦法憑空生出這樣一家有線電視台，那憑「華納傳播」的資源，當然也做得到。[19]

「華納兄弟」特地為此和「美國運通銀行」（American Express）合夥，成立「華納美通衛星娛樂公司」（Warner Amex Satellite Entertainment Company），於一九八〇年代推出九歲以上兒童收看的「尼克兒童頻道」（Nickelodeon），還有專攻青少年的 MTV。

羅斯還覺得有線電視的大用不止於此，有線電視另也可以將「華納兄弟」的電影送進千千萬萬的人家裡去。他頭一次聽到「華納兄弟」的高級主管向他報告，表示「華納兄弟」準備將公司的電影賣給獨立的錄影帶租售店，由店家以一晚兩塊美金的價格轉租給消費者——與會的一名「華納兄弟」主管轉述，這樣的計劃聽得羅斯不停搖頭，不敢置信。羅斯反問在座的人：「我們真的可以指望美國好幾百萬生活忙碌的人會坐進車裡，一路開到錄影帶店，挑一部電影，和大家一起排隊，簽租約，付訂金，然後再開車回家，用自家的匣式錄放影機（VCR）放來看，第二天再開車把每一步驟重複一遍，交還租回家看的錄影帶？」[20]而且，即使真的可以，這樣一來，「華納兄弟」也等於要讓出影片的控制權，營收也要分給錄影帶店。所以，他覺得錄影帶出租再怎樣也只是非常時期的權宜之計。

至於羅斯正在一點一滴拼湊起來的有線電視系統，應觀眾的需求傳送電影到家中的效率，在羅斯的心目中，就比出租影帶的點子要好得多

了。不過，他最興奮的還是「華納」於一九七七年已經於俄亥俄州的哥倫布市（Columbus）推出 Qube 電視。Qube 電視這一類的商業實驗，後來叫作「互動電視」（interactive television），於那時候還是史上頭一遭。它和無線廣播（衛星廣播也在內）不同，所用的電纜線路不僅可以發送訊號，也可以接收訊號，供觀眾一邊收看某一頻道的節目，一邊用搖控器傳訊到另一頻道。有了這樣的有線電視，羅斯說，「大家就可以投票選出他們想要看劇情有怎樣的發展。」[21]

其實，這一新科技拓展的可能方向，可是千奇百怪，無所不包，絕非僅止於觀眾票選結局而已。收視戶可以投票，回應廣告，訂閱自家電視要收看的電影。哥倫布市的收視戶雖然不夠多，未達經濟規模，羅斯卻還是相信這一類互動式有線電視服務，代表未來不必再有錄影帶，不必再有錄影帶出租店，不必再要消費者自己把錄影帶送回去，不必有庫存，而且，最重要的是不必有中間商了。片廠可以將消費者指名要看的電影、音樂、運動賽事等等，直接送進消費者家裡，再以有線電視的月帳單收費。羅斯把 CBS 研究室的彼得・高瑪克博士（Dr. Peter Goldmark, 1906-1977）挖角過來簽約，負責這一類互動系統的研發。羅斯這人的天性永遠樂觀，認為這樣的新科技一定可以問世，便大量舉債，加快「華納」買下其他有線公司的腳步。

接下來，他又把目標鎖定在「時代集團」。「時代集團」是亨利・魯斯（Henry Luce, 1898-1967）於一九二三年創辦的出版帝國，旗下除了幾十家雜誌社，包括他們的旗艦產品《時代雜誌》（*Time*），還有全美第二大有線系統——僅次於約翰・馬龍（John Malone, 1941- ）擁有的有線巨人「電信傳播有限公司」（Tele-Communications, Inc.; TCI）。不止，「時代集團」還是美國最大的付費電視頻道 HBO 的大老闆。一九八九年，羅斯除了穿梭在兩家公司中間牽紅線，同時也像是在媒合兩類大相逕庭的企業文化：一家是「白種盎格魯薩克遜清教徒」的藍籌股機構，一家是「搖擺流行娛樂大集團」——這是「時代集團」一名高級主管說的。[22] 儘管兩邊的天性可能犯沖，但「這一筆生意的絕妙之處」，於羅斯看來，就在於這一個詞：「有線電視」。[23]

雖然合併成立的公司，「時代華納」，成為全美無出其右的大媒體集團，羅斯卻還要再幫這一集團在日本打造強大的基礎——日本當時是世界第二大經濟體。一九九一年，他在洛杉磯和「東芝」當時的董事長青木幸一見面，聽過這一家日本電子巨人開發影音數位光碟的進展後，羅斯便提議兩家公司可以作策略聯盟。依「東芝」高級主管的說法，羅斯提議，「簡單一片光碟，賣——唔——就說賣二十六塊美金好了，就可以取代電影票加停車費和爆米花了。」[24] 這樣子，打進美國觀眾絕對天下無敵。

翌年，「東芝」成為「時代華納娛樂集團」（Time Warner Entertainment）的少數股東。「時代華納娛樂集團」是當時新成立的機構，「時代華納」名下的電影、電視、有線電視事業等，全都包括在內。而新集團的首要之務，便是成立「卡特爾」（cartel）式合作關係，合力開發DVD。

雖然羅斯生前未能得見日後的發展（他於一九九二年因前列腺癌辭世），但他單憑直覺所預見的未來，走的方向卻沒錯：有線電視的接頭和「簡單一片光碟」，DVD，果真是娛樂產業經濟的關鍵元素。

盛田昭夫：工程師（1921-1999）

盛田昭夫是盛田久左衛門的長子，出身富裕人家。家傳十四代到了盛田久左衛門手中，由他主掌長居日本大阪的盛田大家族暨家傳的釀酒廠。一待父親過世，依理當然要由身為長子的盛田昭夫繼承家業，接下「久左衛門」的名號和衣鉢，坐上天生注定要坐的位置。所以，盛田昭夫從六歲起，開家族會議時就要坐在父親身邊，表明他繼承人的身份；到了十歲，他已經是董事會的一員，跟著長輩學習鑑別日本清酒的滋味。[25]

只是，當時還在大阪大學物理系唸書的盛田昭夫，心頭的志業卻不僅止於延續三百年的清酒帝國命脈。待他一九四四年大學畢業，美軍於日本進行的燒夷彈大空襲，已經將他家族締造的日本清酒帝國摧毀殆盡。他也收到了徵兵令，於第二次世界大戰最後一年進入東京灣橫須賀的海軍航空技術分廠工作。

大戰於一九四五年結束，盛田昭夫決定和傳承十幾世代的家業分道揚鑣，不接家族的清酒事業，而向父親請求准他到已成廢墟的東京，和井深大（1908-1997）一起創業。井深大是盛田昭夫在海軍航空技術分廠結識的卓越發明家。結果，盛田昭夫的父親不僅准許長子之請，還出資幫孩子開公司。「東京通信工業株式會社」於焉問世，設於轟炸廢墟的地下室，也開啟了盛田昭夫和井深大兩人後半輩子無私、深厚的合作情誼；「東京通信工業株式會社」便是「新力電氣」（Sony Electronics）的前身。

盛田昭夫最早的業務是生產煮米飯用的電鍋，餵飽饑饉困頓的廣大日本民眾。他於自述裡說，他自己從小就對玩小機械十分著迷。他在名古屋長大，身邊多的是外國進口的電氣設備，而他也最愛把這些東西拆掉，看看裡面到底是怎樣的構造，看他有沒有辦法再裝回去。而這時候，他要做的便是改善戰後餘生的日本民眾生活所需的基本用品。[26] 除了電鍋，他們新開的公司也製造電燈、熨斗、電毯，也就是備受戰火蹂躪的民眾所需的民生用品。

當時佔領日本的美軍給與日本廠商特別的出口配額，讓他們可以將產品外銷到美國市場，以利日本產業重建。為了取得配額，盛田昭夫便特別注意有哪幾樣電子產品可以運用日本廉價的勞力製造出來，再出口到美國。其中市場最看好的便是錄音機。那時錄音機時興的構造是將聲音錄在鋼圈上面，但鋼圈在戰後的日本很難弄得到。所以，盛田昭夫開始搜尋有沒有錄音機是可以錄在紙做的帶子上的。

皇天不負苦心人，盛田昭夫終於找到一九三〇年代德國公司「通用電氣」（AEG; Allgemeine Elektrizitäts-Gesellschaft）發明出的技術：「交流偏壓法」（AC biasing），利用交流電把聲音錄在磁帶上面。德國戰敗，美

軍沒收的物資裡面就有一具德國原型機用的是這一種技術，而美軍那單位裡面也正好有一名大兵，約翰‧穆林（John Mullin, 1913-1999），對這興趣很大，拿這技術在美國申請到了專利。一九四九年，盛田昭夫以二千五百美元，從穆林手中買下「交流偏壓法」技術的日本使用權，開始在日本製造起了磁帶錄音機。

一九五三年，盛田昭夫第一次踏上美國土地[27]。依美國人的身材標準，他長得相當矮，還瘦得仙風道骨，五官清秀，頭髮漆黑。但最讓人難忘的是他眼神透出的過人專注力——眨也不眨一下；神情散發逼人的自信和堅毅。

他在紐約和阿道夫‧葛羅斯（Adolph Gross）交上朋友。葛羅斯是猶太商人，盛田昭夫便是透過他和其他人脈，打造起他終生偏愛猶太文化的基礎。他沒想到猶太人和日本人的文化有那麼多相似之處。厄爾文‧薩戈（Irving Sagor）就說，盛田昭夫「覺得猶太人都很聰明、有創意，天生的氣質和看待世界的眼光都和日本人很投緣」[28]；歷來主掌「新力」美國分公司的高級主管，有一長串猶太裔名單，薩戈便是開頭的第一人。約翰‧奈森（John Nathan, 1940-）為「新力」寫過一本發展史，他就認為盛田昭夫如此「親猶」，起自他發現猶太人和日本人一樣，身在美國企業文化，「都覺得自己像是化外之民」。[29]無論如何，盛田昭夫回到日本就吩咐公司的高級主管，盡可能募集猶太人才進公司裡來——日後也果真如此。之後數十年時間，「新力」的最高主管，如愛德華‧羅西尼（Edward Rosiny）、恩尼斯特‧舒瓦岑巴哈（Ernest Schwartzen-bach）、哈維‧謝恩（Harvey Schein）、隆‧桑默（Ron Sommer, 1949-）、華特‧葉特尼柯夫（Walter Yetnikoff, 1933-）、麥可‧舒霍夫（Michael Schulhof）等人，便都是猶太裔。[30]

到了一九五〇年代中期，全世界錄音機外銷美國最多的公司，便是盛田昭夫的公司。隨著全球對於日製電子產品的胃口愈來愈大，盛田昭夫他們當時已經改名為「新力」的公司財富，跟著愈積愈多。Sony這名字是盛田昭夫從拉丁文 sonus（聲音）的日語音譯抓來的。（盛田昭夫覺得 Sony 唸起來才有國際化的味道，也才符合他要打造的國際化公

司。）由於「新力」擁有「交流偏壓法」於日本的使用權，因此獲利源不僅限於自己公司龐大的產量；跟在「新力」後面一樣生產磁帶錄音機的日本製造商，全都要付權利金給「新力」。

　　磁帶錄音機驚人的暢銷業績，為「新力」牢牢站穩了利基——也就是全球家庭娛樂。那時，盛田昭夫也開始尋覓其他合適的電子產品，看能不能放在「新力」名下販賣。[31]許多被盛田昭夫相中的產品，尤其是現成的產品，若是設計太過複雜，消費者使用不便，盛田昭夫便會率領旗下的工程師重新設計，該捨則捨，以消費大眾學起來輕鬆方便為最高宗旨。到了一九五〇年代末期，「新力」已經稱霸彩色電視機、收音機等家庭娛樂設備的外銷業務，躍居為龍頭老大。

　　再到了一九八〇年代早期，盛田昭夫的公司又再踏出重要的突破。「新力」和他們在歐洲的合作夥伴，「飛利浦電子」（Philips Electronics），開發出一種嶄新的錄音系統，取得了專利。這新技術是將聲音從聲音出現、聽得到時的類比（analog）模式，轉化為兩個數字—— 0 和 1 ——組成的數位串流（digital stream）。這一革命性的新系統，最大的好處是可以重複貯存，而且，之所以會開發出來，還跟某一個人突發奇想脫不了關係。盛田昭夫本人是西方古典樂迷，一直很想把一首全長七十分鐘的交響樂——貝多芬的〈第九號交響曲〉——全本聽完毋須中斷。有了這樣的新技術，這一首交響曲就可以整曲全都錄在一張直徑六吋的塑膠碟上了。

　　這一系統於一九八二年問世，又再孕生了如今通行全世界的「光碟」（compact disc; CD）（到現在，市面每賣出一片光碟，「新力」和「飛利浦」還是會有權利金入帳），也為現在運用於電影、衛星電視、電腦的數位音響打下了發展的基礎。

　　盛田昭夫那時早就已經用「數位隨身聽」（Walkman），先在全球娛樂產業掀起過一次革命了；而這「數位隨身聽」，一樣也是從他突發奇想開始。和盛田昭夫一起打下「新力」天下的另一位創辦人井深大，那時已經年近八十，有一天，隨口提到他搭國際長途飛機的時候，好想有隨身的音響可以聽西洋古典樂。結果，不出幾天，盛田昭夫就要「新

力」旗下的工程師將一具小型的單聲道磁帶錄音機——叫作「隨身錄」（Pressman），因為是為四處採訪的記者設計的——改裝成體積更小的身歷聲音響，還要接在一副耳機上面。[32] 盛田昭夫把這「攜帶式身歷聲音響」趁周末帶到他打球的高爾夫俱樂部，展示給幾個朋友看。一個月後，「隨身聽」就趕著進入量產了。雖然行銷主管心有遲疑，盛田昭夫本人卻是信心十足，認為「隨身聽」輕便到可以隨身攜帶，絕對能吸引青少年，而青少年的性子可是騎單車、溜滑板、打電玩都想要聽音樂的。盛田昭夫有華特·迪士尼的腦筋，一樣不敢小看青少年邊玩邊做事的需求有多大的威力。

不過，早在盛田昭夫改變大眾聽音樂的習慣之前，他和公司的工程團隊就已經發現大眾看電視的習慣一樣有可能改變，因為他們開發出新型的家用錄影機。一九七〇年代中期以前，電視觀眾要看什麼節目，就要趕在節目正在播放的時候才行——也就是所謂的「即時」（real time）。但是，若有錄影機這樣的東西，那可就全然改觀了。有了錄影機，大家就可以挑自己方便的時間看自己要看的節目。盛田昭夫稱這作法為「時間平移」（time shifting）。加州一家工程公司，「安培」（Ampex），那時已經開發出商用的錄影設備，只是，機器重達半噸，還要價八十萬美金，又只能用很貴的兩吋寬磁帶錄二十分鐘的節目而已——還需要動用兩名人力才使得動呢。盛田昭夫便將先前開發錄音機用過的那一套再使出來，先買下使用權，然後改裝成家用版。他給工程團隊的命令，是機器要小到可以放在電視機上面，也要用便宜一點的四分之一吋磁帶，錄得下一小時長的節目，售價不得高於一千美元，而且，任誰都要會用才行（尤其是小孩子更要學得會，因為小孩子適應新事物的能力最強）。

這樣的任務聽起來艱鉅，但是，「新力」的工程團隊還是關關難過關關過，一步步達成了目標。他們將磁帶的厚度減少百分之二十五，每一音軌的寬度也因為磁帶改用另一種磁粉，而從八十五微米減為六十微米。再改用另一錄音角度，只收錄一半的訊號，錄音的時間也就拉長了百分之七十五。如此這般做出來的 Betamax（「貝塔」）——這一發音在日語的意思是「工筆畫」——於一九七六年二月在美國紐約上市發售，

要價一千二百九十五美元。[33]

　　這類新器材問世，馬上大幅拓展了家庭娛樂的潛在市場；這結果當然不教人意外。不僅觀眾不再需要於節目播放時間一定要待在家裡才看得到，還可以用買或用租的看節目，連電影、自學課程、色情影片等等，都可以用家裡的電視播放來看。有了這樣的器材，觀眾可以像盛田昭夫說的，雖然人在辦公室、教室、或在看別的節目，也可以將節目作「時間平移」。盛田昭夫認為這器材將大幅提升電視收視。一九七六年，Betamax 打的廣告就有這樣一句話：「如今閣下不必又再因為要看神探可倫坡而看不到光頭神探（反過來也是）。」

　　這時候，「MCA／環球」的路‧魏瑟曼也在靜觀其變，而且，看到的景象他還不太樂觀得起來。他看到的是：當時片廠價值最高的一宗資產──各家片廠影片資料庫裡的舊電影和電視節目──因為 Betamax 的問世，形同直接威脅到了命脈。若是大眾可以自由錄下《光頭神探》（Kojak）和《神探可倫坡》（Columbo）來看，那他們不就可以把電視播出的任何節目全都錄下來供自己和親友觀賞嗎？那麼，片廠利用影片資料庫數以千計的片子作營利的收入，不就會大幅減少了嗎？因為，電視台再也不必像以前那樣屢作重播了嘛。魏瑟曼並不反對旗下的片子作公開販售──MCA 自己就已經在開發「迪斯科版」（Discovision）的器材，供消費者向片廠購買預錄的電影回家觀賞──但不樂見消費者可以自由錄下片子觀賞。所以，他和盛田昭夫約了時間，要在「新力」的紐約總公司見面，藉口是要幫「MCA／環球」和「新力」洽談一筆生意。兩邊你來我往嬉笑怒罵一番之後，魏瑟曼忽然說盛田昭夫若是不把 Betamax 從市場撤出，他就要告「新力」，還說每一家片廠都支持他這決定，「新力」一定會被告得灰頭土臉。

　　盛田昭夫嚇了一大跳，但不是被魏瑟曼的最後通牒嚇的，而是這個魏瑟曼竟然一反平常該有的商場禮節！詹姆斯‧拉德納（James Lardner）以這一起錄影機大戰為主題，寫過一本權威之作，書裡寫道，盛田昭夫跟魏瑟曼說，依他們在日本的禮數，沒有人會主動說要見面談生意，到頭來卻威脅要打官司的。書裡寫到盛田昭夫說，「我們跟人握手的時

候，不會伸出另一隻手去打人。」[34] 不止，盛田昭夫於美國的幾個顧問雖然都提醒盛田昭夫，魏瑟曼一定會將提告的威脅付諸實現，但是盛田昭夫不為所動；盛田昭夫才不願意放棄他的工程團隊以卓越的巧思改良出來的這一款錄影機！雖然魏瑟曼如此失禮無異火上加油，但是盛田昭夫認為他們的錄影機絕對有潛力為「新力」的產品在家庭娛樂市場再開闢出一大片前所未有的區塊。

接下來為錄影機開打的法庭大戰，〈環球控告新力〉，一打就幾近八年，最後終於在一九八四年塵埃落定，由「新力」勝訴。但是，結果卻也教人哭笑不得，因為魏瑟曼雖然被迫要放棄他們的「迪斯科版」，敗訴對於好萊塢各大片廠，尤其是對「迪士尼」──「迪士尼」於一九七七年加入戰局，站在魏瑟曼提告這一邊──卻變成當初沒料想到的另類大勝。在敗訴定讞前幾個月，華特・迪士尼的侄子小羅伊・迪士尼（Roy E. Disney, Jr., 1930-2009），為「迪士尼公司」引進一支經營團隊；這一支團隊由麥可・艾斯納領軍。他是個身材高大、口才便給的紐約佬，之前就已經在「派拉蒙」幫他們的電影、電視製作業務起死回生。雖然「迪士尼」有許多老臣都反對將片廠資料庫的動畫電影外放作錄影帶發行，因為這樣一來，動畫電影於戲院那一邊的發行價值，就算不會一命嗚乎，也會大幅折損。不過，艾斯納推翻他們的異議，指出華特・迪士尼的成功之道，遠從他還在畫卡通時用的「同步聲」（synchronous sound）起算，立足的基礎就在於勇於發揮新科技的潛力。[35]「迪士尼」經典老片就此陸續作錄影帶發行，不出十年，史上十大暢銷錄影帶，「迪士尼」就佔去了七席，再為「迪士尼」闢建了另一塊「黃金國」（El Dorado）。

「新力」打贏官司的意外轉折可不止於此；「新力」雖然是幫好萊塢的片廠打開了一大片賺錢的錄影帶市場，卻沒想到這樣的結果吃在盛田昭夫嘴裡卻是甜中帶苦。他願意走美式路線上法庭打官司，為家用錄影機確立「合法」的地位，卻也同時幫「新力」的勁敵「松下」打開了一條坦途，為他們的錄影機新格式 VHS（vertical helical scan，垂直螺旋掃描），攻下了一大塊灘頭。盛田昭夫和好萊塢片廠打了那麼一場持久

戰後，再也無力說服好萊塢片廠多多以 Betamax 的格式發行旗下電影的錄影帶，以致 Betamax 的市場佔有率不是 VHS 的對手——VHS 的品質雖然遠遜於 Betamax，但是使用的時間幾乎是 Betamax 的兩倍，所以，使用者可以錄下一整部片子而不必換卡匣。「新力」的工程師後來雖然還是想辦法拉長 Betamax 的使用時間，卻是為時已晚，錄影機的格式大戰，他們早早就輸了。（不過，「新力」這邊也不是沒有聊以自慰的地方——「松下」每賣出一卷錄影帶，就要付「新力」一筆小小的權利金，因為「松下」用的數位音效是「新力」的技術。）

　　盛田昭夫經由此番大敗，徹悟到一件事：技術優越的硬體和專利，未必足以主宰家庭娛樂產業，另也需要將軟體抓在手裡才算數——以這一件事為例，他就應該同時要把電影和電視節目都抓在手裡才對——如此，方能確保他們手裡的格式有辦法戰勝對手，搶贏消費者。盛田昭夫這一策略若要實現，最重要的得力助手就是大賀典雄了。大賀典雄早年還在追求他唱歌劇、指揮交響樂的非凡大夢時，就已經被盛田昭夫相中，挑作入室弟子了。等到了大賀典雄終於在一九五九年以二十九歲之齡進入「新力」，盛田昭夫向他保證，他會在接班人之列——盛田昭夫也說到做到。後來，「新力」和 CBS 合資創立「CBS／新力」，大賀典雄也於一九八六年以「軟體和硬體便像一輛車的兩個前輪」，兩個輪子少了任何一個車子就沒辦法開，說服盛田昭夫以二十億美元買下 CBS 旗下的唱片部門。[36] 這一筆交易不僅於一夕之間將「新力」拱上世界第三大音樂公司的寶座，也大有助於 CD 問世之後可以一帆風順。盛田昭夫感慨說過，「當初我手上若也有片廠的話，Betamax 就不會落居到老二的地位。」[37] 盛田昭夫一接受大賀典雄「汽車輪子」的比喻，不僅是為「新力」闖出嶄新的道路，還順便扭轉了好萊塢前進的方向。

　　那時，即將問世而將家庭娛樂改頭換面的新科技，叫作「數位光碟」（digital disc）。迄至一九八〇年代末期，「新力」一直都很清楚——「新力」於日本的勁敵一樣也很清楚——孕育出 CD 的同一科技，也可以運用於電影。沒錯，拿一個個 0 和 1 來代表貝多芬交響樂的訊息，和代表好萊塢電影的「圖像元素」（picture element）——或說是「像素」

（pixel）——的一個個 0 和 1，於概念沒有一點差別。而且，數位光碟不僅觀賞的畫質比當時的錄影帶要好很多，還可以讓人隨時跳到電影的任何一段去。但於實際執行還是有困難，這困難在於要把聲音和影像的數碼同都塞進六吋的光碟裡去，因此，需要動用電腦電路先將資訊作壓縮。一九八八年初，「新力」的勁敵「東芝」已經有了一款新產品的原型藍圖——也就是日後叫作「數位多功能光碟」（digital versatile disc，簡稱 DVD）的產品——而「新力」的另一傳統勁敵「松下」，腳步也沒落後太多。所以，盛田昭夫為「新力」Betamax 大敗所作的檢討若轉為後事之師的話，那麼，開發數位格式這一殊死戰的贏家，當然不會是腳程最快的電子廠商，甚至連技術能力最強的廠商也沒辦法稱勝，而是擁有一家好萊塢片廠暨其名下龐大影片資料庫的公司，才會是最後的王者。所以，一九八八年，大賀典雄先行探勘過好萊塢的礦藏後，盛田昭夫便將眼光鎖定在「哥倫比亞三星影業」（Columbia Tristar Pictures）這一家片廠上面。

　　「哥倫比亞」其實從來未能從片廠崩潰的廢墟中站起來，而且，還出了一連串財務醜聞，例如一九七七年盜用公款和偽造支票的弊案，而致淪落在破產的邊緣徘徊[38]，後來因為紐約一家商業銀行「艾倫公司」（Allen & Company）出手相救才暫時解危。再後來，「艾倫公司」於一九八二年以七億美元的價格，將旗下的控制股權賣給了「可口可樂公司」（Coca-Cola）。「可口可樂」為了擴大陣地，之後又再買下「三星製作」所有的股權（「三星製作」是 CBS、「時代集團」旗下的 HBO，和「哥倫比亞」合資的企業）。後來改名為「哥倫比亞三星」的這一家公司，又再大肆擴張旗下的電視集團，陸續買下「銀幕珍寶」（Screen Gems）、「國賓」（Embassy）、「葛瑞芬製作」（Merv Griffin Productions）等等公司。這些公司不僅製作新的電視節目和影集，名下播過的舊片，數以千計的資料庫，可以再租給各地區的加盟電視台作聯播。到了一九八〇年代中期，「哥倫比亞三星」的利潤，幾乎全都出自他們資料庫裡的二萬二千支電視節目。至於電影製作的業務，雖是「可口可樂公司」提升其娛樂產業身價的憑藉，但是一路都在賠錢。

由於「可口可樂」本身就是行銷功力超凡的公司，衡諸這樣的場面，對於自己再留在好萊塢混下去的前景，自然不甚看好。一九八九年，盛田昭夫便出了個三十四億美元的起價——這在當時是相當高的價碼，「可口可樂公司」馬上接受。[39]

　　盛田昭夫願意出高價從「可口可樂」手中買下「哥倫比亞」，是因為這時候他的眼光已經越過了拍電影的傳統業務。他為「新力」看到的未來，落在家庭娛樂這一區塊，而不是電影院。他認為擁有好萊塢片廠和它名下的影片資料庫，應該可以提供「新力」所需的「軟體輪」，以利推動「新力」的數位格式，登上家庭娛樂霸主的寶座。「新力」就這樣成了日本第一家買下好萊塢片廠的公司。同在競技場上跟「新力」爭奪數位革命硬體控制權的幾位勁敵，當然把這全都看在眼裡。「松下」和「東芝」馬上跟進。「松下」於一九九一年以六十一億美元買進「MCA ／環球」，「東芝」則在一九九二年花了十億美元當上「時代華納娛樂」的少數股東。

　　「新力」一朝好萊塢邁進，盛田昭夫就發覺單單拿下一家片廠，雖然資料庫的片子多如「哥倫比亞三星」者，卻還是達不到「臨界質量」（critical mass），未足以保證「新力」進行數位革命確實可以成功。盛田昭夫便再開始在好萊塢尋覓另一財大勢大的公司作盟友。

　　日本有「財閥」的傳統，會鼓勵企業合縱連橫去達成目標，但在美國卻因為有「反托辣斯法」，而會嚇阻企業作這一類的合縱連橫。所以，盛田昭夫必須另闢蹊徑，以聯盟的方式避開美國的反托辣斯法。結果卻很諷刺，「華納兄弟」因為「新力」將他們旗下的兩員大將彼得・古柏（Peter Guber, 1942-）、榮・彼得斯（Jon Peters, 1945-）挖走，而提起訴訟，反而為盛田昭夫打開了他在找的大門。

　　為了擺平這一件官司，「華納兄弟」的史提夫・羅斯要求「新力」作的賠償有三。第一，他要「新力」拿「哥倫比亞」於巴爾班克（Burbank）的片廠，來和羅斯買下的寇佛市片廠作交換。巴爾班克的片廠就在「華納兄弟」片廠隔壁，寇佛市的片廠以前則是「米高梅」的；羅斯在買下「洛里瑪」（Lorimar）電視製作公司時，也順便買下寇佛市的這片廠。

只是，羅斯何必在洛杉磯兩處地方各有一家片廠呢？第二，羅斯要「新力」讓「華納兄弟」當他們的業務代表，幫「新力」賣「哥倫比亞」名下眾多的電視節目資料庫給有線頻道，佣金是百分之十五。羅斯表示，這樣的安排可以大幅提高「華納兄弟」的業務大軍於有線電視台那一邊的槓桿效力，連帶有助於「新力」，因為依他提出來的分析，類似的業務，「華納兄弟」的業績是「新力」的兩倍。不止，每一筆生意都需要「新力」批准，因此，「新力」若是有辦法將節目賣到更好的價錢，那麼「新力」也可以自己賣。所以，依羅斯這樣的說法，「新力沒什麼好輸的」[40]。

第三，羅斯要「哥倫比亞唱片公司」（Columbia House）一半的股份；「哥倫比亞唱片」是「新力」從 CBS 買下的音樂和錄影帶郵購公司。「華納音樂」（Warner Music）是「哥倫比亞唱片」的貨源之一，他們以批發價將唱片賣給「哥倫比亞唱片」，「哥倫比亞唱片」再拿唱片作招牌吸引訂戶加入旗下的郵購俱樂部。不過，「華納音樂」那時正放話說要撤出，不再供應唱片給「哥倫比亞唱片」——這樣一來，「哥倫比亞唱片」的市場魅力可是會大幅削弱，因為「哥倫比亞唱片」賣的唱片有三分之一強是「華納音樂」的出品。羅斯又再發揮他嫻熟的「強選」牌技，振振有辭表示，「華納音樂」這時候不僅可以不撤，還可以搖身變成正式的合夥人（那這樣也就不必再向「哥倫比亞唱片」收取供應唱片的費用）。羅斯認為結合「華納」的唱片品牌和「新力」，「哥倫比亞唱片」的銷售業績——還有價值——一定可以大幅提升（雖然「新力」只佔一半股份）。

結果大出羅斯意料之外，盛田昭夫竟然三項條件全都答應。羅斯這下子可以將「華納兄弟」合併為一家片廠了，在有線電視的槓桿效力大增，因為「哥倫比亞」和「華納兄弟」兩家片廠名下資料庫的片子，都歸他的公司作行銷，而且，他們另也成了「新力」旗下音樂和錄影帶郵購業務的半個老闆。這樣的和解條件，新聞報導都指稱是美國公司大獲全勝，徹底打垮了日本的勁敵。雜誌《浮華世界》（Vanity Fair）上面甚至還有文章暗指好萊塢都覺得這一場勝仗像是「報了珍珠港的血海深

仇」[41]。

　不過，盛田昭夫同意羅斯提的三大條件，自有其理由；而且，「華納兄弟」威脅要告「新力」這一件事，還不在他的考慮之列。盛田昭夫這人在大阪老家可是享盡權貴氣派的，再怎樣就是不懂得「怕」這個字。不管怎麼說，一九七六年 Betamax 技術的命運懸於一線，他不就頑強力抗路·魏瑟曼暨好萊塢各片廠的群雄，在美國法庭應戰，一打就是八年的嗎？到最後還是他凱旋而歸呢。只不過，這一次「新力」倒沒有技術的命運懸於一線──至少不是直接的吧。

　所以，從盛田昭夫的角度看，這一件事，「新力」付出的代價只是「錢」而已。羅斯的提議是要為「華納兄弟」找到一家有地利之便的片廠，而「新力」也順便拿到了一家片廠，雖然需要翻新作現代化──要花大錢，卻也正好符合盛田昭夫要為先進的數位產品打造專屬設備的目標。至於聯手行銷的電視節目交易，日本「財閥」的作法不就也是這樣的嗎？小股東有的時候是要跟大股東低頭的嘛。而在有線電視這一塊領域，大股東顯然就是「華納兄弟」，怎樣也輪不到「新力」，尤其是「華納兄弟」還有十分強大的行銷部門，可以從有線電視那邊要到更好的價錢。所以，雖然要付百之十五的銷售佣金，「新力」向「華納兄弟」低頭，賺進來的錢卻還可能更多。但若不肯低頭，「新力」就很可能落得回頭去賣自己的片子而已。

　不過，盛田昭夫依日本「財閥」的傳統思維，怎麼看都覺得「新力」作這樣的交易，最大的好處還是在於「哥倫比亞唱片」的結盟；因為他在美國真的需要盟友，只是雙方結盟的理由不同。盛田昭夫把「哥倫比亞唱片」一半的股份讓給羅斯，當然是很高昂的代價，但他覺得有其必要。「哥倫比亞唱片」已經計劃要將郵購業務從 CD 擴張到錄影帶和 DVD。「新力」那時已經坐擁二千五百部一九八六年前的「米高梅」電影，「哥倫比亞三星」名下的資料庫幾乎可以等量齊觀，這時候再有「華納兄弟」名下六千五百部電影的資料庫加持，「新力」等於如虎添翼，加總起來，絕對稱得上有「臨界質量」的規模，DVD 上市一定勢如破竹。

那時，盛田昭夫也需要和「東芝」協商出一致的 DVD 通用格式。「東芝」是日本另一家電子巨人，早在「新力」之前就已經是「華納兄弟」的策略夥伴（兼共有人）。另還有「飛利浦」也要作協商；「飛利浦」和「新力」是 CD 業務的長期策略夥伴。「華納兄弟」這一邊則是邀集好萊塢各片廠巨頭——「福斯」除外——共商「光碟規格，以利大家運用光碟作為發行電影的主要憑藉」，這是當時「華納兄弟」家庭娛樂部門頭頭說的。「不算硬性要求——只是列一列純屬合法的『夢想清單』。」[42] 經過一番角力，「新力」接受了好萊塢這邊提出來的標準。一待這一番調整於一九九〇年代末期完成，DVD 有「華納兄弟」和「新力」兩邊扶持，很快就會在世界市場站穩腳跟。

　　盛田昭夫於一九九九年去世，而且，生前絕少踏進好萊塢。他和羅斯、魏瑟曼不同，他和明星、導演、製作人幾乎沒有來往，好萊塢的經典名片他也不熟。其實，盛田昭夫和迪士尼很像，都覺得好萊塢的名人文化像外星產物。不過，盛田昭夫為 DVD、數位電視、遊戲機籌劃出來的數位平台，卻是引進「新好萊塢」的大推手。

　　盛田昭夫無負他權貴的出身背景，為繼任大統一事預先作了很好的安排。首先是大賀典雄，這是盛田昭夫從古典音樂界哄騙到手的文藝奇才。待大賀典雄於一九九五年退休，回頭去指揮交響樂團，便由出井伸之接手。出井伸之領導「新力」的家庭錄影帶部門，有極適任的表現。兩人同都追隨盛田昭夫的領導，將「新力」由傳統的硬體廠商改造為數位娛樂的巨人，將形形色色的娛樂產品送進消費者手中。出井伸之於「新力」二〇〇〇年的年度報告，指出該公司雖然夙負創新求變的盛名和功績——例如彩色電視機、CD、錄影機、隨身聽、攝錄影機、遊戲機——但「新力」這時候的目標是在「蛻變」。「新力」的目標依該公司高層所述，是要將「我們的智慧資產注入產品當中」。展望未來，「新力」期望將來公司的利潤，以該公司握有之娛樂產品數位版之播映權和重播權的權利金為主，而非製造產品。這樣的蛻變，也正是盛田昭夫本人精神的展現。

魯柏‧梅鐸：革命家（1931-）

基斯‧魯柏‧梅鐸（Keith Rupert Murdoch），一九三一年生於澳洲墨爾本，適值經濟大蕭條的谷底。他和盛田昭夫一樣出身世家巨富，也像盛田昭夫一樣很晚才涉足電影界。他最早是以報業起家。

梅鐸的父親基斯爵士是牧師之子，白手起家，創辦連鎖報業，成立澳洲史上第一家無線廣播電台，在塔斯馬尼亞（Tasmania）還有大片森林地，一九五二年過世前已經是千萬富翁。他過世時，魯柏‧梅鐸還在英國牛津的伍斯特學院（Worcester College）就讀。

梅鐸父親過世之時，家產大部份都由母親繼承。[43] 魯柏‧梅鐸只繼承了一家澳洲小報，《阿德雷德新聞報》（*Adelaide News*）。有這一家小報，加上他非凡的自信，就足堪梅鐸宏圖大展了。他便以此為基礎，成立了「新聞集團」（News Corporation）。澳洲那時的報業一直是區域型的小報，以區域型的廣告支撐。梅鐸在一九六四年打破這一模式，成立澳洲史上第一家全國性的報紙，《澳洲人報》（*The Australian*）。不止，他也開始蒐購別家報社、電視台，但以買下幾支美國電視節目於澳洲的聯播權的利潤最大。而且，固有資本不足的問題，也未能絆住他擴張的腳步，因為他這人擴張的胃口永遠沒辦法滿足，一味拿手上的報社和電視台去大肆申請貸款，再去買別的報社和電視台。根基穩固的業主也沒辦法嚇阻他的攻勢，因為他這人特別喜歡打敗阻力攻城掠地的快感。威廉‧蕭克勞斯（William Shawcross, 1946- ）從梅鐸晚年倒溯梅鐸生平，寫過「他一生一直在向外界掠奪，一場戰役帶出另一場戰役，報社買了一家再買一家，電視台買了一家再買一家，權力有了還要再有，永不嫌多。」[44]

一九六〇年代末期，梅鐸已經成了澳洲權勢鼎盛的媒體巨擘，而且，澳洲的幅員也未能滿足於他。一九六九年，他將帝國的版圖朝英國

擴張，開始買下英國的報社。最先買的是《世界新聞報》（News of the World）；這是一家經營手法猥瑣、低賤的畫報，周日版的流通量是六百萬份。之後是《大陽報》（The Sun）；又是一家小畫報，流通量未破百萬。再而後他買下的就是英國報業的中堅：《星期日泰晤士報》（Sunday Times）和日報《泰晤士報》（Times），《星期日泰晤士報》的流通量達三百萬份，《泰晤士報》則是大英國協歷史最悠久、備受敬重的報紙。

雖然拿下這些報社等於大權在握，但是梅鐸跟其他英國的報閥一樣，還是要向英國兩大工會低頭。一是全國印刷協會（National Graphical Association; NGA），一是印刷工業聯合會（Society of Graphical and Allied Trades; SOGAT）；這兩大協會有一百多年的時間緊緊掐住了英國印報和送報產業的咽喉，牢不可破。報業的人員編制和雇用規則，是掌握在他們的手裡，而非報閥。報社裡面誰該做什麼，有很大一部份都要聽他們的。若有報閥膽敢反對這兩大協會下達的命令，不管這老闆權勢再大，他旗下的報紙不是印不出來──若在別的地方印──就是送不出去。

一九八〇年代中期，梅鐸卻決定要做別的報閥從來不敢去做的事：打敗兩大協會的箝制。這需要隱密、欺敵、新技術和非凡的勇氣才做得到。

梅鐸需要隱密，免得兩大協會知道他要把旗下的四家報紙全都移到倫敦碼頭區（Docklands）的瓦平（Wapping）去。若是兩大協會的人知道了，一定會搞得四家報社關門大吉，活活勒死他的金雞母，而他那時可還沒辦法弄到替代品呢。屆時，他的損失絕對可以要他的大帝國全都破產。欺敵之所以需要，是要騙過兩大協會，讓他們搞不清楚他在瓦平大蓋新廠是要幹什麼用。他拿來掩飾的說辭是要印他新辦的報紙，《倫敦郵報》（London Post）；只是，這所謂的《倫敦郵報》日後始終沒有真的印出來過。就像第二次世界大戰巴頓將軍（George Patton, 1885-1945）編了一支子虛烏有的「第一軍團」（First Army），掩飾盟軍要發動西歐大反攻（D day）──《倫敦郵報》同樣只是幌子。

梅鐸另也需要借重新技術，才繞得過當時的排版工程：梅根塔勒（Mergenthaler）整行鑄排機（linotypes）的鑄字排版流程──至於標題，

甚至還要手工組版──這流程可是需要動用到兩千名以上的 NGA 人員才做得出來。為了繞過這一關,他偷偷和美國的「柯達公司」(Kodak)簽約,要他們幫他製造先進的電腦印刷系統,叫作「亞泰克斯」(Atex);記者從自己的控制台(console),就可以做到協會排版工在做的事。他另也在澳洲買下八百輛貨車,偷偷為兩千名司機作集訓,以備到時有人手可以幫他把報紙送到英國各地。

最後,為了完成他大無畏的壯舉,他還需要有鋼鐵的意志、好幾哩長的棘刺鐵絲網、好幾百名武裝保全,免得瓦平的印刷廠一開工,協會的大軍會蜂擁而至展開大戰。一旦被協會的人馬攻破外圍的防線,他的壯舉很可能就此胎死腹中。

一九八六年一月二十四日,事前完全看不出異狀,梅鐸忽然趁半夜把他的四家報社從歷史悠久的艦隊街(Fleet Street)──一百多年以來,艦隊街一直是英國報業的中樞──一口氣全部搬到瓦平去了。兩大協會還不知道梅鐸手中握有新技術,已經可以不必再靠協會名下的排版工和送報車隊,就可以把四家報社的報紙全印出來;一見這狀況,當然就喊罷工。只是,罷工也違反了雇用契約,梅鐸馬上趁機把旗下的協會員工全都開除,連資遣費也不用給。

不出一個月,梅鐸就打垮了兩大協會,也於英國報紙出版掀起一番革命──於英國政界的影響就更不在話下。至於梅鐸名下的英國四報的價值因之翻了三番不止,一樣不用囉嗦。

這一位報閥曾經在受訪時表示,他的人生就在於「一連串砲彈的交叉火網」[45];他這時候又準備轉進到下一輪進攻的陣地了──這一次,可就是全球的規模。

那時,梅鐸早已經在買美國的出版社──數量多到一九七七年有一期《時代雜誌》的封面,還把他畫成腳跨世貿中心(World Trade Center)雙塔,神氣活現直如電影裡的「金剛」,擺在他腳下的圖說是:「澳洲報閥嚇死高譚」(Aussie Press Lord Terrifies Gotham)[46]。那時節,梅鐸在美國名下有《聖安東尼奧新聞快訊》(*San Antonio Express News*)、《紐約郵報》(*New York Post*)、《全國星報》(*National Star*)、《紐約雜誌》(*New*

York)、《村聲》(*The Village Voice*)。一九八〇年代,梅鐸又買下《電視周刊》(*TV Guide*),還有大西洋兩岸各一家大出版社——紐約的「哈潑羅伊」(Harper & Row)和倫敦的「柯林斯」(Collins)——再把這兩家出版社併為一家,叫作「哈潑柯林斯」(HarperCollins)。不過,他於傳統出版界作這些投資,雖然手筆很大,卻是他壯大履歷聲勢、建立政治影響力、擴張財務資源的手段而已,都只是在為他更宏大的全球目標打基礎——他要打造縱橫全球的家庭娛樂帝國。而且,一如他在瓦平創設的營運模式,他這帝國會以新技術為磐石,跳過傳統的建制,甚至跳過地方政府的侷限。這新技術使用的傳輸途徑,甚至不以地球表面為限,而可以深入外太空。

梅鐸眼光鎖定的目標是「克拉克環」(Clarke Ring),「克拉克環」的名稱借自科幻小說作家亞瑟·克拉克(Arthur C. Clarke, 1917-2008)。克拉克曾經預言地球上空二萬二千三百英哩的高度,可以出現這樣的環;一顆顆人造衛星循這樣的環,能以同步軌道繞行地球,始終維持在任一城市或地區的上方,絕對不會偏離。人造衛星循這樣的軌道運行,可以交織成廣播平台的網絡。

衛星不同於有線電視系統;史提夫·羅斯迷上的雙向傳播,如互動電視,就沒辦法透過衛星傳輸。不過,梅鐸認為這不足掛齒。他有堅定的信心,認為單向傳播足矣:擁有媒體就應該掌握媒體的內容,也要為媒體的內容負責。他辦報,就把報紙內容的決定權抓在手裡;後來,他也看好網際網路(Internet),曾說網際網路這一種系統是「推技術」(push technology),其中之內容並不是去找來的,而是被「推」進精選的電腦裡面去的。無論如何,衛星在梅鐸看來都有壓倒一切的一大優勢:衛星和有線電視不同,有線電視有地域限制,衛星才是真的縱橫全球。衛星不僅將全球的重要市場全都涵蓋在內,衛星循「克拉克環」的軌道繞行地球上空時,還不受各國法律的限制。憑這樣的技術大躍進,梅鐸就可以跳過電視台和執照等等必要條件,逕行向全球發送節目。

既然要謀此宏圖,梅鐸便於一九八三年買下英國「天空電視」(Sky Television)的控股權;那時,「天空電視」已經透過歐洲太空總署(Euro-

pean Space Agency）連上克拉克環裡的一具衛星。梅鐸便透過「天空電視」的衛星，開始向歐洲播送節目。不過，梅鐸的作法有別於傳統的廣播網路；傳統的廣播公司任由大眾免費收視節目（他們收費的對象是因節目而能接觸到觀眾的廣告主），「天空電視」卻要收視戶付費成為訂戶才能收看。

而梅鐸也知道沒有付費訂戶，他的外太空概念就沒有用武之地。所以，他集合了一批研究人員組成智庫，幫他找出方法說服全球觀眾付費收看電視，畢竟，電視這一樣媒體，世人可一直是習慣免費收看的。而梅鐸拿到的解藥叫「電影」。所以，他覺得這時候應該要再買下一家好萊塢片廠才行。梅鐸和盛田昭夫不一樣；片廠在梅鐸不是目的，而是通往目的地的權宜之計。

梅鐸後來於同年也曾想要買下「華納兄弟」，只是終於棋逢敵手，遇到了個史提夫‧羅斯。羅斯給了梅鐸一記下馬威，因為羅斯想出了一套很複雜的交換方式去買「克里斯船舶公司」（Chris-Craft Corporation）名下的一家電視台。只是，梅鐸那時還沒有美國公民的身份，沒辦法當美國電視台的老闆。梅鐸被羅斯虛晃這麼一招，吃下悶虧後，就改將目標掃向「二十世紀福斯」。

「福斯」的片廠先前在世道艱難的時候，摔得很慘。片廠制崩潰後，「二十世紀福斯」把名下大部份的房地產都賣給開發商去蓋「世紀城」（Century City），也投資研發新的放映技術，如「新藝綜合體」立體聲寬銀幕，想要吸引觀眾再進電影院去看他們拍的史詩電影如《埃及艷后》（Cleopatra）。只是，鼓勇力拼三十年，終究不敵家庭娛樂壓境，不得不叫價出售。

一九八一年，以開採石油、天然氣起家的億萬富豪馬文‧戴維斯（Marvin Davis, 1925-2004），和生意做得很大的石油交易員馬克‧瑞奇（Marc Rich, 1934- ），聯手以七億零三百萬美元買下「福斯」，然後把當時「派拉蒙」的頭頭，拜瑞‧狄勒（Barry Diller, 1942- ），挖過來幫他們經營。只不過，沒多久，瑞奇就因為美國聯邦政府在調查他和伊朗的石油交易，而逃往國外。

瑞奇忽然出亡，就為梅鐸打開了他一直在找的窗口。一九八五年，他先買下瑞奇的股份，兩年後，再以極優厚的價格，從戴維斯手上把剩下的股權全都買下。既然身為「福斯」僅此唯一的老闆，梅鐸也就有了穩當可靠的片源。

　　梅鐸接著又買下「媒體國際集團」（Metromedia），價格大概是二十億美元。「媒體國際」旗下有十家電視台，散佈於紐約、洛杉磯和其他大型市場。由於美國法令不准外國人擁有美國的電視台，梅鐸這時便放棄他的澳洲國籍，歸化入籍美國。他另也在美國買下豪宅，搭配他娛樂產業大亨的派頭：他把 MCA 創辦人朱爾・史坦位於比佛利山的豪宅，買下來自住。

　　梅鐸再下來的眼光，就改要替他新買下來的幾家電視台打造更壯觀的架構。他名下的十家電視台，有七家雖然坐擁最大的市場，卻沒有加盟台，也要不到加盟台，因為那些市場裡的其他電台，早就和 CBS、NBC、ABC 這三大有很長久的加盟聯播關係了。由於這三大是美國那時僅有的全國電視網，梅鐸旗下未加盟三大聯播網的小電視台，在全國性大廣告主眼中，自然不是很好的廣告通路，當然也就不太容易賺錢。

　　這一難題，梅鐸當然還是有辦法解決——當年英國報業兩大協會的箝制難不倒他，要把節目送上「克拉克環」作放送難不倒他，這一件事當然一樣難不倒他——而且，他的作法一樣還是跳過既有的建制。也就是：他自己再開辦第四家全國電視網不就得了？這一家電視網就叫作「福斯電視網」（Fox Television Network），謂為繼 CBS、NBC、ABC 三大於一九三〇年代創台之後，第一家新成立的美國全國電視網。

　　梅鐸那時認為電視網需要的，最多不過就是節目和大市場裡的通路罷了。有「福斯」的片廠，他可以自行攝製節目；有了先前「媒體國際集團」的電台，他在全美最大的市場就有七處擁有通路，總計達美國家戶總數的百分之二十二。而這些，他還可以再往上加，要嘛以加盟聯播的方式，要嘛乾脆自己買斷。而且，於技術面還不需要多少資本投資，因為「福斯」的節目可以由租用的線路或衛星發送出去。「福斯電視網」每禮拜播映的時數會比 ABC、CBS、NBC 三大略少一點，但絕對是實

實在在的完整電視網，一定可以吸引到全國性的廣告商。

除了「福斯」電視網，梅鐸又再以一連串購併，湊出了四家有線電視網——福斯兒童頻道（Fox Children's Network），福斯運動頻道（Fox Sports Network），福斯家庭頻道（Fox Family Network）、福斯新聞頻道（Fox News Network）。這期間，他先前推動的衛星付費電視系統全球化的工程，也一直沒停。他在亞洲買下了「星空傳媒」（Star Television）；「星空傳媒」的衛星播映遍及中國、日本、澳洲、印度。梅鐸在拉丁美洲則以合資的公司，提供衛星電視服務，播映遍及拉丁美洲絕大部份的大城。梅鐸另也和義大利、德國、西班牙、美國現成的有線付費頻道業者，組成策略聯盟。

這般全球大擴張，當然不會沒風險。連番大膽購併，對於「新聞集團」的財源都是嚴重的損耗，即使他在倫敦瓦平的四家報社金流日有增加，也未足以彌平全球衛星網鉅額的開辦費用。以致於一九九〇年十二月，「新聞集團」的債務已經累計達驚人的七十六億美元，其中很大一部份還是短期的銀行貸款，每個月都要再去另外借錢，還清到期的債款（和累積的利息），以利延展債務償還的日期——也就是「展期」。如此巨額的債務，又再劃分成很多筆，散佈在全球的上百家銀行。十二月六日，梅鐸正在瑞士的蘇黎世和一家銀行開會，卻接到消息，說美國匹茨堡另一家銀行不答應他們那一部份的債款展期，要求立即清償。只是，梅鐸知道他若還了這一家，其他眾多銀行馬上就會跟進，全都要他立即清償。接下來的恐慌反應，幾乎可以要他的公司破產，屆時，他以二十五年時間打下來的帝國江山，可能逼不得已要作清算了。[47]

梅鐸向來以自己決定命運為傲，這時候卻必須把他的命運交到「花旗銀行」（Citibank）領軍的銀行團手中。不過，他手中也不是沒有王牌。他的帝國若真的遭到清算，那還沒有哪一家銀行吃得消呢。他有許多資產——例如被他湊得像複雜馬賽克拼圖的衛星電視系統：「福斯電視網」、《電視周刊》、「福斯」片廠——價值的高低，一概繫於他對全球娛樂、新聞播送系統的遠見。若是都被銀行接管，這些資產的價值可能就會大幅縮減；而銀行接管過去，也一定是切成一小塊一小塊，扔進市場

賣掉，買主也很難看得到梅鐸遠見的全貌——這於他也算聊以自慰吧。但他最需要的，還是實際的備用計劃。一九九○年十二月二十日，梅鐸搭乘他的「灣流」私人噴射機，從科羅拉多州的度假勝地亞斯平（Aspen）——他有一位高級主管才在亞斯平因為滑雪意外身受重傷——飛到墨西哥的度假勝地庫伊馬拉（Cuixmala），到英國金融家詹姆斯・高史密斯爵士（James Goldsmith, 1933-1997）的宅邸和對方見面。[48] 他仔細向高史密斯解釋他危如累卵的處境，想要將「花旗銀行」領軍的銀行團不肯給的暫時金援籌措到手。高史密斯本人雖然十分欣賞梅鐸，但是無能為力。

結果，竟然還是由「花旗銀行」想辦法來幫梅鐸安排好再融資。梅鐸這一次躲過破產的危機，便也決定將他的「天空電視」衛星公司和它在英國唯一的勁敵，「英國衛星廣播」（BSB; British Satellite Broadcasting），合併起來。梅鐸說這是「投機」的決定，因為，這樣一來，英國市場的競爭就被他消滅了。[49]

二○○三年，梅鐸終於要到了他外太空大業的最後一塊拼圖：「休斯電子公司」（Hughes Electronic Company）；「休斯電子」旗下有「直播電視」（DirecTV）這一部門，美國消費者收視的衛星電視節目，即由這一部門放送。該部門乃由實業家（暨電影大亨）霍華・休斯（Howard Hughes, 1905-1976）成立於一九三二年，專門製造飛機、炸彈和電子器材，一九八五年被「通用汽車」（General Motors）買下，轉型為先進傳播公司，率先於美國推出衛星電視，美國有衛星天線的電視收視戶，有過半都是這一家公司的訂戶。二○○一年，「通用汽車」首度把「直播電視」拿出來叫賣，美國僅有的另一家衛星電視台，「艾科斯達」（Echo-Star），出價二百七十億美元，贏過了梅鐸。但是，梅鐸旗下的說客在華府大力幕後運作，指「直播電視」若併入「艾科斯達」旗下，會於限制貿易中形成壟斷。遊說奏效，「艾科斯達」喊價遭拒之後，梅鐸只出了六十六億美元，就以複雜的交易買下了「直播電視」的控制權——這一筆勝績就算和他的人脈無關，也應該記在他政治精明的帳上。

魯柏・梅鐸買下「直播電視」後，他十年前瞻望到的遠景——就算不是純屬科幻小說也像唐吉訶德的遠景：一顆顆人造衛星依「克拉克

環」在軌道上面運行，持續不斷朝全球各地的付費收視戶放送電視、電影、運動賽事——已經快速逼近到實現的地步了。只是，別的不講，這也是梅鐸積下了數百億美元的債務，寅吃卯糧，才有辦法將衛星送進太空、蓋地面接收站、供應消費者衛星天線、智取勁敵，而且，梅鐸的集團因為這期間以債養債愈滾愈大，以致整體一直都在賠錢。不過，無論如何，梅鐸這時終究是將直通全球觀眾、沒有一點障礙的門路，掌握在手裡了。二〇〇三年，他在一年一度的「摩根史坦利全球媒體暨傳播大會」(Morgan Stanley Global Media and Communications Conference)，就對濟濟一堂的眾家財務分析師表示，若說「稱王者內容」——這幾個字也是同屬娛樂大亨的桑能・雷史東（Sumner Redstone）最愛講的——那麼，「稱后者發行。」[50] 而他發行的途徑，除了地面的電視網和有線頻道，還有在太空軌道繞著地球轉的衛星。二〇〇三年，他名下的幾家衛星公司——這時已經交由他的兒子詹姆斯・梅鐸（James Murdoch, 1972-）主掌——稱霸英國、歐洲、澳洲、亞洲、拉丁美洲的付費電視市場。不止，他在美國的一大廣播網、二十三家電視台、三大有線電視網，也是他直通美國一般大眾的通衢大道。至於內容，他的「福斯」片廠則是他這龐大傳媒網最可靠的片源。盛田昭夫當年追求的是娛樂數位化，梅鐸的遠景則在打開一條條門路，將數位娛樂傳送到全球消費者面前。

桑能・雷史東：大律師（1923-）

桑能・羅史坦（Sumner M. Rothstein），一九二三年生於波士頓低收入戶蝟集的西城（West End）。他和羅斯一樣，在經濟大蕭條的陰影下面長大，不過，日後他回憶童年，「我們住的公寓連一間浴室也沒有，但我從來不覺得自己窮。」[51] 窮歸窮，他每禮拜六還是會去戲院看日場電影，夢想有一天可以自己開一家片廠拍電

影。他的父親米奇・羅史坦（Mickey〔Michael〕Rothstein, 1902-1987），在蕭條年代什麼都去做，竭盡所能要維持住家計——他賣油地氈、開大貨車、收垃圾、開餐廳。後來於桑能唸小學時，他父親還將姓氏英文化，改成「雷史東」，以免被人誤認作和當時的大黑道阿諾・羅史坦（Arnold Rothstein, 1882-1928）[*]有關係。

雷史東中學唸的公立學校，波士頓拉丁公學（Boston Latin），是美國頂尖的學校之一，而他在校的表現也領袖群倫，十六歲就拿到了哈佛的入學許可。第二次世界大戰期間，他廁身軍方精英小組，破解日軍的密碼，由於可以抵他在校的學分，因而以兩年半的時間就從哈佛畢業，差一點破了紀錄。這時，他父親也已經改行經營起了戲院，名下有好幾家戲院，還跟上流行在紐約州溪河谷（Valley Stream）開了全美首見的汽車電影院。

這期間，桑能則是進了哈佛法學院就讀，一九四七年畢業後，搬到華府，進司法部擔任特別助理。[52] 美國司法部當時正在推一件反托辣斯的案子，「聯邦政府控告派拉蒙等公司」——好萊塢片廠制的命脈，就是斷送在這案子上。雷史東雖然沒處理到這一件案子，卻對案子的結果很感興趣。那時，不僅他家裡的連鎖戲院一直在擴大，他自己童年夢想要有一家好萊塢片廠的電影夢，也始終沒斷。

一九五四年，雷史東回波士頓，接下家族公司「東北戲院集團」（Northeast Theater Corporation）的掌舵重任。他下定決心要擴展家族的企業，便將公司的名稱改為「全國娛樂集團」（National Amusements Corporation），也開始自己開車在美國四處尋覓可以搜購的目標。他後來回憶說，他那時隨身帶著一疊疊「空白合約」，這樣才能一相中合適的戲院，就馬上出手買下。雷史東在他的自傳裡面寫道，「那時，『全國娛樂』有的金流，全被我們用來進行擴張。」[53]

只是，即使「全國娛樂」於一九五八年已經坐擁約五十家汽車電影

＊ 譯註：阿諾・羅史坦——紐約有黑道背景的商人，美國著名的一九一九年職棒黑襪打假球醜聞，據稱幕後黑手就是他。

院，規模卻遠比不上大型的連鎖室內電影院，例如洛伊斯影城，洛伊斯影城的放映廳是用好幾百間來算的。由於片廠偏愛洛伊斯影城這一類大型的連鎖戲院，給的都是首選的大片，「全國娛樂」的汽車電影院往往沒辦法要到首輪電影，但是，他們又需要首輪電影才能吸引大批觀眾進場。雷史東憑他在司法部的歷練，知道反托辣斯的大旗該怎麼揮最有效，便決定向好萊塢的大片廠提出要求，要他們的片子在別的地方上演時，也要讓他旗下的汽車電影院作同步放映。而好萊塢片廠一拒絕他的要求，他便把他們全都告上法院──派拉蒙、華納兄弟、哥倫比亞影業、二十世紀福斯、環球，無一倖免。他知道這樣做的風險極大，因為這些大片廠都是他的供片源頭，但他也有把握，法律是站在他這一邊的。

各大片廠於一九四〇年代末期和美國司法部簽的和解協議書裡面，有一條寫明了不得對戲院有所歧視。只是，問題在於這和解協議書不得由私人告上法院要求執行，只可以由政府出面執行。不過，雷史東還是找到了一條路，可以繞過這一限制：「共謀法」（conspiracy law）。他指控各大片廠密商以大規模的陰謀，要迴避他們和司法部簽的和解協議。雷史東把案子告上維吉尼亞州的法院；他在維吉尼亞州有一家汽車電影院就要不到首輪的電影放映。那時，他自認是大衛力抗巨人[54]──後來他數度和好萊塢大亨交手，也無不如此。不過，他天生就有「一定要贏」的蠻勁──這也是後來他為自傳取的書名──而他也真的打贏了官司。美國各家獨立戲院的老闆對他這一股蠻勁也很欽佩，便投票選他擔任全國戲院業主協會（National Association of Theater Owners）的會長。[55]

雷史東雖然把好萊塢的大片廠打成陰謀份子，卻沒能擋下他日後自己也到好萊塢買下一家片廠當老闆。一九七〇年代末期，他覺得戲院這一行的前景黯淡，便挑了兩家片廠作投資：「二十世紀福斯」（他買下約百之五的股份），和「哥倫比亞影業」（他買下百分之十的股權）。他那時的想法是準備資金到位後，就要出手買下這其中一家的控股權，只是，這期間「福斯」竟然被石油大亨馬文・戴維斯給咬了去，而「哥倫比亞」也進了「可口可樂公司」的口袋。兩頭落空，雖然害他坐擁好萊

塢片廠的大夢不得不暫時壓後，但是他這兩筆交易卻幫他賺進了二千六百萬美元不止。

如此這般，雷史東也只能再回頭去蒐購戲院，靜待良機。一九七九年，他遇到了一件事，就此人生幡然一變。有一天，他住在波士頓的廣場酒店（Copley Plaza），客房忽然燒來熊熊大火。[56]整棟酒店陷入火海。雷史東全身過半都有燒傷，還遭醫生判定熬過去的機會不大。

不過，他還是挺過來了，待他復原之後，領悟到他日後受訪時說過的一句話，「成功不是成功之母，失敗、挫折、有的時候甚至災厄，才是成功之母。」[57]醫生不覺得他活得下來但他活下來了，讓他的決心更加堅定，矢言要實現童年的夢想。

一九八七年，雷史東已經六十三歲，也終於找到了打進好萊塢的門路：「維康國際」。「維康國際」是CBS為了旗下的聯播影片資料庫和有線系統而創立的公司。一九七〇年，美國的聯邦傳播委員會（FCC; Federal Communication Commission）在路·魏瑟曼和其他好萊塢片廠老闆慫恿下，通過了〈財務利益暨聯合法規〉（Financial Interest and Syndication Rule），簡稱〈財聯法〉（fin-syn），形同要電視網不得攝製自己要播的節目。所以，一九七三年，CBS把它於「維康」的股份釋出給股東，切斷它和已經獨立的「維康」的關係。

接下來，「維康」的運氣好得不得了。「華納傳播」的史提夫·羅斯正在大肆購併有線系統，決定買下「美國運通」的有線電視業務，但是，因為他的公司已經負債沉重，所需資金有一大部份不得不以賣掉部份資產來籌措。也因此，他決定賣掉公司名下誕生未久的三家有線電視網——MTV、尼克兒童頻道、劇場頻道（Showtime）——這一賣掉，羅斯正好可以避開可能衍生的法律問題，因為，他的公司名下既有有線電視系統也有有線電視網。也由於羅斯不想眼睜睜看著這三家電視網落入競爭片廠的手中，他便主動向當時還是很小一家公司的「維康」，叫價五億又一千萬美金出讓。

為了籌到買下來的錢，「維康」發行債券，導致公司股價直直落，因為「維康」要買的這些有線資產，那時都還沒開始賺錢。眼看自家的

股價都掉到資產價值下面去了，「維康」的經營階層便提議再把公司變成「不上市」，出價十八億美元，從股東手上把所有的股票全買回來。

雷史東評估「維康」經營階層的叫價實在太低，看出他有機可乘。他便買下百分之二十的股票，然後喊價二十一億美元，要把剩下的百分之八十全都買下。他和「維康」經營階層就此展開一場喊價大戰，而且，最後是他喊贏了——但要付出三十四億美元。雷史東拿他現在擁有三分之二股權的「全國娛樂」資產，還有他即將從「維康」取得的資產，去辦抵押貸款，籌到資金，完成交易。

一九八七年六月三日，雷史東拿下「維康」的主控權，旋即賣掉「維康」旗下的區域有線系統和其他幾項資產，清償債務，只留下 MTV、「尼克兒童頻道」、「劇場頻道」、「電影頻道」（The Movie Channel; TMC）這幾家有線電視網和電視節目的影片資料庫。MTV 和「尼克兒童頻道」，不僅有全美的廣告主和有線系統業者可以收取費用，本身也都是名號響亮的品牌，循華特·迪士尼建立起來的傳統，都可以再利用來向全世界賣東西。資料庫裡數以千計的電視影集，又可以再授權作聯播，有的一集還可以進帳到四百萬美元。

不過，「劇場頻道」和「電影頻道」就另當別論了，二者同都是付費電視頻道，訂戶數也同樣未足以支應營運成本。但雷史東很快就發現，問題不在「劇場頻道」和「電影頻道」本身的經營階層，而在這兩家的對手「時代集團」採取的經營策略。

「時代集團」那時正要和「華納傳播」合併。「時代集團」旗下有 HBO，HBO 佔去全美付費電視訂戶的三分之二；「時代集團」另還在許多大城擁有有線系統，如紐約市的「曼哈頓有線電視」（Manhattan Cable），訂戶即由這些有線系統收看付費電視頻道的節目。「時代集團」的每一有線系統，於該地區還都屬於「自然壟斷」（natural monopoly）的狀態，以致可能和 HBO 形成競爭的其他付費電視頻道，都會被該集團順勢排除。可想而知，有「時代集團」當門神的地區，「劇場頻道」和「電影頻道」當然會是見拒於門外的下場。「我們要和 HBO 搶電影片，也要付片廠同等的授權費，」雷史東寫道，「卻因為『時代集團』

不肯讓我們進他們的有線系統，而平白損失數百萬的可能觀眾。」[58]「時代集團」那時已是全美第二大的有線系統老闆，又即將要和「華納傳播」合併，這不就表示合併而成的公司，「時代華納」，壟斷有線系統的勢力範圍會更強大嗎？

雷史東先前和好萊塢片廠也已經演出過一場大衛打敗巨人的戲碼了，這一次，一樣殺上法庭見真章。「維康」一名高級主管回顧那時說道，「他那人天生是打官司的料，而且，每一問題都會從裡到外翻得一清二楚。」[59]雷史東控告「時代集團」，要求依〈薛曼反托辣斯法案〉，賠償二十四億美元，因為「時代集團」密謀壟斷美國的付費電視業。他的時機抓得極為精準。「時代集團」唯恐司法程序走到證據調查時，不得不揭露的文獻會危及他們和「華納傳播」的合併，便及早和雷史東達成庭外和解。雙方的和解協議除了賠給「維康」為數可觀的現金之外，也為「維康」打開通路，可以讓「劇場頻道」和「電影頻道」進入「時代華納」的有線系統，爭取收視訂戶。[60]如此一來，「維康」的付費電視業務不僅轉虧為盈，雷史東本人也學到寶貴的祕笈，知道大集團也可以運用權勢壓制競爭於無形。他回想這一件事，說過，「我學到了規模有多重要。」[61]

有了鉅額的和解金在手，雷史東就可以再回頭去買他童年起就夢寐以求的好萊塢片廠了。他在他的自傳裡寫道，打從接手「維康」之後，「我就盯上了『派拉蒙』。」[62]

「派拉蒙」也跟好萊塢其他幾家片廠的開山祖師一樣，在這時候已經不再是獨立的機構。查爾斯‧布勒東（Charles Bluhdorn, 1926-1983）經營的國際大集團，「海灣西方工業集團」（Gulf + Western Industries），於一九六六年買下「派拉蒙」，因為「派拉蒙」有電影業的稅損（tax losses）優惠可以利用。布勒東過世之後，他的集團也陷入財務危機，到了一九九三年，「派拉蒙」暨旗下的其他產業都被送進市場求售。

雷史東一開始開價八十二億美元要買「派拉蒙」，百分之十現金，餘款以無表決權的「維康」股份相抵。（由於三分之二的「維康」有表決股權還是在雷史東手中，因此，雷史東仍握有確切的主控權。）不

過，就在雷史東完成交易之前，竟然殺出了個程咬金。以前在「派拉蒙」和「福斯」都當過高級主管的拜瑞·狄勒，當時已經跳槽「QVC家庭購物網」（QVC Home Shopping Network），他喊出更高的價碼，九十九億。為了保住交易，雷史東知道他一定要亮出狄勒拿不出來的現金才有可能。他也知道這樣風險會變大，只是，一如當年在波士頓意外遭火紋身而頓悟到的道理：「富貴險中求」[63]，他再開價一百億美元，而且是現金。

由於「維康」本身根本拿不出那樣的數目，雷史東當然就要去借。雖然，他們那時的財報數字已經漂亮很多，但是，單憑收入還是沒辦法貸到一百億美元。所以，雷史東需要找人合夥，而且，這合夥人的金流要夠大，看得銀行眼睛發亮，敢批准這麼大的一筆貸款。而他找到的合夥人，就是「百視達」（Blockbuster Entertainment）。「百視達」一開始雖然是簡陋的錄影帶連鎖店，但是，韋恩·海辛加（H. Wayne Huizenga, 1937-）以廢棄物處理業起家致富，買下「百視達」後，經他銳意經營，已經蛻變為全國性的錄影帶連鎖店，稱霸美國的錄影帶出租業。海辛加擔心錄影帶發行系統，例如「計次收費」，會和他的錄影帶出租業搶生意，便也買下「史培林娛樂」（Spelling Entertainment），「史培林」名下有豐富的電視節目資料庫。他另也買下「共和影業」（Republic Pictures），「共和影業」的資料庫收藏了 NBC 一九七二年前的電視節目。

雷史東拿「維康」的股份買下「百視達」，就有了足夠的收入作擔保，去向銀行貸款買下「派拉蒙」。不過，付出的代價是他在「維康」的擁有權大幅稀釋。他的控股公司「全國娛樂」，原先擁有百分之八十的「維康」股權，到了這時候，也只剩百分之二十了（不過，透過另一類有表決權的股票，公司的經營權還是掌握在他手裡）。也因此，雷史東於「維康」的投資算是大幅銳減。一九九三年七月合併之前，「維康」的股價（包括特別股）於紐約證券交易所（New York Stock Exchange）的總值是五十九億九千萬美元，雷史東佔有的股份是四十八億美元。合併之後，一九九四年三月，「維康」的股價總值只有六十二億美元，雷史東的股份值也只剩十八億美元。而這三十億美元的帳面損失，雷史東倒

是看得很開，坦然表示：「這便是得到片廠的代價。」⁶⁴他解釋說，「世事不是件件都要算盈虧。」「派拉蒙」片廠代表他追逐了半世紀以上的夢想——權勢的夢想，身價的夢想，成就感。

合併一完成，雷史東馬上就遇到了難題：「百視達」的財務岌岌可危。他發現「百視達」旗下上萬家分店，每一家都要付片廠權利金，一支片子要付六十五塊美金，以這樣的價錢，一部片子「百視達」買得下來的拷貝沒辦法超過二十支，而且，連最紅的片子往往也買不起。一部片子縱使每一家店只有二十支帶子，合起來也要花掉「百視達」一千三百萬美元，卻遠低於顧客的需求量。所以，依雷史東判斷，不論哪一部片子於首映周末，「百視達」的潛在顧客從店裡走出去時，約有百分之三十是兩手空空的。還有更慘的，首映周過後，這些片子的需求馬上大幅下降，「百視達」卻又沒辦法將帶子退貨。雷史東說這樣簡直叫作「苦心經營顧客不滿意」，意思是說為了不想進貨過多，結果落得每一個禮拜都要害一大批顧客失望離開。所以，他問，「有哪一行會這樣子對待上門的顧客？」⁶⁵

這時，既然他的集團已經擴張許多，雷史東便決心運用他壯大不少的聲勢，徹底扭轉片廠和錄影帶店的關係。一九九七年，他提出一件方案，手法相當激烈，叫作「營收共享」（revenue sharing）。這方案是要片廠將新發行的片子出借上百支拷貝給每一家「百視達」的分店，這樣，這些「授權拷貝」（licensed copy）就可以滿足首映時期的顧客需求，保障「百視達」店裡一定有存貨。不止，「百視達」還不必再像以前一樣付片廠六十五美元，而只需要先拿出四塊美金，支付錄影帶的生產成本，之後，「百視達」再將他們向顧客收取的影帶租金收入，分百分之四十給片廠。首映過後，「百視達」不再需要的出租拷貝或可退還片廠或可以「二手貨」售與顧客（售價也可以抵銷預付給片廠的影片製作費）。雷史東進而又再提議「百視達」每一家分店的電腦，都可以連上片廠裡的電腦，中介機構也可以，這樣片廠就可以掌握所有的交易狀況。其實，這樣一來，「百視達」等於是從各大片廠的客戶變成各大片廠的經營夥伴。

在向片廠祭出租片營收抽百分之四十的胡蘿蔔後，雷史東便又再亮出了棍子。雷史東說，若是片廠不順應他的計劃去做，那「百視達」就不玩了。而片廠一沒有了「百視達」，他們在錄影帶出租業可就會少掉一塊很大的餅。「我們才不付[一支帶子六十五塊美金]，」他警告「華納兄弟」一名高階主管，「再這樣子下去，我們等於是自尋死路──你們也會跟著一起賠葬。現在的片廠沒有錄影帶出租業，根本就活不下去──我們是你們利潤的來源──但現在，這一行這樣下去，準會完蛋。」[66]

每一家片廠當然要權衡一下輕重，若是自己這邊拒絕雷史東下的哀的美敦書，那其他片廠，「派拉蒙」也包括在內，很可能一口氣在「百視達」放了好幾百支電影的拷貝，唯獨自己這一家被拒於門外。所以，每一家片廠最後終究勉強同意，後來甚至還拿這一「營收共享」的方案去和別的連鎖錄影帶店談判。不過，那些連鎖錄影帶店大部份要嘛沒有精密的電腦系統，要嘛份量不夠，以致顧客大量轉向「百視達」這邊（「百視達」於錄影帶出租業的佔有率，因此從一九九七年的百分之四十，於二〇〇二年躍升到百分之五十）。

至於片廠這邊，有了這一「營收共享」方案，他們對於旗下錄影帶出租業務的主控權反而增加了許多。片廠這時可以自行研判哪一部片子最容易賺錢，然後用片海戰術把錄影帶店的架位佔滿。另外，當初在談判時，雷史東為了答謝片廠接受變革的方案，也同意給幾家片廠所謂的「長期包量合約」（output deal），「百視達」同意在「營收共享」方案之外，另以現金買斷片廠指定的 B 級片。

雷史東以創意構想出來的方案，不僅大幅提高「百視達」的獲利率，也將錄影帶出租業轉化成新片當道的生意，每一家分店於每一部片子的首映周，架上擺的都是滿滿好幾百份的拷貝。

雷史東又再締造一次凱旋的勝績，只是，這一次，雷史東從打敗巨人的大衛蛻變成為巨人，有份量向片廠發號施令，緊接著他就開始搜尋下一處戰場了。雷史東說，「『迪士尼』買下 ABC 就是典範，」[67]證明美國政府也容許電影片廠和電視網合併。所以，雷史東認為「維康」不同

的部門——派拉蒙、MTV、史培林娛樂，都包括在內——一個禮拜推出達二十八小時的電視節目，約是劇情片合起來的十倍，這時若再拿下一家電視網，應該既合用又賺錢。所以，雷史東在一九九八年就找到了好大的一個目標：電視巨人 CBS。他拿「維康」三百四十億美元的股票，拿下兩家電視網——CBS 全國電視網、聯合派拉蒙電視網（United Paramount Network; UPN）——還有散佈數大市場的十幾家電視台，全美最大的廣播電台集團，世界最大的戶外廣告公司，和五家有線電視網。

雷史東自己估計買下 CBS 後，「維康」應該可以掌握三分之一的美國觀眾，它們全都是廣告主從中接觸顧客的管道，一年可以賺進一百億美元的廣告營收。為了保住這些觀眾，「維康」需要有源源不絕的新電影、新電視節目送到手中才行；雷史東說，「我們是靠內容建立觀眾群的。」[68] 他說，拿這些觀眾群去向廣告主兜售，是他們這時的「核心業務」。

雷史東和羅斯、梅鐸一樣，都是開疆拓土打下帝國江山的人，而且，他作大型併購的胃口比起羅斯、梅鐸怎麼說都是有過之而無不及——看看這一長串名單吧：維康、派拉蒙、百視達、CBS，接下來還有納許維爾有線電視網（Nashville Network）、鄉村音樂網（Country Music Network）、黑人娛樂有線電視（Black Entertainment Television）、無限廣播電台。如此這般，雷史東拼湊出龐大的娛樂集團，掌握諸多通路——包括廣播電台、電視台、有線系統、戶外廣告——這些全都是美國廣告主垂涎的寶物。

收視觀眾在雷史東是手段，不是目標，廣告主才是他的目標。電影這時也不再是吸引有行動力的受眾走進電影院的手段，那是以前老片廠制時代的舊制，如今的電影，是將家家戶戶的觀眾拉到廣告主面前的手段。這樣一來，雷史東等於是將片廠納入龐大的「廣告—娛樂集合體」，成為其中不可或缺的一環，一家家廠商都要靠這集合體，將他們的產品販售出去。

大衛・薩諾夫：送貨員（1891-1971）

大衛・薩諾夫（David Sarnoff），既開了一家電影片廠，又設了一家電視網，他才是在電影和家庭娛樂二者之間搭起橋樑、成為新制骨幹的先驅。薩諾夫一八九一年生於俄國尤茲里安（Uzlian）的猶太區，一九〇〇年隨家人移民美國。而他踏上美國做的頭一件差事，是在街頭叫賣報紙。他就一邊在紐約下東城（Lower East Side）街邊叫賣猶太意第緒語（Yiddish）報紙，一邊自學英文，後來再靠電報的發報鍵，也學會了摩斯（Morse）密碼。那時的無線電技術甚至比電影還要新穎，薩諾夫迷上了無線通訊，很快就在「馬孔尼無線電報公司」（Marconi Wireless Telegraph Company）的紐約辦事處當起電報發報員。有一天，他的命運倏地一變──一九一二年四月十四日，他發現無線電另有前人未曾想見的大用。那時，他的工作是在紐約的「華納美克百貨公司」（Wanamaker's Department Store），坐在櫥窗裡向好奇的路人示範發送電報，而那一天，他截獲一則海上船隻發送出來的電訊：「鐵達尼撞上冰山，快速沉沒。」但他不僅臨危不亂還靈機一動，趕忙發電報給一艘經過「鐵達尼號」附近的汽船，這一艘汽船正在搜救落海的「鐵達尼號」倖存乘客。該汽船一回覆電報，薩諾夫──還有「馬孔尼」──就成了這一大海難最主要的新聞來源。

到了一九一六年，薩諾夫又再以他的靈活、機智，讓他「馬孔尼」的上司眼睛一亮。他在一份備忘錄裡描述當時的收音機好小，雖然被人看作是新奇的「音樂匣子」，卻很可能成為一般人的「家用品」；他寫道，「也就是可以透過無線電將音樂送進一般人的家裡。」而且，既然音樂都可以了，新聞和其他節目當然也可以跟進。薩諾夫寫的這一份備忘錄，等於是為近五十年後美國出現的最大一門消費產業，打下了概念的基石──家庭娛樂。

古列摩‧馬孔尼（Guglielmo Marconi, 1874-1937）看出薩諾夫的構想大有可為，便要他負責推動他的構想。只是，一九一九年時，因為第一次世界大戰加上其他國際情勢的壓力，「馬孔尼」將旗下的美國資產賣給「奇異電氣」；這一製造業巨人——先前叫作「愛迪生通用電氣公司」（Edison General Electric Company）——是靠愛迪生的發明專利起家、壯大的。薩諾夫當時雖然只有二十八歲，卻已經承擔大任，要負責為「奇異電氣」將「馬孔尼」的資產重組為「美國無線電公司」（Radio Corporation of America; RCA）。

薩諾夫在 RCA 當然劍及履及，馬上著手實現他預見的前景，要將音樂凌空傳送進家家戶戶的無線電收音機。他取得「奇異」的許可，祕密和「美國電話電報公司」（AT ＆ T）洽談，要向他們買技術——那時，美國的電話業還由 AT ＆ T 壟斷——隨之便成立了 NBC，還有兩大無線電廣播網，「紅網」（Red）和「藍網」（Blue）。「紅網」這邊於一九二六年十一月開始發送廣播，四小時的試播有「紐約交響管弦樂團」（New York Symphony Orchestra）的演奏，歌劇女高音瑪麗‧嘉頓（Mary Garden, 1874-1967）的演唱，和喜劇演員威爾‧羅傑斯（Will Rogers）的單口相聲，還有六支舞曲樂隊的演出。

薩諾夫知道 NBC 要轉虧為盈，就算不要好幾十年、少說也要好幾年的時間，因此，他的下一步就是轉向當時立即可用——也賺得到錢——的新技術——有聲電影。一九二七年，全美的默片戲院總計超過二萬一千家。不過，《爵士歌手》（*The Jazz Singer*）於該年推出，馬上就向世人證明「有聲的」（talkie）才是電影的未來，薩諾夫自己也預言，沒有多久，每一家放映默片的戲院，連好萊塢的片廠也不會例外，都要買進新的音響器材才行。

薩諾夫當然要 RCA 搭上這一股蓄勢待發的風潮，便向 RCA 的母公司「奇異」買下一項技術的使用權；這技術叫作「電影聲」（Pallophoto-phone），可以把聲音錄在電影底片上面。

薩諾夫的公司尚還需再領先同儕一步，因此，薩諾夫開了一家新的電影片廠——他將 RCA 的錄音器材部門和「KAO 院線」（Keith-Albee-

Orpheum Circuit）、「排片所」（Film Booking Office）合併；「KAO 院線」是當時全美最大的獨立戲院和連鎖雜耍劇場，「排片所」是獨立片廠和片商，老闆是金融家約瑟夫‧甘迺迪（Joseph P. Kennedy, 1888-1969）（美國政治世家甘迺迪家族的大家長）。三家合併，於一九二八年成立「雷電華」（Radio-Keith-Orpheum Pictures; RKO），是美國問世最晚的一家大型片廠。薩諾夫還堅持新片廠的標幟一定要用無線電塔發送電訊的圖樣——預示當時還未問世的廣播技術。

薩諾夫有了「雷電華」和「雷電華」旗下的戲院當楔子，沒幾年就開始主宰音響器材產業。那時，「奇異電氣」也開始擔心他們握有「雷電華」會被反托辣斯官司盯上，便決定將日益壯大的這一傳播帝國分割給股東。所以，一九三二年，RCA——這時候旗下已經有了兩家 NBC 無線電台網，在「雷電華」還有控股權——就這樣變成獨立的公司。

RCA 這時候全由薩諾夫主掌，而他也決定將 RCA 名下的「雷電華」股份賣掉。電影片廠在他始終只是為了達到目標——建立 RCA 的音響技術——而採用的權宜之計而已。這時，有聲電影的轉型既已完成，他便準備要朝下一前途大有可為的技術邁進：電視。

薩諾夫在忙著組織 NBC 的無線廣播網時，美國有兩位科學家，貝爾德（J. L. Baird, 1888-1946）和簡金斯（C. F. Jenkins, 1867-1934），已經於一九二〇年代中期，證明聲音和影像可以透過電訊同時由一地傳向另一地，而且，還可以傳得很遠。這一重大成就打開了薩諾夫的眼睛，讓他看到大眾傳播可能會有新媒體出現，而這新媒體的威力無比強大，簡單到以無線電就能運作，卻可以傳輸視、聽兼具的影像到全世界去。不過，在電視真的問世以前，這新技術還要先開發作廣播之用，還要先有辦法持續不斷傳送訊號供大眾接收才行。到了一九三〇年代中期，薩諾夫已經有十足的把握，他的公司握有必要的條件，足以開發出這樣的技術，而且，於經濟一樣可行。電視機可由 RCA 設計、製造，NBC 負責開發放送節目的途徑。

於這期間，傳送電視電訊的電波應該歸誰所有、又應該如何授權，也成了華府爭辯的政治議題。美國國會於一九三四年通過〈傳播法〉

（Communications Act），宣佈電波屬於公共財，同時設立聯邦傳播委員會，由這一政府機構負責管制電波的使用。委員會的成員由總統派任，但要向國會負責。一九三〇年代中期，聯邦傳播委員會開始核發電視台的經營執照給全美各地的地方機構，六年一期，核准的條件為電台經營屬公益性質──而這樣的條件，便包括電台要免費提供新聞報導和其他公益節目給觀眾收看。

電視台不像電影院，電視台沒辦法直接向收看節目的觀眾收取費用，所以，電視台需要另闢財路。解決之道，就在廣告：電台提供管道供廣告主可以接觸到受眾，但要付費。

電視於一九三九年於紐約開幕的世界博覽會（World's Fair），正式和世人見面，富蘭克林・羅斯福（Franklin Delano Roosevelt, 1882-1945）也成為第一位在電視廣播露面的國家元首。薩諾夫之後馬上又作重要的宣佈：RCA即將推出世上第一具商業電視機，十二吋螢幕，要價六百五十美元（在那時約是半輛車的價錢）。薩諾夫隨即也要NBC在紐約市推出世界第一家商業電視台，WNBT，還安排「奇異電氣」和其他廣告主贊助節目。薩諾夫雖然一路高瞻遠矚又步步為營，卻還是遇到了超乎他控制的事。一九四一年，電視還沒開始真的站穩腳跟，第二次世界大戰就來攪局。

薩諾夫那時雖然已經是半百之齡，卻還是自動請纓，於一九四二年入伍，艾森豪將軍（General Dwight D. Eisenhower, 1890-1969）有鑑於他對科技課題極其專精，便不次拔擢，授與他「准將」的官階，讓他當艾森豪的戰時傳播顧問。

雖然薩諾夫准將於戰時忠貞報國，美國的聯邦傳播委員會還是堅決反對美國的三大電視網有兩大──NBC的「紅網」和「藍網」──就掌握在薩諾夫的公司手裡；這三大於戰後便是美國電視業的骨幹──第三大電視網，「哥倫比亞廣播系統」（Columbia Broadcasting System; CBS），老闆是威廉・培利（William Paley, 1901-1990）。薩諾夫順應聯邦傳播委員會的意願，於一九四三年賣掉小一點的「藍網」，「藍網」就此蛻變為「美國廣播公司」（ABC）。

戰後美國電視業一路發展，NBC、CBS、ABC 三大同都於美國各大城市各自獨資擁有五家電視台——聯邦傳播委員會也只准許業者最多擁有五家。為了要遍及其他地方，三大再將旗下的節目透過別家電台，以加盟的安排，於晚間的四小時作同步播放，這四小時就此叫作「黃金時段」（prime time）。加盟聯播的電視台回過頭來，又有權以限量將地方的廣告賣到全國性廣告商贊助的節目上去。到了一九五〇年代，由於三大電視網沒辦法再為節目找到獨家贊助商——像是電氣廠商「飛歌」（Philco）獨家贊助《飛歌電視劇場》（*The Philco Television Playhouse*），「雷諾菸草」（R. J. Reynolds Tobacco）[駱駝香菸] 獨家贊助《駱駝商隊》（*Camel Caravan*），「奇異電氣」獨家贊助《奇異電氣劇場》（*General Electric Theater*），諸如此類——三大乃開始自行攝製自家要播的節目，再把節目裡的廣告時段拆開來賣給多家廣告主。

薩諾夫准將於 RCA 董座的位子，一直坐到一九七〇年。有一次有人問他，由他帶動打造起來的廣播網，有何功能？他回答說，「追根究柢，我們不過就是送貨員罷了。」[69] 雖然他的說法謙虛，卻也因為他洞燭機先，建立起全國性的電視廣播「送貨」體系，後繼的人才有辦法構築當今如此龐大的娛樂帝國。

薩諾夫於一九七一年去世後，RCA 旗下非廣播的資產就一筆接著一筆賣掉了，再到一九八五年，美國司法部於反托辣斯的標準稍微放寬了些，「奇異電氣」便將 RCA 所剩的最後一塊買下來，也就是 NBC——這是「奇異電氣」五十三年前不得不分割出去的電視網。雖然買下的 NBC 還能賺錢，但是，「奇異電氣」的經營階層眼看一九九〇年代電視網紛紛和電影片廠合併，便愈來愈覺得自己於購買電影和其他節目的競爭優勢已經不再。一名 NBC 高級主管說，「看數字就知道。」[70] 一九九〇年代電視網購買片廠電影和節目的花費，於表 2 一目瞭然。

電視網一和電影片廠合併，對於電影片廠的電影、卡通、子公司的節目，一般就算不會全都買下也會買下很大一部份。以 ABC 為例，他們就從旗下的「迪士尼」部門買下「迪士尼」百分之七十不止的節目。這類自家人的買賣，雖然未必符合古典的自由市場經濟學理論，卻讓

表 2 美國各大電視網向美國電影片廠購片之費用

(單位：百萬)

年份	電影和卡通	電視節目	總計
1993	$259	$1,124	$1,383
1997	$978	$2,259	$3,237
2002	$1,329	$2,501	$3,830
2003	$1,759	$3,310	$5,069

＊ MPA All Media Revenue Report, 2002-2003.

「片廠／電視網」這一部份的交易，大於二〇〇三年電視網五十億又七千萬的採購總額。此外，電視網都會買下有播映基礎的影集以備未來轉賣，有電視網的片廠於加盟聯播和外國市場因此也佔有優勢，二〇〇三年加盟聯播和外國市場的金額，就高達五十四億八千萬美元。NBC 是唯一一家沒有自家片廠供應影片的電視網，因此，便決定買下一家片廠來補上缺口。當時條件最好的標的是「環球」，因為「環球」一九九〇年被魏瑟曼賣給「松下」後，有過好一陣子天翻地覆的痛苦人事劇變。

　　一九九五年，日本經濟深陷蕭條的谷底，「松下」決定不再扛好萊塢片廠的財務重擔，便把他們在「環球」的控股權以五十七億美元的要價，賣給加拿大的酒廠「施格蘭」（Seagram）。

　　小愛德嘉‧布隆夫曼（Edgar Bronfman, Jr., 1955- ）出身創辦「施格蘭」、主掌經營權的釀酒世家，大學時輟學跑去寫歌、當音樂製作人，拿下「環球」後，親自上陣主掌電影片廠這一部門。一九九八年，布隆夫曼以一百零四億美元買下「寶麗金」（PolyGram NV），將「寶麗金」和「環球」的唱片部門合併，創造出全世界最大的一家音樂公司。

　　唱片於魏瑟曼是副業，在布隆夫曼卻是主業。布隆夫曼為他的唱片業瞻望到的遠景，有別於他的家族釀酒業和魏瑟曼的電影業，不是以製造、分銷、販售產品為基礎，而是以音樂、電影和其他財產的授權為主，而且，佔的是極大的比重。至於將這些授權的智慧財再分銷到世界各地的消費者手中，就由網際網路扛起關鍵的重任。

再者，魏瑟曼將電視製作看作是片廠獲利的核心，布隆夫曼卻決定丟掉電視製作的業務，而把「環球」的國內電視和有線資產賣掉，連「環球」的節目資料庫也不保留。而且，他還用兜圈子的方法來處理這一件事。「環球」在魏瑟曼領軍的當年，和「派拉蒙」聯手打造出「美國有線電視網」（USA cable network）；到了這時候，「環球」和「派拉蒙」的母公司「維康」，各擁有「美國有線」一半的擁有權。布隆夫曼的觀點和一般人大不相同。他認為「維康」旗下的有線電視業，MTV和「尼克兒童頻道」都在內，可能會影響「美國有線」的節目選擇權，便以「環球」之名，向聯邦法院提起訴訟，要求法院強迫雷史東將「維康」於「美國有線」擁有的一半股權賣給「環球」。由於雷史東本身就有反托辣斯律師的背景，看得出來打這樣的官司對他們沒有一點好處，便將他們「維康」的股份以十七億美元賣給「環球」。布隆夫曼將「美國有線」和「環球」旗下其他國內有線和電視產業，全都併入拜瑞・狄勒的公司，「家庭購物網」（Home Shopping Network）；狄勒這一家公司，擁有數家購物網站、幾座廣播電台、和電腦售票服務網。「環球」以這些資產，取得「家庭購物網」百分之四十六的股票，還同意投票支持狄勒的經營權。搞了這麼複雜的交易出來，結果是「環球」旗下的有線和電視業務——這在其他片廠可是獲利的最大發動機——就這樣像是拱手讓給了狄勒的公司，還改名作「美國電視網」（USA Networks）。

　　再來於二〇〇〇年，年輕的布隆夫曼迫於家族獲利的壓力，又再把一整家公司賣給法國的大集團「斐凡迪」；「斐凡迪」當時的董事長是才四十三歲的尚—馬利・梅席耶（Jean-Marie Messier, 1956-）。不過，不出三年的時間，「斐凡迪」便因為董事長好大喜功，被一連幾筆龐大的購併逼到破產的邊緣，「斐凡迪」最後除了梅席耶，把「環球」推到市場上叫賣。

　　「奇異電氣」這時便趁勢上場，提議「環球」和 NBC 合併為新的娛樂集團，百分之八十的股權歸「奇異電氣」，百分之二十歸「斐凡迪」。二〇〇三年十月，「斐凡迪」接受此議。「NBC 環球」就此問世。這一垂直整合而成的新巨人，旗下的片廠和影片資料庫可以透過 NBC，將

節目和電影送到無以計數的觀眾面前，NBC 這一電視網，可是全美無處不在其播映勢力之內；另外還有十四家區域電視散佈於紐約、洛杉磯、芝加哥和其他大都會區；六家有線電視網──「美國有線」、「三重有線」（Trio）、「精采有線」（Bravo）、「科幻頻道」（Sci Fi Channel）、CNBC，還有和「微軟」合夥創立的 MSNBC；再加上當時最大的西班牙語電視網「電信世界」（Telemundo），而「電信世界」旗下可是有十五家電視台和三十二家加盟台，佔去美國西班牙裔市場的百分之九十強。「NBC 環球」另也坐擁「環球」位於佛羅里達州和加州的主題遊樂園，這兩座遊樂園入場的人潮僅次於「迪士尼樂園」。至於在海外，則因為有「維康」作伙，一樣擁有歐洲和日本的幾家大型連鎖戲院，外加「聯合國際影業」（United International Pictures），這是美國海外最大一家電影和家庭娛樂產品的發行公司。至於「斐凡迪」這一家小老弟股東，這時另也主掌法國「海峽有線電視」（Canal Plus）和「斐凡迪環球音樂公司」（Vivendi Universal Music），「海峽有線」於全球都有有線和付費電視資產，「斐凡迪環球」則是世界最大的一家唱片公司。

NBC 和「環球」合併，也為好萊塢近百年的發展史約略作了一番總結。電影業和美國產業於二十世紀劃下的鴻溝──也就是「環球影業」西征好萊塢，遠離愛迪生的勢力範圍，愛迪生的產業後來壯大成為「奇異電氣」──如今終告填平。好萊塢大亨以前視如洪水猛獸的電視網，也因這時最終合併，而和好萊塢片廠完全統一。

而「NBC 環球」還不算是新千禧年後唯一的大型合併案。史提夫·羅斯過世之後，「時代華納」也開始拓展疆域。首先，「時代華納」買下「透納娛樂集團」──這一媒體帝國時值八十億美元，由有線電視先驅泰德·透納一手草創，旗下有純新聞網 CNN、幾家有線電視網、「透納有線電視網」（Turner Network Television; TNT）、「卡通頻道」（Cartoon Network）、「透納經典名片頻道」（Turner Classic Movies）、「新線影業」。後來於二〇〇〇年，「時代華納」又再和網際網路巨無霸「美國線上」（AOL）合併，又再於網際網路攻下大片城池。

<p style="text-align:center">★　★　★</p>

　　六大娛樂巨人——維康、時代華納、NBC 環球、新力、福斯、迪士尼——於今統御全球的娛樂業。美國的六大廣播電視網，全由這六大掌握。這六大廣播電視網——NBC、CBS、ABC、福斯、UPN、華納兄弟——推出一部部熱門影集，不停於各地作聯播。這六大旗下共有六十四家有線電視網，於黃金時段照樣可以把六大之外的絕大部份電視觀眾收攏於觸角之內。沒錯，六大於無線電視網和有線電視網兩邊，合計就佔去了黃金時段廣告節目的百分九十六。廣告主垂涎的運動賽事轉播權，也全都掌握在六大的手裡——冬、夏兩季奧運、美足的「超級盃」（Super Bowl）、賽車的「印地安那波利斯 500 大賽」（Indianapolis 500）、《週一美足之夜》（Monday Night Football）、職棒的「世界大賽」（World Series）——其他大型商業廣播電台網也在他們手裡，以致美國企業若要將產品或品牌送到全國民眾面前，對這六大掌握在手中的管道就極為仰賴。

　　美國的幾家兒童電視頻道，如「迪士尼頻道」、「尼克兒童頻道」、「尼克兒童晚間頻道」（Nick at Nite）、「卡通頻道」、「ABC 家庭頻道」（ABC Family Network）、「福斯兒童頻道」（Fox Kids），一樣掌握在這六大手中；廣告主要接觸到十二歲以下的兒童，就要靠這些頻道。另還有幾家專門以青少年為標的的頻道，如 MTV、「福斯運動頻道」（Fox Sports）、ESPN 和「華納兄弟頻道」（Warner Bros. Network），亦復如是。

　　六大集團同時也主宰了全球的電影發行業務；史提夫・羅斯說，這一門片廠業務簡直就是「印鈔機」[71]，說得還不是沒有道理。全世界的戲院要放映六大自己拍的電影，和美國海內外獨立製片授權六大發行的電影，都要由這六大片廠的發行部門和旗下的子公司作安排才有辦法，而且，還要向這六大進貢發行費用，合計起來，一般可達全球戲院總營收的三分之一。

　　不止，娛樂媒體絕大部份也掌握在這六大集團的手裡，諸如雜誌：《時人雜誌》（People）、《型雜誌》（InStyle）、《娛樂周刊》（Entertainment

Weekly），電視和廣播訪談節目：《今日》（*Today*）、《李諾今夜秀》（*The Tonight Show with Jay Leno*）、《大衛深夜秀》（*Late Show with David Letterman*），還有為電影作宣傳的有線頻道：E!、VH1、MTV。

　　締造這一番新氣象的幾名「造物主」──迪士尼、魏瑟曼、羅斯、盛田昭夫、梅鐸、雷史東、薩諾夫──還有他們的同事、接班人，合力將好萊塢改頭換面，變成龐大的娛樂經濟體，一概由六大集團主宰。六大集團如今的焦點，已經不在以前推動電影業前進的電影院觀眾，而在

表 3　六大巨頭：維康、福斯、**NBC** 環球、時代華納、新力、迪士尼

合計之市場佔有率

類別	六大集團合計產業	市佔率
美國影業發行		總美國租金之96%
大型片廠	迪士尼、派拉蒙、福斯、環球、華納兄弟、新力	71%
發行商	新線、美國、米拉麥斯、福斯探照燈、佳線（Fine Line）、HBO、新力經典、帝門（Dimension）、派拉蒙經典	25%
黃金時段電視節目		98% 的美國廣告營收
廣播	NBC、ABC、CBS、福斯、華納兄弟、UPN	（70%）
有線電視	USA、喜劇頻道（Comedy Channel）、ESPN、CNN、TNT、BET、MTV、VH1、尼克兒童頻道、迪士尼、ABC、福斯兒童頻道、尼克兒童晚間頻道、家庭頻道、科幻頻道、精采頻道、福斯運動頻道、卡通頻道、TBS	（28%）
非黃金時段電視節目		區域廣告營收 75%
• 區域電台	63 家電台	（41%）
• 有線電視	上百家有線電視網	（34%）
付費電視	HBO、劇場頻道、Cinemax	80% 的訂戶
廣播電台	無限、NBC、ABC、CBS 迪士尼、福斯	65% 的廣告

＊ MPA All Media Revenue Report, 2002-2003.

利潤更大、無所不在的家庭觀眾。而且，六大就像現代版的「斑衣吹笛人」，最大的收穫是在這一批觀眾裡的兒童和青少年族群。

不過，六大集團要將潛力發揮到淋漓盡致，還有一道關卡需要克服。六大集團的產品要送到全世界任何一位觀眾面前，不是沒有阻礙，六大還需要克服這樣的障礙，才算真的觸角縱橫全球，無遠弗屆。

全球美國化
Americanizing the World

　　好萊塢於二十世紀初年自體崛起之時，名下的財產是一樣共通的產品：默片。搶眼的肢體動作——打鬧，追逐，挑逗，滑稽粗鄙的笑料——放諸四海，大概都能博君一粲。即使有一些場景是有略作說明的必要，也可以在影片當中插進多語字幕板就解決了。然而，後來好萊塢發現有礙他們電影縱橫全球的原因，語言隔閡倒還在其次，政治的藩籬才最堅固。一九〇〇年代早期，美國以外的政府，尤其是歐洲各國，唯恐好萊塢電影會帶來經濟、政治、文化的惡果，對美國影片都設了進口的限制。

　　好萊塢當然反擊，眾家片廠說服美國政府，有鑑於美國電影是向海外推廣美國形象的強大利器，美國政府便該積極協助好萊塢向海外推銷美國的電影。也因此，當時的美國總統伍德羅·威爾遜（Woodrow Wilson, 1856-1924），先是宣佈好萊塢為美國的「基礎產業」，繼而成立海外電影局（Foreign Film Service）。威爾遜表示，「有鑑於電影是傳播公共智識的最高級手段，使用的又是普世通行的語言，以致於彰顯美國的藍圖和目標有重要的助益。」[1] 適逢美國正準備加入第一次世界大戰，好萊塢片廠有此要求，英國和其他歐洲協約國也沒有立場反對；幾國本來對美國電影設有配額的限制，因而就此撤銷。

　　戰後，好萊塢片廠不僅發行中心大肆擴張，遍及全歐，也伺機買進歐洲幾家首要製片公司的股份，德國最大的片廠「全球電影」（UFA）就在買進之列。到了一九二六年，美國電影已經佔歐洲票房收入近四分

之三，好萊塢電影於歐洲賣出的電影票，至少佔好萊塢片廠營收的三分之一。[2]

但是世事難料，說巧不巧，音效技術問世竟然反過來害得好萊塢於海外市場的霸權一時不進反退。有了有聲電影，美國導演便有門路發揮細膩一點的幽默，機智的應答，地方俚語，情節也開始變得比較曲折。結果，美國電影在海外市場的觀眾一時反而看不懂了。語言這時倒真的成了壁壘，而且，這一道壁壘給了歐洲電影片廠大好機會，可以和美國電影一較長短。

一九三〇年代，法國、義大利、德國和其他歐洲國家的電影片廠，有各國政府作後盾，開始以各自的語言拍攝電影。好萊塢片廠對這樣的發展，第一反應便是將自己的電影另外製作外語版。例如「派拉蒙」就在法國蓋了一棟片廠，裡面有多達十二組的演員以十二種語言，沿用好萊塢電影原本的場景、戲服、分鏡劇本，將片子重拍一遍。不過，這些原景照搬的「翻拍本」，賣座好不起來，因為少了好萊塢的大明星，沒辦法招徠影迷進戲院。[3] 好萊塢片廠便改弦易轍，拿原版的片子作外語配音。雖然這樣的作法比起「翻拍」要便宜多了，但一開始因為技術的功能極為有限，而成效不佳；另外配的音和演員的嘴型對不起來，沒有說服力。說話的嘴和說出來的話對不準，形同戳破電影的假相。片廠最後只好改用加字幕的作法，卻發現許多海外觀眾竟然還看不懂字幕，有的是因為文盲的緣故，有的則是因為眼力不好又沒眼鏡可戴。以致於到了一九三〇年代中期，好萊塢在歐洲和海外的片廠競爭，還是處於劣勢。

此一技術劣勢，後來又因為歐洲戰雲再度密合，而更顯棘手。歐洲政府擔心電影這樣的媒體威力如此強大，內含的宣傳力量不知如何，因而開始對美國電影施加嚴格的檢查標準。待第二次世界大戰終於爆發，好萊塢片廠要再將電影銷往海外，更是困難重重。好萊塢這時乾脆縮減拍片計劃，只以美國觀眾為拍片目標就好。[4]

待大戰於一九四五年結束，好萊塢片廠通往海外市場的門戶跟著重又開啟。美軍佔領德國、義大利、奧地利、南韓、日本等地，不僅於世

界民主有維護之功，也於好萊塢電影有維護之功——至少在非共產世界這一邊有維護之功。只是，這時候，卻又有新的障礙冒了出來：許多美國以外的政府——英國、法國、義大利等國都在內——為了保住外匯存底，對於資金回流都有嚴格的限制。這表示好萊塢的片廠沒辦法扣除電影發行海外的支出，因為外國政府不讓他們把外幣的收入轉換成美元。以致於到了一九四〇年代末期，好萊塢片廠的海外電影銷售，一直像好萊塢一名高階主管說的，「邊際事務」（marginal activity；收支勉強平衡）。[5]

等再到了一九五〇年代，防堵的水壩終於有了缺口——這一次還是良性的洪水。片廠制崩潰，電影觀眾大部份也被電視搶去，好萊塢的製片人不得不動腦筋去幫自己要拍的片子找新的金主和新的觀眾。許多人便開始和歐洲的片廠簽共同製作約，歐洲片商提供拍片的資金和設備器材，換取所謂「預售」（presales）的海外發行權。

好萊塢片廠同時也因為一九四八年簽了反托辣斯案的和解協議，開始重組營運的作業，在歐洲和亞洲大肆擴張發行部門，也很快就將海外的市場從獨立製片手裡再搶了回來。這時，好萊塢片廠已經又把影片的外語同步配音技術改良得更到位，進而加強好萊塢電影於海外市場和在地電影搶觀眾的競爭力。不止，由於反托辣斯案的和解協議，並未限制好萊塢電影於海外市場的戲院進行包片排檔，好萊塢片廠自然大展行銷的蠻力，加上有美國影星到海外參加首映或影展製造旋風過境的氣勢作後盾，所以，一樣在海外市場為自己的片子要到最好的檔期和戲院。好萊塢另也發現，美國觀眾愛看的動作、奇幻、社會寫實電影，歐洲、日本、拉丁美洲的觀眾一樣來者不拒，全吃下肚。「要拍怎樣的片子，大部份是由美式感性在決定的，」彼得・古柏回顧一九六八年他任「哥倫比亞影業」主管時，有此一說。[6]

也因此，即使沒有特別去迎合外國觀眾的胃口——或是沒有外國演員（若非為了取得外國補助和稅賦減免，根本無此必要）——到了二十世紀末年，好萊塢的六大片廠——派拉蒙、環球、迪士尼、華納兄弟、新力、福斯——早已經在歐、亞兩地市場，以好萊塢的電影作武器，將

在地的電影殺得幾近乎片甲不留。好萊塢電影於歐洲和日本的票房佔有率，從一九五〇年的百分之三十，在一九九〇年躍升到百分之八十。[7]「迪士尼」還在國外開起迪士尼樂園，如日本的東京迪士尼樂園和法國的歐洲迪士尼樂園，更像是以鋼筋水泥將「美國化」（Americanization）這概念作具象的體現。

即使幾部賣得很好的外國電影，到了美國，也是被片廠買下重拍成美國片，而無法享有更廣的發行量。例如法國喜劇片《三個男人一個搖籃》（*Trois Hommes et un Couffin*），到了美國就變成《三個奶爸一個娃》（*Three Men and a Baby,* 1987），由湯姆・謝立克（Tom Selleck, 1945-）、泰德・丹森（Ted Danson, 1947-）、史提夫・格登堡（Steve Guttenberg, 1958-）主演。同理，法國驚悚片《霹靂煞》（*La Femme Nikita*），到了美國變成一九九三年的《雙面女蠍星》（*Point of No Return*），由布莉姬・芳達（Bridget Fonda, 1964-）、蓋布瑞・拜恩（Gabriel Byrne, 1950-）、安妮、班克勞馥（Anne Bancroft, 1931-2005）主演；西班牙劇情片《睜開你的雙眼》（*Abre Los Ojos*），變成《香草天空》（*Vanilla Sky*），由湯姆・克魯斯（Tom Cruise, 1962-）、寇特・羅素（Kurt Russell, 1951-）、卡麥蓉・狄亞（Cameron Diaz, 1972-）主演；日本恐怖片《七夜怪談》（*Ringu*），變成《七夜怪談西洋篇》（*The Ring*），由娜歐蜜・華茲（Naomi Watts, 1968-）、布萊恩・考克斯（Brian Cox, 1946-）和珍・亞歷山大（Jane Alexander, 1939-）主演。一名「迪士尼」的高級主管說這叫作「美國化」；而這樣的「美國化」，不僅是改用美國演員和場景，其他如劇情、每每連結局都會有所更動，以求片子變得像是「跨國產品」[8]。所以，一九八八年法國、荷蘭合拍的賣座片《神祕失蹤》（*The Vanishing*），到了美國不僅由傑夫・布里吉（Jeff Bridges, 1949-）、珊卓・布拉克（Sandra Bullock, 1964-）、基佛・蘇德蘭（Kiefer Sutherland, 1966-）等演員，取代原版的法國和荷蘭演員貝納德—皮耶・唐納迪歐（Bernard-Pierre Donnadieu, 1949-）、桂恩・艾克豪斯（Gwen Eckhaus, 1959-）、吉恩・貝沃伊茲（Gene Bervoets, 1956-），連結局也作了變動，男主角並未如原版一樣慢慢窒息而死，而是在一番激烈的打鬥後，被女主角所救。

「美國化」翻拍傳遞出來的訊息，還因為非美國出品的片子於國際發行的成績都十分慘澹，而於無形中作了強力的放大，形同在在說明區域型明星縱使可以招徠區域性觀眾，卻不再適合當今的全球產品。到了二十世紀結束之時，美國海外的市場也已經徹底領悟：要打進世界市場，非美國風格的電影不可，可以的話，最好連美國明星也一併要有。

雖說世界電影、電視產業的「美國化」走向，或許有一大部份是因為有好萊塢片廠在後面推波助瀾，但這美國化的走向，倒不需要外國的合作和參與。例如魯柏·梅鐸買下「二十世紀福斯」後的成績，就證明了掌握豐富的美國電影資料庫，就算未必是「新聞集團」得以縱橫世界、壯大為全球媒體帝國的必要條件，也絕對是重要的條件。雖然二○○四年他將「新聞集團」的總部搬到美國，堅稱「新聞集團」的「根、心、文化，依然明白屬於澳洲」[9]，但他有一次和投資人開電話會議時，也表示他不是不知道「我們終究是以美國為根基的全球企業。」[10]

於這期間，德國一家小釀酒廠的小開，李奧·寇爾什（Leo Kirch, 1926-），一樣早早就注意到買下美國電影資料庫的價值何在。一九五九年，西德電視台還全屬國營，一個禮拜只願意播一或兩部美國片，寇爾什就已經說服「華納兄弟」，將總計達四百部的電影資料庫的德語電視播映權，以二百七十萬美元的價格，全部都賣給他。這一筆錢，他全都是向德國的幾家國營銀行借來的，賭的就是他認為西德的電視台終有一天會極依賴美國電影片──他這一把，日後證明是賭贏了──後來，他又把美國每一家片廠的資料庫全都買下，而將他創立的「寇爾什媒體」（KirchMedia），打造為德國電視觀眾收看熱門美國電影的最大供應商（有許多項目還是獨家供應商）。

寇爾什靠美國電影賺的錢愈積愈多，便開始用他的新財富在德國培養政治要人和文化偶像，例如傳奇指揮大師赫伯特·卡拉揚（Herbert von Karajan, 1908-1989），便和他合作成立高水準的古典音樂頻道。他也趁勢朝電視界再探得更深入一點。一九八○年代晚期，寇爾什和合夥股東一起創立「衛星一號」（Sat.1）電視台，這是德國第一家民營電視台。一九九六年，他們又花了約二十八億美元，在德國成立一家付費數

位電視台，叫作「首映」（Premiere）。為了吸引觀眾，寇爾什極為倚重美國電影，以超過十億美元的手筆和美國六大片廠簽約，取得他們產品於德國的播映權。為了填滿節目表，他還買下運動賽事的獨家轉播權。搶進付費電視的擴張幅度如此驚人，所需的資金自然要再向銀行大借特借。以致於到了二〇〇二年，他的集團名下的債務已經累積近九十億美元，而且，因為無力實現財務承諾，還走到了破產的邊緣。

這時候，魯柏・梅鐸就上場了，他自己十年前搶進付費電視的領域，也是差一點就弄到破產。梅鐸買下「寇爾什媒體」百分之二十二的股權，同時看到了大好機會，覺得他已十分發達的全球付費電視帝國霸權，可以趁勢於媒體界再作擴張。只是，寇爾什馬上反擊，警告「梅鐸是鯊魚」，「會把我們全吃光。」[11] 只不過，寇爾什雖然有辦法鳩集他在政界的力量，向德國國營銀行施壓，擋下梅鐸再把他的集團全部買下，但他還是保不住他的集團。因為縱使梅鐸這一隻螳螂知難而退，卻有黃雀在後；海因・薩班（Haim Saban, 1944-）；他曾經是梅鐸於「福斯家庭世界頻道」（Fox Family Worldwide）的對等合夥人。這時候他和銀行團達成協議，以二十二億美元買下了「寇爾什媒體」的電視資產和影片資料庫。由於薩班是靠影片授權、剪輯、配音、改編日本卡通影集起家的──特別是《無敵鐵金鋼》（*Mighty Morphin Power Rangers*）──而且還是世界性的電視市場，因此，他也有必要的歷練，有能力將德國電視節目美國化的路線繼續推動下去。

這期間，法國企業界則有尚－馬利・梅席耶，於一九九〇年代晚期崛起，成為熠熠新星，而且，也一樣投身宏大的雄圖：他要以美國電影和音樂為基礎，打造梅鐸式的全球帝國。身為法國統治精英最出色、最聰明的「安納仔」（Enarchs）──所謂「安納仔」，是盛名在外的 ENA：法國國家行政學院（Ecole National d'Administration）畢業生的謔稱──梅席耶在法國兩相交錯的金融界和企業界，爬升得很快。一九九〇年，梅席耶以三十二歲的年紀，成為巴黎投資銀行「拉扎德」（Lazard Frères）最年輕的股東，又再過了七年，他就被任命為「通用水務公司」（Compagnie Generale des Eaux）的董事長。「通用水務公司」是一八五三年由

法國皇帝下詔成立的公司，而且在梅席耶插手之前，一直腳跨兩大行業——供水和媒體——中間只靠法國政治牽起細細的一道聯繫。由於法國有一半的城市供水都由「通用水務公司」負責，因此，該公司於法國的地方政治人物擁有極大的影響力，許多人的政治獻金就靠這一家公司。再者，由於該公司的政治身價不斐，法國政府也准許該公司於法國的兩大媒體機構——勢力強大的法國付費電視頻道「海峽」，和法國最大的出版集團「漢威仕」（Havas）——擁有控股權。

一九九六年，梅席耶著手開始要將「通用水務公司」轉型為全面的娛樂和傳播企業。他將數十億美元的資金投資在網際網路的資產上面，包括買下「美國在線」的法國分公司，推出「威薩維」（Vizzavi）——這是入口網站，供歐洲的網路衝浪客、手機用戶、衛星電視收視戶使用——另也幫「海峽有線電視公司」買下比利時、荷蘭、波蘭、義大利等地的付費電視頻道。他再把公司的名稱改成「斐凡迪」（Vivendi；從拉丁文來，意思是「生存」），他覺得這名字唸起來才有國際化的味道。至於公司的使命，當然也作了更動，變成：「透過一切發行平台，將娛樂和資訊傳遞給世界大眾。」他曾經跟他在美國的投資銀行同儕說過，他的目標，在將公司打造成一家「賽梅鐸」的梅鐸。[12] 他那候也在計劃將公司於工業用水業務的資產分割出去，獨立為一家公司。

雖然這時「斐凡迪」手中已經有一家巴黎的電影片廠——「海峽片廠」（StudioCanal），透過「海峽有線電視」擁有的——但是，法國電影招徠不了多少觀眾。梅席耶便要再為他的宏圖另覓全球的「發行平台」。「斐凡迪」若真要迎頭趕上梅鐸帝國的霸業，就必須買下一家美國片廠，而且，該片廠旗下還一定要有很豐富的影片資料庫才可以。所以，二〇〇〇年，小愛德嘉・布隆夫曼向「斐凡迪」提議要把「施格蘭」全都賣給「斐凡迪」——「環球」的片廠和「環球音樂」也包括在內——梅席耶便出手以三百一十億美元買下，再將之和「海峽有線電視」、還有「斐凡迪」的其他媒體資產，進行合併，成為「斐凡迪環球」（Vivendi Universal）。

不過，梅席耶作這樣的購併，就需要再回頭去面對法國政府了，法

國政府向來有保護法國影業不受美國電影侵蝕、競爭的政策。一九九〇年代，法國政府一直將有關這方面的補貼排除在〈關稅暨貿易總協定〉（General Agreement on Trade and Tariffs; GATT）和〈世界貿易組織公約〉（World Trade Organization Treaty）之外，舉的理由是「文化例外」（cultural exception）。時任文化部長的賈克·朗（Jacques Lang, 1939- ），堅持法國電影縱使商業發行的票房沒有多好，卻還是法國文化傳承的骨幹——他還將他的論點往前推，回溯到一八九四年盧米耶兄弟（Louis and Auguste Lumière）發明「電影」（Cinématographe）那時候。但這時候，梅席耶竟然買下了美國的「環球」，還公開宣示——他可是用英文說的，不止，還選在美國的紐約召開英文記者會——「法國之文化例外已告壽終正寢。」[13]

梅席耶領導的法國公司既然在這時候加入全球體系，他便也要將他們旗下的美國資產再作擴張。他以一百一十六億美元把布隆夫曼賣給拜瑞·狄勒公司的「環球」電視資產，重新買了回來，以十五億美元買下「艾科斯達衛星電視網」的部份股份（那時「艾科斯達」正在和梅鐸競爭，要買「直播電視」），又以二十二億美元買下出版集團「霍頓米芙林」（Houghton Mifflin）[14]。接下來的發展就是老套了，這一番瘋狂大購併，害得梅席耶的公司深陷在巨債的泥淖裡面無法脫身。二〇〇二年，「斐凡迪」出現了巨額虧損，一百七十億美元——這是法國企業史上空前的數字——公司就此大難臨頭。梅席耶遭「斐凡迪」革職，之後，「斐凡迪」再和「奇異電氣」合併，淪落到「次級合夥人」的地位（只有百分之二十的股權）。

雖然梅席耶打造法國自有全球媒體帝國的宏圖，不僅未能大展還一敗塗地，但他強迫法國不得不去正視全球娛樂經濟的新邏輯，依然功不可沒，而且，打破歐洲最後幾處頑抗美國化的堡壘，他還因此盡了一臂之力。

到二〇〇四年，美國電影大體算是征服了全球——而不是全球馴服了美國電影。雖然美國片廠本身也有巨額的國際資金在內，但美國片廠拍攝的電影，於根本算是美國產品，主宰的不僅是電影院而已，也稱霸

錄影帶出租店、電視、付費電視通路，而且，遍及全世界的重要商業市場。以致這六大娛樂集團——維康、新力、時代華納、NBC環球、福斯、迪士尼——也像往昔老片廠時代的前輩一樣，有這最後一道難題要解：六大要如何處理彼此之間鬥得你死我活的競爭，卻又不致於觸動反托辣斯法的警鈴？

好萊塢六巨頭
The Sexopoly

同行聚會，即使以娛樂、消遣為宗，言談謦笑之際未嘗以密商危害
大眾利益或圖謀提高售價而告終者，幾希。
——亞當‧斯密（Adam Smith），《國富論》（*The Wealth of Nations*）

六大娛樂巨無霸或可謂為資本主義之典範，然而，資本主義之一
體，實有兩面。其一是競爭始終不歇，逼得價格須以消費者為尊而往下
調降，另一則是合作，而且一樣普遍，以防有外來的不速之客擅闖既有
的穩固市場，強行加入競爭的戰局。六大娛樂帝國——維康、福斯、
NBC 環球、時代華納、新力、迪士尼——同時施展兩面的手法，行有
餘力，渾似著名的「兔子還是鴨子」[1] 錯覺，其中一面暗藏在另一面之
內。

這時代各大片廠協力合作，較諸早年舊片廠制的協議，差堪比擬。
一九二二年，有鑑於政府電檢的大刀凜然在目，幾家默片電影公司奉路
易‧梅爾之命，成立美國電影協會（Motion Picture Association of America;
MPAA）。由於 MPAA 劃歸為產業組織的類別之下，因此得以排除在反
托辣斯法的管制之外。既然享有如此的豁免權，好萊塢各大片廠自然利
用 MPAA 作槓桿，去和工會談判勞資協議，兼遊說政界推行有利於片廠
的法案。

美國電影製片商暨發行商協會（Motion Picture Producers and Distri-
butors of America）另有「海斯辦公室」（Hays Office）的諢名，於社會大

眾的心目當中雖以「電檢」更為知名，但於當時，卻也是各大片廠得以合作的平台，效用極佳。由於「海斯辦公室」是協會內部自律的電檢工具，各大片廠透過這一工具，得以協力將容易招惹是非的電影內容予以統一，立下標準——諸如當時的吸毒、離婚、節育、異族通婚等等情節，都在統一之列。當時電檢十分嚴格，即使如已婚夫妻同房，呈現於銀幕還要分睡在兩張床上才可以放行。各大片廠推出「電影製作守則」（Motion Picture Production Code），推廣一套準則，凡是要在戲院公開放映的影片一體適用。如此一來，各大片廠不僅預防同儕以色情淫穢或譁眾取寵的題材作拍片競賽——套用派拉蒙一名高階主管的說法，「競相下流」*² ——另也堵住外國或獨立片廠以這類羶色腥的菜色來養美國戲院的胃口，因為好萊塢單憑這一電檢工具，就可以擋下戲院出現這類電影。

好萊塢大亨另也運用他們的同業組織，遊說美國政府支持他們構想出來的方案，而他們的方案當然是以維護他們於電影界的霸權為先。例如，〈影業公平競爭法規〉（Code of Fair Competition for the Motion Picture Industry）就是由 MPAA 擬訂；乃以一九三三年美國因應經濟大蕭條而提出之〈全國產業復興法案〉（National Industrial Recovery Act）為本，制訂出來的一套法規。只是，這一套法規掛在「公平競爭」的大標題下面取得合法的地位，諸多措施雖然美其名為「公平競爭」，究其實卻是橫將競爭的可能**抹**得一乾二淨。³這一套法規包括先前討論過的「包片制」，片廠因此「包片制」得以強迫獨立戲院吃下他們供應的電影，另外還有「分區」（zoning）和「清倉」（clearance）——這些作法在在賦與好萊塢片廠全權去決定首輪、二輪、三輪電影要在哪幾家戲院上映，又要上映多久。再加上「強制搭售」（full-line forcing），片廠就可以規定旗下的電影在戲院放映時要搭配哪些節目，連廣告也包括在內。片廠還可以自訂「最低票價」（minimum admission price），進一步阻撓獨立戲院削

* 　譯註：「競相下流」原文作——race to the bottom，就是「力爭上游」反過來的意思，於企管界的用法有「競次」、「逆向競爭」、「尋底競爭」等多種。

價競爭。有戲院膽敢不遵守片廠擬訂的這一套「公平競爭」規則，形同違反此一法規，而此一法規可是另有法律為其後盾的。雖然〈全國產業復興法案〉於一九三五年被美國最高法院判定違憲，好萊塢片廠卻還是死守這些「行規」超過十年之久，一心維繫好萊塢於影片發行幾近乎壟斷的霸權。

好萊塢電影大亨另也以默契相互合作，維繫明星制於不墜。一開始，他們奉行的是「不改宗協議」（nonproselytizing agreements），各大片廠主管同意旗下明星互不挖角。甚至明星若是膽敢有違合約條文，也會同遭其他電影公司封殺到底。[4] 後來，好不容易終於有人將「行規」搬上檯面仔細檢討，好萊塢片廠便馬上另闢蹊徑，改以別的方法，殊途同歸：也就是他們說的「外借」（loan-out）。好萊塢片廠不再阻撓競爭對手雇用旗下的明星（阻撓可能反而招致反效果，因為明星一等合約到期，不再續約的風險可能大增），而是轉而將旗下明星借給有需要的其他片廠去拍片。一般通行的作法是外借明星的片廠，不僅要向商借的片廠收取該明星的合約片酬，還要外加百分之十的抽成；即使如賈利·古柏、克拉克·蓋博、費雯·麗（Vivien Leigh, 1913-1967）、詹姆斯·史都華等身價的巨星，一概都是這般的命運。

依理，「外借」的作法應該也要適用於獨立製片才對，但是，美國司法部曾有一份外借分析報告，就發現片廠的外借案例，百分之九十以上侷限於外借給其他大片廠（所剩者，也全都是和大片廠有關係的製片人）。[5] 所以，獨立製片或外國製片要爭取到明星演出，即使未必不可能，也難如登天，以致好萊塢的各個大亨得以進一步鞏固他們於美國電影製片、發行、上映等等之鐵腕掌握。

一九四五年，好萊塢大亨於國外一樣建立起龐大的控制網，形如他們私家御用的「卡特爾」。這一組織是美國電影輸出協會（Motion Picture Export Association; MPEA），該協會明白宣示其使命，對於第二次世界大戰結束之後「美國影片輸出」備受限制的國際壁壘，「理當有所回應」，循而「重建美國影片於世界市場的地位。」[6] 該協會達成此一使命的手段，便是代美國各大片廠影片，於德國、法國、英國、義大利、西

班牙、日本等多處海外市場，出面充當唯一的發行機構。由於美國各大片廠的出品盡納於該協會旗下，可供選擇，協會自然可以將旗下電影的上映日期錯開，降低旗下電影爭食同一批觀眾的風險。該協會也運用「包片制」和其他類似手法，強迫外國戲院吃下他們的影片，即使他們運用的手法已遭法院裁定為違反美國的反托辣斯法，即使他們運用的手法形同排擠在地土產的影片，該協會亦悍然厲行不輟。戲院若是膽敢拒絕，那就根本拿不到美國電影可以上映。

MPEA 不脫典型的「卡特爾」作風，所以，有好處當然要雨露均霑；他們訂有公式，據以分配獲利予協會各成員——也就是好萊塢各大片廠。每一家片廠分得的獲利多少，以各家於全美票房所佔的百分比為準。例如「派拉蒙」於全美票房的佔有率若是百分之二十七，那麼，「派拉蒙」於海外票房也就可以分到百分之二十七的收入，即使「派拉蒙」旗下沒有一部片子在海外賺到一毛錢，也是一樣。好萊塢大片廠以這樣的協議，分配海外市場的進帳，消弭自家人鬩牆，免得外國戲院以各個擊破的方式找片廠洽談，爭取到更好的條件。

然而到了一九五七年，世事幡然一變。片廠制崩潰，好萊塢的大片廠面對獨立製片和海外製片大軍壓境，不止 MPEA 協議就此壽終正寢，還必須開始籌組自己的發行機構，以利出口到海外作發行。MPEA 本身的組織這時也與時俱變，開始和外國政府勾肩搭背、稱兄道弟，甚至自稱為好萊塢的「國務院」。[7]

嶄新的合作

電視於一九七〇年代已經稱霸娛樂媒體，好萊塢片廠也無法再仰賴習慣上電影院的觀眾。反之，好萊塢片廠還不得不在電視觀眾裡面為旗下的電影招徠觀眾，每推出一部電影，就要向電視網買廣告時段（後來還加進有線電視系統）。但這麻煩就在於廣告招徠的目標觀眾人數若是不夠，打廣告的成本可能還會超過票房的收入。若再巧遇另一家片廠也挑中同一首映周末在挖同一批人口組成的觀眾——例如白人少女觀眾

——那麼，一般也會擠在同一電視節目裡面打廣告，這時，就很可能把同一批潛在觀眾搞得昏頭轉向，而告分崩離析。即使其中一家片廠砸錢的手筆遠遠超過另一家，萬一遇到競爭對手也在同一家多廳戲院同時放映，可就未必保證他們招徠到的觀眾不會變節他靠。這般的競爭態勢，到頭來只會落得兩敗俱傷。但反過來，若是避開硬碰硬的對決，其中一家片廠可以把片子上映的檔期改到無人相爭的時候，兩家片廠當然就會同蒙其利。只不過，好萊塢的片廠當然沒辦法乾脆仿效 MPEA 在海外市場的作法，彼此協調上映的檔期以避開競爭，因為這類協調的作法於美國國內會有違反反托辣斯法的風險。所以，到了一九七八年，眼看各片廠在電視網打廣告的成本一路扶搖直上，影片在多廳戲院上映的檔期反而愈來愈短，好萊塢片廠是真的需要史提夫·羅斯說的「找到合法途徑，免得大家迎頭對撞。」[8]

好萊塢片廠找到的解決妙計，就在一家很小的私人研究機構，「全國研究集團」（National Research Group; NRG）。NRG 透過電話訪查，打電話給還沒看過相關電影的民眾，詢問是否聽說過這些影片，以蒐集來的資料，研判各家片廠出品的電影於各人口組成觀眾的相對吸引力如何。NRG 再根據訪查資料作分析，所得的結果交與訂戶（也就是好萊塢各大片廠）流通。如此一來，每一家片廠便都可以從 NRG 的報告得知旗下的電影是否會和競爭對手的電影正面對上，又是該由自己這邊還是對方更改上映的檔期，以免首映的時間硬碰硬迎頭對撞——一般是以 NRG 報告裡面得分較低的片子去更動檔期。以這樣的模式協力合作，由於沒有直接的聯絡行為，不致敲響反托辣斯法的警鐘，卻又大幅減少各家片廠出現「劣勢競爭」（disadvantageous competition）的局面。

至於好萊塢各大片廠紛紛蛻變為娛樂集團，只教各家公司合作的需求有增無減。有鑑於錄影帶、電視、付費電視以及其他非戲院放映的版權費，這時於各家公司利潤所佔比例，就算不是全部，也佔絕大部份，各家公司的首要之務，自然是要在全球娛樂市場可以暢行無阻。再由於打進全球娛樂市場的門戶，便在錄影帶出租連鎖店、在有線電視網、在無線電視台、在衛星電視台，這些門戶一般又是掌握在其他娛樂巨頭旗

下的子公司手上，所以，各大集團不略作合作也不行。再後來，「策略聯盟」（strategic alliances）一詞大為流行，私下合作取代明白競爭的機會隨之出現。

　　由於美國司法部對於片廠是否私下共謀操縱戲院片的發行事務，始終盯得很緊，各大片廠這時的新措施，便以一九四八年的反托辣斯法未包含在內的部份，例如錄影帶、DVD、付費電視、電視授權以及其他附屬市場為主。各大片廠假「策略聯盟」之名行「祕密合作」之實，幅度之大，可由下述二〇〇三年好萊塢六大影業組成的幾條軸心來作衡量。

新力／時代華納軸心

　　雖然盛田昭夫對猶太企業文化極為癡迷，以至於延伸到好萊塢，一度自述：「我有一點像是日本種的猶太人，」[9]但他不是不了解「新力」要和好萊塢的美國大公司競爭，是佔不到優勢的。「新力」由於是外國企業，依美國法律不得在美國境內擁有電視台和廣播網，這就表示「新力」要打進美國家庭娛樂市場，就必須借重美國公司才進得了關鍵的大門。所以，盛田昭夫需要美國公司作盟友。如前所述，「新力」先前因為挖角「華納兄弟」的高級主管彼得・古柏和榮・彼得斯，和史提夫・羅斯達成法律和解協議，雖然代價高昂，卻也為「新力」極為需要的聯盟打下了地基。兩家公司聯手，就佔去了美國全體片廠的電影和電視節目授權市場近百分之四十。

　　「新力」另也將旗下電影獨家授權給「時代華納」的子公司 HBO。這樣的協議一來給了 HBO 暢通管道，得以取得所需的影片，維繫其於美國付費電視獨霸的地位，二來幫「新力」打通門路，以便「新力」縱使在美國沒有自家的付費電視通路可用，還是有途徑可以打進千百萬付費電視訂戶家中。「新力」又再投資 HBO 於亞洲的分公司 HBO Asia，和 HBO 於歐洲的分公司 HBO Ole，躋身「時代華納」的海外付費電視部門成為權益合夥人，進一步拉長「新力／時代華納」的合作軸心。

「新力」和「時代華納」本來於「哥倫比亞唱片」就有各佔一半股權的合作關係——「哥倫比亞唱片」以其郵購業務雄踞美國 CD 直銷市場霸主的寶座——後來又再因為雙方於英國合資進行音樂的發行業務，而更形鞏固。到了二〇〇一年，「新力」和「時代華納」兩邊的音樂品牌合體而成的合資事業，於全球郵購 CD 的銷售量已經攻下過半的佔有率。不過，「新力」和「時代華納」的郵購業務對他們更重要的意義，在於後來他們還把錄影帶出租中心囊括在內，為「新力」和「時代華納」鋪下了稱勝 DVD 格式戰場的康莊大道。

　　「新力」和「時代華納」為了保住 DVD 格式戰勝的果實，另也需要找到門路進行圍堵，確保美國境內首發的 DVD 在尚未發行 DVD 甚至電影的其他國家不會同時在市面上出現。若否，發行 DVD 反而會使各大片廠的電影於海外市場遭到蠶食鯨吞。解決之道，就在於將全球的市場「分疆劃界」（以前的老片廠制在被反托辣斯法盯上之前劃分地盤的作法，和這如出一轍），強迫 DVD 錄放影機的製造商在產品裡面植入迴路，以免電影 DVD 得以在各區之間流通放映。例如，在美國（第一區）發行的 DVD 就沒辦法在日本（第二區）發售的 DVD 錄放影機上放映。「新力」和當時也是「時代華納」股東的「東芝」，為了避免出現反托辣斯的問題，便談出一套聯合專利協議，將所謂的「內容干擾擾系統」（content scrambling system; CSS）納為專利之一。這一系統對外宣稱，目的在防止消費者複製 DVD，因為這是違反版權法的行為，但其實這系統暗藏一套迴路，讓不同分區的消費者沒有辦法播放別區出品的 DVD——雖然消費者互通有無絕不違法。就因為有此設計，舉凡取得授權的 DVD 錄放影機製造商，都要依照好萊塢大片廠的市場分區，採用分配到的電路系統。再來，為了預防消費者自行改寫或是繞過這一迴路，「新力」、「時代華納」及其於 DVD 產業的合夥廠商，再發動遊說攻勢，說服美國國會於二〇〇〇年的〈數位千禧年法案〉（Digital Millennium Act）加入一條條款，將竄改 CSS 列為重罪，任何人皆不得自行更動，即使是 DVD 錄放影機的物主亦然。

　　於這期間，唯一可能成為 DVD 格式勁敵的是 DVX，曾獲「派拉

蒙」、「福斯」、「迪士尼」支持過一陣子，但尚未正式問世即胎死腹中，獨留「新力／時代華納」的軸心稱霸戰場。「新力／時代華納」合作一旦稱勝，就表示好萊塢片廠只剩一種數位平台可用：有分區使用限制的 DVD。

不過，DVD 僅只是「新力／時代華納」數位大計的第一步而已。二〇〇一年，「時代華納」又再跨出一步，和「新力」聯合發行影片直銷到府，既循羅斯先前所見，跳過錄影帶出租店，也如盛田昭夫所想，將數位產品從磁碟、外盒、包裝解放出來。依此新制，電影經過數位化，即可透過網際網路直接傳輸到電視、電腦、遊戲機或其他數位的貯存裝置（供日後重新播放觀賞）。這樣的作法依「華納兄弟」一名高級主管的說法，幾近乎「聖杯在握」[10]，因為，如此一來，「新力」和「時代華納」旗下龐大的影片資料庫，就可以不斷出租出去，完全不用處理實體產品的事。即使如「亞馬遜」（Amazon.com）之類的網路公司，他們的業務和郵購公司大體沒兩樣，但還是要把產品買回來、包裝好、再透過郵務服務把顧客訂購的貨品寄送出去。若是顧客對產品不滿意，還要再花錢把產品拿回來。但若依「新力／時代華納」提出的構想，根本就沒有實體產品，只需要通關密碼之類的步驟即可，而這類的通關密碼又可以在網際網路上面發售、收費。

不止，「新力」和「時代華納」還打算合力透過網際網路發行電腦遊戲。所以，兩大巨頭於二〇〇一年簽署了一份合作備忘錄，提列一份計劃綱要，表明要將「時代華納」的子公司 AOL 的部份業務，例如「即時通訊」（instant messaging），納入「新力」遊戲機的取用功能裡去。「新力」的遊戲機一旦可以取用這些服務，擁有遊戲機的消費者只要訂購 AOL，就可以在網際網路上面和別的玩家一起對戰。由於電腦遊戲為業者創造的營收（暨利潤），已經超過電影在戲院裡的票房，「新力」和「時代華納」顯然也很清楚：投身電腦遊戲新世界的利益何在。

「新力」和「時代華納」透過聯盟所要創造的新世界，還需要另一重要環節，才能成事：數位內容即使售出、傳送至消費者手中，控制權還是要牢牢掌握在廠商手中才行。消費者若是可以恣意重播電影、節

目、遊戲，甚至可以轉給他人，那麼「新力」、「時代華納」還有其他片廠旗下影片資料庫的未來價值，大部份就不在他們的掌握當中了。所以，「新力」、「時代華納」和其他幾家娛樂帝國，又再聯手進行遊說，要求政府明令所有數位電視、放影機的製造廠商，要在產品裡面植入加密晶片，只要沒有授權碼，就無法播放數位娛樂產品——數位電視、電影 DVD、電腦遊戲都包括在內。至於內含授權碼的電視或 DVD 播放也有次數限制；若要增加次數，消費者即須再行付費，透過網際網路、有線電視或是電話線路，下載購買所得的授權碼。有了這般創新的作法，好萊塢片廠最後就可以像一名片廠錄影帶部門的高級主管所言，「連產品售出之後，也還可以保有內容的控制權。」[11]

為了達到這一目標，相關的好萊塢片廠便透過 MPAA 提出威脅，除非數位電視內建的加密裝置全權讓渡由他們掌握，他們就要扣住旗下的電影和卡通不給數位電視播放（MPAA 於一九六六年至二〇〇四年，皆由傑克・瓦倫提〔Jack Valenti, 1921-2007〕主掌，瓦倫提曾於美國詹森〔Lyndon Johnson, 1908-1973〕總統任內出任特別助理）。所以，他們要遊說美國國會立法強制內建加密晶片（停用加密晶片自然就屬違法，須由法律制裁），也給了「新力」和「時代華納」另一重要理由需要好好合作；其他片廠自然也是。

新力／NBC 環球軸心

「新力」另也和「環球」結盟，推動旗下的音樂產業。兩家公司那時同都面臨同樣的挑戰：雖然兩大公司旗下的子公司「新力音樂」和「環球音樂集團」（Universal Music Group）賣的 CD 和卡帶，合起來佔了全球唱片市場近半，但是，網站——尤以 Napster 為要——卻以 MP3 這類數位格式供人自由下載音樂作流通，連他們旗下的品牌也未倖免。為了實踐盛田昭夫的財閥理念，兩家大集團決定聯手。兩大公司先以訴訟將網際網路殺出來的程咬金剷除，接下來就要自己上陣組成聯盟，準備稱霸網路音樂世界。兩大公司合資成立的公司叫作 Pressplay，一開始做

的是線上訂購服務，透過當時兩家最大的網際網路入口，「雅虎」（Yahoo!）和「微軟」的 MSN，以 MP3 格式販賣他們旗下的音樂。顧客可以在網際網路上面收到訂購的數位格式音樂，再下載到自己的電腦或直接下載到 MP3 隨身聽裡去。二〇〇三年，Napster 被「新力」、「環球」他們告到不得不偃旗息鼓，之後「新力」和「環球」也將各自於 Pressplay 的股權作了處份。

兩家公司接著再以所謂的「最低廣告價格」（MAP; minimum advertised price）方案，將兩大聯盟的戰線擴大到傳統的唱片行。他們以這方案將兩大用在零售店的廣告經費訂下條件，要求零售店不得於對外的廣告或店內的促銷海報上面打出低於 MAP 的價格。若有零售店膽敢在廣告或促銷海報上面打出低於廠商建議售價的價格，不論廣告費用是誰出的，一概明訂了罰則要賠錢。「新力」和「NBC 環球」的聯盟很快就有另外兩家大音樂公司加入，「博德曼音樂」（BMG Music）和「科藝百代」（EMI）（「博德曼音樂」於二〇〇三年將營運併入「新力」）。這四大公司聯合起來，佔去近三分之二的全球唱片市場。由於各家唱片公司不會明訂固定的實際價格，只會有廣告價格，因此，MAP 的作法不算違反美國的反托辣斯法。

NBC 環球／維康軸心

「NBC 環球」和「維康」結親成為軸心，要回溯到早年路・魏瑟曼和查爾斯・布勒東締交所結下的深厚友誼；布勒東便是一九六六年買下「派拉蒙」的大金主。「環球」和「派拉蒙」培養出來的「特殊關係」，依魏瑟曼副手暨接班人席德・謝恩柏格（Sid Sheinberg, 1935- ）的說法，放在好萊塢實屬「獨一無二」。謝恩柏格曾對一名記者說過，「布勒東對魏瑟曼是既敬又愛——說是崇拜有加也無妨。」[12]

MCA 於一九六二年拿下「環球片廠」後，魏瑟曼發現「環球」的海外發行部門虧損至鉅，因為維持海外辦事處的開銷、在十幾處國家經營「櫥窗戲院」（showcase theater）的成本，遠遠超過「環球」的電影於

海外戲院上映的票房收入。由於「派拉蒙」也有同樣的問題，魏瑟曼便提議如下的解決方案：合併兩家片廠於海外的發行業務。這樣一來，不僅經常開支馬上可以砍掉一半，兩邊用在海外連鎖戲院的行銷功夫也可以大幅提高。布勒東馬上答應，兩家片廠便於一九七〇年一起成立了「新藝國際電影公司」（Cinema International Corporation）。

接下來，魏瑟曼和布勒東兩人又再由好萊塢權大勢大的著名律師席德尼‧寇沙克（Sidney Korshak, 1907-1996）襄助，找上了大富豪寇克‧科寇里安（Kirk Kerkorian, 1917-）；科寇里安那時已經買下好萊塢兩家沒有片廠的電影公司，「米高梅」和「聯藝」（United Artists），合併為「米高梅聯藝」（MGM-UA）。三方組成的大集團——三分之一歸「環球」，三分之一歸「派拉蒙」，再三分之一歸科寇里安——名為「聯合國際影業」（United International Pictures; UIP）。（一九九九年，科寇里安將名下的「米高梅聯藝」撤出這一集團，也把他的股份回賣給「派拉蒙」和「環球」。）

這一集團的股東也在海外的重要城市擁有眾多戲院，有個別擁有的，也有透過 UIP 聯合擁有的（但未違反一九四八年的反托辣斯和解協議）；例如加拿大的第二大連鎖戲院「名家」（Famous Players），橫跨英、法兩國的最大連鎖戲院「國際聯合電影院」（United Cinemas International），還有遍佈日本、德國、西班牙、義大利、巴西、葡萄牙、台灣九百多處放映廳的連鎖戲院「環球影城」（UCI），其中許多還是「櫥窗戲院」的等級。

「環球／派拉蒙」結盟的戰力，加上海外發行的集團組織、名下眾多海外戲院，等於是在美國境外佈下了諸多好萊塢以前舊片廠制的要件。二〇〇三年，UIP 儼然是國際電影市場最大的發行商，不僅幫「環球」、「派拉蒙」處理電影的發行業務，「沒有片廠的片廠」如「美國影業」、「夢工廠」、「焦點影業」、「藝匠娛樂」等等的發行業務，大部份也都是由 UIP 在幫他們打理。由於美國的反托辣斯法管不到海外的業務，UIP 於海外就可以堂而皇之祭出「包片」、「清倉」、「盲目叫價」等等美國已經明文禁止的操作手法。大部份時候，UIP 只給「長期包量

合約」，由 UIP 而非戲院老闆選擇特定時限之內要上演哪幾部電影。戲院老闆若是想要上映 UIP 名單之外的大片，像是《侏儸紀公園》(*Jurassic Park*)，那就也要連同其他幾部電影一起包下，但包在裡面的片子未必是戲院老闆想要買的片子。(「環球／派拉蒙」的聯盟還擴張到錄影帶和 DVD 於國際的發行業務。)

至於海外業務的利潤，大部份就要看「環球」和「派拉蒙」出品的大片於美國境內行銷的成果如何了。若有片子在美國首映，票房開出極為亮麗的紅盤，那在國際連鎖戲院老闆眼中的價值一般就會水漲船高，UIP 自然可以拿這一部片子作為談判「長期包量合約」的「火車頭」來用。例如「環球」出品的《神鬼傳奇》(*The Mummy*)，在日本、德國、義大利、西班牙就拉了總共十部片子一起塞進「長期包量合約」裡去。但反過來，若有哪一年找不到幾部片子可以當「火車頭」來用的，那就表示 UIP 沒辦法多塞幾部片子到海外市場的戲院裡去，也因此，賺進來的銀子會少很多了。所以，「環球」和「派拉蒙」當然就有很強的動機要盡可能為 UIP 拍出愈多「火車頭」愈好。如此一來，兩邊的片子在美國境內首映的時間自也要多作協調，不好兩邊發片竟然直接對沖，結果折損彼此的片子，以致一口氣少了好幾個「火車頭」。

新聞集團／迪士尼軸心

二〇〇一年，「迪士尼」和「新聞集團」合資成立一家公司，要透過「隨選視訊」(Video-On-Demand; VOD) 技術，將影片直接送進美國消費者手中；這一步若是成功，「隨選視訊」便可以取代他們發行鏈裡最弱的一環：錄影帶出租店。有了「隨選視訊」技術，消費者不必再去租借錄影帶或 DVD，只要透過搖控器、電話或是家用電腦下訂單，就可以用信用卡付費，馬上在電視上面看到自己選購的影片。這時，電影就像錄影帶一樣，可以依顧客方便愛看就看，在限定的時限之內連暫停、重播也沒問題。這方案不像「新力／時代華納」更具未來感的構想；這方案是以有線電視盒而不是網際網路為打入家戶的輸入點。一開

始，這聯盟計劃在既有的有線電視頻道上面販售「福斯」、「迪士尼」以及兩家公司旗下子公司的新片。若是成功的話，就可以擴及「福斯」和「迪士尼」兩邊的影片資料庫，將電影、卡通、電視節目等等所有的娛樂菜色全都納入。[13]

「迪士尼／新聞集團」的聯盟，一如「新力／時代華納」的規劃，目的在繞過中間商——像是錄影帶出租店、有線電視頻道、無線電視台等等——直接和顧客搭上關係，這些顧客可是打從好萊塢舊片廠制的盛世之後，於他們就好像是不存在了。然而，若要達到這目標，還有新的問題有待克服。在以前的舊片廠制時代，佔地方又容易壞的三十五釐米影片拷貝，少有被人盜用、複製的風險，但這時候的家用電腦，就讓大家輕易即可複製數位電影反覆播放來看。「迪士尼／新聞集團」軸心為了消除這樣的威脅，便和「新力／時代華納」軸心合作，攜手推動前述的遊說活動，向政府施壓，要求立法明訂加密條款，將產品數位化的控制權放在他們手裡，而將顧客排除在外。

「迪士尼」和「新聞集團」在美國境外五十九國的付費電視業務也有聯盟的關係。例如運動節目，兩大集團便是 ESPN-Star 的共同老闆，ESPN-Star 名下共有十一支頻道，提供亞洲各國運動節目。

兩家公司先前無法滿足的需求，由這類互利聯盟提供了解藥。「迪士尼」有國外觀眾也很熟悉的諸多兒童節目，而子公司 ESPN 有各式各類重要的國際賽事，但「迪士尼」沒有衛星付費電視頻道。反之，「新聞集團」透過旗下的「天空電視」和「星空傳媒」控制了百分九十的美國境外付費電視頻道，偏偏就是沒有兒童節目，而他們很需要兒童節目來招徠訂戶，尤以亞洲為然。

「迪士尼」和「新聞集團」的聯盟於二〇〇一年七月又再現形，那時梅鐸被迫出售「福斯家庭世界頻道」，以求擺平他和頻道的共同所有人海因・薩班的糾紛（海因・薩班是縱橫國際的創業家，生於埃及，長於以色列，歸化為美國公民——他先前將他手上的《無敵鐵金鋼》等多部卡通版權賣給「新聞集團」，換到「福斯家庭世界頻道」的一半股權）。梅鐸解決問題的對策，便是將「福斯家庭世界頻道」全體，連同

薩班手上持有的約三千小時的兒童節目資料庫,以五十三億美元的現金價,一股腦兒全賣給「迪士尼」(「迪士尼」還要概括承受「福斯家庭世界頻道」的債務)。不過,縱使梅鐸賣掉了這些金雞母,但因為「福斯」和「迪士尼」還有 ESPN-Star 的聯盟關係,所以,梅鐸在他的付費電視網上,還是可以播出薩班的《無敵鐵金鋼》和其他兒童節目。

「福斯」和「迪士尼」的合作關係又再擴張到電影。「迪士尼」提供「星空傳媒」旗下戲院片的獨家播映權[14],歐洲和拉丁美洲的「天空電視」也是如此。為了保住電影於亞洲觀眾本有的強烈魅力不失——因為,如此方能為「福斯」和「迪士尼」於美國合資的「隨選視訊」業務謀利——「福斯」和「迪士尼」發行大片的時候,當然也要多作協調才能互利,免得在同一時間爭食同一批觀眾而削弱了兩邊的行銷攻勢。

<center>★　★　★</center>

好萊塢六大集團彼此的合縱連橫,當然遠非文中區區幾件聯盟關係所能盡述。例如「維康」旗下的 MTV 便和「新聞集團」旗下的「英國天空廣播公司」(British Sky Broadcasting)共同擁有英國有線電視的「尼克兒童頻道」,「新聞集團」又和「新力」共同擁有日本最大的付費電視頻道 Sky Perfect。

好萊塢各大片廠雖然本身會有競爭,搶大明星,搶曝光率,搶票房收入,搶奧斯卡金像獎,等等。但他們母公司賺進來的錢,其實主要還是在傳統之外(也因此比較模糊)的市場,如有線電視、錄影帶、付費電視等等,彼此多加合作。至於這般盤根錯結的合縱連橫,賺進來的錢要怎麼分——甚至要怎麼分類——就繫於這一概念:「交換中心」(clearinghouse),而這「交換中心」的概念,也是新好萊塢的精髓所在。

夢想交換中心
The Clearinghouse Concept

片廠追根究柢不過就是發行商、銀行、智慧財產權的擁有者罷了。
——理查・福克斯（Richard Fox），「華納兄弟」副董事長[1]

片廠制於好萊塢呼風喚雨的鼎盛時期，各家片廠都被看作是組織龐大的工廠，專門製造電影，像是把電影當作工業產品似的。製片全程的工具，全都掌握在片廠手裡，從攝影棚到外景場地到劇作家到明星，無一不是一把抓。各家片廠連工會也納為囊中物，講好的條件搞得外人要搶生意都會貴到沒辦法下手。但最重要的還是在他們將銷售點——電影院——牢牢抓在手裡，由片廠這邊全權決定電影首映的檔期和長短。即使晚近到一九四九這樣的年頭，人類學家華坦絲・鮑德梅克（Hortense Powdermaker, 1896-1970）把好萊塢形容成「夢工廠」（dream factory）：專門將「預製好的白日夢作大量生產」[2]，也還言之成理。

不過，於今取代舊片廠制而起的新式組織，卻未足以再作「工廠」的比喻了。雖然好萊塢電影業沒把「片廠」的用語丟掉，大部份連最早的名稱都還沿用不輟，像是「福斯」、「華納兄弟」、「環球」、「迪士尼」、「派拉蒙」等等，但作業卻迥異於以往。

當今片廠做的主要在四處收錢——以他們手中的一筆筆智慧財產，向各方收取使用費，再將收到的錢分給該筆智慧財產關係到的各方，如創造、開發、投資的各方，等等。如今好萊塢的片廠跟服務業差不多，說是「夢工廠」還不如說是「夢想交換中心」（dream clearinghouse）。所

以，既然是「交換中心」，自然就和前輩分屬南轅北轍的物種，差別之大，看財報即如看產品一般分明。

在此就以美國數一數二的一家後工業時代大公司的財務概況為例，來作說明好了；該公司二〇〇一年的股市市值達七百五十億美元。該公司前一年的營收達二百五十四億美元，帳面收入達八億美元，令人咋舌，但都標明為是「預計型」（pro forma）。「預計型」的英文，於字面就是 in the form of（以……之形式）的意思，屬於心智構念（intellectual construct），用在損益表上面，表示所見的財報結果是經過調整的，以求更貼近經營階層預見的未來成績。也因此——舉例而言——預計型財報的結果，每每會將經營階層視作「異常」的支出予以排除。而「道瓊社」（Dow Jones & Company）作過一份周延的研究，指出這類「預計型」的推測數據一般都把企業的收入勾劃得比實際要樂觀很多，所以，這就很像是拿經營階層的玫瑰色眼鏡所看到的世界，去取代現實的世界。

上述這一家大公司的預計型財報結果，就納入了才剛買進的幾家公司的損益，恍若這幾家公司原先一直便屬該公司所有，營運的成果也屬於該公司的經營績效。不止，這一家公司竟然還動手腳把網路部門的鉅額虧損從帳面抽掉，因為他們把網路部門分割出去，獨立為個別的企業體，還為這新公司發行特別股給旗下的股東。

這一家公司另也在二〇〇〇年透過幾家帳外公司，對旗下不少資本密集的計劃進行聯合融資。所需的錢又再由這幾家帳外公司以合夥的身份向國際性銀行進行借貸，衍生的債務卻又不會出現在這一家公司的損益表上。和這些計劃相關的數十億美元成本，又再列為該公司的資本支出，因為這些計劃尚未開始創造營收。由於只會有一小部份的資本支出會納入損益的計算裡去，這樣的會計花招，自然大幅拉抬了該公司的帳面利潤。

該公司另也聯合他們旗下帳外公司裡的幾家，利用外國的會計法規，遇到可能出事的禍患即強行遮掩。舉例而言，該公司若以美國的會計標準編製該公司於法國子公司的財報，那他們就應該揭露該子公司其實已經揹負超過二十億美元的赤字，外加二十五億美元的債務，股東權

益卻只有六千九百萬美元。但若改用寬鬆得多的法國會計標準,那麼,該公司就可以呈報該子公司了無赤字,債務也只有十億美元,連股權也變成十一億美元。

該企業帝國的營運遍及世界各地,和金融機構的交易多達數十億美元,包括買賣外幣的合約、國庫券、不同期的利率選擇權等等。運用這類「避險」工具的目的,固然是在避開外匯和利率波動的影響,但也可以讓他們在財報不如預期時,多變出一點損益來。這一家公司另也弄出一家「自保公司」(captive insurance company),承保該公司的業務。這樣,他們就可以不計風險,擅自調整左手付給右手的費率、保費,也可進而再依該公司意欲呈現與外界看的財務榮景,勾畫財務狀況。[3]

最後,這一家公司的高級主管領取的報酬極為豐厚,高薪、年終獎金、股票選擇權等等一應俱全。(股票選擇權和公司股票的表現是綁在一起的,這也就給了高級主管極強的誘因,千方百計要把財報美化得愈樂觀愈好。)例如該公司一九九八至二〇〇〇年這時期,總執行長的薪水加紅利加上股票選擇權增值等等,合計起來就達六億九千九百一十萬美元。該公司也為離職的高級主管準備了優渥的離職金,免得高級主管離職後再回頭倒打老東家一耙。例如有一名總裁在職十一個月後他去,順手就領走了一億四千萬美金。該公司也沒把高級主管分到的股票選擇權列入支出,他們的說法是:股票選擇權不算高級主管的報酬,而是公司財務結構進行重整而已。該公司高級主管的股票選擇權成本,於一九九五年到二〇〇〇年合計超過五億美元。若這一家公司也把這一部份的報酬納入主管薪資去計算,該公司財報上的利潤一定會大幅減少。

這一家公司不是「安隆」,不是「世界通訊」*;凡是淪為會計弊案同義詞的那些公司,和這一家公司全都沾不上邊。這一家公司其實還是家庭娛樂的同義詞呢——迪士尼公司。可見米老鼠的「作手」,也不是沒上過商學院。

可想而知,好萊塢的六大娛樂巨無霸裡面,懂得發揮後工業時代會計技巧的公司,「迪士尼」不會是絕無僅有的一家。真要說來,「迪士尼」的作法比起他們在好萊塢的幾家姊妹公司,還算是小巫見大巫。若

說早年的好萊塢是「蓋在假帳上面」——這是大衛‧塞茲尼克名聞遐邇的說法——那麼，早年的好萊塢也早就預示了後工業時代企業的諸多精髓何在。好萊塢六大——迪士尼、維康、福斯、時代華納、NBC環球、新力——全都會用這類「預計型」的會計技巧，在財報裡面排除某些類別的支出：有些靈活的會計手法不用白不用，好萊塢六大全都深諳箇中奧妙，例如EBIDTA（earnings before interest, depreciation, taxes, and amortization；扣掉利息、折舊、稅項、攤銷前的利潤），就能讓他們將原本應該是很沉重的纜線、衛星、還有其他資本投資折舊費予以排除；六大也同都懂得發揮高妙的財務概念——例如「未來收入確認」（future revenue recognition），「準備金轉回」（reserve reversal），「部份控股子公司債務分攤」（debt allocations among partly owned subsidiaries）——為社會大眾勾畫更樂觀的公司前景。好萊塢六大充份利用這些技巧，硬是把自家的帳面價值多加了好幾十億。然而，會計構念和現實終有一天還是要算總帳的，例如二〇〇二年，「AOL時代華納」就因為先前高估過往的無形商譽，而不得不認列五百四十億美元的虧損。（之後沒多久，「AOL時代華納」就把名稱又改回「時代華納」了。）

六大娛樂集團運用這類會計手法，也不是沒有站得住腳的理由。他們這樣子做，只是在因應巨變的世界，因為這時候的世界，評量績效的外部指標已經變得愈來愈模糊。在以前的老體制裡，電影可以由一家片廠出資、製作、全權擁有。但如今，即使還有電影單憑一家機構即可自行出品，也極為罕見。當今片廠出品的電影或電視影集，大部份都委外給帳外公司去製作、投資（和「安隆」的作法可沒兩樣）。片廠於這些帳外公司的合夥關係，通常都由空殼公司作代表，這類空殼公司就是專門用來保護大老闆的——如權益融資機構，製片公司，導演，明星等等——免得曝光後有稅務、法律責任、不利報導，或是其他瓜葛、糾紛找上門來。而這類工具的用途，名義上便是「出借」業主的服務進行製

＊ 譯註：「安隆」（Enron）、「世界通訊」（WorldCom）——「安隆」是設籍於美國德州的著名能源公司，曾經一連六年獲《財星》（Fortune）雜誌選為創意能力最強的企業，卻因假帳弊案而於二〇〇一年宣告破產。隔年，一樣赫赫有名的大公司「世界通訊」也爆發會計弊案，虛報獲利。

片，收取報酬之後，依稅負的最佳組合再作分配。例如阿諾‧史瓦辛格以他的公司「櫟樹製作股份有限公司」（Oak Productions, Inc.）作門面，把他的服務出借給《魔鬼終結者三：最後戰役》一片使用，然後再以一套複雜的退稅協議規避《魔鬼終結者三》拍攝暨作海外發行所衍生的額外稅負。[4]

事情之錯綜複雜，遠不止於此，因為即使相關人士本身不是外國人，這類空殼子公司有許多還是設籍在外國，稅法、會計規定、取得政府補助的條件都不同於美國本土；而這些，片廠那邊當然也都需要納入計算。

這類帳外實體當然也不限於每一部片子的相關製作公司而已。「派拉蒙」和「環球」共同擁有的國際發行部門 UIP，就是幫兩家公司大賺其錢的帳外兼海外子公司。

好萊塢新制另一棘手的難題，在於要為每一部產品預測未來的盈餘。如今的新制大有別於舊制的收入流（revenue flow）；舊制時代，電影一般在一年內即可將當初投入的資金全部回收；如今的收入只要尚於授權期限之內，便始終源源不絕，而一般的授權期限很可能長達好幾十年。如何判定遠期的利潤流量到底會有多少，自然需要就未來娛樂業的環境作一些假設不可。

舉例而言，想想看以未來的觀眾為目標而為產品作「品牌行銷」的情況好了——像是玩具、玩偶、遊戲角色等等。「環球」的《侏儸紀公園》就「變成了品牌，等於是恐龍的同義詞」；「環球」片廠一名顧問麥可‧伍爾夫（Michael Wolf）就這樣說道，「遊樂園裡的 [恐龍] 主題旅程是好萊塢和佛羅里達兩處環球影城最熱門的遊樂項目。架上的家庭錄影帶賣得飛快，多達四億五千四百萬美元。相關商品的銷售額，玩具和電玩都算在內的話，估計達十五億美元。若再加入其他的收入流，『環球』[到了二〇〇〇年] 打造起來的品牌帝國，達五十億美元。」[5]至於「環球」要為股東、合夥人、銀行提出預估值，就需要針對這一品牌未來於兒童受眾風靡的程度，和家長的購買習慣，再作預測才行。

由於這類價值不斐的財產權，已非好萊塢片廠獨享，因此，好萊塢

片廠一般都還必須將授權收益和其他參與人分享，例如權益合夥人、共同製作人、音樂出版商、明星、導演、作家等等。只不過好萊塢片廠既然也是這些收益的「交換中心」，因此也算有權決定各個參與人可能分得多少收益（連他們自己在內）。好萊塢片廠怎麼作出決定的，縱使難以捉摸，但對他們自己甚至好萊塢整體社群的財富，卻大有影響。

收益一開始流入，決定誰有權分到哪些、什麼時候分、又要依什麼條件來分，都是由片廠這邊在決定（至少一開始是由片廠決定）。若有哪一參與人不同意片廠的決定，求援的管道就很有限，因為片廠收入分配的相關資訊，一般便控制在片廠手中。片廠這樣的作法，就被一名片廠高級主管比作是「財務黑盒子」，「黑盒子裡的錢不斷來來去去。」[6]

好萊塢六大片廠也會動腦筋，將授權收益到底多大遮掩得不見天日，藏在財報裡面比較大、比較籠統的項目裡面。這裡就以片廠在年度財報裡面怎麼處理錄影帶收益為例來看好了。「NBC環球」把這一部份一股腦兒全塞在他們叫作「影片娛樂」（filmed entertainment）的項目下面，和電影、電視、音樂、郵購、家庭購物網、多廳連鎖戲院等等收入全攪和在一起；「迪士尼」則把這一部份登錄在「影視娛樂」（studio entertainment）下面，和該公司的電影、動畫、唱片收益擺在一起。換作「時代華納」，也是擺在「影片娛樂」的項目，而擺在這同一項目下面的，還有「時代華納」和旗下的電影、角色授權、影片資料庫的電視放映授權等的收益；「新力」和「新聞集團」則是分別放在「影片」（Pictures）和「影片娛樂」下面，和電影、電視製作、資料庫賣給電視台的銷售業績放在一起；「維康」選用的項目還要更大，他們擺在「娛樂」這樣的名稱下面，和主題遊樂園、國外戲院票房收入、音樂出版、資料庫的電視銷售業績等等擺在一起。電視製作的巨額收入——單單是一支影集，如《歡樂酒店》（Cheers），以聯播就可以讓片廠進帳一億五千萬美元的利潤——在財報上就更難找了。例如「維康」的財報就把「派拉蒙電視」的收益放在旗下CBS電視和「金氏世界」（KingWorld）部門的娛樂收益下面，而沒擺在「維康」的娛樂收益項目下面。

各大片廠全都這樣遮遮掩掩，也非巧合。每一家片廠年年都有千百

部電影和電視節目一直在收錢、花錢。「黑盒子」愈不透明，外界拿得到的資訊愈少，片廠就愈容易控制利益分配的事。於此同時，留在黑盒子裡的錢，縱使只是還沒分出去而已，都可以權充片廠實質的流動資本來作運用。

而這般「交換中心」留得住的錢愈多，留下來的時間愈長，「交換中心」內的實質利潤也就愈大（縱使總額不會如實明列在正式的財務報表上面，亦然）。

湧進交換中心的金流

這類「交換中心」最關心的就屬：從四面八方流入片廠金庫的錢，有沒有辦法拉到最大。就算片子還沒開拍，每每也會有錢從外部的投資人那裡流入交換中心來。除了共同製作人、投資合夥人、還有海外的避稅公司之外，這類外部投資客還可能包括所謂的圈外人「老百姓」（civilian），看中的是電影業的風光、得意、或藝術而進行投資。

在以前老片廠制的時代，圈外的投資客多半只是共同製作這樣的小角色。一九二〇年代末期，既然美國有三分之二的人口都會出門排隊買票看電影，片廠自然不需要外部的資金來當他們電影的金主。薪資支出和票房收入若有一時銜接不上的暫時缺口——一般不會超過九十天——由銀行貸款補上也就可以；那時的銀行對於借錢給電影公司，一點也沒有顧慮。不過，隨著老片廠制壽終正寢，好萊塢的各大片廠也不得不轉向外界尋求金主奧援，有作直接投資者，也有提供服務者。

了一九八〇年代，好萊塢片廠也已經找到各式各類的門路，向外廣求「老百姓」的支援。例如「迪士尼」於一九八五至一九九〇年間，就從「大銀幕 I」（Silver Screen Partners I）和「大銀幕 II」（Silver Screen Partners II）取得十億美元以上的資金。投資人只需要拿出區區五萬美元，就有權挑一家好萊塢片廠「認養」，有的時候還可以親自到拍片的現場去參觀呢。（若片子真的賺錢，投資人便也有權分紅。）「迪士尼」製作的片子有很多便是由這類「投資人」出資在支撐的。

「派拉蒙」於一九九〇年代則是在海外找到圈外投資人，因為，那時有不少人都想要利用外國稅法裡的漏洞來幫自己節省銀兩。例如，德國那時的稅法准許電影投資人繳稅時可以扣掉一整年於電影公司的投資總額。德國有些人的稅率等級若是高達百分之八十，也就是一般所得有百分之八十都要拿出來交給政府，那有了這樣的稅則，就表示他們可以把所得的總額全都拿去投資電影——這一筆錢當然可以用借的——如此一來，他們就連稅也不用繳了。待日後若是投資有了報酬，那一筆錢還可以算作是「資本利得」（capital gain），依德國的稅法，只需要繳百分之三十即可。其他國家如法國、愛爾蘭、澳洲，也都有這樣的漏洞，可以用來投資電影——只要有他們國籍的演員和場景出現在電影裡面就可以。也因此，原本要繳進外國國庫的數十億美元，就這樣進了好萊塢的各大片廠。

　　桑能·雷史東接掌「派拉蒙」時，制定出他說的「迴避風險」的融資策略，明訂「派拉蒙」拍的每一部電影，至少要有百分之二十五的資金是由外部投資人出資。其中一部份出自海外避稅公司，其餘則是「權益合夥人」出資，而這些「權益合夥人」不同於一般的投資合夥人，「權益合夥人」於他們投資電影的選角、製作、行銷決策等等，也是享有發言權的。由於這些「權益合夥人」都是頗負名望的圈外人——像保羅·艾倫（Paul Allen, 1953-）、隆納德·斐若曼（Ronald Perelman, 1943-）、麥可·史坦哈特（Michael Steinhardt, 1940-）、泰德·費爾德（Ted Field，1953-）、菲利普·安舒茨（Philip Anschutz, 1939-）、凱利·派克（Kerry Packer, 1937-2005）等級的千萬大富豪——一般都是在別的領域掙得巨富之後，轉而想和好萊塢搭上關係。其中一人就曾說過，「就是要下場玩一把嘛。」[7]

　　權益合夥人一般是透過獨立製作公司進行投資，例如「新麗境」（New Regency）、「望遠鏡」（Spyglass）、「威秀」（Village Roadshow）、「鳳凰」（Phoenix），這些獨立製片公司又和好萊塢大片廠合作不輟。為了分攤風險，這些公司又會同時談妥多部電影，一口氣砸下數億美元的資金。一部份錢由他們自己的股東自掏腰包，剩下的便向專門承作電影投

資的銀行去借。單單是「摩根大通」（J.P. Morgan Chase）這一家銀行於二〇〇〇年，就創下三十五億美元的拍片未償貸款；另兩家銀行——「美國銀行」（Bank of America）和「里昂信貸」（Crédit Lyonnais）——於類似貸款據報也有十億美元的展延金額。[8]

獨立製作公司，還有在公司背後撐腰的千萬富翁，每每希望風險愈小愈好，因為他們背負的貸款是「無追索權」的，也就是說電影若沒賺到錢，這些合夥人沒錢還給銀行，那銀行也沒有辦法向貸款的權益合夥人追索貸款。聽起來好像銀行那邊的風險很大，但銀行也有自保之道，因為銀行會要求貸款的合夥人為他們的貸款找保險，萬一銀行由電影收入取得的金額和未償貸款有落差，即由保險公司負責為銀行補足差額。照理說，這樣一來，銀行應該像是有十足的保險，絕對可以從這類高利率的貸款當中賺到錢。但實際上，這樣的保險公司（總部一般都還在百慕達群島〔Bermuda〕、海峽群島〔Channel Islands〕之類沒有管制的避稅天堂），有的時候寧願被銀行拉上法院打官司，也要賴皮不肯付錢。（二〇〇〇年就有至少十件這樣的案子，都是銀行控告保險公司，追索保險公司承保的電影貸款，金額達六億美元。）[9] 儘管有這樣的麻煩，銀行算來算去還是覺得貸款給片廠的權益合夥人拍電影仍是很划算的生意。

有的時候，連共同製作人也可能是片廠的正式合夥人——例如「迪士尼」和「環球」，就與「福斯」聯手拍攝《怒海爭鋒：極地征伐》（*Master and Commander*）——連拍片的資金也有一大部份是由他們自己負責。再有的時候，共同製作人提供的不是資金，而是實質的服務，例如數位化、動畫等等。以「皮克斯」為例好了，他們是首屈一指的電腦動畫公司，一九九四年至二〇〇四年就和「迪士尼」合作拍了七部電腦動畫劇情片——《玩具總動員》（*Toy Story*）、《蟲蟲危機》（*A Bug's Life*）、《怪獸電力公司》（*Monsters, Inc.*）、《海底總動員》（*Finding Nemo*）——全由「迪士尼」負責行銷和發行。

片廠也會收到預付款，像是玩具製造商、電玩業者，或是其他取得授權得以使用即將上映電影角色的廠商預付的款項。二〇〇二年，娛樂相關角色授權產品於零售店的銷售業績超過一千一百四十億美元，據估

計為好萊塢片廠創造出十七億美元的收入。[10]（至於其中絕大部份都進了這一家片廠的口袋：「迪士尼」，自也不足為奇。）其他還有不少片子，也從不少公司收到授權費，只是金額少得多了，像是「可口可樂」、「耐吉」（Nike）、「酷爾斯」（Coors），這方面付的便是「商品置入費」（product placement）（把商標或產品安插在電影或電視節目的場景裡去）。[11]另外如海外市場也可能有預售的收入。

有必要的話，片廠會再把挖得出來的額外經費全都加起來，補上影片發行前的缺額。這時就有片廠自有的資本或向銀行借錢可用。

電影發行後幾個月，「交換中心」就會從片廠的發行部門收到戲院奉上的「租金」──片廠於戲院票房分到的收入習慣叫作「租金」。一開始，「租金」以北美各大全國性連鎖戲院的錢為主，例如「綜藝廳」（Cineplex Odeon）、「豪華」（Regal）、「美國影城」（AMC），這三家連鎖戲院旗下的電影院，佔美國多廳電影院過半之數。票房收入如何分配，每一部電影都不一樣，但片廠平均拿得到票房收入的百分之四十五到六十之譜。（戲院那邊打平就是了，其他如爆米花、汽水和小吃部的收入，一概歸戲院所有。）

再下一波現金洪流滔滔湧入，就是從戲院外的發行管道來的，包括機上娛樂，旅館裡的按次計費合約，美國軍方的電影院等等。每一部電影於飛機上的放映權利金是以放映的飛機架次來算，而不管飛機上面實際觀賞或付費觀賞的乘客人次。旅館也是以樓層來計費。至於軍方的營區──大兵、水兵、文職技術人員和眷屬加起來，可能的觀眾人數多達六百萬──片廠一般是收百分之五十的票價。電影於這類市場的收益相當可觀。例如《驚天動地六十秒》就從這些戲院外的放映權，賺進了三百八十萬美元。[12]

片廠的發行部門也會幫獨立或外國的電影公司處理發行事宜。好萊塢片廠於這方面的收費，一般是戲院加錄影帶出租店的營收（於廣告、拷貝暨其他行銷支出全都如數回收後的）總和的三分之一。這些外片的收入，於「交換中心」總收入的挹注，一般所佔不多──再多也只是幫忙「點燈」[13]，這是一名片廠總經理說的，不過，偶爾也有金額龐大的情

況。例如「新力」的發行部門「新力經典影業」，於二○○○年就因為發行獨立製作的武俠片《臥虎藏龍》，大賺七千萬美金。

海外發行的金流比起來就比較零星了。好萊塢片廠於海外市場，大部份都用自己的發行部門（或像「環球」和「派拉蒙」便用兩邊合資擁有的 UIP）來發片，但有些地方的市場，好萊塢片廠就選用在地的發行商來代為操作。有些電影於海外發行的成績，比美國本土要好，尤其是動作片。例如《驚天動地六十秒》的傳奇就還沒完，這一部片子在海外市場為「迪士尼」賺進了五千六百一十萬美元，比美國本土市場的票房要多出近一千萬美元。

雖然大市場──如日本、德國、英國、法國、澳洲、義大利、西班牙──一般是在發片後一年內便會有錢流入，但小一點的市場，或是有外匯管制的市場，收到錢的時間可能就要好幾年了。

片廠流入的金流一般以錄影帶和 DVD 的業績為最大，通常在電影發行後六個月左右就開始源源湧入；而且，相較於戲院「租金」的涓滴細流，錄影帶和 DVD 的金流可是直逼滔天巨浪。早在 DVD 醞釀成氣候之前，桑能‧雷史東就已經預估，單單是「百視達」支付好萊塢各大片廠的錄影帶租金的支票，累計一年可達三十九億美元。[14] 二○○三年，好萊塢六大片廠於錄影帶和 DVD 的年度收入，就飆升到一百七十九億美元。[15]

金流規模居次者，則是授權電視播放影片的權利金，眾多影片的播放權利金可以長達數十年之久，從「按次計費」的收費到遍佈世界各地的地方電視台付的權利金，在所多有。

此外，唱片公司若是出版電影原聲帶的 CD 或卡帶，也要付片廠版稅。有的原聲帶可以賣出好幾百萬張的唱片──例如《獅子王》（*The Lion King*）的原聲帶唱片，銷量就衝破三百萬張──經年累月下來，片廠的進帳可達數千萬美元。

不止，片廠拍攝的電視影集還可以賣給各電視網、電視台去作聯播。在大電視網第一輪首播過後，這些影集一般就放進片廠的影片資料庫。二○○三年，六大片廠單單是賣他們的電視節目，就從世界各地賺

進七十二億美元。[16]

最後，即使電影、電視節目已經發行過了，還是有各種名目的退還款不斷流入片廠的金庫。例如一名片廠的最高主管就說過，影片沖印公司（依沖印量）退給他們片廠的金額，一般一份拷貝是兩百到三百美元之間——所以，一部電影可以退到八十萬美元。[17] 這些金額在片廠的財報上面未必看得到，但累積起來不可小覷。

「交換中心」往外的金流

「交換中心」裡的錢當然不是只進不出，而且是早在拍片之前就已經開始要往外送錢，許多時候甚至連片子核准開拍之前，就有錢要往外送。每一家片廠的員工人數多達數千——主管，律師，會計，公關，技術人員，銷售業務，等等——這些人可是不管片廠有沒有片子在拍，固定每周都要領薪水的。例如，「新力」片廠於二〇〇三年的全職員工就有七千人。

各家片廠另也不時要花錢向外買進智慧財產，改寫成劇本，看看能不能贏得導演、明星、片廠主管、合作的採購廠商、權益投資人的青睞。這些劇本當然不是全都跨得過初期的一道道障礙。據「派拉蒙」片廠一名高階主管估計，片廠出錢支持的寫作企劃，每十本只有一本要得到准許通行的綠燈。[18]

一待影片獲得片廠放行，開始進行攝製的工程，錢也一樣會像滔滔洪流往外狂洩。一開始要付的錢包括藝人的經紀公司，還有明星、導演和其他所謂「線上藝人」（above-the-line talent）的財務顧問。最早提出拍片企劃的製作人該領的報酬，也要在這時候支付。

影片的「生產帳」（production account），於這時也必須預支一筆錢，以供雇用大批工作人員準備做佈景；一待攝製工作正式開始，每周要付的設備租金、外燴、場地費用、底片、沖印、運輸、保險、音樂家等等支出，數之不盡。

另有一些獨立廠商每每也要讓片廠小小破財一番，例如「工業光學

魔術」，舉凡電腦繪圖、數位音效、木偶、插入鏡頭、字幕、預告片等等，也都是要付錢的。有的時候，如《酷斯拉》（Godzilla）這樣的片子，這類事情的帳單可是以千萬美元來計算的。之後，又再有後製作的花費，如剪輯、後期錄音合成、混合音軌、色彩平衡、底片剪接，等等。

　　一待影片終於可以對外發行，片廠又再需要付錢給影片沖印公司沖印拷貝供美國本土和海外發行。一份拷貝平均的花費約是一千五百美元（退款前）。所以，像《蜘蛛人二》（Spider-Man 2）這樣的大片，於二〇〇四年就需要四千份拷貝，以致於單單是美國首映，就需要花掉六百萬美元沖印拷貝。二〇〇三年六大片廠單單為了美國境內的發行，花在沖印拷貝的金額就達五億四千萬美元。

　　電影首映以前，片廠還需要先幫片子把觀眾找來——這就需要祭出廣告了。而一請出廣告，就表示片廠裡的錢又會再大失血。二〇〇三年，好萊塢片廠平均一部電影要花掉三千四百八十萬美元幫片子打廣告。雖然各大片廠的子公司為片子打廣告的花費略少一點——二〇〇三年平均一部片子花掉一千兩百八十萬美元——但六大片廠花在廣告上的錢，合計起來可就超過四十一億美元。待電影稍後於海外首映，片廠又再需要另外花錢——二〇〇三年總計超過三十億美元——在海外的市場幫旗下的片子打廣告，運費、保稅、通關、保險等等別的花費，也在在都少不了。

　　於這期間，片廠的家庭娛樂部門也不得清閒，需要視不同市場的需求製作錄影帶、DVD。這就可能是剪輯、混音、色彩平衡等等事情都要重新來過，若是DVD的話，可能連製作人名表也需要重新做過，因為需要把院線片沒有的人名加進去。這些事情可能每一部片子又要再花掉片廠三萬到五萬美元不等。錄影帶、DVD以及外盒的包裝一樣需要進廠製作、運到倉庫，供美國暨海外發行使用。錄影帶、DVD也一樣有廣告費省不下來，像是海報、電視廣告、店內展示等等都包括在內，另外還會有銷售佣金和錄影帶退回的成本。「維康」一名深知內情的主管就估計，這些花費每一支錄影帶、DVD約是四塊到五塊美金。[19]

　　好萊塢片廠也會花錢拍攝電視影集。不過，電視影集和電影不同，

影集幾乎都要先找好下訂的買主——電視網——才會真的開拍；電視網會預付影集第一季的播映權利金給片廠。不過，這些權利金的金額，一般只佔製作成本的百分之六十到八十而已。

「交換中心」負責分配

「交換中心」最重要的任務，就是在片廠和其他參與人該送出去的錢都送出去後，把剩下來的錢大家分一分。不管是哪一部電影，可以從「交換中心」分到電影收入的人，多到不可勝數——導演、製作人、演員、劇作家、音樂家，甚至技術人員，等等。由於每人參與的條件不一，每一家片廠便雇有大批律師、會計師、談判專家，負責大家的工作條件符合片廠自身的最大利益。而各家片廠的最大利益，自然是他們自己分到的錢愈多愈好，要分出去的錢留在交換中心裡的時間愈長愈好。

二〇〇三年，各家「交換中心」於全球營收分到的錢，全都超過他們支付的費用和薪酬。各家片廠若是以自家金庫結餘的錢來和電影的各個合夥人、參與人分紅，自家分得到的利潤絕對會大幅縮水。但是，好萊塢的「交換中心」才不會這樣子搞，他們運用複雜的版稅計算公式，硬是把匯入「交換中心」的一大部份金流排除在分紅之外。以錄影帶為例好了，二〇〇三年好萊塢六大於錄影帶的進帳超過一百七十億美元。片廠為了計算他們於錄影帶和 DVD 的「總額」——其中包括各家片廠於戲院租金的營收分配——用的版稅制是電業別的地方絕找不到的作法。他們這作法始於一九七六年，那時的錄影帶還以健身錄影帶和色情錄影帶為大宗，多半由獨立發行商銷售到小店去賣。由於那時的發行商准許零售店家退回沒賣出去的錄影帶，即使發行過後很久也可以，因此，零售的銷量變得很難計算。也因此，經過協商，發行商同意採用類似音樂界的作法，直接以批發價的百分之二十付給製造商買斷，而不計算退回來的錄影帶數量。這付的錢就視同「版稅」，也就此成為片廠要付給藝術家或其他參與人多少錢，用作計算標準的「名目總額」。

即使早在一九八一年，史提夫‧羅斯就已經看出這一版稅計算公

式，是各大片廠可能大發橫財的地方。片廠若也變身為錄影帶發行商，那麼各家「交換中心」的帳本，順理成章就可以有兩種不同的「總額」可用：一是出自片廠銷售錄影帶的銷售總額，另一是百分之二十的版稅費用。這樣一來，片廠就會有一部門——也就是「家庭娛樂」這一單位——可以把百分之八十的營收全都留住，而支付片廠裡的另一部門——「電影攝製」——百分之二十的版稅即可。這作法之妙，其他片廠的高級主管也不是沒看出來；到了一九八〇年代中期，好萊塢各家片廠都已經成立了自己的家庭娛樂部門，百分之二十的版稅也就成了行規，舉以為「業界標準」。

　　一開始，由於每一部電影賣出去的錄影帶數量不多，把電影轉到母帶、再轉錄到空白的卡式帶、放進精美的包裝盒、送進倉庫、賣到消費者手中，錄影帶退貨時還要再退錢給零售店，一路下來，林林總總，一卷錄影帶的成本是三十到四十美元，幾乎把「家庭娛樂」部門付清百分之二十版稅後僅剩的營收全都吃光了。但是，日後錄影帶業蓬勃發展，壯大為數十億美元的全球產業，每一部片子動輒賣出數十萬卷錄影帶，製作成本馬上直線下降，一卷拉到四塊美金以下。也因此，錄影帶若是以批發價六十五美元賣出去，扣掉百分之二十的版稅，也就是十三塊美元，利潤還是有四十八塊美元。不止，付出去的十三塊美元版稅，在「交換中心」的帳簿也是歸為錄影帶的「總租金」名下——發行支出和追加款，全都可以從中扣掉。

　　這般左手賣右手的「自利交易」（self-dealing），於實際的運作狀況，由《驚天動地六十秒》的錄影帶銷售可見一斑。二〇〇二年，「迪士尼」旗下獨資擁有的「博偉家庭娛樂國際公司」（Buena Vista Home Entertainment International）就靠《驚天動地六十秒》的錄影帶、DVD出租或銷售，賺進一億九千八百萬美元。這樣的金額，「博偉」只拿出百分之二十的版稅，即三千九百六十萬美元，給「迪士尼」旗下的另一子公司「迪士尼影業」（Walt Disney Pictures），好像「博偉國際」和「迪士尼影業」是兩家互不相干的公司，做的是舉手之勞的交易。「迪士尼影業」收到的三千九百六十萬美元之後就成了《驚天動地六十秒》這一

支錄影帶的總租金，從中又要再扣掉二千萬美元——一千兩百六十萬美元是錄影帶的發行費用，七百萬美元是支出——所以，最後只剩一千八百四十萬美元可以放入《驚天動地六十秒》這一部電影名下。但是，扣掉三千九百六十萬美元版稅所剩的一億五千九百萬美元，「迪士尼」的「家庭娛樂」部門卻可以堂而皇之留在自家的帳冊裡面。當然，一定還有開支需要扣掉——約兩千九百萬美元的製作、包裝、退還成本等等——但結餘的一億三千萬美元，便都是利潤了。

可想而知，好萊塢片廠一定把這樣的版稅制看作是無可或缺的手段，免得錄影帶的暴利會被大明星拿去。這裡還是以《驚天動地六十秒》為例好了，尼可拉斯・凱吉依照簽訂的合約，錄影帶的總收入他可以分到百分之十；若是以《驚天動地六十秒》實際的錄影帶營收一億九千八百萬美元而非以百分之二十的版稅來計算的話，尼可拉斯・凱吉應該可以拿到一千九百八十萬美元，而非三百九十萬美元。「沒有版稅制，」當過片廠高級主管的一名產業中人說過，「我們早破產啦。」[20]

電視播映權利金於「交換中心」金流的貢獻之大，僅次於家庭錄影帶；片廠於這方面的計算，每每一樣有辦法把一部部電影兜在一起當成一筆「長期包量合約」來處理，而像錄影帶生意一樣佔盡便宜。片廠在這裡雖然沒辦法像家庭錄影帶一樣大剌剌把手中的百分之八十營收牢牢扣住，讓其他參與人怎樣也分不到一杯羹，但還是可以把其他參與人有權分紅的片子營收，壓到低得不能再低，把他們不必和人分紅的片子營收拉到高得不能再高，結果，效果一樣。這樣的花招，到頭來還是讓片廠可以將「交換中心」必須送出去給參與人的費用，大幅縮減。

片廠的「交換中心」依他們自訂的遊戲規則，為每一部片子的收入和支出分配好數字後，就可以將錢分給各方參與的人士了。收益分配的方式有兩大類：一是「總額分配」（gross participation），一是「淨利分配」（net participation）。「總額分配」的參與人有權以片廠於該片在明訂的幾處市場於不同的時點取得的收入總和——或說是「總租金」吧——來作分配。「總額分配」最大方（但也最罕見）的作法，叫作「第一塊錢」（dollar one），也就是參與人有權分配片廠的發行部門於付清應

付款後收進來的每一毛錢。例如《搶救雷恩大兵》（*Saving Private Ryan*）這一部電影的著名男星湯姆‧漢克斯，和著名導演史蒂芬‧史匹柏兩人，各分到了電影有了第一塊錢營收後的百分之十六‧七五，這樣的計算公式，讓他們兩人單單是從影片的戲院發行，就各自分走了三千萬美元。

「第一塊錢」一般只限於少數幾名巨星和名導獨享。其他也用「總額分配」的作法，便絕大部份要在片子賺到了明訂的金額或是其他的條件符合之後，才有權分配電影的總營收。例如麥克‧道格拉斯（Michael Douglas, 1944- ）拍《天人交戰》（*Traffic*）一片，分紅要等到發行商的租金收入超過一億美元才有權分到營收的百分之十。「總額分配」也可以特定幾處市場的收入為限。而且，「總額分配」依「交換中心」訂的規則，全屬遞延的「製作成本」，一經支付，就要回溯，劃歸到電影的預算裡去。[21] 所以，湯姆‧漢克斯和史蒂芬‧史匹柏各自拿走三千萬美元後，《搶救雷恩大兵》的預算就從原先的七千八百萬美元跳升到一億三千八百萬美元。把大明星分走的「總租金」當作是「製作成本」而非分紅，也讓好萊塢片廠可以進一步拉高「損益兩平」的點，條件沒那麼好的參與人可以開始分紅的起點，跟著拉高。

「淨利分配」便是要等到片子打平後，才可以就「交換中心」剩餘的銀兩作分配，而且，打平的點也因各人簽的合約而異。沒錯，在這時候的新好萊塢，除了寥寥幾位地位十分特別的大明星、製作人外，所謂「打平」比較像作夢，不太容易實現。

所以，即使這裡說的「交換中心」不是用鋼筋水泥蓋起來的，也沒有明確的地址，於當今好萊塢片廠的概念卻是中心思想——同時也是如假包換的事實。片廠既是「交換中心」的老闆，也提供管理服務和財務服務，所以，對於「交換中心」內進進出出的大筆金錢，片廠是要收取鉅額的抽成作服務費用的。他們收取的服務費，一般是百分之十五的製作總成本，以支付他們提供的管理「經常帳」；還有片子為發行部門賺進的營收的百分之三十三；每年再於片廠的預算支出（賺回來前）抽百分之十作「利息」。這類類似概括性求償、瀰天蓋地的收費，有的時候

加起來，還會超出片子本身的製作成本。在此，暫且再回到先前講過的《驚天動地六十秒》這例子，這一部片子於二〇〇〇年花了一億零三百萬美元才拍出來。發行後三年，「迪士尼」從這一部片子收取的管理服務和財務費用，累計達一億二千四百九十萬美元——一千七百二十萬美元的經常費用，六千五百九十萬美元的發行費用，四千一百八十萬美元的利息。這些服務費一直留在「交換中心」裡累積，直到又再有別的進帳來抵銷——但機會不大。所以，《驚天動地六十秒》雖然是「迪士尼」特別標舉的賣座大片，在票房和錄影帶租售方面，為「迪士尼」撈進的營收也確實超過五億美元，但於二〇〇三年，卻還是有一億五千三百三十萬美元的虧損。

　　好萊塢「交換中心」如此這般的遊戲規則，導致的結果，就是大部份的電影都沒賺錢，片廠因此就不用分紅給許多參與人了，因為只有少數幾個參與人手中的槓桿夠力，有辦法依不同的規矩談判付錢的事，像是要到總租金的「直接百分比」（straight percentage）。

　　當然也不是沒有片子不同凡響，縱使被人敲掉這麼一大筆服務費，竟然還是賺到了錢。只是，依電影界自己估計，這樣的片子放眼好萊塢片廠的片海，應該不到百分之五——即使連錄影帶、電視和其他權利金都合起來算，也是如此。[22] 所以，賣座大片如《福祿雙霸天》（The Blues Brothers）、《家有惡夫》（Ruthless People）、《鐵面無私》（The Untouchables）、《致命的吸引力》（Fatal Attraction）、《雨人》（Rain Man）、《威探闖通關》（Who Framed Roger Rabbit）、《蝙蝠俠》（Batman）等等的帳面，都是赤字。[23]

　　服務費雖然可能隨人叫價，卻不全是紙上談兵。片廠確實備有全職的組織，負責電影的製作、發行、行銷工作。形形色色的主管人員有的要出面和戲院老闆洽商電影上映的檔期，有的要監督拷貝、預告片、宣傳品準時送達，有的要向地方小報和全國大報買廣告，有的有無以計數的會要開，討論行銷策略，有的要鼓起三寸不爛之舌唸到冥頑不靈的戲院老闆乖乖把錢掏出來，有的要評估海外市場的機會。他們當然也要發人薪水，要付退休基金、要付租金、保險費、還有銀行每個月都要來收

的錢。擺在他們眼前的經常帳，可是很大的一筆數目。即使如此，抨擊好萊塢式會計法的詰難卻絕對不少。一九九〇年，著名的侵權民事案「包可華控告派拉蒙」（Buchwald v. Paramount），就把好萊塢式會計冠上「沒良心」的罪名。[24] 作好萊塢帳簿的稽察，也成了洛杉磯的特產行業，還有一本本書專門探討好萊塢會計的奧祕。連電影也不忘拿這來消遣一番，例如《好萊塢結局》（Hollywood Ending）裡面就有一個導演（伍迪・艾倫〔Woody Allen, 1935-〕），拿到的分紅提議是「打平翻四番」（quadruple breakeven）之後，分百分之二的紅利——伍迪・艾倫也接受了。大衛・馬密（David Mamet, 1947-）的舞台劇《辛勤耕耘》（Speed-the-Plow），也有角色以這樣一句話為他在好萊塢學到的教訓作結：「哪有淨利！」

當然，採用「淨利分配」的人——像亞特・包可華（Art Buchwald, 1925-2007）、伍迪・艾倫、大衛・馬密者流——卻也全都是自願同意在合約裡加這樣的條款的，連片廠要收服務費也是。而且，幾無例外，這些合約也都有參與人的經紀人和經紀公司的律師過濾過的。所以，若是「交換中心」作的分配真有欺瞞的成份在內，那也像好萊塢人際關係的諸多面向一樣，純屬自願自欺欺人也。

「總額分配」顯然是比較有利的立足點。由於票房數字是每周由「尼爾森公司」（A. C. Nielsen）提供，因此，要據以估算戲院發行的大致收入，問題不大（雖然戲院有的時候是會壓下片廠的租金暫時不給，甚至要求重新協商，而片廠又是以實際收到的金額來計算應該付給「總額分配」參與人多少錢——若是外幣的話，又該換算為多少美金）。不過，即使採用「總額分配」，參與人要判定自己可以從別的市場拿到多少錢，一樣不容易。

只不過，片廠手上拿的縱使是事先做好的老千牌，但也不是全部的牌都在手。「總額分配」的參與人若在好萊塢握有十足的權勢——像是阿諾・史瓦辛格、湯姆・漢克斯、史蒂芬・史匹柏這般的份量——那就還是有辦法要到比較有利的條件，有的時候甚至還能打破片廠左手付右手的版稅制。例如史瓦辛格在和片廠談《魔鬼終結者三：最後戰役》的

演出合約時，由於史瓦辛格和魔鬼終結者機器人形同劃上等號，是電影賣座不可少的條件，因此，他便還是向片廠爭取到電影錄影帶的版稅要從一般標準的百分之二十提高到百分之三十五。不止，史瓦辛格的律師雅各‧布倫（Jacob Bloom）還在合約裡面插入一則相當罕見的條款，表明：「為計算現金損益兩平故，調整過之總收入（Adjusted Gross Receipts; AGR）必須加入百分之百的家庭錄影帶版稅（亦即家庭錄影帶收入減去支出）。」這樣一講清楚，就把片廠計算「現金損益兩平」時暗槓錄影帶任何收入的情事，完全打消——所謂「現金損益兩平」點，便是史瓦辛格在他二千九百二十五萬美元的片酬之外，另外有權領取「該片於收取第一塊錢後……調整過之總收入百分之百的百分之二十」。[25]

以數億美元的現金或服務投資拍片的權益合夥人——例如「皮克斯」、「望遠鏡」、「新麗境娛樂」等等公司——也有辦法跟「交換中心」要到比較優惠的待遇。例如「皮克斯」的動畫劇情片，依華爾街一份分析報告，於一九九五年到一九九九年的「迪士尼」電影部門整體進帳，就佔百分之五十以上[26]，也因此，「皮克斯」當然也有份量和「迪士尼」打商量，教「迪士尼」把他們收的「皮克斯」電影發行費從百分之三十三降到百分之十二。權益合夥人權勢夠大，也有辦法說動片廠幫他們切出一道所謂的「走廊」，讓他們直通某幾塊地理市場——這一作法，是要讓某一參與人有權搶在別的參與人之前，就先拿到這幾塊地理市場一定金額的收入。例如，「威秀」在他們和「華納兄弟」簽的《駭客任務》（The Matrix）共同製作約裡，就要到了一道「走廊」，直通澳洲和紐西蘭的錄影帶、DVD、付費電視銷售的收入。

有人拿到這樣的特許權，每每等於別的參與人的權益因此而犧牲。如前述史瓦辛格接演《魔鬼終結者三：最後戰役》取得的權益，就是以犧牲該片其他權勢不如他的所有參與人，才要到的。他以較高的版稅獨享錄影帶的巨額厚利，當然會把片子的打平點也住上拉高，害得其他參與人離分紅的點愈來愈遠。同理，劃出走廊隔開市場，一樣也會稀釋其他參與人分紅的金流。前述和「摩根大通銀行」暨其他銀行合作的保險公司，遇到參與人付不出銀行貸款，往往就會怪在這類合約的「走

廊」頭上（當然，這類「走廊」條款，一般是不會向其他投資人作充份的揭露的）。[27]

<p style="text-align:center">★ ★ ★</p>

　　若說路・魏瑟曼早年以經紀人的身份，在一九五〇年為詹姆斯・史都華要到了「派拉蒙」電影收入分紅的條件，等於是打開了潘朵拉的盒子，那麼，這時候的好萊塢片廠搖身一變成了「交換中心」，也像是走了好長一段路，大有助於五十年後再把盒子的蓋子蓋回去。但是，說也諷刺，好萊塢「交換中心」的地基，正也是魏瑟曼幫忙打下來的，因為當年於電視授權引進「長期包量合約」，給了好萊塢片廠權力可以自由斟酌一己的最大利益來幫片子安價碼，也就是魏瑟曼其人的貢獻。史提夫・羅斯和其他片廠大老闆之後又再弄出了錄影帶版稅制，在同一家「交換中心」製造不同口袋是不同個體的錯覺——也就是家庭錄影帶部門和電影部門是獨立的個體。麥可・艾斯納、桑能・雷史東、魯柏・梅鐸等人又再把「自利交易」的概念發揚光大，將旗下媒體帝國擴張到電視網、有線電視網、付費電視頻道等等，將自家片廠出的片子授權作電視播放。

　　好萊塢片廠拍的電影，就算把每一塊市場都算進去，大部份還是賠錢。但好萊塢片廠為什麼就是不倒？這一弔詭的解答，就在「交換中心」的概念：好萊塢片廠賠掉的錢，是人單勢孤的投資人的錢。何以緊縮的拍片預算、較長的戲院檔期、甚至票房長紅的業績，如今也不再是片廠致勝的法寶？解答一樣是在這裡。拍片預算能摳就摳，在以前的舊片廠制是經營的要務，在這時候，卻因為有權益合夥人和共同製作人依合約有責任支付超支的費用，自然變得沒以前那麼重要。（其實，若是多出來的支出，放在比較容易賺錢的家庭錄影帶市場，卻有提高回收機會的可能，那麼，比較花錢的片子到頭來對片廠反而比較有利。）拉長電影於戲院的放映檔期，是有好處，於今卻也因為拉長檔期反而導致錄影帶上市時間延後，會有壞處，而把好處抵銷掉了，因為錄影帶上市的

時間要配合電影的廣告攻勢才會有利可圖。至於票房總收入於今最多也只反映砸大錢打廣告的攻勢而已；所以，雖然票房的數字每一禮拜都會見報，還是會看得社會大眾瞠目結舌，但顯然已不再是好萊塢片廠關心的大事。有鑑於片廠關心的優先事項大不同於以往，以致「派拉蒙」的頭頭雪莉・藍辛（Sherry Lansing, 1944-）二〇〇二年竟然說：「我才不在乎票房，我從來就沒在乎過，我只在乎獲利率；」這樣的話，應該也算言之成理。[28] 沒錯，即如「派拉蒙」一名高級主管所言，即使片廠用很低的價格買進一部電影，用很低的預算打廣告，在戲院裡要到一整年的檔期上映，票房收入也真的超過了成本，這一部電影幫片廠引進的現金在「交換中心」很可能還是沒辦法抵得過片廠的經常支出。但反過來，砸下大筆預算拍出來的電影，例如《驚天動地六十秒》，在戲院上映的檔期只有幾個禮拜而已，票房的收入連廣告和發行費用都抵不過，但依片廠的計算，還是稱得上大賣的力作。

「交換中心」所謂的成功，衡量的標準簡單明瞭：從四面八方流進「交換中心」的錢愈多愈好，從「交換中心」流到合夥人和其他參與人的錢愈少愈好。贏家向來都是片廠，外加少數幾個要得到特別條款的金主和大明星罷了。輸家則是想在拍電影的遊戲裡面插一腳，卻沒有槓桿可以使力要到特殊待遇的人。「交換中心」概念的中心思想，不在於拍片的藝術，而是交易的藝術。

欺人的藝術・藝術的自欺

The Art of Deception, the Deception of Art

受苦受難開發記
Development Hell

內容才是王道。
　　——桑能‧雷史東[1]

　　當今的娛樂帝國雖然已是縱橫全球的大企業，觸角從地方的錄影帶租售店到外太空的衛星，無所不在，卻依然極為仰賴單一一種產品作為身份的表徵：電影。桑能‧雷史東便曾說過，「沒有內容，有線電視頻道、無線電視網、錄影帶連鎖店暨其他輸送系統，一概淪為沒用的廢物。而這說的內容，就是電影。」[2]

　　電影便是這些輸送系統全體的共通原料，卻也是個人以想像和技能創造出來的產品。而這一個個人的興趣、志業，又很可能和他們服務的企業帝國大異其趣。不過，雙方還是有共通的目標：製造一幕幕假像，吸引大批觀眾。

發源

　　每一部電影的起源，都在一個「點子」。可能是像那一則很有名的軼事：信封背面的鬼畫符；也可能是可以買權利金的書名，可以改編的雜誌文章，或是原創小說；再不然，老電影或是舞台劇搭配新卡斯重拍，也沒問題。其他如劇作家、經紀人、演員、導演、製作人、片廠主管、甚至電影圈外人，也都可以是「點子」的源頭。美國影壇如美國編

142

劇協會（Screenwriters Guild of America），名下總計有五千名付費會員，另外還有兩千名經紀人，幾千名導演、製作人、片廠主管，個個都在尋覓可用的拍片素材。好萊塢幾乎沒有哪一天沒有幾十場早餐飯局散佈各大飯店，比較正式的就在辦公室裡，提出來討論的拍片構想，無以計數。

而有幸得以拍成片子的點子，絕大部份還要口頭呈報給片廠主管。他們的行話叫作「叫賣」（pitch）。若是掂得出來一句動聽的「口號」——也就是好萊塢說的「高概念」（high concept）——那叫賣還會特別有效。這一所謂的「高概念叫賣」，在勞勃・阿特曼（Robert Altman, 1925-2006）一九九二年的電影《超級大玩家》（*The Player*），就在一開場的幾幕戲裡，被導演以巧妙的諧擬手法好好揶揄了一番。飾演片廠主管葛瑞芬・米爾的男星，提姆・羅賓斯（Tim Robbins, 1958-），坐看一長串滿懷期盼的劇作家在他面前喋喋不休，一句接一句全是短小精悍的「標語」：「這部片子就像《第六感生死戀》（*Ghost*）加《諜影迷魂》（*The Manchurian Candidate*）；」或者是長一點：「就像是《上帝也瘋狂》（*The Gods Must Be Crazy*），但這一次可口可樂瓶子變成電視女明星。」

提案多如過江之鯽，好萊塢六大片廠於二〇〇三年卻只合計拍出八十部電影而已；他們挑的素材，一概要符合他們的基本要求。六大片廠主管關心的重點，只在片子的條件是否具有吸金大法的功力，可以啟動金流源源流入他們的「交換中心」。電影的構想對於股東合夥人、聯合投資人、採購廠商、錄影帶連鎖出租業者、海外付費電視通路、玩具授權廠商，還有其他對他們「交換中心」金流有重大貢獻者，是有吸引力還是嚇阻力？這才是片廠主管特別注意之處。如《超級大玩家》裡的片廠主管，有人問他片廠要的到底是什麼？他回答：「懸疑，笑點，暴力，希望，溫情，裸露，性愛，快樂的大結局，」然後又再追加一句，「但以快樂的大結局最為重要。」導演勞勃・阿特曼在《超級大玩家》DVD 的導演評述，自己也說，「『快樂的大結局』才是重點，其他都不重要，在商言商，片廠他們要的就只是這一味。」

阿特曼的嘲諷夠尖酸，然而，片廠即使以「開明自利」（enlightened

self-interest）的角度來看，要的也絕對不僅止於票房長紅的大片而已。片廠除了要有產品去吸引投資人、採購廠商、授權廠商，片廠主管和明星、導演、製作人、經紀人的關係也需要多加培養、打點，畢竟，後者才是好萊塢社群的中堅——好萊塢片廠的主管不論工作、玩樂，都要和他們這一社群打交道。片廠主管若只顧著放大自家「交換中心」的金流，不顧其他，他們在好萊塢這社群裡的地位可就十分危險。他們於好萊塢這圈子裡的人、事、榮耀、機會，連帶也會遭殃，而好萊塢這圈子裡的一切，可是當初他們打進這圈子的憑藉。所以，片廠主管很清楚自己在好萊塢社群的地位，自己和好萊塢明星、導演、權力掮客、耆宿大老等等休戚與共的命運，在在都有切身的利害關係。因此，他們關心的事情，自然不會以「交換中心」的損益報表框限出來的經濟邏輯為限。他們作決定時，一定也要把比較廣但沒那麼具體實際的因素納入考慮——也就是好萊塢的社交、政治軸心。好萊塢片廠的主管不論身處盛大晚宴、運動賽事、頒獎典禮或是其他社交場合——媒體訪問當然自也在內——無時或忘這些環環相扣的「輪中輪」（wheels within wheels）。所以，他們要的企劃案，除了嚴守商業考量之外，也會考慮是否有助於招徠演員、導演、得獎、媒體好評等等，這樣才容易維持他們在好萊塢社群的地位，拉抬好萊塢社群的整體士氣。

<p style="text-align:center">★　　★　　★</p>

　　而將點子變成片子的工程，一般就委外交給製作人去處理。雖然這些製作人可能自命為「獨立」製片，但片廠通常會為製作人和製作公司在自家的地盤準備好辦公室，也會提供資金以便聘用劇作家、購買書籍的改編版權；製作的其他開支就算不是全部也大多由片廠這邊負責打理。如此這般，製作人便可以花錢去雇用文學星探、審稿人、故事編輯和其他助理人員，去尋找必要的素材。片廠花錢的回報，就是有權買下製作公司開發出來的劇本，或至少享有「優先購買權」（first refusal）。
　　片廠本身也會主動將企劃案分發給這些製作人，由他們負責作進一

步的開發。而有的企劃案可是有源遠流長的歷史。就以《酷斯拉》為例好了。一九五二年，好萊塢的片廠制搖搖欲墜，日片製作人田中友幸（1910-1997）卻拍出了史上第一部「哥吉拉」（Gojira）電影。日本片中的「哥吉拉」，是一頭尾巴截肢的爬蟲類大怪獸，莫名就從美軍進行核爆測試的太平洋海域冒了出來——這在日本可是極其敏感的題材，因為日本是世上唯一曾遭原子彈轟炸的國家，當時日本的審查法令還不准民間公開談論原子彈轟炸的事。田中友幸在當時日本最大的電影院老闆「東寶株式會社」支持之下，製作了一部八十分鐘長的黑白片，描述一頭爬蟲大怪獸橫行日本幾座大城，恣意破壞。推出後票房長紅，創下日本電影史上數一數二的佳績。沒多久，紐約一家獨立片商「大使影業」（Embassy Pictures）向日本買下「國外一次改編權」，刪掉反核的寓言，再趕工加拍一段雷蒙‧布爾（Raymond Burr, 1917-1993）飾演的美國英雄插進情節當中。改編後的片子於一九五六年以《原子恐龍》（*Godzilla: King of the Monsters*）的片名在美國上映。至於日本那邊，「東寶」此後跟拍的「哥吉拉」續集電影不下二十二部。「東寶」也效法「迪士尼」，一樣拿「哥吉拉」打造出國際授權帝國，遍及玩具和遊戲。一九九二年，「新力」正想要成立授權部門，便決定借重「哥吉拉」歷久不衰的怪獸魅力，買下使用權，就又再拍了一部「東寶」的續集。

只是，這一部新的「酷斯拉」電影，還需要四年的時間去醞釀，才有辦法問世。於此期間，「新力」主管忙著找新的方程式，為授權注入新的活水。最後，「新力」還是在一九九六年將拍片企劃案轉給了「中都影業」（Centropolis Films）——「中都影業」才剛為「福斯」製作出一部超級賣座大片，《ID4：星際終結者》（*Independence Day*）——這一筆交易的交換條件是《ID4：星際終結者》的製片兼導演雙人組，狄恩‧戴夫林（Dean Devlin, 1962-）和羅蘭‧艾默瑞奇（Roland Emmerich, 1955-），要為「新力」拍幾部大片。戴夫林回想當時的交易，說，「那時，史匹柏的《侏儸紀公園》才剛替『環球』賺進九億五千萬美元的票房收入，『新力』也要：要有一頭很大、很大的怪獸到處抓狂一下。」[3] 所以，戴夫林就要劇作家泰德‧艾略特（Ted Elliott, 1961-）和泰瑞‧羅西歐

（Terry Rossio, 1960-）合寫一部劇本，劇情和《侏儸紀公園》大同小異，一樣是有貪得無厭的企業家，想在紐約展出大怪獸卻出了岔子，怪獸跑掉，然後就像戴夫林說的，「一路踩扁一大堆人、一大堆車。」「新力」一見劇本，火速按下綠燈，《酷斯拉》便於一九九八年的美國陣亡將士紀念日（Memorial Day）*那禮拜的周末首映，評價不高，賺進的票房「租金」是一億八千萬美元，錄影帶、DVD 和其他附屬權利金的收益應該要再多很多，算是幫「新力」的授權部門「新力精選」（Sony Signature）打下了江山吧。

製作人偶爾也會自行提企劃案、開拍，不勞好萊塢片廠恩准、撐腰。例如製作人馬里奧・卡薩爾（Mario Kassar, 1951-）和安德魯・瓦尼亞（Andrew Vajna, 1944-）兩人合作的大片，《魔鬼終結者三：最後戰役》，就是兩人於一九九八年向現已破產的「卡洛可影業」（Carolco Pictures）和《魔鬼終結者》的原始製作人蓋兒・安・赫德（Gale Anne Hurd, 1955-），以一千四百五十萬美元的價格，買下《魔鬼終結者》第三集的版權。之後，兩人又再花了五百二十萬美元開發劇本、找到導演強納森・莫斯托（Jonathan Mostow, 1961-）願意接納早已鎖定的演員阿諾・史瓦辛格擔綱主演。[4] 兩人走到這一步，才將拍片的企劃案提交到「華納兄弟」和「新力」的主管面前，爭取到大老闆同意提供拍片的融資保證和發行保證；美國歸「華納兄弟」，海外歸「新力」。

儘管有這類人盡皆知的例子，好萊塢的劇本大部份還是由片廠而非獨立製作人出資開發出來的。片廠一般會提供製作人周轉金，等到拍片的計劃走到製作的階段，會再補充。

雖然片廠和製作人簽的合約，大部份一簽就是好幾部片子——這叫作「多片約」（multipicture deals）——但是，片廠也會和製作人簽很多小一點的片約，為單一企劃案開發劇本。曾有人估計過，二○○二年好萊塢六大片廠暨旗下的子公司，總共有二千五百件以上的企劃案在製作人那邊進行開發的作業。至於製作人這邊，若真想要拍好萊塢的電影，除了和六大片廠合作，也少有別的選擇。六大片廠不僅有實力，可以一口氣在一千五百家以上的多廳戲院推出片子作首映。製作人若要吸引到大

明星或大導演來幫他們拍片，也要靠六大片廠提供正牌的名號作招徠。

劇本

　　一旦有點子真的很特出，吸引到製作人以及／或者片廠主管青睞，那這點子也就一定要轉化成合格的劇本才可以。「空白頁人人都怕，」同時主掌「華納兄弟」和「新力」兩家大片廠的彼得・古柏就說，「不僅劇作家怕空白頁，導演、製作人、金主也怕空白頁……因為，不管導演腦子裡有多炫的數位攝影鏡頭，不管製作人變得出來多熱的投資計劃，這一切的一切，在沒看到一個個字填滿劇本空白頁前，絕對白搭。」[5] 另一位戰功顯赫的製作人也說：「沒有劇本哪有辦法拍片。」[6] 只是，劇本從一個字、一個字寫就，修訂，潤飾，但到後來每每又被改得面目全非，才終於能讓相關人士皆大歡喜，而這過程就叫作：「開發」（development）。

　　可以的話，開發劇本的痛苦過程最好就此直通「綠燈」。所謂「綠燈」，是片廠決定拍片企劃案可以交付製作的行話。只是，大部份的劇本從來就沒有機會瞥綠燈一眼。二〇〇三年，依「派拉蒙」估計，片廠每開發十件企劃案，就有九件要不到綠燈。[7] 未得綠燈放行的企劃案不是就此送進「迴轉場」（turnaround），讓製作人有權轉賣給別的片廠，要不就乾脆放棄。這樣的比例實在不利，為了彌補，許多製作人在劇本開發的階段，會想辦法用片廠提供的資金或是自費，以委託、買版權、買斷等方式，把愈多故事構想抓在手中愈好。再多的企劃案只要有一件要到了綠燈，製作人就有了進帳（可以高達數百萬美元呢），電影拍成後的收入也可以分紅，還可以在電影上掛名。

　　製作人聘來開發劇本的人，幾乎全是自由接案的劇作家。有的當然是職業劇作家，但有很多便還有其他職業，或說是「正業」，像是教師、記者、醫生、律師、演員等等。劇作家一般都採集體創作，依「綱

＊　　譯註：國殤日──五月的最後禮拜一。

目」把劇本寫出來。作家收取稿酬的標準作法，是分段領取──簽約時領一部份，完成初稿、修訂稿時領一部份，尾款則要在劇本確實交付製作時才一口氣付清。舉例而言，若有製作人準備向一名劇作家買下他在叫賣的劇本，價格就說是五十萬吧，那麼，分期支付的作法一般如下：簽約時付七萬五，初稿時付七萬五，修定稿再付七萬五。所以，劇作家寫完劇本交差後，保證有二十二萬五千美元入袋。至於剩下的二十七萬五千美元，就算作是「分紅」（production bonus），唯有待電影真的開拍，才有辦法拿到。

劇本於寫作階段若有未達製作人要求者，作家要嘛奉命改寫，要嘛結清該得的款項，拿錢走人，退出該片的計劃。製作人會再另行聘僱寫手。至於單單一本劇本就用過六名以上的劇作家，也不是多稀罕的事。有的時候製作人還會再多聘一位「劇本醫生」（script doctor），幫劇本作急救，而且，稿酬可以高達一禮拜十萬美元的固定費用。一待片子開拍，有權「分紅」的劇作家一般在「主攝影」一開始時，就會領到款項。劇本若是改編自書籍，權利金沒付清的尾款也要在這時和原著作家結清。

劇本開發的過程這麼長，故事構想本身在這期間往往一變再變。製作人、導演或是片廠每開一次會，劇中角色的族裔、性別、動機、關係、品行便有可能一夕生變，有的時候，連悲劇也會改成喜劇甚至變成動作片。例如布魯斯・費爾斯坦（Bruce Feirstein, 1956- ）寫過三部龐德（James Bond）的○○七電影劇本，一九九九年十一月受聘幫一名影星名下的製作公司改寫一部片廠電影的劇本，故事講的是幾名男子以查封飛機維生。前一位劇作家寫了三份稿子，全都被製作人打回票。費爾斯坦奉命要將劇本的構想「再構想」（reconceptualize）一遍，改成低成本的喜劇。依慣例，費爾斯坦動手前要先在「劇本會議」上作一次口頭報告。費爾斯坦想到了「虎豹小霸王雙人查封小組」的兄弟喜劇，背景設在當代的美國。他說，「我才剛講了一分鐘，大明星就說，『等一下，暫停，你這寫的是遊樂園電影（amusement-park movie）嘛，但我要的是暑假大片！』」費爾斯坦乖乖聽大明星往下說，「我要看到很多電光石

火，盛大的動作場面，炸掉一大堆亂七八糟的！」

　　大明星還說他的目標在拍一部「樑柱片」（tent-pole movie）——也就是養得起片廠其他片子的賣座大片，像帳篷最中央的柱子，撐得起全體。有了最新的「指示」，費爾斯坦便將故事改寫成「跨國動作巨片，高潮設在中國」。到下一次開劇本會議時，製作公司加片廠兩邊總計有十四名人員列席；連片廠老總也親自與會，聽得頗為滿意，同意高潮戲是要安排在中國才好，還提出建議：「追加一幕他們要查封拖車房屋而不是飛機的戲。」費爾斯坦急著討好片廠，當然欣然同意加進這一幕戲。兩週過後，一名片廠副總打電話給費爾斯坦，替片中的反派新設計了一套特徵，其中一項是這個大壞蛋還是武術高手，因為，片廠老總覺得「功夫」電影「在亞洲很紅」。

　　四個月後，這些變動都加進去了，費爾斯坦把寫好的劇本交上去，卻被製作人扔了回來，還加上片廠副總的助理寫的幾張紙條。費爾斯坦說，紙條把劇本的整體構想「轟得一無是處」，要求他「從第一頁重新想過」，還提議故事可以用中東恐怖份子的角度改寫成驚悚片。紙條也有明確的指示，說查封拖車房屋的戲要「丟掉」。只是，就在費爾斯坦絞盡腦汁「把電影重新想過一遍」的時候，大明星製作公司的老總被炒魷魚了，大明星自己演的一部動作片也票房失利。好不容易，翻來覆去好幾個月後，費爾斯坦終於和片廠老闆見面；這一部片子一開始的構想，就是由他認可的。費爾斯坦才想要和片廠老總討論劇本，老總自己就先招認他一直沒讀過劇本，但保證「會趁這周末好好拜讀」，再寫一份「最後的、權威的、正式的意見和指示，讓他重寫。」依費爾斯坦說這真是一場「受苦受難開發記」[8]，只是，片廠老總說要下的條子，始終沒送到費爾斯坦手上；不止，片廠老總自己六個月後也被炒魷魚了。再過一年，費爾斯坦的編劇約以拿錢走人了事。但再過了幾個月，費爾斯坦聽說這一企劃案又再聘了新的寫手，開始寫新的劇本。

　　這類事在好萊塢那世界絕對稀鬆平常，也因此，一部片子的劇本一口氣要用到十幾、二十名作家，也不稀奇。以致於劇本的哪一部份應該歸功於誰，往往落得要以告人作收場——就算不是真告，也會嚷嚷要

告。身兼劇作家、演員、律師的班・史坦（Ben Stein, 1944- ）也說過，「我沒想到在好萊塢寫劇本，打官司佔的份量反而比想像力要多得多。我到好萊塢來闖天下，是要實現夢想的，不是來吵吵鬧鬧的。」[9]

劇作家多如過江之鯽，花費至鉅，對於最後拍出來的片子當然不會沒有影響。曾有當過片廠最高主管的人說過，由於一部大片的劇本開發成本，動輒飆到五百萬美元，加上好萊塢的片廠向來都以「趨吉避凶」為上上策，因此，片廠要求這類大片「務必要搭大明星的順風車，以求證明存在有理」[10]，這應該也不是沒有道理。

劇本開發一改再改的「編劇浩劫」，製作人也難免身受其害。縱使製作人這邊的開支片廠會如數吸收，這番「浩劫」走上一遭，耗掉的時間和耐性一樣所費不貲。為了改劇本每作一次協調，奔走在劇作家、經紀人、片廠主管、共同製作人、可能的導演人選、大明星之間，斡旋折衝，很可能會耗盡大家的誠信，而不利於日後再度合作。若協調的結果是在劇作家心中種下了芥蒂，趕跑了劇作家（還有／或者是劇作家的經紀人）──這很常見──日後要再為別的企劃案找劇作家，也可能會有麻煩。但反過來，劇本若是不符片廠那邊的期望，製作人這邊就有交易泡湯的風險，製作人想要以片為貴的身價和信用，當然也付諸東流。

想想看「華納兄弟」的例子吧，為了弄出一份新的「超人」劇本，就耗盡了十年的光陰。一九九三年，「華納兄弟」從製作人亞歷山大・薩爾金德（Alexander Salkind, 1921-1997）手中買下《超人》的電影版權；薩爾金德先前以他取得的版權，拿漫畫書裡的角色拍了一部電影。「華納兄弟」買下電影版權後，窮十年之力總共委託了六位作家──強納森・藍肯（Jonathan Lemkin），葛瑞戈里・波伊瑞爾（Gregory Poirier, 1961- ），凱文・史密斯（Kevin Smith, 1970- ）和魏斯里・史屈克（Wesley Strick, 1954- ）這一對搭檔，安德魯・凱文・華克（Andrew Kevin Walker, 1964- ），阿奇瓦・高德曼（Akiva Goldman, 1962- ）──寫了多部劇本，卻一部也沒要到片廠主管的綠燈。[11]

敲定導演的過程，又會是另一場難捱的浩劫。作家為了要通過綠燈這一關，寫出來的劇本一定要有辦法看得不知哪一位導演點頭，願意接

下導演筒的擔子。以前老片廠制的導演身上都有合約綁著，奉命拍哪一部戲就要乖乖照做。今非昔比；這時候的製作人每接一部片子，就要為片子的導人選傷一次腦筋。目標當然要鎖定在所謂的「A級」導演身上；資深製作人琳妲·奧布斯特（Lynda Obst, 1950-）解釋過名列「A級導演」的標準：「導過一、兩部賣座大片，影評的名聲很穩。」而要敲定這一級的導演接片有多難，奧布斯特給的說法如下：「每一部小成本、二流的劇本和劇本的主人，全都要找這同一批約只有十五人的〔A級〕導演拍電影。這些人就等於發薪日；這些人就是通過綠燈的必要條件。」[12]

只是，導演手上收到的企劃提案一般都不止一件，工作時間表也排得很緊，個個對於劇本幾乎都會要求一定的決定權。有的時候，導演甚至要求加入片子的製作陣容，或是掛上編劇或共同編劇的頭銜。要不然就是敲定之後會在編劇的過程裡面插一腳。如以二〇〇三年為例，片廠發行的電影總計有三之一以上，導演都掛上編劇或共同編劇的頭銜，過半還會打出「XXX 作品」（a film by）的字樣，間接將片子的作者權也歸入導演名下。不過，即使導演同意接下片子，個個幾乎全都會保留劇本的修改權，以利各人發揮各自的強項。其實，劇本雖然早已經改寫又改寫，滿佈折衷、妥協的痕跡，到了這時候，有了導演加入，改寫的機會只會有增無減。

即使有了皆大歡喜的劇本和大名鼎鼎的導演在握，製作人若沒找到至少一名當紅的大明星點頭演出，片廠那邊還是不會給綠燈放手讓製作人開始拍片。例如馬里奧·卡薩爾和安德魯·瓦尼亞花了近二千萬美元買下《魔鬼終結者二》的續集版權，開發出合適的劇本後，還需要再弄到這一筆續集合約裡的大明星阿諾·史瓦辛格願意演出才可。雖然阿諾·史瓦辛格那一陣子剛拍過的幾部片子，票房成績都慘不忍睹，而且，等到片子真拍好了要發行時，他的年紀也五十好幾要六十了。但是，阿諾·史瓦辛格在大眾的心目當中，已經和片中的機器人角色合為一體，因此，兩人覺得第三集的主角還是非史瓦辛格莫屬。也因此，兩人同意以二千九百二十五萬美元的片酬請史瓦辛格以十九個禮拜進行拍

攝和配音的工作，一待片子的現金支出全數回收，外加其他幾項條件也都達成，史瓦辛格便可以再分到百分之二十的「調整過之總收入」（AGR）。這一份演出合約耗掉雙方十八個月才談成；合約另也讓史瓦辛格有權批准片子的導演、合演明星，當然，劇本也包括在內。演出合約裡面明載，已經同意的電影劇本若是有所更動，「大幅改變藝人的角色或故事情節」，史瓦辛格有權否決。[13]

這類同意權，往往就是故事情節的最後決定權，因為大明星對於觀眾的反應自有定見，對於自己的銀幕形象也覺得自有魅力，當然也一定會據以要求改寫劇本，以利發揮他們銀幕形象的魅力。例如二〇〇三年的片子《特種部隊》（Basic），製作人想將約翰・屈佛塔（John Travolta, 1954-）演的角色改寫成更世故、更複雜一點，但遭屈佛塔拒絕，因為屈佛塔認為觀眾比較喜歡看他演藍領落水狗一類的角色。製作人不得已，也只好默許。

一待這些必要條件都已各就各位，送進片廠，劇本就要在片廠裡面任人翻來覆去摸個透透，而且，不僅片廠的電影部門主管要審，連諸多中級主管也有責任看個仔細。導演亞特・林森（Art Linson, 1942-）就寫過：「中級主管也會影響高層的看法，因為『怎樣才好』這樣的事，可是極其主觀，教人備感無奈。」[14]一名與聞其事的人也說過，審閱的過程，「互不相讓、彼此叫罵、相看兩厭」一類的事，時有所聞。[15]所以，企劃案若要做得下去，就要有妥協才行。為了達成妥協，製作人和他們在片廠那邊的聯絡人，會在經紀人、業務經理、律師和其他相關人士，如可能接片的導演、明星中間，穿梭協調。一名資深製作人也說，「電話會議、電子郵件、早餐會報，很可能吵得火爆，也不可能要得到皆大歡喜的結果，但不管怎樣，戲就是演得下去。」[16]專案經理人若有辦法把這最後一道障礙去掉，那麼，企劃案就算是終於走到了起跑柵門，正式要到了准許通行的綠燈。只是，真正的活兒，這時候才算開始。

放行的綠燈
The Green Light

　　製作人、導演、明星、作家等等多人當下的命運，就繫於片廠是否准許放行的綠燈。至於片廠這邊，每按一次綠燈，都等於要放掉莫大的資源流到片廠外面。別的不講，單單是導演和明星的片約一般便有「即拍即付」（pay or play）的條款，要求片廠片子一獲綠燈放行，就要付清固定片酬，即使片子中途叫停也要照付不誤，若是大片，這樣的金額加起來可是可以飆到三千萬美元以上的。拍片計劃若順利的話，片子一開拍，拍攝、後製作費用、沖印（包括拷貝）、行銷等等的開銷，馬上節節高升，幅度很大。二〇〇三年，依片廠這邊的推算，片廠每放行一部片子開拍，投入的資源約達一億三千萬美元。

　　所以，片廠沒拖到萬事一概俱備，才不會甘願奉上這麼一大筆錢當東風。不過，導演和明星一旦就位，他們經紀人扔給片廠的壓力馬上與日俱增（只要片廠作出綠燈的決定，經紀人馬上就可以拿到百分之十的佣金）。片廠若是遲遲不肯點頭，導演和明星當然馬上轉身，朝下一拍片計劃邁進。

　　放行的決定既然關係重大，片廠一般會以高峰會來作決議，由負責給綠燈的最高主管，和負責影片攝製、銷售、廣告暨相關產品的各部門主管，一起作出決議。各自在大片廠擔任主管的彼得·古柏和彼得·巴特（Peter Bart, 1932-）就說，「大部份的片廠都會要求行銷和發行部門的主管，在片子拿到綠燈之前，先行提出業績預測和成本分析，了解『開拍』一部電影要投入多少資源才能達到預測的票房目標。」[1]比較好

算的數字，是拍攝電影的實際開支──由片廠的實體製作部門提出，再由財務部門作嚴密的審查。「比較棘手的是預測行銷的花費，」「派拉蒙」一名高級主管表示。[2] 因為這一方面的估算需要由國內的發行部門作不少困難的假設──片廠的國內發行部門負責組織電影於美、加兩地的關鍵首映事務，海外的發行部門負責影片和播映權的海外銷售業務，家庭娛樂部門負責全球的錄影帶和 DVD 業務，行銷部門負責為每一部片子開發廣告和公關，也都需要提出各自的估計數字。

<p style="text-align:center">★　　★　　★</p>

　　每一件呈報上去徵求批准的拍片企劃案，都會以劇本分鏡為基準，試算出一份試編預算，明列影片拍攝的總天數，預測開支的總額。經常性的「線上」（above-the-line）開支如購買版權的約定費用，劇本開發費用，明星、導演的片酬，劇作家的稿酬，都在片子一獲批准開拍就鎖定了。非常的「線下」（below-the-line）開支，包括實際製作和後製作階段的所有日常開銷，且依製作過程──轉包商那邊也包括在內──時間表走得有多緊而有變動。另外還會有「一般性」（general）支出，包括保險費和應變準備金。

　　製作人和片廠至此就要再就預算裡面最難掌握的部份，再作協商──也就是拍攝天數。一名經驗老到的製作人用「部落舞蹈」（tribal dance）來形容這一件事。製作人亞特‧林森就也指出，「每一拍攝天，都是討價還價的籌碼。片廠這一方會想辦法抽掉劇本的頁數，或者是把比較複雜的段落改得簡單一點，再要不就要求一連串場景可以分散在不同地點分頭拍攝；立意可佳吧，因為全是為了省錢。」[3] 只是，製作人這一方面當然極力抗拒，不容外人侵犯。不過，片子若真想要弄到綠燈，兩邊跳的「部落舞」就要以達成協議告終，雙方就片子要拍多久的時間、又要在哪裡拍，要能得出一致的結論。即使如史蒂芬‧史匹柏拍出《大白鯊》，票房大捷，要再拍下一片《第三類接觸》（*Close Encounters of the Third Kind*），還是要親自出馬去和「哥倫比亞影業」的大掌櫃還有

其他高級主管見面，親口為製作時間表作保，才終於要到這一部片子的綠燈。史匹柏就說，「金主還是要聽導演而不是製作人親口說，才會放心。」[4]

製作人提出來的預算案，這時會再交由片廠實體製作部門的會計師去作仔細的審核，凡有項目看似不合類似製作的開支，便會被抓出來質問一番。到最後，就是由此再做出一份密密麻麻的報告。例如《魔鬼終結者三：最後戰役》這一部動作大片的預算，是一億八千七百三十萬美元，做好的預算書厚達一百五十六頁，詳列七千零五十萬美元的線上開支。包括一千九百六十萬美元的劇本開發費用，劇情提要寫的是「魔鬼終結者和約翰‧康納對抗另一邪惡勁敵的驚險歷程」；大明星阿諾‧史瓦辛格的二千九百二十五萬美元片酬；導演強納森‧莫斯托的五百萬美元片酬，四名製作人——馬里奧‧卡薩爾、安德魯‧瓦尼亞、喬爾‧麥可茲（Joel Michaels）、哈爾‧萊伯曼（Hal Lieberman）一起支領的一千萬美元報酬。線上預算的結餘，則是配角演員的片酬，和主角、導演的福利津貼。[5]

至於攝製作業的線下部份——「演員組」一百天，「第二組」六十七天——總計達五千七百四十萬美元。內含一千二百一十萬美元的搭景、服裝、劇組團隊，七百七十萬美元的特效，二百六十萬美元的燈光，二百四十萬美元的攝影組開銷，三十五萬九千美元的音效費用，五十六萬六千美元的化妝費用，一百六十萬美元的服裝費用，五百四十萬美元的第二組費用，四百四十萬美元的外景費用，三百九十萬美元的交通費用，一百五十萬美元的特技費用，二百萬美元的製作團隊費用，三十九萬五千美元的臨時演員費用，一百六十萬美元的美術設計費用，一百二十萬美元的底片採購、沖印費用，一百九十萬美元場棚租金。

維期兩天的後製作線下預算，總計達二千八百萬美元。內含二千萬美元數位特效，二百五十萬美元的剪輯費用，六十九萬一千美元的對白配音，一百八十美元的配樂，十四萬二千美元的片頭、片尾字幕費用。

預算裡的「一般性」支出，總計是一千三百四十萬美元。內含二百

四十萬美元的完工保證金，二百萬美元的演員保險，二百萬美元的法務、會計費用，七百萬美元的意外或然支出。

預算一經審核通過，片廠接下來要做的，便是為影片的行銷設想形形色色的可能狀況。好比首映是要在全球多處市場同步盛大舉行，還是規模要小一點？片子要做商品搭售，還是單獨打廣告就好？發行日是否要排在假期？林林總總加起來，牽涉到的拷貝、廣告預算金額，可是會有極大的差異。走到了某一個當口，「賭一把」也就勢所必然。如以《魔鬼終結者三》為例，「華納兄弟」早在一年前就預估該片於七月四日美國國慶的周末檔期首映，需要的拷貝數量為三千六百份（連備份的替換拷貝在內），花費應該會超過五百萬美元（事後證明他們還猜得真準）。這還不在另外一筆廣告、公關費用之內，這一筆廣告、公關費用高達四千五百萬美元。

這一條條算式裡面，比較難拿捏的部份，在於電影推出之後到底能為片廠的「交換中心」引進多大的金流。如以所謂的「系列電影」（franchise film）為例，《致命武器》（Lethal Weapon）、《終極警探》（Die Hard）、《星際爭霸戰》（Star Trek）、《侏儸紀公園》、《蝙蝠俠》（Batman）、《星際大戰》，片中類似（或同樣）的演員一連擔綱演出幾部類似片名、類似處境、類似角色的電影，片廠還有先前的成績可以作為估計的依據。《魔鬼終結者二》一九九一年七月四日美國國慶周末首映的票房是五千二百萬美元，「華納兄弟」就以此為基準，估計《魔鬼終結者三》既然有同樣的大明星、同樣的劇情、同樣的廣告策略，二〇〇三年七月四日的國慶周末首映的成績，應該也差不多。這樣的估算自然不是沒有道理。（結果證明「華納兄弟」的估計還真準：電影首映第一週的總收入是六千四百萬美元。）

這類連續劇般的「系列電影」票房，即使主角換人做，成績也大致保證可以維持先前的水準。例如一九六二到二〇〇二年間，「米高梅聯藝」總共發行了二十部〇〇七系列電影，先後由五人出飾男主角詹姆斯‧龐德。因為過去的成績始終維持一貫的水準，片廠自然有把握若是再拍下一部龐德系列電影，也就是第二十一部〇〇七電影，一定也可以

要到遍佈美國至少三千家多廳戲院的假期檔期，爭取到上映優勢；在日本、德國、英國、澳洲、法國、西班牙、義大利，應該也拿得到上映的黃金檔期——這七處市場在好萊塢片廠的海外銷售，一般就佔百分之八十以上。DVD 和錄影帶也可以賣到至少一千萬美元的業績。另外，這樣的片子也是大火車頭，可以帶動其他片子於付費電視和其他「長期包量合約」方面的銷售業績。不止，「米高梅」也有理由相信，第二十一部龐德電影也可以為先前推出的二十部龐德電影錄影帶和 DVD 的租售業績，再弄進一筆進帳；遊樂場玩龐德遊戲的權利金自不在話下。雖說系列電影未必全像龐德電影一樣，每一部的成績都能維持一致的水準，但是，一般都還不會有太大的落差，足以作為片廠評估可能進帳的指標。

遇到所謂的「類型電影」（genre film），片廠也可以拿類似影片的過去成績作參考，評估片子的潛力，開發同一批特定觀眾。如以「族裔片」（ethnic film）這一類型為例好了；這是以都市為背景、以黑人主角的電影類型。好萊塢片廠最早開發這一類型電影，是在一九三〇年代和一九五〇年代。那時期，美國因為種族隔離政策，以致許多地區的黑人看電影要進黑人專屬的戲院才行。後來雖然戲院種族隔離的情況不再，好萊塢片廠的行銷主管發現，專門為城市裡的黑人觀眾所拍攝的低成本電影，還是頗有厚利可圖。例如《黑街神探》（*Shaft*）即由理查・朗崔（Richard Roundtree, 1942- ）飾演強悍、機智的黑人警探，成為「米高梅」一九七〇年代很賺錢的主打商品。有線電視又再把這一類型影片的成本效益作進一步發揮，准許好萊塢片廠「花少許錢把廣告像雷射光一樣，朝高密度的黑人青少年打過去」——這是「環球」一名行銷副總裁的說法。[6] 若在專門媒體上面佔一席之地，例如有線電視頻道「音樂盒」（The Box），只需要花上全國電視網廣告的一小部份錢，就足供好萊塢片廠把「族裔區」（ethnic area）裡的戲院塞得座無虛席，「每一觀影人口只需要花幾毛錢」就好。[7] 遇到這類低成本的類型電影是否要給綠燈，好萊塢片廠的主管預估要招徠多少觀影人口才有利潤可言，一般還真算到幾毛錢這麼細的地步呢。

片廠主管在給綠燈前,一般另也需要確定片子要不要得到合作的搭售產品大廠惠與支持。片廠和速食連鎖店、飲料公司、玩具廠商暨其他重要廠商,即使沒有合約關係也有密切的往來,這些廠商可都願意砸下數以千萬計的大筆銀子,幫一部片子作促銷,以交換自家產品得以曝光。例如龐德電影《誰與爭鋒》(Die Another Day)的二十家合作廠商,就合計投下了一億二千萬美元的廣告(約是電影公司自家為這片子擬的廣告預算的三倍)。[8] 雖然他們推出來的廣告打的都是自家的產品,但於電影的促銷也卓有貢獻。

有龍頭廠商還會和單一一家好萊塢片廠簽訂獨家合作的協議,將自家的品牌和片廠的品牌連結起來。例如一九九六年,「麥當勞」(McDonald's)就和「迪士尼」簽下了十年期的銷售聯盟,由「麥當勞」幫「迪士尼」出品的動畫和其他家庭娛樂影片作促銷,形同幫「迪士尼」本身的行銷預算擴充了好幾倍。「麥當勞」這漢堡巨人單單為了一部片子,《怪獸電力公司》,就投下一億美元不止的行銷費用——約當「迪士尼」自己廣告預算的四倍。

這類產品搭售的作法,大幅放大了社會大眾對影片的認識度,有助於影片於全球的黃金檔期首映展現磅礡的氣勢,也有利於炒熱後續錄影帶和 DVD 的買氣。除了必須考慮盛大的行銷攻勢影片是否能夠受惠,片廠也要評估劇本裡的角色,於玩具、玩偶、遊戲、服裝暨其他產品廠商的授權潛力如何。若有授權的本錢,那片廠就可以放心等著權利金源源湧入他們的「交換中心」了。

不過,明星對於影片收入的貢獻度,就比較難以預測了。同樣一位大明星主演的電影,票房未必同樣出色。例如李奧納多‧狄卡皮歐(Leonardo DiCaprio, 1974-)有一年有三部片子上映,《鐵達尼號》(Titanic)、《鐵面人》(The Man in the Iron Mask)、《名人錄》(Celebrity)。《鐵達尼號》創下影史最高的票房紀錄,於全球戲院租金收入逼近九億美元,《鐵面人》的票房成績就不到《鐵達尼號》的一成——八千萬美元——至於《名人錄》的票房,甚至只有寥寥三百萬美元而已。差距如此之大,可以由許多變數來求解——例如影片類型、劇情、導演、角色、搭配的演

員、或者是行銷的攻勢，等等──但終歸證明單靠狄卡皮歐在電影裡面露臉，沒辦法保證首映可以招徠洶湧的觀影人潮，《鐵面人》和《名人錄》可是緊跟在《鐵達尼號》轟動各地之後就趕著上映的呢。

所以，連茱莉亞·羅勃茲（Julia Roberts, 1967- ）──一九九七年片酬最高的女星，也未必單靠她的名號就保證可以自動招徠觀影的人潮。她於一九九七年接連推出兩部浪漫電影，由其票房數字即可見一斑。頭一部片，《新娘不是我》（*My Best Friend's Wedding*），戲院租金的收入是一億二千七百五十萬美元；第二部，《大家都說我愛你》（*Everyone Says I Love You*），卻只有一千二百萬美元。同樣一位天后級演員，同一類型的影片，同樣的浪漫情調，同一年上映──但是一部招徠的觀眾人數是另一部的十倍。

票房大起大落的擺盪現象，即使最紅的天王巨星也難以倖免，例如湯姆·漢克斯，他於一九九七年的片酬叫價到二千九百萬美元，外加影片收入總額百分之十六·五的分紅，接力推出兩部電影，票房卻也大相逕庭。《擋不住的奇蹟》（*That Thing You Do!*）於戲院租金的收入是一千四百萬美元，但是，《搶救雷恩大兵》的收入就超過二億美元。要不然看看艾迪·墨菲（Eddie Murphy, 1961- ）二〇〇二年接連兩部電影的首映票房好了，《星際冒險王》（*The Adventures of Pluto Nash*）、《金牌間諜》（*I Spy*）兩部片子的攝製成本雖然有近一億美元之譜，艾迪·墨菲在兩部片子裡頭演的也都是死老百姓狠狠教訓黑幫。但是，《金牌間諜》首映吸引來的人潮，卻是《星際冒險王》的二十倍不止。「單靠電影看板打出的明星名號，未足以把觀眾拉進戲院，」「福斯」一名高級主管也這樣說過，一語道破上述數字的玄機。[9]

導演這一部份的成績，可還比大明星的魅力還要更難掌握。新導演等於大風險。就有製作人明白指出，除非拿出實際的拍攝成績來證明實力，「別無他法可以看出新進導演是否有韌性、有動力、有眼光，撐得起一整部片子。」[10] 然而，就算導演已經揚名立萬，也未必保證拍出來的片子一定可以招徠大批觀眾。如以史蒂芬·史匹柏為例，雖然拍出多部史上票房超高的賣座大片，如《侏儸紀公園》、《外星人》（*E.T.*）、《大

白鯊》，戰績輝煌，卻也有不少片子慘遭滑鐵盧，如《A.I.：人工智慧》（*Artificial Intelligence: A.I.*）、《一九四一》（*1941*）、《勇者無懼》（*Amistad*）、《直到永遠》（*Always*）、《紫色姊妹花》（*The Color of Purple*）、《太陽帝國》（*Empire of the Sun*）等多部片子的票房，卻只有前述賣座大片的幾分之一而已。儘管如此，有過輝煌戰功的導演，就算成績未必始終維持不墜，在片廠主管眼中依然是賺錢不二的法寶，因為，大導演就是有辦法吸引來大明星。許多大導演如史蒂芬‧史匹柏，還會順便把先前合作過、身懷絕技的班底，如藝術指導、音樂統籌、攝影指導、助理導演、剪輯師等等，也帶了過來。無論劇本寫得多漂亮，找不到有口碑的導演來坐鎮，再好的卡斯、劇組要統籌起來拍出好成績，都像緣木求魚。

不過，即使這些財務細目和預測算得再精確，片廠主管也不可以單靠成本收益分析來作決定。片廠主管也要把較難量化的「轟動」價值納入考量，「轟動」的片子就算成本沒辦法回收，依然可以讓片廠在業界、社群、媒體出一陣鋒頭，贏得萬方注目。路‧魏瑟曼在和一名財務顧問討論事情時，就在在強調片廠拍片的取捨，以製作出好萊塢眼中的「王牌大片」（winner）——不僅要贏得口碑、大獎，票房也要開出紅盤——就算只是為好萊塢社群加油打氣也好。[11]

再以魏瑟曼說的「王牌大片」論，片廠頭頭一樣要考慮片子不給綠燈的代價。別的不論，萬一自家不要的拍片企劃被別家片廠拍成了轟動大片，那片廠主管的老臉可就掛不住了。例如「環球影業」花了三年時間開發出《莎翁情史》（*Shakespeare in Love*）的劇本，到後來還是決定不給綠燈，送進「迴轉場」。結果被「迪士尼」的子公司「米拉麥斯」買去，拍了出來，在一九九八年一口氣拿下七座奧斯卡金像獎，包括最佳影片獎。

封殺拍片計劃，另外也有得罪製作人、導演、明星的風險，這些人可都是片廠將來要再拍片的命脈所繫。一旦撕破臉，人際網破的大洞可能永遠補不起來。「我們全都活在同一小宇宙裡，」[12] 史提夫‧羅斯說的這小宇宙指的是片廠主管、導演、明星同都會參加的高爾夫球賽、頒獎典禮、社交宴會、募款餐會、公關活動等等各式聚會。把導演、製作

人、明星積極爭取的案子打回票，雙方可能就此反目成仇。

　　一九八六年，時任「環球」片廠主管的奈德·泰能（Ned Tanen, 1931-2009）就遇到了大難題：他是要批准增列四百五十萬美元的預算給《鐵面無私》（*The Untouchables*），好讓導演布萊恩·狄帕瑪（Brian DePalma, 1940-）可以把勞勃·狄尼洛（Robert De Niro, 1944-）放進片子裡來軋一角——片子的卡斯已經有了凱文·科斯納（Kevin Costner, 1955-）、史恩·康納萊（Sean Connery, 1930-）、安迪·賈西亞（Andy Garcia, 1956-）——還是要把拍片的計劃打回票呢？一名一起開會的製作人轉述，狄帕瑪在會中跟泰能說，「我們有機會請到狄尼洛來演片中的卡彭，我覺得若是維持目前的卡斯，又再縮短拍片時間表，壓縮片子的格局……片子絕對拍不好，我可沒那本錢這樣子搞。」[13] 泰能不想失去狄帕瑪這一員大將，便選擇讓狄尼洛加入拍片企劃案。好萊塢一名經紀人就說，「不論財務的算盤是怎麼打的，片廠主管膽敢把他們重視的大明星要演的片子擋掉，還真需要有過人的勇氣。」[14]

　　拍片計劃若有名重一時的製作人、導演、明星參與，片廠主管最好不要輕易打回票，其實也另有自私的考量。「片子搞砸了也不會真有人要付出代價，」一名當過片廠總財務長的人士就說，「挑錯了片子，片廠主管才不會被炒魷魚，而是一口氣從片廠再要到好幾部片的合約。」這一位人士又再說，片廠主管卸任轉任獨立製作人，比窩在片廠裡面賺的還要多。換言之，片廠主管若是因為挑錯片而下台，改當起製作人反而更賺錢。由於轉任製作人的成敗，全繫於他和導演、明星的關係，因此，他們在片廠主管任內，自然以不擋下這些導演、明星的片子為宜，日後才有辦法收割先前種下的果實。也因此，大明星於好萊塢社群的份量若是夠重，他們的座駕一般是不會要不到綠燈的。

預備製造假相
Preparing the Illusion

拍片企劃案在片廠主管那邊一要到了綠燈，「計劃」隨之變身，成為正式的「製作」。片廠和各個製作人、聯合投資人、導演、暨其他影片製作的當事人擬好合約、簽好合約之後，就會在銀行開立該片的拍攝專戶，存入一筆頭期款。接著，片廠再派出一組高級主管負責監督片廠批准的劇本變身成為全球型娛樂產品，而且符合片廠要的條件。

每一部製作都是分工精密——雖也可能曇花一現——的作業，以製作出一件產品為目標：長約兩小時的電影。為了達成使命，製作團隊一般另行組成公司，聘雇數以百計的臨時工作人員，演員、美術設計、技術人員、搭景人員、司機、外燴、私人助理等，全都在內。大型的動作片，如《酷斯拉》、《駭客任務》（The Matrix）、《神鬼戰士》（Gladiator）等等，一聘可能就是好幾千人。連《莎翁情史》這類成本較低的喜劇片，聘雇的人數也達四百。

一口氣吆喝來那麼多人，還個個身懷絕技，合作的關係又是臨時湊和而成，絕非易事。這可需要事先——每每是六個月前——就先敲定聘雇的人選，說動人家簽下合約，摒擋下其他工作機會，接一份活兒來做，但這活兒可能幾個禮拜就告結束。一上工，工時可能很長，而且和常人不同，每每遇到的都是陌生人，對他們的作法不熟，有的時候甚至態度還不太客氣。而待工作結束，這些人就要作鳥獸散，另覓其他工作機會。

每一部製作都需要建立起行政結構。這一結構的組織一般包括一名

執行製作（line producer）（有時也叫作製作經理〔production manager〕），由這人負責逐日供應導演拍片所需的經費；再來會有一名助理導演（assistant director），簡稱 AD，工作項目之一是要安排演員、技術人員到場、離場的時間表，以利導演拍片的效率；一名攝影指導（director of photography），簡稱 DP，管理攝影和燈光小組；另外還有一名藝術指導（production designer），由他負責製作大部份背景和外景的視覺假相；一名服裝指導（wardrobe head），負責為所有演員治裝；一名場地管理（location manager），負責外景拍攝的後勤作業；一名製片主任（unit manager），率領屬下追蹤開支、記帳、付款等事務。片子開拍之前的準備作業，一般要好幾個月的時間。這一「預備」階段有四大任務需要完成。

第一，協調明星的工作時間表，編製詳細的攝製計劃表，之後即須就高成本的外景和其他花時間的資源作規劃，提高運用的效率。對於片約纏身的明星，一般會幫他們設訂「截止日」（stop date），過後，明星就可以不必再進片廠拍片。如以《特種部隊》一片為例，該片的攝製時間是從二〇〇一年十一月二十六日到二〇〇二年一月二十九日，片中的擔綱男星山繆‧傑克森（Samuel L. Jackson, 1948-）排定的截止日就是二〇〇一年的十二月十一日。所以，顧及萬一有重拍的必要，有傑克森的場景，全排在主攝影的頭一個禮拜。[1] 即使沒有截止日，明星一般也只會排定幾個禮拜的時間拍片，這叫作「保證期」（guaranteed period），過了保證期，就要加收巨額的片酬。例如阿諾‧史瓦辛格簽的《魔鬼終結者三》片約，明訂二十一個禮拜保證期過後，若要他再出場，包括公關活動在內，都要再付他每禮拜一百四十萬美元的酬勞——不滿一禮拜依比例遞減（片廠為五分之一，外景為六分之一）。[2]

編製攝製計劃表還有另一重要決定因素：地理條件。為了避免同一外景地點往返多次，該地點的場景，不管出現在劇情的哪一段，一概規劃在同一時間拍攝。

為了顧及這些優先事項，劇本打散過後的場景，就算有辦法也極少符合原本該有的順序——即使場景裡的每一鏡頭也是如此。例如驚悚片

《恐懼的總和》(*The Sum of All Fears*) 結尾是詹姆斯‧克隆威爾 (James Cromwell, 1940-) 飾演的美國總統佛勒和基倫‧海德斯 (Ciaran Hinds, 1953-) 飾演的俄羅斯總統內梅洛夫正面對決,但是,美國這半邊的場景早在俄國那半邊開拍前四個月就已經拍好了。

為了拍攝效率,電影一經重組妥當——片廠電影幾乎沒有哪一部不是跳著拍的——劇本裡的每一景就要再製作成「日程條」(day strip);這是二十四吋長的紙條,以顏色作標記,代表這一景是室內還是室外,日景還是夜景。白色代表室內日景,黃色代表室外日景,藍色代表室內夜景,綠色代表室外夜景。(這工作也可以請電腦程式代勞,這軟體叫 Movie Magic。) 片廠的實體製作部門的人員便可以依照這一份明細表,決定什麼時候要用到哪些演員、技術人員、臨時演員、特技演員、場景、外景等等。

許多製作在這之後會再把一組組鏡頭做成「分鏡表」(storyboard;故事板)。「分鏡表」是由插畫家將每一鏡頭以漫畫畫出每一角色、場景在攝影機裡拍攝成的模樣。導演布萊恩‧狄帕馬拍《鐵面無私》的時候,就用畫得十分精密的分鏡表,早在片子開拍前幾個月,就帶工作團隊把整部片子的製作先走上一遍,一名製作人還形容他用的分鏡表根本「就像最後拍好的電影先由火柴人演出重播」[3]。美術指導、攝影指導、佈景師 (set designer)、選角指導 (casting director)、特技統籌 (stunt coordinator),外加其他負責準備視覺假相的人員,都可利用分鏡表規劃、協調工作。

預算階段的第二大任務,是要為片中的對白角色 (speaking role) 選演員。主角若是已經敲定——到了這階段,一般都已經選定——導演就要再為片子裡的配角尋覓合適的人選。導演一般會再雇用一名選角指導來協助他(當然也有她,但少得多了)進行這一工作。選角指導會以專門顧問的身份,為片中的角色擬訂建議名單。選角指導最重要的責任在為片子搭配出「來電」的配戲演員——套用一名選角指導的話,就是「在銀幕上看起很登對」的一組演員。[4] 這一名選角指導強調演員外型給人的觀感十分重要,還把選角指導找到合適的演員,比作是為「服裝

秀找模特兒」。她說,「不管他們還有別的什麼優點,他們一定要看起來就是那角色的樣子。」也因此,選角指導一般要翻遍數以千計的大頭照;有的是他們自己的檔案,有的是經紀公司說的「演員指南」(player guide)。選角的工作也未必限於職業演員。看是什麼角色,選角指導也可能要朝運動員、流行歌手、饒舌歌手、服裝模特兒等領域去蒐羅。例如選角指導瑪麗·維紐(Mary Vernieu)和比利·霍普金斯(Billy Hopkins)為一九九九年的美足電影《挑戰星期天》(*Any Given Sunday*)選角的時候,提供給導演奧利佛·史東(Oliver Stone, 1946-)的建議名單,就包括十幾名職業運動員,例如喬·舒密特(Joe Schmidt, 1932-),還有幾名饒舌歌手,如 LL 酷 J(LL Cool J., 1968-)。

導演對於合適人選一般也有自己的腹案,像是認識或以前合作過的演員。有的時候,他們會比較傾心以前在別的片子裡面演過類似角色的人選,尤以成績出眾為先。例如奧利佛·史東挑中卡麥蓉·狄亞出飾《挑戰星期天》裡面球隊老闆女兒一角,就是因為看過她在一九九七年的片子《新娘不是我》,也演過球隊老闆的女兒。[5] 而劇本也不是唯一的指引。若是導演覺得有哪一位演員可以為片子加分,即使該演員的外型未必符合劇中角色,導演往往是改寫劇中那一角色去套該演員的外型。

準備階段走到了一個地步,就要安排優先的可能人選試鏡。試鏡雖由導演、製作人、片廠主管評估,但最後的決定權一般是在導演手上。

演員雀屏中選之後,會接到製作公司律師擬妥的合約,詳列演員出席主攝影暨後續配音、重拍的時間。有的時候,中選的演員未必具備劇中角色需要有的條件,如口音、舞蹈、武術等等,製作公司便會指派教練負責對演員進行特別指導,趁開拍前的預備期解決這問題。選角外加特訓的時間,每每就需要好幾個月。

預備階段的第三件大事,是要搭建佈景供劇情推展。藝術指導率領美術設計部門,監督美術師、佈景師、園藝組和搭景組——負責為每一景設計佈景、道具、服裝,還有其他用品。做好的設計一般畫成草圖,就可以加進分鏡表。技師、木匠、道具採購和其他專門人員,就要依據

設計草圖，開始著手準備必要的用品，將草圖做成全尺寸的立體「實景」。

於這期間，各工作小組如攝影、燈光、錄音的人員都要找齊，演員和佈景的準備工作也要處理完畢。攝影指導也要去鳩集合作愉快的人馬出任調焦助理（第一攝影助理）、攝影師、打板換片助理（第二攝影助理）等工作。錄音師一樣要找人出任收音員、拉線員、錄音助理等工作。燈光指導（首席燈光師）需要的人馬則有燈光師、燈光助理和其他燈光專家。除此之外，製作人還需要雇用髮型師、化妝師、服裝師等等。

除了專門的技術之外，身為劇組人員也要有良好的社交技巧，才有辦法順利和導演、明星、劇組前輩近距離接觸但相處融洽。劇組人員另也要有任勞任怨的精神，主攝影開始前他們便須早早投入工作。

拍攝工作若有場景必須在攝影棚外進行，就需要請進採景人員到相關地區去探勘外景，找到符合美術設計的場地。找到了符合設計條件的外景場地，就需要再評估實地拍攝可能遇到的困難，例如噪音等級、礙眼的雜物、照明狀況、天候、設備運輸等問題。之後就要規劃後勤作業，將演員和一小組技術人員送到當地——作業的步驟不少，牽涉到訂旅館、飲食的安排、租用交通工具、拖車、移動式廁所等等，另也要雇用保全、醫護、消防人員，地景可能要作變動，電線、發電機也要拉起來，安排台車軌道，說不定有房子要重新上漆，有妨礙攝影的障礙物要清除，當然應該取得的拍攝許可也不可以漏掉。

最後，就有堆積如山的文書作業要處理。律師要擬一份又一份的雇用契約，同意書，拍片許可，租賃契約，保密條款，保險合約，等等，也要一一找當事人簽好。首先，劇本就需要劃出一條明確的指揮鍊，任何人於劇本有所貢獻——或對劇情、版權、發想的點子——都要簽署法律文件放棄對製作的控制權。接下來，若是劇組人員於外景場地的工作條件有問題，律師又要再和各工會洽談，徵求豁免。劇本若要用上動物，甚至昆蟲，也需要事先安排動物保護人員出面，以證明拍攝過程絕未對動物造成傷害。演員和臨時演員有未成年人在內，就需要取得父母

的同意書。拍攝若是正逢學期時間，就需要再聘用家教進入片廠，於拍片期間負責童星的課業。

雖然不少大型製作需要多達九個月的「前製作」（preproduction）預備期，才有辦法真的開拍，但是，一般的預備時間還是以四個月為多。片廠正好趁這期間把片子琢磨得更貼近他們優先考量的標準。在以前老片廠的年代，前製作的每一預備階段都還由片廠單方面掌握大權，像華特・迪士尼就可以親自監看每一格分鏡表是怎麼畫的，製作時間表的每一細節他也事必躬親。即使現在這時候的片廠主管，肩頭上的職務較諸以前繁雜了許多，往往是派下面的中階主管出席劇本、佈景、選角等創意會議，透過他們來掌握片子的發展；但是，他們偶爾還是會逮時間去干涉前製作的決策。例如「迪士尼」的董事長麥可・艾斯納就親自拿紅筆在二〇〇二年的片子《小姐好辣》（*The Hot Chick*）的劇本上面塗塗寫寫，圈出了二十處笑點，表示這些笑點和「迪士尼」的形象不合。之後，他用電子郵件把要求修改的地方寄給負責這一部片子的片廠主管，由這一位主管轉交給該片的製作人。艾斯納要求修訂的地方，當然都作了修訂。[6]

製作人即使沒有被合約綁住，片廠主管要求作的修訂也是非修不可；片廠那邊可是製作人的衣食父母，片子的行銷、發行都要靠他們。所以，片廠的人有意見，製作人可沒本錢置之不理。誘因這麼大，片廠的意見自然少有被人斷然拒絕的時候。也因此，等到拍片計劃走到下階段——主攝影，片子的樣子，和片廠的價值觀也貼得愈來愈近。

燈光，鏡頭，開拍
Lights, Cameras, Action

　　主攝影一開始，就像在跟時間賽跑。一旦主角、配角、技術人員、工程師和其他形形色色的專家都找齊了，就開始分秒必爭。每拍一天，累積的開支都令人咋舌。即使是低成本的製作，像二〇〇三年的這一部喜劇《歌舞神探》（*The Singing Detective*），線下製作的預算只有六百萬美元，但是，每天的經常費就高達八萬美元。至於大規模的動作片，如《魔鬼終結者三》，線下製作的預算是五千七百萬美元，每天的經常費就是三十萬美元。二〇〇〇年好萊塢片廠電影的每日經常費，平均是十六萬五千美元。

　　按照時間表走進度，不僅是錢的問題而已。如前所述，明星、導演、技術人員一般都還有別的片約；合約裡面也明訂了「截止日」，所以，拍攝進度一旦落後，他們可有十足的理由拍拍屁股走人。所以，若有天氣、疾病、意外、勞資糾紛、性格衝突，或其他突發狀況導致進度延宕，對於片廠很可能等於大難臨頭。

　　導演雖然理論上是指揮的舵手，但是帶的這一批人不脫散兵游勇的性質，導演有責任要凝聚大家的向心力，帶動工作的士氣。「導演自己才常常覺得像是龍困淺灘呢，」彼得·古柏和彼得·巴特在合著的書裡寫過，「劇組裡面或許有幾個要角是他以前共事過的……但是，大部份卻是他不認識的。導演說不定可以叫來幾位主要角色事前排練一或兩個禮拜，但是導演心裡還是有數，」一等片子正式開拍，「這些人到時候會怎樣，沒人知道。」[1]

所以，導演極為倚重他的第一助理導演（副導演），副導就像導演的執行長，隨時注意導演喊出「開始」（action）這一句咒語時，每一位需要在場的人員全都各就各的定位。準備每天要用的「通告單」（call sheet），便是副導的重責大任。第二天什麼時間哪些演員要準時抵達拍攝現場報到，燈光師要打好光，其他人也一定都要在場，全都清楚寫在「通告單」上。

　　主攝影不論是在片廠的攝影棚還是在人跡罕至的外景地點，挑中開拍的第一場戲，一般會作周詳的計劃，由人工照明作精準的打光，地上會用粉筆畫出演員要站的位置，演員（或替身）就站在白線的後面。用吊杆吊在演員頭頂上方的麥克風（收音話筒），位置也一定十分精準，既可以清晰收錄演員的對白，又不致在地上打下露餡的暗影。技術人員在演員四周量噪音、量光線，道具人員、服裝師、服裝助理、化妝師全都趕著幫演員、道具做最後一刻的調整，以免和分鏡表上的時間、地點有絲毫誤差。攝影指導透過觀景窗仔細觀察佈景裡面有沒有玻璃、鏡子或其他會反射的表面照到了攝影機或劇組人員。劇照師忙著拍下演員和道具的確切位置，以備日後重拍時參考。場記忙著在場記表上振筆疾書。

　　一待大家全都認可場景的視覺假相沒有問題，攝影師便啟動攝影機，第二攝影助理打板，報出拍攝場次，導演跟著大喊「開拍！」，演員馬上開始演出。幾分鐘過後（幾秒也有），導演就喊「卡！」（cut），攝影機馬上停止，開鏡的第一拍就此完成。

　　導演接下來一般會看一看這鏡頭在數位攝影機裡的粗糙數位影像，若不滿意——一般都不會滿意——就會下令重拍。攝影機擺在原本的位子不動（若是在台車或吊臂上面，就要退回原來的位子）。演員也重回粉筆畫出來的定位，化妝師、髮型師、服裝師全都一湧而上，幫演員回到先前的模樣。攝影機又再啟動，打板又再響起，報上「第一鏡第二拍」，話音才落，演員馬上開始重複先前講過的台詞、演過的動作。同樣一個鏡次可以這樣一直拍下去，重來又重來，一直拍到導演、副導和錄音師全都滿意為止。

重拍不知多少次，在電影界並非例外，而是常態。例如《華爾街》（Wall Street）有一幕不甚特別教人難忘的鏡頭，飾演室內設計師的黛瑞・漢娜（Daryl Hannah, 1960- ）有一句台詞：「我要用傢俱做到 Laura Ashley 用布料做到的那等級。推出一系列低價位的精品骨董傢俱。」導演奧利佛・史東怎樣也不滿意黛瑞・漢娜的口白，就下令重來──結果這樣一路重來超過二十五次。每一次，化妝師、髮型師重新幫她妝點好，攝影組重新校正燈光，錄音師再量一次聲音，萬事就緒，黛瑞・漢娜就得把這一句十幾二十字的台詞再講一遍。[2]

重拍幾次，看導演的工作風格而定。導演史丹利・庫柏利克（Stanley Kubrick, 1928-1999）一般要拍到三十多次，才會要到他要的鏡頭；薛尼・盧梅（Sidney Lumet, 1924- ）一般不到五次就會滿意了。大部份片廠導演每一鏡頭重拍的次數，平均是五到十次。

在這過程當中，演員也可能因為對劇本的台詞有意見，而拖累進度。演員會說台詞聽起來就是不對，說不出該有的效果，甚至劇本裡的台詞和他們的公共形象牴觸；也愛自行提議要改台詞或動作。身價較高的明星就常會提議這、提議那。如史蒂芬・索德柏（Steven Soderbergh, 1963- ）重拍的《瞞天過海》（Ocean's Eleven），布萊德・彼特（Brad Pitt, 1963- ）不僅給自己的角色加台詞，還建議他邊吃東西邊講話（索德柏接受了彼特這幾項提議）。[3]

這些要求導演若是置之不理，那要不得罪演員、導致拍片現場氣氛緊張很難。所以，導演一般都還願意聽演員的意見，作一點折衷，常常還會同意拿修改過的台詞額外拍幾個鏡頭。就算多拍的鏡頭在最後的剪輯沒有中選（作剪輯的時候，演員不會在場），但終究會耗掉拍攝不少時間。

連副導也可能對鏡頭有意見──若是演員的動作干擾到攝影機抓到的反光。副導還可能堅持要重拍，甚至改服裝、道具，改演員的走位。例如《成功的滋味》（Sweet Smell of Success）一片的副導黃宗霑（James Wong Howe, 1899-1976），有一次對於出飾主角韓賽克的畢・蘭卡斯特（Burt Lancaster, 1913-1994）在某一鏡頭裡的臉上陰影很不滿意，就暫停

拍攝，拿了測光表量遍了畢・蘭卡斯特的一整張臉，最後跟執導演筒的亞歷山大・麥肯德里克（Alexander Mackendrick, 1912-1993）說，演員臉上的陰影要對，唯一的辦法就是要演員戴上一副粗框的眼鏡。麥肯德里克便要道具組去把黃宗霑指定的眼鏡弄來，幾小時後才搞定，重新開始拍攝。[4] 副導有意見，導演一般不太會打回票，即使因此拖延拍攝時間，也在所不惜。

　　錄音師對於對白收音，一樣有類似的否決權，可以推翻拍好的鏡頭。對白的聲軌和背景的聲軌是分開錄製的，因此需要平衡，錄音師為了求取平衡，每一演員的台詞都要錄得絕對乾淨清楚才行。也因此，場景若有外來的雜音，鏡頭勢必就要重拍。

　　至於製作人這邊，由於有產品置入的交易綁在身上，當然也會耽誤到拍攝的進度。如以《閃靈殺手》（*Natural Born Killers*）為例，該片就有一名製作人幫導演奧利佛・史東和製作團隊，向廠商要到了每人各兩雙免費奉送的牛仔靴，條件是要讓靴子的品牌「艾比林」（Abilene）在片子裡露臉，漆在一輛經過的卡車車身，而且，這一輛「靴子卡車」要在一個鏡頭裡，從茱麗葉・路易斯（Juliette Lewis, 1973- ）飾演的梅樂麗・諾克斯開的敞篷跑車旁邊開過去。這就表示兩輛車——梅樂麗的敞篷跑車和「艾比林」的靴子卡車——要對向開來，再於同一時間同時出現在攝影機前面。結果，兩輛車的駕駛分隔半哩之遙，一遍又一遍，一路不斷依無線對講機的指示朝對方開去，同時，攝影機架在吊臂上面由上俯衝下來抓鏡頭。「這一個鏡頭實在很難拍，」該片一名共同製作寫過，「一直拍不成的話，進度就完了，因為這是關鍵的定場鏡頭。」[5] 無論如何，看在免費牛仔靴的份上，奧利佛・史東還是硬著頭皮重拍了幾次，把靴子的品牌拍進鏡頭裡去。

　　但若導演為了趕上進度，催演員快一點，卻會衍生別的問題。《閃靈殺手》的製作人珍・漢舍（Jane Hamsher, 1959- ）就說，茱麗葉・路易斯「在拍片現場累得要死，」漢舍竟然看到這一位女星在旅館電梯裡面忍不住啜泣。一天早上，路易斯睡過頭，沒趕上一大早的通告，漢舍還要旅館警衛「破門而入，要不然還沒辦法把她架到拍片現場。」[6]

導演另也要考慮到保險公司明訂的禁令；保險公司一般在拍片現場都派有代表作監督。保險公司賣的演員險，在好萊塢拍片是屬於強制投保的，而保約裡都會明訂主要演員有哪些事絕對不可做。例如，妮可‧基嫚（Nicole Kidman, 1967-）二〇〇一年有慢性膝傷的困擾，保險公司因而規定她拍戲的鏡頭絕對不可以有跪下或其他害她膝蓋可能脫臼的動作。遇到這情況，導演於拍片現場就不得不用替身，或靠輔助器材把她往上抬或往下放。

　　除了這類耽擱，另還有其他麻煩也教人頭大。如工會成員的管理問題，就牽涉到工會明訂外景拍攝的進餐休息時間、設備安全標準、合宜的工作環境等等。若是因工會的規定而起了爭執，製作過程馬上就會因此叫停，沒等到找到工會代表來處理，擺平問題，沒辦法復工。也難怪劇本裡的一個鏡頭一拍再拍終於完成，往往就吃掉一天的時間。

　　待劇本裡的一個鏡頭終於拍到導演滿意，導演就會轉進到下一攝影位置，或叫作「擺位」（setup）。即使是最簡單的場景，兩名演員對話，一般也至少需要三拍次的擺位：一是「主鏡頭」（master shot），為場景建立起最基本的場域，再來是兩個特寫鏡頭（close-up）──對話的兩名演員各拍一次。若是不止兩名演員，或是場景比較複雜，導演可能會要多擺幾處攝影位置。而每擺一次位，就要動員技術人員、美術人員、工人挪燈光，拉高伏特的電線，鋪軌道，調整麥克風和攝影機的位置。

　　每架一次鏡頭，耗時可達三小時，在這空檔，大明星通常就回他們的更衣間或拖車去。在這「停機」時間，大明星不止不乏人陪，還可能有一大群跟班前呼後擁，諸如好友、上師、教練、專屬的健身教練、按摩師、美容師、保鏢、專屬的採買人員等等。例如二〇〇二年《特種部隊》開拔到佛羅里達州拍片期間，主角約翰‧屈佛塔隨行的人馬就包括兩名飛機駕駛、一名髮型師、一名化妝師、一名廚師、一名專屬替身、他開的製作公司總裁、專屬司機、五名朋友（應屈佛塔的要求，一干人等全都在劇本裡插下一句台詞，這樣就有資格享有健保）。拍片的「停機」時間一般都不算短，大明星當然趁此機會處理個人的私事或生意──批公文、開電話會議、踩跑步機、和朋友見個面等等雜七雜八的事

一堆，而且，全和正在拍攝的片子沒有一點關係。由於大明星於主攝影期間維持身心健康，於拍攝的進度是絕頂重要的大事，因此，製作單位幾乎全都備有醫生，隨傳隨到。例如《閃靈殺手》拍攝期間，製作單位就雇了一名「爽藥師」，全天候陪在現場。而且，依該片製作人的說法，這一名整骨專家負責為大家開立各式藥物處方，其中還包括「打B-12 營養針和開維可汀」在內 *[7]。

大明星在「停機」的空檔，也可能會安排和影片公關暨攝影小組，拍攝人稱「電子新聞資料」（electronic press kits; EPKs）的短片。大抵就是拍公關訪問短片，由明星談論片子的拍攝狀況，供電視放映之用，每每依照片廠寫好的劇本照本宣科一番就好。

只是，「停機」空檔的這些活動，卻往往導致演員分心，不僅沒辦法入戲，還和片中的角色和劇情發展愈離愈遠。

拍攝機器架設妥當，一般便由待在更衣間或拖車外候命的製作助理向演員示意，表示劇組人員已經完成下一擺位，演員便必須「回到角色」裡去，髮型師、化妝助理、服裝師也要趕來幫演員調整造型。

待演員回到拍攝現場，站上粉筆標出來的定位，攝影機就要重新對焦，聲級（sound level）也要重新測過，畫格也要再次檢查一遍，看看麥克風的架子會不會留下影子，必要的話，整套設備可能還要再作調整，免得出岔子。這時候，場記就需要檢查現場一切是否符合劇本裡的前一景或後一景，免得不連戲。負責提詞的人也會再把演員的台詞唸上一遍。若這鏡頭是換個攝影角度重拍的話，那麼，演員的台詞就不可以和前一擺位的台詞有稍微的出入。一切重又就緒之後，導演便再次下令，「開始！」

一天忙完要收工，導演、副導外加製作人、攝影指導、美術指導、剪輯師，會一起進放映間看一看前一天拍好但還沒剪輯的「毛片」。這一段影片沖印成三十五厘米的膠片，一般有一、兩小時長，都是同一景

*　　譯註：「爽藥師」（Dr. Feel Good）──既是歌名、樂團名，也是海洛因的諢名，兼指在街頭兜售毒品的小混混，故試譯若此。至於維生素 B-12 有穩定情緒的作用，維可汀（vicodan）則是處方止痛藥，類似台灣熟知的「普拿疼」。

一拍再拍的畫面，略有些微出入而已。導演看毛片是要看他心裡要的鏡頭拍出來了沒有（說不定只有幾分鐘而已），副導和美術指導、剪輯師看的是導演挑中的鏡頭有沒有瑕疵，剪輯師也要注意鏡頭拍下來的長度夠不夠，有沒有多出來的部份供最後的「精剪」（final cut）作取捨；製作人看的是影片是否符合片廠以及投資人的要求。

片廠主管這時也會在他們自己的放映室裡另行審核毛片，有意見就傳達予製作人。看毛片若抓到了問題，副導就會再安排「補拍」，把場面重拍一遍。若都過關了，那製作團隊就可以轉進到下一攝影的擺位，一步步朝下一場景邁進。而下一場景的佈景、道具、演員組合，可能就和前一景不一樣了。

以前片廠制的老年代，電影的拍攝作業絕大部份是在同一座攝影棚或露天片廠裡面拍成的；當今的電影則不一樣，當今的攝製作業絕少只在一處攝影棚或外景場地就拍成了。例如《神鬼戰士》的拍攝作業就跑了五個國家：美國的加州、英國的蘇里（Surrey）、摩洛哥的瓦扎扎特（Ouarzazate）、義大利的托斯卡尼（Tuscany）和島國馬爾他（Malta）。挑不同的外景地點拍攝，理由有很多：諸如稅賦補貼——馬爾他共和國雖是蕞爾島國，但有稅賦補貼的優惠，結果吸引來了七十部電影開拔到島上拍片——還有：天候因素；勞力成本較低；景色符合影片劇情的需要，等等。只是，劇組從一處外景場地拉到另一處，於後勤作業形同逃難，舉凡重要的攝影器材、鏡頭、服裝、化妝用品、道具、特效器材、外加其他雜七雜八的設備等等，一一要仔細登錄，小心打包，託付空運。不止，既有的製作團隊之外，還需額外在該地雇用臨時的劇組人員、司機、保鏢、外燴廚師等等。其他如工會、保險規定、服裝、飲食供應、天候等等條件，也需要善加因應。外景地點若挑中海外，那就還有別的問題，如異國的語言和習俗之類，需要好好處理。每到一處陌生地點，就有額外找來的演員、特技演員、替身、技術人員加入工作陣容。如《神鬼戰士》的製作每到不同的國家，美術設計、第二工作組導演、佈景師、化妝師、道具採購、特效小組、電氣技師、馴獸師、攝影小組，用的就是另一批人。

導演本人也未必需要每一景、每一外景都要親自到場坐鎮。許多不需要主角露面的場景，一般都交由第二工作組的導演負責拍攝就好。作這類分工，不同場景可以分散到不同地點同時進行拍攝，大大加快了影片製作的速度。一九九七年的龐德電影，《明日帝國》（*Tomorrow Never Dies*），主角皮爾斯‧布洛斯南（Pierce Brosnan, 1953- ）在倫敦郊外的佛格摩爾攝影棚（Frogmore Studio）演詹姆斯‧龐德的時候，該片的第二工作組同一時間便在英格蘭韓頓（Hendon）的布蘭特十字購物中心（Brent Cross Shopping Centre）停車場，拍攝一名特技演員擔任龐德替身，開著「寶馬」（BMW）名車在停車場橫衝直撞。不止，再一支第二工作組也在美國的佛羅里達州拍攝另一名特技演員出飾龐德替身，背著降落傘從飛機跳出去。還有，英格蘭另有第三支該片的第二工作組，在倫敦郊外的松林攝影棚（Pinewood Studio），藉一具大水箱拍攝龐德替身沉在水底的戲。百慕達又再有第四支第二工作組在拍攝另一名龐德替身駕駛快艇。所以，若是該片的導演羅傑‧史波提伍德（Roger Spottis-woode, 1945- ）於這幾場戲全都要親自操刀的話，那麼，製作的進度——總共是五個月——就要拖到好幾年才有辦法完工了。不止，這幾場戲的男主角，皮爾斯‧布洛斯南，也沒辦法親自上陣演出詹姆斯‧龐德，因為承保該片製作的保險公司明令布洛斯南不可以從事跳傘之類的危險演出。沒錯，打從一九二〇年哈羅德‧勞埃德（Harold Lloyd, 1893-1971）[*]親自上陣演出特技場面，差一點少了兩根手指頭之後，保險公司對於戲裡有危險的特技動作，幾乎一概不准主角親自上陣，因為拍戲的進度一旦中斷，保險公司可就要負擔數以千萬計的損失了。

也因此，特技演員就成了諸多危險場景不可或缺的要角，像飛車追逐、打鬥、策馬奔馳等等。特技替身的假相騙得過觀眾，是因為替身的長相和其他的外表特徵，可以用戲服或拍攝的角度遮掉。若不露出演員的臉不行，那主角的臉也可以事後利用「數位修片」的軟體，把主角的臉「接在」替身的身上。

[*]　譯註：哈羅德‧勞埃德——早年之中文名字作羅克。

特技場面大部份交由第二工作組拍攝，第二組自有獨立的製片主任、攝影小組、劇組人員等等。依特技的動作需求，另也需要雇用其他專家，如特技場面的武打指導、武術教練、特效小組、特技駕駛等等。如《駭客任務》製作群就從香港請來一批十六人的「吊鋼絲」特技小組，由他們拉鋼絲，把特技演員吊在空中，製造憑虛御空的視覺效果（事後會再用電腦修片把鋼絲修掉）。

除了動作場面，沒有演員的場景也幾乎全部交由第二工作組進行拍攝。有些鏡頭的背景，就是由第二組先拍好鏡頭，事後沖印底片時再把演員套在背景上面；再如「切換鏡頭」，像是風景、人群、車流等等，暗示觀眾劇中角色的眼光落在何處，也是第二組在負責的。再有些長鏡頭，如建立場景地域感的長鏡頭，演員通常便由替身代打。

第二工作組該拍些什麼鏡頭，導演一般是以分鏡表作依據，把第二組要拍的每一鏡頭畫好。若是拍出來的影片不符導演的要求，或是導演的要求有變，第二組就會接到命令，一整段片子都要重拍。

第二工作組的開支加起來也很嚇人，尤其是大型動作片。例如《魔鬼終結者三》的攝影小組和第二組其他的技術人員，就花掉該片五百四十萬美元。

製作一路進行，片廠也一路緊盯開支，一般一天的開支平均可達數十萬美元。製作主任和下屬的會計人員，每天都會將開支表呈報到片廠實體製作部門的主管手中。做這吃力不討好的工作，目的全在預防製作費用超過預算。片廠若是發現製作單位有超支的可能，一般就會要求製作人趕快處理；製作人依契約，通常必須負起超支的責任。製作人一般根本無力控制演員、導演、第二組什麼時候拍好他們該拍的戲，所以，為了避免超支愈堆愈高，有的時候，製作人也不得不採取非常手段，把劇本裡面還沒拍到的幾幕戲硬生生從劇本裡面刪掉。例如《酷斯拉》的開支開始超過預算的時候，製作人狄恩・戴夫林唯恐所屬的製作公司「中都」要扛起額外開銷的責任，就一口氣刪掉劇本裡面十處「角色發展」的戲。戴夫林的解釋是，「怪獸電影不真的需要靠角色發展來推演劇情吧。」[8]

雖然有的電影因為遇到麻煩，如《鐵達尼號》，結果一拍就超過一年，但在花錢如流水的主攝影期間，都是罕見的特例。大部份的片廠電影，一般會在三到五個月內完成拍攝工作。拍攝一近完工，片廠主管會將各小組拍的影片全都看過一遍，確定片廠要求的製片標準都做到了。若是發覺有什麼不對，當然也會下令補拍。

　　待最後一名演員拍完最後一個鏡頭，主攝影即告結束。若無遺漏，主攝影就可以「打包」收工，劇組就此解散，租來的設備、拖車一一物歸原主。不過，「製作」說要完成，還早得很。

點點滴滴
Bits and Pieces

電影不過是點點滴滴拼湊出來的。

——楚浮（François Truffaut, 1932-1986），《日以作夜》（*La nuit américaine*）

主攝影完成之後，逐日拍攝的財務壓力跟著結束。變幻莫測的天候、佈景受損、目中無人的大明星等等討厭的因素，一樣隨之消逝。保險公司於拍攝期間扣得很緊的規定，這時也稍微放鬆一些。只不過，畫面和聲音最關鍵的環節，卻還付諸闕如。這類欠缺的環節，就要在後製作的階段一一創造出來，加入影片裡去。

少掉的畫面

許多電影於製作過程，會將一大段場景外包給專門做「電腦繪圖」（computer graphics; CG）的公司去做。這類公司為影片製造出來的場景或場景裡的元素，不屬攝影也非繪畫，而是利用電腦資料庫裡的資料做出來的。

華特‧迪士尼一九三〇年代草創動畫的初期，雖然也想出了新穎的作法，拿一條條賽璐珞膠片——俗稱「透明片」——疊起來，徒手即可合成不同的畫面，不必角色一變動作，就要仰賴人工重新再畫一格畫面。只是，縱使有這麼機巧的改革，做出來的組合還是有限，單單是一部卡通短片，還是要畫上好幾千張畫格才做得出來。不止，做出來的影

片還少了一股真實感，因為，角色不像是在三度空間裡面活動。如今，事過半個世紀，桌上型電腦為動畫再掀起了一場革命——也就是所謂的「3D動畫」——不僅繪圖的工作管理起來變得大為簡單，畫出來的畫面也有比較強的真實感。

既然圖畫可以掃描，輸入電腦，轉化成數位的格式，畫面的各個元素也就可以打散，重新做出無以計數的組合。所需的是按對鍵，程式即可代勞，幫人類處理千篇一律的重複動作。

迪士尼的後繼門人首開風氣，於一九八〇年的太空歷險電影《創：光速戰記》（Tron），大量運用電腦繪圖。隨著電腦成本日趨下調，程式日趨精密，原本拍起來很費時間的各種動作段落改用電腦繪圖代勞，就漸漸成為製作單位偏愛的製作手法。電腦繪圖即如傳統的動畫，可以不需要出外景、搭佈景、用道具、做戲服，不需要請攝影指導、特技人員或演員親自出馬，即可做出一幕幕場景。但是，電腦繪圖也可以將電腦做出來的影像和活生生的演員合成，真實感還遠遠勝於傳統動畫。例如，電腦繪圖可以在空無一物的「空白景」（limbo set）——這名稱取得還很妙，因為「空白景」裡面的演員，確實身在空白當中——幫演員「畫」上華美的戲服，在演員身後填滿富麗的牆面、傢俱，或在演員面前插入疾衝而來的怪獸。例如《恐懼的總和》一片於拍攝時，演員阿諾德・麥克庫勒（Arnold McCuller）就是在混沌景裡面演唱美國國歌，幾個月後，再由電腦繪圖師在他四周補上大大的足球場、數以千計的球迷、滿天燦爛的煙火。

電腦繪圖這工作可不是小工程。現在的動作片，電腦動畫的場面往往比真實場面還要多，以致不少片子的電腦繪圖預算甚至超過主攝影的花費。[1]

電影製作的這一部份工作，一般於時間、地理，都抽離在主攝影的工作之外，另行處理。每一段落的分鏡表，連同演員、道具、佈景的劇照，一併送到委外的電腦繪圖公司進行製作。素材輸入電腦後，電腦繪圖師便將輸入的素材以像素對像素（pixel by pixel）的方法進行重組，做出分鏡表裡畫的角色、佈景、動作。這類場景若要做出有真實感的動

作，通常需要由「動態擷取」（motion capture）小組先拍下真人做出動作，再將影片交由電腦繪圖公司，運用專利電腦程式，將影片轉成角色的動作。

由於做出來的成品馬上就可以用電子郵件寄給導演，因此，電腦繪圖委外到世界任何地方都不成問題。不過，電腦技術雖然日益精進，電腦繪圖工作還是貴得要命。例如《魔鬼終結者三》裡用的電腦繪圖效果，就花掉該片一千九百九十萬美元。《酷斯拉》片中的怪獸，也是電腦繪圖程式畫出來的數位產物，耗費的成本達九百五十萬美元。依該片製作人估計，「電腦繪圖成本比演員全體加起來都要貴。」[2] 他解釋說，「就實際看，同一部片子等於是分成兩大不同的工程在製作：一邊是在片廠和外景拍攝真人演出的影片，另一邊是在電腦前面進行電腦繪圖。」就是因為兩邊這樣分工合作，近年出品的電影於結尾的工作人員表，才會愈拉愈長。（一九七七年出品的最早一集《星際大戰》，謝幕表列出的技術人員是一百四十三人；二〇〇三年的電腦繪圖續集，《星際大戰二部曲：複製人全面進攻》〔*Attack of the Clones*〕，謝幕表列出來的技術人員就多達五百七十二人了。）

電腦繪圖的價格標籤就算再高，也還是當今好萊塢拍片不可或缺的要素；有了電腦繪圖之助，導演於視覺假相的控制力，還要大於真人實景的演出——即使於非動作的段落亦然——因為電腦裡的資料隨便怎麼更動都沒問題，不受一點限制。例如《鐵達尼號》一片裡的船艙房間，像是大舞廳，導演詹姆斯‧柯麥隆便是用電腦繪圖技術進行裝潢、佈置，沉船落水的旅客呼出來的白煙，也是用電腦繪圖加上去的。《神鬼戰士》片中，演員奧利佛‧雷德（Oliver Reed, 1938-1999）飾演的普羅西摩一角，有些場景的影像便是用電腦加上去的，因為奧利佛‧雷德於拍片中途過世。

由於電腦繪圖的工作一般必須配合嚴格的後製作時間表，因此，不同的段落往往外包給不同的公司去做。例如《X戰警》（*X-Men*）的電腦繪圖工作，便分給八家不同的公司去做。

電腦繪圖的部份完成之後，便要交由導演、藝術指導、剪輯師還有

其他技術人員審核。若是不符影片所需，會被打回票，要求重做。但是，這樣除了增加拍片的成本外，也很可能耽誤發行的進度。所以，片子若有保險公司如「國際電影擔保公司」（International Film Guarantors; IFG）承接完工保險契約，那麼，保險公司也一定會要求導演把後製作的電腦繪圖工作條列為兩大類：一類屬於「必要」（essential）的鏡頭，另一類則是「或須」（wish list）的鏡頭。一名承作履約保險的高級主管表示，列在前一類的鏡頭要優先拍攝，若是後來製作花費超支，他們就會要求導演從後一類去刪鏡頭。

許多災難場面——例如把船炸掉——若是改用迷你模型來拍，還比用電腦繪圖從頭開始製作要便宜。由於這類攝製工作要用上極為專精的技術，例如煙火、偶戲、模型，製作單位通常會將這一類工作外包給專精的特效公司去處理。承包公司再依導演審核過的分鏡表，以自有的人力和設備拍出所需的畫面。如以《恐懼的總和》片中美軍航空母艦遇襲炸燬一幕為例，特效公司「節奏色彩工作室」（Rhythm & Hues Studios）便在他們攝影棚裡的藍色銀幕前面，用煙火技術炸掉一艘二十呎高的航空母艦指揮塔模型，同時再由另一支空中攝影小組拍下美國軍艦航行海上的實景，拿回工作室，和藍色銀幕拍的畫面合成起來。

「插入鏡頭」（insert shot）往往也需要另外拍攝。例如手部、名片、槍枝、報紙標題的特寫，或其他導演特地不放在主攝影時拍的鏡頭——因為主攝影有演員在場，所以要以節省時間為第一優先。有的時候，插入鏡頭還要依製作人談妥的置入性行銷協議，拍下產品的品牌。由於這類鏡頭需要的燈光架設起來極為耗時，因而一般會發派給特別擅長拍這一類作品的攝影師，由他們自備特寫鏡頭和燈光設備，拍攝所需的畫面。插入鏡頭若是人體部位，攝影師一般還會找合適的替身來拍就好。

最後，製作工作也可能需要用上新聞片、電視節目、業餘錄影帶或是其他電影既有的片段。例如史蒂芬·史匹柏於他一九九八年的電影《搶救雷恩大兵》，便用上了一九四四年諾曼第（Normandy）大登陸的搶灘新聞片；奧利佛·史東一九九四年的《閃靈殺手》，用上了美國電視老影集《小英雄》（Leave It to Beaver）裡的片段，還有洛杉磯警方痛毆

羅德尼‧金恩（Rodney King, 1965-）*臭名遠播的錄影帶；史蒂芬‧索德柏一九九九年的《菩提樹下》（*The Limey*），也剪了幾段泰倫斯‧史坦普（Terence Stamp, 1939-）在一九六七年的電影《母牛》（*Poor Cow*）裡的演出畫面，作為老去的主角威爾森（史坦普飾演）年輕時的身影。這些片段，製作單位都可以向電影公司、電視網、博物館暨其他機構的影片資料庫購買取得。

少掉的聲音

電影的製作單位也需要於後製作時期將聽覺假相製作完成。演員之間的對白於主攝影期間，由於有外來的噪音干擾，大部份都沒辦法錄得很好。即使於攝影棚內，有理想的環境，也還是要再作「配音」，以求提高清晰度、修正腔調或情緒。導演也可能因為情節有變，而需要演員另外在拍好的劇情之外多講幾句台詞，插進戲裡——像是笑話、說明或是感觸之類的。（加進去的台詞，一般叫「盲白」〔wild line〕，只能插在觀眾看不到角色的嘴的鏡頭裡。）有時，角色的口音不夠清楚，也需要另行配音。例如《金手指》（*Goldfinger*）一片直到主攝影都拍完了，導演蓋‧漢米爾頓（Guy Hamilton, 1922-）才發覺飾演「金手指」的德籍演員蓋耶特‧佛勒貝（Gert Fröbe, 1913-1988），英文口白很難聽得懂；所以，「金手指」這一角色的對白，後來全都是由英國的配音員麥可‧柯林斯（Michael Collins）模仿德國腔英語，重新配音。

小角色的台詞一般也等主攝影過後再加上去。例如雞尾酒會賓客的嘈雜笑語，便是俗稱「哇啦哇啦團」（walla-walla groups）的聲音臨時演員在錄音間裡配上去的。這類背景的嘈雜人聲，也可以從音效資料庫裡去擷取。

再如劇情片長度的動畫電影，每一角色的對白一般都是全程於錄音間配成的。（頂級的報酬，即使是片酬最高的大明星，於二〇〇三年也只是一天一萬美元而已——不過，到了續集可能就會往上加了。[3]）

後製作的錄音工作叫作「對錄」（looping；對嘴配音），戲裡的演員

都需要回來進行對錄，若是不克出席，就由聲音替身瓜代。「對錄」使用的配音技術簡稱 ADR，也就是「自動對白還原」（automatic dialogue replacement）系統。對錄不論於演員本人或聲音替身，都是單調、漫長、重複又再重複的作業，由導演和 ADR 指導進行監督，一再重複劇裡的對白，一直講到導演要的口氣、腔調為止。「對錄」的工作還可能一做就是好幾個禮拜，端看需要對錄的演員行程而定。

電影一從默片推進到有聲，電影工作者便都知道對白絕非電影僅此唯一的聽覺假相，而且，拍戲時錄下來的演員口白，不論發音有多精準、多明確，不論收音有多清晰，錄下來的人聲聽在戲院觀眾耳裡，怎樣都覺得假假的。因為，少了真實世界都有的背景噪音──房間裡隱隱約約的雜沓人聲，街頭遠遠傳來的腳步聲，野外窸窣低語的風聲。沒有背景噪音襯托畫面的演員對白，戲怎麼看都覺得假。

而幫電影解決這問題人，叫作傑克・佛利（Jack Foley, 1891-1967）。佛利原本以特技替身的身份游走電影界，腦筋靈活，開發出新技術，以獨立的音軌製作背景噪音，後世稱之為「佛利音效」（Foley effects）。於今也俗稱「音效師」（Foley artist）的錄音師，要先把拍外景時難免一併收錄進來的自然音去掉，像是關門、衣服窸窣摩擦、演員的呼吸等等聲音，因為，說來教人啼笑皆非，這些自然音效在電影裡面竟然聽起來會不太自然。去掉的自然音，便須改以音效師製造出來的人工音效取代；而由音效師在密閉的隔音室裡，一邊看影片，一邊用自己的道具製造觀眾聽起來像真的噪音。例如走在雪地上面，最好的搭配音效不是真的跑到雪地跋涉一番，而是攪貓砂。音效師都有常用的音效資料庫備用，例如繁忙的車流、長聲的吱嘎、爆炸、機場人潮、小鳥啁啾等等。製音師（sound designer）也可以運用一種叫作「合成鍵盤」（synclavier）的電腦設備，編寫原創的背景音響，或用預錄好的音效集合成嶄新的音效。佛利特效的音軌做成後，便再和對白音軌進行混音。

*　譯註：羅德尼・金恩──一九九一年美國加州洛杉磯黑人青年橫遭警察圍毆，為路人以攝影機拍下並公佈，引發軒然大波。

最後，音樂——片廠主管彼得‧古柏說電影的音樂是「影片的心臟和靈魂」[4]——就需要找人譜寫或向外買。電影用的音樂通常有背景的配樂（專門為該部電影所作的原創樂曲），也有向唱片公司買來的插曲。

電影配樂像是給觀眾的提示，暗示觀眾依劇情可能該有怎樣的情緒反應。配樂做得出色，自然就會帶領觀眾的情緒隨著銀幕已經看得到或是即將看得到的場景，或是放鬆、或是焦急、或是害怕，等等。例如《驚魂記》（*Psycho*）的詭異配樂就十分出名，希區考克用柏納德‧赫曼（Bernard Herrmann, 1911-1975）寫的詭異曲調，暗示安東尼‧柏金斯（Anthony Perkins, 1932-1992）飾演的精神病患主角諾曼‧貝茲，即將要現身揮刀。

寫電影配樂和寫歌劇差不多，也因此，二十世紀的歌劇作曲家才會有那麼多人都為電影寫過配樂，如伊果‧史特拉汶斯基（Igor Stravinsky, 1882-1971）、埃利希‧康果爾德（Erich Korngold, 1897-1957）、塞爾蓋‧普羅高菲夫（Sergey Prokofiev, 1891-1953）、狄米崔‧蕭士塔高維奇（Dmitry Shostakovich, 1906-1975）、亞瑟‧蘇利文（Arthur Sullivan, 1842-1900）。電影配樂作曲家像歌劇作曲家一樣，以主人翁的激情、衝突、掙扎為主題，發展音樂的動機，預示情緒浮現，再將情緒煽動渲染一番。只不過，寫電影配樂有一點優勢倒是寫歌劇所不及者——幫電影寫配樂可以先看畫面再寫曲子。寫成後，譜成交響樂譜，由交響樂團演奏錄音，再以另一獨立音軌和畫面搭配起來。

插曲的功能就不一樣了。著名樂手的作品於一般觀眾耳裡，很可能和特定的時代、風格、地區連在一起，有助於為角色的背景作定位。例如二〇〇〇年的電影《成名在望》（*Almost Famous*），導演卡麥隆‧克羅（Cameron Crowe, 1957-）便以尼爾‧楊（Neil Young, 1945-）、史提夫‧汪達（Stevie Wonder, 1950-）、凱特‧史蒂芬斯（Cat Stevens, 1948-）、艾爾頓‧強（Elton John, 1947-）等人的名曲，烘托一九七〇年代初期的搖滾情調。不過，歌曲的授權費用也很可能貴得要命。據說「派拉蒙」為電影《不可能的任務二》（*Mission: Impossible 2*）取得重金屬搖滾樂團「金屬製品」（Metallica）的單曲〈我消失〉（I Disappear），耗掉的授權金高達

一百萬美元[5]；也有製作人說，《閃靈殺手》一片的歌曲使用權利金，合計起來也超過兩百萬美元[6]。

歌曲一買下使用權，就可以插入劇情裡去（例如角色以家裡的音響、隨身聽、或汽車音響聽音樂），或用作片頭主題曲，有的時候效果還非常好——例如瑪丹娜（Madonna, 1958-）的單曲搭配《誰與爭鋒》便是佳例。電影裡面採用的單曲要先略作調整，以和配樂搭配，再轉錄到「暫時音軌」（temp track），等最後的精剪時搭配使用。

攝製走到了這階段，假相的點點滴滴都已經各就各位，所剩者，就是要將點點滴滴組合成真的一樣的「戲」。

假相大功告成
Completing the Illusion

　　「電影其實分成三大類，」老牌演員洛・薛爾德（Roy Scheider, 1932-
2008）說過，「第一是寫好的，第二是拍好的，第三是剪好的。」[1] 待主
攝影完工，第二工作組拍好的場景、電腦繪圖公司、動畫工作室、影片
資料庫等等所需的素材，也都完成，送進片廠，薛爾德說的第三類，就
需要從星星點點的無限可能，像湊拼圖一般組合成形了。最後剪輯出來
的作品，即使只有轉眼即逝的片刻，也可能是在不同地點、於不同時
間、由幾支工作小組分頭拍攝，再組合出來的。例如《縱橫天下》（The
World Is Not Enough），片中龐德在俄國遇到油管爆炸，那一段畫面就用
上了導演麥可・艾普泰德（Michael Apted, 1941-）在松林片廠用空白佈
景拍的皮爾斯・布洛斯南（飾演詹姆斯・龐德）特寫，加上第二組導演
在威爾斯（Wales）圭內德（Gwynedd）出外景拍下來的油管定場鏡頭
（establishing shot），還有特效小組在英格蘭蘇里郡埃爾斯戴德（Elstead）
的漢克利公地（Hankley Common）用模型拍的大爆炸，外加「伊士曼
柯達」（Eastman Kodak）於英國的「新藝賽」（Cinesite）特效公司以電
腦繪圖製成的一大片火海——全都在不同的燈光條件下面拍攝而成——
最後再於「松林片廠」進行後製作的「對錄」配音，加上製音師特別錄
製的音效和音效資料庫裡擷取出來的音效。

　　不過，主攝影還沒拍完，影片剪輯師就已經在整合拍好的影片，進
行初步的「粗剪」（rough cut）了。這時，電腦繪圖、動畫、插入鏡頭
等等還沒補上的缺口，便由沒用過的空白底片或寫有「鏡頭待補」的卡

片暫代。這階段，剪輯師的首要任務，在剪出夠多的鏡頭，讓導演於每一幕都有足夠鏡頭可供選擇。沖印廠把洗好的原始拍攝帶送回來後，剪輯師一定會在帶子上面找到很多技術問題。一名資深剪輯師就寫過，狀況多得很：「鏡頭失焦，導演拍到天黑光線不夠，或沒拍到他要的角度，負片被沖印廠弄壞，不一而足。」[2]屆時，導演也只好一整段全都重拍或乾脆改寫劇本，才能補救這類問題。

剪輯師更頭痛的問題，其實還在於要幫拍攝過程當中逐日累積下來的片子——也就是毛片——想辦法「減肥」，免得多到教人束手無策。首先，毛片收到後，先轉成低畫質的錄影帶，掃描到電腦裡去，每一幕都比對負片，標上時間碼。接著，錄影帶再轉錄到「愛維德」（Avid）這一類專門的編輯軟體裡去，剪輯師即可毋須實際動刀，便能以各式不同的組合，重組鏡頭。一九八〇年代「愛維德」問世以前，剪輯師是真的不得不動手又剪、又接，才有辦法做事。有了「愛維德」，剪輯師只需要按幾個鍵，就有同樣的工作成效——若不滿意，馬上重組即可。一待組合出來的結果，剪輯師和導演同都滿意，剪輯師就可以把「粗剪」組合起來。而「粗剪」剪下來的部份，很可能只佔所拍影片的一小部份。

導演於這一過程，當然密切監督。導演到了這時候，也才終於擺脫演員、攝影指導、執行製作、製片主任、甚至劇本的箝制，可以隨心所欲，舉凡鏡頭、段落、角色等等，要挑、要刪、要重組，全由導演一句話作決定。例如二〇〇二年的電影《拿命線索》（Murder by Numbers），導演巴貝特・施羅德（Barbet Schroeder, 1941-）就把女主角珊卓・布拉克演的開場一整段，全都刪掉了（但於後來的劇情裡，插進幾個鏡頭作倒敘）。導演在和剪輯師一起工作時，可以看遍各種鏡頭的排列組合，找出最適合他們心中要講的故事為止。找到心目中的理想組合後——可能要耗上好幾個禮拜的時間——剪輯師便依電腦的結果，實際剪輯底片，做出所謂的「導演剪輯版」。

影片沖印公司接下來便以「愛維德」影片上的時間碼，比對負片的副本，把影片實際剪接出來。沖印公司也順帶要為影片做「光過渡」

（optical transition）的加工，如「疊化」（dissolve）、「淡出」（fade-out）等等，依指定的電腦繪圖插入鏡頭，補上演員身後的空白背景；影片裡面若再有空白，不論大小，一概先銜接起來。

即使所有的素材都「嫁接」到片子裡去了，燈光依然需要修正；拍攝不依順序走的片子，更要多加注意，因為同一場景的鏡頭可能是在不同的情況下面分別拍攝而成的。每一景的亮度、反差、色彩，尤須調整，否則無以重建連戲的假相。這一調色差的手續，叫作「色平衡」（color balancing），除了絕頂重要，也絕頂費時，「需要導演和攝影指導兩人同都和底片調光師一起坐下來，耗上十六、二十四小時的苦工，」一名後製作總監說過，「全程都要緊盯著影片細看，全都需要調整顏色，各種顏色、反差都要試用一下，每試一種也都要印試樣出來看看。」[3] 這一套「嘗試錯誤」的繁複手續，到了製作錄影帶和電視版的時候，又要從頭再走過一遍，因為「色平衡」做出來的結果，無法轉用在不同的播放格式。

為了免掉這些繁雜、單調的手續，近年片廠也開始另闢蹊徑，將一整部片子轉成電腦檔案，術語叫作「數位毛片預覽」（digital intermediate；DI；數位中介）。雖然單單是數位轉換這一手續就要花掉數十萬美元，電腦化製程還是能將「色平衡」的工作交給數位調色師——這是一九九九年後才冒出來的新行業——借助電腦軟體自動比對各場景的顏色和亮度，幾乎馬上便能搞定色平衡這頭痛的問題。例如，導演若要把片中一條河流的顏色從骯髒的黃褐色改成波光粼粼的藍白色——凱文・科斯納二〇〇三年拍《天地無限》（Open Range），就做過這樣的事[4]——導演只要吩咐數位調色師作更動，天靈靈、地靈靈！片中每一景的河流說變就變，全都成了波光粼粼的藍白色。不止於此，同一電腦軟體的調色結果轉到錄影帶、電視和其他格式，也沒問題。不過，製片流程又再多了這一電腦化的步驟，也不是沒有缺點：品質隨之下降——一名製作人說：「解析度稍微變差」[5]——因為，掃描到電腦裡去的數位資訊會比較少。

「色平衡」的工作一完成，就輪到聲音——對白、後製作配音、音效、配樂、插曲，全都已經混音做成定版的原聲帶——要和影片作完美

的同步搭配；做出來的成品叫作「校正拷貝」（answer print），和觀眾在戲院裡看到的假相，已經差不多了。

只是，即使走到了這地步，從點子到片子的奧迪賽旅程尚未抵達終點。影片敲板定案的最後「精剪」權，幾無例外，全被片廠抓在手中；通常便明載於製作合約，縱使未見明文登載，製作人和導演這邊對於片廠的要求還是以默許為先，因為，動機很強——他們需要片廠發動強大的行銷機器作影片的後盾，免得票房、影評都不好看。

所以，到了這當口，就輪到片廠主管審閱剪輯好的影片，看看有沒有問題可能損及戲院發行的成績。這方面的問題，可想而知，一直都是片廠、製作人、導演三方角力周旋的焦點。從點子發想到精剪定版，製片工作幾乎沒有不歷經一連串這類協調、折衷的；舉凡作者、劇作家、製作人、美術指導、演員、作曲家、導演，不論大家多珍視個人藝術的完整，於此，一概需要作調整、妥協，否則製片的工作就會無以為繼。而且，大家在片子上面投下的時間、精力愈多，妥協的動力也就愈強，尤其是問題若是未能及時解決恐怕影響影片發行時機的話。若是爭執實在無法解決，影片又有完工保證的保險，承保的機構可能就會插手，由該單位作剪輯、增刪等等的最後決定，以利解決問題。無論如何，片廠的最後要求，幾乎都會達陣。

這些變動一完成後，片廠就會發下許可令，沖片廠的負片剪輯師便可以剪輯負片，做出複本，以供製作拷貝，送進戲院放映。會計人員也要趁這時候算出「負片成本」的總結算。律師也要核對必要的棄權、發行等等法律文件，是不是都已經交由導演、製作人暨其他相關人等一一簽署完畢。

這時，拍好的片子就進了片廠的庫房，和其他二、三十部尚待發行的電影，一起靜待公開和世人見面。這一等可能長達數月，而且，片廠的「交換中心」還可以百分之十的年利率，在製作單位欠的債上往上堆。於此等待期間，真實世界若出了什麼事，例如戰事，觸及電影的情節可能影響大眾觀感，片廠一樣有權要求再作修正。

待發行日到，參與影片製作工作的人員，如劇作家、製作人、演

員、導演等等，大部份都已經轉進到下一工作案。製作過程的酸甜苦辣，彼此休戚與共的關係——不論友誼、愛情、還是結仇——若還記得，也都消褪許多。不過，眾家演員這時還會再度接到召集令，必須另行上場，連同錄影短片、新聞資料、劇照，一起上電視節目、記者會、商展等等，為影片宣傳造勢，若一切都順利得不得了的話，最後還要出席頒獎典禮。

PART
III

招徠觀衆

The Creation of Audiences

打知名度
The Awareness Mission

　　片廠制的時代，好萊塢只需要推出一類產品，電影，美國民眾大部份便都願意花錢到住家附近的電影院，不管放的是哪一部片子，都看得津津有味。在那樣的年頭，片廠需要為電影打的廣告，不外是戲院看板上的電影片名，戲院門廳的明星海報，戲院銀幕供人先睹為快的新片預告（全都不需要片廠花一毛錢），外加在地方報紙刊登電影放映時刻表（戲院分攤部份花費），此外無他。

　　後來代之而起的新制度，片廠可就不僅需要製作電影，連進戲院看電影的觀眾也要片廠自行招徠。在家庭娛樂稱霸的新世界，付費電視也在觀眾的選項之列，逼得片廠不得不多花心思去說服千百萬民眾，每禮拜從家裡出門，到數哩外的戲院花錢買票看電影，而且看的還是就算聽人說過也所知不多的片子。這樣的功夫，於許多方面的難度都不下於拍出一部電影來，而且，關鍵就在於行銷的攻勢。「這年頭，我們提供各地的電影院兩種不同的產品，一是電影，一是行銷攻勢，」「新力」一名最高主管就說過，「而且，大戲院的老闆大部份還覺得後者比前者重要。」[1]

　　片廠發動的行銷攻勢於首映周末招徠的觀影人潮，若是不如預期，多廳的大電影院一般便會將影片從大放映廳移到小放映廳──這樣一來，電影開出亮麗票房的機會更小。不過，於片廠這邊，更重要的是首映周末的票房氣勢對於影片於錄影帶租售店的命運，有不小的影響，因為連鎖錄影帶租售店的採購人員，一般是以首映周末的票房多寡來決定

訂單大小（一般都假設行銷攻勢若是帶得動戲院的觀影人潮，應該也可以轉嫁到出租錄影帶的人氣）。

也因此，片廠都會投下龐大的資源打行銷攻勢。二○○二年，好萊塢片廠於全球廣告、拷貝的投資，和拍攝電影的投資不相上下。

片廠為電影打的行銷攻勢，有別於「品牌產品」的廣告。「可口可樂」、「家樂氏」（Kellogg's）穀片、「高露潔」（Colgate）牙膏之類的品牌，產品廣告不以速效為條件，就算累積數年之功，逐步塑造民眾對品牌的觀感也無妨，而且，長時間累積的消費者回饋，也有助於廠商調整廣告訊息。然而，電影廣告就沒此福氣，若要成功，就要一擊中的：首映周末於大戲院的票房一定不告捷不行。電影廣告的訊息非得要帶得動人潮從家裡走出來，到離家有一段距離的大戲院去看電影不可——這於二○○二年美國的平均距離是十五英哩——而且，人到了戲院，還要從眾家競爭對手當中挑中廣告在打的電影來看。由於廣告訊息的目標訂在首映周末，因此，消費者的表現於訊息調整也於事無補。鎖定的周末，不成功，便成仁。

一名片廠高級主管便說，「電影的行銷攻勢很像競選的攻勢，不僅要打動民眾支持候選人，還必須策動民眾在投票日那一天投票給候選人。」[2] 既然有畢其功於一役的壓力，片廠自當為每一部片子找出特定的潛在觀眾群。片廠一開始用的分類，和電視台用的一樣：二十五歲以下或以上，男性或女性，白人或非白人，等等。片廠再從這類族群為一部影片約略劃分出主要目標族群——像是二十五歲以下的白人男性。片廠的行銷部門循此再以「焦點團體」（focus group）或其他調查，就這族群作進一步劃分，設定該片最可能吸引到的族群。「我們若是發行二十八部片子，那就要招徠二十八類電影觀眾，」一名「新力」的行銷高級主管表示，也就是說，他們跟著要做出「二十八件行銷攻勢」不可。[3]

拍片計劃於片廠那邊一拿到綠燈，片廠就會開始籌備行銷的工作。行銷部門一般會指派一支專案小組，負責監督該片的觀眾開發——雖然片子都還沒個影兒。而專案小組上陣的頭一件任務，便是就劇情、明星、地域背景作分析，辨別該片最可能的觀眾組成。早在明星抵達拍片

現場前好幾個月，影片的目標族群一般就已經鎖定。

專案小組的下一目標，就在於要目標族群知道未來會有這樣一部電影問世。「片廠一開始就要把戰場打理好，」一名片廠的行銷副總說過，「就算花了上百萬美元在電視大打廣告閃電戰，若是砲轟的對象對片子不夠熟悉，也很可能白忙一場。」[4] 所謂打理「戰場」，一般是指砸下銀子在廣告戰實際開打之前，就先早早為電影的片名或主演的明星建立些許知名度，再模糊也無妨。電影的片名或是角色，若是觀眾於另一領域早已十分熟悉，那這工作就方便很多了。例如「哈利波特」（Harry Potter）的故事於童書領域本來就十分轟動，即使拍片計劃還沒要到綠燈，於十八歲以下的男性目標族群，早已經是知名度極高的題材。同理，如先前即已提過，拍片的企劃案若是一直都很熱門的系列電影——例如《蜘蛛人二》（Spider-Man 2）、《X戰警二》（X-Men 2）、《終極警探二》（Die Hard 2）、《王牌大賤諜二》（Austin Powers: The Spy Who Shagged Me）、《星際大戰》續集、龐德系列電影等等——有了先前影迷即已十分熟悉的基礎，自然得力不少。不過，即使是這類電影，電影公司還是要及早告知目標族群，原有的角色一樣會出現在新片子裡。只是，其他大部份的片子，由於潛在的觀眾群幾乎都沒聽過片中的角色，片廠的公關機器自然要從零開始打造影片的知名度。

片廠為影片打開知名度的關鍵作業，一般不太需要花錢打廣告就做得到。片子一開始進行製作，片廠便會指派公關策略專家負責為片子爭取免費的曝光機會。這一件事的主要手法，是把消息放進娛樂新聞的流通管道裡去——像是《娛樂周刊》（Entertainment Weekly）、《時人雜誌》（People）、《電視周刊》（TV Guide）、「E!頻道」等等，這些也全都是片廠母公司旗下的子公司——這類雜誌或頻道都仰賴明星名流的八卦傳言來填補頁面或是播出時間。「為明星找曝光，比較簡單，」一名片廠高級主管說，「難的是把焦點放在片子上面。」[5] 由於同樣的明星常會同時出現在不同的片子裡面打對台——例如茱莉亞‧羅伯茲二〇〇一年就分別在「新力」、「華納兄弟」、「夢工廠」的電影裡面擔綱——所以，單是靠明星來打片，未足以成事，公關的火力一定要直接連上未來要推出

的新片才行。也因此，娛樂記者為了取得消息，通常必須同意在稿子裡要提到片名或明星的名字，加強讀者對即將問世的新片的印象（至於這些明星主演的其他片子，就通篇不能提及）。

另外，許多雜誌也都需要用明星照片作封面。只要雜誌同意片廠的條件，配合時機刊登影片的消息，片廠一般便會分配明星的「拍照時間」給雜誌社。至於片廠的公關人員事先過濾記者的稿子，也不是多罕見的事；過濾記者的稿子，為的是免得稿子當中出現不該出現的事，例如競爭對手的片子，這樣反而有損公關任務。這類刊物若是同意片廠的條件，在片廠的眼中就形同「同夥」——這是一名片廠高級主管用的說法。[6]

片廠公關手中可用的知名度武器，最重要者，想當然就是片子裡面擔綱的大明星於大眾心目當中響亮的名號。明星和片廠簽的片約，其實形同准許片廠以他們的名號為片子打廣告。而片廠為了打片，也會自行撰寫「幕後花絮」之類的新聞稿，將明星的動態——不論真有其事還是憑空杜撰——和他們在片中飾演的角色，融合一氣。公關部門也會派出影片公關常駐製作單位，管制演員和媒體接觸，以免演員群裡有人講出不當言論，牴觸公關部門編寫的幕後花絮。演、職員也照例要簽保密協議——或依律師的說法，被人「NDA」（Non-Disclosure Agreement）[下噤口令]了。片廠公關的幕後花絮同時也會「移花接木」，有條不紊置入影迷雜誌、通訊社的新聞稿、聯登八卦專欄暨其他篩選過的媒體上面。只要做得好，這些材料在媒體的集體記憶——現在應該改叫作「電子文件夾」了——會逐漸累積，不時再於訪問當中藉明星之口強調一番。

如以「派拉蒙」發行的《不可能的任務二》為例好了。該片改編自電視的老影集，當年一播超過十年，改拍成電影的前一集《不可能的任務》，單單是英文片名，還不需要拿到片廠主管的綠燈，於觀眾就擁有極高的知名度。主演的明星湯姆‧克魯斯也是。因此，「派拉蒙」的行銷攻勢會將湯姆‧克魯斯的名號和片名綁在一起，純屬自然；這樣在片子發行前幾個月，湯姆‧克魯斯一曝光，就和片子的發行連在一起，在

在提醒大眾這一部電影即將問世。「派拉蒙」的公關也寫了一則小花絮，描寫湯姆・克魯斯簡直就是劇中身懷絕技的伊森・杭特的化身，指稱片中凌空摔落、衝過火海、摩托車騰空飛越、還有片中其他危險的特技鏡頭等等，一概由湯姆・克魯斯本人親自上陣，沒用替身。

這一則幕後花絮也是宣傳短片的主調，這一支短片〈難以置信的任務〉（Mission Incredible），安排在 MTV 和其他「派拉蒙」旗下的有線電視頻道播出。短片拍成紀錄片的風格，《不可能的任務》一片的劇組和演員接受訪問，也要導演吳宇森現身說法，描述他眼見湯姆・克魯斯徒手攀岩跳上崖頂或身陷火海，深恐他失手身亡。吳宇森在片中一度直指，「湯姆一點也不害怕，我只能為他祈禱。」吳宇森在另一部宣傳短片裡面也說，「片子裡的特技演出都是湯姆・克魯斯親自上陣，所以，我們不需要找特技替身。」

實則，於實際的拍攝現場，湯姆・克魯斯飾演的角色至少有六位特技替身。即使克魯斯有技能、有訓練，足以親自上陣演出特技場面，即使片廠也不反對主角有此自負卻可能拖累拍攝速度，保險公司也絕對不會答應，因為克魯斯是保險公司保單裡面影片製作的「必要元素」，即使克魯斯冒的風險最多只是扭傷腳踝，保險公司也沒辦法坐視不管，有性命之憂就想都別想了。不過，儘管這一份宣傳稿不符事實，效果卻很好，因為，這樣的稿子奉送娛樂媒體一則可信的消息可以報導──「湯姆・克魯斯等於伊森・杭特」，還可以加一句歇後語，「萬方矚目不可能的任務再度達陣」。

幕後花絮這一攻勢只要做得紮實，確實可以在平常就愛看娛樂媒體的受眾當中，提高影片的知名度。只是，有些電影需要開發的觀眾還要更廣，尤其是要招徠兒童受眾的時候。這時，片廠便會以和連鎖店搭售的途徑來開發受眾。片廠常會和速食連鎖店如「麥當勞」、「漢堡王」（Burger King）、「達美樂比薩」（Domino's Pizza）簽訂協議，由速食連鎖店以贈送新片角色的玩具、小遊戲、紀念品之類的手法，幫片子打廣告。雖然這類宣傳未必會和新片的發行時間綁在一起，但是，即如一名片廠高級主管所言，還是可以「提醒千萬大眾有這新片即將上映」[7]。而

且，這作法還另有附加價值：成本全由合作搭售的廠商支付。

片廠這邊若有問題，就在於片子若要談這類交易，搭售廠商一般都設有極為嚴格的條件限制。從搭售廠商這邊的角度來看，電影和片中的角色一定要和他們的生意連結得起來，搭售才有意義。片子若是不符廠商的企業形象——像是內含暴力、情色、明顯的變態、政治爭議、或是犯忌諱的觀點等等——都不會納入考慮。符合條件的，像是「迪士尼」的動畫電影，一般都屬於老少咸宜、闔家觀賞的類型，角色也以容易討喜為多。

另一提高影片知名度的作法，是強打搶先看的先行預告片。這類預告片不同於已經排入戲院放映表的傳統「即將上映」預告片。搶先看預告片打出的是「今夏強檔」之類的標語，早在戲院排進檔期前幾個月，在戲院裡就看得到了（有些片子甚至還沒拍完就已經有搶先看的預告片了），一般還是在該片不排上映檔期的戲院裡面播放。這樣的預告片，長度一般不超過三分鐘，在片廠這邊等於是免費的廣告。

一九三〇年代，新片預告向來排在連映兩部電影的中場時放映——所以才有英文 trailer（掛在後面）之名——告知每禮拜看電影的觀眾下禮拜戲院預訂要播的新片，一般只剪主角的幾個鏡頭就好。後來，每禮拜都看電影的觀眾變少，戲院必須和別的媒體搶觀眾，新片預告跟著演進為比較精緻的行銷工具，以精心搭配的影像、配樂、對白，挑逗觀眾對該片的興趣——眾所期待是謂也。

行銷部門一般沒等片子拍好就會先行製作預告片，在劇本、分鏡表、粗剪的底片裡面精挑細選，蒐尋刺激的畫面、對白。由於目的就在勾起潛在觀眾的注意力，挑中的場景是不是會剪進最後推出的電影裡面，全不在考慮之內。

擬訂好預告的主題後，行銷部門一般便把製作系列搶先看短片和新片預告的工作，外包給專門製作促銷影片的公司處理。二〇〇一年，單單一部電影的預告片，一般就要花掉片廠三十萬到八十萬美元進行製作。

預告片做好後，要先放給焦點團體和觀眾抽樣看過；一名從事「受

眾研究」的高級主管說，這是要「研判該片在電影觀眾的記憶裡能卡多久」。該主管又再表示，若是「卡」得不夠久，預告片就要「調整」，甚至「重新再做一遍」。[8] 一待觀眾測試的結果片廠終於滿意了，片廠便會下訂單，買預告片的拷貝。若是一次要在好幾千家戲院裡面播放，成本也很可觀。之後，片廠就要說服連鎖戲院業者把片廠拍的新片廣告，塞進有限的預告時間裡去，而且，片子後來搞不好還排在競爭對手的戲院裡放映呢。「說服大型連鎖戲院把我們的預告片依我們要的時間放給我們要的觀眾組成去看，可不是很好搞的事情，」一名片廠發行主管就說，「可能要用上我們的商譽作槓桿來使力。」[9] 這使的「勁」，可能就是威脅戲院若不讓片廠如願播放預告片，那日後的熱門大片就免談了。例如「華納兄弟」發行《哈利波特：神祕的魔法石》（*Harry Potter and the Sorcerer's Stone*）一片，就仗著戲院都覺得票房一定長紅，而要求連鎖戲院要讓「華納兄弟」也放映旗下其他幾部片子的預告片。即使戲院老闆會抱怨，七早八早就要幫還沒發行的電影打預告，一般還是悶不吭聲，任由大片廠予取予求。[10]

這一連串行銷作業一邊進行，片廠每禮拜同時還會作電話訪談，調查「全國研究集團」提供的一千二百名「觀影常客」的意見，評估知名度攻勢的成效。先前即已談過，受訪對象的年齡、性別，有的研究連族裔背景也要納入，乃由「全國研究集團」決定、提供。「全國研究集團」的分析師會將每一部電影的調查結果劃分為四區塊，或說是「象限」（quadrant）：二十五歲以下，二十五歲以上，男性，女性。（有的時候，受訪對象也要區分族裔。）「全國研究集團」再將各新片於各象限的知名度變化，連同其他統計資料，定期提交報告給片廠。《綜藝雜誌》（*Variety*）總編輯彼得・巴特（Peter Bart, 1932-）一九九九年曾經獲准旁觀「全國研究集團」進行訪查工作，發現「一個個研究主力埋在成堆的統計資料裡面，整體受眾認知，外加不同族群組成於行銷活動、題材，甚至結局的反應，研究人員想得出來的調查事項，形形色色，無所不包。」[11]

這樣進行到一個地步，即使影片的發行日期未定，片廠的行銷部門

若依所得資料，判定目標受眾於影片的知曉率已經拉到一定的高度——一般以超過百分之六十為準——那就表示足以邁進到行銷的下一階段了：「趕觀眾進戲院」。

趕觀眾進戲院
The Drive

　　行銷攻勢的最後階段——「驅策」——便是發動廣告閃電戰，火力集中在首映周末前兩個禮拜，瞄準目標受眾來一番猛烈大轟炸。「驅策受眾」這一階段有別於前一階段的知名度搶灘，知名度搶灘可以好整以暇利用免費的曝光機會，但是，「驅策受眾」就是短暫而且密集的攻勢，以電視廣告為重，而電視廣告可是貴得不得了。「驅策受眾」（audience drive）的英文來自美國西部以前「趕牛」（cattle drive）的民俗，意思是把先前「知名度搶灘」攻下來的大批潛在觀眾，於某一周末從安逸舒適的家裡成群趕出家門，往某一家電影院集中。

　　不過，行銷攻勢能走到這最後一幕，還是相當晚近的發展。片廠剛發現戲院裡的觀眾要由他們主動出擊去吆喝過來時，一開始用的行銷手法，只限於利用明星本身還有明星的相關事項，吸引免費的曝光宣傳。依一名片廠最高行政主管的說法，甚至晚到一九八〇年代中期，電影行銷「這一檔子事做的大抵就是宣傳罷了」[1]。但是，後來多廳戲院崛起，電影於首映周票房開出紅盤的機會隨之縮減，錄影帶採購依票房成績下單的時限甚至更短，片廠便知道，這時再也無法單靠運氣弄到宣傳機會、單靠別人的口惠寫報導，就可以弄來大批的觀眾了。反之，一名片廠的高級主管就說，片廠這時候需要改弦易轍，買下「直接命中鎖定受眾」[2]的廣告時段才可以。

　　片廠另也發現，接觸潛在電影觀眾最有效的媒體，僅此唯一：電視網。「新力影業」的行銷總裁傑佛瑞・埃默爾（Geoffrey Ammer）就說，

「只要好好作一下研究，搞清楚大家為什麼會進電影院看電影，最主要的[資訊]來源，始終都是電視。」[3]

由於全國廣播網加上加盟的地方電台，不管哪一天，都可以拿廣告瀰天蓋地朝全國的觀眾進行大轟炸，這時，電視自然成了一名片廠高級主管口中說的全國廣告活動的「首要趕牛仔」（key driver）[4]。好萊塢片廠於二〇〇三年總計花了三十四億美元打電視廣告，其中三分之二花在美國的六大電視網——NBC，CBS，ABC，福斯，UPN，華納兄弟——暨片廠母公司擁有的電視台。[5]雖然全國網和區域時段廣告的花費極為高昂，卻能讓片廠的行銷單位仔細調配廣告的活動。

片廠視目標受眾的性質，在有線電視網上打廣告，也是很好的賭注。有線電視於特定受眾的「雷射光效」（laser-beamed）——這是一名高級主管說的形容詞[6]——還要更好，因此，影片吸引的若以區別明確的族群為主，像是男性少年，片廠便會多加利用有線電視。二〇〇三年，美國片廠在有線電視上面打廣告，總共花掉七億二千萬美元。[7]

花這些錢當然要講究成本效益，所以，行銷團隊一定要設計出合適的「餌」，塞在短短的廣告裡，不僅可以吸引電視觀眾想要看這一部電影，還會在片子一上映就趕去看。打出來的偶像形象也要能在觀眾心裡烙下鮮明的印象，足以誘發衝動型消費者採取行動。例如阿諾・史瓦辛格手裡舉著一具火箭發射器，說，"Hasta la vista, baby"（西班牙文：再見囉，寶貝！），就幫《魔鬼終結者二》賣掉不少電影票。一名主管說，「這裡面的訣竅就在抓準時機按對鍵。」[8]

至於這個「餌」要怎麼找出來，就靠精密的測試，透過訪談、焦點團體，看看目標受眾對哪些畫面的反應最好，甚至要受測者身上連上測謊儀器看試映片，檢測觀者不自覺的反應。一找到合意的「餌」，片廠便要合作的廣告公司設計電視廣告，廣告長度一般以三十秒為多。

再下來，行銷部門和片廠的其他高級主管，就要開一名行銷副總形容的「作戰匯報」[9]。決定要花多少錢趕觀眾進戲院，目標受眾又有多大的比例要涵蓋在內——廣告術語叫作「接觸率」（reach）——就全看這會議的決定。會中另外也要決定廣告播出的次數，這術語叫作「頻次」

（frequency）。由於單單一支三十秒的電視廣告在全國電視網的一支節目裡面播放給全國各地的觀眾收看，可以花到三十萬美元——而且，若要有效，依片廠估計，廣告播放的頻次至少要到八次——這決定可是一句話就可以花掉大把鈔票的。

為了方便大家開「作戰匯報」時有辦法決定廣告播出的接觸率和頻次，行銷部門的專案小組會先從「全國研究集團」取得市場測試效能的追蹤資料。知道有新片即將上映的人，若是有一部份表示不想去看，片廠就會判定測試廣告裡的「餌」沒發揮效用。「作戰匯報」就會決定幫片子「檢傷」（triage），刪減廣告預算，縮減首映戲院家數，「華納兄弟」二○○二年就是這樣處理《星際冒險王》。結果，該片雖然有大牌明星如艾迪・墨菲，於全球戲院的租金卻連二百五十萬美元都不到。

但若是測試觀眾的反應證明「餌」有效，「作戰匯報」就會批准進行全面「閃電戰」。若是要作大規模首映，以目標受眾八倍的涵蓋率來計算，一次「閃電戰」的廣告花費，於二○○二年可以飆到一千五百萬到二千萬美元。

電視廣告另也可以搭配電視脫口秀，相輔相成，尤其是《李諾今夜秀》（The Tonight Show with Jay Leno）和《萊特曼深夜秀》（Late Show with David Letterman）二大紅牌節目，都可以安排播放新片的精選畫面和明星訪問。一般認為這類非廣告曝光，吸引年輕成年觀眾特別有效。「萊特曼和李諾的節目在我們是極為有效的刺激，尤其在年輕成年觀眾這一族群，」「維康」一名高級主管就說，「所以，我們也樂於支持他們的節目。」[10]

同理，片廠的廣告也極為倚重 MTV 和其他音樂錄影帶頻道，這類頻道於電影首映周，自然會多多播映片中的錄影帶。

林林總總加起來，趕觀眾進戲院可以花掉片廠高達三千萬美元的銀子。但在真的砸錢趕觀眾前，片廠開的「作戰匯報」還必須先挑出最重要的黃道吉日——首映日。

進攻號角響起
D Day

　　片廠的發行部門需要作的決定，關係最重大者，就屬電影首映的日期了。「這在我們，就跟登陸日（D Day）一樣，」「福斯」一名發行部門的最高主管就說，「不成功，便成仁。」[1]

　　而有一件事，片廠的發行部門一概必須面對：一年三百六十五天，不是天天都可以當首映日的。從每年九月到隔年五月，漫長的九個月都是上學天，期間再怎麼賣力，請得進戲院的電影觀眾一般也只有暑假那三個月的一小部份而已。唯有學校放暑假的那三個月，兒童和青少年才天天都有機會進電影院看個夠。（例外的時期只有耶誕節、感恩節，和其他較長的節日。）暑假的票房收入和一年其他時節比起來，可能有天壤之別。例如陣亡將士紀念日周末發行的電影，票房一般都有十月其他周末至少三倍。

　　片廠也可能先把片子壓在庫房裡，等最有利於發片的那幾個禮拜到了才會出手。例如兒童片一般認為以假期上映最為有利，例如耶誕節、感恩節這樣的節日，父母才有時間帶子女去看電影。有的片子要挑特定的假期上映比較有利，例如《ID4：星際終結者》（*Independence Day*）、《聖誕快樂又瘋狂》（*The Santa Clause*）、《月光光、心慌慌》（*Halloween*）。有的是當令的季節都可以，像夏天的衝浪電影《碧海嬌娃》（*Blue Crush*）、冬天的滑雪電影《雪嶺雄風》（*Aspen Extreme*）。片廠若和廠商有搭售的協議，那也可能需要配合廠商的銷售時間表，來抓電影的首映檔期。例如，「華納兄弟」和搭售廠商協議，將《魔鬼終結者三》的首映日訂

在二〇〇三年七月四日。「我們的責任就是要為每一部片子在一年的月曆上面找到最棒的黃道吉日,」「華納兄弟」一名發行主管表示,「只是,未必次次都能夠如願。」[2]

至於片廠沒辦法幫自家的片子要到最有利的檔期作首映,原因就在於有另一家片廠也在搶同一檔期,因為,有兩部片子要搶同一年齡層、同一性別、同一族裔的觀眾組成。「搶個什麼搶?」做發行的圈子常講這笑話,「我們要的東西不都一樣?」問題的答案當然就是有兩家片廠把打對台的片子排在同一檔期上演,搶同一批觀眾,電視廣告也可能安排在同一時段的同幾支節目上面作強打,看得目標觀眾昏頭轉向——或說是「交叉施壓」(cross-pressure)。結果,兩部片子的觀眾群不止因之而縮小,各自搶得到的人潮很可能又再縮小的一大部份。「硬碰硬的結果,」「迪士尼」一名高級主管就說,「就是雙輸。」[3]

所以,這就想起來前文曾經提過,硬碰硬的大對決,片廠通常能免則免;各退一步,海闊天空。由於面對面直接洽談首映檔期如何分配,可能違反當年片廠簽訂的反托辣斯協議,因此,好萊塢的片廠一般就靠「全國研究集團」每禮拜送一次的「競爭定位」報告,協調彼此打對台的片子要如何錯開首映檔期比較好。片廠依報告裡面就即將上映的各部新片,於不同年齡層、性別、族裔的吸引力,研判自家的片子和競爭對手搶同一批觀眾的勝算有多少。不止,片廠從連鎖戲院和業界通訊也可以預先弄到情報,探聽到打對台的電影打算何時首映。

所以,只要有兩家片廠看到彼此互打對台的片子竟然排在同一周末作首映,一般都會三思,以更動時間為要;因為,即如「新力」一名高級主管說的,「強打廣告要趕觀眾進戲院,現在已經找不到康莊大道了。」[4] 片廠若是覺得自家的片子於目標觀眾的吸引力遜人一籌,改時間的動機便會強一點。因為,「全國研究集團」的數據若是沒錯,那麼,身陷交叉施壓、被廣告轟得昏頭轉向的觀眾,片廠這邊再怎麼搶也只搶得到小的那一塊,那就很可能因此而告失利。所以,片子若是挪到另一周末,即使觀眾的規模略遜,片廠的行銷攻勢在少一點的觀眾群裡搶到比較大的那一塊,機會反而比較高。

片廠為了避開硬碰硬的局面，一般——但非一定——會由弱的那一部片子先行退讓。有的時候，片子打對台的片廠主管也會在社交場合不期而遇，協調一番。例如，「迪士尼」旗下的「米拉麥斯」於二○○二年就和「夢工廠」有過直接衝突，兩家各正好有片子的首映日打對台，《紐約黑幫》（Gangs of New York）和《神鬼交鋒》（Catch Me If You Can）。兩部片子的主角都有李奧納多‧狄卡皮歐，也都排在十二月二十五日首映。雖然「米拉麥斯」的《紐約黑幫》在競爭定位報告裡面，於「二十五歲以上男性」的目標觀眾群，知名度略高一點。但是，「夢工廠」卻不肯讓步。所以，「米拉麥斯」的總裁哈維‧韋恩斯坦（Harvey Weinstein, 1952-），便和「夢工廠」的合夥創辦人傑佛瑞‧卡森柏格（Jeffrey Katzenberg, 1950-），在紐約共進早餐，商討影片的「發行日」；卡森柏格後來接受《紐約時報》（The New York Times）採訪時說，「［韋恩斯坦］和我談了很多，說明挑同一天發行片子對我們兩方全都沒有好處……兩家公司在李奧納多‧狄卡皮歐身上的投資都很大。」[5] 幾天過後，「米拉麥斯」把《紐約黑幫》的發行日期改到稍微差一點的首映檔期。姑不論這中間要使些什麼巧勁來作說服的工具，但是，直接打對台作競爭的電影，一般絕少真的撞期、硬是要在同一周末進行首映。

　　首映日期一旦底定，最後一樣要件，就要跟著趕快上場就定位了。首先，發行部門要列出準備上映該片的戲院名單。這可不是輕鬆的工作。首映一般要排上一千五到三千五百間放映廳——就看首映的規模要多「大」。為了減少戲院互搶同一批觀眾，片廠會將美國劃分成區，每一區約十萬到四十萬人，而由該區一家享有獨家放映權，且以多廳戲院為先。

　　發行人員的工作，主要就是要和連鎖戲院打交道。二○○二年，片廠舉行電影首映的多廳戲院，有三分之二以上隸屬於美國五大連鎖戲院——綜藝廳、豪華、卡梅爾（Carmel）、美國影城、聯藝影城（United Artist Cinemas）——一家家也都卯足了勁在跟片廠討價還價，像是票房收入應該如何分配、「戲院補貼」的金額多少——這是片廠不計票房收入，一定要付給戲院的固定費用——放映的最短期限自也包括在內。雖

然發行人員礙於反托辣斯協議，不得將業者之間的磋商和未來發片的承諾綁在一起，但是，雙方還是有不少不言可喻的槓桿可以使力，因為，連鎖戲院非得靠片廠「惠賜」轟動巨片。也因此，大片廠為自家新片首映向戲院要放映廳，幾乎沒有不能如願者。

片廠發行部門裡的戲院公關人員，也要在這時動起來，打點每一家戲院的門廳海報和地方報紙的新聞資料，外加影片宣傳所需的大小雜事。發行部門一般一口氣就要派出幾十名公關代表，靠先前和戲院培養起來的交情，緊盯戲院是否如約履行促銷活動，像是在黃金時段播放電影的預告片。

片廠另也要注意製作拷貝以便及時提供戲院於首映時播放。製作所需拷貝的花費，視影片的長度而定，不過，二〇〇三年，一部片子製作拷貝的花費平均是一千五百美元。拷貝製作完成，會運交片廠於全美各地的發行所，裝進片盤，檢查有無瑕疵，就可以靜待「進攻日」到來。

於這期間，片廠的「媒體採購」也正拼命在買全國網的電視節目和有線電視頻道的時段，要為影片打廣告，希望命中目標觀眾裡絕大部份的人。例如，片廠想要打動的觀眾群若是中產階級的少年族群，就會去買全國電視網的電視節目如《橘子郡男孩》(*The O.C.*)。目標觀眾若是成年男性，就會在《世界體育中心》(*SportsCenter*)這樣的體育節目打廣告。目標觀眾若是黑人男性青年，買的廣告時段就會是《音樂盒》(*Music Box Videos*)這樣的有線電視頻道節目。

最後，「閃電戰」還另外需要搭配奧援，所以，片廠也會在首映前夕在報紙上面打廣告。這類廣告一般除了上映的地點、時間，還會附上公關人員從影評、娛樂新聞擷取來的美言佳評。片廠的廣告以這兩家報紙受益最多：一是《紐約時報》，二〇〇一年總計收到片廠貢獻的一億五千六百萬美元，另一是《洛杉磯時報》(*Los Angeles Times*)，收到的貢獻是一億零六百萬美元。[6] 雖然兩大報的廣告很可能只接觸得到目標觀眾的少數而已，青少年取向的影片更是如此；但是，報紙對好萊塢還是十分重要，因為，好萊塢片廠無不覬覦大報的周日娛樂版能為自家的影片加上尊榮的冠冕。一名「新力」高級主管便說，這樣，「不僅可以把

電影發片弄成新聞，明星、導演大部份也都住在紐約、洛杉磯兩地。」[7]
基於這些理由，片廠當然義不容辭──有的時候也是在履行合約明載的
責任──要在這兩大報上打廣告，順便培養一下交情。

<p style="text-align:center">★　★　★</p>

待「進攻日」一天天逼近，片廠的行銷部門也傾巢而出，竭盡所能
幫影片炒知名度。所用的手法有為影片架設專屬網站，租大廣告看板，
發送 T 恤等等多種。片廠還會以專機搭載數十名娛樂記者招待大家免
費旅遊，在旅館或精挑細選的地點，供記者對片中明星和其他要角進行
「旋轉門」訪問。例如外星科幻片《ID4：星際終結者》於一九九六年
首映之前，「二十世紀福斯」的公關就用大巴士載了上百名記者到內華
達州瑞秋鎮（Rachel）三七五號公路的「五十一區」（Area 51）──依「二
十世紀福斯」發佈的新聞稿，據說美國軍方在該「五十一區」曾經進行
「最高機密之外星人研究」。但其實，美國軍方根本就沒做過這樣的研
究，但是為了「新聞」的效果，電影公司的公關還安排了內華達州長鮑
伯・米勒（Bob Miller, 1945-），將三七五號公路指定為「外星公路」，
外星人駕臨該地，可以獲得政府庇護。片廠另也設了紀念碑，特別在眾
家記者面前揭碑誌慶，拿紀念碑作為指引外星人光臨內華達的塔台。這
樣的記者招待旅遊團，聽起來或許荒唐，但也十分有效：片子首映前就
先有了上百篇新聞上報。[8]

公關人員也會專門為影評人舉辦試映會，各家電視台也都會收到片
廠發送的電子新聞資料。公關部門若是圓滿達成使命，大明星就會出現
在雜誌封面和娛樂新聞，電視脫口秀當然不會例外。

一待「進攻日」逼近，目標觀眾打開電視又會被節目插播的同一支
預告片狂轟濫炸一番。之後，電影首映日的前夕，「優必速」（UPS）將
片盤如數送進全美各地數以千計的多廳大戲院。

至於「進攻日」前緊鑼密鼓進行的這一番「趕觀眾進戲院」的戲
碼，成敗與否，就看首映周末有多少「選民」投「票」選電影來看了。

PART
IV

好萊塢的經濟邏輯

The Economic Logic of Hollywood

爆米花經濟
The Popcorn Economy

　　片廠為新片在全美和加拿大的戲院舉行過首映後,對於自家的出品在戲院放映的命運,就無甚著力之處了,因為連鎖戲院的多廳放映模式,另有其經濟的考量。

　　在以前的老片廠時代,戲院不論是片廠直接擁有所有權或是控制權,放電影的目的一概就是:為片廠電影賺電影票的收入。為了達到這一目標,那時的電影院都蓋得富麗堂皇有如宮殿,一場電影有好幾千張票可賣——例如「派拉蒙」旗下於紐約的戲院,一場可以坐滿四千名觀眾——吸引觀眾進場看電影。那時,戲院的舞台也可作大型表演場地,邀請紅牌歌星如法蘭克・辛納屈、著名樂團如「艾靈頓公爵」(Duke Ellington)演出;或如羅西戲院(Roxy Theater)加裝冰面,演出「羅西冰上歌舞劇」(Roxy Ice Show)。影片的票房若是長紅,戲院為了賺錢,當然也會主動拉長上映的檔期——有的時候還會拉長到九個月以上。依當時的作法,連社區型戲院也是片廠電影的放映管道。

　　後來,多廳戲院崛起,取代傳統的戲院,而且大部份還掌握在一小撮全國連鎖戲院業者手中,戲院和好萊塢片廠的關係就迴異於以往了。連鎖多廳戲院做的生意有三類,而且,這三類有時還有衝突。首先,他們做的是「小吃業」;戲院裡賣的爆米花、汽水和其他零嘴小吃,收入全歸戲院所有。第二,他們做的是「電影放映業」,幫片廠放電影,也要把放電的票房收入大部份奉還給電影的發行商。最後,他們做的是「廣告業」,正片放映前的廣告時間是可以對外發售的。

而且，戲院最大的利潤來源並不在賣電影票或播廣告，而在賣零食和點心。其中又以爆米花的獲利最高，每賣出一塊錢的利潤超過百分之九十，因為小小一堆玉米粒，就可以爆出好一大堆玉米花——比例高達一比六十。爆米花另還有害人想喝汽水的好處，而汽水又是另一樣邊際利潤很高的產品，尤其是爆米花裡下的鹽巴若是再重一點的話。一名戲院高級主管就說，配料裡面多多放鹽，是連鎖多廳電影院經營有成的「訣竅」。

　　也因此，難怪依大部份的戲院內部設計，觀眾買票要進放映廳，都要先走過小吃部才行。「我們這一行幹的，其實就是帶人走路，」一名戲院老闆說過，「被你帶著走過爆米花攤子的人愈多，你賺的錢就愈多。」[1] 戲院裡每一座位都加裝了杯架，這樣觀眾才有地方放飲料，也才有辦法回小吃部多買一點爆米花。所以，這一位戲院老闆也說這種杯架是「有聲電影發明以來最重要的技術創新。」[2]

　　只是，這麼賺錢的爆米花人流，若是電影的票房不好，賺的錢當然就少了。所以，不管電影還有其他多大的優點，不管影評把電影捧得多高，只要片子沒辦法幫戲院招徠多一點的生意，多廳戲院就沒本錢再把片子放在最好的放映廳。也因此，多廳戲院遇到這樣的片子，一般會把片子挪到小一點的放映廳（若是依合約一定要再播映下去的話），減少放映的場次，要不乾脆拿掉不演。如此這般，戲院希望爆米花賺大錢這邊，就和片廠希望片子賺大錢那邊，起了利益衝突（戲院賣爆米花的利潤，片廠一毛錢也分不到）。片廠這邊認為既然都已經砸下幾千萬的資本製作拷貝和廣告，片子當然要在大一點的放映廳能放多久就放多久，投入的資本才有機會回收。即使在半空的放映廳裡放電影和預告片，也總要強過讓出放映廳給競爭對手去播他們的強片。

　　因此，片廠自然要祭出金錢誘因，想辦法延長影片的放映期限——片子每多放映一個禮拜，片廠付給戲院的票房抽成就依次遞增。一般的作法是首映周的票房收入，戲院於「戲院補貼」之外可以再留百分之十下來；「戲院補貼」形同租用戲院的定額租金。把「戲院補貼」也算進去的話，影片發行頭兩個禮拜的票房收入，一般會有百分之七十到八十

歸片廠所有。之後，戲院抽成的比例就開始加重，一般是每多一個禮拜就多百分之十，直到第四或第五禮拜，票房收入就全歸戲院所有了。

雖然首映周末的票房收入，戲院分到的較少，但是，連鎖的多廳大戲院一般以首映第一周賺進的收入為最多，因為，片廠強打的電視廣告吸引來的爆米花消費主力——青少年——一般以第一周為最多。一待廣告閃電戰結束——一般在首映周過去即告終了——爆米花的銷售量往往跟著走下坡。也因此，連鎖戲院每每在首映周一過，就急著幫片子換放映廳。二〇〇一年，片廠電影於多廳連鎖戲院放映的平均時間，只有三個禮拜。

但是，無論首映的成績有多亮眼——還是難看——影片放映到第二個周末觀眾即告銳減的話，那戲院老闆就會認為應該是口碑不夠好，也馬上會有反應，不是把片子換到小一點的放映廳，就是改放剛上檔的新片。這麼殘酷的命運，就算是幾乎創下票房新紀錄的強打片，也難以倖免——《酷斯拉》就是——首映成績不理想的片子更是可想而知，只會有過之而不及。即使片廠以合約強行要求戲院要放滿一定的周數，連鎖的多廳大戲院一般還是有巧門，可以逕自取消放映而不必負上一丁點的法律責任，尤其是片廠那邊也不想壞了他們和戲院的交情，因為日後還有片子有求於戲院呢。偶爾會有例外，例如《我的希臘婚禮》（*My Big Fat Greek Wedding*），口耳相傳的效應太強，宣傳造勢和脫口秀節目的活動都已經收工了，觀眾還是源源不絕。但是，絕大部份的片子在過了首映周，觀眾的人數又跟著銳減，戲院便會著手把拷貝還給片廠的發行所。片子一旦淪落到此，就表示國內發行即將跟著告終。

連鎖多廳戲院為了「帶動人氣」得以奏效，會動用大大小小、座位數目不一的多間放映廳一起來放電影。片子若是人氣極旺，戲院會同時於多廳播放，但錯開時間，以利走過爆米花小吃攤的人潮絡繹不絕。例如《侏儸紀公園二：失落的世界》（*The Lost World: Jurassic Park*），在許多多廳戲院便是同時開放四廳放映，每隔半小時開演一場。

如今，美國不少多廳戲院的放映廳多到二十多間，只是，容納的座位也少得多。這樣的發展，和一九九〇年的〈美國殘障法案〉（Americans

with Disabilities Act）有很大的關係，因為該法案明令座位超過三百張的表演廳，走道的寬度必須足供輪椅通往每一張座椅。由於依這般的走道寬度，表示戲院的走道寬度一律要加寬三分之一，以致戲院老闆在那以後，一般已經不再裝修三百張座位以上的放映廳。放映廳的最小面積，則由放映間到銀幕的距離來決定。由放映間到銀幕的距離一般至少要有十排座位才可以，每一排要有十張座椅，因此，多廳戲院的放映廳也很少有少於一百張座椅的特小廳。

雖然一院多廳，但多廳共用一名放映師，一樣可以壓低成本。所以，一名放映師若要照顧的放映廳多達八間，並不罕見。這樣的規模經濟，可是可以省下七份放映師的薪水。雖然放映師可以扔下正在放的片子不管，去為另一部片子更換片盤，卻也不是沒有風險：有影片可能會卡在放映機裡面一時動不了，被投影燈燒掉。出了這樣的岔子，代價可是非常高昂的；因此，多廳戲院通常會要放映師把頂住投影燈和影片的閘口拉得稍微寬一些，以免出岔。雖說有了這一條細縫作保障，卻也導致影片放映的效果略有一點失焦。「效率有得便有失，」一名多廳戲院老闆表示，但他說他發現他名下擁有的八百間放映廳，「只要片子動作場面緊湊、特效豐富，青少年觀眾一般不太去管畫面是不是有一點模糊。」[3] 多廳戲院的經理人基於同一假設，遇到投影燈打在銀幕的亮度不合格，應該要換了，也會略拖一陣子再說。這類燈泡一顆的成本超過一千美元，少換幾顆，多廳戲院一年就可以省下好幾十萬美元。結果，當然就是影片看起來比導演要的效果還要暗。

雖然講究這些「效率」，於戲院算是利多，於片廠卻是利空，因為片廠推出片子作首映，極需要觀眾以口碑作宣傳。影片的品質若是因為放映失焦或是偏暗，觀眾的欣賞樂趣可是會大打折扣——也就連帶殃及口碑，電影也就沒那麼「好放」了。只不過，談到放映的品質，片廠這邊只能靠戲院多加配合、維持水準了，別無他法可想。

戲院做的廣告生意，於片廠這邊也很可能有潛在的利益衝突。戲院把每一場次間隔的二十分鐘左右空檔，當作廣告時段出售，獲利是十分可觀的。單單一家公司，如「可口可樂」，可能一年會在連鎖戲院的一

間放映廳花上五萬美元打廣告。由於戲院裡面放廣告幾乎不必再花錢，廣告收入直接等於戲院的盈利。

片廠這邊在兩場電影短短的空檔，利用戲院銀幕打廣告，於片廠也有顯而易見的好處。由於戲院為片廠播預告片是不付錢的——這作法要回溯到以前片廠就是戲院老闆的年代——以致像一名連鎖戲院老闆說的，形同「免費廣告」[4]。

戲院裡播的預告片有些是能為戲院帶來直接的利益，因為宣傳的是預定要在自家獨享的電影，別家無緣放映，但有些則非如此。例如先前即已提過，「搶先看」這一類的預告片，可能是排在敵營戲院裡面上演。播這類預告片，不僅戲院很可能是在幫敵營戲院獨家播映的片子打免費的廣告，佔去的時間本來還可以賣給付費廣告主多賺一點營收呢。

無論如何，於片廠而言，多廳戲院的票房收入都是遞減得很快的。不僅票房收入的抽成每過一個禮拜就少掉一截，拷貝維修的成本還逐日遞增，片廠要向戲院收取放映影片的「租金」也日益困難。戲院老闆一肚子牢騷，以——真的或假的——各式藉口扣下款項要求片廠重新協商，這可是稀鬆平常的事。由於法律救濟一般都不可行，片廠又需要連鎖戲院幫忙打新片的廣告，因此，一般都還可以達成協議，或是把帳掛在片廠那邊。一名「福斯」的卸任高級主管就說，「有的時候，乾脆收回拷貝不演還省錢呢。」

由於戲院老闆是以他們自有的爆米花經濟學在做生意，片廠拍起電影自然會把這一項因素也考慮進去。片子長短便是一大重要考慮。若是電影片長超過一百二十八分鐘，戲院老闆每天晚上就會少掉一場。若逢周末，就等於晚場觀眾的「周轉」會從三場減到兩場，這一換算，可就等於少了百分之三十三的顧客。這樣一來，除了票房營收會有損失（這一部份是要分給片廠的），戲院小吃部的爆米花和飲料的生意也很可能跟著流失大半，而小吃部的收入可是戲院利潤之所繫。所以，像是大型的「歷史」片，例如「迪士尼」的《珍珠港》（Pearl Harbor），由於有片廠投入龐大的人力、物力作宣傳，連鎖戲院老闆還會甘心樂意冒險一試；其他時候，遇到片長超過一百二十八分鐘的電影，戲院就會把片子

排在小一點的放映廳播映，以致片子要在首映周末締造盛況的機會隨之減少。也因此，片廠一般都會要求導演修剪影片，以不超過一百二十八分鐘為優先。

另一需要考慮的重要條件是分級。每有一部片子推出上映，MPAA都會予以分級，每一家戲院都不得違抗。「普級」（G; general audience）和「輔導級」（PG, PG-13; parental guidance）的電影，不論是誰都可以買票進場。若是「保護級」（R; restricted）——兒童和沒有家長陪同之未成年青少年禁止觀賞，還有「限制級」（NC-17）——未滿十八歲不得觀賞，則是影片中若有色情裸露鏡頭太猥褻、暴力場面太聳動、或是語言太低俗，一般便會被 MPAA 的分級委員劃入這兩級。

電影若被劃入「限制級」，對多廳戲院就會是大問題了，因為戲院有責任擋下不可以進場的觀眾。實際執行，就表示戲院要額外撥出人力去檢查青少年觀眾的身份證明，但這些人力原本可以用來多賣一點爆米花和汽水的。「限制級」一出，不僅戲院觀眾馬上減少，還很可能導致院方和常客起爭執。由於不想少作生意，也想免掉附帶而來的麻煩，尤其是在節慶期間，節慶期間是戲院生意最旺的時候，很多戲院老闆都不太願意把這類片子排入節慶的放映檔期——起碼不會排在大一點的放映廳。不止，片子若是被掛上「輔導級」、「限制級」、「保護級」，「尼克兒童頻道」、「迪士尼」等等兒童有線電視網也都不會收片子的廣告。也因此，片廠現下都已經知道片子分級的限制愈多，片子在戲院的票房營收就愈少。[5]

所以，片廠的高級主管在批准片子正式發行之前，都會和分級委員會打一打商量，經過漫長、艱辛的交涉，討論哪些用語、畫面、甚至一整段場景要刪掉，才要得到片廠心裡要的分級。片廠接下來就是要知會導演和製作人，該刪則刪。即使擁有最後「精剪」權的導演，如奧利佛·史東，每每也會低頭。以《閃靈殺手》為例，製作人接到片廠「華納兄弟」發來一份詳細的備忘錄，明列片中的「不宜」素材。史東依片廠要求再作剪輯，片子重新上呈分級委員會，但是，又被 MPAA 找到別的看不順眼的地方。「到最後，我們總共往 MPAA 交了五次影片，剪

掉一百五十刀，才終於拿到我們非拿到不可的『保護級』，」《閃靈殺手》製作人珍·漢舍說，「整部片子的步調和節奏就這樣子毀了。」[6]有的時候，這樣子修剪還非常花錢的。例如「華納兄弟」為了幫史丹利·庫柏利克拍的《大開眼戒》（*Eyes Wide Shut*）取得「保護級」，不得不再花錢要電腦繪圖公司在一幕狂歡場景，以電腦插入人影，遮掉正面全裸的人體。結果，這些電腦「無花果葉」的帳單，可還真的很夠看：據說花掉「華納兄弟」五十萬美元不止。[7]

第三項片廠一定要考慮的因素，是目標觀眾若是鎖定在再重要不過的族群：男性青少年身上，那麼，影片的動作場面務必要夠緊湊，夠刺激，不可以教他們看不過癮。片廠在這方面的「使命」，依一名「環球」高級主管所言，就是拍出來的電影要有辦法「在不用上學的時候，把男性青少年觀眾送進連鎖戲院的小吃部。」[8]片廠由這一族群的觀眾測試，累積多年的經驗，深知這一族群極為偏愛動作、最討厭對白，因此，暑假大片若是純粹動作的場面份量不夠重，片廠可能就會要求導演多加幾段沒有對白的場面。例如，「環球」把《神鬼認證》（*The Bourne Identity*）排定在二〇〇二年六月首映之後，片廠高級主管從測試觀眾的反應，發現片子裡的動作場面不夠多，未足以吸引暑假的年輕男性觀眾，便下令導演道格·李曼（Doug Liman, 1965-）把劇組重新叫回來，到巴黎補拍額外的場景，如橋上緊張的對決、大火、在電腦做出來的五層樓房的樓梯間駁火槍戰。奉片廠命令補拍的場景，總計花掉兩禮拜的時間，換掉片中近二十分鐘比較要用到大腦的片段，讓片子的結尾充斥動作場面，這也才要到了——至少在連鎖戲院老闆眼中——「暑假強檔」的資格。[9]

最後，片廠雖然必須遷就戲院老闆，但也要顧慮自家的產品在影迷心目當中可以留下好的觀感，因為影片發行若要成功，靠的不僅是用廣告砲轟來的首映人潮，也還要靠首映人潮離開戲院時的好口碑。片廠依經驗知道，口碑不好會大幅削減日後觀影的人潮，甚至首映日隔天就看得到影響——尤其是最重要的青少年族群，銳減得最為嚴重。不止，由受眾研究可知，觀眾的負面反應可以和觀眾對劇情的結尾不甚滿意——例如主角的命運是生是死，是愛是憎，是被捕還是脫逃——直接連接起

來。為了不想落入壞口碑的命運，片廠都會先拿電影的幾種初期版本作試映，每每結局互異，徵詢受測觀眾的意見。例如《致命的吸引力》就至少以四種結尾作過測試。試映的觀眾若是對於原始版本的結局比較不滿意，反而喜歡替代方案，那麼，片廠主管一般都會要求導演更改結局。

★　★　★

儘管片廠和戲院的關係不時擦出緊張的火花，好萊塢片廠還是學會如何和爆米花經濟和平共存。其實，片廠雖然多方遷就連鎖戲院的要求，但到頭來，片廠的作所作為，大部份還是在維護自家的利益──尤其是以搶到首映周末的洶湧人潮為第一優先，片廠引領期盼的首映盛況，經娛樂媒體大幅報導，就可以再去打動海外、錄影帶等等附帶市場的守門員，讓他們准許影片放行。

外面的世界
Alien Territory

　　由於好萊塢片廠於美國境內市場的電影收入，大部份因為發片的廣告活動所費不貲而被吃掉，以致片廠投入的高昂資本若要回收，就不得不放眼海外。雖然好萊塢的電影發行於海外的市場多達上百個國家，但是，區區幾處市場就佔去好萊塢海外收入的大一部份。二〇〇三年，好萊塢片廠於全球的海外收入，以下述八處海外市場為最大宗——日本、英國、德國、法國、西班牙、墨西哥、義大利、澳洲（參見表4）。也因此，片廠的注意力自然以這八大市場為焦點。

　　好萊塢片廠保障旗下影片於這幾處市場佔有一席安穩之地，靠的是自家掌握的發行部門。「派拉蒙」和「環球」兩大片廠共有美國最大的一家海外發行公司，「聯合國際影業」（UIP）。這一合資發行機構，除了幫自家的電影處理發行業務，也代理「夢工廠」、「美國影業」、「獅門」（Lion's Gate）和其他獨立製作單位的作品。其他好萊塢大片廠也自有發行單位——如「迪士尼」有「博偉國際」，「新力」有「哥倫比亞三星國際發行集團」（Columbia TriStar Film Distributors International），「時代華納」有「華納兄弟國際影片」（Warner Bros. Pictures International；也代理「新線」和HBO的影片）。這五大國際發行公司，或是單打獨鬥，或是透過地區公司，幾乎將美國電影於海外的發行業務全部包攬下來。僅此唯一的例外，是所謂的「預售」，也就是為了籌措資金而將影片預先賣到某一市場。舉例而言，《魔鬼終結者三》的製作群就把日本市場的放映權，以一千二百萬美元賣斷給「東寶株式會社」，其他海外市場

表 4　二○○三年美國各大片廠於八大海外市場年度營收

（單位：百萬美元）

國家	戲院租金
日本	450
德國	392
英國	344
西班牙	248
法國	242
澳洲	166
義大利	154
墨西哥	124
八國合計	2,120
海外市場總計（加拿大除外）	3,272

＊ MPAA All Media Report, 2003.

的發行業務則全歸「新力」所有。

　　片廠的海外發行部門和國內的發行單位一樣，負責安排戲院檔期、組織行銷活動、拷貝流通、收集海外帳款等等事宜。不過，海外發行部門不同於國內，海外八大市場的行銷策略都要個別擬訂。八大海外市場雖然有雄厚的獲利潛力，卻也比美國境內市場要難伺候得多。別的不講，單單是各地的規矩就不一致，發行單位都要特別注意。例如德國的票房於二○○三年雖然佔美國電影海外票房的百分之八十五，電檢的法規卻明訂不准戲院播放寫實的暴力場面，色情裸露卻可以。義大利就不一樣，該地的電檢法規不禁暴力卻禁色情裸露。除了要注意各地不同的電檢法規，發行單位也要注意影片於上演的地區，劇情是否會觸犯各地宗教、社會、政治之類的禁忌。所以，片廠針對不同市場特地為影片作剪輯，自然也很平常。有的時候，甚至還要加料——例如「福斯」就在日本上演的《ID4：星際終結者》片中，特別插進一幕日本記者會的場

景——不過，重新剪輯一般以刪掉為多；可能冒犯某一國家民情風俗的場面自以刪掉為宜。

海外發行單位也要處理語言隔閡的問題；絕大部份的海外市場，都免不了有這樣的麻煩。不僅片子要再作配音或加字幕，公關、宣傳資料一概要作翻譯。譯文也需要小心過濾，免得遣辭用字出現不當的聯想。修訂過後的版本，配樂的原聲帶也需要一一重新混音。

發行單位接下來就必須為每一大型市場準備好數百份新拷貝（英語系國家倒是例外，像英國和澳洲），處理保險、空運、通關等等雜事。這一部份的工作會動用到鉅額的「先前投資」（advance investment）。例如《驚天動地六十秒》的海外拷貝、空運費用、翻譯、通關等費用，加起來高達一千二百七十萬美元。[1]

為各海外市場排上映檔期，也是很麻煩的事，例如不同地區的天候、假期等等個別條件，都必須詳加考慮。像在亞洲、非洲、拉丁美洲國家，因為有不少露天電影院，雨季一來，很可能就會出現一名高級主管說的季節性「荒原」[2]。即使如日本，戲院的票價雖然堪稱世界第一，卻有許多戲院連空調設備也沒有，以致日本的戲院於燠熱的夏季形如人畜一概不宜。也因此，美國電影於日本的發行單位，都會把首映的檔期瞄準在日本涼爽月份的重要節日，例如冬季的新年假期和春天的「黃金周間」。

美國電影的海外發行單位若要取得上好的首映檔期，往往就要和該地幾乎形同壟斷的大型連鎖戲院打交道不可。例如，日本——二〇〇三年貢獻給美國片廠的票房收入，佔美國影業海外總營收的七分之一——適合演出外國電影的戲院，百分之九十都掌握在「東寶株式會社」和「松竹株式會社」兩大電影公司手中。不僅兩大於日本戲院形如雙頭壟斷，兩大也各自拍攝電影供旗下的戲院播映。所以，若要說動兩大空出好一點的節慶檔期，放映好萊塢電影，美國電影公司的國際發行部門亮出來的影片清單，就一定要對日本最重要的一批電影觀眾——青少年——證明有十足的吸引力。（美國有一家海外影片發行商，UIP，為了抗衡日本這兩大戲院，為大家提供了另一出路，他們於一九九〇年代在

日本自行蓋起自家的戲院。）

最後，影片的上映檔期一旦排定，發行單位接下來就要再大發神威，因地制宜，於歐洲、亞洲、拉丁美洲分頭策劃廣告攻勢。他們於每一國家都要為每一部片子找到媒體採購、廣告公司、公關人員和一句訊息——或稱作「餌」。不止，發行單位要做到這些，能用的資源還很有限。好萊塢片廠撥給海外發行的預算，比起他們撥給美、加兩地的預算，只有幾分之一而已。舉例而言，廣告在海外市場打動觀眾的效率就不及美國本土。「透過電視在海外要達到美國那般的涵蓋率，」「福斯」一名高級主管說，「一部片子可能要再多花個五千萬美元，一下子就把海外的獲利全都吃掉了。」[3]

再回頭看一下《驚天動地六十秒》給我們的啟示好了。「迪士尼」在北美花了四千兩百萬美元打廣告、作宣傳，其他地區加起來卻只花了二千五百二十萬美元。後者是日本六百五十萬美元，德國三百一十萬美元，英國二百五十萬美元，法國一百四十萬美元，澳洲一百一十萬美元，西班牙九十九萬七千美元，義大利九十一萬五千美元，南韓八十二萬美元，巴西七十六萬九千美元，墨西哥六十四萬八千美元，台灣五十二萬美元，剩下的六百萬美元，則是撒在另外六十處市場。若要把這些地區的廣告涵蓋率拉高到美國同一程度，依一名製作人估計，「迪士尼」可能要再花掉六千萬美元才有辦法。[4]

即使是幾處最重要的海外市場，如日本、德國、英國，好萊塢片廠的發行單位也少有足夠經費可以像在美國本土那般覆蓋他們鎖定的目標電視觀眾。到了海外，就連片廠寄予最高厚望的片子，一般也沒本錢做到美國本土那麼高的曝光率。

也因此，好萊塢片廠的國際發行單位別無選擇，只能多多依靠免付費的曝光、宣傳，為付費的廣告活動作支援。這途徑最有效的門路，便是片中明星的名氣——當然，明星可以親自亮相就最好了。但若片中沒有紅到海外的大明星加持，要不到有利的上映檔期自不意外，海外發行要獲利自然也難。想一想一九九七年的劇情片《熱天午夜之慾望地帶》（*Midnight in the Garden of Good and Evil*）好了，這是克林・伊斯威特執導

的電影，主要的演員——約翰·庫薩克（John Cusack, 1966-）、裘德·洛（Jude Law, 1972-）、凱文·史貝西（Kevin Spacey, 1959-）——在好幾處海外市場的知名度都很有限。所以縱使發行商「華納兄弟國際」花了六百萬美元作海外廣告和拷貝，這一部耗資三千九百萬美元的片子，也只在日本、澳洲、韓國、義大利、巴西等地比較大的海外市場，挑了寥寥幾家戲院作首映，海外票房的營收也只有三百一十萬美元，害得「華納兄弟」這一部片子的海外發行，賠了二百九十萬美元。[5]

而有知名度的明星，自然是好萊塢片廠拉高海外市場營收抽成的主要憑藉，尤其是明星願意配合到海外露臉打片的話。明星出席影片宣傳活動，一般也都會明載在片約裡面。例如阿諾·史瓦辛格演出《魔鬼終結者三》的片約，就明訂他有責任空出「至少十天時間，依本片於國內、海外戲院首映發行時間表，親自出席宣傳、促銷活動（海外不得少於七天，國內不得少於三天）。」演員的片約也會進而載明所出席之促銷活動包括首映典禮、網路活動（例如網路訪問和聊天室互動）等等類似之事項。[6]（即使片約明訂「不限」，明星通常還是有權如史瓦辛格一般對於「促銷、宣傳活動的時間暨安排有選擇權」，因而有不小的裁量權，可以自行決定於何時、何地履行合約明載之義務。）

片廠既然無法以合約施壓來要明星配合赴國外打片，那就改以明星本人的「大利」來勸說了。明星若是享有戲院總租金的分紅，甚至享有淨利分紅，那當然是片子在全球各地的票房收入愈好，明星賺的也就愈多。為了說動明星參加海外造勢打片的宣傳活動，「福斯」一名高階主管便曾用 PowerPoint 作簡報，向明星的經紀人說明何以片廠沒本錢像在美國一樣也在海外砸錢，撒下目標觀眾涵蓋率八倍的廣告量。他的簡報主旨是：明星若是不肯配合海外打片，以免費亮相支援片廠有限的廣告預算，那麼，明星的收入，當然還有明星經紀人的收入，就會大打折扣。

不論這樣的邏輯明星接受與否，片廠也漸漸有辦法說服明星參加海外宣傳之旅，就算不是全部跑上一遍，也會挑部份海外市場配合一下。「片廠現在都認為他們花兩千萬請明星演戲，明星應該也要出一點力，

為自己的片子到海外出席片廠辦的首映典禮，」一名大經紀公司的老闆說，「就算合約裡找不到明文條款，這在現在也是協議的一部份。」[7]明星一旦預先即願意配合出席這類海外打片活動，不僅有助於宣傳，也有助於海外的發行，因為明星親自出席，往往是片廠爭取較好首映檔期的重要誘因。

海外行銷的「作戰計劃」，波折可不止於此。由於海外宣傳打片的行程一般都在片子殺青後一年或更久才開始，海外的首映檔期又很可能各地都又再隔個好幾個月。這於大明星一般等於要打斷他們手邊的拍片工作，飛到海外不知哪裡的異鄉，為他們演過但已淡忘的角色作宣傳。即使為明星準備好私家飛機、豪華的旅館大套房，其他旅遊便利也一一照拂妥貼，一名經紀公司老闆卻說，許多明星還是覺得插進工作表裡的這類額外打片行程，十分「繁重」。[8]

縱使當今的海外市場應付起來十分艱苦，一處處地方的條件各不相同——要能說動明星有意願也有辦法配合複雜的行銷攻勢跑遍六、七個國家，自不在話下——好萊塢片廠卻依然認為物有所值。不僅海外首映一旦成功，為片廠「交換中心」開啟的金流十分可觀——其實，好萊塢片廠二○○三年的海外發行收入，就超過了國內發行的成績——也是在為影片於戲院發行之後，可以繼續為全球的錄影帶、電視和其他授權交易打基礎。

DVD 革命
The DVD Revolution

　　好萊塢於老片廠制時代，電影是先在首輪戲院上映，數月後再移師到地區的小型戲院上映。但到現在，作法已經改成先在連鎖戲院演幾個禮拜，幾個月後，再於連鎖錄影帶租售店發賣。二〇〇二年，平常一個禮拜約有五千萬名美國人——約是每一禮拜進電影院人數的兩倍還要多——會到全美超過三萬家的錄影帶出租店，租一部電影回家看，花費總計達二百四十億美元，約當他們花錢買電影票的四倍。[1]（換到美國以外的地方，這一比例還要更高。）不止如此，現今錄影帶連超級市場和其他零售通路也都有的賣。桑能‧雷史東當年就說錄影帶是「拯救好萊塢不致破產的大錢脈」[2]。

　　雖然現在少有人會再質疑雷史東當年的預判，一開始，好萊塢的各大片廠可是沒把錄影帶看得這麼神。其實，大家應該還記得，卡式錄影帶於一九七〇年代中期問世的時候，好萊塢各大片廠由「環球」的路‧魏瑟曼領軍，將家用錄放影機（VCR）視作洪水猛獸，認為會嚴重威脅戲院的賣座率；那時，美國戲院的賣座率已經從一九四八年的一個禮拜九千萬人次，滑落到一九七八年的二千二百萬人次[3]。由於擔心家庭錄影帶會再進一步從戲院帶走觀影人潮，好萊塢片廠一度負隅頑抗，想循司法途徑扼殺這一新興媒體。那時，好萊塢還是沒辦法認清觀眾從電影院挪到家裡的客廳，是無以回天的大勢所趨，也因此，片廠的未來其實正在家庭劇場。一九七九年，「福斯」把旗下的影片資料庫以區區八百萬美元的低價，將版權賣給一家叫作「瑪格納影片」（Magnafilm）的公

司（後來又再花錢買回）。「哥倫比亞」當年的總裁費・文森（Fay Vincent, 1938-）還把錄影帶業比作「色情業」，不肯接納成立錄影帶部門的提議，進而把旗下的錄影帶版權劃入 RCA 的影片資料庫。「米高梅」也把他們影片資料庫的錄影帶版權賣給泰德・透納。「迪士尼」一樣把他們動畫劇情片的資料庫，峻拒於錄影帶門外。

所以，若非有個鋼鐵意志的盛田昭夫，硬是要上美國法庭和好萊塢片廠打官司還打贏了，VCR 確實很難流行起來，還成為美國家家戶戶隨目可見的日用品。拜盛田昭夫之賜，如今之錄影帶市場壯大若此，當初想要將之一刀斃命的好萊塢片廠，命脈反而繫於錄影帶的業績了。

錄影帶革命

美國最高法院一九八四年作出裁定之前，美國擁有 VCR 的人家不到百之十，而且，看的片子多半是小店家賣的色情或運動錄影帶（這類小店一般開在租金低廉的地段，這樣就不用去管挨告上訴的法律枝節了）。接下來二十年，眼看錄影帶租售業蓬勃發展，好萊塢片廠隨之調整行銷策略，適應業界的新發展。好萊塢片廠一開始也別無選擇，只能無奈接受美國民眾寧願在住家附近的小店租錄影帶回家看一晚便還，就是不肯花錢買下。各家片廠對於錄影帶出租店家的訂價策略，也沒有多少討價還價的實權；由於美國法院採行的是「第一次銷售原則」（first-sales doctrine），買家買下貨品便有權再作租、售、分享。片廠也因此將旗下的產品訂價拉得特別高——往往超過一百美元——以致個別消費者雖然一般都買不起，但是，店家卻可以買回去作租賃版使用，反覆出租與消費者，將投入的資本回收。店家一批產品通常只向批發商訂購一次，批發商一般是在電影首映後不久，便以一卷六十到八十五美元的折扣價，買進大量錄影帶。由於錄影帶的製作、包裝成本只要幾塊錢就好，熱門影片的訂單往往又多到數十萬卷，所以，儘管史提夫・羅斯當年質疑好萊塢片廠於錄影帶出租業哪有控制權，錄影帶出租業於好萊塢片廠卻還是獲利豐厚的一行。

一九八○年代後期，「派拉蒙」開始進行實驗，改變行銷策略，訂價壓到一卷十二塊美金，讓消費者都買得起——約當錄影帶出租店買進租賃版的進價六分之一而已。如此一來，像《捍衛戰士》（Top Gun）一片，租賃版的售價是七十二美元，銷量是二十萬左右，「派拉蒙」一壓低零售價，勢必要賣出二十萬卷的至少六倍，才補得齊價差。但是，「派拉蒙」賭的這一把還真抓對了，《捍衛戰士》的錄影帶賣出達三百萬卷。「派拉蒙」這一策略後來叫作只賣不租的「賣斷」（sell-through），一般只會用在極為轟動的票房大片，這樣的片子才有機會賣出數百萬份拷貝。雖然片子若是挑對了，很可能一賣就衝到五百萬不止的巨量，但是，大部份的片子，片廠還是寧可不冒這樣的風險。（唯獨「迪士尼」例外，「迪士尼」發現他們的兒童片在自家的主題遊樂園、「迪士尼」專賣店和其他通路的銷量，都不致於虧本，因此值得冒險。）也因此，除了極少數影片的訂價是以「賣斷」的訂價策略來處理，錄影帶出租店一般還是必須以較高的價格買進租賃版的影片，而且，就算在影片剛發行、需求量最大的時候，錄影帶出租店進的貨也很少視需求而多買幾卷。

到了一九九○年代晚期，先前已經提過，桑能‧雷史東又再啟用另一策略，希望突破這一供應的瓶頸；他將他這策略叫作「收益共享」（revenue sharing）。依這新制，片廠以折扣價授權——其實也就等於是出租——大批錄影帶給錄影帶店出租供消費者觀賞。雷史東這一創舉，也說服其他好萊塢片廠跟進實施，最後，終於讓片廠得以在錄影帶出租業拿到了大部份的控制權。

DVD 登台亮相

數位錄影帶，也就是 DVD，是美國片廠和日本電子廠商幸福聯姻的結晶。「新力」和「飛利浦」一九八二年開發出新的雷射技術，將CD 上的凹點和平面讀作 1 或 0，而且運用的領域不僅止於音樂而已。這一雷射技術形同高科技的美食大全，任何資訊都可以收錄起來，反覆使用，而且，品質始終無損。雖然，「新力」在一九八○年代中期已經

有辦法在磁帶上面錄製數位影像（也於一九八六年推出專業數位錄影機上市銷售），但要把一整部電影錄進一張 CD 大小的光碟片，卻遇到了跨不過去的絆腳石：儲存空間不足。巨量的資訊若要以數位的形式塞進六吋的光碟，就必須再以數位訊號處理（digital signal processing）的技術進行壓縮，以免畫質有明顯的折損。這一數位魔法要發功，卻也需要性能強大的電腦晶片和電路板作搭配，這些配備在一九八〇年代中期，就還太昂貴了，沒辦法放進消費市場的產品當中。所以，雖然盛田昭夫聰明絕頂的徒弟暨欽點的接班人大賀典雄，也看出數位錄影的技術有「無限的可能發展」[4]——甚至因此在一九八〇年代晚期，砸錢為這一技術購買內容——但要全面應用，還要等到一九九〇年代。一九九〇年代，電腦的性能大幅跳升——晶片的價格卻大幅滑落——數位影音光碟才有機會實際開發作家庭娛樂的用途，這類數位影音光碟後來便通稱 DVD。

雖然「新力」（和「飛利浦」合夥）擁有 CD 技術關鍵的數位錄音專利，但是，也在追求 DVD 想要求親的，不止他們而已。「新力」的勁敵「東芝」也在同一跑道競速。「東芝」的研發團隊早在一九八二年就已經看出 DVD 的潛力，而於一九九〇年代早期開始磋商，想要買下一部份的「華納兄弟娛樂」股權，還開價十億美元。作這樣的「策略聯盟」，有助於「東芝」取用好萊塢影壇最龐大的一批影片資料庫，於「東芝」成功推出錄影新產品是一大助力。為了促進聯盟的功效，「東芝」派長谷亙二出馬；長谷亙二是「東芝」推出類似電腦光碟產品 CD-ROM 大獲成功的大功臣。長谷亙二在洛杉磯「時代華納家庭娛樂」的辦公室和時任總裁的華倫・利貝法柏（Warren Lieberfarb, 1943- ）見面。

長谷亙二運氣不錯，他提出來的光碟構想，正好解決了利貝法柏獨立發現的問題：VHS 的畫質比那時剛引入美國的數位衛星廣播要遜一籌[5]。長谷亙二認為數位光碟的畫面不僅有辦法媲美數位衛星電視，數位光碟還有數位衛星廣播沒辦法做到的條件，像是暫停、跳接、重放等等。利貝法柏回想那時，「我問他們有辦法〔一張光碟〕錄一百三十五分鐘嗎？」長谷給了肯定的答覆，利貝法柏和長谷亙二的會面就開始延長，到最後將近五小時才結束，利貝法柏還邀長谷亙二共進晚餐。[6] 待

長谷亙二回到東京，也已經要到了利貝法柏的承諾，要傾「華納兄弟」之全力，支持長谷亙二說的計劃。

但「東芝」還需要做到利貝法柏要求的條件：將一整部電影塞進一片雙面的六吋光碟片裡去，這條件他們直到一九九三年才做到。但那時，「新力」和「飛利浦」也已經開發出六吋的數位錄影光碟，而且，雖然「新力」和「飛利浦」的儲存容量較少，卻有個人電腦單面使用的優勢。這時，另一家日本電子巨人「松下」，也已經因為先前及早買下了「環球」（因而坐擁龐大的影片資料庫可以使用），同樣也打算要推出新版的 DVD。

所以，利貝法柏判定日本硬體廠商若是爆發數位格式大戰，後果會很悽慘。不僅雙方大戰會混淆消費者視聽，店家也不會願意同一部電影買進兩種版本的光碟片。所以，DVD 若要攻下江山，就必須成為普遍共用的格式。利貝法柏便親自致電各大片廠的家庭娛樂部門主管，要求他們加入「時代華納」組成的陣線：也就是「片廠臨時聯合會」（Ad Hoc Studio Committee）。家家全都同意，唯獨「福斯」表示不宜和其他大片廠的代表會面。依該公司一名高級主管日後解釋，這是因為「恐怕會被當作違反反托辣斯協議。」[7]只不過，這類顧慮擋不下利貝法柏。利貝法柏不僅集合大家要求統一使用單一格式，還發佈了一份「需求清單」，條列出來的要求偏向「松下」的光碟格式。利貝法柏之後再警告「新力」，「新力」若是利用他們手上的 CD 錄音專利權，強行阻擋業界選用統一格式，美國司法部很可能出手干預。「新力」在這樣的壓力下，便和「東芝」（還有其他日本廠商）於一九九五年八月在夏威夷開會，協議統一使用「數位多功能光碟」，簡稱 DVD，而由大家共享專利權。

一九九六年，DVD 正式問世，即如一名片廠高級主管所言，等於「為錄影帶租賃體系敲起了喪鐘」[8]——這體系從問世起即主宰家庭錄影帶業。只是，DVD 租回家看的吸引力較低，它容易因為灰塵而受損，容易因使用不當而刮傷（DVD 不像卡式錄影帶有外盒作保護），租金又低（消費者當然會衡量片子有歸還和逾期罰款的麻煩）。不止，DVD 不

像 VHS 錄影帶需要進行錄製，燒錄 DVD 叫作「壓片」（stamp out），只要能於全球市場賣出數百萬張，規模經濟也大得多。為了達到這樣的銷量，「時代華納」和「新力」兩家選擇將 DVD 的價格訂在只賣不租的「賣斷」層級——一般訂在一片十四到十八塊美金——頭一年發行的影片，也幾乎全由這兩大片廠包辦；業界隨後跟進，也採用兩大首開風氣的作法。所以，好萊塢片廠這時 DVD 賺的錢，全都是從「賣斷」的交易來的（不過，錄影帶出租業若要以這價錢買進轉作出租也可以）。

不過，這一 DVD 訂價策略到了「維康」這邊，就在他們旗下的「百視達」、「派拉蒙」兩部門當中，引發了直接的衝突。「百視達」的高級主管擔心只賣不租的政策危及他們數萬家錄影帶出租店的命脈，反對「派拉蒙」以 DVD 發行旗下任何一部電影。「派拉蒙」名下的電影因此足足有兩年未能以 DVD 作發行。

但到了一九九九年，DVD 的營收已佔片廠家庭娛樂部門營收的百分之十一，錄影帶出租也佔百分之三十。再到二〇〇三年，DVD 業務大幅成長，佔片廠家庭娛樂部門營收的百分之七十六，錄影帶出租卻大幅萎縮，只剩百分之六。如表 5 所示，錄影帶出租業正急遽衰減（不過，二〇〇三年依然為片廠帶來十億美元不止的營收）。

家庭娛樂這一領域的訂價策略這時既然已經以「賣斷」為主，錄影帶（不論是 DVD 還是 VHS）一般便會在影片從戲院下片後一個月左

表 5　好萊塢片廠的錄影帶收入，一九九九至二〇〇三年

（單位：十億美元）

年份	DVD	VHS 只賣不租	VHS 出租	租金百分比
1999	1	5.2	3.4	35
2001	5.7	4.1	2.6	21
2002	10.4	4.1	1.8	11
2003	14.9	2.7	1.3	7

＊ MPA All Media Revenue Report, 1999, 2000, 2001, 2002, and 2003.

右，對外發佈產品訊息，發行時間則會排在戲院下片後的三到六個月。片廠除了需要提供海報和其他零碎的附件給錄影帶出租店外，幾乎不必再花什麼錢幫錄影帶打廣告，主演的明星即使有也很少要再出面為片子作宣傳。片廠這時靠的是戲院發行時強打的廣告，這時候於觀眾腦中依然有殘存未去的記憶。由於片廠認為殘存的記憶假以時日還是會消褪無存，因此，片廠一般都會趁電視廣告和宣傳活動的效應在大眾的記憶還沒全部褪去，趕快把電影送進錄影帶出租店。「這樣感覺好像有一點反常，」一名片廠行銷主管說，「但是，行銷攻勢的效果愈熱烈，戲院首映的票房愈亮麗，趕快把片子送進錄影帶店的壓力就愈大。」[9]例如《魔鬼終結者三》二〇〇三年七月初於美國和加拿大的戲院首映，全球其他大型市場也於七月、八月陸續跟進——但片廠於二〇〇三年十一月四日就發行錄影帶和 DVD 了。

至於首映票房沒那麼風光的片子，趕快送進錄影帶市場的動作若說有差的話，也是更快而非放慢。例如「華納兄弟」花了二千七百六十萬美元在電視上為《熱天午夜之慾望地帶》大打廣告，上映後卻把戲院的放映檔期腰斬——因為，票房只有一千零三十萬美元——然後火速扔進錄影帶出租店，結果，錄影帶出租的業績竟然有二千四百萬美元[10]。如今的市況有別於以往的片廠制年代了，以前那時候，一部片子的成敗是以戲院上映檔期的長短來論斷，如今，一部片子的成敗改以錄影帶發行的業績來論斷，而錄影帶發行的時間就要緊跟在戲院發行之後，這樣助力才大。也因此，如前所述，連鎖戲院老闆既然希望多放映新片，才好衝高爆米花的業績，片廠順勢縮短檔期，於雙方便是同蒙其利。

錄影帶於國際市場，運作和美國國內市場差不多，錄影帶於海外市場的發行時間，也和戲院的發行時間綁在一起。由於翻譯、配音、加字幕、重新剪輯、通關等等事情，通常在戲院發行的時候便已完成，於海外市場發行錄影帶，幾乎沒有什麼額外的成本需要支付，廣告大部份就留給錄影帶店去傷腦筋了。

雖然 DVD 放影機那時在美國家庭還在積極站穩腳跟而已，卻已經證明是電視問世以來最成功的新消費商品（參見表6）。即使尚未達成

表6 DVD滲透率，一九九八至二〇〇三年

年份	擁有電視的家戶 總數（單位：百萬）	擁有DVD的家戶 總數（單位：百萬）	滲透率 （%）
1998	99.4	1.2	1.2
1999	100.8	4.6	4.5
2000	102.2	13	12.7
2001	105.2	24.8	23.6
2002	106.7	38.8	36.4
2003	108.4	46.7	43.1

＊ MPA, Worldwide Market Reseach, "U.S. Entertainment Industry: 2003, MPA Market Statisticcs," pp. 29-31.

滲透美國家家戶戶的使命，一名「維康」的高級主管卻還是說，DVD已然「大幅改寫美國影業的算式」。雖然不到十年前，桑能・雷史東就已經論定好萊塢片廠的存亡絕續，端看「百視達」的錄影帶出租業績，「維康」卻還是在二〇〇四年撤出「百視達」的業務。潛在的錄影帶買家願意到錄影帶出租店租片、還片的人愈來愈少，比起片廠的 DVD 大宗採購業績，已經愈來愈不重要。所以，片廠這時候需要的是在「華瑪」、「百思買」（Best Buy）、「電路城」（Circuit City）等大型零售通路，爭奪眾所垂涎的醒目架位。

不過，這類零售通路的利益考量，不同於錄影帶出租店。這類大型通路賣 DVD 一般不是目的，而是達到目的手段：也就是要為店內其他商品創造來客的「流量」。其實，DVD 在這類通路的訂價，往往低於他們進貨的批發價，在他們是招徠顧客的「賠本賣」商品。而他們的策略若要奏效，業主便要注意他們挑選的影片有沒有他們要的加分作用：也就是否幫他們誘導顧客再買其他利潤更高的店內商品。例如，「華瑪」就有明確的政策，針對猥褻、色情或該公司認為有損「家庭倫理」的狀況，訂立自家的標準，以之過濾 DVD、錄影帶、CD。所以，片廠若是想要搶到「華瑪」店裡的上好架位——「華瑪」二〇〇三年的 DVD

和錄影帶銷售額達五十億美元，形同好萊塢片廠最大的營收來源——就必須將「華瑪」的選片標準納入考慮。[11]「華納兄弟」的家庭娛樂部門就有一名最高主管表示，「華瑪」的標準有的時候滿容易遷就的，稍微改一下劇本，像是「以不流血的功夫對打取代寫實的場面」[12]，或有幾部片子就「略為更動一下情節」，也就可以了。不過，再怎樣也表示好萊塢的片廠在這時候，不僅在為連鎖戲院量身打造產品，大型的連鎖零售業也在他們考慮之列。「華納兄弟」一名高級主管後來又表示，「現在的電影製作不宜再單以戲院觀眾為導向。」

而 DVD 的超大儲存容量，也進一步扭轉了家庭娛樂產業的面貌。別的不論，像片廠這時候除了可以在 DVD 裡放進一整部電影，還可以加進音樂錄影帶、其他電影的預告片、電玩、片中刪掉的場景、導演的評述等等素材。（如今還有一些「漏網鏡頭」是專門為 DVD 拍的。）片廠將以前發行過的舊片，加入這些額外的素材，再打上「特別版」（special edition）的標籤，拿來當作新品在賣。例如，「迪士尼」於二〇〇三年就拿一九九四年的舊片《獅子王》（The Lion King），出了「特別版」的典藏版 DVD，多加了兩小時的素材，包括《獅子王》的另一版本（比原版也只多了一分鐘而已），一首「全新插曲」，四支動畫遊戲，刪掉的畫面，一段導演的評述，還有艾爾頓‧強演唱的插曲〈今夜你感受到愛了嗎〉（Can You Feel the Love Tonight）的音樂錄影帶。這一片 DVD 賣出一千一百萬張（也又再為「迪士尼」的「交換中心」帶來二億美元以上的新進帳）。

此外，DVD 也為片廠原有的影片資料庫注入新的價值。起初，戲院一概在片廠的掌握當中，片廠的影片資料庫賺錢的門路，主要在將熱門的老片送進戲院重新上映。電視問世之後，戲院重演老片泰半因之戛然而止，到了一九六〇年代，片廠影片資料庫的主要業務已經變成拿老片授權給地方電視台放映——後來外加自家製作或是買下的電視節目。VCR 問世後，為片廠的影片資料庫開啟了另一條財路：賣老片給錄影帶店。不過，錄影帶店買老片錄影帶的份數極少（買下後可以出租好幾千次不需要再額外付費），利潤因此極低。

DVD 問世後，展開的局面迥異於以往。由於觀者輕易即可前後來回瀏覽光碟，而為片廠的影片資料庫開闢了一大片現成的市場。例如「派拉蒙」將旗下一九七二年的《教父》（*The Godfather*）、一九七四年的《教父續集》（*The Godfather Part II*）、一九九〇年的《教父第三集》（*The Godfather Part III*），還有一九七一年的促銷紀錄片《教父家族：一窺內幕》（*The Godfather Family: A Look Inside*），合輯成一款盒裝新品典藏版。舊片新裝的排列組合——如續集、宣傳訪問、製作特輯、預告片、試映片、刪除的畫面等等——有無數的作法可供片廠為資料庫裡的老片開闢新的財源。一名片廠高級主管便跟《華爾街日報》（*The Wall Street Journal*）說過，「我們發現資料庫裡的老片可以一再以新的手法重作促銷和包裝，再搾出新的油水來，永遠都不會枯竭。」[13]

　　DVD 的格式也為片廠打開另一門路，可以在旗下的電視資料庫裡挖出新的金脈。「一季盡納一盒」（season in box）的套裝組，便為片廠剛播完的當季影集，如《黑道家族》（*The Sopranos*），或是幾十年前播過的過季影集，像一九六六年那一季的《星際爭霸戰》（*Star Trek*），再為片廠吸進滾滾財源。也因此，影片資料庫的銷售業績直線竄升，到了二〇〇三年，已經高達 DVD 巨額營收金流近三分之一。「簡直就像在發橫財，」一名高級主管便說，尤其是因為「老片要付的片酬一般都不算太高。」[14]

　　DVD 帶來了曙光，好萊塢舊片的前景因之大放光明。雖然從錄影帶轉進到 DVD 的必經之路，於二〇〇四年才剛走到一半，片廠將旗下資料庫裡累積的老電影、電視影集、還有其他智慧財產重新包裝上市，也已經做出一大批新瓶舊酒的產品，獲利豐厚。其實，依 HBO 一名高級主管的說法，打從 DVD 問世以來，HBO 的母公司「時代華納」的影片資料庫，於二〇〇四年已經增值達七十億美元。[15] 其他坐擁龐大影片資料庫的片廠，想必也一樣坐享天外飛來的暴利。這類數十億美元的進帳，比起眾所周知的票房失利，雖然比較不為外界注意，但於新好萊塢日益重要的地位，卻不容小覷。

電視授權的暴利
The Television Windfall

　　雖說片廠投下大筆資金為電影打廣告，一般都抵不過票房的營收，但未必等於他們的作法有違經濟邏輯。史提夫‧羅斯早就指出，「我們做的不僅是電影的生意，我們做的還是智慧財產的生意。」[1]片廠投入的巨額行銷費用，只要真的創造出有價的智慧財產——不論是像《星際爭霸戰》這類欲罷不能的傳奇史詩，或是像「米老鼠」或《侏儸紀公園》的「暴龍」，或是《白雪公主》傳唱不歇的電影原聲帶——可以一賣再賣給其他媒體播放，再高昂的成本都不會白費。而這裡所謂的「其他媒體」，最大的——於片廠眼中也最好賺——便是電視。

　　先前即已提過，好萊塢一開始把電視看作洪水猛獸，是利空而非利多。雖然一九四〇年代末期還只有兩百萬左右的美國人家有電視機，電視比起電影院怎樣都有一大優勢無可置疑：看電視不用買票。

　　好萊塢片廠為了反制他們眼中的洪水猛獸，祭出兩大戰術。第一是抵制，不把自家的產品賣給電視播放。雖然把自家資料庫裡的老電影授權給電視播映，能為一九五〇年代初期財務吃緊的好萊塢片廠注入及時雨，挹注大家極為需要的營收，但是好萊塢各大片廠一概不作讓步。好萊塢片廠甚至不肯讓電視公司租用他們的攝影棚、設備和簽約人員去拍電視節目。

　　這樣的戰術卻落得很慘的後果，因為小一點的製作公司蜂擁而起，搶著填補電視節目的缺口。如前所述，華特‧迪士尼率先打開防洪的閘門，和 ABC 談妥七年的合約，為 ABC 電視網製作每週一集一小時長的

動畫節目《迪士尼世界》（*Disneyland*）。[2] 路‧魏瑟曼立刻跟進，率 MCA
使勁為電視製作電視電影。[3] 未幾，其他獨立製作公司紛紛冒出頭來，
提供各大電視網摔角、運動比賽、卡通、棒球賽、連續劇等等節目。到
了一九五〇年代中期，顯然好萊塢片廠杯葛電視公司的戰術，不僅未能
遏止電視成長壯大，反而害得片廠自家於電影業獨霸的掌握，進一步又
再鬆動。

　　至於片廠的第二大戰術，就是將自家的產品和電視上面看得到的節
目作區隔。好萊塢片廠不再供應戲院新聞、運動賽事、服裝表演等節
目，因為這類節目那時在電視都已經看得到，片廠關閉拍攝新聞片的部
門，改將焦點集中在攝製場面壯觀的史詩巨片，只限寬銀幕欣賞，一九
五〇年代的電視機還望塵莫及。[4] 片廠捨電視通用的 4：3 比例的格式，
引進更寬的銀幕，時稱「新藝綜合體」。當時另還有其他創新的設備，
像是「新藝拉瑪」（Cinerama），這技術同時運用三具放映機在分割的銀
幕映現全景的視野；還有 3D 影片，觀眾只要戴上偏光眼鏡，銀幕上的
景物就好像從銀幕蹦了出來；嗅覺電影（Smell-O-Vision），於戲院內搭
配劇情定時釋放香氣。

　　除了放大銀幕，多加六、七聲道，提高觀眾於戲院的聲光體驗之
外，這類創新的技術並未如片廠所願吸引觀眾回流。片廠便再改弦更
張，大手筆製作歷史鉅片，不僅片中描寫歷史大事，影片本身也是轟動
一時的話題。只是，這類投資雖然創造出非凡的史詩片鉅片——如「新
藝綜合體」效果的《桂河大橋》（*The Bridge on the River Kwai*），三段銀幕
「新藝拉瑪」效果的《西部開拓史》（*How the West Was Won*），「超潘納維
馨體 70」（Super Panavision 70）的《阿拉伯的勞倫斯》（*Lawrence of Ara-
bia*）——卻也無力回天，未能扭轉時勢所趨。家戶的電視已經從一九四
八年不到一百萬於一九六二年暴增到五千五百萬了，好萊塢於此期間，
戲院每週的觀影人次則是折損過半。

　　面對觀眾變節的嚴峻考驗，好萊塢片廠唯有扭轉策略，也少有其他
選擇。所以，一家片廠跟著一家片廠陸續開始運用自家的攝影棚製作原
創的電視節目，供電視台播放，也開放旗下的影片資料庫作電視播映授

權。

　　有的片廠採行前者，發現利潤特別豐厚，因為美國聯邦傳播委員會一九七○年制訂的法規，〈財務利益暨聯合法規〉，簡稱〈財聯法〉，明文禁止電視網——而非電影公司——和自家播映的電視節目有利益關係，自然也不可以將節目售予其他電視台作聯播的交易。這樣的法規等於是把美國的三大電視網排除在聯播交易之外，美國電視產業的經濟面貌，因之也像被聯邦傳播委員會改頭換面。由於自行攝製電視影集作首播卻沒有權利向外兜售作聯播，根本就無利可圖，所以，美國的電視網乾脆抽腿，不碰電視節目的製作業務。電影公司這時自然「挺身而出」，主宰電視節目的製作業務，掌握版權，授權給電視台作首播，由於電影公司不受〈財聯法〉的拘束，首播之後自然可以再賣給地方電視台和海外電視公司作聯播的交易。

　　這樣的生意有此厚利，自然蓬勃發展，片廠跟著愈來愈願意接受論集來算授權費，雖然這樣計算的金額略低於攝製的成本，但是，一待影集打進了觀眾的腦海，在電視網播出完畢，片廠又可以再將影集授權給地方和海外市場的電台繼續播放，而且是一賣再賣，不受限制，這樣的獲利可就極其可觀了。而且，電視業發展到一九九○年代，營收已經是電影的十五倍，電視台絕對出得起大筆的權利金買進節目作聯播。[5] 例如《急診室的春天》（ER），單單一集就可以賣到一百五十萬美元。「新力影業」名下的電視影集不少於三百五十部——國際熱門影集《奇幻島》（Fantasy Island）、《警網雙雄》（Starsky and Hutch）、《霹靂嬌娃》（Charlie's Angels）、《摩德》（Maude）、《四海一家》（All in the Family）、《鑽石女郎》（Designing Women）等等都在內——於一九九○年代的營收，有三分之二以上都是出自這些節目在世界各地授權給電視台和有線頻道的權利金。桑能‧雷史東就說過，「維康」名下的一百二十五集《天才老爹》（The Cosby Show），於這期間便賺進了五億美元。[6]

　　片廠發現名下的老院線片授權給電視播放，是更大一隻金雞母。既然片廠沒辦法把黏在電視機面前的觀眾挖進戲院，那就把片子授權給電視去播，彌補戲院的票房虧損尚還有餘。二○○三年，好萊塢六大片廠

循這門路，就賺進了二十九億美元。[7]

　　為了拉抬電視那一塊的利潤，片廠把影片授權業務依明確的時段作劃分，行話叫「窗口」（window）。第一道「窗口」（錄影帶發行後）是「按次計費」，供有線電視和衛星電視訂戶透過單一合資企業直接訂購收視的影片；該合資企業負責各大片廠的影片授權業務。一開始，這窗口抓的時間是要在戲院發行後二百一十天開放，以免延誤錄影帶發行的時間或是造成競爭。只是，一待一九九〇年代後期，片廠開始發行利潤更大的 DVD，開這窗口的時間就必須往前挪，時間也要縮短。雖然六大片廠一致向外表示「按次計費」是好萊塢的另一金雞母，但片廠於這管道的營收，始終只是過得去而已。二〇〇三年，各大片廠於「按次計費」的營收，總計不過三億六千七百萬美元。[8]

　　第二道窗口是「付費電視」的訂單，於影片戲院發行後一年開啟。買家有三：一家是 HBO，這是「時代華納」的子公司；再一家是「劇場頻道」，這是「維康」的子公司；另一家是「眾星堂」（Starz），這是「自由媒體」（Liberty Media）旗下的子公司，「自由媒體」也和梅鐸的「新聞集團」有策略聯盟的合作關係。這一窗口一開就會是一年。一部片子不限次數播映一年，以二〇〇三年好萊塢大片廠發行的片子來看，授權費平均是一千三百萬美元。該年，好萊塢六大片廠於美國境內就從付費電視這邊賺進達十億五千萬美元。[9]

　　第三道窗口就是美國的電視網，於影片作戲院發行後兩年開啟。由於電視網也自製電影，因此，一般買進的片廠電影不多。例如二〇〇三年，美國的大電視網總計只買進了二十部片廠電影，也就表示好萊塢片廠出品的電影還有約達兩百部片子是這市場跳過去不要的。不過，得以授權出去的電影，電視網付的權利金就相當高了。二〇〇三年，美國大電視網一部電影付的權利金在二千萬到四千五百萬之間，一般是每一部片子於三年的期限內可以「咬」（bite）三口，也就是播三次。所以，片廠於這方面的總營收也有七億五千萬美元之譜。

　　下一窗口就是其他的電視台了。片子若在電視網找到了買主，那這窗口就要在電視網的生意成交後一年才會開啟（若沒在電視網找到買

主，通常在付費電視這窗口之後一年就會開啟）。片廠一般授與有線電視的影片播映權，以七年不限次數為多。有線電視網付的價格，於二〇〇三年平均是一部片子五百萬美元。

至於地方的小電視台，每播一次的價格就比較便宜了──往往只要幾千塊美元就好。一部片子每年都可以一賣再賣，授權給好幾百家地方小電視台去播放，單獨賣或幾部片子綁在一起賣都有。有數千部片子在手的片廠，這樣子不停賣片子的利潤就極為可觀。二〇〇三年，好萊塢片廠於這方面的總營收達四億兩千六百萬美元。

授權電視播映的生意，到了海外市場一樣很賺錢。由於到了海外就掙脫了美國反托辣斯法的箝制，片廠自然可以「包裹」戰術賣影片，一次六到十部片子綁在一起賣給外國的電視網。如前所述，授權所得的收入由片廠自行裁量應該如何分配給各影片──這樣，片廠便可以衡量他們「交換中心」的盈虧狀況，把賺錢影片名下的盈餘，挪去彌補虧錢影片的赤字（而賺錢影片的未來營收，很可能是要再分給外部的單位；虧錢的影片就還無法進行利潤分配）。每一家片廠每年推出的電影屬於「火車頭」等級的，屈指可數，只是單單一部「火車頭」影片，就可以幫片廠從外國付費和公共電視等領域賺進一億美元以上。片廠電影於海外付費電視這邊，最大的買主是「新聞集團」掌握的付費電視頻道，「斐凡迪」（海峽有線電視）和「新力」。即如表7所示，這三大公司於二〇〇三年就在十七億六千萬美元的大餅瓜分掉三分之二。

除此之外，六大片廠於二〇〇三年也在全球遍佈上百國家的傳統廣播電台、廣播網作生意，賺進十八億美元。[10]

片廠於美國本土或海外作的影片授權生意，之所以特別賺錢，原因在於這方面的進帳，和放電影的進帳只能杯水車薪、點點滴滴作收集不同，影片改作電視節目播出的廣告支出，幾乎全由電視台或電視網那邊支付。許多片子固然還要將這類授權收入分給演員、導演、劇作家，當作他們的「追加報酬」（residual），但剩下的部份，就幾乎全歸片廠的「交換中心」所有。再以《驚天動地六十秒》於付費電視收取的權利金分配為例好了。付費電視付給「迪士尼」一千八百二十萬美元買下兩年

表7 二○○三年好萊塢片廠於海外付費電視之營業額

國別	營收（單位：百萬美元）	主要股東
英國	$468	新聞集團
日本	$228	新力，新聞集團
西班牙	$179	新聞集團，海峽電視
法國	$148	海峽電視
德國	$118	寇爾什媒體，新聞集團
義大利	$91	新聞集團
委內瑞拉	$66	新聞集團
澳洲	$58	新聞集團
巴西	$56	新聞集團
海外總計	$1,760	

＊ Participation Statement, December 31, 2003.

的播映權。「迪士尼」從中撥二百七十萬美元分給有權領取「追加報酬」的人，再撥十四萬九千美元支付保險、稅務、重新剪輯、劇報拍攝、宣傳等費用。剩下的一千五百三十五萬一千美元，就是片廠賺到的利潤了。[11]

　　一九九○年代，由於電視於片廠的利潤大餅佔的份量愈來愈重，片廠便也開始積極想要打入電視界的主要門戶：全國廣播網。所以，一九九五年，美國的聯邦傳播委員會一撤掉他們的〈財聯法〉，各大片廠的母公司馬上搶進各大廣播網拿下控制權。（魯柏特・梅鐸因為美國的聯邦傳播委員會沒把他「媒體國際集團」的電視台看作是電視網，而得以豁免於「聯財法」的箝制，因而也早已成立了「福斯電視網」。）「迪士尼」於一九九五年買下 ABC 電視網，「時代華納」於一九九五年成立「華納兄弟電視網」（次年又再有「透納電視網」加入）；「維康」於一九九六年買下 UPN 電視網的完整控制權，於一九九九年買下 CBS 電視

網；「奇異電氣」於二〇〇三年將手中的「環球」和NBC電視網合併。（「新力」由於是外國公司，受阻於美國法令禁止外國公司擁有美國電視網，以致成為好萊塢唯一要不到電視網的片廠。）各大片廠的母公司也將這垂直整合的經營策略，於美國境內、海外進一步擴展到有線電視、付費電視、衛星電視。好萊塢一開始想辦法要餓死的媒體，到這時候不僅沒餓死，還長得白白胖胖——而且，幾乎全要被好萊塢吞下肚了。

商品授權
License to Merchandise

　　片廠視旗下電影或電視節目掀起的熱潮,在許多外圍市場會再進行商品授權。打從華特‧迪士尼那時代起,這類授權最大的市場,就一直是商品以兒童、青少年為目標的廠商。

　　我們應該還記得「迪士尼」是第一家開發這類授權商機的片廠。一九三〇年,「迪士尼」還只是小小的動畫公司,就已經開始拿「米老鼠」的肖像權叫賣使用權利金了,一開始是賣給手錶廠商,然後賣進出版業、服飾業、玩具製造業,等等。到了一九三五年,動畫角色的授權利潤已經遠大於主演的電影,接下來二十年,「迪士尼」不停創造新的動畫角色,不停開闢新的授權管道,挖掘出來的金源之流,不僅幾乎等於純利,而且愈來愈見寬闊。於今,除了這類授權收益,「迪士尼」也和消費者直接打起交道,在自家的主題遊樂園、零售商店、網站販賣旗下商品,營收高達數十億;「迪士尼」於這些賣場的毛利,可是高達百分之八十。

　　「迪士尼」於一九五〇年代中期開始打造他們的主題遊樂園——由加州打頭陣,然後是佛羅里達州、日本、法國——更為「迪士尼」片廠旗下的商標商品拓展了更多的兒童受眾。例如二〇〇〇年就約有八千萬人買票進場耗上一天;他們徜徉的迪士尼樂園不僅是封閉式大型購物商場,而且是專賣獨家授權——往往也是「迪士尼」獨家生產——產品的商場。另還有二億五千萬人散佈於全球的七百家迪士尼專賣店(Disney Store),七百家店面佔據商業要衝,於該年便為「迪士尼」賣出一百三

十億美元的商品（比全球的票房都還要多）。[1] 單單是服飾、書籍、玩具、遊戲等品類的授權費用——約當零售價的百之六到八——加起來，據估計每年就可為「迪士尼」帶來五億美元的利潤。[2] 單單一部電影，《獅子王》，零售的業績就達十億美元以上。

好萊塢的其他大片廠當然也會效法「迪士尼」，跟著作起授權的生意，只是，卻也要捱到片廠制崩解之後才開始。其實，那時有幾部片子的授權商機，還是無心插柳的結果，而非苦心經營。例如，卡通角色「粉紅豹」（Pink Panther）因為電影的片頭而大紅，「米高梅」才在一九六四年勉強同意作授權，卻發現授權費的進帳竟然超過電影本身。[3] 其他片廠一開始只用角色幫影片打廣告，不在賺取授權費（因為原始角色若是出自連環圖畫、雜誌、童書，角色的版權一般不會在片廠的手裡）。後來，「二十世紀福斯」於一九七七年發行《星際大戰》，還把角色的版權送給產品廠商，只要廠商承諾負責為產品打廣告即可。這一「商品搭售」的策略，雖然可以拉抬《星際大戰》的觀影人潮，卻也平白錯失了電影角色授權的可能收入。「福斯」一名高級主管解釋當年的決定，說，「那時沒人料到這管道會那麼賺錢。」[4]

結果，《星際大戰》的相關產品賣出達四十億美元以上，若以商品批發價百分之六來計算，權利金至少也有一億二千萬美元。《星際大戰》的搭售商品大賣，好萊塢片廠也學到寶貴的一課，馬上改變策略，將電影搭售玩具、T恤等等商品的潛力發揮到極致。所以，喬治·盧卡斯後來於一九九〇年代晚期決定拍攝《星際大戰》前傳，電影授權的生意因之起死回生，而他這時會把授權全都留給搭售商品這一邊，也就不奇怪了。

至於「華納兄弟」這邊，大家應該記得，史提夫·羅斯在一九八〇年代買下「美國授權公司」和「推理漫畫公司」，就已經幫「華納兄弟」佔下戰略要衝，可以充份利用授權的商機；「推理漫畫公司」可是坐擁「蝙蝠俠」、「超人」等等多位卡通英雄的版權呢。其他片廠也逐漸如法炮製，或者是買下角色拍電影，或者是自創角色拍電影。一九九〇年，好萊塢的各大片廠全都已經成立授權部門，不過，「迪士尼」由於有自

家的主題遊樂園，因此於零售商那邊還是獨享旁人所無的優勢。迪士尼樂園有千百萬人次的兒童穿梭其間，便是「迪士尼」給廠商的最可靠保證。依「迪士尼」影片角色製作的玩具曝光率這麼高，零售店家在最重要的耶誕節旺季，一定會分給這類產品醒目的架位。除了「迪士尼」，沒有別家片廠有辦法給這樣的保證。沒有這樣的保證，沒看到商品的魅力有業績為證，玩具廠商一般是不太願意搶先作大手筆的投資的。

也因此，玩具廠商的通例，是沒看到影片的票房成績不會同意作角色授權的生意，唯獨「迪士尼」的影片例外。也因為有這樣的障礙，好萊塢片廠才更有十足的理由要拍授權的系列電影——像是《蝙蝠俠》、《超人》、《星際爭霸戰》、《星際大戰》前傳等等——因為，一開始打下了好的基礎，片廠就可以從玩具廠商那邊取得續集的預先承諾了。

雖然片廠電影有角色可以向外作授權的，只佔一小部份，但區區這幾個角色，就足以在零售商發揮莫大的影響力。例如二○○○年，電影角色就於全球市場締造出四百億美元的業績，佔授權產業整體三分之一強。[5] 由於這些角色於市場的壽命幾乎清一色都比孕育他們的電影要久，授權費的金流於片廠「交換中心」的挹注，每每一開始就長達數十年不止。

而電玩也來插一腳，再幫片廠開一道授權的利基。由於「新力」的第二代遊戲機（PlayStation 2）和「微軟」的 Xbox 既可當 DVD 使用也可當遊戲機，以電影角色為主題的電玩便可結合電影，一起搶市。像「新力」推出《太空戰士》（Final Fantasy）就是如此。電影透過這一類科技成為電玩的行銷媒介；而且，電玩的銷售量不僅直逼電影的全球票房，而且於市場的壽命，還遠遠遠超過孕生它們的電影本身，尤以青少年電玩市場為然。

片廠也可以將旗下電影原聲帶裡的原創音樂，授權給唱片公司發行。影片直接錄音的技術一發展出來，片廠便開始編寫管弦配樂，那時叫作「情調音樂」（mood music），為的是要烘托銀幕上的戲感。這類音樂的取材，一開始以公共財為多，組合成「罐頭」聲帶資料庫，為的是要少付一點版稅給作曲家。當時音樂買賣還是操在「美國作曲家作家出

版商協會」（ASCAP）的手裡。

雖然當時每一家片廠旗下都有自家的音樂出版公司，但是，片廠送電影原聲帶到廣播電台和唱片公司，主要的著眼點還是在打片，倒沒想到要賣音樂來賺錢。只要電影於戲院上映的檔期很長，這一策略就還通行無礙。

但後來片廠制瓦解，代之而起的環境競爭更加激烈，製作人乃開始運用電影的原創音樂，如《齊瓦哥醫生》（*Dr. Zhivago*）淒美動人的「拉娜主題」（Lara's Theme），來幫忙打片。一九六七年，《畢業生》（*The Graduate*）成為有史以來第一部電影在原聲帶加入已經發行的單曲——賽門（Simon）和葛芬柯（Garfunkel）合唱的〈沉默之聲〉（The Sound of Silence）。再後來，一九七〇年代，創新的卡式錄音帶問世，世人開車或是徒步都有音樂可聽，片廠驀地發現他們的電影原聲帶也出現了好大一片市場。之前，電影的原聲帶黑膠唱片銷售量極少突破一萬張，這時的原聲帶卡式錄音帶（後來的 CD 也是），例如《火爆浪子》（*Grease*）、《周末夜狂熱》（*Saturday Night Fever*）、《熱舞十七》（*Dirty Dancing*）等片的配樂，動輒就有好幾百萬的銷量。到了二〇〇〇年，雖然電影原聲帶吸引觀眾進戲院的魅力已經大不如前（尤其這時電影上映的檔期只剩幾個禮拜而已），片廠依然在唱片公司那邊找到龐大的授權商機。例如柯恩（Coen）兄弟的電影《霹靂高手》（*O Brother, Where Art Thou?*），電影原聲帶的唱片銷售額就高達七千二百萬美元，超過該片於二〇〇二年的全球票房總額：五千五百萬美元。然則，這類例子也確實罕見。據估計，任一年度每十五部電影才有一部電影的原聲帶賣出上百萬張的佳績，戴上「金唱片」的冠冕。不過，就算只是區區幾張，卻還是可以為片廠引進源源不絕的金流，即使影片下檔久矣，依然不絕如縷。[6]

前事不忘，後事之師
The Learning Imperative

好萊塢的片廠另也是感應靈敏又精確的學習網路。不同市場內的相關受眾對片廠出產的影片和其他產品的反應，都有外部作的研究報告不停送進片廠手中，分析各項條件——行銷、明星、音樂等等都包括在內——再循此研究曲線，調整後續的決策。

片子於戲院正式發行沒多久，片廠馬上就會知道首映周末的戲院票房成績。（片廠為了確認戲院沒有虛報票房數字，還會派出臥底的稽查員，隨機挑選幾家戲院，去買早場和晚場的票，戲院的票都有編號。）片廠另也可以從出口意見調查探知很多觀眾組成的資訊；片廠作的出口意見調查和選舉用的差不多，從中可以得知不同地區的觀眾於年齡、性別、種族組成的差別。片廠的行銷部門便以這些資料為基準，判定他們為片子招徠影迷的廣告，於目標電視台的效果到底如何。（片廠在電視狂轟濫炸的廣告到底接觸到多少觀眾，觀眾的組成又如何，等等資訊，一般取自尼爾森公司裝在觀眾家裡電視機上的計數器。）

若是光臨戲院看電影的民眾，有相當高的比例都符合電視廣告鎖定的目標族群，片廠便會判定這一部電影擁有高度的「行銷力」（marketability），但這意思只是在說：片廠打的廣告確實打動了某一族群進戲院去看電影，因此，放在別的市場應該也會有效。[1] 但若電視的廣告戰都已經結束——一般在首映周末過後便會結束——電影的觀眾人潮依然不減，那麼，這電影於片廠眼中就具有高度的「放映力」（playability），意思是看過的觀眾會向同儕推薦這一部電影。又再若電影於首映是吸引

來了大批人潮，但很快人潮就散去不見，這樣的片子依片廠行銷部門用的術語，就叫作「行銷力高，放映力低」。這情況依一名片廠的行銷副總的說法，「就像我們帽子插的羽毛，表示我們賣爛電影的功夫不賴。」

但若反過來，打片的廣告閃電戰沒有炒熱首映電影的人氣，不論片子還有其他多大的優點，都少有機會在別的市場──像是錄影帶──創下佳績，因為，這樣的片子馬上就會被貼上「行銷力」不佳的標籤。也因此，「行銷力」之於片子未來的收益流，絕頂重要。

片廠對於電視廣告戰於首映周末吸引來的目標觀眾比例，若是堪稱滿意，片廠就會假定廣告裡的元素──像是兩大明星正面衝突，某一句台詞，音樂片段，等等──合起來的效果很好；類似的組合，將來再拍電影可以繼續沿用。例如「迪士尼」的子公司「帝門影業」（Dimension Films），於二〇〇〇年七月發行《驚聲尖笑》（Scary Movie），發現他們在有線電視強打的三十秒廣告，結合驚悚和搞笑，吸引到很多二十五歲以下的白人女性觀眾，創下了亮麗的首映周末票房成績。雖然廣告打的口號是「不留情，不要臉，沒續集」（No mercy. No shame. No sequel），「帝門影業」還是依同一行銷概念，又再拍了兩部續集，《驚聲尖笑二》和《驚聲尖笑三》。

只是，電影於首映周末迎進的人潮若是不符片廠預期，片廠的高級主管卻也不會直接怪在片子頭上，而是怪罪片子首映周末前的那幾個關鍵的禮拜，廣告打得不好。他們的想法是口碑不是重要因素，因為電影首映以前，本來就沒有誰看過片子；他們也認為影評在這當口對於觀眾出席率的影響有限，尤以青少年觀眾為然──出口意見調查的結果，通常都還證明他們的判斷無誤。所以，頭號嫌疑犯，自然是電視的打片廣告了。例如「迪士尼」的動畫片《星銀島》（Treasure Planet），於二〇〇二年感恩節假期的首映周末票房，只排在第四名。片廠的董事長理查・庫克（Richard Cook）對於片子票房失利的解釋如下：「怎麼說都是今年的這感恩節周末……管它什麼理由，我們沒把片子的吸引力做到夠大就是了。」[2]

即使電視打片的廣告請出大明星，也未必保證會有轟動的人潮。其

實，由於青少年才是進電影的首要族群，祭出大明星作號召，效果每每還不如汽車爆炸或是其他特效鏡頭。想想看這兩部動作片的命運就能了解，「新力」的《好萊塢重案組》（Hollywood Homicide）和「環球」的《玩命關頭二：飆風再起》（2 Fast 2 Furious），於二〇〇三年六月的同一周末進行首映。《好萊塢重案組》的廣告打的是明星，哈里遜・福特（Harrison Ford, 1942-）；《玩命關頭二：飆風再起》的廣告打的是撞車——這電影就從頭到尾找不到一個所謂的大明星。雖然兩部片子打廣告的預算差不多，也放在類似的節目時段，但是，《玩命關頭二：飆風再起》的首映成績好得不得了（創下五千萬美元的票房），《好萊塢重案組》相形之下就慘不忍睹（一千一百一十萬美元）。

電影在首映周末吸引來的人氣若是不符預期，片廠便會進行一名行銷主管說的「痛苦的反省」，看看廣告戰為什麼沒辦法在觀眾當中攻城掠地。主管親自坐鎮檢討廣告、焦點團體的研究報告和其他發行前的測試結果，競爭對手的廣告攻勢，拿以前以觀眾組成類似、而且創下佳績的類似電影，一樣樣作比較；套用一名「新力」的行銷主管的說法，片廠的高級主管要問的是，「我們放的餌是出了什麼岔子？」像《好萊塢重案組》這例子，行銷主管下的結論是，「青少年看見撞車比響噹噹的大明星要更興奮——就算拿的是二千萬美元片酬的大明星，也屈居下風。」[3]

片廠也很早就掌握到這一件事：從電影變出來的音樂錄影帶，有沒有接觸到他們的目標觀眾？有許多電影，尤其是描寫都會衝突的影片，製作人會找流行樂壇的歌手——像是吹牛老爹（Puff Daddy; P. Diddy, 1969-）、冰塊酷巴（Ice Cube, 1969-）、DMX（Dark Man X; Earl Simmons, 1970-）——出飾片中的配角，這樣便能將歌手的鏡頭剪輯起來，加進他們的音樂錄影帶，音樂錄影帶又可以放在音樂頻道如 MTV、VH1、「音樂盒」上面播放，形同免費的宣傳，以利吸引收看這類節目的青少年觀眾去看電影。例如歌手阿姆（Eminem, 1972-）為他二〇〇二年的電影《街頭痞子》（8 Mile）拍的音樂錄影帶，於電影發行單位「環球」的眼中，便是電影首映周末人潮洶湧的最大功臣。該首映周末約有一千萬人

於二千四百五十家戲院買票進場看電影，而由出口意見調查的抽樣可知，進場的觀眾大部份都是看了有線電視上的音樂錄影帶，跟著就來看電影了。也因此，音樂錄影帶播放的頻率，便成了重要的訊息回饋，很多時候還要逐日回報給行銷部門。音樂錄影帶本身也以播放的次數來判斷是成是敗。

片廠在電影正式於海外重要市場發行之前，也會先行探詢影片於該市場的吸引力是強是弱。片廠的海外發行部門一般都會搶在片子正式首映以前，就早早在海外市場搶檔期，而且，祭出來的廣告還只是寥寥一、兩樣最突出的特色而已。例如，《關鍵報告》（Minority Report）打的就是「湯姆・克魯斯主演之史匹柏科幻驚悚片」，《落跑新娘》（Runaway Bride）打的是「茱莉亞・羅伯茲和李察・吉爾合演的輕鬆浪漫喜劇」，《金牌間諜》則是「改編自紅遍國際的電視影集，由艾迪・墨菲和歐文・威爾森（Owen Wilson, 1968- ）分飾黑白雙雄」。片廠的簡報每每也會指明哪一位明星會到國外參加宣傳活動，行銷預算多少，若片子已在美國首映、美國首映的票房總額，等等。海外的發行部門一般都和外國的連鎖戲院維持密切的往來，能從戲院老闆那邊探知他們願不願意把片子排入好一點的檔期，他們最看重哪些條件──像是卡斯、劇情、或是類型，等等。

先前討論過片廠和「百視達」暨其他重要連鎖錄影帶租售店的合作關係，片廠的家庭娛樂部門當然也可以透過這類的合作關係，取得許多錄影帶租售店的營業電腦日報表。片廠由這些報表可以判定各人口組成互異的社區，錄影帶出租的業績是好是壞，再從中研判各個明星魅力的起落。例如艾迪・墨菲一連兩部電影，《金牌間諜》和《星際冒險王》，錄影帶在都市區的出租率都不好，片廠可能因此研判艾迪・墨菲於黑人觀眾的魅力已經大不如前。家庭娛樂部門再將下滑的出租率和同一類型的其他電影比較，可以再進一步推斷這樣的結果是起自特別因素，還是普遍的趨勢。

其他由大電視網、有線電視網、付費電視頻道等主管所組成的小型受眾，也是好萊塢片廠徵求資訊回饋的源頭；這些主管要付的授權費可

是佔了片廠利潤的一大部份。片廠和他們有的可是斬不斷的關係——許多時候，兩邊的關係還是奠基在同屬一家母公司的基礎上。例如，「迪士尼」和ABC、「派拉蒙」和MTV、「福斯」和「B-Sky電視」、「華納兄弟」和HBO，就都有這樣的關係。

這些電視網和付費電視頻道的高級主管，都會密切監督自家的觀眾反應（廣告主也一併在內），判定觀眾最喜歡看哪幾類的電影，將訊息傳達給片廠的對等人員知悉。他們的要求不僅在特定的電影，也在電影的類型。例如「星空」付費電視就要求同屬母公司旗下的「福斯」，多多供應「動作較多的電影，長度不要超過兩小時，對白能省就省，正、反兩派的角色最好普世皆然，簡單易懂。」[4]片廠絕對將這樣的要求視作聖旨，也是可想而知的事。

片廠另也會定期收到美國和加拿大的全國、地區連鎖戲院的資訊。除了固定的票房報表，發行部門的主管幾乎天天都要和戲院的檔期主管講電話，聽戲院陳述不滿，應付戲院慣常又要提起的重談票房分成協議；連出公差去參加電影產業大會，如美國電影產業博覽會（ShoWest）和美東電影產業博覽會（ShoEast），照樣會在旅館套房裡面接到戲院業者的電話。參加這類的盛會，於盡享美饌佳釀之餘，免不了還是要聽別人犀利批評自家推出的電影如何、如何。例如，一九九八年於拉斯維加斯舉行的「美西電博會」，「博偉」的高級主管就聽到人說「迪士尼」的非動畫影片沒辦法吸引十五到十九歲的男性影迷，一名戲院老闆說，這是因為「廢話實在太多」，「太慢才出現動作場面」，「看不到血腥」。[5]

片廠的行銷部門也會聽取其他外部專業人士的意見——如廣告公司、媒體的採購人員、公關、顧問、財務分析師、合作的產品廠商、受眾調查服務機構，等等——這些專業機構會以意見調查、焦點團體、統計模型等方法，歸納某一部影片或是某一大類影片，於不同市場為何有成、為何有敗的理論。例如「福斯」二〇〇二年的動畫劇情片《冰原歷險記》（Ice Age），一開始的規劃是設定給青年看的劇情片，但拿目標族群測試過後的成績不太好，「福斯」的主管當機立斷，下令重新剪輯、錄音，改頭換面，結果變身為兒童看的喜劇片。

最後，媒體、產業組織如 MPAA、演員工會、其他同儕團體等等，一概不乏評論人、學究、事後諸葛，多的是意見供片廠高級主管參詳。

片廠收集來這麼些五花八門的回饋訊息，不管是閒言絮語還是專業數據，都會放進片廠主管一場又一場的會議、一通又一通的電話等等各類的溝通裡面，仔細篩檢、過濾。覺得有用的，大部份會在片廠的「綠燈放行」過程當中，重播給開發新作品的相關人士聽。意見沉澱的管道很多，有直截了當如片廠大老闆發的策略備忘錄，有迂迴暗示如不具名的企業「高層」傳過來的老生常彈。有的時候甚至就是道聽途說，像有未經證實的傳言說片廠的某某權威人士對某某明星、導演或其他觀察名單裡的人士，評價不高。這樣的資訊當然會在製作人、導演、劇作家、經紀人又要敲定下一筆交易時，傳達給他們知道。

正面的回饋資訊每每有助於續集集資的進度。例如《魔鬼終結者三：最後戰役》，預估預算裡的直接成本就會高達一億六千六百萬美元，於二〇〇二年開拍時，堪稱史上耗資最鉅的影片。東京的「東寶東和」願意出資一千二百萬美元投資拍片，交換日本市場的獨家發行權，因為打出阿諾・史瓦辛格名號的《魔鬼終結者》，於電玩業可是可靠得不得了的品牌，日本的發行商有十足的把握，單單是附屬權利（ancillary rights），就可以將投資全數回收。「新力」這邊也願意付七千七百四十萬美元，把其他海外市場的影片發行權幾乎全都買下，因為，前幾集《魔鬼終結者》於八大特別重要的市場──德國、英國、法國、澳洲、義大利、西班牙、巴西、香港──票房的成績都十分耀眼，依意見調查的結果，這幾處市場於片名的認識度都還沒有消褪。「時代華納」則願意付五千一百六十萬美元買下這電影於美國和加拿大的發行權，因為，別的不講，前幾集《魔鬼終結者》的 DVD 買氣一直很好。所以，「華納兄弟」的家庭娛樂部門相信《魔鬼終結者》這產品的影迷夠多，只要片子在戲院發行的成績夠好，附屬權利的進帳應該可以保證他們的投資不會虧本。導演、製作人、和其他拍片的相關人等，也都同意推遲總計達一千萬美元的片酬，片廠則保證這一筆錢最後會由片子裡出現的產品廣告費如數結清，而廣告主之所以願意在片子裡作置入性行銷，也因為

他們相信《魔鬼終結者》擁有歷久不衰的號召力。最後，居間撮和交易的「跨媒體娛樂」（Intermedia Entertainment），也以自家的資金補上差額，因為，他們對這系列授權電影有絕對的信心。[6] 但若是開頭的第一部片，沒有這些回饋可以作憑藉，真有人敢作這樣的投資，未免就太冒險了。

回饋的資訊對於日後的攝製作業，每每也有不小的影響，選角、劇情發展、族裔背景、或是結局等等，都會因為這些回饋資訊，而有推助或是嚇阻。例如《將軍的女兒》（The General's Daughter）一開始是規劃為推理劇情片，由一名准尉保羅‧布瑞納（約翰‧屈佛塔飾演）調查一名將領女兒的命案。但是，製作人從「派拉蒙」的高級主管那邊得知，屈佛塔前一部動作片，《變臉》（Face/Off），於海外的戲院票房和錄影帶市場成績都十分出色，製作人便在劇本最前面加進一段片頭前的橋段——屈佛塔以臥底探員的身份和武裝走私販子來了一場不算短的槍戰——畫面有不少爆破和其他特效，這樣，「派拉蒙」就有辦法把片子包裝成「動作驚悚大片」。

這類回饋資訊若是傳達到位，等於是把進行獲利計算的片廠「交換中心」，和片廠的創作流程完整銜接了起來，將好萊塢的經濟邏輯襯得無比清晰，讓相關的製作決策人士看得一清二楚——至少在那時點上，可以說是如此。相關人士當然可以據以作出決定——或如後文會再提及，置之不理，以免壞了非經濟的目標。

米達斯公式[*]
The Midas Formula

　　接下來就要請「人形計算機」上台了——也就是電影公司裡的財務主管、會計主管、稽核主管、簿記人員等等——這些人在一定的時點，就要把片廠「交換中心」已經收到或是應該收到的金額計算出來。一待計算清楚，不甚愉快的情況往往隨之浮上水面：片廠的行銷策略研擬得再精密，製作費用監控得再嚴格，研究調查進行得再細膩，片廠賺進來的錢，卻只集中在寥寥幾部片子而已。所謂「轟動巨片」（blockbuster）——好萊塢用這名詞形容票房大賣的熱門電影，轟動一時，招徠買票的長條人龍準備進場看電影——當然不算新鮮，只是，二十一世紀版本的「轟動巨片」，卻跨過疆界，橫越全球無數市場，引進的營收如海嘯來襲，單單一部這樣的「轟動巨片」，就可以幫片廠撐過好幾年的日子。「若不是他們〔新力〕二○○二年的那一部片子，《蜘蛛人》，」「新力」勁敵的最高主管就說，「『新力』那一年絕對創下他們史上第二難看的業績。」[1]《蜘蛛人》為「新力」的「交換中心」引進十一億美元的金流，躋身「新力」一名高級主管說的「十億美元俱樂部」[2]；而且，日後預計還會再為「新力」賺進大量利潤數十年不止。

　　榮登「十億美元俱樂部」的電影雖然寥寥可數，但是，取得會籍的條件於許多方面卻都很像。在此就以一九九九年以來的百億美元票房巨片為例（參見表 8）。

* 　譯註：米達斯（Midas）——西方神話裡面點石成金的國王。

表 8 營收達十億美元之電影，一九九九年至二〇〇四年

（單位：百萬美元）

電影	美國境內戲院租金	美國海外租金	全球錄影帶暨DVD	美國電視	海外電視	其他版稅	總計
哈利波特1：神祕的魔法石	$259	$329	$436	$87	$86	$52	$1,249
蜘蛛人	$202	$209	$464	$80	$82	$60	$1,097
魔戒二部曲：雙城奇謀	$170	$298	$484	$84	$90	$84	$1,210
魔戒一部曲：魔戒現身	$157	$276	$396	$88	$90	$86	1,093
魔戒三部曲：王者現臨	$183	$176	$500	$80	$80	$110	$1,129
哈利波特二：消失的密室	$131	$304	$496	$90	$95	$88	$1,204
海底總動員	$170	$182	$500	$80	$80	$110	$1,122
神鬼奇航	$155	$180	$510	$85	$80	$112	$1,122
星際大戰二部曲：複製人全面進進攻	$155	$172	$480	$85	$95	$100	$1,087
星際大戰首部曲：威脅潛伏	$220	$2400	$440	$90	$95	$100	$1,185

＊ 片廠於戲院租金的估計，Alexander & Associate 於錄影帶的估計，片廠於電視的估計。

這幾部電影歸納得出來一套公式，因為這幾部電影全都：

第一，改編自童書、漫畫、連篇小說、卡通，或者是像《神鬼奇航》（*Pirates of the Caribbean*）改編自主題遊樂園的遊樂項目。

第二，以兒童或青春期的少年為主角。

第三，劇情如童話，軟弱或是無能的少年歷經艱險、蛻變，成為找到人生方向的堅強成人。

第四，兩性的愛情關係即使不合嚴格的柏拉圖標準，也屬純潔堅貞，沒有裸露、狎戲的暗示，沒有挑逗的用語，連影射兩情相悅的交歡

場面也看不到。

第五，都有長相詭異、性格古怪的配角，正適合作玩具和遊戲授權。

第六，衝突場面——縱使場面盛大、喧囂震天，特效看得人目眩神馳——描寫卻不算寫實，也少見血腥，即使觀眾設限，分級至少也在「輔導級」。

第七，結局圓滿，主角打敗強大的惡勢力和超自然力量（大部份都還可以再拍續集）。

第八，運用傳統或是數位動畫，動作場景、超自然力量、精細複雜的背景等等，都以人工製作。

第九，選中的演員都還沒有大明星的身價——至少以票房號召力而言還不算有。例如《蜘蛛人》的男主角陶比·麥奎爾（Tobey Maguire, 1975- ）演出此片的時候雖然已經小有名氣，拿的片酬卻只有四百萬美元和「淨利分紅」（大家應該還記得，這可不是以流入片廠「交換中心」營收為計算基準的分紅）。

雖然好萊塢片廠的「點石成金術」，於近年因為 DVD、付費電視、電腦遊戲風行，功力大幅躍進，但這一套公式早在華特·迪士尼一九三〇年代推出《白雪公主》一片，就在好萊塢賺進了大筆的鈔票——尤以後片廠制的好萊塢為然。「迪士尼」帝國的基業，大部份就是因為華特·迪士尼後面的幾任接班人，始終死守這一公式，方才有以致之。其實，「迪士尼」一九九四年的電影《獅子王》，還是在 DVD 問世前便發行了，而這一部片子便是「十億美元俱樂部」的開山祖師。

雖然其他片廠一開始沒跟上「迪士尼」的腳步，但是，第二次世界大戰戰後一代的導演和實業家，許多都是看「迪士尼」影片長大的，就懂得緊緊抓住這一公式，善加發揮。喬治·盧卡斯便是其一。[3] 盧卡斯生於一九四四年，長於加州莫德斯托（Modesto）的胡桃農場，一開始的志向是要當賽車手——但在一九六二年差一點命喪車禍，夢想因此夭折，改進南加大的電影學院就讀，一九六七年拿到「華納兄弟」的三千

美元獎學金，於該公司製作之幻想歌舞片《彩虹仙子》（*Finian's Rainbow*）擔任見習生，之後又自編、自導《美國風情畫》（*American Graffiti*）——一部成長電影，提名一九七四年奧斯卡金像獎最佳影片獎。初試啼聲、表現不俗，盧卡斯便著手撰寫一部科幻片的腳本，想要藉此將他心中好萊塢作品的一個偌大缺口給填補起來——無暴力、無色情的科幻傳奇史詩。他寫出來的作品，便是《星際大戰》（1977），和後續的兩部續集還有三部前傳（1980-2004），三十二支電玩，以及三十億美元不止的產品授權。盧卡斯運用《星際大戰》豐厚的授權收入，創建他的電腦繪圖王國：「工業光學魔術」，將之打造成稱霸影壇的視覺特效公司，也將他的品牌環繞音響系統 THX，打進大戲院攻城掠地。

另一位也將這一套公式發揮到淋漓盡致的導演，就是史蒂芬・史匹柏。史匹柏於一九四六年生於辛辛納堤（Cincinnati），長灘大學（Long Beach University）還沒讀完就輟學往好萊塢求發展，在「環球」片廠的電視台當見習生，之後陸續以《大白鯊》（1975）、《第三類接觸》（1977）、《法櫃奇兵》（*Raiders of the Lost Ark,* 1981）的佳績，揚名立萬，進而開始進行他說的「個人救贖」（personal resurrection）企劃案——一部科幻片，透過孩子的眼睛，講一段地球人和外星人的友誼：《E.T.：外星人》（*E. T.: The Extra-Terrestrial*）。電影的靈感來自「迪士尼」動畫《幻想曲》裡的夜后（Mother Night）——史匹柏自述其為「我童年的耳邊低語」[4]，電影推出後創下驚人的票房——授權收入當然也是——再度證明兒童取向的電影有驚人的潛力。

至於史提夫・賈伯斯雖然不是拍電影的，於這致富公式一樣有重要的貢獻。賈伯斯生於一九五五年，在加州洛斯阿圖（Los Altos）的杏子園長大，二十一歲就和人共創「蘋果電腦」（Apple Computer），十年後，再和人共創「皮克斯動畫」，於電腦動畫業界領袖群倫。「皮克斯」推出的頭五部作品——《玩具總動員一》和《玩具總動員二》、《蟲蟲危機》、《怪獸電力公司》、《海底總動員》——營收累計超過二十億美元；創意一擊中的，將「皮克斯」的市值拉抬到三十七億美元的新高。

雖然走「米達斯公式」拍電影，成本所費不貲——表 8 所列電影的

製作成本，平均為一億零五百萬美元——但是不走「米達斯公式」，改以大明星作號召的動作片，成本一樣高昂。近年屬於這一類的限制級電影，有如《絕地戰警二》（Bad Boys 2）（一億三千萬美元）、《末代武士》（The Last Samurai）（一億美元）、《紐約黑幫》（一億美元）、《珍珠港》（一億三千五百萬美元）、《決戰時刻》（The Patriot）（一億一千萬美元）、《獵風行動》（Windtalkers）（一億一千五百萬美元）、《魔鬼終結者三》（一億七千六百萬美元）。這些電影都被劃歸「限制級」，不僅表示戲院放行入場的觀眾會變少，也表示可以播放電影廣告甚至電影片的電視頻道、願意和電影作搭售的商品，也都跟著變少。也因此，這些電影想要打平，比起「米達斯公式」的電影，機會相對也就低了一點。而且，即使到了打平點，營收也還是要和明星分紅，像阿諾・史瓦辛格一類的明星，片約就明載明星有權分享一部份的營收總額，以致又再減少片廠的收入。有鑑於這些約束，非「米達斯公式」電影若有機會擠進「十億美元俱樂部」，機會也實在不大。

雖然經濟論證大部份都站在「米達斯公式」那一邊，好萊塢片廠卻往往偏離「米達斯公式」的王道。只是，萬一不僅偏離王道還外加票房吃癟，那公司高層可就山雨欲來了。如華特・迪士尼的侄子羅伊——時任「迪士尼」副董事長，也是動畫劇情片部門的最高主管、「迪士尼」最大的個人股東——便於二〇〇三年十二月和長期的生意夥伴史坦利・戈德（Stanley Gold, 1942-），一起退出「迪士尼」的董事會，兩人嚴辭抨擊當時的「迪士尼」董事長麥可・艾斯納，悖離了「迪士尼」長年的傳統策略，結果「成績慘不忍睹」。他們會這樣，就是擔憂「迪士尼」大手筆投資卻拍出來限制級電影——例如《紐約黑幫》、《追殺比爾》（Kill Bill）、《冷山》（Cold Mountain）——不合「迪士尼」向來點石成金的金科玉律。

至於片廠何以要偏離「迪士尼」奉行多年的金科玉律呢？這背後有其非經濟邏輯，由「迪士尼」子公司「米拉麥斯」的最高主管哈維・韋恩斯坦一語道破——當年花掉「迪士尼」一億美元拍攝《冷山》，再花三千萬美元為《冷山》打片，就是「米拉麥斯」這一家公司。他對於公

司跳脫「漫畫書」的框框作投資，眼界拉得比較廣。「美國產業當今的問題，就在於我們不願冒險往藝術的方向邁進，」韋恩斯坦表示，他若拍的是「漫畫書電影，」他承認，「唯一的動機就是要賺錢。」[5] 但是，《冷山》不走「米達斯公式」的路線，依他的說法，就是因為「目的不在賺錢」。

而片廠願意冒險拍攝藝術價值較高的電影，還因為另一務實的考量，而更為強化：爭取屬意的導演加入旗下。「單靠拍電影哄小孩子買玩具、拖父母帶孩子到主題遊樂園，怎麼可能爭取得到安東尼·明格拉（Anthony Minghella, 1954-2008）[《冷山》的導演]、馬丁·史柯西斯（Martin Scor-sese, 1942-)[《紐約黑幫》導演]、昆丁·塔倫提諾（Quentin Tarantino, 1963-)[《追殺比爾》的導演] 這般份量的人來拍片？」一名「迪士尼」的高級主管表示，「這些可都是拿奧斯卡的大導演呢。」[6] 這類享有盛譽的電影——還有備受敬重的導演——才撐得住片廠在好萊塢的地位。所以，偏離「米達斯公式」雖然有風險，卻不是沒好處。「米達斯公式」的吸金大法固然有強大的說服力，卻未足以滿足好萊塢社群於榮譽、推崇、創作的渴望。就是因為還有這些心理需求，好萊塢才會另有一套比較隱晦的非經濟邏輯在運作，而且，還強大得出奇。

PART
V

好萊塢的社交邏輯

The Social Logic of Hollywood

到好萊塢一遊的票友
Homo Ludens

我拍電影不是單單爲了賺錢。我賺錢是爲了要多拍電影。
——華特・迪士尼[1]

　　古典經濟學的一大構念，就是「經濟人」（Homo economicus）。這一物種等於是一種「人形計算機」，對於手中的每一選擇，無不精密計算金錢的得失，再以金錢收益最大者為最終的選擇。雖然這物種充其量也只是存在於理論的「理念型」（ideal type），卻也為經濟學開了方便之門，可以用來量化人類的行為。經濟學家只需要計算不同選項的金錢所得，便可以預測「經濟人」會作哪一選擇。奧地利的經濟理論學家路德維希・馮・米塞斯（Ludwig von Mises, 1881-1973）就寫過，「大家常談古典理論裡的『經濟人』，這「經濟人」便是生意頭腦的化身。商人不管作什麼生意，都以追求最高利潤為目標：買進以愈便宜愈好，賣出以愈昂貴愈好。」[2]

　　「經濟人」也為好萊塢早年的片廠制運作，提供了簡單明瞭的解釋：愈賺錢愈好。尼爾・蓋伯勒於其著作《自成帝國》，描述「創建好萊塢的猶太人」在乎的都只是錢。[3] 幾位片廠的創辦人，如傑克・華納、哈利・華納（Harry Warner, 1881-1958）、路易・梅爾、馬可仕・羅威（Marcus Loew, 1870-1927）、阿爾道夫・祖克、哈利・柯恩、威廉・福克斯、卡爾・萊姆勒，全都出身赤貧；所以，他們只在乎錢，其情可解。他們若要掙脫赤貧的枷鎖，當然只能靠自己白手起家。不止，身為

猶太人，他們還必須在廝殺極其慘烈的商場力爭上游，因為，當時反猶的氣氛濃重，循傳統途徑維生的機會，例如金融、工業、通訊之類的產業，對於他們這些猶太人，還真的比較窄，幾乎擠不進去。

為了安身立命，追求他們飛黃騰達的夢想，他們也沒本錢把社會的污名看得太重。雖然當時放電影這一行在小有本錢的生意人眼中，不過是上不了檯面的「西洋鏡」，他們卻看出了其中大有可為，供他們用收破爛、賣毛皮等等「鄙事」練出來的買賣功夫，為這「西洋鏡」開闢新的大眾市場。不需要多少資本——那時幾百塊美金就可以開一家戲院了——滿足的卻很可能是極為廣大的需求：以文盲為多的普羅大眾，一樣渴望有視覺娛樂。電影不同於雜耍劇團或真人演出的戲班子，這些每一場都要付錢給演員。電影可以一演再演，只需要多付一點成本就可以了事。由於他們同一支片子可以賣出好幾萬張票，他們的利潤基礎自然就在產品要便宜、觀眾要很多。

而後來他們會把拍片設備一股腦兒往西搬到好萊塢，一樣是以經濟為基礎的考量。好萊塢那邊的法院管得比較鬆，勞工組織也還沒出現，所以，他們遠走好萊塢，一來可以避開「愛迪生托辣斯」追討權利金的魔掌，也可以把他們的勞力成本壓到不能再低。這一批先驅在好萊塢建立起效率極佳的電影工廠，掛上「攝影棚」（studio，工作室）的美名，以之洗刷產業界為這一行貼上的污名，就開始為自家開的戲院拍起了電影。

這幾位好萊塢先驅的大亨形象，後來又再因為旗下片廠為他們賺進大把、大把的鈔票，更形強化。一九三〇年代的經濟大蕭條時期，「米高梅」的路易‧梅爾領的總經理薪資，高居世界第一；但更顯眼的還是當時排名在梅爾後面的二十五名全球薪資最高的企業主管，有十九名是好萊塢片廠主管。[4] 這麼高的薪資，於當時反猶的刻板偏見無異火上加油，社會一片撻伐，指責猶太企業家視錢如命，只知逐利，貶損了美國社會的理想。亨利‧福特（Henry Ford, 1863-1947）旗下的報紙，《狄爾彭獨立報》（*Dearborn Independent*），先前便已刊出偽造的「錫安長老」（Elders of Zion）文件*，描述全球猶太人企圖控制世界的陰謀；這時更

將電影呈現的「鄙賤、敗德的影響」，直接怪在猶太商人頭上。該報於一九二一年的一篇社論，怒斥：「只要影壇還落在猶太人的掌握一天，我們的電影就問題重重……唯獨猶太人有此過人天賦，不管做哪一行，只要人數夠多，就會製造出道德問題。」[5]

許多商業史家雖然無法苟同這類反猶觀點，卻也同意好萊塢的產品確實是由幾個大亨的利潤計算公式在決定的。如提諾・拜里奧（Tino Balio, 1937- ）以一九三〇年代電影工業所作的經典研究，即明指好萊塢電影的題材、選角、規劃等等決定，大部份出自紐約，而非好萊塢的片廠主管，「因為，他們［紐約］和片廠收入的源頭——戲院的票房——最為接近。」拜里奧也指出，「片廠董事會也出現外部銀行家、生意人的名字，便反映出大片廠的資產乃以戲院為主。」[6]

由於這些經營高層只能從戲院每週呈報的票房報表作判斷的依據，拍片的成本不得超過預期的票房收入，自然成了他們最關心的事。依拜里奧的研究，這些高級主管控制成本的方式，不僅針對選角、佈景、外景等等拍攝事項下達明確指示，連導演一天要拍完幾頁劇本都要管。經營片廠的這類「經濟人」，就以這般的手法，將娛樂產品壓縮成成本效益的算式，而非美學的創作。

唯恐電影裡的藝術成份會被好萊塢大亨暨其親信體內的「經濟人」斲喪殆盡，也不只是批評好萊塢的人在擔心而已。所以一九一九年，就有男星查理・卓別林（Charlie Chaplin, 1989-1977）、道格拉斯・范朋克（Douglas Fairbanks, 1883-1939）以及女星瑪麗・畢克馥（Mary Pickford, 1892-1979）——聯合導演葛瑞菲斯（D. W. Griffith, 1875-1948）——一起成立了「聯藝」，想在財閥控制的片廠之外，為藝術創作打開另一條生路。提諾・拜里奧為「聯藝」寫的史略裡說，「『聯藝』的目標不在賺錢，而在於充當計費服務的機構。」[7]由藝人——如葛瑞菲斯、卓別林、范朋克、畢克馥——出任自己主演電影的製作人，自行控制影片的藝術創作；再由「聯藝」出面，替他們代理戲院發行的業務；其他高品質的獨立製作亦在「聯藝」代理之列。但是，這一條掙脫好萊塢片廠經濟枷鎖的門路，有一大問題：由於明星不多，推出的影片也就不多，以致未

足以說服戲院擠出有利的檔期，供他們上映電影，因為，戲院的檔期一般都是提早好幾個月就排定好萊塢大片廠的「包片」了。苦撐到了一九二四年，「聯藝」幾近破產，不得已進行重組，回歸傳統的老路。[8]

不過，即使「金錢至上」的老片廠時代，影壇裡的金主倒也不是人人都是「經濟人」的嘴臉。即使在那年代，還是有人遠征好萊塢為的不是發財，而是追求樂趣、功名、權勢、甚至藝術。如以威廉·蘭道夫·赫斯特（William Randolph Hearst, 1863-1951）和霍華·休斯兩大富豪為例好了，兩人在進軍好萊塢前，便已繼承萬貫家財，所以，若要拿某一「理念型」來套在他們頭上的話，那也不是「經濟人」，而是到好萊塢一遊的「票友」[+]。

威廉·蘭道夫·赫斯特很小就繼承了父親的銀礦財富，之後以之打造出「赫斯特報系」的新聞帝國，再於一九一八年前進好萊塢。赫斯特那時已經五十四歲，前進好萊塢的目的是要幫他心愛的情婦，瑪麗安·戴維斯（Marion Davies, 1897-1961），推動演藝事業。赫斯特挾巨富開了一家電影公司，「大都會影業」（Cosmopolitan Pictures），和「派拉蒙」、「米高梅」、「華納兄弟」、「二十世紀福斯」共同製作電影、發行。由於赫斯特報系的八卦專欄作家在好萊塢有呼風喚雨之勢，赫斯特於好萊塢探險的二十年間，好萊塢對他自然不處處遷就也不行，互作罕見的無形利益交換。赫斯特當然百般討好情婦，順便在拍電影的虛榮裡面浸淫一下，不論開大型宴會、家庭派對、豪華遊艇出遊，都有大明星常相左右。好萊塢的片廠大亨——如阿爾道夫·祖克、路易·梅爾、傑克·華納等人——對自己在美國社會赤手空拳打下的地位，還是沒有安全感，趁這時當然要換取赫斯特報系對他們美言幾句。相互為用的結果，就是赫斯特旗下的「大都會影業」，總共推出一百多部大片，如《造就明星》（*Perils of Pauline*）、《建國英雌》（*Janice Meredith*）、《五點鐘女郎》（*The*

*　譯註：錫安長老——指《猶太人賢士議定書》(Протоколысионскихмудрецов 或 Сионскиепрото-колы；英語：The Protocols of the Elders of Zion)，可能為帝國的秘密警察組織奧克瑞那（Okhrana）於一八九〇年代末期或一九〇〇年代初期虛構出來的偽書，捏造猶太人意圖征服世界的陰謀。

+　譯註：「票友」——原文作：homo ludens，指有錢有閒的階級附庸風雅的遊戲活動，故於此試作「票友」。

Five O'Clock Girl）、《前往好萊塢》（*Going Hollywood*）等等。赫斯特也開了一家新聞片公司，「赫斯特梅卓通新聞」（Hearst-Metrotone News），推出創新的新聞、運動、時尚播報模式，還廣為後世的電視新聞沿用。

至於霍華・休斯這一位，可是才二十歲就進軍好萊塢了。休斯和赫斯特一樣，巨富是從父親那邊繼承來的（他父親的公司，「休斯機具」〔Hughes Tool〕，於鑽油設備市場形同壟斷），插足電影業也和赫斯特一樣，為的是滿足感情的需求。一九二六年，他開了一家獨立製片公司，「卡多製作」（Caddo Productions），和「聯藝」簽了一份發行合約，就這樣開始拍起了電影。反正他有的是錢，好萊塢大片廠要應付的資本限制，他根本不當一回事。休斯的愛好，有一樣是冒險飛行。所以，《地獄天使》（*Hell's Angels*, 1930）片中的特技飛行就由他親自上陣，全沒把預算放在眼裡，這樣，他才可以多加幾場特技飛行讓他上天下地飛個夠。他也愛取笑好萊塢當道自鳴得意的浮誇，所以在他拍的《頭條新聞》（*The Front Page*, 1931）片中，當然不會放過機會，好好修理一下當時的記者和政客。不過，好萊塢還可以供他盡情發洩他的另一樣愛好——拍片也是他和好萊塢漂亮的小星明搞七拈三的大好機會。他在《法外之徒》（*The Outlaw*, 1943）片子裡面，就為意中人珍・羅素（Jane Russell, 1921- ）安插了性愛的場景，直挑當時好萊塢電檢制度的痛處。

休斯有本錢不管回收與否，大手筆拍片，當然嘉惠不少他的朋友。其中一位，便是導演普萊斯頓・史特吉斯（Preston Sturges, 1898-1959）。他和休斯一樣，都愛開飛機，投身影壇以前便以他發明的不脫妝口紅賺了大錢。史特吉斯在他拍的《蘇利文遊記》（*Sullivan's Travels*, 1941）片中，以休斯當樣本，塑造片中的好萊塢角色「下流蘇利文」——由喬爾・麥克雷（Joel McCrea, 1905-1990）飾演——哄得休斯大樂，就出錢專門為史特吉斯開了一家電影公司：「加州影業」（California Films），出錢供史特吉斯拍喜劇。

休斯涉足好萊塢的時間很長，期間始終不太把經濟考量放在心上。普萊斯頓・史特吉斯有一次就說，「我們兩人就那樣握手成交，談定要合作，也就是：我專門為他那一家公司拍電影……而他專門出錢讓我把

電影拍出來。」[9] 雖然休斯後來和史特吉斯生了嫌隙，斬斷合作的關係，但他們的問題在私交，不在錢。休斯涉足好萊塢的動機，本來就不在賺錢，所以，他要的回報——也要到了——一樣不是錢，而是好萊塢的風光、地位，還有樂子。

休斯於一九四八年又再把他的好萊塢遊樂園作了擴建，買下大衛・薩諾夫（David Sarnoff, 1891-1971）扔著不管的片廠，「雷電華」。他買「雷電華」本來就是為了興趣，沒在管公司的盈虧，所以後來賠得很慘也不稀奇。到了一九五五年，他在好萊塢玩票的興致已經大幅消褪，便把「雷電華」賣給「通用輪胎橡膠公司」（General Tire and Rubber Company）；後來即由「通用輪胎」主導，將「雷電華」作了清算。

赫斯特和休斯闖進好萊塢，雖然是玩票性質，但於好萊塢留下的影響卻非同小可。老片廠制時代，好萊塢的獨立電影絕大部份便是由他們兩人的公司拍攝出來的。兩人的公司另也為後來的百萬富翁勇闖好萊塢不求賺錢的模式，開了先河；而且，後者的重要性絕不亞於前者。以「米高梅」在片廠制瓦解後轉手的狀況來看好了。最先是由愛德嘉・布隆夫曼（Edgar Bronfman Sr., 1929-）拿下，他的威士忌公司「施格蘭」於一九六九年買下「米高梅」四千萬股權後，當上董事長。依布隆夫曼家族史《帝王城堡，肇建王朝：施格蘭暨布隆夫曼之企業帝國》（King of the Castle, the Making of a Dynasty: Seagram's and the Bronfman Empire）所載，薩繆爾（Samuel Bronfman, 1889-1971）問兒子愛德嘉，「你買『米高梅』那些股權是要找明星上床啊？」（那時已經當上了『米高梅』董事長的愛德嘉回答父親，「要找人上床也不用花四千萬吧。」[10]）之後，一九九〇年，義大利金融家吉安卡羅・帕雷蒂（Giancarlo Parretti, 1941-）再以十六億美元買下「米高梅」，跟當時「米高梅」的老總小亞倫・賴德（Alan Ladd, Jr., 1937-）說，「電影你拍，我只是想來泡他幾個女明星。」[11]

帕雷蒂破產後，「米高梅」便被法國大銀行「里昂信貸」接管。加州高等法院的法官爾文・席默（Irving Shimer）審理此一接管案衍生的請求權時，表示他覺得借錢給「米高梅」的銀行，「對拍電影才沒興趣。他們有興趣的是泡女生……所以才有那麼多銀行家往好萊塢跑。」[12]

席默法官說的「泡女生」，雖然應該是泛指「找樂子」，但他審閱的證據卻也顯示「里昂信貸」的銀行家跟他們之前的帕雷蒂、帕雷蒂之前的老布隆夫曼一樣，確實少有證據證明他們投資「米高梅」的動機是為了賺錢。

赫斯特和休斯首發先聲，後繼者就是一長串半調子億萬富翁，紛紛跟進投資好萊塢的電影公司。犖犖大者有如期貨投機炒手馬克‧瑞奇（Marc Rich, 1934-）、石油鉅子馬文‧戴維斯（Marvin Davis, 1925-2004）、澳洲傳媒大亨凱利‧派克（Kerry Packer, 1937-2005）、經營購物商場房地產的梅爾‧席蒙（Mel Simon, 1926-2009）、金融家隆納德‧斐若曼、避險基金操盤手麥可‧史坦哈特、房地產大亨薩繆爾‧貝茲柏格（Samuel Belzberg, 1928-）、「微軟」共同創辦人保羅‧艾倫（Paul Allen, 1953-）。這些人「遊歷」好萊塢的樂趣，其一當然就是班‧史坦（Ben Stein, 1944-）說的，單單是為了「窺祕」[13]，再來就是有幸也在創造戲夢人生插上一腳，再另外就是想要跟各自的本業一樣大賺其錢。姑不論三者的比重如何，這些人混雜不一的動機，似乎比較貼近「票友」的輪廓，而非「經濟人」。

把拍電影當遊樂場的人，可不僅是有錢的圈外人而已。當今身處好萊塢核心的圈內人，有許多工作上的決定，也都不脫自娛娛人的成份，和賺大錢倒沒有必然的關係。也因此，片廠高級主管是否按下綠燈，批准企劃案放行，一開始的理由，和事後他們向股東、財務分析師——許多時候還包括娛樂記者——解釋片子成敗的理由，很可能大相逕庭。

不止，他們有些重大決定攸關片廠的未來走向，一開始也可能和經濟考量無關。在此就以華特‧迪士尼為例好了，他在一九五三年決定將片廠轉型為國際發行公司。在那以前，「迪士尼」的片子一直是由「雷電華」負責發行；「迪士尼」付給「雷電華」的費用，也不像一般大型機構送片子進戲院的通行作法，付的是經常費用；「迪士尼」付的是戲院營收的抽成。雖然依這樣的作法，「迪士尼」出品的影片大部份都很賺錢；但是「雷電華」卻沒幫「迪士尼」的自然紀錄片《沙漠奇觀》（1953）在戲院要到長一點的檔期。那時「雷電華」認為這類紀錄片沒

有商業利潤可言，因為勾不起觀眾多大的興趣。

　　不過，迪士尼本人卻沒把自家出品的紀錄片當作商業投資來看。他有的時候甚至要外景人員在拍攝現場一待好幾年，雖然花費至鉅，但因為植物的動態一般都很緩慢，不這樣就沒辦法拍下來，做出他要的擬人化動作。《沙漠奇觀》和後來的《原野奇觀》（*Vanishing Prairie,* 1954）在迪士尼心中，都是藝術精品，也因此更應該推廣給廣大的觀眾欣賞，即使發行的廣告和行銷費用會虧本，也在所不惜。所以，為了保障日後他推出的紀錄片於戲院發行的待遇可以好一點，迪士尼毅然斬斷他和「雷電華」極為優惠的合約，自行成立發行部門，「博偉影片發行公司」。即使如此一來，他的公司每年勢必要再推出更多影片，才有辦法分攤公司增加的經常費用，他也甘願。迪士尼這一重大決定，就此將他的公司改頭換面。但是，迪士尼作此決定，卻不是基於經濟考量，而是本於迪士尼對藝術創作的理想。

　　話說創建好萊塢的猶太大亨，雖然具備了「經濟人」的諸多特徵，所作所為有時考慮的卻也是他們的社會地位。為了擺脫族裔的標籤，這些大亨運用新掙來的地位，將自己的形象改造成美國的財閥。即如尼爾・蓋伯勒所言，「他們住在富麗堂皇的宮殿住宅，出入當時新開的豪華鄉村俱樂部，『巔峰』（Hillcrest）；由於他們被非猶太俱樂部峻拒於門外，這一家俱樂部就是特地模仿那一類俱樂部而為他們開的。」[14] 他們當然也用片廠所屬的宣傳機器，大力塑造他們富豪的身價。

　　取代舊片廠制而興起的新好萊塢，成敗的標準較諸以前更為模糊，以致好萊塢圈內人的工作動機也更複雜、幽微，不僅要考慮擴張財富，也要顧及社群的紐帶是否更加鞏固，社會的地位是否日益提升，名流的身價是否水漲船高，至於滿足成就感、創作慾，博取學界和性靈導師的歡心，也不在話下。五花八門的動機混在一起，時有扞格，時有和諧，卻也是好萊塢強大的社會邏輯背後的運作驅力。

集體的靈犀
The Communal Instinct

打從二十世紀初年影壇的開路先鋒，帶著後勤部隊落戶好萊塢拓荒以來，好萊塢始終不僅是一處地方而已。好萊塢形同一種精英社會，至少於通俗文化可謂如此，不僅創作的是共通的藝術，也有共通的藝術感受力、政治觀、慈善理想和親愛精誠的關係；加起來看，好萊塢還真像盛名在外的片廠高級主管、明星、導演、諸多圈內人所組成的「魔法圈」（magic circle）。

史蒂芬‧史匹柏一九七八年曾經談過好萊塢這一大家庭，說「方便的話，我們常會見面，互看劇本，評論彼此片子的『粗剪』……花大把時間講八卦，猜二十年後我們這一行會變成什麼樣子。」[1]

一名派駐好萊塢的歐洲高級主管，於二○○一年曾用「封建制度」來形容好萊塢：「一小撮王侯沉迷於個人的效忠，無法自拔，以一時之合縱連橫，鞏固個人的疆土——明星、續集版權都算在內，」然後再「四處徵召傭兵幫他們打仗。」[2]而即使身在好萊塢底層，沒有光環，但是因為人在片廠裡面工作，在外人眼中，好像也和名聲響亮的大明星近在咫尺，所以，一樣可以說是全球娛樂中樞的一員——這也算是好萊塢獨有的福利吧。

正因為好萊塢的社交往來散漫隨興，不拘一格，而於電影業投下了深遠的影響。好萊塢的片廠主管決定要拍哪一部片子，往往不僅以財務考量為基準，他們另也要鞏固自身於好萊塢名流社群的既有地位。

好萊塢社群的疆界，不論實、虛，於當初都是二十世紀前半葉，他

們為了應付圈外人侵門踏戶而劃出來的。有些圈外人,例如「愛迪生托辣斯」的律師,目的在分他們利潤的一杯羹;其他人,如「天主教道德聯盟」(Catholic Legion of Decency),目的就在為電影反映的道德觀訂規矩。另也有政治人物要為獨立戲院掙脫部份好萊塢的箝制,再也有政府單位如「戰時新聞處」(Office of War Information)想用好萊塢的電影幫政府作宣傳[3];又有工會領袖要插手管好萊塢的工作型態。

　　這類侵逼,不少都摻雜了反猶的情緒。如國會議員馬丁‧戴斯(Martin Dies, 1900-1972)後來甚至帶頭,以「眾議院反美活動調查委員會」(House Un-American Activities Committee; HUAC)之名,調查電影產業的「共產主義溫床」,以好萊塢影壇的「製作人大部份都是猶太人」為理由,呼籲密切監視好萊塢的共黨活動。[4]挑明了好萊塢社群領袖的信仰,作為攻訐的名目,非僅限於挑撥離間的政客而已。即使知識份子也跟著小題大作,指責好萊塢的猶太大亨經由掌握片廠,主宰了大部份的美國文化。費茲傑羅一度就把好萊塢冠上「猶太喜慶,異教悲劇」的名號。[5]

　　才剛在好萊塢落地生根的片廠老闆,四面楚歌之餘,當然要設法自衛,擋下外界交相朝他們的新領地進攻。他們的對策之一,便是把家人和以前老地盤的親信,抓過來放進片廠裡的機要位置。(裙帶政治也不是沒有優點:這些親朋好友一旦沒有通過忠誠的考驗,當初既然是憑大老闆獨斷獨行就可以進公司,這時一樣憑大老闆獨斷獨行,就可以一腳踢出公司。)例如「哥倫比亞電影」的大老闆哈利‧柯恩,把自己的三兄弟:傑克(Jack Cohn, 1891-1958)、麥克斯威爾(Maxwell)、強納森(Jonathan),還有以前的老鄰居山姆‧布里斯金(Sam〔Samuel〕Briskin, 1896-1968),找來幫他管理公司。布里斯金又將自己的弟弟爾文(Irving Briskin, 1903-1981)和兩名妹婿亞伯‧史耐德(Abe〔Abraham〕Schneider)、李奧‧賈飛(Leo Jaffe, 1909-1997),也帶進公司。柯恩過世之後,史耐德繼位當上董事長,又再雇了自己的兒子柏特‧史耐德(Bert Schneider)當製作部門的主管。賈飛後來也當上董事長,一樣雇了自己的兩個兒子,艾拉(Ira)和史坦利(Stanley Jaffe, 1940-),在公司當最高主

管。

　　創立「華納兄弟」電影公司的的四位華納兄弟，一樣雇了十幾名親戚進公司做事，許多都還是姻親，像馬文・李洛埃（Mervyn LeRoy, 1900-1987），才二十四歲就成了片廠的「神童」，之後總共為「華納兄弟」拍了七十部以上的電影。「環球」的卡爾・萊姆勒也欽點自己的兒子，小卡爾・萊姆勒，出掌片廠，還挑小卡爾・萊姆勒滿二十一歲的生日那一天昭告大眾。「米高梅」的路易・梅爾選中的接班人也是女婿大衛・塞茲尼克──激得《綜藝》雜誌打出這般搶戲的標題「婿似朝陽又照君」*──後來還扶植另一名女婿，威廉・高茲（William Goetz, 1903-1969），當上新合併的「環球國際」最高主管。製作人兼金融家約瑟夫・申克（Joseph M. Schenck, 1878-1961），一九二四年接掌「聯藝」時，只和三個明星簽約：諾瑪・塔瑪芝（Norma Talmadge, 1893-1957），他太太；康斯坦斯・塔瑪芝（Constance Talmadge, 1897-1973），他的小姨子；巴斯特・基頓（Buster Keaton, 1895-1966），他另一名小姨子的先生。[6]

　　片廠的大老闆另也偏愛由家人、親信出面幫忙私下應付頑強的工會、國會調查、政府機關和其他幕後的麻煩事。律師界如席尼・寇沙克（Sidney Korshak, 1907-1996），金融界如塞哲・賽門南柯（Serge Semenen-ko, 1903-1980），猶太拉比如愛德嘉・麥格寧（Edgar Magnin, 1890-1984），也都因此成為他們大家庭的要員。

　　好萊塢的大家庭既然視裙帶關係為理所當然──如今依然──個人的忠誠當然也就益形重要。即使如魯柏・梅鐸，窮畢生精力打下橫跨三大洲的企業王國，營運的效率極佳，但還有人轉述他一樣說過，「我這人才奉裙帶關係圭臬呢。」[7]。但重用親信也不是沒有代價。以私人關係作為任用的基準，大大斲喪了單靠才華於好萊塢社群出人頭地的價值。演員、導演、劇作家，每每因此覺得要在好萊塢爭取片約，私交比才華更為重要。未獲青睞，也可以像大衛・林區（David Lynch, 1946- ）刻劃好萊塢的電影《穆赫蘭大道》（*Mulholland Drive*）一般，拿競爭對手和片廠主管有性關係、有毒品交易或其他暗盤，來作解釋。裙帶關係於好萊塢既然是理所當然的事，想在好萊塢出人頭地，自然會以培養私人交

情的路線，夤緣求進，而不重視個人才華的精進。

由於外界也抨擊好萊塢無權為流行文化作公斷，好萊塢社群於此兵來將擋的對策，就是自吹自擂，而且，時至今日依然盛行不衰。路易‧梅爾於一九二八年創先提議，各家片廠合力組成機構，還取了個威風凜凜的名稱，叫作「電影藝術科學院」，每年頒獎給電影同業，以便「在社會大眾心裡塑造電影業尊榮的地位」[8]。第一屆美國影藝學院的頒獎大會即因此而誕生，以時人諢名「奧斯卡」的小金人獎座，頒發給得獎明星、導演和其他項目的獲獎人，一個個都是片廠簽約的演藝人員。此後，好萊塢年年舉辦隆重盛會——從頭到尾照本宣科，不論明星的致辭、領獎的淚光、像在打廣告的鏡頭剪輯、禮讚的頌歌等等，一概按照劇本演出——效果極佳，不僅蔚為每年電視轉播的盛會，也派生出無以計數的其他頒獎典禮，例如「金球獎」（Golden Globe Awards）、「紐約影評人協會獎」（New York Film Critics Circle Awards）、「好萊塢電影節獎」（Hollywood Film Festival Awards）等等。

其實，這般公開自賣自誇的心理，於好萊塢文化灌輸之深，還惹得一名製作人忍不住刻薄了兩句，抱怨說：「一大堆典禮把我們的社交生活全佔了去。幾乎每禮拜都要穿正式的禮服，挺過蜂擁的狗仔陣仗，擠進禮堂，自家人頒獎給自家人，從電影到終生成就獎什麼的，自家人給自家人拼命鼓掌。」[9] 連片廠高級主管對於要不要按綠燈放行，也難脫這般自賣自誇的心理影響，審閱企劃案時，就算案子沒有賺大錢的實力，那也要看看案子有沒有變成得獎大磁鐵的潛力——像是觸及社會、政治、環保或文化議題等等。

至於富藝術內涵而非單純商業的電影，好萊塢社群當然不僅接納，每每還會出力聲援。好萊塢社群原本就愛把自己做的這一行看作是嚴肅的藝術，到了第二次世界大戰因為歐洲電影、藝術中心的人才大量湧入美國，追求藝術的動能就變得更強勁了。好萊塢影壇的先賢一般少有正

＊　譯註：「婿似朝陽又照君」——原文作：The-Son-in-Law Also Rises，諧擬當時電影片名 The Sun Also Rises，由於該片當時的中文片名作「姜似朝陽又照君」，故試作「婿似朝陽又照君」。

規的教育或是藝術訓練，這一批新加入的精英卻大不相同[10]——例如麥可·寇蒂斯（Michael Curtiz, 1886-1962），比利·懷德（Billy Wilder, 1906-2002），佛烈茲·朗（Fritz Lang, 1890-1976），安納托·李維克（Anatole Litvak, 1902-1974），奧托·普雷明格（Otto Preminger, 1906-1986）——他們都具有大都會人文薈萃的背景，有紮實的文化素養，於歐洲早已推出過出色的作品。這些流亡異域的影壇精英，發現好萊塢就算不是文化沙漠，起碼也離文化天堂甚遠。即如品味精緻的山姆·史匹格，就說好萊塢不過是「光輝燦爛的工廠」[*11]；在社會主義信徒貝爾托特·布萊希特（Bertolt Brecht, 1898-1956）眼中，好萊塢更是「謊言大市集」[12]。然而，不論有何疑懼，許多人不僅對自己藝術家的價值深信不疑，還把這一份自信引進了好萊塢的社群。他們鍛煉出來的技巧，反映了當時美術界的前衛風潮，例如表現主義（expressionism）和超現實主義（surrealism），他們視電影為正統的藝術類別，「藝術」也漸漸打入好萊塢的語彙。好萊塢的公關最常用來幫好萊塢的決策——幾乎不管哪一類的決策——作推託的藉口，就是「基於藝術的考量」。例如湯姆·克魯斯拒絕出飾《冷山》一片的主角，依他發言人對外所作的表示，他不接《冷山》純粹出之於「藝術的考量」，無關乎片酬。[13]

老片廠制崩潰，好萊塢大家庭的社交風景一樣跟著改頭換面。如前所述，先前集中在片廠的財富，在這以後，有極大部份都改了流向，朝明星、導演、劇作家、音樂家他們那邊滙聚。單單一部電影，這些人就可以有好幾百萬美元的進帳；連片廠最高主管的年薪一般都還比不上。好萊塢的財富經此重新大分配，也孕育出了新的精英階級；好萊塢新體制的社交邏輯，也改由他們的價值觀作中流柢柱。

＊　譯註：「光輝燦爛的工廠」——原文作：a factory in the sun，諧擬自 a place in the sun，故試譯作此。

新興的精英階層
The New Elites

　　好萊塢社群的魅力，長久以來一直以明星級演員為主。一開始，電影產業還沒搬到陽光較多、官司較少的南加州，領銜的演員未必有所謂的「公眾形象」（public persona）可言；其實，電影片頭的開場字幕還未必會打出他們的名字。剛進二十世紀那年頭，片廠可沒想要把演員的名號烙在大眾的心裡，只想在自家的作品打上自家片廠的名號就好。史上第一位打響名號的電影女星，佛蘿倫斯・勞倫斯（Florence Lawrence, 1886-1938），在當時的新聞稿就被叫作「拜歐格女郎」（Biograph Girl）——她那時是「拜歐格影業」（Biograph Pictures）旗下的演員。後來，她在一九〇九年跳槽到卡爾・萊姆勒的公司，「獨立電影公司」（Independent Motion Pictures; IMP），去幫萊姆勒演電影，也就因此改當「獨立影業女郎」（IMP Girl）了。

　　後來，片廠之所以改幫電影明星打名號——雖然是藝名——一部份是因為片廠要應付「愛迪生托辣斯」告他們的官司，不得不採取這樣的對策。由於「愛迪生托辣斯」指稱電影的價值來自愛迪生擁有專利的攝影器材，為了駁斥他們的說法，片廠辯稱電影的商業價值主要來自片中主演的演員。為了向社會公意提出這樣的論點，片廠當然就要在電影海報、廣告、看板上面主打著名演員的名字——結果，順帶就把演員捧成暴紅的名人了。例如瑪麗・畢克馥沒多久就成了美國大眾心中的「小瑪麗」（Little Mary），其他這類明星的綽號紛紛跟著出籠。[1]

　　等到影壇大亨紛紛外移，西進到加州重啟爐灶，明星制度也已經具

體成型。循此，片廠負責塑造旗下明星的公眾形象，為明星量身打造電影角色，為明星宣傳他們在銀幕上的形象。片廠將明星打造成大眾夢想的招牌，大有助於拉抬他們自己的身價（和利潤），因為大明星都和片廠簽有長期的合約，再紅也沒辦法毀約求去。

依這樣的作法，招牌紅星形同片廠的資產，跟「米老鼠」、「布魯托」（Pluto）狗狗還有其他「迪士尼」卡通由人畫出來的角色一樣，都是片廠的資產。不過，真人明星和卡通明星之於片廠雖然概念類似，也有相同的法律束縛，但是，真人明星倒還至少有一樣條件，優於卡通明星：真人明星可以利用個人的名流地位，強化個人於好萊塢社群的聲勢，即使只是參加權貴如威廉・蘭道夫・赫斯特舉辦的晚宴、野餐會，或其他社交活動都好。

等再到了一九二〇年代晚期，有聲電影問世，星探挖掘明星的人才庫跟著幡然一變。默片裡的明星只需要看起來像角色就好，管他們出身是競技牛仔、特技演員、模特兒或雜耍劇團的踢踏舞者，一概無妨。但是電影一有了聲音，明星講起話來也要跟著像樣才行，而且，不論銀幕上、下皆然。多了這一項條件，表示片廠要再挖掘明星人才，就要將口條納入必要條件了，進而也就表示紐約、芝加哥、倫敦等文化重鎮的正統劇場，才是明星人才的寶庫。

新技術把聲音還給演員，不必再以字幕瓜代，一樣又再提升了演員的地位。演員演出的銀幕角色，一般當然希望社會大眾將之和演員本人混為一談；所以，這時演員的銀幕角色就可以機智、可以潑辣、可以妖艷、可以感人，若是劇本寫得好，甚至可以煽動政治風暴。當時演員的銀幕下形象，另外，至少還有兩類聲音媒體供他們展現性格特質。一是收音機——一九三〇年代，收音機已經在美國大眾的夢想攻下了牢不可破的陣地。另一是新聞片——那時，戲院觀眾多半看得如癡如醉。儘管這類娛樂新聞都是由片廠自家的宣傳機器精心編製出來的，卻還是明星得以頻頻曝光的良機；其他如慈善活動、政治集會、社交宴會等等，一樣爭相邀訪明星出席。電影明星就此成為好萊塢的「公共代表」（public face）。

有聲片的演員不同於出身牛仔、特技、默劇和其他默片背景的演員；有聲片演員代之而起，佔有的地位於個人的公眾形象，比起沒有聲音的前輩，還有更大的控制權——有聲片演員挾其於公眾的聲勢，也漸漸勇於運用他們在大眾當中的發言台。當時的片廠老闆雖然還是有權指揮旗下明星於銀幕上、於宣傳場合該說什麼話，但是，頤指氣使的態度也在明星心頭種下怨尤——他們本來就有權生氣，到了這時怒氣愈積愈高，逐漸侵蝕了彼此的親善關係；而好萊塢大家庭的基石，就在彼此親善。例如曾獲奧斯卡最佳女主角獎的貝蒂‧戴維斯，一九三六年拒絕出飾片廠安排的角色，就遭片廠控告違約，告上法院，而且還由片廠打贏官司，因為傑克‧華納出庭作證，指證貝蒂‧戴維斯等於是片廠把她從「沒沒無聞」之輩，一手捧紅起來的。[2] 戴維斯打輸了官司，別無他法，也只能回頭再去幫「華納兄弟」拍片。只是，片廠自比「法蘭肯斯坦醫生」[*]隻手打造明星的說法，好萊塢的眾家明星可吞不下去。當時明星和片廠簽的片約還有條款，明訂明星若是因故未能善盡片廠交付的工作，雙方的合約即自動延長——明星對此一樣如坐針氈。只是，若有明星膽敢反抗，像奧莉薇‧狄‧哈佛蘭（Olivia De Havilland, 1916-）一度拒絕演出「華納兄弟」替她安排的片子，別家片廠卻也不敢用她，惟恐因此吃上官司，被人以教唆違約告上法院。但是，一九四四年，加州法院判決狄‧哈佛蘭勝訴，裁定片廠合約自動續約的條款無效，理由是這樣形同「強制勞役」（involuntary servitude）。法院這一判決，等於宣告好萊塢片廠將明星視作禁臠、形同「動產」的積習，就此走向了終點。

舊片廠告終，片廠大亨也由大企業集團取代，明星隨之成為好萊塢社群主宰的勢力。明星的片酬因為片廠、獨立製作人喊價競標，跟著往上飆成了天文數字。到了二〇〇三年，打頭牌的明星不僅一部片子可以拿到二千萬美元以上的酬勞，外加數百萬美元的福利津貼，另還有電影票房、錄影帶、DVD、電視播出、置入性行銷、授權等等的收入，只

[*]　譯註：「法蘭肯斯坦醫生」（Dr. Frankenstein）——即瑪麗‧雪萊（Mary Shelly, 1797-1851）名作裡面創造出科學怪人的醫生。

要片子的營收超過他們片酬的部份，明星都可以另行抽成。大家應該都還記得，阿諾‧史瓦辛格演《魔鬼終結者三》，除了領取二千九百二十五萬美元的固定片酬，一百二十五萬美元的津貼，還有全球的總營收超過現金損益兩平點的部份，他一樣可以再領取百分之二十作分紅。而且，這樣的合約可能要耗上好幾個月才能敲定，屆時，片子又要多出一筆法律費用，一般都會超八十萬美元。

二〇〇三年，好萊塢片酬前十大的明星，平均收入大概是同一級明星一九四八年於片廠制所領片酬的三十倍（這還是作過通膨修正的計算）。美國演員工會登記的八千名演員，固然只有不到百分之一的人拿得到百萬美元的片酬，但是百萬片酬的支票在他們——還有力爭上游要向百萬片酬看齊的小明星——等於表示在好萊塢社群的階級體系，終於爬到了最高的那一級。

既然坐擁巨額片酬，大明星便也開始自行開設個人的製作公司，一樣很像分疆劃地作采邑。例如湯姆‧克魯斯自己開的製作公司，「克魯斯華格納製作」（Cruise-Wagner Productions），就不僅製作了克魯斯領銜的幾部電影——像是《香草天空》（*Vanilla Sky*）、《不可能的任務》、《末代武士》——連他前妻妮可‧基嫚拍的幾部電影，也都是由克魯斯的公司製作，如《神鬼第六感》（*The Others*）。這類明星自家的製作公司，許多都很像是大亨時代片廠的迷你版。大亨時代的片廠常常出借旗下明星給別的片廠，這類明星製作公司也會把明星本人出借給別家製作公司拍片。例如阿諾‧史瓦辛格演出《魔鬼終結者三》，就是由史瓦辛格擁有的「櫟木製作」將史瓦辛格出借給該片的製作單位拍片。[3]出借史瓦辛格的「櫟木」和《魔鬼終結者三》簽的合約，又再將史瓦辛格的演出和宣傳的酬勞，載明付給「櫟木製作」，而非史瓦辛格本人。依這樣的作法，「櫟木製作」若是延遲付款，史瓦辛格就可以晚一點付州政府和聯邦政府個人所得稅。好萊塢的明星一般也利用名下的公司作媒介，支付大批隨從的薪資，這些人或有律師、會計師、業務經理、劇本審稿人、個人健身教練、按摩師、保鏢、飛機駕駛、專屬廚師，等等，琳瑯滿目。至於朋友、太太、親戚也出現在公司的薪資報表上面，掛的是製作

人、劇作家、顧問等等名目，也稀鬆平常。

好萊塢的明星即使不當共同製作人，依所簽的合約，對於參與電影製作的人選，往往也有權挑選或是否決。例如史瓦辛格拍《魔鬼終結者三》，就享有「預先批准」人事的權力，不僅導演（強納森・莫斯托）和主要演員要徵得史瓦辛格首肯，連他的髮型師（彼得・圖斯鮑爾〔Peter Toothbal〕）、他的化妝師（傑夫・唐恩〔Jeff Dawn〕）、他的司機（霍華・瓦列斯柯〔Howard Valesco〕）、他的替身（狄耶德・勞特〔Dieter Rauter, 1969-〕）、他的特技替身（比利・魯卡斯〔Billy Lucas〕）、影片公關（雪若・梅林〔Sheryl Merin〕）、他的私人醫生（葛拉罕・魏林醫生〔Dr. Graham Waring〕），還有他的廚師（史提夫・亨特〔Steve Hunter〕），一干人等，也都要事先徵得他的首肯才行。[4]

大明星也可以出借名號給獨立製作公司，例如湯姆・漢克斯就幫《我的希臘婚禮》掛名製作人，勞伯・瑞福（Robert Redford, 1936-）一樣出借他的名號，協助創立「日舞影展」（Sundance Film Festival），幫忙找贊助——也贏得了無數人的感謝，不知多少獨立製作的電影都會打出字幕「特別感謝」勞伯・瑞福，例如《他們和他們的情人》（*The Brothers McMullen*）。單是打出大明星的名號，就足以將崛起的新秀演員、導演、技術人員，拉到大明星的麾下。

大明星既然惠與支持，一般也會要求對方以擁護和效忠作為回報。大明星對於羽翼下的徒眾，通常要求言行務必極度審慎，尤其是大明星光環裡的傳奇可能因有事敗露而受損，更一定要三緘其口。也因此，凡是大明星拍的電影、其麾下的製作公司或幫他們做事的人，一般一概要「封口」，也就是說，一定要簽署不得違反的保密協議，協議條文之嚴苛，直逼老片廠鼎盛時代的合約條款——以「保密」而言，說是中央調查局（CIA）也可以。製作單位、發行單位、甚至保險公司，同樣依約未經授權，不得逕行發佈任何消息。例如《魔鬼終結者三》的製作群，依照合約，有關片中明星，亦即阿諾・史瓦辛格，「相關之醫療資訊或其他重大資訊，一概不得對外發佈、散播、透露、出版，其授權代表凡知悉此等資訊者，亦不得授權暨導致此等資料對外發佈、散播、透露、

出版（包括——但不限於——於報章雜誌刊登文章，或以虛構或非虛構之圖書作出版）。」[5] 為了保障明星於其傳記擁有控制權，明星簽的片約一般也會載明，未經明星事先准許，任何人不得進行幕後拍攝，明星的照片凡使用於廣告或其他相關的宣傳活動，明星也享有實際的否決權。

明星為了保護個人的公共形象，無所不用其極，原因即在於明星演技即使再精湛，什麼角色都能演，明星的吸金能力泰半繫於明星於銀幕上、下是否符合明星的固定形象。例如男星伍迪‧哈里遜（Woody Harrelson, 1961- ）的父親，查爾斯‧佛伊德‧哈里遜（Charles Voyde Harrelson, 1938-2007），因多起殺人案而入獄服刑，其中一件的死者還是聯邦法官，經報紙報導之後，片廠就開始為伍迪‧哈里遜安排囚犯或罪犯之類的電影角色——例如《閃靈殺手》、《防不勝防》（*Palmetto*）、《搖擺狗》（*Wag the Dog*）、《情色風暴》（*The People vs. Larry Flynt*）、《焦頭爛額》（*Scorched*）、《銀線風暴》（*Money Train*）——但他原本是以電視劇裡的親切酒保打下名號的。

雖然好萊塢史上多的是攀龍附鳳的事，但是，好萊塢頂尖的大明星本身倒是沒有裙帶關係，多半單靠自己的努力，赤手空拳爬到巨星的地位。當今拿得到二千萬美元片酬的明星——以演藝界經紀人用的術語，這一等級就叫作「超級巨星」（superstar）——是靠世家背景、繼承財富、或是名校學歷而弄來的，即使真有，也屈指可數。

這類超級巨星大部份的教育程度倒還真的不高，往往大學、中學都沒唸完就跑到好萊塢闖天下了。「在這裡，要緊的是這一點：年輕趁早，」劇作家威廉‧高德曼（William Goldman, 1931- ）在他的回憶錄寫過，「等你早早進了演藝界闖盪，不管是誰，面對的都是這一條鐵律：這一行會吃掉你的青春。」[6]

在此就以二十世紀最後十年排名在前的男性超級巨星為例好了：湯姆‧漢克斯、湯姆‧克魯斯、阿諾‧史瓦辛格‧哈里遜‧福特、梅爾‧吉勃遜（Mel Gibson, 1956- ）、約翰‧屈佛塔。這幾位的父母全都是小康之家而已，童年以四處遷徙為多，沒有一個讀完四年制大學。湯瑪斯‧克魯斯‧梅波瑟（Thomas Cruise Mapother；湯姆‧克魯斯的原名）十五歲

從天主教神學院輟學時，已經唸過至少十五家學校，十八歲又從公立學校輟學；之後，前往演藝圈求發展，在《無盡的愛》（Endless Love）裡要到了少年角色，躍上大銀幕。湯姆·漢克斯的童年，則是繼父、繼母和小學一直換個不停，唸到加州大學又輟學，進了好萊塢是一個個小角色一直換，直到入選電視影集《親密夥伴》（Bosom Buddies）的卡斯，才有突破。哈里遜·福特則是被加州的里邦學院（Ripon College）退學後，先演了幾部電視影集，才由選角指導相中主演《美國風情畫》。

梅爾·吉勃遜少年時從紐約州的皮克斯吉爾（Peekskill）搬到澳洲的新南威爾斯（New South Wales），那是因為他爸爸在電視益智節目《機智問答》（Jeopardy）贏了錢，不想要兒子被軍隊徵召去打越戰，便舉家移民到澳洲。吉勃遜在澳洲進了雪梨的國家戲劇學院（National Institute of Dramatic Art），演過幾個小角色後，因為長相搶眼，而被相中在《衝鋒飛車隊》（Mad Max）挑大樑演出。

阿諾·史瓦辛格是奧地利警察之子，先以極其嚴格的體格訓練成為世界健美冠軍，數度贏得「世界先生」的頭銜。一九七〇年，他過人的體格又成為他打入好萊塢的本錢，為他贏得《大力士進城》（Hercules in New York）片名裡的大力士一角；《大力士進城》是低成本的灑狗血「剝削電影」（exploitation film），用的藝名是「阿諾·史壯」（Arnold Strong）。之後，他又拍了一部紀錄片，《舉重》（Pumping Iron），飾演他本人，最後在演了五年肌肉男、健身教練之類的小配角後，終於爭取到了《王者之劍》（Conan the Barbarian）的主演角色，也以實際行動證明若有必要熬通宵拍好一個鏡頭，他也在所不惜，就此成為頂尖動作片導演如詹姆斯·柯麥隆、理查·佛萊雪（Richard Fleischer, 1916-2006）、約翰·麥提南（John McTiernan, 1951- ）等人的頭號愛將。

縱使明星的外貌絕對不會不重要，但這幾位演員坐得住超級巨星的寶座，不僅只是靠他們的長相看起來像而已──好萊塢影史不論什麼時候，多的是演員、模特兒可以套進他們的同一形象裡去──另也因為他們對於好萊塢大家庭的價值觀，一概欣然擁護。

好萊塢價值觀至高無上的第一條，便是謹守「無論如何都要演下

去」的敬業倫理。「超級巨星爬得到這地位，才不是因為對別人亂發脾氣，在拍片現場裝病，或不聽導演指揮，」好萊塢最大的藝人經紀公司的最高主管說過，「儘管這類的誤解好像很流行，但這些超級巨星之所以超級，是因為他們是工作非常賣力、個人極懂得自律、又十分敬業的專業人士。」[7] 舉例而言，只要有外部金主或權益合夥人的影片，幾乎全都必須附上明星的「要件保單」。這樣，萬一明星因故沒辦法依約拍完他們的戲份，製作單位才有法律權力取消全片的拍攝計劃，再向保險公司索取製作的直接成本，全額賠償。所以，以阿諾・史瓦辛格為例，若是他沒辦法拍完他在《魔鬼終結者三》裡的戲份，保險公司就要付一億六千八百萬美元給製作單位。所以，保險公司唯有明確掌握承保明星過去之醫療、毒癮、精神病史，確知沒有事項可能阻礙明星履約，保險公司才會承接這類「要件保單」。也因此，布萊德・彼特在《神經殺手》（ _Confessions of a Dangerous Mind_ ）客串一角時，為了取得「福來曼基金保險公司」（Fireman's Fund）的保單，於主攝影期間還必須由獨立的藥檢機構作檢驗，承交藥檢報告給保險公司才行（他也通過了）。[8] 保險公司也會要求製作單位拍攝動作場景一定要用替身，即使明星上陣再危險也只是扭到腳，也不例外，而且，就算沒在拍戲，明星也要同意絕不從事危險活動，像是開飛機、騎摩托車、滑水等等都不可以。保險公司雖然沒辦法把一切的突發狀況全都擋下，但會想辦法降低風險，所以，有暴躁易怒、憂鬱症、愛冒險、或其他問題等等前科的明星，保險公司可就會拒絕承保了。

製作單位若是要不到明星的保單，也就要不到銀行和外部金主要求附上的履約保證。所以，明星若是沒有保險公司敢承保，不管拿過多少大獎，遇到需要向外籌措資金或共同製作的片子，便不太可能找他們演出。妮可・基嫚便是個好例子，二〇〇〇年她在澳洲拍攝《紅磨坊》（ _Moulin Rouge!_ ）時傷了膝蓋，導致保險公司損失三百萬美元的保險金，後來棄演《顫慄空間》（ _Panic Room_ ），導致保險公司必須為了代打上場的女星，茱蒂・福斯特（Jodie Foster, 1962-），認賠七百萬美元。也因此，儘管妮可・基嫚於大眾和影評的口碑都很好，「米拉麥斯」要拍

《冷山》的時候，一開始卻沒辦法幫她要到保單；《冷山》的預算可是逼近一億美元。所以，基嫚為了要到保單，從個人的片酬勻出一百萬美元放進「託管帳戶」，以備她萬一又沒辦法履約，沒辦法按製作進度拍完她的戲份，這一百萬美元就會沒收；而且，只要保險公司覺得有場景可能有害她的膝蓋，一概要求使用替身。儘管如此，承保的保險公司最後同意接下基嫚的保單，卻還需要另一共同製作單位又再追加了五十萬美元，存進該「託管帳戶」，並向承作履約保證的保險公司「國際電影擔保公司」以切結書證明：「基嫚女士知道本片務必順利完成，不出問題。於此，基嫚女士有充份的理解，也會配合排除萬難，完成此片的拍攝工作。」[9]

即使電影毋需外部資金——那也就不需要拿到「要件保險」了——片廠對於明星是否能以實際行動證明他們「不會任由任何妨礙阻撓」拍攝如期完成，也十分重視。由於大型製作的主攝影每追加一天，一般就會多出十萬到二十五萬美元的成本，片廠自然有極強的動機，要確定中選的演員先前的表現即已證明他一直有辦法準時抵達拍片現場，不管什麼時候，都能作好化妝等等的準備工作，善盡拍片的責任，而且，情況再惡劣，也會善盡本份，一直待在拍攝地點，直到當天拍攝的工作完成。瑞絲・薇斯朋（Reese Witherspoon, 1976- ）十五歲踏進影壇，最自豪她拍《金髮尤物》（*Legally Blonde*）時，一大早六點就已經抵達拍攝現場，讓化妝師花兩小時半幫她上妝，之後還一直待在拍攝現場不會離開，即使要拖到半夜，也不會早退。[10]

同理，明星若有延誤拍片的前科，製作人當然也就以迴避為宜。這樣的顧慮還曾經搬上大銀幕，成為了二〇〇二年的電影《虛擬偶像》（*Simone*）的題材。該片描寫現代電影製作人若要拍片順利，就需要大明星鼎力成全，只是，大明星很可能暴躁易怒，陰陽怪氣，或目中無人。所以，片中有自戀狂的明星妮可拉（薇諾娜・萊德〔Winona Ryder, 1971- 〕），因為要求片廠幫她換更好的拖車，耽誤了拍攝的進度，片中的製作人兼導演維克多・泰倫斯基（艾爾・帕西諾〔Al Pacino, 1940- 〕）一氣之下，就把女主角掃地出門。片中借泰倫斯基之口，哀歎以前老片

廠制的年頭日子可要好過得多了：「大明星一直都有，但在以前，大明星是我們的，由我們指揮大明星該做什麼，該穿什麼，該和誰約會。他們和我們是合約關係的。」片廠老闆雖也知道導演講的沒錯，卻還是要求他要嘛找人瓜代，要嘛停拍。泰倫斯基為了解決問題，便用電腦合成技術創造出一個「大明星」，集合了以前幾位紅星最美的五官，如瑪琳‧黛德麗（Marlene Dietrich, 1901-1992）、奧黛麗‧赫本（Audrey Hepburn, 1929-1993）、洛琳‧白考兒（Lauren Bacall, 1924- ）。

　　泰倫斯基將他用電腦做出來的美女，命名作「西夢妮」，由電腦程式指揮，做出他要的所有演出。泰倫斯基拿電腦影像取代真人女星，不僅依片廠的拍攝進度如期完工，還因此激得片廠老闆建議以後不妨都用擬真影像取代明星算了。

　　雖然用電影合成技術取代真人演員，看似正中片廠下懷，但片廠（還有片廠合作的保險公司）倒是還有辦法找得到可靠的明星，好好配合製作單位，不致耽誤攝影棚或外景的拍攝進度。片廠有經紀公司以默契配合，只要明星不懂得遵守好萊塢敬業守則，不管表演的才華有多出眾，早早就會被剔除在選角名單之外。

　　「明星」的冠冕要戴得住，另一必要條件就是要有辦法「入戲」——不論是上電視的脫口秀，接受雜誌訪問，主持頒獎典禮或上台領獎，舉凡出席公眾場合，都要有辦法維持一貫的形象。「新力」一名最高行銷主管就說，「明星於銀幕上、下的形象一致，這樣的明星才算有行銷的獨特賣點。」[11] 明星有這功力，一般還需要片廠的公關事先就替他們把劇本或要點準備好，讓他們依樣畫葫蘆，強化他們於電影演出的形象。例如，明星演的若是浪漫癡情的主角，就可能需要找機會影射一下暗通的款曲，假的無妨——說不定對方的性別還不符合明星的性取向呢。

　　明星不僅需要按照片廠寫好的腳本，把假的演得跟真的一樣，一般連真實的一面也需要遮掩起來。所以，像這類只可意會不可言傳的行話——例如「曖昧佳偶」（twilight tandem），「薰衣草婚」（lavender marriage）*[12]——指的是片廠公關捏造出來的假男女關係，用來掩飾明星真實的同性戀情，就是在片廠制時代流行起來的。典型的例子就是洛‧赫

遜（Rock Hudson, 1925-1985；原名：羅伊‧謝勒〔Roy Scherer〕），一九八五年因愛滋病過世。洛‧赫遜縱橫好萊塢影壇三十多年，為了維持他浪漫多情的形象，如《枕邊細語》（*Pillow Talk*）、《地老天荒不了情》（*Magni-ficent Obsession*）、《嬌鳳癡鸞》（*Lover Come Back*）等片的角色，私生活的同性戀情縱使好萊塢社群人盡皆知，卻始終掩飾得天衣無縫。洛‧赫遜即以這樣的公共假面具，保持他堅毅、寡言的浪漫英雄形象於不墜。只是，萬一遇到避也避不了的公開場合，例如被捕或是打官司，演員即使想要維持公共形象也不可能，他們的明星事業每每就此嚴重受創。例如薇諾娜‧萊德於二〇〇二年因為在商店順手牽羊，被拉上法庭，還定了罪，牴觸原本為她塑造好的「清純」形象，以致先前她一直扮演的角色類型，此後即告無以為繼。

明星光環的第三大要件，是演員必須願意妥協，方便好萊塢推動他們的基本業務：交易。經紀公司、獨立製作公司、片廠都是這類「交易」呼風喚雨的能手。為了談成交易，一般都會希望演員能在「報價」（quote）——這是經紀人用來指稱明星既定片酬的行話——或是劇本、導演、選角、外景地點等事情的否決權，作些許讓步。演員若是不肯遷就，經紀公司就沒辦法把旗下的其他客戶放進「包裹」裡面去談交易，製作公司也沒辦法從片廠要到綠燈作解脫，以利進行其他的企劃案，片廠的高級主管一樣沒有辦法安排新片填滿他們的輸油管。一家經紀公司的老闆就說，「明星若不懂得配合，這一行根本就做不下去。」[13] 也因此，經紀公司對於旗下客戶懂得團隊合作，知道該怎樣配合讓案子推動得下去——即使這樣等於他們要吞下比較差的條件也在所不惜——都會另眼相待；死守自己的標準固執不通，則否。製作人和片廠高級主管拉抬「務實派」明星——這是一名片廠老總用的形容詞[14]——一樣同蒙其利。有麻煩時，這類明星常常是可以求助的對象。例如《魔鬼終結者三》的預算出問題，阿諾‧史瓦辛格就自動將他自己片酬裡的三百萬美元延後，先讓片廠有重拍的費用可用。[15]

*　譯註：「曖昧佳偶」、「薰衣草婚」——指男女同性戀以假結婚掩蓋同性戀事實。

所以，爬到超級巨星之列的演藝人員，所需的條件不僅限於演技和外貌而已；懂得擁護好萊塢大家庭的價值觀，才是最重要的條件。這樣的美德，常在奧斯卡頒獎和其他典禮的頌辭裡面，用「專業素養」來形容。只要片廠還找得到明星有這樣的素養，就還不需要找「席夢」一類的擬真人物來幫忙。

　　而大明星也反過來將他們的價值觀，注入好萊塢的大家庭裡去。例如，私家飛機於他們幾近乎是膜拜的偶像。湯姆‧伍爾夫（Tom Wolfe, 1931- ）於〈至高的權柄〉（The Ultimate Power）文中，曾經形容私家飛機為「象徵權力的最後一件龐然大物」[16]，就可以貼切描述私家飛機於好萊塢巨星的用處。湯姆‧克魯斯的「灣流四號」噴射機，花掉他二千八百萬美元，隔了三間客艙，還裝了一具按摩浴缸。約翰‧屈佛塔不僅有私家噴射客機，自己還去考了機師執照。說起他名下形同私人航空公司的機隊，屈佛塔說，「我們開『灣流』的時候，一般都用三名機師——連我在內，」外加「一名航空技師和一、兩名空服員。這樣的機組人員，大部份的商業航空公司都還找不到呢。」[17] 沒有私家飛機的明星，也常會要求電影製作單位在他們拍片期間一定要租飛機供他們專用。如史瓦辛格接《魔鬼終結三》的片約，就明文記載製作單位要「於北美洲提供 G-4SP 的專機交通服務，赴海外則須提供 G-5 專機服務。」[18]

　　大明星不拍片的時候，往往也有片廠的飛機可搭；這是片廠親善的表示。葛妮絲‧派特羅（Gwyneth Paltrow, 1972- ）就說過，「時代華納」子公司「新線」於二〇〇二年六月，出借公司的飛機送她和她的愛犬一起從紐約飛回洛杉磯，讓她大為受用。她說，「那時『九一一』才過沒多久，要飛到那裡我實在不放心，就想把狗兒帶在身邊。所以，我最愛的『新線』老闆鮑伯‧謝伊（Bob Shaye, 1939- ），就派了一架飛機給我，讓我好感動。所以囉，這就算是我 [在《王牌大賤諜》（Austin Powers in Goldmember）裡客串] 的片酬吧，搭私家飛機作了一趟單程旅行。」[19]

　　片廠高級主管當然也很快就看出來：私家飛機可以用來提升他們在明星心裡的身價。例如一九七二年，時任「派拉蒙」老闆的羅伯‧艾文斯（Robert Evans, 1930- ），想要說動馬龍‧白蘭度出面參加《教父》的

首映典禮，便用他自己說是「連馬龍也沒辦法不心動的邀請——派私家飛機去接他和 [他的兒子] 克里斯欽（Christian Brando, 1958-2008）過來。」[20]（結果，白蘭度真的拒絕了。）同理，史提夫・羅斯也拿這作為「華納兄弟」買下一支小型私家機隊的說辭。因為這樣，「華納兄弟」就有飛機可以出借給好萊塢的大咖如克林・伊斯威特、史蒂芬・史匹柏、芭芭拉・史翠珊（Barbra Streisand, 1942-）、瑪丹娜乘坐了。大衛・渥普（David Wolper, 1928-2010）是羅斯來往密切的生意夥伴，他就說過，「史提夫發現像瑪丹娜這樣的人，能巴結她的不是珠寶，不是加長型禮車，或是豪華大套房。這些都是小東西嘛。要有公司的飛機才上道。『華納兄弟』就是靠這樣的生意手腕 [把大明星] 黏得牢牢的。」他還說，「[以前在『華納兄弟』當過高級主管的] 製作人彼得・古柏和榮・彼得斯跳槽到『哥倫比亞—新力』，頭一件事，就是去弄一架公司飛機。」[21]

私家飛機一旦被大明星拱成功成名就的圖騰，這一成功的象徵便在好萊塢的社群滲透開來，傳染到導演和其他人那邊去。例如好萊塢的頂尖導演之一，拜瑞・索南費德（Barry Sonnenfeld, 1953-），於二〇〇三年上大衛・賴特曼（David Letterman, 1947-）的脫口秀，就提起這話題，說他的收入大部份都花在租私家飛機往來於他在紐約東漢普頓（East Hampton）和科羅拉多州泰柳萊德（Telluride）兩地的豪宅。[22]

由於明星於當今好萊塢的階級，已經佔據中樞的位置，因此，但凡是明星重視的東西、標舉的理想，皆為好萊塢社群全體擁戴。大明星於好萊塢之所以有此等之「萬有引力」，和他們夠機伶，對於好萊塢「誰從誰那裡要到什麼」的互賴邏輯有深切的領會，絕對有不小的關係；導演、製作人、劇作家、經紀人，以及其他好萊塢的重要人士，彼此的相對位置，也和這一股「萬有引力」的牽引，脫不了關係。

導演

好萊塢社群帶動電影製作流量的角色，當今以導演更甚於演員。電

影沒有大明星一樣可以拍──其實，當今瘋狂賣座的大片，有許多就沒有大明星助陣──但是，沒有導演，萬萬不行；片子沒有導演就絕對要不到片廠的綠燈放行。大家應該都還記得，導演在以前未必享有這樣的樞紐地位。在老片廠時期，導演的地位往往不過是拿人薪水當差罷了──那時連聲望最高的導演，待遇也不過爾爾。例如「米高梅」的路易・梅爾，聽到艾里希・馮・史卓漢（Erich von Stroheim, 1885-1957）、查理・卓別林這樣的導演說出他不中聽的話，照樣當頭就捶下去，毫無顧忌。[23] 那時的導演另也等於兼差的員工，一般是在主攝影開始才應召而來，而那時劇本早已定案，選角早已成局，技術人員都已經雇好，佈景也已經通過，連插曲也已經編好、排練過了呢。而待主攝影完成，導演也就該閃一邊去了，但那時影片可還沒剪輯、聲軌還沒混音、配樂也還沒寫出來呢。至於導演於主攝影期間的首要任務，便是負責帶演員依分鏡劇本（shooting script）每天拍好固定的量，跟上製作進度。成完的拍攝帶，每天都要交給片廠的主管審閱，看到不滿意的，就會下令導演重拍。片廠主管於拍攝中途若覺得進度落後，一樣下令導演加快速度，趕上進度。導演若是沒辦法或沒意願做到──這情況很少見──馬上就遭撤換。

當然也不是沒有例外，例如奧森・威爾斯（Orson Welles, 1915-1985）拍的第一部電影，一九四一年的《大國民》（Citizen Kane），就不僅由他執導，也由他共同執筆撰寫劇本、共同製作、共同剪輯，並領銜主演。只不過，即使奇才如奧森・威爾斯者，有自己的劇團和製作公司，「水星劇團」（Mercury Players），再下一部電影，《安伯森情史》（The Magnificent Ambersons, 1942），一樣沒辦法全權在握。出資的片廠「雷電華」在主攝影完成後就換掉他，找來別的劇作家改寫他寫好的劇本，再另找三名導演重拍，外加兩名剪輯師依照片廠的要求重新剪輯影片。

但這時候歐洲的導演，待遇卻和美國大相逕庭，一整部作品從最早的概念發想到最後的剪輯定本，一概由他們全權作主。依歐洲的傳統，電影是藝術創作，和導演──依巴黎雜誌《電影筆記》（Cahier du Cinéma）的說法，導演叫作 auteur ［作者］──有密不可分的關係。以導演

為中心的「作者論」（auteur theory），認為電影的藝術成就——或失敗——全由導演一人負責，無關乎劇作家或是演員。待這一派歐洲「作者論」的導演為了躲避納粹魔掌，流亡美國，也就把這樣的概念帶進了好萊塢。

片廠制瓦解後，好萊塢導演於拍片過程的角色大幅翻升，重組過後的片廠將電影創作內涵的控制權，大量出讓給導演，只不過，這倒不是因為他們忽然成了歐洲「作者論」的信徒，而是因為別無他法可想。至於明星，這時也從合約的枷鎖解放，跟著要求對導演要有事先同意權。至於外部金主和履約保證公司，一樣也會提出要求；這時，外部金主可是片廠極為仰賴的合作夥伴，履約保證公司又是外部金主極為仰仗的護身符。片廠為了爭取到明星和資金，也就不得不看特定導演的臉色了。導演自然不會放過新到手的籌碼不好好利用一下，也開始要求劇本和選角都要經過他們同意。結果就是片廠不能再隨便換導演，連導演同意過的事項，大大小小，無一可以隨意變動，若否，形同引火自焚。縱使片廠還是把「精剪」的權利抓在手上，但是，到了一九五〇年代中期，像約翰・福特（John Ford, 1894-1973）、霍華・霍克斯（Howard Hawks, 1896-1977）、喬治・史蒂文斯（George Stevens, 1904-1975）一輩的導演，已經把創作過程抓在手裡，從前製的劇本開發到剪輯、視覺效果，再到後製作剪輯的配樂，無所不沾。

而當今好萊塢的導演一如歐洲的同輩，往往身兼共同編劇和共同製作。即使劇情和劇本全都歸於劇作家名下，導演一般還是有辦法見縫插針，硬是抓到一點實質的創作權。以二〇〇二年的電影《神鬼認證》為例好了。羅勃・陸德倫（Robert Ludlum, 1927-2001）是一九八〇年出版的同名小說作者，小說於一九八八年也先改編成了電視電影播出；電影的劇本則是由他和東尼・吉爾羅伊（Tony Gilroy, 1956-）、威廉・布雷克・赫倫（William Blake Herron）三人一同掛名，擁有正式的編劇榮銜。但是，該片的導演道格・李曼，卻幫自己掛上了更堂皇的名目，「XXX 作品」。李曼在 DVD 的導演評述裡面，也說他雖然「高中起就愛死了這一本小說」，花了兩年多的時間才向陸德倫買到改編成電影的版

權，但是他「幾乎把小說裡的東西全丟光了，只留下前提沒動，不僅為了拉近到現代，也要拉到我自己的政治路線裡來；而我的政治路線，當然就是中間偏左。」

至於導演嘴裡所謂的「作者權」，又有多少藝術搶功的成份，好萊塢大部份的人倒還不太找得到理由去跟導演吵的——電影編劇和原書作者例外吧。片廠那邊覺得創作的作者權就算原來應該在別人身上，但若對外公開套在導演身上，對他們是相當方便的。因為這樣一來，不僅可以讓導演實際去當組織演員群和劇本的樞紐，也可以讓導演擋在片廠和明星中間，當一當滿有用的擋箭牌（若是片子票房失利或口碑不佳，那就順便當一當代罪羔羊）。經紀公司一樣覺得導演「作者論」這樣的概念，頗值得推廣，因為，這樣經紀公司就可以用旗下代理的導演作「包裹」交易的基本組成，再把其他明星、版權、編劇、外加其他演藝人員塞進去，一起談生意。在製作公司那一邊，導演創作權的觀念還可以在導演過去的成績上面加碼，讓導演過去的成績成為說服投資人加入的額外籌碼。最後，影評人也覺得導演創作論提供了他們批評、論述的焦點，可供著力。所以，皆大歡喜，大家各有獨立卻又互補的理由，將導演奉為至尊，頂禮膜拜。

導演創作論於導演本身，當然是一大利多。以前片廠制那年頭，導演拍一部戲很少拿到八萬以上的酬勞，但到了二〇〇三年，導演拍一部電影的薪資超過四百萬美元的，比比皆是。如導演約翰・麥提南拍《特種部隊》，就拿到了五百三十萬美元[24]，羅傑・唐納森（Roger Donaldson, 1945-）執導《C.I.A. 追緝令》（The Recruit）拿到的薪資是四百四十萬美元[25]，強納森・莫斯托執導《魔鬼終結者三》的薪資將近五百萬美元（其中一部份出自電影裡的置入性行銷費用）[26]。

導演這時候不僅賺的比以要前多很多，導演還有籌碼可以幫自己爭取權益，尤其是 DVD 推出「導演評述」這種新作法。許多 DVD 的導演評述，都看得到導演自比為「畢馬龍」（Pygmalian），有將人改頭換面的本事。例如導演亞倫・派庫拉（Alan Pakula, 1928-1998）就在導演評述裡面透露，當年梅莉・史翠普（Meryl Streep, 1949-）「等於是」雙膝跪地

苦苦求他把《蘇菲的選擇》（*Sophie's Choice*）裡的蘇菲一角給她，他便要求梅莉・史翠普只吃流質、節食瘦身、減掉十磅，再去矯正牙齒、戴假髮，還要在戲裡講她原本一句也不會講的德語。再如《再看我一眼》（*Against All Odds*）的導演泰勒・哈克佛（Taylor Hackford, 1944-），也說這部片子的男女主角，傑夫・布里吉（Jeff Bridges, 1949-）和瑞秋・華德（Rachel Ward, 1957-），經他巧手打點才改頭換面成劇中的角色。他說傑夫・布里吉「真像神豬」，瑞秋・華德又「太柔了」。所以，他要傑夫・布里吉「減掉三十磅肥肉」，勤敷眼膜，也要瑞秋・華德「剪短頭髮」。但也有反過來的狀況，像導演艾德里安・萊恩（Adrian Lyne, 1941-）就在評述裡說他的新版蘿莉塔，《小情人》（*Lolita*），要片中的男女主角傑瑞米・艾朗（Jeremy Irons, 1948-）和梅蘭妮・格里菲斯（Melanie Griffith, 1957-）增肥，傑瑞米・艾朗還必須戒菸。《神鬼認證》的導演道格・李曼，也說他要主演的男星麥特・戴蒙（Matt Damon, 1970-）體格練得精壯一點，下令他每天接受嚴格的健身訓練，維期「三、四個月」。《迷情追緝令》（*Eye of the Beholder*）的導演史蒂芬・艾略特（Stephan Elliott, 1964-），也說他要主角伊旺・麥奎格（Ewan McGregor, 1971-）「猛灌干邑灌到醉」，再拍他醉醺醺的演技。

而頂上風光，不管有毛、無毛，現在也是導演在演員身上施展絕對權威的法寶。導演麥可・凱頓瓊斯（Michael Caton-Jones, 1957-）在 DVD 評述就說，他拍《絕對目標—豺狼末日》（*The Jackal*）的時候，就要李察・吉爾（Richard Gere, 1949-）把臉上刮得一乾二淨。導演安迪・泰南（Andy Tennant, 1955-）拍《安娜與國王》（*Anna and the King*）時，單單為了片中的一景，就要片中的中國女星白靈把一頭長髮「全都剃光」——白靈這一頭長及腰際的黑髮，可是她到了美國後就一直留著沒剪的。導演卡爾・富蘭克林（Carl Franklin, 1949-）拍《案藏玄機》（*High Crimes*）時，也曾要原著作者喬瑟夫・范德（Joseph Finder, 1958-）把頭剃光，才准他在片中客串沒對白的小配角。導演貝蒂・湯瑪斯（Betty Thomas, 1948-）說她要《金牌間諜》的黑人臨時演員全都剃光頭，是「因為我覺得這樣應該滿好玩的。」

雖然導演確實握有很大的權力，可以拿演員當懸絲傀儡一般擺佈，順便在 DVD 或電視訪問裡面把所有的創作功勞全攬在自己身上。但是，導演在拍片現場，還是有隱而未現的現實需要面對：他們也需要別人合作──尤以明星願意配合為然──才能按進度如期完成拍攝。而且，導演的權力再大，多半也沒辦法強迫別人好好跟他配合。例如，明星若是不聽導演指揮，導演還沒辦法開除人家呢。導演實際上也沒辦法強迫明星不斷排練、不斷重拍下去。明星簽的片約，一般都把明星拍片的時間限定在進行主攝影的有限週數，前製作的排練和後製作的重拍通常也只限一周而已。例如，阿諾‧史瓦辛格簽的《魔鬼終結者三》片約，就明載他的非專屬排練天數是一個禮拜，重拍天數是五天。甚至，演員覺得不對或是不妥，導演卻強迫演員照做，對於導演的事業也很可能有莫大的危害，因為，導演日後還會有別的拍片計劃要看演員的臉色，演員到底擁有事先的否決權。

導演對於其他共事的人員，其實也沒有予取予求的權力，例如第二工作組的導演，他可是獨力拍攝派給他們的動作場景，再如數位特效的外包廠商，他們一樣是獨力製作電影沒拍出來的場景。導演雖說有權下令重來，但實際上，第二組若真的大量重拍、數位特效若真的大量重做，預算當然會往上飆，這就需要徵求片廠主管的核准了。也因此，拍電影真要說，也應該算是集體創作。

接連拍出兩部經典大片《成功的滋味》和《賊博士》(*The Ladykillers*)的大導演，亞歷山大‧麥肯德里克，就犀利點破了這一點。他說，他之所以拍得出這兩部風格迥異的電影，是因為「每一部片子都是拍片成員的共同產品。編劇不同一人：《賊博士》是威廉‧羅斯（William Rose, 1918-1987），《成功的滋味》是克里佛‧奧戴茲（Clifford Odets, 1906-1963）；攝影指導不同，一是奧圖‧海勒（Otto Heller, 1896-1970），一是黃宗霑；配樂不同，一是鮑凱里尼（Luigi Boccherini, 1743-1805），一是伯恩斯坦（Elmer Bernstein, 1922-2004）；演員不同一批，外景不同一處。」[27] 麥肯德里克本人以這一句聳動的話作結，「導演是誰，沒啥不同」，同一位導演接連拍出兩部風格天南地北的電影，或許未足以證明

麥肯德里克的這一句話言之成理，卻足以拆穿導演是電影唯一作者的詖辭。即使追求完美如史丹利・庫柏利克，可以耗上數年的時間，事必躬親，監督電影每一鏡頭的每一細節，重拍可以多達六十次，但他拍《大開眼戒》的時候，最後還是要遷就一下湯姆・克魯斯和妮可・基嫚兩位大明星。即使權勢鼎盛如史蒂芬・史匹柏其人，自家的片廠一概聽他呼風喚雨，到頭還是要承認他拍出來的電影算是「團隊合作」的成果。[28]

大部份導演都認為導演這工作要做得成功，就在於要有辦法推動大家凝聚共識。有鑑於此，拿導演筒的手也一定要有外交官的靈活手腕，周旋於眾人當中協調各人的觀點，得出折衷方案，督促眾人相互配合——至少於拍攝期間要多多發揮團隊合作的精神。導演若能說服編劇、演員暨其他參與拍攝的人員，讓他們相信他們的觀點和影片整體的藝術價值是密不可分的，不論觀眾、影評、頒獎人都看得出來，就能得道多助。「演員若是覺得我們可以幫他們得獎，就願意多遷就我們的判斷，」一名導演說過，「這中間的訣竅就在建立信心。」[29] 這樣子看的話，放映出來的完整藝術表現，確實是導演於電影控制功力的關鍵。

為了強調導演是一門藝術，有其特定的傳統，當今的導演常在片子裡向過往的大師「致敬」——例如希區考克、費里尼（Federico Fellini, 1920-1993）、約翰・福特——於接受訪問、頒獎典禮、電影研究講座，也愛將自己的作品放在過往經典的脈絡裡作討論。其實，好萊塢不論內、外，幾乎無處不在努力為好萊塢的自我感覺，套上尊貴的美學光環。

經紀人

老片廠制瓦解後，原本僻處邊陲的一號人物——演藝經紀人——隨之站上了好萊塢舞台的中央。明星一擺脫了老片廠的長約束縛，各家片廠便必須以競標來爭取明星為片廠拍片，經紀人因此成為好萊塢社群的關鍵中間人。到了一九五〇年代，路・魏瑟曼一類的經紀人已經將旗下的大明星和導演、製作人、編劇綁在一起，組成包裹，和片廠談生意。

好萊塢那時正和電視在作殊死戰，需要有名氣的明星幫他們助陣，即使必須將選角的權力大幅度放到經紀人手中，在所不惜。所以，這時經紀人不僅是明星的代表，也是幫明星談生意的仲介；打理明星演藝事業的責任，等於是由他們從片廠手中接了過來。

有的經紀人極善於活用手中掌握的寶貴關係，以之爬到片廠的高位。例如泰德‧艾希利（Ted Ashley, 1922-2002）這一名經紀人，後來就當上「華納兄弟」的董事長，另一名經紀人大衛‧貝格曼（David Begel-man, 1921-1995），當上「哥倫比亞」的總裁，再一名經紀人隆納德‧梅爾（Ronald Meyer）接掌「環球」，一樣出身經紀人的麥可‧奧維茲（Mi-chael Ovitz, 1946-）當上「迪士尼」的總裁。其他經紀人當上獨立製片公司高級主管的，在所多有，例如寶拉‧華格納（Paula Wagner, 1946-）在「克魯斯華格納製片」，傑克‧瑞普克（Jack Rapke）在「數位動像」（Image Movers Digital），蓋瑞斯‧韋根（Gareth Wigan, 1931-2010）在「賴德公司」（Ladd Company）。這些專才不論是在演藝經紀公司、電影片廠、或是獨立製片公司，做的大抵是同一碼事：居間在一小撮名聲響亮的搶手大明星，還有電影投資、發行不可或缺的導演之間，折衝協調，磨出大家相安無事之道。不管這些人掛在門上的頭銜為何，全都不脫好萊塢潤滑劑的角色，滿足的是好萊塢大家庭的基本需求：在一個個權大勢大、脾氣更大、兼又陰陽怪氣的影人中間穿梭、斡旋，磨合各取所需的服務。這樣的差事吃力不討好，要有極巧妙的手腕，不僅要撐得住藝人對他們的信心，也要撐得住藝人的律師、公司的主管、保險公司，很多時候連藝人的配偶和心靈導師的信心，也一概要維繫得下去。

到了二十世紀末，經紀人已經蔚為好萊塢大家庭聲威壯盛的大軍，一名片廠以前的最高主管說過，「單就數字而言，經紀人不僅談生意時呼風喚雨，他們連好萊塢的新聞業也納於股掌之下。」[30]二〇〇三年，據估計好萊塢總共有六千名經紀人，代理十二萬名好萊塢藝人的事務。

影壇經紀人這一行的收入，大部份集中在幾名頂尖經紀人身上，好萊塢大明星的代理權幾乎全落在他們身上。這些業界通訊所謂的「超級經紀人」（superagent），也幾乎全都是好萊塢五大經紀公司的合夥人——

創藝經紀公司（Creative Artists Agency; CAA）、國際創意管理公司（International Creative Management; ICM）、威廉摩里斯（William Morris）、聯合人才經紀公司（United Talent Agency; UTA）、奮進經紀公司（Endeavor）。「創藝」旗下的明星和導演最多，二〇〇三年好萊塢片廠製作的電影，「創藝」談成的案子就佔去過半。[31]

由於好萊塢經紀公司的工作，終究是在創意服務的供需兩方穿針引線，作媒合，以致經紀公司裡的經紀人，一個個都像好萊塢有實無名的「門神」。舉凡客戶的工作安排、私人會晤、電話會議、商務飯局等等各種會面場合，都由他們代為打理；地點一般也由經紀人出面，安排對大家都方便的地方，有時連自己的辦公室或住家都可以出借，或者是精選的俱樂部、餐廳。社交活動如試映、雞尾酒會、展覽開幕、慈善活動等等，也由他們出面籌發英雄帖。

經紀人另也是客戶傾吐心聲的對象。經紀人既然經手客戶的合約，對於客戶的財務狀況、時程安排、醫療狀況——若有保險的要求——了解之深入，自然有他人不及之處。例如路・魏瑟曼主掌 MCA 時，提供客戶的服務就無所不包。彼得・巴特和彼得・古柏就說過，魏瑟曼連「超級巨星的離婚協議，都會居中協調。」[32]

經紀人為了形形色色的業務都能圓滿達成使命，一般和客戶的私人律師、業務經理、稅務顧問、房地產仲介、還有其他顧問等等，都會維持密切的工作關係。客戶進行電話會議，經紀人一般也會在一旁悄悄收聽。客戶於拍片期間的非正式開支，他們也要負責處理——像是客戶為情人、健身教練、心靈導師、私人營養師、寵物保母等等隨行的人馬，索取吃住或其他特別津貼之類的事。「聯藝經紀」一名掛頭牌的經紀人就說過，「我們帶的客戶在我們面前幾乎沒有祕密可言。」[33]

經紀人不時也要出馬，充當客戶檯面下的公關代表，提供《綜藝》或《好萊塢報導》（ The Hollywood Reporter ）等等娛樂雜誌檯面下的非正式情報。以前當過片廠老總的一名人士就說，「他們啊，老是湊在媒體的耳朵旁邊嘀咕，管它真的、假的馬路消息，只要對客戶有利就好。」有的經紀人據說在娛樂記者圈中還特別吃香，因為他們手上握有祕密武

器：這些經紀人有門路幫人弄到寫劇本的上好差事。例如麥可・奧維茲主掌 CAA 任內，據說就說過：「我才不擔心記者。他們全都巴望要幫勞勃・瑞福寫劇本呢。」[34] 即使經紀人這般托大的心理，衡諸事實其實少有根據，但是，這樣至少還能給代理的客戶防火牆的錯覺，好像他們真的有辦法擋下不友善的媒體，對於他們在好萊塢大家庭的地位，還是有不少拉抬的幫助。

既然身為「推手」一類的人物，經紀人偶爾也要幫客戶處理一些雜事，和他們的專業縱使只有些微的關係，他們也都要擔待得起來。在此就以傑・穆隆尼（Jay Moloney, 1964-1999）這一位 CAA 旗下的經紀人為例。穆隆尼生前代理紅牌導演如史蒂芬・史匹柏、馬丁・史柯西斯等多位好萊塢名人，但於一九九九年自殺身亡。傑・穆隆尼是編劇家詹姆斯・穆隆尼（James Moloney）之子，二十一歲就進了 CAA，在當時的總執行長麥可・奧維茲手下打雜。奧維茲派給他做的事，就包括幫大明星名廚渥夫岡・普克（Wolfgang Puck, 1949- ）開的「史貝戈」（Spago），或普克其他同在好萊塢的幾家餐廳，敲定訂位的事。妮姬・芬克（Nikki Finke, 1953- ）為了寫 CAA，找穆隆尼作過三十小時的訪問，她就寫道，穆隆尼後來很像是「普克檯面下的訂位審查員，隨時幫『史貝戈』的領班分辨誰誰誰在哪一天晚上有沒有資格坐進最好的桌位。」[35] 芬克還寫說，等穆隆尼在 CAA 終於熬成婆了，當上經紀人，就最愛帶著客人「在『莫頓牛排屋』（Morton's）或『史貝戈』流連，在『半島酒店』（Peninsula Hotel）小酌，在松久信幸的餐廳吃壽司，」或者是「飛到夏威夷打高爾夫，到科羅拉多來一場激流泛舟之旅，或到巴哈馬群島作日光浴，」穆隆尼還在聖塔巴巴拉租了一棟豪宅，大夥兒在他好萊塢山或馬里布的窩裡開的狂歡派對若是玩得膩了，就可以改到聖塔巴巴拉去換口味。」穆隆尼在派對提供的服務項目，據說還包括下海當藥頭，幫客戶弄到古柯鹼或其他毒品。芬克寫道，「穆隆尼不僅嗑藥、賣藥，還很愛張揚，從不放過在時髦夜店、餐廳裡面炫耀，從東岸炫耀到西岸……公然從玻璃藥罐子裡吸古柯鹼。」曾是 CAA 客戶的一名編劇也說，這期間，穆隆尼兼差當藥頭的行徑不管多「黑」，於他做的「正業」，絕對

不會沒助益：因為，這也是經紀人和客戶變成「死忠兼換帖」的手法。「由於每一位經紀人向客戶收取的服務費，清一色都是百分之十，因此，他們可以幫客戶做的另類獨家服務，就是他們個人對客戶的犧牲奉獻，」這一位編劇說，「經紀人便是利用這類『結義』一樣的感情，向客戶證明他們和客戶患難與共的關係。」[36]

　　姑且不論經紀人和客戶的關係於現實的基礎到底為何，經紀人投射出威風凜凜的架式，確實有助於抵銷好萊塢影壇先天便擺脫不掉的無常、不定的漂泊感。一九八九年有一場座談會，主題是：「經紀人到底在做什麼？」傑瑞米・齊默（Jeremy Zimmer, 1958-）當時正是 ICM 的最高主管，就發言說，「大型經紀公司就像野獸，日復一日幹的就是彼此廝殺、爭奪。全心全意放在生意上面。競爭十分慘烈。到了一天要收工的時候，大家問的不外就是誰又對誰幹了什麼好事？這樣子搞是多少錢？他們什麼時候也會對我來這一招？」[37]管它是否誇大其辭，齊默這一段話就此榮登《每日綜藝》（*Daily Variety*）的封面，因為，這一句話也正是好萊塢通行看法的寫照：經紀人在好萊塢這大家庭裡面，便是代替藝人演出吃人不吐骨頭的角色。

　　經紀人於好萊塢社群的地位，也和他們代理的客戶在片廠眼中的地位，有直接的連動關係。客戶在片廠眼中的評價若是因故失寵，像是電影的成績不如預期，經紀人在好萊塢大家庭的鋒頭跟著也會失色。「好萊塢的經紀人都活在他們自己反社會人格的厚繭裡面，」曾任片廠高級主管的彼得・巴特和彼得・古柏就說，「認定觀感等於事實，冥頑不靈。」[38]只是，他們所在的社群，絕大部份的人也都認定觀感等於事實，冥頑不靈，所以，他們這樣，反而特別容易博得眾人的重視。

編劇

　　編劇於好萊塢社群，始終佔有一席特殊但麻煩的地位。有聲電影於一九三〇年代在好萊塢為編劇闖出了一塊新的疆土，其中有不少人──如納森尼爾・魏斯特（Nathanael West, 1903-1940），費茲傑羅，威廉・

福克納（William Faulkner, 1897-1962），雷蒙・錢德勒（Raymond Chandler, 1888-1959），桃樂西・派克（Dorothy Parker, 1893-1967），阿爾道斯・賀胥黎（Aldous Huxley, 1894-1963），班・赫克特（Ben Hecht, 1894-1964）等等——於文壇都已經有了定評；其他則是還在力爭上游的小說家、雜文家、劇作家，從紐約、芝加哥、波士頓等等人文薈萃的都會，到好萊塢一闖天下。而吸引他們往西邊走的最大誘因，就是錢。時值經濟大蕭條，他們一般認為寫電影劇本，甚至只是幫忙加對白，都比幫報章雜誌寫雜文或小說賺的都要多。

只是，他們也以失望的為多。那時的片廠編劇是領周薪的，有的時候還領日薪呢。每天寫出來的頁數，片廠的編劇部門若是覺得不夠多，很可能馬上就被開除了。一九三〇年代中期，大蕭條益發嚴重，片廠跟著大砍編劇的薪水，誰一有失誤，馬上就遭撤換。有一家片廠甚至還在感恩節前一天，把公司裡的編劇全都開除，再於感恩節後一天，全數聘用回來，目的就在省下一天的薪水。[39]

好萊塢的編劇那時也還沒有光環可言。若是當「劇本醫生」，一般不會掛名，若是電影劇本，一般就共同掛名。這些編劇也少有人會覺得編劇的作品會是他們文學創作的延伸，因為，他們寫出來的劇本通常都會再有其他人插手，東改西改，像是製作人、導演、演員等等。好萊塢社群看不起編劇寫手，艾文・索博格有一席話便一針見血；他那時是「米高梅」製作部門的最高主管，他問過這一句話：「寫作這檔子事能搞什麼名堂？不過是把一個字擺在另一個字後面嘛。」[40]

編劇若是想在作品裡面加入政治內涵，一般也不可能如願。編劇本人發揮政治觀點，再怎樣也只是害自己在好萊塢大家庭裡更形孤立而已。在此就以約翰・霍華・勞森（John Howard Lawson, 1894-1977）為例好了。他在馬克思主義雜誌《新大眾》（*New Masses*）撰文數年後，進入好萊塢找尋更廣大的讀者。他從不避諱自己的政治信仰，公開宣稱自己是共產黨員，也當上左傾的編劇協會（Screen Writers Guild）首任會長。只是，雖然他多方設法於自己寫的劇本裡面，穿插馬克思主義的信仰，也要編劇協會其他會員如法炮製，但是幾經努力，充其量也只是在

他寫的劇本裡面偷渡了幾個象徵的形象而已，像是要一名角色用口哨吹〈馬賽進行曲〉（La Marseillaise）。他自己也發現劇本裡面一出現有政治爭議的題材，幾乎全都會被片廠的製作人改掉，就算僥倖拍進電影裡去，也會被剪輯師或「海斯辦公室」的電檢人員剪掉；其他劇作家也是同樣的情形。後來，眾議院的反美調查委員會加強調查好萊塢所謂的「顛覆活動」，勞森和編劇協會的許多劇作家就被列入黑名單，片廠永遠不得雇用。[41]

那時代的劇作家除了少數例外，都僻處好萊塢聚落的邊陲地帶，大部份還落居在社會圖騰柱的下等人這一截。明星、導演對之棄如敝屣，片廠主管視如食之無味又無法丟棄的雞肋。納森尼爾・魏斯特將那時編劇的淒涼處境描述為：「一個個編劇坐在一長排小隔間裡，打字員的手一停，就會有人探頭進去，看你是在苦思下一個字還是怎樣。」[42]

身處這樣的環境，勇闖好萊塢的劇作家不管初衷為何，到後來都會恍然領悟：自己原來不過是金錢至上的體系裡面無足輕重的低賤小卒。他們寫起好萊塢——例如巴德・舒爾博格（Budd Schulberg, 1914-2009）寫的《薩米的飛黃騰達術》（*What Makes Sammy Run*, 1941），費茲傑羅的《最後的大亨》，納森尼爾・魏斯特的《蝗蟲之日》（*The Day of the Locust*, 1939），威廉・福克納的〈黃金寶地〉（Golden Land, 1935）——對於好萊塢片廠標舉的價值，筆端就算未曾流露徹底的厭棄，每每也常帶不屑。這一路作品最主要的主題，便是金錢的算計正在大舉摧毀電影的藝術。在此要再一提：多年來，描寫好萊塢的電影也充斥這類鄙夷，例如《血灑好萊塢》（*The Big Knife*, 1955），《玉女奇男》（*The Bad and the Beautiful*, 1952），《巴頓芬克》（*Barton Fink*, 1991），《超級大玩家》（*The Player*, 1992），《慾望小鎮》（*State and Main*, 2000），歷來都把片廠刻劃成市儈經營的黑店，為了賺錢不惜踐踏劇作家的心血。像是尚—呂克・高達（Jean-Luc Godard, 1930-）拍的《輕蔑》（*Contempt*, 1963），就更是在劇作家的傷口上面灑鹽：片中的碧姬・芭杜（Brigitte Bardot, 1934-）飾演的女主角，卡蜜兒，因為米歇・皮寇利（Michel Piccoli, 1925-）飾演的編劇家丈夫為好萊塢寫了一部電影劇本，輕蔑之餘，竟然再也沒辦法和

他共處。

一九五〇年代，片廠制度瓦解，編劇的收入狀況隨之改善——只是，編劇工作的評價倒未必提高多少。這時，片廠的編劇部門大部份都由獨立製作人取代，改由獨立製作人負責買賣版權、開發劇本、吸引片廠需要的明星和導演加入，向片廠提出拍片企劃，等等。也因此，為了爭取明星和導演點頭接片，獨立製作人也就必須尋覓優秀的編劇人才，寫出明星和導演看得入眼的劇本。

好萊塢雖然編劇多如過江之鯽，卻只有寥寥可數的幾位——例如寫下《唐人街》（*Chinatown,* 1974）的羅伯‧唐恩（Robert Towne, 1934- ），寫下《北西北》（*North by Northwest,* 1959）的恩尼斯特‧萊曼（Ernest Lehman, 1915-2005），寫下《虎豹小霸王》（*Butch Cassidy and the Sundance Kid,* 1969）的威廉‧高德曼（William Goldman, 1931- ），寫下《致命武器》（*Lethal Weapon,* 1987）的山恩‧布萊克（Shane Black, 1961- ）——有過傲人的佳績，足以打動明星和導演，看他們的名號加入拍片的企劃案。由於拿得出來成績證明自己功力的劇作家，幾乎人人都有經紀公司代理叫價——劇本要吸引的明星、導演，往往也正是同一家經紀公司在代理——以致於他們劇本成交的價格，很可能飆到天價。例如，山恩‧布萊克的劇本稿酬，於一九八七年的《致命武器》還在二十五萬美元，到了一九九一年的《終極尖兵》（*The Last Boy Scout*），就已經飆到一百七十五萬美元了，再到一九九六年的《奪命總動員》（*The Long Kiss Goodnight*），又再爬到四百萬美元。有了這樣的支票在手，好萊塢的編劇自然也就有了本錢，享有好萊塢流行的配備，像是濱海的豪宅、度假的滑雪小屋、法拉利跑車，諸如此類。除了動輒百萬美元起跳的劇本稿酬，編劇一樣拿得到所謂的「追加報酬」，也就是授權作電視播映和錄影帶租售的收入抽成。編劇若是接改稿的工作，當「劇本醫生」，改寫別人的劇本，一個禮拜也可以賺進十五萬美元的酬勞。例如，羅伯‧唐恩就曾經沒掛名幫別的電影編劇改過作品，像是威廉‧高德曼的《霹靂鑽》（*Marathon Man,* 1976），大衛‧紐曼（David Newman, 1937-2003）的《我倆沒有明天》（*Bonnie and Clyde,* 1967），伊蓮‧梅（Elaine May, 1932- ）的《上

錯天堂投錯胎》（*Heaven Can Wait,* 1978），奧利佛・史東的《英雄膽》（*8 Million Ways to Die,* 1986），諾曼・梅勒（Norman Mailer, 1923-2007）的《奪命謎情》（*Tough Guys Don't Dance,* 1987），史泰靈・薛立芬（Stirling Silliphant, 1918-1996）的《瀝血金鷹》（*The New Centurions,* 1972），等等。雖然製作人要從編劇那裡拿到劇本，只需要預付一部份的款項，但是，劇本稿酬節節高升的市況，還是搞得大多數製作人有捉襟見肘的窘態，畢竟資金有限，尤以手上想要同時有幾件案子作組合交易時，最是頭痛。因此，製作人往往會和編劇多攀交情，結為朋友，幫他們打進好萊塢的社群，以親愛精誠的大家庭感情和顯貴的地位，打動劇作家少拿一點預付的稿酬。

編劇家約翰・格雷戈里・鄧恩（John Gregory Dunne, 1932-2003）曾經形容好萊塢的「社交繡帷」（social tapestry）：「片廠老闆的口頭禪就是：我不僅和他們共事……我和他們也是朋友。」[43] 戴爾・勞納（Dale Launer, 1952- ）記得他寫的劇本，《家有惡夫》（*Ruthless People,* 1986），一九八六年拍成電影後大賣座，「一個個製作人全衝過來，急著邀我參加他們的晚宴、家庭試映會等等，拉我進他們的社交圈，」還說，「只要編劇寫出來的東西拍得成電影，他們全都急著巴結。」[44]

製作人也常會讓編劇在電影裡面掛名作執行製作、總監製（associate producer），甚至共同製作，多給他們一點面子。這樣的作法，別的不講，對於編劇在好萊塢的地位，絕對有拉抬的功效。也因此，許多劇作家後來都變成了製作人，至少名義如此。例如二〇〇二年提名奧斯卡金像獎的電影，就有三分之二以上的編劇，同時也掛名製作人。

雖然編劇後來已經享有高額的金錢報酬，也已融入好萊塢的大家庭，劇作家卻還是有問題需要克服；依一名功成名就的劇作家的說法，這問題就是「斷臍之痛」（alienation problem）[45]。編劇自己寫出來的作品，交出去後，在他們感覺就像被活生生斬斷了臍帶；這可就違反了作家的創作自覺。製作人向他們預訂的劇本，一寫好後，就由製作人全額付清買斷——一般是在製作單位拿到片廠給的綠燈就會買斷——此後，作家就再也管不著自己的作品了。即使是好萊塢最頂尖的編劇，也必須

接受這樣的現實。劇本若要改寫，導演每每喜歡另外雇用不掛名的編劇來做，由導演全權指揮，甚至導演自己親手動筆去改。這樣，導演不僅不必去管原來的作者是不是會反對更動原本的劇情，還可能由此進一步鞏固導演這邊身為電影「作者」的主張。有許多時候，導演於主攝影期間，連掛名的編劇作家也不准踏進拍攝現場一步，或在後製時看一下「粗剪」的帶子。例如《唐人街》一片的導演，就不准編劇羅伯・唐恩踏進拍攝現場一步，也不讓唐恩看毛片。[46]

不過，「斷臍之痛」當然也不是沒好處。其一便是電影編劇——不同於導演、明星、佈景師、特技指導、剪輯師等人需要和大家一起頂住時間壓力，依進度完成拍片的工作——毋須和旁人一樣奉好萊塢的價值觀為無上的圭臬，不必和大家一樣循規蹈矩，行禮如儀。還反過來，劇作家若要搞怪、甚至反社會，大家還不以為忤。例如羅伯・唐恩，據說曾經赤腳去和片廠老闆開會。「派拉蒙」片廠的老總羅伯・艾文斯也說過，唐恩那人「老是無精打采、亂七八糟，沒一次不遲到。」[47]

好萊塢大家庭除了對劇作家搞一點離經叛道習以為常，對於劇作家不時拿好萊塢奉行不輟的藝術價值來貶損一下，一樣寬容大度。即使如劇作家喬・艾澤哈斯（Joe Eszterhas, 1944- ）寫了一封公開信給麥可・奧維茲，抨擊好萊塢對劇本向來愛下重手，事後片廠卻照樣給他大製作的劇本去。[48] 劇作家之所以有「橫行」好萊塢的空間，是因為好萊塢把劇作家發飆，看作是知識份子的大頭症發作罷了，而大家對劇作家的抗議多多包涵，反而襯得抗議純屬東風過耳，好萊塢講究的務實、折衷，到頭來反而還更加鞏固呢。

劇作家於好萊塢有此特別的處境——既是圈內人，又是圈外人——彼得・古柏和彼得・巴特兩人給過中肯的解釋。彼得・古柏在自行創業、開設製作公司「曼德勒」（Mandalay）之前，先後於「華納兄弟」、「新力」都當過高級主管，彼得・巴特也當過「米高梅」的副總和《綜藝》雜誌的總編。兩人於合著的書中寫道，「劇作家的身份［於好萊塢］既貴又賤，」「既為大家奉若采邑的領主，又被貶到奴僕的桌邊進食。可以用五百萬美元賣掉一本『求售劇本』（speculative script, spec script），

打電話找自己的經紀人講一講話卻又難如登天。」這樣的待遇，難怪編劇身在好萊塢會有「迫害妄想」，而且，編劇會有這種心理，「於現實還不是沒有根據。」[49]

雖然劇作家於好萊塢大家庭的地位或許模稜，但也不是沒有輪到他們神氣的時候。劇作家除了劇本會搬上銀幕，其他如頒獎典禮等等活動的腳本——明星致辭、自嘲的笑話、懷念故舊的旁白，等等——也一概有求於他們。所以，到頭來，大家在好萊塢講的話，終究還是要聽劇作家手中的那一枝筆擺佈。所以，劇作家寫的一字、一句，一樣是好萊塢大家庭理想的基石。

製作人

製作人憑其呼風喚雨的能力，在好萊塢大家庭算是首屈一指的角色。製作人的手腕若是夠靈巧，在金主、一般投資客、人脈、經紀人等等資源中間周旋，無入而不自得，那就有辦法在好萊塢掀起旋風——把大明星、導演、劇作家、片廠相關人等一一捲入漩渦，一起完成拍片的計劃。

當今的電影也不再像以前老片廠時代標舉一人獨力的製作，當今的電影的製作人，在謝幕表可是長長一落，少說也要半打才夠看。但這製作人有不少不管是否還有其他長才，和片子的關係怎樣也和製作沾不上邊——起碼以呼風喚雨的標準來看，沾不上邊。「製作人」這一類別，於現在其實已經放大得很寬了，需要再作亞類的分別才行，像是執行製作（之於每天的拍攝工作，等於製作經理）、共同製作（很可能只是投資的金主）、監製（executive producer；可能因為擁有某種權利而要求掛這名號）、副製片（associate producer；和製作的關係可能少之又少）。這些製作人的分類到底有何差別，一般社會大眾可能莫名其妙，但於好萊塢的大家庭，卻還是劃分權勢等級明確但細膩的依據。

大衛‧馬密拍的電影《慾望小鎮》，菲利普‧西摩‧霍夫曼（Philip Seymour Hoffman, 1967-）飾演的作家曾經問過，「副製片到底是幹什麼

吃的？」片子裡面飾演導演的威廉・梅西（William Macy, 1950-）回答，「沒辦法幫祕書加薪，就拿這頭銜給人家戴一下高帽子。」即使真的掛上製作人的名銜，但在沾沾自喜之餘，骨子裡可能也只是人家為了投桃報李，略施小惠而已。《親愛的！是誰讓我沉睡了》（Reversal of Fortune, 1990）的製作人，愛德華・普雷斯曼（Edward R. Pressman, 1943-），就是因為這樣而讓奧利佛・史東在片子掛名當製作人，只是，史東和這片子的製作幾乎沒什麼關係，史東唯一的貢獻，就是打電話叫女星葛倫・克蘿絲（Glenn Close, 1947-）接這片子演女主角就是了。但也有反過來的情形，像奧利佛・史東就不肯在《白宮風暴》（Nixon, 1995）一片和艾瑞克・漢堡（Eric Hamburg）一起掛名製作；只是，片子的劇本其實是艾瑞克・漢堡開發出來的。反正，艾瑞克・漢堡後來也不得不屈就，改掛名為共同製作，後來還抱怨，「反正到頭來又落入他玩的那一套有病、變態的權力遊戲；他不肯讓我掛製作人的頭銜，根本就是因為我說我要掛製作人，他就硬是不給。在真實世界裡，哪有誰在管這〔製作人和共同製作〕中間的差別啊；而且，大部份時候也根本看不出來有差別嘛。單純只是看誰在好萊塢的勢力比較大，幫自己（或他老婆、情婦、經紀人、髮型師，等等）搶到最好看的頭銜罷了。」[50]

雖然空有其名的「製作人」泛濫成災，但在好萊塢的大家庭，名副其實的製作人還是在所多有。二〇〇三年，美國製片協會（Producers Guild of America）的會員，總計是一千八百名左右，而該協會的會員資格，可是相當嚴格的。

製作人的酬勞領的是一次付清的定額費——一般在二百萬到五百萬美元之間——待電影要到了片廠的綠燈，報酬就會到手。但若製作費要由好幾位製作人一起分，那麼，每人領的錢就可能連編劇寫一部片子的稿酬都要少得多，等再結清他們開發劇本的支出，說不定也就所剩無幾了。即使如此，事業穩固的電影製作人，不管是靠片廠的交易還是私人的資金，一般都還有不小的本錢，過得起豪華的生活。而且，過得起影壇大亨一級的生活，和他們在好萊塢呼風喚雨的能力，當然不無關聯。不管是辦晚宴、邀集早午餐會、試映會等等好萊塢式聚會，各路人

馬就要由製作人鳩集起來,在輕鬆的環境聯絡感情,以備日後再續拍片的緣份。製作人培養這類社交網絡,大有助於鞏固好萊塢大家庭親愛精誠的感情。

高層

　　好萊塢的大片廠旗下,一般約有一百五十到二百五十名高階主管——或叫「三件頭」(suits)*,這是劇作家、導演、製作人拿來嘲弄片廠高級主管的用語——由這一批人負責管理幅員遼闊的電影帝國。但這些高級主管只有少數人堪稱好萊塢大家庭的一員,而且,還很奇怪,這一批人還沒幾個出身片廠最賺錢的部門——例如家庭娛樂、電視製作、國際發行、授權等部門的主管。為片廠賺錢的能力,不等於好萊塢大家庭的會員資格,箇中的一大原因,不過就是地緣關係罷了。片廠最賺錢的部門,主管一般都不住在好萊塢,而是住在紐約,就算從紐約飛到好萊塢,也因為人生地不熟,社交圈子打不進去。例如「華納兄弟」把旗下的家庭娛樂部門從紐約搬到洛杉磯,該部門的最高主管莫頓·芬克(Morton Fink)馬上就辭職他去,因為他——還有未婚妻——覺得搬到好萊塢,過的日子會「太孤立」[51]。

　　兩地乖隔的實體距離,只是一部份答案而已。家庭娛樂、電視、海外授權等部門的主管,和好萊塢片廠主管中間的鴻溝,主要是前者對於好萊塢大家庭最重視的事情——拍電影、捧明星——有不小的心理隔閡。雖說片廠和母公司賺的銀子,以他們功勞最大,但是製作人、導演、編劇、明星、經紀人,暨好萊塢大家庭其他成員等等,這些人飛黃騰達的交易,卻都不是他們去敲定的。片廠的財務、會計、法務、研究、銷售、戲院公關、有形財產等等事務,也都不是這些「三件頭」在做的。反之,親自坐鎮「創意會議」(creative meeting),和製作單位有直接往來的「三件頭」,就會被大家接納為好萊塢大家庭的一份子。片

*　譯註:「三件頭」——指三件頭西裝,「經營高層」之謔稱,故試作「三件頭」。

廠頭頭或其他組織成員，只要證明有本事像一名好萊塢製作人說的，「把我們要拍的電影變出來」[52]，就一樣打得進好萊塢的大家庭。威廉‧高德曼寫過，片廠高級主管的身價，最終就在於他有沒有本事下達「放行的決定」[53]——或說是綠燈吧——而高德曼這一番話，就單純是以好萊塢大家庭的角度在說的。

真有辦法打進好萊塢大家庭的「三件頭」，門路有好幾條。有人因為出身便是影星、導演、製作人或影壇其他成員的兒孫輩，所以，等於是好萊塢文化土生土長的產物，讀的中學、上的演技班、電影課、參加的社交活動等等，全都在同一處。其他也有人是以電影美術、動畫或知識專才前進好萊塢闖盪，剛入行的頭幾年只能四處叫賣點子、試鏡爭取小角色、或在朋友的片子裡插一腳露臉。再來，還有人以跑腿打雜的「小弟」身份，努力往上爬，先在經紀公司眾所皆知的收發室送件，或在演藝律師事務所當助理律師。最後，也有許多人出身的行業和娛樂圈沒有一點關係，例如投資銀行，只是金融業的年薪再高，卻未必保證會有好萊塢光環的成就感。但是，縱使大家出身的背景不一，縱使「經濟人」或「票友」的比重不一，大家一個個卻都有相同的志向：打入好萊塢大家庭的名流文化。

在此不妨再以羅伯‧艾文斯為例，他在一九六七至七四年間擔任「派拉蒙」製作部門的最高主管；他曾經將他這期間的功績細數道來，「我是業界的大人物，住的是大豪宅，」還有，娶的是電影明星，艾莉‧麥克勞（Ali MacGraw, 1938-），「但我繳不起稅。」[54]可是，即使如艾文斯這般在好萊塢載浮載沉，後來甚至要向自己的兄弟借錢才有辦法維持他在好萊塢風光的門面，和他口中的這些名人「兄弟」，如華倫‧比提（Warren Beatty, 1937-）、馬龍‧白蘭度、傑克‧尼柯遜、艾爾‧帕西諾、勞倫斯‧奧利佛爵士（Sir Laurence Olivier, 1907-1989）繼續稱兄道弟，他卻始終不改初衷，沒有動搖過分毫。他為他在好萊塢闖盪的年歲作結，說，「隨便你舉個名字，我一定見過……不是共過事，就是吵過架，或者是雇用過，開除過，一起笑過，一起哭過，不是形容詞的『幹』過，就是動詞的『幹』過。」[55]在艾文斯的心目中，唯有好萊塢文

化，才有辦法提供這種成就感。

而且，片廠的最高主管就算離開好萊塢或被片廠掃地出門，他們在好萊塢大家庭的社交網或專業地位，也未必就此煙消雲散，因為他們往往還是在好萊塢的大家庭裡活躍於各式場合，為自己開的公司買劇本、找明星、拍電影，地位始終不墜。例如羅伯・艾文斯離開「派拉蒙」後，改以「羅伯艾文斯公司」（Robert J. Evans Company）的名號製作電影。從路・魏斯曼手中接下「環球」老總大位的席德尼・謝恩柏格，離開「環球」之後，一樣自創「泡泡工廠」（Bubble Factory），繼續製片的工作；雷・史塔克（Ray Stark, 1915-2004）離開「哥倫比亞」，自創「雷史塔影業」（Rastar Films）；丹尼爾・梅爾尼克（Daniel Melnick, 1932-2009）離開「米高梅」，就開了「印地製作」（IndieProd）；彼得・古柏離開「新力」，如前所述，開了「曼德勒影業」；喬・羅斯（Joe Roth, 1948-）離開「迪士尼」，一樣開了「革命電影公司」（Revolution Studios）。這些高級主管縱使離職，不管如何，一樣有人對他們吹捧有加，聽得人大起雞皮疙瘩。約翰・高德溫（John Goldwyn, 1958-）——他的祖父薩繆爾・高德溫（Samuel Goldwyn, 1879-1974）便是「米高梅」電影裡的「高」字頭——在「派拉蒙」擔任製作部門主管的工作合約，於二〇〇三年到期，未獲續約，他自己坦承，「硬拗這［「派拉蒙」的票房成績不好］不是因素，未免太虛偽。」但是，「派拉蒙」那時的共同董事長雪莉・蘭辛（Sherry Lansing, 1944-），卻還是以好幾年的製作合約作為送別的大禮，也大方向眾家娛樂媒體表示，「約翰是極為出色的片廠主管，若不是他，我做不到今天的位置……知道日後還是可以和約翰［以製作人的身份］共事，實在很高興。」[56]

卸任的片廠最高主管轉換跑道去當電影製作人，先前因為按綠燈而和明星（還有明星的經紀公司）培養起來的交情，也就可以發揮用處了。由於這些片廠主管於任內完成交易、拍好電影，靠的一般以他們和明星、導演培養的交情為多，倒不在於他們管理公司真的有多精明。也因此，他們多半也知道，他們和好萊塢大家庭共患難的革命情感，還是比片廠裡的頭銜更有價值。一名前任的「派拉蒙」片廠主管就寫過，

「只要[好萊塢大家庭]會員資格穩穩要到了手,也就大可以隨著片廠改朝換代,從這一家換到那一家,一概沒有影響,照樣在『巔峰』打高爾夫,在『我家』(Ma Maison)吃晚餐,在自家豪宅的家庭劇院辦電影試映會。」[57]

心靈導師

好萊塢的大家庭雖說向來崇尚獨領風騷的名流為偶像,卻也始終仰望鎂光燈後的導師給與身、心、靈和形象的指引。就以愛德嘉・麥格寧這一位猶太拉比為例好了,他在好萊塢片廠制的全盛時期,不論名、實,都是「米高梅」大老闆禮拜有加的「經師」,後來甚至因為他在好萊塢社群的猶太信仰、鄉村俱樂部、募款活動等等網絡的影響力實在太大,在在為好萊塢注入強大的向心力,路易・梅爾還邀他出任「米高梅」的大頭目(麥格寧當然一口回絕)。尼爾・蓋伯勒就寫道,「一九三〇年代中期,麥格寧拉比的權勢如日中天,於好萊塢的猶太社群形如身兼數職:既是族群同化的大護法,也是歷史的安全帶,募款高手,猶太族群的發言人,良師益友。」[58]後來,片廠制式微,好萊塢社群的靈性追求,方向跟著日趨複雜,好萊塢的眾家「拉比」,也開始超脫傳統的信仰格局,廣納各方泰斗,只要足以服眾,據信有助於好萊塢大家庭團結、富庶、擴張者,無論宗派,即使略屬離經叛道,一概無妨。所以,這些新派的心靈導師,不僅包括教會領袖、小派教長,也及於瑜伽大師、占星學家、營養學家、整型醫生、政論學者等等,只要擁有專門知識的名家,率皆有機會入列。

這些「灰衣貴冑」(éminence grise)*若是在好萊塢人脈四通八達,有辦法幫大家原本就自認高人一等還理所當然的優越感,再往上拉得更高,尤其是那些自認不受尋常社會禮法(暨規矩)拘束的好萊塢成員,那麼,這些「灰衣貴冑」無論專業的本事如何,往往也能坐鎮心靈導師的寶座。至於他是把誰家的小孩弄進貴族學校,幫誰家的外傭弄到綠卡,或是擺平難堪的吸毒指控等等,那就不用管了。好萊塢大家庭對於

「推手」型人物，每每特別信任，例如〔和路易‧梅爾私交甚篤的〕孟戴爾‧席柏柏格（Mendel Silberberg），據說就有辦法插手加州法官的派任；葛瑞格‧鮑澤（Greg Bautzer, 1911-1987）據說一九八〇年代於雷根主政時期，在白宮就頗有左右逢源之勢；席德尼‧寇沙克於好萊塢的日常業務和勞資關係，一樣擁有莫大的槓桿操作功力。

好萊塢成員身邊的這類「良師益友」，展現縱橫捭闔功力的傳奇，也有不少人會津津樂道。例如羅伯‧艾文斯於自傳裡面，就形容他的「軍師」（consigliere）席德尼‧寇沙克，「是住在加州但沒有辦公室的律師。那麼，哪些人是他的客戶？唔，這樣子說好了：只要寇沙克一個點頭，全美貨車司機工會（Teamsters）的管理階層就要改組，只要寇沙克一個點頭，拉斯維加斯就要關門。」[59] 還有，眾所信奉的大師縱使出手漏氣，名不符實，好萊塢大家庭的信奉還是未減分毫，這一樣也是稀鬆平常的事。例如寇沙克和「派拉蒙」的聘雇契約即使難以為繼，艾文斯對寇沙克的信任始終未減，艾文斯和艾莉‧麥克勞辦離婚很不順利，寇沙克出手相救，艾文斯遇上吸毒官司，也是寇沙克出面幹旋，免得艾文斯必須當庭承認持有古柯鹼的罪名。

好萊塢這一社群對於啟發心靈感悟的大師，一樣難以抗拒。史蒂芬‧席格（Steven Seagal, 1952-）於好萊塢的演藝事業，便是貼切的例子。席格一九五一年生於密西根州蘭辛市（Lansing）的猶太中產之家，一九七五年搬到日本大阪，娶了日籍妻子藤谷美也子。藤谷家在日本開日本武術的道館，席格在日本習武，拿到合氣道黑帶的資格，為日本人尊為「武重道師範」。一九八二年，席格回到美國，在西好萊塢開了一家合氣道館，好萊塢有許多演員都跟席格學習合氣道，如史恩‧康納萊（Sean Connery, 1930-）、愛克‧森瑪（Elke Sommer, 1940-）、詹姆斯‧柯本（James Coburn, 1928-2002）。「大家到這裡〔好萊塢〕來闖盪，為的是要得人仰慕，有人愛，」席格後來在《賴瑞金脫口秀》（*The Larry King Show*）表示，「但是，這一層幕被戳破後，〔演員〕就看出假相終歸是假

* 　譯註：「灰衣貴冑」──檯面下的軍師。

相，我們唯一擁有的東西，只在我們的腦子裡，在我們的心裡……，大家一旦找到了各自的人生道路，它〔合氣道〕也就變成——你知道，變成他們提升自我的一條道路。」[60]

席格除了為好萊塢的明星提供這類心靈指引，也於一九八〇年代中期遇到了當時 CAA 的老總麥可・奧維茲。席格自己說，「麥可只是我教武術的學生而已，」[61] 但是，席格後來昇華成了奧維茲的心靈導師。一九八六年，奧維茲安排席格為「華納兄弟」當時的共同總執行長，泰瑞・塞梅爾（Terry Semel, 1943- ），和掌管「華納兄弟」製作部門的馬克・坎頓（Mark Canton, 1949- ），表演合氣道。所以，席格就穿了一身寬大飄逸的黑褲、白袍道服，在三人面前秀了一段。之後，塞梅爾和坎頓就邀席格演動作片，席格回憶當時，說塞梅爾和坎頓表示，「我們想要把你變成我們大家庭的一份子。」[62] 席格就這樣從精神導師躍身大銀幕，在安德魯・戴維斯（Andrew Davis, 1947- ）執導的《熱血高手》（*Above the Law,* 1988）片中演出主角——導演戴維斯本人也是席格合氣道館的徒弟。席格於片中演的是前 CIA 殺手，退下來後於日本教授武術。戴維斯於接受訪問時解釋，「我們和史蒂芬拍的其實是紀錄片。」[63]（史蒂芬・席格從精神導師轉型為電影演員後，雖然還在他好萊塢的道館裡面教授合氣道，但也又再拍了十七部好萊塢電影，還有一部電視紀錄片，記錄他在大阪岳母的道館當合氣道「先生」的生涯。）

其他好萊塢的精神導師發揮的魅力，就略偏向物質層面了。戴納・賈凱托（Dana Giacchetto, 1962- ）的身份是財務顧問，所屬的「卡山卓集團」（Cassandra Group）設籍於紐約。賈凱托四處宣傳，說他有辦法幫好萊塢的大夥兒在股市裡大賺一票；經 CAA 的經紀人傑・穆隆尼引介，認識了 CAA 的老闆，麥可・奧維茲，因而於一九九〇年代在好萊塢聲名大噪。到了一九九八年，賈凱托於好萊塢除了收了奧維茲這一個徒弟——至少也算是投資客吧——還多了一票明星「股友」，如李奧納多・狄卡皮歐、麥特・戴蒙、班・艾佛列克、寇特妮・考克斯（Courteney Cox, 1964- ）、班・史提勒（Ben Stiller, 1965- ）、卡麥蓉・狄亞等人。賈凱托不僅幫他們理財，還跟著他們四處趴趴走。例如李奧納多・狄卡皮歐

據說就在賈凱托曼哈頓蘇活區（SoHo）的頂樓豪華公寓裡面住過，一九九九年到泰國去時，也連賈凱托一併帶了去，當他的貴客（狄卡皮歐到泰國是去拍《海灘》〔*The Beach*, 2000〕一片）。[64] 賈凱托的頂樓豪宅，名人貴客川流不息，至少有一名在場賓客曾經興奮表示：「你就站在那裡跟李奧〔狄卡皮歐〕講話，然後艾拉妮絲‧莫莉塞特（Alanis Morissette, 1974-）要你幫她拿一下杯子，因為她要幫大家唱一曲；再來，一個轉身，還有馬克‧華柏格（Mark Wahlberg, 1971-）在問你可以和他共舞嗎?」[65]

賈凱托的大師地位，後來因為盜用客戶資金被捕，從雲端跌落谷底。二〇〇一年二月七日，美國地方法院判處賈凱托於聯邦監獄服刑五十七個月，再賠九百八十七萬美元給受害人，有一些當然就是他在好萊塢的客戶。[66]

然而，不論是智慧、精神還是理財，大師終歸是好萊塢大家庭裡的過客。好萊塢接納他們的條件，單看他們宣揚的特殊智識是否屹立不搖，若否，即灰飛煙滅。不過，即使如此，只要他們的寶座還坐得住，他們在好萊塢提升的不僅是好萊塢大家庭個人的舒適度，也在加強好萊塢大家庭個人的權勢感。

好萊塢的工作和玩樂
Hollywood at Work and Play

　　好萊塢社群和大部份人一樣，把工作看作是為了玩樂而不得不付出的代價。例如，喬治・克隆尼（George Clooney, 1961- ）便堪稱工作、玩樂並重的好萊塢典範；他有一次接受電視訪問，對方問他八位數的片酬要怎麼花，他說，「給自己買更多玩具啊。」[1] 不過，雖然動輒數百萬美元起跳的片酬，對於克隆尼和好萊塢大明星確實是他們算式裡的必要組成──起碼也是他們在好萊塢位階的指標──但是，巨額片酬另一重要作用，在於片酬的數額和「金光」，於風雲不測的好萊塢名流文化，有鎮定心魂的作用。所以，這一工作和玩樂的算式，往往像是在「經濟人」和「遊戲人」這兩端中間學「變身怪醫」（Jekyll-Hyde）作平衡；拍電影確實是工作，拍電影也一樣可以是玩樂，滿足個人的成就感。

　　例如，史蒂芬・索德柏格幫「華納兄弟」重拍《瞞天過海》──這一部片子賺進的戲院租金超過九千萬美元──和同屬商業片的續集《瞞天過海二：長驅直入》（*Ocean's Twelve,* 2002），期間也決定要拍「一部實驗性質的藝術片」，片名叫作《正面全裸》（*Full Frontal,* 2002）。他把這一部片子想作是「《瞞天過海》買一送一」；他在 DVD 的導演評述裡說，由於拍出瘋狂賣座的《瞞天過海》，他心中有愧──因為他覺得《瞞天過海》是他拍過的片子裡「殺傷力最低的」──所以，便要「馬上再拍一部比較有煽動力的。」他另也決定要壓低成本，這樣才會有比較大的「創作自由」。為了《正面全裸》一片，他向「米拉麥斯」募得了兩百萬美元的資金，以十八個工作天，用他自己說是「假紀實」（faux

vérité）的手法，拍成影像晃來晃去的電影。為了製造外行拍電影的效果，他不僅不用人工照明，故意不對焦，把鏡頭拍得模模糊糊，還要沖印公司再把一部份的帶子洗得更黑一點，增加影像的「粒度」（graininess）。結果，片子裡有很多地方常常看不清楚，連演員的臉也是。他把這樣的效果叫作「視效敗壞」（visual degradation），而他想要這樣的效果，是因為這樣的效果有助於點出他要表達的重點：不論電影有何「美感的格調」，電影「全都是假的」。

該片演員——有茱莉亞・羅伯茲、大衛・杜考夫尼（David Duchovny, 1960- ）、尼基・凱特（Nicky Katt, 1970- ）——同意只拿一天六百三十美元的酬勞（這是工會法定的最低工資——或說是級別吧），因為拍這一部片子除了象徵性的酬勞之外，索德柏格說，他還答應會讓他們「玩到瘋——不管你要不要玩。」[2] 例如，索德柏格就答應出飾好萊塢女明星一角的茱莉亞・羅伯茲，在演電影戲中戲〈約會〉（Rendezvous）的浪漫女主角時，故意「演得很爛」。他也讓尼基・凱特在片子裡演舞台劇〈聲音和領袖〉（The Sound and the Führer）的浪漫男主角希特勒（Adolf Hitler）時，可以即興發揮亂編台詞。大衛・杜考夫尼也一樣；索德柏格聽杜考夫尼跟他說「我愛死了塑膠袋」後[3]，一樣同意依他的意思，演片中電影製作人由漂亮的女按摩師幫他打手槍時，也套上塑膠袋。（《正面全裸》的片名就是從這角色被人發現全裸陳屍旅館、頭上套著塑膠袋而來的。）雖然片子於戲院發行的檔期很短，想當然也是大賠本，但是，索德柏格覺得他由此學到的錄影藝術，還有拍片時的樂趣，絕對「值得賠這兩百萬」。

「迪士尼」子公司「米拉麥斯」的老總，哈維・韋恩斯坦，也拿同樣的邏輯（《正面全裸》的製作費用正是由「米拉麥斯」埋單）——要不也至少是類似的藉口——來為他們另一件更壯觀的片子，《紐約黑幫》，作開託。這一部馬汀・史柯西斯執導的歷史劇情片，製作到第三年，費用就已經超過九千四百萬美元的預算了。韋恩斯坦先前即親自處理這一件拍片企劃，涉入很深，當然要為超支的預算緩頰，就表示《紐約黑幫》虧損的部份，都可以由他弟弟鮑伯・韋恩斯坦（Bob Weinstein, 1954- ）的

公司「帝門影業」製作的其他賣座商業片來抵銷（「帝門影業」是「迪士尼」旗下的另一家子公司）。哈維·韋恩斯坦說，「只要有他〔鮑伯·韋恩斯坦〕拍的《月光光、心慌慌》、《小鬼大間諜》（*Spy Kids,* 2001）、還有其他什麼大爛片作墊背，〔《紐約黑幫》〕就不算豪賭。」[4]

哈維·韋恩斯坦說他甘願冒險賠大錢，隨史柯西斯怎麼拍片都好，是因為這樣才不會辜負他熱愛電影的初衷；他跟雜誌《紐約客》（*The New Yorker*）的一名撰稿人說，「和馬帝〔馬丁的暱稱〕·史柯西斯一起拍片，最充實的感覺就是拍《紐約黑幫》的時候，每禮拜六馬帝都會拿一部電影要我看，都是對他拍片有影響的作品。結果我就這樣三年下來看了八十部電影。」[5] 所以，拍《紐約黑幫》等於讓韋恩斯坦有機會盡情揮灑他對電影的愛──只是，要到這機會的代價，不可否認，是很貴。

電影明星有的時候也很樂意犧牲金錢收入，拿起導演筒一饗拍出個人畢生得意傑作的成就感。以梅爾·吉勃遜為例吧，他以演員的身份拍一部電影可以賺進二千萬美元不止。但二〇〇二年，他寧捨片酬豐厚的演出邀約，不拿一毛錢的現金報酬，就是要拍《受難記：最後的激情》（*The Passion of the Christ,* 2004），描寫耶穌於人世的最後四十四小時，改編自十八世紀的聖徒安·加大利納·愛姆萊（Saint Anne Catherine Emmerich, 1774-1824）的日記。吉勃遜將這一部電影看作是他「為愛犧牲」之作，親自到義大利採景，特別請耶穌會（Jesuit）學者把劇本譯成古阿拉姆語（Aramaic）和拉丁語，卡斯找的也是願意以這類古代語言演出的演員，還不加字幕呢。由於找不到片廠願意出資拍這樣一部片子，他自己拿出二千五百萬美元來拍片，他說，「他們都覺得我在發神經，說不定我是在發神經，但也說不定我是天縱奇才。我就是要片子不加字幕就上映，但願單靠片子的視覺敘述就可以跨越語言的藩籬。」[6] 一名義大利記者問他，可曾想過片子賺不賺錢的問題，吉勃遜以義大利話回答，「Sarà un film buono per l'anima ma non per il protafoglio」──拍這片子是為了心靈，不是為了荷包。他說，他的回報就是 anima〔靈魂〕的昇華。「我的內心深處極渴望把這故事講出來，」吉勃遜跟《時代雜誌》的記者說，「福音書把出的事都說過了，但我要知道流傳下來的說法到

底是怎樣。」[7] 事態的發展卻教人哭笑不得，就在《受難記：最後的激情》首映之前，美國「反誹謗聯盟」（Anti-Defamation League; ADL）的全國總監亞伯拉罕・福克斯曼（Abraham H. Foxman, 1940-），暗示這一部片子「很可能催化仇視、偏激、反猶對立」[8]，於媒體掀起軒然大波。吉勃遜的這片子卻因為這類指控，反而眾所矚目，到後來，反倒出乎眾人意料，成為吉勃遜的大吸票機。

導演史蒂芬・艾略特一樣曾經以拍片的樂趣來換取金錢的報償；一九九四年，他向「夢工廠」的傑佛瑞・卡森柏格提案，要拍一部叫作《迷情追緝令》的電影，兩名男女主角一是連環殺手，一是偷窺狂目睹殺手殺掉一人又一人。雖然艾略特先前執導過賣座大片《沙漠妖姬》（Adventures of Priscilla, Queen of the Desert），卡森柏格還是回絕了《迷情追緝令》的企劃案，還跟艾略特說，「不可以拍敗德的片子。」[9] 艾略特心裡清楚片子不可能賺錢，卻還是逕行投入工作，以往後六年的時間拍攝此片，沒有奧援，資金絕大部份出自自己的荷包。結果也一如預期，電影拍成後只要到了美國寥寥幾家戲院的檔期，虧損累累。雖然是失望的結果──「絕對別拿自己的錢去拍電影，」艾略特後來也有感而發，出此忠告──艾略特還是覺得他這《迷情追緝令》用的「打游擊拍片法」（guerrilla filmmaking），「樂趣」無窮，所以，他還是心滿意足。他在《迷情追緝令》DVD 的導演評述裡說，「除了拍電影，還有哪裡可以隨你愛看勞斯萊斯被大卡車壓扁就壓扁？寫進劇本，不就如願以償？」還說，「我是用大鎚子把車敲扁的。」

大導演奧利佛・史東拍《白宮風暴》，一樣有一部份影片是拍來讓他自己高興的。依該片的共同製作人艾瑞克・漢堡所說，史東有一天拍完群嬉皮在林肯紀念堂（Lincoln Memorial）抗議的場景後，又再提議多給片中的女性臨時演員每人一百美元，要她們「上空」，讓他拍裸露的場面，但不會剪進片子裡去──史東本來就沒有意思要用。所以，漢堡的結論是：史東搞這花樣，「可能只是為了自己好玩。」[10]

好萊塢大家庭的成員有時也會在別人家的企劃案裡插一腳，就為了好玩，即使是競爭對手的片子也不管。史蒂芬・史匹柏、葛妮絲・派特

羅、湯姆・克魯斯願意在「新線」二○○二年的片子《王牌大賤諜三》（*Goldmember*）裡面露臉，客串演出，就是這樣的情況。《王牌大賤諜三》的片名是拿龐德的○○七老片《金手指》（*Goldfinger, 1964*）來搞笑，由麥克・邁爾斯（Mike Myers, 1963-）飾演主角奧斯汀・保威。雖然《王牌大賤諜三》會和史匹柏那時的另兩部電影——《侏儸紀公園三》和《關鍵報告》——打對台，搶票房，但史匹柏對於無償在《王牌大賤諜》裡亮相，絲毫不以為忤。他在片中亮相，唯一的報酬，就是他在片中出飾自己，手上拿著奧斯卡金像獎，聽片中麥克・邁爾斯演的奧斯汀・保威喊他「影史最拉風的影人」[11]。

史匹柏說他讀過《王牌大賤諜》「笑死人」的劇本後，便同意無償在裡面客串演出。「我一般是不會答應的，但麥克和我是很好的朋友，而那一幕實在太爆笑了，」史蒂芬・史匹柏接受訪問時說，「他也幫葛妮絲・派特羅寫了一幕戲，派特羅就像我自己的孩子，其實她還沒出生我就認識她了……我把那幾頁劇本送去給湯姆和葛妮絲看，兩人便都同意客串演出。」

派特羅演的那一場戲，要穿緊身的皮衣、皮褲從摩托車下來，向湯姆・克魯斯客串的角色表明自己是「狄克西・諾莫斯」（Dixie Normous），然後用力吻上湯姆・克魯斯飾演的角色。「真好玩，」葛妮絲・派特羅後來解釋，「我先前從沒機會演這樣的角色。麥克・邁爾斯和他太太羅嬪（Robin）和我都是好朋友，他們來找我演出時，我的反應是，『哪有問題！你們要我演什麼都好。』後來服裝設計來了，要試穿，她的反應是，『來吧，幫妳準備的是緊身的連身皮衣褲，』我的反應就像『哇！好啊，還真不像我平常禮拜三下午會遇到的事，』可是，實在太好玩了，真不敢相信大家都說好，願意客串，那一天真棒，你知道吧，和湯姆・克魯斯熱吻！」[12]

至於湯姆・克魯斯這一位，電影要打出他的名號至少要奉上二千萬美元，卻一樣無償客串，演的也是演員。「像開狂歡派對，」他說，「好玩透頂。」[13]

這類精神方面的誘因——像開「狂歡派對」，「熱吻」大明星，穿

緊身連身皮衣，給好友面子，演出「笑死人」的場景，在大銀幕上被狗腿捧成「影史最拉風的影人」──於大明星、大導演，在在足以抵銷金錢的考量。例如先前提過不巧會和《王牌大賤諜》打對台、搶票房的《關鍵報告》，克魯斯和史匹柏兩人可都是有總營收的分紅權利。所以，《王牌大賤諜》若是大賣，想也知道，一定害兩人少掉一大筆進帳。然而，顯然兩人同都覺得金錢損失的風險，比不過在好友的片子裡面軋一角的趣味和滿足。

至於大明星為了滿足藝術的追求，寧捨數百萬美元的片酬屈就藝術片，一樣不在少數。例如拿工會的最低工資──或級別──去幫伍迪・艾倫演電影的大明星，名單可是猗歟盛哉：亞倫・艾達（Alan Alda, 1936- ），丹・艾克洛德（Dan Aykroyd, 1952- ），亞歷・鮑德溫（Alec Baldwin, 1958- ），茱兒・芭莉摩（Drew Barrymore, 1975- ），伊麗莎白・柏克利（Elizabeth Berkley, 1972- ），傑森・畢格斯（Jason Biggs, 1978- ），海倫娜・波漢・卡特（Helena Bonham Carter, 1966- ），肯尼斯・布萊納（Kenneth Branagh, 1960- ），麥可・肯恩（Michael Caine, 1933- ），施托塔克・錢寧（Stockard Channing, 1944- ），比利・克里斯托（Billy Crystal, 1947- ），約翰・庫薩克（John Cusack, 1966- ），李奧納多・狄卡皮歐，丹尼・狄維托（Danny DeVito, 1944- ），荷西・費雷（José Ferrer, 1912-1992），休・葛蘭（Hugh Grant, 1960- ），喬治・漢彌頓（George Hamilton, 1939- ），梅蘭妮・葛里菲斯，歌蒂・韓（Goldie Hawn, 1945- ），瑪麗・海明威（Mariel Hemingway, 1961- ），海倫・杭特（Helen Hunt, 1963- ），蒂・李歐尼（Téa Leoni, 1966- ），瑪丹娜，陶比・麥奎爾，約翰・馬可維奇（John Malkovich, 1953- ），黛咪・摩爾（Demi Moore, 1962- ），愛德華・諾頓（Edward Norton, 1969- ），西恩・潘（Sean Penn, 1960- ），茱莉亞・羅伯茲，克莉絲汀娜・蕾茜（Christina Ricci, 1980- ），薇諾娜・萊德，西碧兒・雪佛（Cybill Shepherd, 1950- ），梅莉・史翠普，蜜拉・索維諾（Mira Sorvino, 1967- ），莎莉・賽隆（Charlize Theron, 1975- ），羅賓・威廉斯（Robin Williams, 1951- ）。

好萊塢也不是人人全都熱衷這類自娛娛人的工作文化，這一點自不

待言。例如電視製作，這一部份可是佔公司大老闆收入的一大部份。電視製作體系比較類似以前的老片廠時代，而不像現代名流導向的影壇。現在的電視業跟其他產業差不多，做的也是一再重複、千篇一律的工作，被精密的時間表綁得死死的，長時間工作之繁重，會累死人。電視演員和片廠簽的合約一般都很長；導演的工作一概直接受命於片廠，若沒跟上片廠排的進度，可能就會被換掉；所拍的每一集節目，泰半都在片廠自家的攝影棚內拍攝，便於生產會計嚴密監督；後製作的費用，如以數位技術加工，能免則免；稽核和法務人員一定仔細過濾拍好的帶子，務必完全符合電視網的標準；最後的作品也要依節目時間長短作剪輯。「電視節目跟電影不同，電視節目從來就不可能比合約載明的時間再多一秒──或拍成『限制級』，」一名「福斯」片廠的高級主管說過，「拍電視的紀律是很嚴謹的。」[14] 拍電視另也像是片廠的超級搖錢樹──單單一部動畫電視影集，《辛普森家族》(The Simpsons)，於二〇〇四年就為「福斯」賺進超過二十億美元的授權和聯播收入。

　　家庭娛樂、電視製作、聯播業務等部門，雖然對片廠的盈餘有莫大的貢獻，卻像是在好萊塢群島偏暗的角落裡面埋頭苦幹，就算沒被隔絕在好萊塢的名流文化外面，距離也相當遙遠。他們的工作跟其他人一樣，主要在幫大家付帳單，所謂好玩、樂趣，全屬附帶條件。身在電影界，有權選片、拍片的那一批人，面對評價、義氣、名流文化的光環等等，拿去和千萬美元製作的電影相比，這時，「票友」的遊樂場或「經濟人」的會計室二者孰輕孰重，何者的誘因較大，可就未必始終涇渭分明，有清楚的區隔。

作假的文化
The Culture of Deception

> 問者：《大白鯊》一片到底是哪一點吸引你？
>
> 史匹柏：我可以講實話嗎？
>
> 問者：可以啊，直說無妨。
>
> 史匹柏：真要直說，我就麻煩大了。
>
> ——大衛・赫爾朋（David Helpern）訪問史匹柏[1]

　　好萊塢性命所繫的主力商品——打從好萊塢創建之初到現在，大抵未曾變過——便在好萊塢拱成名流的明星。早年，片廠老闆為了要將明星變成名流，採用了時興的新概念：作公關。十九世紀後半葉，公關業務的目標一般都不大，請報紙幫忙提一下已有的產品而已。[2]自由接案的公關代表，收費的基準便是產品於報上「出名」的次數，也因此，通行的作法便是由他們準備好新聞稿，讓報社編輯可以拿去填版面；但也有少數大動作的例子，例如巴南（P. T. Barnum, 1810-1891）搞的吹牛大法，搬演假事件來製造新聞，吸引記者去幫產品捧場。

　　不過，二十世紀初期，公關這一行的操作胃口變大不少，目標已經改成幫案主塑造當時的新型態產品：公意（public opinion）——起碼是那時大家自以為是公意者。當時的片廠大亨自然再把這一新概念拿來大加發揮，於自家的公司雇用專責的公關人員。當時片廠旗下電影明星的公共形象，即使不算是全由片廠公關一手打造出來的，也是他們整合出來的。他們用的手法，先前即已討論過了，有如捏造明星的生平，為訪

問和發言事先打稿，以免戳破捏造的生平，等等。那時的公共關係經由片廠操作，就這樣成了公開欺騙的美名。再到了一九二〇年代末期，電影加上了聲音，每一家片廠又再成立公關部門，組織更為嚴密，以嚴謹的作業推行公關的業務。

片廠新成立的公關部門，手中握有三大無堅不摧的利器供他們揮舞。第一，片廠自家就出新聞片，每週觀眾多達八千萬，片廠自然堂而皇之把吹捧明星的短片剪進新聞片內，趁機在大眾腦中把明星的印象打磨得光芒萬丈。[3] 當時重要的影迷雜誌，大部份也屬片廠所有或由片廠擺佈，片廠自然一樣可以透過這些雜誌，傳播片廠仔細過濾過的明星動態、消息。到了一九三〇年代，這類雜誌的讀者已經多達數千萬。最後，公關人員和當時領一時風騷的專欄作家，例如海妲・霍柏（Hedda Hopper, 1885-1966）、蘿薇娜・帕森斯（Louella Parsons, 1881-1972），維持共存共榮的關係；公關人員不斷供應這類作家寫稿的素材，連帶不斷鞏固旗下明星既有的形象。

至於大明星這邊，對於自己於銀幕上、下的人生都是「做出來的戲」，當然也毫無怨尤──而且，「做出來的戲」還很可能曲折離奇，高潮迭起。例如猶太裔的美籍雜耍女藝人，希奧朵西亞・古德曼（Theodosia Goodman, 1885-1955），生於辛辛那堤，踏入影壇後，由片廠取了藝名：希妲・芭拉（Theda Bara），連身世也改成阿拉伯公主和法國畫家在埃及生下來的女兒。所謂以「為了戲好」大可騙倒天下人，這樣的「撒謊執照」那時也入了戲，由一部描寫好萊塢的經典名片作了巧妙的舖陳：金・凱利（Gene Kelly, 1912-1996）和史丹利・杜寧（Stanley Donen, 1924-）合演的《萬花嬉春》（*Singin' in the Rain*）。這電影的劇情起自一九二七年的好萊塢，當時正值默片春秋鼎盛，金・凱利飾演的唐・洛克伍德（Don Lockwood）也是當時最紅的偶像明星，在銀幕上和一名報社記者講他崛起的故事，他和珍・哈根（Jean Hagen, 1923-1977）飾演的搭檔紅星麗娜・拉蒙特（Lina Lamont）的羅曼史。只不過，他的傳奇人生都是片廠的公關機器杜撰出來的，洛克伍德嘴裡說的，雖是檯面上的版本，片中卻演出了他的真實人生。

雖然明星的虛實人生，下了銀幕，差距未必那麼懸殊，但是卻也少見影人自動放棄撒謊的執照，只要有機會仍會任意在生平的事蹟穿插虛構的情節。例如雷蒙・布爾（Raymond Burr, 1917-1993），依《同性戀流行文化大百科》（*The Encyclopedia of Gay and Lesbian Popular Culture*）的說法，布爾雖然終身未婚，卻捏造出兩名過世的妻子和一名過世的孩子，說他第一任妻子死於空難，第二任妻子和（虛構出來的）兒子死於癌症。[4]

往後數十年，公關作業日益精進，娛樂媒體的管道幾乎壟斷在好萊塢片廠的手裡，明星的名氣跟著變成愈來愈寶貴的通貨，不僅於片廠如此，於明星本人也是如此。於今，明星的生活、經歷——無論真有其事還是編好的劇本——都可以包裝在一起，向外兜售，授權出去，大肆吹噓，天花亂墜也不嫌過火。即使是私生活，「狗仔權」（paparazzi rights）一樣可以拿來賣到天價。例如麥可・道格拉斯（Michael Douglas, 1944- ）和凱薩琳・麗塔瓊斯（Catherine Zeta-Jones, 1969- ）二〇〇〇年十一月舉行婚禮，就把拍攝權以一百五十五萬美元的價格，賣給英國的《OK!》雜誌（另一家打對台的雜誌，未經授權即拍攝兩人婚禮的照片，則被告上法庭，還由道格拉斯和麗塔瓊斯這邊告贏了）。[5]

由於大明星的財富、名氣，還有他們和影迷的感情臍帶，都來自他們的公共形象，所以，他們自然十分重視維繫公共形象不致破滅。其他如經紀人、演員、導演、製作人、劇作家、心靈導師、片廠高級主管等等，好萊塢大家庭裡的成員，只要能沾到明星光環的邊，也無一不是如此。所以，維繫大明星塑造給外界看的一切，鞏固大明星投射給外界看的價值，如今——其實應該說是一直——確實是好萊塢控制外界對他們觀感的一大法門。

假英雄之必要

大明星在社會大眾眼裡若不僅是電影裡的演員，甚至還是超脫電影銀幕的英雄，身價當然就會更高。好萊塢片廠是在第二次世界大戰期

間，因為不少紅星從軍，有幾人甚至自動請纓從事危險的戰鬥任務，像是詹姆斯·史都華（James Stewart, 1908-1997），這才發現大明星若是套上現實英雄的盔甲，更是身價百倍。當時美國的政府單位「戰時新聞處」，拿明星穿著軍服的照片製作海報，也等於是把他們拱成愛國的活招牌。好萊塢的大明星於第二次世界大戰期間，不僅如李奧·洛斯登（Leo Rosten, 1908-1997）所述，聲勢攀達「頂峰」[6]，片廠也刻意淡化銀幕上、下的英雄界線，特地和一些作戰英雄簽下片約，奧迪·墨菲（Audie Murphy, 1925-1971）便是這樣躍上大銀幕的，他是第二次世界大戰期間受勳最多的美國軍人（後於一九四八和一九六〇年間演出過二十多部電影）。

到如今，偌大的授權業務，更襯得明星於社會大眾心中投下的「現實英雄」，較諸以前，重要性只有過之而無不及。大明星一旦站上英雄的地位，即使遇到電影的票房失利，授權的身價依然不致於下跌。阿諾·史瓦辛格在此便是最好的例子，雖然他一連三部大片賣座都不夠好──《魔鬼末日》（End of Days, 1999）、《魔鬼複製人》（The Sixth Day, 2000）、《間接傷害》（Collateral Damage, 2002）──但是，他在大眾心目當中的動作英雄形象，始終未曾稍減，也因此，他於二〇〇三年還是有本錢要到鉅額片酬──也就是《魔鬼終結者三》的二千九百二十五萬美元片約──甚至還當選了美國加州州長。而且，史瓦辛格即使轉投政界發展，他擁有的控股公司還是為了保護他的銀幕形象，控告一家小玩具廠商銷售狀似史瓦辛格的點頭公仔，理由是：「史瓦辛格是全球人盡皆知的名人，他的名字和外貌價值數百萬美元，應該屬他個人獨有的財產。」[7]

為動作巨星樹立史瓦辛格這般英雄的形象，是需要在銀幕下也下一點工夫，淡化虛構和現實之間的界線，否則無以竟其全功。這類大明星於公眾面前，一定要有能力展現他們的本事，絕不僅只是背得下來戲裡的台詞、再塗上厚厚的濃妝、依導演的指揮調度演戲而已。大明星一定也要有能力透過言行舉止，讓外界覺得下了戲的他們，本來也就有過人之處，不僅生活的一切全在掌握之中，連一般人免不了的憂疑畏怯，他

也都能置之度外。例如湯姆・克魯斯接受電視訪問，便大談他拍《不可能的任務三》時騰空跳過高處的崖頂、騎摩托車撞車、走過熊熊烈火也不慌不亂；明星展現體魄，經過這一番精采的描述，便清楚在社會大眾心裡留下明星下戲依然威風凜凜、不失雄風、「人如其戲」的印象。

　　若是拍片有狀況，可能導致明星的英雄光環蒙塵，明星上電視節目自然以絕口不提為宜。動作片的明星若是透露武打場面是由特技替身代打，或動作場面裡的大明星是事後用電腦貼上人臉做出來的，片中的驚險場面都不是大明星親自上陣，那麼，再紅的「武打巨星」也很難維持沉著冷靜的大無畏形象。至於保險公司有權擋下他們演出危險場景，免得他們受傷，片中有明星露臉的動作場面又有多少是第二工作小組在別處拍的，明星本人根本就不在現場；進行後製作時，電腦繪圖公司又在拍好的畫面上加了烈焰或是其他危險狀況，讓大明星安然通過——這些，大明星一概不得對外透露。（不止，他們也可以放心，特技替身、保險公司和其他影壇同業也都不會戳破這一層假相，因為除了合約有保密條款作約束之外，大家也都有共識，知道下了戲還在演的這些假相，影壇人人同蒙其利。）

　　男星甚至連演戲化妝也不會承認，唯恐有損他們的陽剛味。例如喬治・庫隆尼就說他演柯恩兄弟的《霹靂高手》，片中髒兮兮的樣子用的是天然化妝品。他說，「我只拿泥巴往臉上抹，密西西比州的泥巴，要上戲前就往臉上抹。坐化妝椅我實在受不了，我才不喜歡，而且，反正就是要髒兮兮的嘛。」他說他拍《奪寶大作戰》（*Three Kings,* 1999）也沒上妝；「我就是伸手撈一點沙子往臉上塗，就［往攝影機前面］站過去，開始演……我還躺在沙地上滾，當個不想長大的小鬼，好玩嘛，這樣就不用坐化妝椅任人擺佈了。」[8] 不過，縱使庫隆尼真的拿泥巴往臉上抹，不表示上戲真的可以不作專業化妝，因為化妝有助於打光和拍攝，是十分重要的條件，也免得跳拍的畫面會前後不一。也因此（才不管大明星的臉上掛不掛得住），《奪寶大作戰》於拍片期間還是聘了十五名化妝師，成本較低的《霹靂高手》聘的是八個——其中一位還是華多・桑契斯（Waldo Sanchez），他在《霹靂高手》和另外八部電影裡面，都是喬

治·庫隆尼的個人髮型師。

　　大明星於電影展現的絕技，也可能被人吹捧成明星本來就有的真本領，即使毫無事實根據也無所謂。例如二〇〇二年的《金牌間諜》作宣傳時，就耍過作假的花招。片中主角艾迪·墨菲演的是拳擊手，該片公關便宣傳艾迪·墨菲本人真的也打拳擊。有記者問該片導演貝蒂·湯瑪斯，墨菲是「老經驗的拳擊手」嗎？湯瑪斯回答：「是啊，艾迪小時候，他爸爸就是打拳擊的，艾迪很小就會打拳擊了。」[9] 公關使的這一招「寫實」法，還真要把「破格撒謊」的使用範圍放得很大，因為，艾迪·墨菲的父親在他還在襁褓時便已過世，而且，他生前是紐約市的警察，不是拳擊手，艾迪·墨菲的繼父和兄弟，則是在冰淇淋工廠做事。不管怎樣，《金牌間諜》裡的拳擊場面，也不是艾迪·墨菲親自上陣，而是由一名特技演員奧斯丁·普利斯特（Austin Priester），充當替身代打的。

　　作假這一回事，絕大部份都非明星本意，少有人是因為做人不誠實、虛榮、自私才故意動用影壇這一「撒謊執照」。片廠、經紀公司、唱片公司、授權廠商等等聯手組成瀰天大網，也可以當作作假的遁辭，因為明星的公共形象於他們有利可圖，所以，他們不僅要編起作假的大網，還需要維持大網不破。

假寫實之必要

　　電影若是超越虛構的娛樂劇情，創造出恍若揭發重要人、事不為人知的內幕，好萊塢對之絕對青睞有加。導演有的時候甚至還會故意把片子裡的部份場景，拍得好像是紀錄片，製造這類的錯覺。例如史蒂芬·史匹柏拍《搶救雷恩大兵》，就剪了一段真的新聞片插進片子裡去；華倫·比提在《烽火赤焰萬里情》（*Reds,* 1981），也找了幾位親自參加過俄國大革命的真人作訪問，加進片子裡；康斯坦丁·科斯塔—加華斯（Constantin Costa-Gavras, 1933- ）拍《失蹤》（*Missing,* 1982）一片，也故意運用搖晃的運鏡、粗糙的底片和其他「紀實電影」（cinema-vérité）的

技巧。導演運用這類技巧、加上特選的器材，可以創造出極為逼真的效果，或說是看起來像真的一樣，而在觀眾眼前將「虛構」和「非虛構」二者的界線，故意淡化。觀眾有的時候甚至會被騙得以為電影裡面虛構的情節就是真實的事件。奧森・威爾遜拍的第一部電影《大國民》（1941），運用新聞片的風格，描述虛構的報業大亨查爾斯・佛斯特・肯恩（Charles Foster Kane）的一生，看得一部份觀眾真以為該片便是美國的報業大亨威廉・蘭道夫・赫斯特的確實生平傳記。

而當今的好萊塢導演，有的時候一樣會費很大的工夫去營造寫實的效果。例如大衛・羅素（David O. Russell, 1958-）拍《奪寶大作戰》一片，就不僅希望觀眾看的是描寫一九九一年伊拉克戰爭的娛樂劇情，也希望觀眾可以像他於 DVD 的導演評述裡說的，能夠洞察到那邊「到底有過什麼事」。他下工夫仔細複製電視新聞裡的戰爭影片和照片的畫面，又把他一部份拍好的帶子漂白，營造沙漠的視覺效果，連在亞歷桑那州的古廈（Casa Grande）一地拍片，也特地找來伊拉克難民當臨時演員。雖然劇情純屬虛構，寫實的效果營造得卻十分逼真。羅素自己就說，這部片子一九九九年於白宮試映時，當時的美國總統比爾・柯林頓（Bill Clinton, 1946-）還跟他說，電影「證明」五角大廈呈交的伊拉克報告都是真的。[10] 果真如此的話，那總統還真的要向藝術要電影情報才可以。

羅素營造真實感的手法可不止於此。例如，他還利用媒體訪問，跟《新聞周刊》（*Newsweek*）的記者說片中一幕子彈穿過人體器官的逼真特寫，是真的拿一具屍體當臨時演員拍下來的。「我們把子彈打穿屍體的畫面拍下來，」羅素還跟記者加了這一句，「片廠很擔心。」[11]《新聞周刊》登出「新聞」，說羅素拿真人的屍體拍攝中槍的畫面，古廈的警方馬上跟著擔心是不是有人違反亞歷桑那州的法律。這時，羅素才趕忙承認他透露給《新聞周刊》的說法，純屬虛構，目的只在宣傳，為的是強調該片的寫實。其實，他們拍這一幕特效，用的是特製的假人。

奧利佛・史東也極看重他拍的片子要有寫實的逼真效果。例如他拍《誰殺了甘迺迪》（*JFK*, 1991）時，就把演員的演出拍攝帶，和民間實際

拍的甘迺迪達拉斯（Dallas）遇刺的照片，還有史東本人找來酷似真人的演員（如以史提夫·雷德〔Steve Reed〕出飾遇刺的約翰·甘迺迪），以及紀實電影風格的假紀錄片，多方混合起來使用。史東為了加強片子的真實感，還在華府的「全國記者俱樂部」舉行記者招待會，大發驚人之語，說片中唐納·蘇德蘭（Donald Sutherland, 1935- ）飾演的神祕人物「Ｘ先生」，於華盛頓商場（Washington Mall）和紐奧良（New Orleans）區檢察長吉姆·蓋瑞森（Jim Garrison, 1921-1992；凱文·科斯納飾演）密會，揭發美國政府內部密謀暗殺甘迺迪總統的內幕，不僅真有其人，當天本人便在記者會的現場。史東後來甚至指認「Ｘ先生」便是佛萊契·普洛迪（Fletcher Prouty, 1917-2001），甘迺迪遇刺那時，他正好是美國五角大廈和中央調查局的聯絡官。但其實，Ｘ先生這角色是劇本捏造出來的，普洛迪本人也從來未曾對蓋瑞森透露過這類的事；普洛迪只是受聘於史東，擔任拍片的技術顧問而已——領有酬勞。《誰殺了甘迺迪》的一名片廠高級主管幫奧利佛·史東的說法緩頰，「奧利佛覺得這是為了戲劇效果而有的破格，可以接受，他只是想要點出片子的主旨。」[12]

電影即使改編自小說，真實感一樣是很重要的條件。例如導演道格·李曼拍《神鬼認證》，就在虛構的美國暗殺機關的小說情節，加進美國情報機構暗殺非洲國家領袖的流氓行徑，作為背景故事，也把美國華府的場景穿插進去。李曼還在幫電影作宣傳時，親口表示他加進去的材料，都是他已故的父親亞瑟·李曼（Arthur Liman, 1932-1997）向他透露的祕辛；亞瑟·李曼曾經出任美國參議院調查「伊朗軍售醜聞」（Iran-Contra）的首席法律顧問[13]。所以，即使《神鬼認證》根據的小說，始終未曾標榜情節有史實為本，改編成電影後，依導演的判斷，卻還是覺得有必要加進這類標榜真人真事的材料。

裝少年之必要

好萊塢於編劇兼演員班·史坦嘴裡，「唯一真正有價值的東西，就

是青春，這是［好萊塢］唯一有用的人生貨幣。」[14] 他說好萊塢就像「荷包滿滿的高中」。每一部描寫好萊塢的電影，幾乎都有好萊塢對青春癡迷的主題。就以亞倫・康寧（Alan Cumming, 1965-）和珍妮佛・傑森・李（Jennifer Jason Leigh, 1962-）所演的《真愛大吐槽》（*The Anniversary Party*, 2001）為例吧，講的就是幾位年華老大的演員要在年輕萬歲的好萊塢為自己找到角色來演。亞倫・康寧演的喬・塞利恩是編劇兼導演，要以自己寫的小說為本，拍一部愛情電影，小說的女主角是他著名的明星老婆，珍妮佛・傑森・李飾演的莎莉・納許。不過，由於莎莉已經四十歲了，他便改用另一名二十七歲的女星，葛妮絲・派特羅飾演的思凱・戴維森，演出自己老婆的角色。片中思凱跟莎莉說，「妳是我的偶像，我小的時候就愛看妳的電影，」莎莉的眼淚奪眶而出。莎莉後來跟她丈夫說，「你不知道那場面對我有多難堪，」她說，「我自己就是演員欸。」她先生聽了回答，「我一開始就沒想過要由妳來演這角色，妳太老了——妳若不覺得，那妳就和現實脫節了。就算我們想辦法能讓妳的臉再年輕個十歲，我還是沒辦法用妳來拍這電影。」

《真愛大吐槽》裡說的「現實」，指的便是好萊塢的製作人、導演、片廠主管、經紀人、演員，全都共有的看法：青春的外貌在好萊塢是賽過一切的本錢。即使好萊塢於草創的初期，拍電影這一行要的就是年輕：戴瑞爾・察納克二十六歲就當上「華納」的頭號製作人，艾文・索柏格二十八歲就當上「米高梅」製作部門的最高主管，大衛・塞茲尼克二十九歲當上「雷電華」的副總裁，主掌製作大權，哈爾・華里斯（Hal B. Wallis, 1898-1986）二十九歲當上「華納」片廠的最高主管。好萊塢的大亨就算自己老了，還是覺得他們的片廠交給有年輕人的外表和幹勁的人去經營會比較好；所以，到了一九四〇年，好萊塢片廠的製作人，絕大部份的年紀都在四十五歲以下。[15]

到了一九九〇年代，以二十五歲以下族群為銷售目標的授權產品，就算不是好萊塢各大片廠的命脈所繫，也絕對是金脈之所在，各大片廠自然更要理直氣壯去拍年輕觀眾愛看的電影了。產品廠商評估搭售交易會不會賺錢、連鎖戲院願不願意給上好的放假檔期、錄影帶連鎖業者是

不是會下大筆預購訂單買進錄影帶和 DVD、玩具和電玩製造廠商是不是會爭取產品授權等等，判斷的依據，便是好萊塢片廠拍的片子於年輕觀眾有多大的吸引力。為了維持產品和這一類族群不會脫節，片廠這時候於有線電視、廣播電台的廣告，百分之八十以上，集中在二十五歲以下的人口為收視主力的節目。電影的原聲帶也會仔細插入嘻哈、饒舌、還有其他青少年愛聽的音樂類型，只要可能，電影的卡斯也以保有青春美貌的明星（小孩子也算），作為優先考慮的主角。

也因此，好萊塢大家庭的明星或成員，一步入成年，每每就開始千方百計要遮掩外貌與時俱進的歲月痕跡。出現於公開場合不僅愛穿年輕一點的服飾，也會借助染髮、植髮、假髮、肉毒桿菌、膠原蛋白、拉皮，來遮掩實際的年齡。好萊塢大家庭為了維持青春永駐的假相，當然需要大軍支援，如染髮師、美容師、個人健身教練、整形醫生等等，陣容壯盛。

假演戲之必要

而好萊塢會出現「正統」戲劇和電影演出有別的觀念，也非巧合。其實，好萊塢的電影演員極為重視他們於正統劇院登台演出的機會，不少大明星遇到了機會，為了一償宿願，寧捨數百萬美元的片酬不要，就是要去演舞台劇。例如，二〇〇〇年，派屈克・史都華（Patrick Stewart, 1940-）暫停他在《星際爭霸戰》裡面飾演畢凱艦長，跑去百老匯演大作家亞瑟・米勒（Arthur Miller, 1915-2005）的舞台劇，《驅車下摩根》（*The Ride Down Mt. Morgan,* 1991），他這可是放著畢凱艦長的豐厚片酬不要，只拿一點象徵性的酬勞而已（還包括他在紐約的食住開銷）。史都華雖然已是享有盛名的好萊塢明星，卻把自己舞台劇演員的身份排在最前面，說他願意犧牲演電影的物質報酬，換取「在活生生的觀眾面前作現場演出的成就感」。

法國大導演楚浮於他拍的電影《日以作夜》，已經點破：演電影其實是很洩氣的苦差事，不過是把不同時間、不同地點、不同情況演出的

點點滴滴，到最後拼湊起來而已。拼出來的馬賽克拼圖，每一小塊不過幾分鐘的長度，對白、背景音效、視效等等，都是後來加上去的。[16] 不止，一點一滴的短暫演出還不按照順序拍攝——拍電影一般如此——所以，演員必須不斷換表情、換性格，維持連戲的假相。但是舞台劇一開演，演員的角色就從一而終，電影演員則否，電影演員必須乖乖聽從導演和場記的指揮，每拍一個鏡頭就要重新「入戲」一次。電影不依先後順序拍攝的作法，可是有藝難伸、無所發揮、虛耗心力的苦事呢。不時會有沒辦法掌握的狀況出現——像是現場出現不該有的雜音——那就有勞攝影機、燈光、收音、化妝師等等上來，打斷演出，趕快修正差錯；同一個鏡頭要用各種不同的角度重拍，單只為了日後剪輯片子的時候，「量」（coverage）夠多，不會不夠用。一拍再拍，耽擱不少時間，還不知重複了多少次，只會把電影演員和舞台劇演員體驗的臨場自發演出，距離拉得更遠。只不過，不管演電影這工作多沒有成就感，電影演員在他們拍的訪問錄影帶，在公開的場合，在電影獎領獎致辭的時候，還是不得不將他們的演技刻劃成臨場自發的藝術。

假讚美之必要

　　巴結奉承，本來就已經是通貨了，但在好萊塢又再經正式建制，每一部大製作的電影片廠會再拍「製作特輯」的短片，提供媒體宣傳使用，由演員、導演、製作人、編劇以記者訪問的形式，大力自賣自誇一番。「卡斯裡的每一個人都知道這樣的訪問，不管被問到誰，都要大肆吹捧那一個人，」這類「製作特輯」的製作人說，「一般公關人員都會陪在一旁，公關若覺得吹捧得不夠，就會要求重新再拍。」[17] 演出《鐵達尼號》的一名女演員也說，「公關人員最不想聽到你說的，就是把拍片幕後的祕辛真的說出來。他們只要聽你把讚美說得天花亂墜。」[18] 因此，明星、製作人、導演、編劇在這樣的訪問裡，一般便是一再彼此吹捧，像是「出眾的演員」、「舉世無匹的才華」、「天縱英才」。

　　這類訪問裡的過獎美譽，許多也流竄在送交媒體的電子新聞資料當

中；這類資料一樣是由片廠的公關人員編成電子「頌讚集」。一名片廠行銷主管說過，「電子新聞資料正好可以當答話樣本，明星接受訪問時可以作參考。」[19]

以這類照本宣科的訪問和新聞資料，傳唱好萊塢「讚美歌」，絕對不是到此為止。一場又一場的頒獎典禮，這裡、那裡的電影節，好萊塢的讚美歌可是繞著地球跑，到處都在唱，尤以奧斯卡金像獎的頒獎典禮唱得最兇——好萊塢的眾家明星和大家庭的其他成員，不趁這時候彼此大加吹捧，更待何時？

好萊塢瀰天蓋地、鋪將而來的「禮讚」——除了唱得演員、導演、製作人和其他領獎的人心花怒放——也在宣揚好萊塢做的事，沒有獨具一格、非比尋常的才華，還真做不來呢。

假功勞之必要

好萊塢大家庭對於自己之於拍片的功勞，向來以昭告天下為先。不過，直到一九五〇年代，電影的謝幕表，除了演員，沒幾個人的名字是列得進去的。一九四八年，好萊塢片廠的大型製作除了演員之外，一般也只看得到二十四人的名單。不過，片廠制結束，要求列名的聲浪就節節升高，到了二〇〇二年，大型製作除了演員，其他工作人員的名單一般可是會多達好幾百人。製作人這一項就和以前老片廠的時代不同，不只是一人而已，一般少說也有三人。一名頂尖製作人就說，「又沒人規定當製作人必須具備怎樣的條件，所以囉，現在誰都可以掛上製作人的頭銜。」[20]

這年頭，好萊塢電影的劇本，在工作人員表上掛的是誰的名字，也未必等於劇本真的就是出自該人手筆。字幕打出「撰寫」（written by）、「取材」（story by）、「編劇」（screenplay by）、「改編」（adaptation by）等字樣，往往是美國作家協會（Writers Guild of American; WGA）明令加註的，而且，多半是出現爭議後，由該協會仲裁的結果。這中間關係的不僅是掛名和信譽，往往還牽涉到六位數的「具名分紅」（credit bonus），

這是仲裁案的贏家才拿得到的。片廠會先呈交一份「具名提議名單」給美國作家協會，只要自認有權掛名的作家，都有機會就此提議名單提出申訴，要求改正影片的掛名，而且，若是掛名的人還有導演或製作人，那就屬於強制仲裁了。由於劇本開發、改寫的時程，往往經過數年不同的階段，之後也可能又被「劇本醫生」改過，拍攝期間再被導演改過，以致劇本作者掛名每每不動用仲裁權還不行。美國作家協會會組成一支仲裁小組，審查各請求人提出的陳述狀，這類陳述狀很可能長達四十頁，詳列劇本各式不同的草稿和修改狀況。連編劇群的成員於掛名用的是「&」還是「and」，看起來像是枝微末節的小事，在好萊塢大家庭也是大事（因為「&」表示掛名的人是集體創作草稿，「and」表示個人獨力寫了一份草稿）。仲裁的結果一出來，申訴人再不滿也要接受，因為該協會的仲裁是有法律約束力的。

不過，先前即已提過，導演往往會在電影上面打出「XXX 作品」的字樣，有一點像是先下手為強，在作者權的戰爭裡搶佔先機。即使像二〇〇一年編劇大罷工的威脅在目，山雨欲來，好萊塢的導演還是堅持他們有權這樣子掛名，反駁編劇界的異議是「對〔導演的〕創作領域作無謂的侵犯」——這是美國導演協會（Directors Guild of America）一名代表當時的發言。[21]

反過來，若是導演覺得執導出來的片子不合他們的標準，或有損他們於好萊塢大家庭的地位，依他們和片廠簽的片約、依美國導演協會的規定，導演是可以把自己的名字從影片上面拿掉，代之以假名：艾倫・史密西（Alan Smithee）。所以，從一九五五年開始，已經有四十位不止的導演把拍好的片子奉送到「艾倫・史密西」其人名下，連丹尼斯・霍柏（Dennis Hopper, 1936-2010）、亞瑟・希勒（Arthur Hiller, 1923-）、唐・席格（Don Siegel, 1912-1991）、約翰・佛蘭肯海默（John Frankenheimer, 1930-2002）等等名家，也曾在列。

片廠主管一樣把影片掛名看得很重，即使只限於檯面上的非正式說法，卻是他們工作成就的重要事蹟。例如羅伯・艾文斯一九七一年還在主掌「派拉蒙」的製作部門時，就表示《教父》一片的構想（甚至剪輯）

他也有功，而不管片子是改編自馬里奧・普佐（Mario Puzo, 1920-1999）寫的暢銷小說，而且，劇本是由普佐本人和法蘭西斯・柯波拉（Francis Ford Coppola, 1939-）合寫改編的，導演也是柯波拉。柯波拉對艾文斯這一番搶功的說辭，選擇隱忍不發，而且，時間還長達十年（普佐也是）。後來，到了一九八三年，柯波拉終於發了一封電報給艾文斯，表示，「多年來，我力持紳士風度，對於你對外聲稱與聞《教父》一片的攝製工作……只是，你對外吹噓《教父》的剪輯一概由你指揮的蠢話，不時傳回到我耳裡，目中無人的自大，聽得我怒火中燒。你於《教父》一片的功勞，不外就是動不動惹我生氣，拖慢進度。」[22]

至於艾文斯說《教父》一片的拍攝構想是他的功勞，艾文斯的說辭是他於一九六八年和馬里奧・普佐就談過了，那時，普佐寫的小說還沒完成，艾文斯先用高價的美酒和雪茄哄得普佐大悅，取得了小說的優先承購權，也把書名從《黑手黨》（The Mafia）改成《教父》[23]。但依普佐本人的說法，根本就沒那一場會面，普佐記得他是透過經紀公司「威廉摩里斯」，把優先承購權賣給「派拉蒙」，他本人始終未曾親自參與這一件事；而且，書名也是他自己選的，艾文斯沒幫上忙。

法蘭克・亞伯蘭茲（Frank Yablans, 1935-）於《教父》拍片期間正好是「派拉蒙」的總裁，對於艾文斯的事，說法如下：「他搞得大家全都以為柯波拉和《教父》這片子沒有一點關係。他編了一則神話，說他才是《教父》真正的製作人……徹頭徹尾都是他自己在胡思亂想。」[24] 無論如何，艾文斯有辦法編一則神話把《教父》一片的功勞往自己頭上套，一戴就是十年，還是證明他在好萊塢的地位（和權勢），撐得住十年的吹噓。

即使功勞名不符實，好萊塢大家庭還是重視得不得了，一名製作人說，這樣的功勞簿，等於是好萊塢的「名人錄」（who's who）。網際網路出現的資料庫，「網路電影資料庫」（IMDb），現在便是大家廣為參考的好萊塢點將錄，形同正式的好萊塢「成績本」。

假新聞之必要

　　「作假」的文化於好萊塢如此昌盛，不僅在於作假的人發現：虛構的電影和他們發送的宣傳資料袋二者的界線若是模糊一點，於他們有利可圖，另也在於他們有把握：娛樂媒體絕對不會拆他們的底。片廠的宣傳部門和娛樂媒體，每每還有同夥的共犯關係。例如，大明星上電視節目以前，明星的公關人員和電視節目的項目製作人（segment producer）、撰稿（二者往往就是同一個人），幾乎沒有例外，都要先開一次「訪問預備會」（preinterview）。「這件事的天字第一號鐵律，」CBS 一名晚間節目製作人解釋，「就是項目製作人和公關合作，訪問節目排定的來賓。公關會表明他（她）要什麼。明星本人若是沒有參加開會，就由項目製作人依他和明星公關人員的討論寫好訪談的內容，說不定加一些報章雜誌文章裡面的摘要。項目製作人再把訪問大綱交給公關或來賓本人。來賓抵達攝影棚時，項目製作人就再看一遍訪問大綱，節目主持人也會拿到藍色的索引卡，訪問大綱已經條列在上面。絕對不會有來賓被暗算的。」[25]

　　明星公關提來的「談話頭」，目的多半在把明星公共形象可能有的弱點，磨得再好看一點。「公關若是要加強來賓紅遍全球的印象，」該CBS 製作人再說，「就會提議主持人要早一點問來賓在國外和國際名流見面的事，像是晉見英國女王之類的。沒有人會去問女王是否真有其事。」

　　娛樂媒體的記者配合明星的公關人員，強化明星的形象，對記者也不是沒好處，不僅訪問因此會有耐人尋味的伏筆，也有助於維繫記者和明星公關的交情，記者往後比較容易從公關那邊取得其他名流的情報。

　　維持明星良好的形象，雙方同蒙其利——另一種作法也可能是避開敏感話題不要去提，像是年紀、離婚、小教信仰等等，只要是好萊塢大家庭和娛樂媒體同蒙其利的一切假相有受損之虞，兩邊自以聯手遮掩是為大吉。好萊塢大家庭和娛樂媒體心照不宣的默契，也曾搬上銀幕，由「革命電影公司」的老總喬‧羅斯拍成一九九九年的喜劇《美國甜心》

（*America's Sweethearts*），片中的鬧劇主角便是比利・克里斯托飾演的影壇公關李・菲利普斯，身負使命，要為電影戲中戲的男女主角艾迪・湯瑪斯（約翰・庫薩克飾演）和桂恩・哈里遜（凱薩琳・麗塔瓊斯飾演）捏造浪漫的情愫。這一位公關為了爭取娛樂記者合作，以免費的旅遊、旅館住宿、送禮、專訪大明星、洩漏明星活動的假影帶，等等，賄賂媒體記者。

　　好萊塢和媒體於真實世界的關係，雖說有的時候是很像《美國甜心》演的鬧劇，卻是從雙方互惠的嚴肅基礎發展出來的，即如泰德・法蘭德（Tad Friend, 1962- ）於《紐約客》雜誌寫的一般，大家都有的共同利益，有一項便是絕對不揭穿這是雙方互惠的共識。「假裝公關顧問跟這類報導完全沒有關係，對大家都好（唯一的例外可能就是讀者了），」法蘭德寫道，「這對記者有利，因為這樣表示記者有過人的本事，滲透到了外人罕至的寶地；這對明星有利，因為他看起來沒有懼色，也不像有人在一旁幫他打點；這對公關一樣也有好處，因為對明星好，對明星的公關一定也好。」[26]

　　有的時候，名人公關和記者的合作關係，也可能牽扯到實質的好處。依肯恩・奧萊塔（Ken Auletta, 1942- ）於《紐約客》為哈維・韋恩斯坦勾劃的側寫，哈維・韋恩斯甚至會向記者示惠，換取記者於報刊的美言。有一次，他就幫「《紐約郵報》（*New York Post*）的第六版〔也就是八卦專欄版〕主編理查・強森（Richard Johnson），弄到替《噴射機富豪》（*Jet Set*）寫劇本的機會。」[27] 這樣的工夫，雖說未必次次都能如願以償，卻還是襯托出片廠有多重視打造旗下明星──還有他們自己──形象的控制權。

　　好萊塢的作假文化植根之深，也無足驚訝。電影這一行的財富，絕大部份不就是從影人有辦法用電影、電視創造出大家覺得像真的假相嗎？──連所謂的「實境秀」（reality show）也還是假相──而為世界各地的世人帶來娛樂。不止，他們創造的假相，若要發揮最大的獲利能力，就一定要擴張到別的產品上去──例如錄影帶、電玩、主題遊樂園項目、玩具等等──維繫多年都不會破滅，就算無法維持到好幾十年，

至少也要好幾年才可以。所以，維持明星——還有其他算式的條件——於銀幕上、下有一致的形象，在好萊塢的大家庭，於今也不過是這一擴張過程的一部份。

好萊塢的政治邏輯

The Political Logic of Hollywood

腦中的畫面
The Pictures in Our Heads

白宮裡的人都以為他們有權有勢。不對。弄出這些［畫面］的人才
有權有勢……他們有辦法鑽進你的大腦，完全掌握你看到的事、你
在做的事、改變你的感覺、改變你遇到的一切，這才是真的有權有
勢。」

──班・史坦，《她唯一的罪》（*Her Only Sin*） [1]

政治，拉到最大，就不僅只是贏得選舉、任命官員、影響選舉這麼
簡單了。依哈洛德・哈斯威爾（Harold Lasswell, 1902-1978）為政治拈的
經典定義，所謂政治，便是「有誰在什麼時候用什麼方法要到了什麼東
西。」[2] 這裡的「什麼東西」，既是有形的利益，帶來的是財富，也是良
好的形象，帶來的是榮譽。若是這樣子看政治的話，電影既然有辦法為
一大類族群建立褒或貶的形象，自然也等於是政治力量。

華特・李普曼（Walter Lippmann, 1989-1974）於其一九二二年就公
眾意見作的研究，將這類定型的印象，冠以「刻板成見」（stereotype）
之名──名稱取自當時印刷廠排版用的固定字模。「世人都是用腦中既
有的刻板成見，來看待身邊的事物」；李普曼也寫道，這樣的成見就像
「我們腦中的圖畫」，即使「未必一貼就符合外在的世界」，亦然。[3]

而電影一打上銀幕，就證明到目前為止，電影是這類「腦中圖畫」
最強大的載具，因為較諸之前的相片、繪畫等等靜態的圖像，電影呈現
的現實假相還要可信得多。電影超越識字的束縛，更比圖書容易親近，

等於是為電影工作者奉上前所未有的強大權力，以之塑造世人對於周遭世界的觀感。

　　一八九〇年代，那時劇情長片（feature film）還沒問世，好萊塢也還沒建立，草創年代的影人，創造的是他們版本的現實，那時叫作「史實片」（actuality film），一開始是「重建」過去的史實──例如重演美國總統威廉・麥金利（William McKinley, 1843-1901）遇刺一事──未幾便轉向搬演時事。一八九四年，一名影片製作人付錢請兩名拳擊手，詹姆斯・寇貝特（James Corbett, 1866-1933）和彼得・寇特尼（Peter Court-ney）進行一場獎金賽，賽程於每一回合都控制在九十秒（那時攝影機能拍的最長時間），於最後一回合的高潮，由寇貝特將寇特尼擊倒在地。[4] 拳擊賽影片就此轟動一時，一八九七年，單單一場比賽就可以賺進七十五萬美元（換算成二〇〇三年的幣值，約當二千五百萬美元）。

　　再到後來，他們想到拍片的題材未必要侷限在重建史實（或搬演當代的時事），製作人馬上就開始將他們使用的媒材擴張到虛構的題材，而拍出一九〇三年十二分鐘長的《火車大盜》（*Great Train Robbery*）一類的片子。到了一九一五年，電影製作人一年趕工出貨的片子，已經超過四百部的劇情長片了。

　　這類影史早年的影片，一般套用粗糙的刻板印象，描述不同族群的工作、玩樂群像，而將社會公認的社會習俗、行為舉止、穿著時尚等等，傳達到廣大群眾的腦中，尤是大城市裡的新移民。有的片子也生動刻劃美國建國的大事。例如導演葛瑞菲斯生平執導的作品超過四百部，就有一部史詩大片，將美國南北內戰重現於觀眾面前：《國家的誕生》（*The Birth of a Nation*）。片中刻劃的非裔美人（由白人演員塗上黑色的顏料演出），和美國的南方白人（身穿白色的三K黨人〔Klu Klux Klan〕長袍），便反映時人對於這兩類族群俗套的印象。這一部一百九十分鐘長的電影送進白宮，於當時美國總統伍德羅・威爾遜（Woodrow Wilson, 1856-1924）面前放映（美國史上第一部在白宮放映的電影），威爾遜對片中虛構的場面看似頗有感觸，說，「簡直像用閃電在寫歷史，只可惜片子太真實了。」[5]

這一媒體創造出來的影像威力如此強大，假的看起來也像真的，以致於這時候的政治議題就變成了：誰才有權力掌握這樣的媒體？影壇西遷好萊塢落地生根以前，美國的政府單位已經在想辦法要控制這一新興的強大媒體了。早在一九〇七年，芝加哥便已通過一項法案，准許政府機構對電影進行審查。一九一五年，美國最高法院就這問題作出裁定，支持地方政府有權審查電影，明白將電影劃歸為「娛樂」，特別排除在美國憲法第一修正案的保護之外。[6]

　　第一次世界大戰爆發，美國聯邦政府也表明有意插手管制電影拍攝的內容。當時的美國總統威爾遜和好萊塢的幾家大片廠打商量，要他們以電影宣傳親政府的觀點。之後，美國的電影若要出口，一樣要符合這類觀點——美其名曰「教化資料」——威爾遜設立的公共情報委員會（Committee on Public Information）才會批准放行。喬治・克里爾（George Creel, 1876-1953）那時出任威爾遜總統新設的檢查機關主管，他便作過解釋：「我們只是希望美國出口到國外的影片，反映的是美國健康、活潑的生活樣貌，對美國的人民和制度有持平的看法。」[7] 由於那時美國的電影，除了在國內上映，也幾乎全都會出口到國外，這樣的法令和機關就給了美國政府奇大無比的權力，去箝制美國海內外的電影觀眾會看到怎樣的電影。

　　到了第二次世界大戰，當時的美國總統小羅斯福又再於「戰時新聞處」裡面成立「電影局」（Motion Picture Bureau），既檢查電影又利用電影，以之動員美國民眾支持戰事。「戰時新聞處」由國務院外交官、白宮官員、軍方人員組成，由記者出身的艾默・戴維斯（Elmer Davis, 1890-1953）主掌兵符，費心要好萊塢拍出來的影像，可以把美國宣戰的敵人——德國和日本——刻劃成十惡不赦。戴維斯自己也講得很明白，「要把宣傳的觀念灌輸到大多數人腦子裡去，最簡單的方法就是透過娛樂性質的影片，讓觀眾在不知不覺當中，接受宣傳的觀念。」為此，片廠的劇本每一部都要事先送交該單位，由他的部屬審核，由該處人員就演員對白、角色刻劃、劇情發展提出修正的建議，務求將德國和日本兩大敵營，刻劃成凶神惡煞。例如有一部泰山（Tarzan）電影，「戰時新

聞處」就堅持片中的野獸一見到德國人，就群起騷亂。[8]

　　一九四〇年代末期和一九五〇年代初期，眾議院的「反美調查委員會」把美國電檢的政治焦點，從影像呈現的價值觀轉移到攝製影像的人的價值觀，雷厲風行，簡直像是對好萊塢進行一場全面的文化大整肅。被控顛覆罪名的編劇、導演、演員，在國會的調查官面前有一選擇：點名其他同樣從事顛覆活動的同行，以示懺悔。當事人若是拒絕配合，可能會被安上藐視國會的罪名，重則可能坐牢。如前所述，好萊塢的各大片廠這時不僅沒有趁此機會大力支持旗下的創作團隊，反而助紂為虐，宣佈旗下影人若敢不從，即使援引憲法「不證已罪」的條文自保，片廠都要將之掃地出門。片廠為了保住自己的面子，甚至還雇用聯邦調查局退下來的幹員，幫他們揪出所謂的「害群之馬」：也就是可能和共產黨有瓜葛的個人或小團體。風聲鶴唳之餘，不少編劇、導演因此被列入黑名單。就算沒在黑名單之列，也從此再也沒機會為美國影壇奉獻心力（至少不可以具名）。雖然國會的調查就算查出有證據，足以證明有導演、編劇、演員真的將明顯是共產黨的宣傳或主張，偷渡到好萊塢的電影裡去，那些證據也少之又少。只不過，人心惶惶之下，好萊塢的片廠開始主動過濾，直到一九五〇年代都還未歇，生怕電影裡面有蛛絲馬跡又會被人以政治調查之名，冠上顛覆美國人民生活的罪名。

　　至於覬覦好萊塢影片賽璐珞威力者，絕對不止於美國聯邦政府這一方；聯邦政府基於戰時和承平的諸多考量，當然想要控制好萊塢電影的拍攝內容。但是，一九二〇和三〇年代，地方的政治人物、宗教組織、自命公民道德大護法的人——例如天主教崇禮尚德聯盟（Catholic League of Decency）、美國革命女兒會（Daughters of American Revolution）、全國家長教師聯合會（National Congress of Parents and Teachers）——無不主張他們也都有權進行電影審查。

　　至於好萊塢大亨這邊，他們在好萊塢打下的江山，那時還沒有多穩固，未足以頂得住排山倒海而來的壓力。之所以未臻穩固，一部份原因就在於他們崛起得太快，不出一世代的時間，就從移民圈外人躋身為業界大腕——也要到了他們力爭上游所要追求的社會地位。尼爾·蓋伯勒

在他的著作《自成帝國》就寫過，「愚夫愚婦抨擊他們這些好萊塢猶太人密謀推翻美國的傳統價值，推翻維繫美國傳統的權力結構，他們自己卻也迫不急待要擁抱這些價值，努力要打進這權力結構裡去。」[9]那時，他們也要考慮他們的經濟能力還不夠強大。大家應該都還記得，那時大部份的片廠——派拉蒙、米高梅—洛伊斯（MGM-Loews）、華納兄弟、福斯、雷電華——賺的錢，大部份出自自家的電影在自家的首輪戲院放映的票房收入。而且，他們的戲院、他們利潤的源頭，面對地方的法令和選擇性杯葛，防禦力可是特別低。

　　所以，好萊塢的片廠大亨為了保證影片符合外界認定的禮法標準，便聯手決定旗下電影要以哪一種刻板印象去呈現美國社會的面目，他們不再插手，而改將大部份的權力都交出去。所以，各大亨於一九二四年同意以默許的方式，由一位專人來處理電檢的事：威廉・海斯（William Hays, 1879-1954）。海斯是卸任的美國郵政總局局長，獲美國政府授命，全權負責於民間、宗教、政府等相關部門折衝協調，擬出眾所公認的標準，或說是「製作守則」（production code），片廠往後拍的電影，只要於美國的戲院放映，就必須遵循這些守則。「海斯辦公室」就此問世，由各家片廠組成的同業公會——「美國電影協會」——支持，進行電檢作業。「海斯辦公室」設立的內部檢查制度，還不僅是禁止裸露、淫穢、露骨的暴力等等鏡頭而已，連有些題材（例如異族通婚）也全然不准出現，有些類型的角色（例如警察）於片中的描寫也作了限制。劇情若是涉及爭議的題材，結局也必須事先徵求批准。

　　到了一九二七年，電影的攝製、剪輯，幾乎無一層面不在「製作守則」的管轄範圍之內，各家片廠也都有一份「嚴禁暨注意事項」的清單，廣為流傳。最早的禁止事項包括「侮蔑軍方，毀謗教士，濫用旗幟，煽動鬧事，妖冶放蕩，暗示裸露，虐待兒童暨動物，非法運毒，從娼，性變態，淫辭穢語，強暴，異族通婚，男女共臥一床，性衛生，生產，洞房之禮，同情罪犯，熱吻。」

　　幾年後，有聲片取代默片，電檢就變得更複雜了。同步音效加進影片之後，要再作更動就困難多了；片子完成後要刪掉不宜的畫面或是打

好的字幕，都有麻煩。所以，「海斯辦公室」開始把審查從影片往前回溯到企劃案的劇本去[10]，但這樣一來，電檢作業的組織規模跟著變大，侵犯也跟著放大。「海斯辦公室」權勢鼎盛的年頭，還規定電影只要講的是執法人員的故事，劇情裡面的犯法之徒，絕對不可以逃過法律的制裁；劇情裡面只要有離婚的情事，就一定注定是悲劇收場。

一九三〇年代，電影的題材若是以社會問題為焦點，例如貧苦大眾的生活，都會招徠「海斯辦公室」不以為然的眼神，片廠當然從善如流，多上一點怡人的輕粥小菜，例如「神經喜劇」（screwball comedy）。那時依導演背負重重壓力，不得以嚴肅的手法處理經濟大蕭條的時代悲劇，也曾被普萊斯頓・史特吉斯拿來在一九四一年出品的喜劇片，《蘇利文的旅程》，好好發揮了一番。片子描述好萊塢一名功成名就的大導演，喬爾・麥克雷飾演的約翰・蘇利文，不肯依片廠的要求去拍另一部賺錢的鬧劇片，反而決定要拍政治議題的電影：美國貧苦大眾的淒涼境遇。只是，片中蘇利文以社會寫實的電影取代打鬧的爆笑片，落得自己萬劫不復：不僅他要拍的電影，《兄弟啊，你死哪裡去啦？》（*O Brother, Where Art Thou?*）拍不成，他自己還有牢獄之災（為了他沒做的命案冤枉下獄），結果，他在獄中才發現：窮人才不想進電影院看以貧苦大眾為題材拍的社會寫實片，窮人進電影院就是要看打打鬧鬧的爆笑片。所以，蘇利文以寓意濃厚的方式重獲自由之後，就此甘心回頭去拍片廠要他拍的電影：不會惹人嫌的喜劇。好萊塢的主流影人，大部份便和這一位虛構的蘇利文一樣，不作強辯，但也默然接受他們工作的環境加諸他們身上的政治枷鎖。

片廠制土崩瓦解後，「海斯辦公室」和官方正式的電檢作業隨之漸漸隱沒入歷史。（美國政府這時也已經將「戰時新聞處」解散。）但是，政治人物、利益團體等等，凡有意影響公共意向者，卻始終未曾忘情於塑造大眾腦中的圖畫。而片廠這邊，雖然已經掙脫正式電檢的鐐銬（至少於美國可謂如此），也始終未能忘卻政府手中還是握有權柄，雖說不會明目張膽向他們施壓，但於各家片廠母公司遍佈全球的利益，還是有不小的影響。

遊戲規則
The Rules of the Game

　　好萊塢也有其政治軌道，無人得以擺脫軌道的引力。其實，後來新興的片廠制，本身便是因為三波政府出重手作干預而催生出來的。第一次是在一九四八年，當時美國司法部有一提議，好萊塢片廠不接受也不行，因為美國司法部提的是：片廠若不放棄要挾大零售通路的陋規，那就等著反托辣斯的刑事調查吧。各家片廠無奈之餘，陸續和美國司法部簽下和解書，以致原本只要拍好電影，扔給形如禁臠的戲院去放映，便可賺進大筆鈔票的成規，就此隨風而逝，也逼得他們不得不朝危險一點的水域探進，拍出比較有競爭力的影片，送進廝殺慘烈的競技場，力拼授權和出售的業績。這時，片廠的利潤怎麼說都要劃上大問號：戲院不再於掌握當中，票房自不再可恃。好萊塢的片廠這時要改將重心放在創造智慧財產，放眼多處市場，作長期利用才行。

　　第二波政府干預是在一九七〇年。一九六〇年代初期，電視觀眾成長的幅度極大，已達電影觀眾人數近十倍，華特・迪士尼——還有那時的路・魏瑟曼——也已經證明製作公司為當時的三大電視網拍攝益智遊戲、影集等等節目，加上再和地方電台作聯播，還是可以日進斗金。好萊塢的各大片廠當然也知道，他們一定要找到打進電視市場的門路。只是，眼前有非比尋常的路障擋在那裡：各大電視網。當時黃金時段的電視觀眾群，形同 CBS、NBC、ABC 三大電視網的囊中寶物，全美最重要的市場，大部份都在三大電視網的掌握當中，什麼時候播什麼節目，等於是三大電視網在決定。而且，三大旗下也都有子公司在幫自家人製

作節目。只要三大電視網播放、聯播的節目，還都由三大自己拍攝，好萊塢的電影片廠搶進的門路，可就窄到過不去了。

　　只不過，電視和電影不同，電視有政府機關在監督。聯邦傳播委員會的七席委員，是由美國總統指派。美國六年一期的公共頻道電視廣播執照，必須符合哪些規定才能定期換新，便掌握在這七名委員的手裡。一九七○年，「米高梅」的路・魏瑟曼和其他片廠老闆在華府努力多年的遊說工夫，終究沒有白費，美國政府這一次可就改幫好萊塢片廠出頭了。該年，聯邦傳播委員會通過先前便在討論的〈財聯法〉，讓好萊塢的片廠在電影產業佔盡優勢，電視產業的生意絕大部份就此被電影片廠從電視公司手中搶走。當時的六大片廠——原本坐擁利用率不高的攝影棚，要養大批技術人員，銀行裡還有大筆貸款——又再從獨立的電視製作公司買進舊片和拍攝器材，例如「史貝靈製作公司」（Aaron Spelling Productions）、「李爾坦頓製作公司」（Norman Lear/Tandem Productions）、「德西露」（Desilu）、「蘿莉瑪」（Lorimar）、「葛瑞菲斯製作公司」（Merv Griffin Productions），進一步稱霸電視產業。結果，好萊塢片廠的金雞母這時搖身一變，成了電視節目，而不再是電影片。例如「哥倫比亞三星」單靠三部影集——《妙管家》（*Who's the Boss?*）、《奉子成婚》（*Married with Children*）、《鑽石女郎》（*Designing Women*）——於一九九○年代就幫他們賺進五億美元的授權收入。

　　第三波政府干預則幫好萊塢片廠鋪路，順利和電視網結下秦晉之好。聯邦傳播委員會於一九九○年代初期將〈財聯法〉的規定稍加放鬆，到了一九九五年，甚至就此廢除。〈財聯法〉一廢，等於為好萊塢的大片廠和美國的大電視網敞開垂直整合的大門，兩邊就此可以名正言順合併成為大集團，製作、發行、電台、網路、有線、衛星等等，齊集於集團的掌握之內，不僅直通美國的收視大眾，連全世界看得到電視的地區，也泰半不脫他們掌握。

　　而且，當時美國政府對影視兩邊的卡特爾式發展，決定睜一隻眼、閉一隻眼，這樣的態度雖說擺得不是很明顯，於美國影視業的發展卻一樣重要。例如當時的「DVD 聯合會」（DVD Consortium），美國司法部

不但不反對美國片廠和日本、歐洲 DVD 製造廠商達成的協議，還暗地相挺。大家應該都還記得，一九九四年「時代華納」和日本盟友「東芝」，就一起去找「新力」和「飛利浦」打商量。那時，「新力」和「飛利浦」手上共同持有錄音數位編碼的專利權，「時代華納」和「東芝」擔心他們會利用手中的專利權，在業界的共同開發協議搶得先機，便要求美國司法部針對「誤用暨濫用優勢專利組合以箝制競爭」，發佈管理規則。[1] 美國司法部擬訂的管理規則，由「時代華納」轉送到「新力」和「飛利浦」手中，看得「新力」和「飛利浦」的高級主管當這是美國政府發佈的明確警告，要他們和「時代華納」合作。所以，一九九五年十二月十二日，「新力」和「飛利浦」聯合「時代華納」、「東芝」、「松下」（「松下」那時名下還擁有 Panasonic 和「環球影業」兩家公司），將專利權集合起來，組成「DVD 聯合會」。幾家大廠以卡特爾方式孕育出來專利協議，就這樣給了好萊塢莫大的決定權，能逕行裁定他們的電影可以在哪裡、又要在什麼時候，以 DVD 的格式推出上市。

由於好萊塢片廠這時的「利潤中心」（profit center），不是直接由政府管轄（例如電視台的擁有權），就是得力於政府暗中相助（例如他們於 DVD 的壟斷權），以致片廠的母公司自然開始留意，千萬不可以去惹政府不快，到底他們的行動守則是政府在訂的。別的不論，美國政府覺得何謂有助「維護公共利益」，片廠這時就要好好注意才行。例如一九七〇年代初期，〈財聯法〉開始發威，美國便由當時的尼克森（Richard Nixon, 1913-1994）政府，召集電視製作人和片廠高級主管，進白宮開了一連串會議，希望改造美國民眾對於毒品問題的看法。艾格·克羅（Egil Krogh, 1939- ）時任尼克森內政的策士；依克羅的說法，尼克森和他那時的檢察總長約翰·米契爾（John Mitchell, 1913-1988）同都認為，若是有電視節目或電影將吸毒者刻劃成「都市犯罪的一環」，而非「上癮無法自拔的受害人」[2]，對於美國政府反毒的「戰爭」應該會有幫助。所以，美國尼克森政府的官員要求片廠不要再將毒蟲刻劃成自殘而已——也就是不要像奧托·普雷明格一九五五年的電影《金臂人》（*Man with the Golden Arm*）刻劃的那樣——而要刻劃成危及整體社會的大毒

瘤。克羅因此還為大製作人、片廠大老闆，辦了幾場精心籌備的「宣傳秀」，由執法單位幫大家示範：毒販怎麼會像現代版的萬惡吸血鬼，一旦遭毒販吸血鬼感染，等於掉進毒癮的無底洞，需要不時就以搶劫、殺人來取得所需的毒品，而於全美各地掀起一波又一波的犯罪潮。[3]

有幸恭逢其盛的製作主管，當然都懂尼克森政府的言下之意。「華納兄弟」一名副總一九七一年參加過白宮的這類會議，他就說，「那些白宮的人把意思表達得很清楚：他們要電影裡面多一點毒蟲壞蛋。這在我們當然沒有問題。」[4] 這些主管還乖乖寫了不知多少備忘錄，分送給編劇，建議拿毒蟲作影集裡的壞蛋。結果，自然就是無惡不作的罪犯——從搶劫到強暴到盜用公款——現在一般也都會吸毒。

二十年後，美國政府又再提供更直接的金錢誘因，要電視台配合政府的反毒宣傳。一九九七年，美國國會通過法案，美國電視網依白宮「全國毒品管制政策小組」（Office of National Drug Control Policy）批准的反毒宣傳要點，融入影集的劇情裡去，即可依法向政府請領經費補助——只是算式很複雜就是了。為了符合補助的條件，片廠主管每每必須和該政策小組的官員協商劇本的重點。「華納兄弟」一名電視主管就說，「白宮當然要看劇本。劇本當然要他們先批可才算數。」[5] 話說回來，即使不為了金錢的補助，電視台和片廠主管也多的是理由不要去惹政府監督單位發脾氣才好。

片廠於電視依賴日深，基於經營上的考量，自然除了政府官員的意見，也要將其他利益團體於國會、白宮、聯邦傳播委員會的影響，納入考慮。地方電視台播放的節目、電影或是片廠製作的其他影片，畢竟也需符合播映地區的「公共利益」才行。片廠最早遇到的這類難題，來自全美有色人種權益促進會（National Association for Advancement of Colored People; NAACP）。片廠先前已經和這組織有過交手的經驗。一九四二年，該促進會曾經說服「迪士尼」修正他們動畫電影《南方之歌》（*Song of the South*）裡的黑人形象，後來還成立好「萊塢聯絡處」（Hollywood Bureau），負責該會和片廠最高主管——例如大衛・塞茲尼克、戴瑞爾・察納克、路易・梅爾等人——聯絡等等事務，避免電影出現貶損黑

人的刻板印象。[6] 只是，全美有色人種權益促進會雖然早就有了勝績，於好萊塢片廠的影響力卻不大，因為，他們幾乎沒有機會在電影攝製之前就先看過劇本——等拍好了才知道，為時已晚。所以，該促進會決定改將焦點放在電視這一邊。

結果，各大電視網那時也已經知道要從善如流，願意配合促進會的要求。全美民間動亂諮詢委員會（National Advisory Commission on Civil Disorders）於一九六八年提出報告，指出美國因為非裔美人的生活於媒體呈現的樣貌有誤，以致「正在分裂為兩種社會，一黑，一白——分處兩邊，也不平等」；美國各大電視網對於外界是否會指責旗下節目誤用刻板印象、助長種族分裂，這時自也特別敏感。為了應付全美民間動亂諮詢委員會和其他相關團體的壓力，各大電視網，還有負責製作節目的片廠，開始自行以非正式的自家「守門員」，和促進會暨其他少數族裔代表，協商劇本可能會有的問題。各方齊心協力，電視和大多數電影裡的黑人刻板形象乃告漸漸消失。黑人演員不再像以前老是分到僕傭、運動員、藝人、小混混之類的角色去演，而也開始可以出飾科學家、法官、總統、中央情報局局長等等角色了。但反過來卻也有教人哭笑不得的發展，因為，這時製作人發現竟然出現了新樣板：他們找來演小混混的，都變成了白人。班・史坦便問過：一九七〇年代電視影集裡的壞人為什麼幾乎全是白人？被問的人——當時擔任「哥倫比亞」老總的大衛・貝格曼——回答說，這是遊說團體要求黑人不得出飾這類角色直接導致的後果。[7]

其他利益團體當然也想扭轉電影和電視傳達出來的訊息，從同性戀關係到開車要繫安全帶等等，不一而足。為此，片廠通常指派一名製作人或編劇，和利益團體的代表一起坐下來審閱劇本和角色，評估利益團體的抗議，想辦法解決彼此的歧見。例如「夢工廠」就設了「涉外」辦公室，專門聯絡相關的運動組織，即使還在前製作的階段，就要先徵詢意見，免得觸怒組織成員。

五角大廈即使依傳統稱不上利益團體，但是，塑造美國大眾對他們作業的觀感，於他們卻一樣有利害關係——至少有助於募兵順利也好。

所以，電影公司一旦需要軍方動用軍備設施協助拍片——例如飛機、船艦、基地、武器、人員等等——便會訂立嚴格的行動準則，由他們內部的「影片聯絡處」（Film Liaison Office）負責監督片廠執行。片廠當然可以拒絕軍方免費配合的美意，改以自行付費，租用軍方的人力、物力，例如柯波拉拍攝《現代啟示錄》（*Apocalypse Now,* 1979）便是如此——只是，所費不貲。但是，片廠若是接受軍方的美意，自然就要投桃報李，讓五角大廈於拍攝完成的影片多少還有些許監督權。「你要跟軍方借玩具來玩，」一名這類軍事片的顧問就說，「就要按照他們的規矩來玩。」[8]片廠不得不遷就軍方的條件，可以「迪士尼」拍的《珍珠港》一片為例。「迪士尼」該片的製作人，為了取得軍方以軍艦、戰機等等軍備配合拍片，不僅劇本事先要交美國軍方審核，還要依五角大廈指派的歷史顧問傑克・葛林（Jack Greene）的意見，修改劇本。[9]改動之一，有如劇本原本把美國飛行員刻劃成粗魯不文、桀驁不馴、喜歡頂撞上司的調調，「迪士尼」就奉命要改成彬彬有禮、對上司奉命唯謹的乖寶寶。[10]

近年美國的中央情報局也循五角大廈的腳步，設了自家的聯絡處，專門和好萊塢打交道。像《C.I.A. 追緝令》、《恐懼的總和》、《全民公敵》（*Enemy of the State,* 1998）、《神鬼拍檔》（*Bad Company,* 2002）等片，美國的中情局不僅提供製作單位技術諮詢、簡報，甚至派人當嚮導，帶製作單位在維吉尼亞州蘭利（Langley）的中情局總部去參觀，總之，就是要在影片當中塑造該局更「寫實」——可能就是更好看吧——的形象。

同理，外國政府遇到美國電影開拔到他們國家去拍戲——有的國家取景、器材都有優惠，有的時候甚至還有補貼——當然也會要求製作單位要把他們的國家、文化，刻劃得比較好看一點，尤以國家領導人最為重要。為了保障雙方合作愉快，外國政府一般都會要求製作單位先交上劇本，供他們審閱。有的影人當然不肯接受這樣的條件，所以會另外再找政治敏感度較低的國家去當題材的「替身」。例如以中國和越南為背景的電影，便因為兩國同都規定劇本要先接受審查，而會把外景隊拉到泰國或是菲律賓去拍（不過，一般花費也比較高）。但若製作單位為

了真實感（或省預算），不得不到政治敏感地區去拍外景，那就得按照當地的規矩來拍。不止，影片拍好要作放映，許多國家還各有各的電檢規定，片廠一樣都要尊重——法國、德國、中國、日本、義大利、墨西哥、韓國、巴西等國，便各有一把電檢的號。各國依國情不同，對於政治、文化、宗教的刻劃，也都有不同的規定，連特定一類的暴力行為，也可能明文禁止——例如英國就不准打鬥的場面出現頭槌。美國的片廠若要在這些國家賣電影、錄影帶、DVD、電視節目等等——有的時候有的片子要作預售，藉此籌集拍攝的資金，像《魔鬼終結者三》就是——自然就要遷就各國政府的規定，或者拍攝前就修改劇本，要不然也有多拍另一版本作海外發行之用。

最後，即使沒有電檢制的國家，片廠——或片廠的母公司——也可以有自家的基本守則，要求製作單位遵守，以利片廠和拍片的地主國政府維持良好的關係。例如「新力」，他們是好萊塢各家片廠的母公司唯一在美國名下沒有電視網的公司——「新力」依法本來就不可以買美國的電視網——他們對日本的政治基本規則，就守得很緊（「新力」在日本倒是有電視台，還有保險、金融和其他管制行業）。在此，就以「新聞集團」為例，看看他們作決策，需要考慮的範圍有多廣就知道了。「新聞集團」的董事長魯柏‧梅鐸，二○○二至二○○三年間，正在遊說中國政府准許他擴張旗下「星空傳媒」的衛星服務，也在遊說義大利政府助他一臂之力，讓他買下義大利的付費電視「泰來飄」（Telepiu），在義大利成立衛星電視：「義大利星空衛視」（Sky Italia）；他也在遊說美國政府正式批准他的公司買下全美最大的衛星電視公司：「直播電視」，放鬆聯邦傳播委員會於電視台擁有權的管制；遊說俄國政府把俄國最大的衛星電視網 NTV 賣給他；遊說德國政府鬆綁，不要再擋著他不讓他買下已經破產的「寇爾什媒體」的部份股權；遊說英國政府減少他們對 BBC「二十四小時新聞」的支持，「二十四小時新聞」和梅鐸在英國的「天空新聞台」直接打對台。片廠的母公司為了達成全球佈局的目標，每每需要和世界各地四下結盟——所以，片廠籌拍電影或電視節目的時候，起碼也要知道有哪些政治因素牽涉在內，免得為政府官員帶

來難堪或不快;政府官員的善意可是母公司佈局成敗的關鍵。

各地為電影工作者立下的遊戲規則,實施起來卻也未必一成不變或是食古不化;一般是不脫「見機行事」這原則,會隨政局發展、法令裁定、文化氛圍等等外在的條件而改變,不過,無論如何,在塑造好萊塢行事邏輯的力場裡面,這些縱使未必始終清晰可辨,卻從來不會沒有。

舉凡有能力改變法令的公家機關,好萊塢的六大片廠一概需要對方以默契睜一隻眼、閉一隻眼,遷就一下片廠的利益。片廠的母公司也需要美國政府批准,才能順利買下電視網、有線電視台、衛星電視台、付費電視頻道、大城市的電台,掌握直達家庭娛樂觀眾的重要門戶。他們需要法令明白規定電視機要有加密裝置,管制產品內容於消費者的家用用途。他們需要法令如二〇〇〇年的〈數位千禧年法案〉,明文禁止錄影帶盜版,或是其他未經他們准許即擅自提供產品內容、更改 DVD 分區規定等等的侵權行為。他們需要檢查制度幫他們擋下對手,免得對手以更露骨的內容瓜分他們的市場。他們需要政府於反托辣斯法案和其他法令規章略給他們一點豁免權,要不然他們就無法於產品內容的標準、格式、保護,和同業談出具體共識。好萊塢六大片廠沒一家逃得了此一現實:不論世界哪一重要市場,他們全都需要該地政府予以保障,否則,他們於該地打下的娛樂江山就沒有辦法維繫、擴張。雖然擬訂策略,做到外在的政治要求,只需要六巨頭的決策高層去傷腦筋就好;但是,策略執行起來,影響卻是遍及影片創作過程的每一層面。

好萊塢眼中的世界
The World According to Hollywood

　　好萊塢的片廠不論於電影或是電視，他們挑中的畫面，綜合起來，便是好萊塢眼中的世界。大衛‧普特南（David Puttnam, 1941- ）一九八六年接掌「哥倫比亞」經營權的時候，寫了一份備忘錄給「可口可樂」的董事長──「可口可樂」那時是「哥倫比亞」的母公司。普特南於備忘錄中寫道：「電影的力量極其強大。無論好壞，電影都會在你的腦子裡面作怪，趁電影放映、四下漆黑之際，偷偷把社會態度塞進你的大腦或敲得更牢。」即使影片裡的世界觀看似一閃即逝，卻可以將創造影像的人、支持他們的片廠、表達擁護和滿意的同儕等等的態度，全都表露無遺。

導演

　　當今導演的處境，有別於以前電影虛構的蘇利文，蘇利文身載片廠制的枷鎖，現在的導演卻可以在自己拍的電影裡面自由插入自己對社會的看法，不用擔心惹禍上身。而現在的導演愛搞這一套的也很多。例如奧利佛‧史東在《閃靈殺手》片中，就將警察刻劃成虐待狂、殺人魔（他連洛杉磯警察痛毆羅德尼‧金恩的那一卷很有名的錄影帶，也剪接到影片裡去），在《天與地》（*Heaven and Earth*, 1993）、《前進高棉》（*Platoon*, 1986）、《薩爾瓦多》（*Salvador*, 1986）等片，把美軍刻劃成虐待狂、殺人魔，又在《誰殺了甘迺迪》和《白宮風暴》裡面，把政府領袖刻劃

成殺人魔和陰謀家。凱瑟琳・畢格羅（Kathryn Bigelow, 1951-）在《二十一世紀的前一天》（*Strange Days,* 1995）片中，把洛杉磯警察刻劃成種族歧視的殺人凶手；法蘭西斯・福特・柯波拉在《教父第三集》，描寫梵諦岡的紅衣主教和義大利黑手黨同流合污，與聞殺人。

導演決心用影片作如此刺眼的刻劃，和他們自身的政治觀脫不了關係。例如約翰・韋恩之所以自製、自導、自拍《越南大戰》（*The Green Berets,* 1968），就是因為他要為越戰裡的美軍塑造正面、人道的形象。約翰・韋恩為此還於一九六五年十二月親自寫信給當時的美國總統詹森，表明他有意「拍一部電影，協助將美國的理想傳達於全世界……拍片的角度希望可以激發美國同胞的愛國熱情。」白宮表示支持約翰・韋恩的拍片計劃後，韋恩馬上就買下羅賓・摩爾（Robin Moore, 1925-2008）的暢銷名著《綠扁帽》（*The Green Berets,* 1965）——小說描寫美軍秉人道精神，拯救越南人民脫離共黨暴政——於一九六八年拍成電影。《越南大戰》的票房雖然未能將七百萬美元的成本回收，卻達成了韋恩拍片的政治理想。

柯波拉一樣運用電影的力量，但他在《現代啟示錄》呈現的越戰面貌卻大相逕庭，因為，柯波拉拍片的重點放在美軍施加於越南人民的殘暴惡行、美軍瘋狂怪異的舉動——用柯波拉自己的說法，就是要把越戰刻劃成「洛杉磯的出口特產，像迷幻搖滾（acid rock）」——還作結說，「沒有［別］人敢碰這樣的拍片計劃」。[2] 所以，柯波拉為了籌措拍片資金，還必須冒著破產的危險，個人出錢為預算超支作保。片子拍完後，果真超支達二千萬美元；這一筆錢，《現代啟示錄》到現在都還沒能全賺回來。

提姆・羅賓斯為了執導《風雲時代》（*Cradle Will Rock,* 1999），一樣把他的拍片酬勞幾乎全都放棄，才終於完成心願。而他願意冒險賠錢，他自己說是因為他要呈現資本主義殘忍無情的一面，所以，片中有一幕是尼爾遜・洛克斐勒（Nelson Rockefeller, 1908-1979）的爪牙，用大鐵錘砸爛墨西哥大畫家狄耶哥・李維拉（Diego Rivera, 1886-1957）於洛克斐勒中心（Rockefeller Center）的壁畫。羅賓斯說，這類「電影的象徵」，

便代表「資本主義正在敗壞藝術」。[3]

　　拜瑞・李文森（Barry Levinson, 1942- ）一樣為了拍一九九七年的《桃色風雲搖擺狗》，甘願把大部份的酬勞延後再領。他說政客操縱媒體的題材在他腦中一直「盤桓不去」，所以便找了劇作家大衛・馬密幫忙，以描寫一九九一年波斯灣戰爭（Gulf War）的小說《美國英雄》（American Hero, 1993）為故事的骨幹，改寫成諷刺的故事，描述一名總統因為性醜聞爆發，雇用勞勃・狄尼洛飾演的華府公關危機專家，和達斯汀・霍夫曼（Dustin Hoffman, 1937- ）飾演的好萊塢製作人，一起幫他們捏造穆斯林極端份子掀起的核彈威脅，將民眾對於內政問題的注意力轉移開來。《桃色風雲搖擺狗》一片將白宮操縱媒體的作法，刻劃得極其生動，後來，一九九八年美國在非洲的幾處大使館遇襲，美國總統柯林頓下令美軍對蘇丹境內的「凱達」[基地]（al-Qaeda）組織據點進行報復性轟炸，許多傳播媒體——《紐約客》、《浮華世界》、CNN 等都在內——還將柯林頓此舉形容成「尾巴搖狗」[*4]。

　　電影工作者也可以運用腦中本有的電影畫面作再利用，而且，有些本來就已經是以前的導演、編劇、製作人創造的影像經過回收再利用的刻板形象了。例如一九九〇年代好萊塢流行將金融業和陰謀犯罪劃上等號，一時蔚為樣板。班・史坦曾經針對一九七〇年代電視影集呈現的價值觀作過研究，於今依然有參考價值。班・史坦就發現一九七〇年代電視影集的製作人和編劇，絕大部份都有這類陰謀論的成見，認為「無奸不商，企業愈大就愈邪惡，」因為「企業都跟黑手黨牽扯不清。」[5]史坦說，由於好萊塢有這樣的共通成見，「電視上演的冒險劇中生意人才都會是同一個樣：殺人不眨眼，口是心非，尖嘴利舌。」[6]諸如《神探可倫坡》（Columbo）、《千面警探》（Baretta）、《警網雙雄》、《光頭神探》、《神探哈利》（Harry-O）、《輪椅神探》（Ironside）、《檀島警騎》（Hawaii Five-O）等偵探影集，史坦說，三件頭西裝，甚至一條領帶，就「鐵定是不法的標幟」。

　　由於這些一九七〇年代的老影集常在地區電視台或有線電視台作聯播，一播好幾十年不停，結果，便像一名製作人說的，「成了後代編劇

收看、汲取養份的食物鏈」[7]。也難怪看這類電視節目長大的電影工作者，會不由分說就沿用這類樣板來拍電影，把衣冠楚楚的生意人當作衣冠禽獸的代表，當作他們感知的現實。無論如何，到了一九九〇年代，吃人不吐頭的企業家會幹下殺人這樣的事，已不再是比喻，在電影裡面幾乎像是劇情的主幹，例如（只舉犖犖大者為例）《超完美謀殺案》（*A Perfect Murder,* 1998）、《追情殺手》（*Enough,* 2002）、《魔鬼代言人》（*The Devil's Advocate,* 1997）、《藍天使》（*Blue Steel,* 1989）、《第六感生死戀》（1990）、《超級大玩家》（1992）、《金錢帝國》（*Hudsucker Proxy,* 1994）、《大特寫》（*The China Syndrome,* 1979），等等。即使劇本沒把這類企業精英殺人魔寫成一身昂貴的訂製三件頭西裝、純絲領帶、一絲不苟的髮型，片子的藝術指導一般畫分鏡表時，也會畫成這類象徵的風格，服裝設計師和選角指導當然又再循此去做他們的工作。

等到了一九九〇年代末期，電影連短短幾幕畫面的使用權，也會被片廠拿去賣給電視新聞網，搭配新聞報導，這樣的刻板形象等於又再被回收利用過一次。例如「華納兄弟」和 CNN 便有這樣的交易（CNN 和「華納兄弟」的母公司是同一家，「時代華納」），結果，奧利佛·史東拍的《華爾街》，有一幕是麥可·道格拉斯飾演的哥頓·蓋可一身精緻優雅的名牌，高聲宣揚：「貪婪也是美德」（Greed is good），就一再出現在 CNN 的新聞裡面，以之彰顯企業腐敗。電影和電視新聞的份際變得模糊之後，虛構的畫面跟著鳩巢鳩占，成為真實的化身，若再經頻繁播放，一樣有塑造大眾刻板印象的功效。

有的導演即使不願假電影銀幕表達政治觀點，一心只求盡力娛樂多數觀眾就好，還是不免透過作品表達出個人的世界觀——而且，投射的威力一樣十分強大。例如史蒂芬·史匹柏於一九七七年自編、自導的電影，《第三類接觸》（*Close Encounters of the Third Kind*），劇情魅力無遠弗屆，全球大賣，成為史上有數的票房大片。電影講的是友善的外星人搭乘圓形太空船造訪地球；史匹柏為故事擬的前提是：一有異象出現，政

*　　譯註：「尾巴搖狗」——《桃色風雲搖擺狗》的英文片名，原意就是尾巴搖狗，本末倒置的意思。

府從上到下都刻意以謊言遮掩，免得民眾驚慌。片中的高潮，便是外星人釋放十幾名他們綁架去作實驗的地球人，用來交換一巴士的美國太空人；這些太空人都是自願要和外星人回到外星人的銀河系。政府為了遮蓋他們和外星人作交易一事，還精心佈置了一場騙局，連假的神經毒氣攻擊都派上用場。

史匹柏開的製作公司「安培林娛樂公司」（Amblin Entertainment），另有幾部也很賣座的電影，也都用上《第三類接觸》這樣的概念，都有精心策劃掩飾外星人活動的情節，像是《外星人》、《星際戰警》（Men in Black, 1997）、《星際戰警二》（2002）──《星際戰警》片中，凡是看到外星人的地球人，還會被政府的特務拿手持儀器把他們記憶全都抹去。這樣的電影也就在大眾心裡，把政府塑造成「家父長」機構，會以精心規劃的假相騙得民眾信以為真，免得民眾知道真相，沒辦法應付──說起來，這和拍電影的人沒什麼兩樣。所以，好萊塢的電影不僅常拿「政府遮掩事實」為主題再作各種變化，「二十世紀福斯」還循此拍了該公司史上最賣座的電視影集《X檔案》（The X-Files）（後來也拍成電影），ABC的熱門影集《雙面女間諜》（Alias）也是如此。

大集團的出品

即如我在《烏有鄉新聞》（News from Nowhere, 1973）書中曾經指出，電視網因為雇用的人、拔擢的人、獎勵的人，都會是認同於電視網價值觀的人，以致電視網的價值觀在這些人手裡只會不斷發揚光大。[8] 電影公司一樣也有他們的價值觀，也會將之發揚光大。以前那年頭，片廠大亨自己的價值觀當然也會要屬下一體奉行，還不管手法細膩、粗糙與否。那時，每一家片廠拍出來的電影，都看得出鮮明的敘事特徵，觀眾一看就認得出來，像是知名產品，大家一看就能和片廠的標誌連在一起。例如大家都知道「米高梅」拍的片子都會洋溢感情豐沛的樂觀精神，而以他們出品的歌舞幻想片為代表；「華納兄弟」的片子，走的路線就是惡有惡報的嚴肅調調；「環球」愛拍「哥德風」（Gothic）的恐怖

片；「二十世紀福斯」以社會寫實片為大宗；「派拉蒙」以聖經史詩巨構為主。

到如今，好萊塢各大片廠推出的電影，該公司的基本價值觀還是流露無遺——只不過，影迷未必有辦法清楚辨認出來就是了。例如，「迪士尼」就極為倚重他們健康的家庭娛樂形象，好吸引父母帶孩子到「迪士尼」的主題遊樂園、搭乘「迪士尼」的遊輪旅行、收看「迪士尼頻道」、購買「迪士尼」授權產品，等等。「打從華特・迪士尼創辦公司開始，『迪士尼』的形象就神聖不可侵犯，」[9]「迪士尼」一名高級主管說過，「拍出來的片子、拍片子的人，全都是消耗品，唯獨『關懷兒童』（children-friendly）的品牌不是。」為了維持這樣的價值，片子若是出現有害「迪士尼」品牌信譽的畫面，一概會被「迪士尼」的高級主管剪掉。「迪士尼」甚至連旗下子公司「米拉麥斯」發行的電影，若可能有害「迪士尼」的品牌信譽，一樣橫加阻止——《衝擊年代》（*Kids*）就是這樣，該片描寫一名少年四處獵艷——雖然「米拉麥斯」在他們嘴裡，算是「獨立」的品牌。（所以，一九九五年，「米拉麥斯」的高級主管另創一家名義上獨立的發行公司，「雪亮聖劍影業」〔Shining Excalibur Films〕，發行《衝擊年代》一片。）「『迪士尼』這裡沒人不知道公司賣的是什麼；從一開始就沒變過，」「迪士尼」發行部門的最高主管表示，「那就是兒童的世界。」[10]

「環球」也立有明確的片廠形象，要旗下的高級主管切實維護。史蒂芬・史匹柏於一九七〇年代還是公司的新進導演，代路・魏瑟曼經營「環球」片廠的席德尼・謝恩柏格，就跟史匹柏說，「我們『環球』這裡不拍藝術片，我們拍《大白鯊》那樣的電影。」[11] 那時，魏瑟曼已經把MCA的業務重心改放在加州伯班克（Burbank）的主題遊樂園去了，沒過多久，又會在佛羅里達州的奧蘭多（Orlando）再開一家更大的主題遊樂園。就為了這兩家主題遊樂園，「環球」需要多拍幾部「轟動大片」（event movie）——這是MCA一名高級主管的說法——這樣的片子，不僅要賣座長紅，也要有辦法在遊樂園裡衍生新的遊樂項目和一大批玩具、遊戲，還有其他可以授權的商品。所以，史匹格為「環球」貢獻的

產品，不僅是《大白鯊》而已，還有《外星人》、《侏邏紀公園二：失落的世界》、《侏儸紀公園三》等等——都是「轟動大片」，也都躋身史上最暢銷的授權產品和主題遊樂園項目之林。

在此需要重提一下，史提夫‧羅斯當年腦中也為「華納傳播」規劃過類似的獲利程式。由於他既然已經幫「華納」集團打進玩具、遊戲、主題遊樂園的營業領域，他便再指示「華納兄弟」片廠集中資源，拿「華納」旗下的「推理漫畫公司」的漫畫主角為題材，多拍幾部電影，例如蝙蝠俠、超人等等。這樣的題材才有辦法為玩具、遊戲、主題遊樂園的營業領域創造大批產品。

「新力」的高級主管從「華納兄弟」那邊把彼得‧古柏和強‧彼得斯挖角過來，幫他們經營新買下的片廠，心裡一樣清楚知道自家出品的片子要有哪些條件。所以，彼得‧古柏和強‧彼得斯先前才幫史提夫‧羅斯開發出瘋狂大賣座的蝙蝠俠系列，轉到「新力」旗下，又再挖來了狄恩‧戴夫林和羅蘭‧艾默瑞奇，幫他們重拍《酷斯拉》。戴夫林說，「新力」希望他們拍的片子有主角是「動作角色」（action figure），特別是可以授權給電玩讓青少年玩個夠的動作派角色。[12]

至於桑能‧雷史東這邊，雖然自承對於古早年代偏向成人族群的電影，「偏愛歷久不衰」，卻也看出「派拉蒙」片廠端出來的菜色，最好要對得上年輕族群的胃口；他們旗下的「尼克兒童頻道」、MTV 等多家有線電視頻道，收視主力都是青少年。他們需要的電影和電視節目，即如一名「派拉蒙」最高主管所言，角色務必具備一目瞭然的性格——「簡單的角色，刺激的場面，像《法櫃奇兵》裡的印地安納‧瓊斯。」[13]

「新聞集團」這邊需要的「轟動大片」，魅力就要既深且廣，足以吸引橫跨英國、歐洲、拉丁美洲、澳洲、亞洲的衛星收視人口——用魯柏‧梅鐸自己的話，就是「貨真價實的全球化影片」。「二十世紀福斯」片廠就以二十世紀十大國際票房巨片裡的八部，做到梅鐸提的這一條件，例如《鐵達尼號》、《星際大戰》、《ID4：星際終結者》等片。

這些大集團的出品，雖說看得出來小小的分野——例如「迪士尼」的動畫比起「派拉蒙」的電影，寫實的效果就比較弱——但是，比起各

大集團一致標舉的首要條件：片中的角色不是用言語，而是透過視覺溝通的動作，向普世——同時年齡層也比較低——的觀眾述說劇情，那這些小差別就無足輕重了。也因此，難怪《魔鬼終結者三》，片中的好人、壞人，全都是跟啞巴差不多的機器人殺手，你轟我、我轟你轟得大家碎屍萬段；這才是貨真價實的全球化「動作角色」，跨越一切文化、語言的隔閡，演出的是舉世皆懂的共通畫面，足堪玩具廠商、主題遊樂園、電腦遊戲買下使用權，怎樣作變化都不怕變不出花樣。即使別的片子，主角神通沒大到這樣的地步，照樣不靠警察、政府、或其他執法機構幫忙，就有辦法自行解決強敵。

這般「簡化」的作法，首當其衝的祭品就是片中刻劃的司法形象。大家應該都還記得當年好萊塢還在「海斯辦公室」箝制之下，好萊塢拍的每一部電影都要有這一條「隱含價值」：法律是神聖不可侵犯的。凡犯法者，不論是警匪片裡的銀行搶匪，西部片裡面動私刑的暴民，或是社會寫實片裡腐敗的政客，到頭來都要因為違法犯紀而遭法律制裁。例如《歷劫佳人》（*Touch of Evil,* 1958）片中的警官，奧遜‧威爾斯演的漢克‧昆蘭隊長，以栽贓的方式將恐怖炸彈客繩之以法，雖然正義得以伸張，卻因為手段有問題，終究算是壞人，所以，依照「海斯辦公室」的鐵律，便一定要以一顆子彈了結一生不可。但是，現在的片廠電影為了塑造動作英雄，往往把執法單位刻劃成另一副模樣。司法機構不僅可以變成祭品，甚至還是片中主角必須去除的障礙。既然達到正義的目的可以不擇手段，電影裡的警察主角也就不用太操心刑事偵察的複雜程序，一槍斃了匪徒不就得了——像法蘭克‧辛納屈在《大偵探》（*The Detective,* 1968）演的警探李蘭，《緊急追捕令》（*Dirty Harry,* 1971）由克林‧伊斯威特飾演的探長哈利‧卡拉漢，《致命武器》由梅爾‧吉勃遜飾演的馬丁‧瑞格斯小隊長，《鐵面無私》片中凱文‧科斯納飾演的特別幹員艾略特‧奈斯，《激情劊子手》（*Sea of Love,* 1989）片中艾爾‧帕西諾飾演的警探凱勒，一個個全都預謀犯下殺人，卻也一個個全身而退。寇蒂斯‧韓森（Curtis Hanson, 1945-）執導的《鐵面特警隊》（*L.A. Confidential,* 1997），一九九八年獲奧斯卡獎提名不少於九項，片中由蓋‧皮爾

斯（Guy Pearce, 1967- ）飾演的警局中隊長艾德‧艾西利，一開始相信執法一定要按照規矩來，只是，等他看清楚知法守法絕對沒辦法將他腐敗的頂頭上司，大隊長詹姆斯‧克隆威爾繩之以法，腦筋便來個急轉彎，改由自己處理，親手從背後將大隊長射殺。待他將實情向區檢察長、警察局長等長官和盤托出，艾西利殺人一事不僅被大家合力掩蓋下來，艾西利還被大家拱為破案的英雄，有魄力的幹員。

這類「直接正義」（direct justice）的價值觀，也在電影裡面催生了「殺人警察」的反面鏡像：仗義俠客。銀幕上面不僅有警察逕行替天行道，平民百姓也如法炮製。這類民間俠客有些取材自長篇連環漫畫，例如《蝙蝠俠》、《無敵浩克》（*The Incredible Hulk*）、《超人》、《蜘蛛人》。這類角色一般臉戴面具，掩飾真實身份，以逃避法律束縛——連帶也變成片廠手中的一大利器，因為這樣就不怕拍成系列電影，續集主角換人當也沒有連不連戲的麻煩——例如喬治‧庫隆尼、麥可‧基頓、方‧基默（Val Kilmer, 1959- ）幾人，就同都演過「蝙蝠俠」一角。即使是平常的死老百姓，沒有半點特異功能，在好萊塢片廠手中，照樣變身成為仗義除害的大俠，四處追捕罪犯，彌補司法系統的漏洞。例如一連五集的電影《猛龍怪客》（*Death Wish*, 1974-1994），查理士‧布朗遜（Charles Bronson, 1921-2003）飾演的紐約遊俠建築師，認清紐約警方不可能幫他抓到殺妻、姦女的凶手後，便去買下大批槍械，自行遊走於法外，剷奸除害。結果，接下來二十年，他在銀幕上面殺了幾十名強暴犯、搶劫犯、黑道老大、幫派小混混、販毒頭子。

同理，新時代的女性在電影銀幕也化被動為主動，不再訴諸法律伸張正義，改為自己動手。例如《朱唇劫》（*Lipstick*, 1976）一片，瑪歌‧海明威（Margaux Hemingway, 1956-1996）飾演的服裝模特兒克莉絲‧麥寇米克，慘遭著名作曲家強暴，但法庭判處作曲家無罪，以致克莉絲最後必須親手拿槍將作曲家射殺。珍妮佛‧羅培茲（Jennifer Lopez, 1969- ）飾演的絲琳‧希勒在《追情殺手》一片，發現法律無法幫她制裁她有虐待狂的富豪丈夫，便勤練拳腳功夫，經過精心策劃，親手殺了丈夫。《與敵人共枕》（*Sleeping with the Enemy*, 1991）片中，茱莉亞‧羅伯茲飾

演的蘿拉‧勃尼，沒辦法和暴虐的丈夫離婚，先是假裝溺死，被丈夫發現有假，再打一一九報案「有強盜」，然後舉槍射殺丈夫。

而這年頭律師在電影裡面，就算僥倖沒被刻劃成腐敗到骨子裡去，也一定沒用又無能。《黑色豪門企業》（The Firm, 1993）片中，湯姆‧克魯斯飾演的米契‧麥迪爾，發現他工作的法律事務所雖然權大勢大，骨子裡卻是犯罪集團，從事洗錢、勒索、謀殺等非法勾當。《失控的陪審團》（Runaway Jury, 2003）片中的法律事務所，代表槍械廠商作辯護，不僅不執行辯護的業務，還涉及行賄、收買陪審團。《魔鬼代言人》片中的法律事務所老闆，甚至就是撒旦的化身，名字還就叫約翰‧密爾頓（由艾爾‧帕西諾飾演）。

情報單位的形象在電影裡面一樣被人改頭換面。好萊塢直到一九五〇年代末期，還是把美國的情報單位刻劃成全國治安機關裡面雖然神祕但還規矩的組織。例如希區考克一九五九年的經典《北西北》，卡萊‧葛倫（Gary Grant, 1904-1986）飾演的羅傑‧桑希爾，誤打誤撞捲入 CIA 欺敵的作業，最後還被迫和 CIA 合作，以免敵方間諜盜取美國機密、殺害美方的反間諜。不過，再到了一九六〇年代，特務在美國電影裡面就比較偏向好萊塢片廠「動作角色」的路線：情報員也像警界英雄，扮演起執法急先鋒的角色——也一樣變成行刑的劊子手。總共二十部的龐德電影，從一九六二年的《第七號情報員》（Dr. No）開始，片中的主角不僅是殺手，還手握英國政府的殺人執照，和美國的 CIA 合作，一起殺人。CIA 當然也常自己雇殺手——看看《魔鬼諜報員》（The Assignment, 1997）、《絕命大反擊》（Conspiracy Theory, 1997）、《絕對機密》（The Pelican Brief, 1993）、《真實的謊言》（True Lies, 1994）、《雙面女蠍星》（Point of No Return, 1993）、《神鬼認證》、《冷血悍將》（Ronin, 1998）、《神經殺手》、《C.I.A. 追緝令》、《禿鷹七十二小時》（Three Days of the Condor, 1975）等片吧。再如《現代啟示錄》裡的 CIA 殺手主角，馬丁‧辛（Martin Sheen, 1940-）飾演的韋拉德上尉，奉命刺殺馬龍‧白蘭度飾演的美軍上校華特‧柯茲。而且，這時候的 CIA 執行起任務，甚至未必是在維護美國的利益——劇情這樣一偏，其實才更符合好萊塢片廠的全球利

益。例如《奪命總動員》片中的 CIA 殺手就是恐怖份子，計劃用一卡車的炸彈，在耶誕夜炸死四千名無辜的民眾，再把罪名推到阿拉伯恐怖份子身上。片中還得寸進尺，把 CIA 悖離美國民眾福祉刻劃得更嚴重，因為，電影裡面負責這一次作業的 CIA 主管，派屈克・馬拉海德（Patrick Mala-hide, 1945-）飾演的李蘭・柏金斯，竟然還暗示一九九三年紐約世貿中心（World Trade Center）爆炸案，CIA 一樣脫不了關係。

國際罪犯在好萊塢的電影裡面雖然愈來愈多——這類國際罪犯，在以前由美國的冷戰敵人來當就可以了——但是，好萊塢也要留意不要無謂觸怒外國的官方，到底好萊塢的利潤有很大一部份都出自海外的重要市場。跨國企業貪得無饜的高級主管，正好套得進這類框框，一身名牌三件頭套裝，一樣化身企業恐怖份子。例如《不可能的任務二》，片中的壞蛋便是道格瑞・史考特（Dougray Scott, 1965-）飾演的尚恩・安布洛斯，他就掌管跨國的「拜奧賽公司」（Biocyte Corporation），製造出病毒「奇美拉」（Chimera），足以在全球引發恐怖的瘟疫，染病之人一個個毀容致死。所以，病毒一旦蔓延——安布洛斯正有此意——該公司便可以藉由專利製造的抗體，大發利市。另一部〇〇七電影《明日帝國》，一樣也是全球媒體集團的老闆，喬納森・普萊斯（Jonathan Pryce, 1947-）飾演的艾略特・卡佛，計劃要引發中國和英國的核子戰，一來藉機提高旗下報紙的發行量，二來取得中國價值連城的電視廣播權。《第五元素》（*The Fifth Element,* 1997）片中，蓋瑞・歐德曼（Gary Oldman, 1958-）飾演的佐格，是軍備公司的老闆，安排外星人到地球摧毀人類的文明，供他趁亂謀利。《轟天奇兵》（*The Phantom,* 1996）片中，崔特・威廉斯（Treat Williams, 1951-）飾演的山達・卓克斯，是大工業集團的老闆，想把全世界納入他奴役的掌下。《旭日追凶》（*Rising Sun,* 1993）裡的東京大集團，行賄美國政界和警界，以求掌握數位錄影科技。《驚爆內幕》（*The Insider,* 1999）裡的大菸草公司，故意刪掉產品致癌的研究結果。《絕密配方》（*The Formula,* 1980）片中，馬龍・白蘭度飾演的石油卡特爾大老闆亞當・史迪菲，由於德國人發明祕方，可以大量製造人工合成燃料，便以陰謀、暗殺等手段，壓下德國人發明的祕方，哄抬全球能源的

價格。《永不妥協》（*Erin Brockovich,* 2000）片中，一家電力公司故意隱瞞該公司污染水源的問題，規避保險理賠。《捍衛機密》（*Johnny Mnemonic,* 1995）片中，大藥廠「法默康」（Pharmakon）故意壓下一種退化性疾病的解藥，以利該公司繼續出售該疾病的治療藥物。即使電影偶爾難得出現大企業無意使壞，卻還是因為貪心，無意間種下惡果──例如《侏邏紀公園二：失落的世界》和《水深火熱》（*Deep Blue Sea,* 1999）兩部片子，便是如此。

外星人，或者至少不算人類的物種，也因為放諸四海都像壞蛋，而和這框框一樣一拍即合。例如《駭客任務》系列裡面，人類和機器的大戰就打得不可開交；《星際大戰二部曲：複製人全面進攻》，打得不可開交的換成人類和複製人；《星際戰將》（*Starship Troopers,* 1997）裡面，人類又再和外星大怪蟲大戰一場。外星大反派之於好萊塢片廠的動作角色、電腦遊戲的授權業務，是十分重要的骨幹，單單是二〇〇三年就創下了一百六十億美元的零售業績，因為這類玩具、電玩吸引兒童的魅力，有一大部份就在於一名玩具業分析師說的──善、惡兩大類角色的「對決」。[14] 例如從《星際大戰》衍生出來的這類動作角色，最暢銷的還不是電影裡的主角，而是大魔頭，黑武士達斯・維德（Darth Vader）。「環球」向玩具採購人員推銷《凡赫辛》（*Van Helsing,* 2004）片中有超能力的惡魔時，也說《凡赫辛》講的就是「善與惡的決戰」。[15]

這類末世紀電影，往往也要有彌賽亞（Messiah）一類的角色來幫忙撐住場面：也還是可以做成活動玩偶的武打角色，由他來拯救世界。喬治・盧卡斯拍的《星際大戰》六部曲系列（1977-2005），一名出身農莊的單純男孩，馬克・漢米爾（Mark Hamill, 1951- ）飾演的天行者路克，便是這一位等待挖掘、醒悟、發揮能力的彌賽亞。大衛・林區拍的《沙丘魔堡》（*Dune,* 1984），則是凱爾・麥克拉蘭（Kyle MacLachlan, 1959- ）飾演的保羅・亞崔迪，扛起彌賽亞的重任，宇宙的命運就繫於他的肩上。瓦喬斯基（Wachowski）兄弟合拍的《駭客任務》三部曲（1999-2003），基努・李維（Keanu Reeves, 1964- ）飾演的尼奧，也是片中的「救世主」（the "one"），因為他的名字 Neo，重組便是 One，因此相信天降

大任，得以拯救人類的文明。「彌賽亞」一類的角色用在電影敘事的方便之處，在於不需要多費唇舌在政治背景上面，只要相信神祕的救世主即可。

這類「轟動大片」為了要再強化劇中的「萬有引力」，往往會以地球即將毀滅為背景。有的片子裡面，人類的文明還根本就已經滅絕，例如《駭客任務二：重裝上陣》（ *The Matrix Reloaded,* 2003）和《魔鬼終結者三》就是如此（至少在兩片之後的續集，《駭客任務三：最後戰役》〔 *The Matrix: Revolution,* 2003〕、《魔鬼終結者四：未來救贖》〔 *Terminator 4,* 2009〕，救亡圖存之前是滅絕的狀態）。不過，滅絕的大難一般還是因為出現了救世的大英雄，而告轉危為安——例如《世界末日》（ *Armageddon,* 1998）、《彗星撞地球》（ *Deep Impact,* 1998）、《第五元素》、《無底洞》（ *The Abyss,* 1989）。只是，僥倖熬過末日劫難的世界，在好萊塢眼中一般卻又陷入黑暗、暴亂、集權的亂世——例如《紐約大逃亡》（ *Escape from New York,* 1981）、《水世界》（ *Waterworld,* 1995）、《飛車衝鋒隊》、《A.I.：人工智慧》、《未來總動員》（ *Twelve Monkeys,* 1995）。

好萊塢片廠的作品，無論和現實的關係如何，在好萊塢眼中，卻足以反映過去、現在、未來的世界。

好萊塢的過去與未來
The Once and Future Hollywood

> 一九五一年，我和大衛［‧塞茲尼克］映著黎明的曙色，走在好萊
> 塢空無一人的街上，耳朵裡聽到我最敬愛的電影大老闆，推翻他曾
> 出力打造起來的小鎮。大衛說，電影業已經算是完了。
>
> ——班‧赫克特，一九五四年[1]

「進步」這一概念還算是相當新的產品。十八世紀末年，法國大數
學家暨哲學家孔多塞侯爵（Marquis de Condorcet, 1743-1794）首發先
聲，提出「人類進步」的新穎概念；他相信人類是理性的動物，獨具
「創造新的組合」的能力，也懂得從別人的錯誤汲取教訓。[2]孔多塞看
出進步這一條崇高的道路，不是沒有偶發的倒退——他自己就是死在斷
頭台的——不過，由於歷史還會將引發倒退的錯誤累積下來作成紀錄，
供世人參考，人類就算犯錯，假以時日還是可以糾正過來，世間的人事
終究還是朝進步的方向邁進。

雖說「進步」的概念確實可以解釋不少社會的發明，當代「好萊
塢」這一社會發明，卻不算在內。雖然當今好萊塢影視娛樂的體制，和
好萊塢之前老片廠時代的地理、名稱、神話，泰半相同，但是，當今的
好萊塢卻不是從先前的老好萊塢演進來的。現在的好萊塢跟他們科幻片
裡的外星人太空艙一樣，都是莫名就從天外飛來，然後鵲巢鳩占。

原始的好萊塢片廠制，多的是文化人類學家[3]、經濟學家[4]、政治學
家[5]、歷史學家[6]、產業圈內人[7]，以專書作過討論，大部份都認為好萊塢

的老片廠制之所以發展成型，是為了滿足當時的電影娛樂，例如小型遊樂場、五分錢戲院、大戲院還有其他放映管道都需要有源源不絕的影片供應才行——結果就是不出一世代的時間，發展出世上絕無僅有、空前發達的商業大眾娛樂。到了一九二九年，有聲電影問世不過幾年而已，全美有活動力的人口，已有三分之二以上每週都要看電影。史上從未有過集中製作的娛樂產品虜獲如此眾多的人心。

好萊塢片廠的財富、尊貴、權勢，幾乎全都建立在戲院賣票的票房上，而且，大家應該都還記得，片廠還有辦法運用最基本的策略——主宰美國戲院的檔期安排——將戲院裡的大批觀眾當作私人庫藏，置於股掌之下。

只不過，縱使好萊塢片廠之於眾多的影迷有幾近乎主宰的關係，當時「拍戲」這一檔子事，大家的玩法卻不僅只是片廠制這一條路而已。片廠主宰的聲勢即使於鼎盛時期，也還有其他人在拍電影，遊走於好萊塢的外緣，推出的作品從藝術片、社會紀錄片，男性單身派對、大學兄弟會、私人俱樂部放的色情片等等，不一而足。好萊塢片廠決定不去管的這些小型利基，也夾著小孩子看的卡通片，只是這類兒童卡通片於一九三二年也已經落入一家電影公司的掌握當中：「迪士尼動畫電影公司」（Walt Disney Animation Studio）。

一九三〇年代，為小孩調配娛樂菜單，好萊塢片廠還看不出來有什麼好處。不僅兒童票只有成人票的三分之一——還要收得到才算——戲院還要特別為兒童劃出專區，另外由專人當臨時保母在一旁看管（免得小孩子吵鬧，打擾成人區的觀眾）。不過，迪士尼倒是看到了兒童身上的金礦：不僅小孩子愛看的電影會一看再看（還拖著父母一起進戲院），小孩子也會愛屋及烏；看得他們又驚又喜的卡通角色若是做成其他產品，他們一樣也是最熱切的消費者。迪士尼在兒童身上看到了商機，直通廣闊的新天地；一樣樣兒童的品牌產品愈來愈多，最後壯大到無所不包，舉凡壁紙、圖書、服飾、玩具、音樂，或是圍起來的遊樂場裡面的遊戲項目——後來，這樣的遊樂場就叫作「主題遊樂園」。迪士尼因此又再想到，美國企業界還有其他領域若也有興趣吸引兒童購買產

品，那電影公司就可以和這類的企業合作。也因此，史上第一件「商品搭售」，理所當然就是和兒童卡通電影《白雪公主》搭在一起了。

雖然迪士尼的「斑衣吹笛人」策略，劃分兒童族群的效果極好，但他始終打不進好萊塢片廠的圈子裡去。只是，再到了一九五〇年代中期，始終把迪士尼擋在好萊塢門外的片廠世界土崩瓦解，獨留迪士尼創發的行銷概念取而代之。

不過，儘管好萊塢的「道統」已經斷了，片廠制的遺緒卻還威力未減，深植於大眾的腦海，以致以好萊塢為主題的文獻，依舊充斥前朝故舊的思維達半世紀不止。許多早已不合時宜的詞彙，例如「B 級片」、「首輪」、「看板明星」（marquee name）、「長期上映」（long run）、「票房慘敗」（bomb）、「轟動巨片」、「票房收入」（box-office gross）等等。這類名詞孕生的年代，電影的成敗一概以片子在戲院演出的時間長短、門票的收入多寡為首要的指標；到如今卻還陰魂不散，由此可見威力之一斑。雖然好萊塢的圈內人於一九五〇年代初期，已經把自家的地盤看作是「鬼城，卻還裝模作樣騙人它還沒死」（這是大衛・塞茲尼克的用語[8]）；但是說出這樣的話，卻不表示看清楚了好萊塢的孿生兄弟——「迪士尼」那一派的體制——已經全面攻佔影劇世界。他們還是只會一味自欺，以為新的好萊塢和舊的好萊塢絕對有斬不斷的臍帶相連。

不過，好萊塢還是有寥寥幾人有開創的遠見，像費茲傑羅形容的：「腦子裡泰半還有拍電影的完整算式在跑」，看得清楚世事到底有何變化。這寥寥幾位悟性過人的影劇界大老闆——路・魏瑟曼、史提夫・羅斯、盛田昭夫、桑能・雷史東、魯柏・梅鐸便都在內——前文已經作過略述，就此逐漸掌握娛樂圈的方向舵，打造出新的好萊塢，將「迪士尼」以兒童為尊的授權制推行於全球，發揮到淋漓盡致。而新好萊塢於成型之際，創意高強的影劇能手另也輩出，再將「迪士尼」的搭售概念作進一步引申——例如史蒂芬・史匹柏、傑佛瑞・卡森柏格、大衛・葛芬（David Geffen, 1943-）三人合力創立「夢工廠」；海因・薩班和魯柏・梅鐸聯手，以日本動畫進行美國化作為部份助力，打造出「福斯家庭娛樂」集團；再又如羅伯・謝伊以一九八四年問世的美國漫畫《忍者

龜》(*Teenage Mutant Ninja Turtles*) 為授權的基礎,一本萬利,打造起了「新線影業」。

　　娛樂業以兒童、青少年為目標,背後的經濟邏輯看在金融業眼裡,說服力實在太強了,因為,四歲到十二歲的兒童是太豐富的金脈。依青少年行銷數一數二的權威於二〇〇二年的報告,單單是在美國,由兒童主導的消費品營業額就高達六千三百億美元。[9]也就是說,到了二〇〇二年,華特・迪士尼當年被人笑作笨的作法,如今卻成為好萊塢大部份片廠源源不絕的金流,連華特・迪士尼當年自己也料想不到。二〇〇二年,桑能・雷史東於「摩根史坦利全球媒體暨傳播大會」為世界各地的財務分析師作演講,便以「派拉蒙」動畫製作部門的獲利能力作為演講的一大要點,指出「派拉蒙」一九九八年的卡通電影,《原野小兵兵》(*Rugrats*),是「史上,非迪士尼出品動畫,於美國境內營收超過一億美元的第一部片子。」他那一次演講,「派拉蒙」出品的非動畫劇情長片一句也未見提起。該年,「維康」同樣藉旗下的「尼克兒童頻道」賺進大把鈔票,金額還超過「派拉蒙」進貢的數字。該年「福斯」最賺錢的片子也是動畫片,《冰原歷險記》。「時代華納」也成立動畫長片的部門,「華納兄弟」片廠的共同董事長泰瑞・塞梅爾在董事會上說,「這樣就可以把授權商品擺在片廠的展示架了,」[10]他們從泰德・透納手中買下的「卡通頻道」,於二〇〇二年賺進的錢也超過「華納兄弟」電影公司。「新力」於這時候一樣也是遊戲機賺進來的鈔票,比旗下所有電影、電視節目加起來都要多。

　　雖然放誘餌牢牢勾住青少年購買角色相關產品,是片廠十分牢靠的吸金大法,卻未足以為片廠的工作人員帶來大家追求的心靈滿足、社交的榮寵,或者是身份地位。即如桑能・雷史東少年時看電影,夢想有朝一日要到好萊塢拍電影,一九九〇年代許多片廠的最高主管,也都是由老片廠年代拍給成人看的電影,或在電視上的重播片養大的。他們嚮往的好萊塢大夢,每每不僅限於日復一日做出一批又一批兒童愛看又有授權收入的角色就好;這樣的路線,賺再多錢在他們都有所不足。他們一般還是希望拍出來的電影,比得上他們自己、還有他們身邊的人同都欣

賞的經典好片——例如佛蘭克‧卡普拉、霍華‧霍克斯、約翰‧福特、麥可‧寇蒂斯、希區考克等大師的經典名片。

只是，這些片廠高級主管看似生不逢時，在和多廳戲院打交道的時候，一個個便都發現：如今不復由片廠控制的戲院，所要的片子也不復當年他們在戲院裡看的片子。一名大型戲院的老闆一九九七年就跟「福斯」的發行主管表示，「電影裡的對白愈少愈好，進我們戲院看戲的青少年就要看飛車追逐、炸彈爆炸、漂亮的嬌軀、看得目瞪口呆的特效就好。」[11]該發行主管後來還發現，就算以前那類成人看的電影真的還有大批觀眾獨鍾這類菜色，他們行銷部門手中也沒有資源可以在某一首映周末將觀眾招徠過來，或將片子在關鍵的電視、家庭錄影帶和其他附屬市場打下一席之地。簡單說好了——但也很刺耳：這類型的電影沒有魏瑟曼說的「大家會爭相走告的數字」[12]。無論如何，對往日好萊塢幾近乎難捨的癡情——雷史東在他的自傳裡用過「愛戀」（love affair）[13]一詞——終究不是振振有辭的數目字可以抹煞的。既然還有別的考量不能不管，好萊塢片廠的高級主管當然不管賺錢與否，始終未曾被兒童和青少年市場的要求牽著鼻子走。

所以，這些高級主管對於今昔好萊塢有多大的鴻溝，雖然個個心知肚明，卻還是寄望旗下的特色影片單位——例如「米拉麥斯」、「新力經典」、「福斯探照燈」、「派拉蒙經典」、「華納獨立影業」，他們給的稱呼還很矛盾：「獨立子公司」——幫他們得獎，幫他們贏得媒體的讚美，幫他們累積藝術炫耀本，還有幫他們要到他們闖盪好萊塢追求的其他非經濟利益。所以，他們的經營概念回溯的過去，與其說是老片廠制那年代，還不如說是「藝術院線」（art-house）的路子；「藝術院線」早年一度和好萊塢的片廠有並駕齊驅之勢。二〇〇三年，這類「獨立」部門或是買下獨立製作的電影於美國的發行權（一般是趁「日舞影展」之類的電影節買片），或是自行製作片子，發行的影片總數已經超過片廠本身。雖然這類子公司買進片子的現金支出一般都不大，經常費用和行銷費用還是把每一部片子的平均成本推得節節高升，二〇〇三年就多達六千一百六十萬美元，還是令人咋舌，幾乎是片廠電影的三分之二。[14]

不止，由於獨立子公司為成人觀眾拍的電影有許多根本打不進青少年取向的玩具、遊戲、暨其他附屬市場，這類片子每每只害片廠虧下大錢。

雖說製作精緻一點的電影好像有違新好萊塢的經濟邏輯——起碼迄至目前一直如此——卻還沒有被片廠主管打入冷宮，箇中緣由除了這類片子有助於在片廠主管頭上套光環，另也因為這類電影背後有大明星、大導演、大編劇、經紀人、心靈導師鼎力加持；這些人的心意，不論是在片廠還是片廠背後的大老闆，都還有很重的份量。只不過，好萊塢大家庭的權勢，不久就會再遇上另一進展，對他們作直接的挑戰：科技。

好萊塢於二十世紀，從始至終和科技的關係都不甚順利。「同步聲」的技術於一九二〇年代差一點扳倒以默片為基礎的電影業；一九四〇年代電視問世，又差一點把戲院裡的觀眾全都搶光；到了一九七〇年代末期，家用錄影機又再進一步侵蝕戲院的基本觀眾群。不過，後來問世的新科技到頭來還是為好萊塢片廠打開了救亡圖存的道路：家庭娛樂的受眾。如今之二十一世紀，另一科技突破，「數位化」，一樣又為好萊塢片廠弄了個進退維谷的大難題。把電影轉換成數位程式——「1」和「0」，輕易即可由電腦操作，片廠的產品固然因此得以全球的廣大受眾為進攻目標，同一部片子可以循多種模式，如 DVD、VOD（隨選視訊）、高畫質電視等等，送到觀眾眼前。但是，複製、傳送太過容易，卻又誘發盜版、駭客暨其他擅權的複製行為，侵犯片廠於自家出產影片的所有權。

數位財產的價值和其他智慧財產一樣，若要維持不墜，片廠就要有辦法防止他人擅權進行複製或是利用。由於這類遍及全球的保護網，需要美洲、歐洲、亞洲的各國政府以政策作配合，各家片廠自然有強大的共同利益，和各國政府協商出政治方案，由各國政府強制規定電視機、DVD、有線電視盒、電腦等的製造廠商在產品植入迴路，以免消費者看得到未經片廠授權的娛樂產品。這類侵權收視未能遏阻，片廠就沒辦法安享數位革命的經濟利益。

電腦處理能力一日千里的進展，對於電影和電腦結親，就算不是逼婚、也有催婚之功。一九七〇年，一吋晶圓已經可以刻上千的迴路，二

○○○年，同樣大小的晶圓，容量是四千二百萬個迴路。由於容量雖然大幅激增，價格卻沒有隨之等比上漲，運用電腦為電影製作影像的成本，於過去三十年間走的是大幅下降的趨勢。例如一九七七年，電腦處理的成本還貴得令人卻步，喬治・盧卡斯拍第一部《星際大戰》，運用電腦繪圖，只出得起短短九十秒畫面的錢。那一段九十秒的畫面——「死星」（Death Star）的剖面圖——就花了一支電腦繪圖小組三個月才完工。到了一九八二年，電腦處理技術的成本已經降到八分之一，所以，「迪士尼」才有辦法拍《創：光速戰記》，片中一大部份畫面都是真人演員身穿黑、白二色戲服，搭配電腦繪製的背景合成出來的。再到一九九○年代中期，電腦處理技術的成本又再降到先前的三十二分之一，「皮克斯動畫」就有辦法（和「迪士尼」合作）用電腦來拍一整部片子，例如《玩具總動員》。「新力」推出的一部電影，《太空戰士：滅絕光年》（*Final Fantasy: The Spirits Within,* 2001），證明電腦合成的逼真演員，一樣可以招徠成年觀眾進戲院看電影。這一部未來派的電影改編自一款電腦遊戲。「新力」的數位動畫師用電腦憑空創造出極為逼真的女主角，愛姬・羅斯博士，性感、美麗的造型教人驚豔，還在男性雜誌《風度》（*Maxim*）二○○一年的「百大辣妹榜」上，佔了一席之地——愛姬・羅斯至今還是《風度》該榜唯一「查無此人」的火辣美女。到了二○○四年，電腦技術的成本還在往下降，電腦合成的 3D 動畫幾乎取代了傳統的動畫，連「迪士尼」也將旗下位於佛羅里達州的人工 2D 動畫部門，大部份都裁撤掉了。

連真人演出的電影要怎麼拍，遇到數位革命一樣被改得面目全非。好萊塢片廠於一九九○年代，已經運用所謂的數位合成技術，將電腦做出來的畫面結合真人演員的演出。有了這樣的電腦技術，一個鏡頭便可以疊上好幾層畫面，有的是攝影機拍的，有的是電腦畫的。在「真的」那一層，演員是在空盪盪的房間裡演出，術語叫作演「空白景」，假裝拿了東西對著假想的人、物作演出。待這層演出的畫面拍好，就由電腦繪圖師再加上其他幾層。電腦畫的影像可能有如房間的擺設，演員的戲服，其他該有的東西，本來沒有的人群，異國的背景，或是像烈焰、爆

炸、洪水等視覺特效。數位構圖師之後再將幾層畫面，以像素對像素，湊成一個鏡頭。

再到一九九九年，這類電腦技術已經進步到明星的頭可以用數位合成技術接到替身的脖子上面。例如《神鬼戰士》片中，羅素・克洛的臉就以電腦掃描，轉檔做成可以挪來挪去的「數位面具」（digital mask），可以貼在代替羅素・克洛演出格鬥士麥西莫的演員塗成綠色的臉上——這一李代桃僵、假冒身份的絕技，可是花了數位技術人員超過八個月的時間才完成的。[15]（《神鬼戰士》一片總共用了七十九名替身演員，約是謝幕表上具名演員人數的兩倍不止。）

推著「數位替身」往前邁進一大步的技術，就叫作「動態擷取」。首先是由一人身穿全綠的緊身連衣褲——行話就叫「擷取動態裝」（motion-capture suit）——做出需要的動作，電腦擷取下來動作，再以數位掃描輸入高速電腦，逐格轉換成電腦繪製角色的動作。真人於「動態擷取」作業，只不過是動畫師的動作模型而已。

接下來於二〇〇三年，電腦技術又再往前躍進一大步：電腦做出來的真人複本——不僅是臉部的數位面具而已——這時候也已經可以完全取代明星一整個人了。例如《魔鬼終結者三》一片，阿諾・史瓦辛格的臉部表情、身體動作、肌膚紋理，便以雷射光精確掃描到電腦裡去，轉換成電子檔，電腦就可以複製出另一個史瓦辛格，專門負責演出危險的動作場面，例如片中有一幕是他演的角色掛在一具很大的吊車上面，吊車直朝建築物撞過去。[16]《魔鬼終結者三》裡的女機器人T-X，由女演員克莉斯汀娜・羅肯（Kristanna Loken, 1979-）飾演，一樣有這類電腦繪圖的複製人幫她演出危險場面。雖然這類數位替身只用在特技場面，但是導演勞勃・辛密克斯（Robert Zemeckis, 1951-）在拍《北極特快車》（*The Polar Express,* 2004）的時候，就把這技術往前再推一步，直接以電腦合成的角色取代真人演員，演出對白角色於不同年紀的畫面，連湯姆・漢克斯也不例外。辛密克斯用替身演員先拍好所需的場景，而且，他們穿的「擷取動態裝」滿佈很小的感應器，這樣，每一臉部表情、肢體動作都可以切實擷取下來。數位動畫師再將一段段畫面轉成電腦檔

案，由數位構圖師和電腦畫出來的背景、道具、視覺特效一一合成起來。

　　許多大明星——例如金・凱瑞（Jim Carrey, 1962-）、娜塔莎・韓絲翠（Natasha Henstridge, 1974-）、湯姆・克魯斯、丹佐・華盛頓（Denzel Washington, 1954-）——也都作過「雷射掃描」，或說是「給光照過」[17]，再由電腦做出數位檔案，以備日後有鏡頭他們沒辦法或不願意演出時（或者是保險公司不准他們親身上陣演出），有電腦複製人可以瓜代。這樣的數位檔案，也讓演員——還有他們的後人——可以像「格雷畫像」*一般青春永駐，即使歲月催人老，大明星的身價還是可以靠電腦幫忙，再多延續個幾年。

　　好萊塢片廠苦苦尋覓的「聖杯」（holy grail），在二○○二年的電影《虛擬偶像》片中，是被好好挖苦了一下——片廠借專利電腦程式之力，憑空做出乖乖聽話的演員——但不過才到二○○四年，這「聖杯」的科技好像很快就要成真了。喬治・盧卡斯的電腦繪圖公司，「工業光學魔術」，一直是電影數位革命的先鋒，早在電影數位技術成熟之前就指出，真人演出的電影和電腦動畫的分野已經漸漸泯滅。「我們已經可以做出跟真的一樣的動物了，」他說，「既然動物可以，人也一樣。」[18]結果，《魔戒二部曲：雙城奇謀》就證明了電腦畫出來的「咕嚕」一角，是可以和真人演員在拍攝的畫面裡面渾融一氣，看不出來破綻。

　　當然，電影數位革命的最後一步，不會是用電腦做出精采的配角就好，而是做出像《虛擬偶像》裡的西蒙妮一般的大明星。雖然比起《魔鬼終結者三》和《北極特快車》的數位動畫，這一步不算技術的大躍進，但是，電腦合成的大明星放在好萊塢的授權業務，卻是沖天一飛的大躍進，可以用在 DVD、錄影帶、電腦遊戲、玩具、廣告暨其他產品開發，因為，這樣的大明星，所有權純屬片廠全權永久持有（這跟「迪士尼」的卡通角色純屬「迪士尼」所有是一樣的道理）。

＊　譯註：「格雷畫像」——出自奧斯卡・王爾德（Oscar Wilde, 1854-1900）小說《格雷的畫像》（*The Picture of Dorian Gray*, 1891）主角為了保住青春的俊秀，以靈魂交換不老之軀。

當然，這類憑空製造出來的數位產物，是沒有現有的大明星的人氣，不過，起用沒沒無聞的「真人」演員出飾電影的主角，未必就會害好萊塢的大片票房失利。例如馬克・漢米爾頭一次演電影，就是在《星際大戰》演出主角天行者路克。而且，數位明星不同於真人，數位明星另有優勢：可以由人精心挑選影迷最瘋魔的條件集於一身。所以，電影的數位革命走到目前這地步，是如盧卡斯所言，電影和動畫的分野大部份已經湮滅不清了。

再回頭來看電影市場最重要的這一塊：青少年影迷，電影的未來也已經露出曙光，平面的連環漫畫書裡的奇幻歷險，經由數位技術的改造，已經可以轉化成更逼真的影像；歷經三世代的奧迪賽之旅，從「迪士尼」《白雪公主》片中半真半假的玩偶狀角色，一路走到現今的發展，已算快走到目的地了。如今，數位技術做出來的奇幻角色，如《魔戒三部曲：王者再臨》裡面的精靈、半獸人、妖魔鬼怪等等，都已經逼真得多了，也等於又再為片廠畫出無限美好的遠景：一個個主角（或者是大反派）數之不盡，千奇百怪，都可以開發玩具、互動遊戲、主題遊樂園的遊戲項目等市場。

數位技術的成本愈來愈低，幾乎難免直接威脅到好萊塢一開始安身立命的憑藉——賽璐珞膠片。例如《魔戒三部曲》的系列影片，就有四分之三以上的畫面，還包括二十萬名大軍，都是用電腦畫出來的。這些電腦畫面又再必須仔細計算時間，去搭配攝影機拍出來的剩下四分之一影片——組合的過程耗時就超過一年，又再把成本往上推。由於電影裡的影像由電腦製作的部份愈來愈多，那麼，剩下的真人演出畫面是不是最好也用不需底片的數位攝影機來拍？這壓力跟著愈來愈高；喬治・盧卡斯拍《星際大戰二部曲：複製人全面進攻》即是如此，羅伯・羅德里奎茲（Robert Rodriguez, 1968-）拍《英雄不回頭》（*Once Upon a Time in Mexico,* 2003）和《小鬼大間諜二：惡夢島》（2003）也是。真人演出改用數位攝影機來拍，速度會快得多，因為在後製作時輕易即可更動，和電腦做出來的影像組合起來，不僅合成的效果天衣無縫，額外的花費也不多。雖然目前數位攝影機拍出來的品質略遜傳統攝影機一籌，但是新

科技的優勢便是成本較低，速度較快，假以時日，片廠終究還是難以抵擋這樣的趨勢。

邁向電影沒有底片的最後一步，就是戲院裡面放電影也用數位技術。目前的電影——即使全由電腦製作或是錄在數位磁帶上面——還是要轉成三十五厘米的賽璐珞負片，從負片再沖印成片盤，送進影片發行所，再分頭運送到各家戲院，藉由強力光束打在銀幕上面，觀眾這才真的看得到。片廠分送到世界各地戲院的三十五厘米拷貝，製作費可是很貴的，運送也很麻煩，不時需要修復，因為放映時一定會有刮傷、燒壞等等損害。除了每一部電影都要製作好幾千份拷貝，成本所費不貲，負擔不小，片廠另還需要在世界各地挑選要衝，設發行所，要不然也沒辦法處理戲院發行的業務。

一九九〇年代末期，不用底片的放映機在以前聽起來離譜，這時候卻愈來愈像可以考慮的選項。這樣的新技術，是利用數位投影機，再將好幾百萬個或關或開的微透鏡（microscopic mirror）——每一個微透鏡代表一個畫素——嵌在一吋晶圓上面，戲院便可以從數位檔案放映電影，而數位檔案又可以由片廠直接傳送。有了這樣的數位技術，戲院裡的放映師就不用再捲片盤了，不會有拷貝受損需要修復，也不會有一個個沉重的鐵罐要收好，送回片廠的發片所，片廠那邊一樣不必再傷腦筋去收藏影片、保存影片。一九九九年，喬治·盧卡斯就拿這樣的技術在觀眾群中測水溫，他在兩家戲院裡用數位設備放映《星際大戰首部曲：威脅潛伏》（*Star Wars: Episode I — The Phantom Menace*）——沒有觀眾察覺到有什麼差別。到了二〇〇三年，全美已經有一百七十一家戲院裝了數位放映設備，好萊塢的大片廠也在籌備將數位傳送影片的業務轉交給一家電信業者處理——「高通光電」（Qualcomm），由該公司以衛星傳送電影到戲院裡去，作法跟電視網傳送黃金時段節目到衛星電視台一樣。

片廠省掉底片這一件事，最明顯的好處就是減少發行的成本。二〇〇三年，各大片廠單單是在美國發行一部片廠電影，平均就要花掉四百二十萬美元去製作拷貝。不止，各大片廠旗下的「獨立」子公司製作拷貝的花費，平均是一部片子一百八十七萬美元。片廠另也需要負擔影片

發行所的營運成本，全職人員總計達數百人；電影若是以數位技術拍攝，那還要再花錢把數位影像轉換成賽璐珞負片。好萊塢六大片廠二〇〇三年的底片沖印費用，合起來就超過十億美元。

不過，數位技術於片廠眼中，不僅只是節省成本的問題而已。依片廠目前的規劃，戲院裡的每一具數位投影機每放一場，都需要片廠提供授權碼，也就是說，片廠對於戲院銀幕什麼時候演哪一部電影，也就有了決定權。

不過，片廠要將底片趕盡殺絕之前，還有一大艱鉅的難關要過：全世界的戲院改裝不用底片的數位投影設備，錢由誰來付？由於改用不用底片的放映設備，經濟利益是倒向片廠那邊，戲院老闆不太可能乖乖配合，自掏腰包改裝新的放映設備；這類設備於二〇〇三年，一具要價約是八萬美元。片廠雖然知道戲院改裝放映設備的費用看來是要由他們全額補貼才行，但也要找到方法，確認戲院一定會使用數位放映設備，而且，他們也要注意這一變化不致因為將獨立製作的非數位電影排除在外，又惹得美國政府祭出反托辣斯法來伺候片廠。所以，若是片廠和大型連鎖戲院老闆達成協議——看來雙方到頭來不達成協議還不行——屆時，連鎖多廳戲院就會成為娛樂數位鏈裡的一環。這一條數位鏈從作品創作、編輯、上色的「異度空間」（cyberspace）往外延伸，作品轉換成不同的格式後，透過 DVD 放影機、遊戲機、衛星接收器、有線電視盒、隨選視訊伺服器、TiVo 一類的數位錄放影機等等多種設備，傳送到片廠最廣大、最賺錢的消費族群面前：家庭觀眾。

這一類數位魔法，雖然可以讓新好萊塢將數位技術的潛力發揮出來，對於好萊塢大家庭的成員卻未必有益身心健康，而「好萊塢」一詞的定義，先前就是由這一批人大力界定出來的。把拍電影切成電腦畫出來的圖層，極可能改變電影的藝術表述關係。所以，雖然《魔鬼終結者三》的導演強納森・莫斯托也承認，「數位動畫終將會稱霸好萊塢的未來」[19]，對於數位技術複製真人實景的逼真效果也既敬且畏；但是，數位技術很可能進一步將演員和影片的關係分化得更遠，他可就心有戚戚了。

莫斯托的戚戚之憾，不是沒有道理。演員畢竟是電影的中樞，導演指導的是演員，攝影組拍的是演員，錄音師錄的是演員，服裝師打扮的是演員，最後，公關向娛樂媒體吹噓的還是演員。也因此，演員和他演的作品的關係，不僅影響他演出的作品——電影，對於好萊塢大家庭全體的完善健全和自我價值，也都會有影響。

　　當然，攝影棚裡的電影演員和作品的關係，比起舞台劇演員和作品的關係，是要比較遠一點沒錯。舞台劇演員的角色是一幕接著一幕在舞台上跟著劇情推演而推展出來的；電影演員不同，電影一般是從劇本裡切下來短短的一個鏡頭，一拍再拍，拍到導演滿意為止，和先前拍的、之後拍的，沒有連續的關係。即使如此，這樣子拍戲，不管有藝難伸、無所發揮、虛耗心力的苦處再大，明星還是都在戲裡，不會不見。

　　但有了數位技術可以憑空製造畫面，演員和電影的關係就更不容易維持了。電影發展到這當口，都可以要演員站在空盪盪的房間裡，一身綠色的人造彈性纖維緊身連身衣褲，不出聲說對白——事後會再作「對錄」配音——還要拿著假想的東西，對假想的視覺特效和根本就不存在的人演出劇情。有的時候，演員甚至還被人弄到只剩一張吱牙咧嘴、擠眉弄眼的臉皮，像羅素・克洛演《神鬼戰士》一片那樣，任由別人把他的人皮面具裝在第二工作小組的特技演員脖子上。

　　導演強納森・莫斯托拍《魔鬼終結者三》的時候，就發現演員在這類虛假、失真的環境裡面演戲，承受的壓力其實極大。「有的演員根本還沒辦法這樣子演戲——他們一定要在具體實在的環境裡面才演得出來，」他說，「所以，拍這樣的片子，你找的演員就要有辦法單靠想像力去演戲，他要有辦法想像不存在的東西，當它存在來演戲。」[20] 若是再有電腦製造的角色要和真人演員互動，這一份分化的疏離感就會更深了。

　　數位化的發展，除了導致演員和實際拍戲的工作現實隔得更遠，導演也會因此更難掌握拍攝的事務。電腦動畫公司製作佈景、角色、視覺特效等的圖層，需要的時間一般都比拍攝要久得多。因此，導演一般要到拍完了真人演出的部份，有的時候連剪輯都做完了，才會收到電影公

司做的圖層來補洞。這裡就再以強納森‧莫斯托拍《魔鬼終結者三》的情況為例好了，二〇〇二年六月，他在洛杉磯開始拍這電影，而且必須在十一個月後將拍好的片子送到「華納兄弟」那邊，片子排定在二〇〇三年七月四日發行。只是，由於電影裡面需要做數位圖層的部份，承包的電腦公司少說也要八個月才做得出來——要價還高達嚇死人的一千九百九十萬美元——莫斯托不得已，只好要承包的電腦公司，「工業光學魔術」，趕在他拍攝完成、對錄配音、或把真人演出的影片剪輯好前，就開始製作片子需要的電腦圖層。莫斯托還說，這兩邊其實根本就是在做獨立的案子——一邊在洛杉磯的攝影棚和外景場地拍攝，另一邊在矽谷的電腦控制台進行。這樣的製片過程，真有一點精神分裂的味道；說也詭異，史瓦辛格在該片的扮相竟然也像在呼應分裂的現實：右邊是傳統的妝，左邊是鮮綠色的妝。莫斯托在洛杉磯的攝影棚裡拍完右邊正常的臉，之後的八個月，聖拉斐爾（San Rafael）一名數位動畫總監負責製作金屬機器人這一邊的畫面，這一邊也是史瓦辛格片中的左半邊臉，製作完成後，就要再由別的電腦技術人員一格格把左右兩邊的動作湊成一個人。等到了二〇〇三年晚春的時候，電腦技術人員終於完成了他們的工作，電腦圖層若有多一點地方需要重做，製作單位也已經沒錢、沒時間處理了。「這便是拍電影的人最怕遇到的狀況，」莫斯托回憶當時，「依正常的拍片節奏，拍片子，剪片子，剪好的片子修得更精緻一點，最後加一點潤色，畫龍點睛一下，」他說，「結果，電腦繪圖把正常的拍片程序全都顛倒過來。」[21]

而所謂的「數位鴻溝」（digital divide）說的不僅是文化衝突，也涉及勞動分工的問題。拍片現場的劇組基本成員——演員、攝影人員、錄音師、助理導演、化妝師、服裝師、場記、佈景師，等等——都是導演親手挑選的（也有人是明星指定的吧）。這些人一般都還擁護好萊塢大家庭的傳統、價值觀、懷舊的記憶、對世界的觀感。可是，電腦繪圖那一部份的人員——數位構圖師、數位計時員、動作影描師、視覺特效師——和拍片現場那邊的人，就算難得還有往來，也極少。他們處理的是分格漫畫，一個個窩在小隔間裡，鎮日埋首電腦前面。這些一般不是

導演雇來的，也不是製作人或片廠雇來的，而是承包的電腦公司雇用的人員。而承包的電腦公司一般是以最低標在搶數位動畫的鏡頭來做；前一鏡頭和後一鏡頭得標的電腦公司，往往還不會是同一家電腦公司。成本，而非連貫，才是這類工作外包的發案標準。一名老經驗的製作人將這作法形容成：「像是為家裡的每一間浴室各找一名叫價最低的水電工。」[22]

由於這類電腦技術人員日後再要接案，要看電腦承包商的臉色，而不是製作單位，因此，他們的工作守則不外就是按部就班、沒有問題、準時交差。他們對於電腦「怪胎」的價值觀和活動——也就是電腦駭客、分享檔案、遊戲玩家之類的人——認同度可能還比他們對好萊塢的認同度要高一點。這些人再怎樣都是玩電腦的，不是拍電影的。

當然，也不是全天下的片子都要用數位特效，不過，用到數位特效的片子，就算不是全部也大部份都是很會賺錢的金雞母。好萊塢這時候的利潤就看這些片子了。電腦的效能以幾何級數往上直竄，好萊塢沒多久就都用得到——現在一吋晶圓能刻的迴路，已經超過一億個了——電影界的大趨勢，無疑便是傳統的拍片手法就算不致於全被數位動畫取代，大部份也都不保。如此一來，好萊塢的傳統文化泰半也大概會被電腦文化取代，進而勢必對好萊塢的產品又再帶來重大的衝擊，因為，好萊塢的文化——將榮譽、讚美、獎座捧得極高的文化——再怎樣也是當今世上僅存的一處展覽大廳，可供超越好萊塢經濟邏輯的影片有機會一饗世人；而且，這一處僅剩的大廳還竟然擁有極為強大的權勢呢。

現正崛起的新好萊塢，內容若像桑能・雷史東當年講的一般，還是王道，那麼，全球青少年族群日益迷戀英勇主角加異域背景加視聽特效的奇幻想像，應該也會漸漸被新好萊塢吸納進去，成為旗下的消費采邑。底片若在新的數位年代消失無存，奠基於底片的電影文化泰半也將隨之湮滅，動畫卡通、真人演出、互動電玩於電影、電視節目、實境秀等等的分野，一樣會更加淡化——明白打出品牌的傳統廣告和置入性行銷的界線，一樣隨之泯滅；改由置入性行銷插入畫面裡面，以渾然一氣的效果，於無形中煽動消費者對授權產品的購買慾。不止，數位傳送系

統——TiVo 一類的個人數位錄放影機、隨選視訊傳輸、互動有線電視盒、網際網路數據機、DVD 放影機等等都包括在內——這類新興的幻想經濟，還可供觀眾於取得授權後自行於家中，不論白天、黑夜，隨時可以收看自選的內容。至於成年觀眾要進戲院看電影，當然不會沒得看，只是在全局裡佔的份量，只怕是愈來愈少了。

電視大亨崛起
The Rise of the Tube Moguls

　　我才寫完這一本書，好萊塢的六大片廠又再換了新的經營階層。每一家取代老當權派的新貴，對於片廠製片工程的藝術就算有經驗也少之又少。不過，這一批新興的好萊塢權貴，倒都有共通點：電視。

　　當過 CBS 總裁的霍華・史川傑爵士（Sir Howard Stringer, 1942-），從出井伸之手中接下「新力」董事長和總執行長的寶座。史川傑是生於威爾斯（Welsh）的英裔美人，從沒住過日本，連日語也不會講。「新力」於日本民眾心中，可是和日本科技創新的成就劃上等號的。因此，史川傑這樣的人受命出掌「新力」，等於是一記警鐘響起，提醒大家：「新力」必須力起直追，奮力應變，跟上全球數位革命的腳步。出井伸之任內雖然大聲疾呼「新力」必須求變，也擬了藍圖，準備改造「新力」，卻未能具體執行。所以，這便有待霍華爵士竟其全功。

　　霍華爵士接下掌舵重任之後不久，我便到紐約市「新力」總部三十四層樓高的優雅大辦公室和霍華爵士談過。他對我說，數位革命已經強迫製造業在生產 DVD 放影機、CD 播放機、數位電視機的時候，改用相同的電腦晶片，就算不是同一種晶片，至少標準也要一模一樣。所以，勞力成本比較低的國家，如中國，賣出來和「新力」競爭的產品，性能規格（和數位晶片）也會和「新力」一樣，售價卻可以壓低一點。例如二〇〇四年的耶誕季，中國製的 DVD 放映機在「華瑪」百貨，一具的售價是二十五塊美金，只要「新力」類似產品售價的四分之一就好。「新力」本來是數位化的先鋒，未料後來卻反而將消費產品——「新

力」一開始稱霸世界的基石——變成了日用品，將他們稱霸的市場變成爭得你死我活的競技場。「新力」自從盛田昭夫和井深大於一九四六年一起創辦「東京通信工業株式會社」以來，一直以工程文化為尊，崇奉的是不停開發新的專利產品，例如 CD，「新力特麗霓虹」（Trinitron）彩色電視，「隨身聽」。如今，霍華爵士也體認到，「新力」若再單以專利產品為重心，於當今數位時代，會和普世同一標準的「隨插即用」（plug-and-play）產品正好相剋。所以，霍華爵士說，他要把「新力」「從類比文化拉到數位文化裡來」。「新力」在新崛起的數位世界，還是會不斷推出產品——DVD 播放機、高畫質電視、遊戲機、電腦、CD 播放機、數位投影機，等等——但是，「新力」的利潤絕大部份倒不會從這些硬體設備來，而會改從這些設備播放的數位內容來。例如，「新力」的第三代遊戲主機 PlayStation 3 就不僅是遊戲機而已，PlayStation 3 也可以放數位電影、音樂、收看電視節目、網路供應的產品，等等。

　「新力」要加入數位革命，才不愁沒法寶可使——其實，「新力」才將他們電影和電視節目的資料庫又再擴大了不少，因為他們買下了「米高梅」名下的四千一百部電影，投入市場的數位設備也有藍光雷射高畫質 DVD 播放機，可以貯存三十部電影的數位錄影機，六百萬畫素電視顯示器等等。所以，「新力」面對的挑戰，依霍華爵士本人的說法，就是要透過旗下的大批平台，將數位內容如電影、遊戲、隨選視訊、電視節目、互動 DVD 等等的發行量「放到最大」。早在數位化將複製的成本一路壓低之前，好萊塢便已經透過他們說的「窗口」，依序將電影發行到不同的市場。每一「窗口」以四個月到一年的時間，將市場區隔開來。打頭陣的是戲院發行的窗口，也就是電影於戲院上映的檔期，過後便是錄影帶的窗口，由此窗口租售 DVD。再下來是隨選視訊的窗口，以按次計費的方式供消費者於家中收看。再之後是付費電視的窗口作發行，於 HBO 和其他付費頻道放映。最後的窗口便是免費電視這一塊，由無線電視網和有線電視台播放。好萊塢片廠用的這一套「窗口制」，在數位時代之前，行之有年，成效也佳。但是，數位年代大幅壓低複製的成本，以致零售量販店如「華瑪」者，利用 DVD 在店裡幫忙創造人

潮，錄影帶盜版業者也利用各窗口開放的時間差，在和片廠搶生意。不過，如今依片廠營收百分之八十五以上都是出自在家看 DVD、電視、或玩電玩的人口身上，霍華爵士不得不傷腦筋要找出更好的門路，發行數位產品。

至於其他的排列組合，可就無以計數。一樣產品很可能先是透過 PlayStation 3 裡面超現實的電腦遊戲，在大眾的腦海烙下互動遊戲的印象，之後透過 DVD、電視影集再作發行，再之後透過隨選視訊發行，最後才再拍成電影問世。產品另也可以先透過大規模的廣告攻勢，直接作 DVD 發行，然後轉移到其他平台或拍成有線電視影集。然而，不論「放到最大」的理論有多少可行的排列組合，霍華爵士都覺得像是陷在「雞生蛋還是蛋生雞」的難題裡。這裡的「雞」是電影，「蛋」是其他價值不斐的數位版權，包括 DVD、電玩、電視授權等等。所以，這難題就是：歷來負責生蛋的雞，很可能會因為生下一顆比自己還要大的蛋，結果死於非命。

至於「迪士尼」那邊，先前在 ABC 電視網當總裁的羅伯・艾格（Robert A. Iger, 1951- ）接掌「迪士尼」後，也在著手規劃更激進的策略，要將他們的利潤放到最大。他是在二〇〇五年十月從麥可・艾斯納手中接下「迪士尼」總執行長的位子。艾斯納於主掌「迪士尼」的二十一年間，多方改造「迪士尼」，連華特・迪士尼當年也料想不到可以有這樣的局面。迪士尼樂園的概念，由艾斯納推廣到全球，如今，全世界總共有十一處「迪士尼」開的主題遊樂園，巴黎、東京、香港等地都有。「迪士尼」也有一支船隊，將遊樂園搬上遊輪。「迪士尼」在艾斯納治下，買下了 ABC 電視網和有線電視「ABC 家庭頻道」（ABC Family Channel）。「迪士尼頻道」也壯大為兒童頻道帝國，總計有十二支海外的「迪士尼頻道」，三支「迪士尼卡通台」（Toon Disney）頻道、十二支歐洲的「兒童」（Kids）頻道（在歐洲叫作「傑蒂斯」〔Jetix〕），四支「迪士尼遊戲屋」（Playhouse Disney）頻道。「迪士尼」於有線電視也握有世界最大的運動網——ESPN，ESPN 總共有二十九支頻道，SOAPnet 頻道網也在「迪士尼」旗下。「迪士尼」的家庭錄影帶部門一九八四年

還未問世，但在二〇〇四年的營收卻有六十億美元。艾斯納另也幫「迪士尼」開設舞台劇部門，負責將「迪士尼」的轟動電影如《獅子王》、《美女與野獸》（*Beauty and the Beast,* 1991）、《歡樂滿人間》（*Mary Poppins,* 1964）、《泰山》（*Tarzan,* 1999）等等，改編成音樂劇搬上舞台，如今每年賺的錢，也比「迪士尼」全公司於一九八四年的總體營收都要多。只是，艾斯納雖然把「迪士尼」的公司價值往上拉抬了近三十倍，擁有「迪士尼」三分之二股權的其他機構，卻因為艾斯納沒辦法拉抬股價，不滿之餘，投票將他掃地出門，改選艾格接下艾斯納的遺缺。

艾格一上任，馬上把最敏感的問題扔了出來：「窗口制」。「我們要改變窗口制……通盤檢討，」艾格在一場華爾街分析師大會上面表示，「窗口需要壓縮得緊湊一點。我覺得 DVD 若是和戲院發行擺在同一窗口，絕對可行，完全不是問題。」好萊塢各家片廠雖然已經私下爭論窗口制該怎麼變，吵了有好幾個月，艾格公開把問題講破，還是聽得戲院大老闆忐忑不安，逼得全美戲院業主協會的會長不得不站出來，直指艾格此言形如對戲院業者下達「死亡威脅」。

但是，艾格的意思主要在敲一下警鐘，提醒大家認清現實有了新的發展，戲院業者的保護窗口如今效力已經大不如前，不容易和數位產品競爭。艾格出身電視業，所以，從他的角度看，電影院這一行已經邁向黃昏。打從一九四六年電視問世以來，美國每週看電影的人口已經從九千萬減少到二千九百萬，而且，這期間，美國的總人口可是幾乎多了一倍。艾格沒辦法不管的關鍵事實，是「迪士尼」二〇〇四年的獲利，百分之九十以上都不是從戲院來的，而是從「後端」（back end）來的——也就是家庭娛樂受眾的 DVD、電視電影、產品授權等等。艾格要廢除各窗口固定的時間間隔，或者至少壓縮得短一點，是要以獲利較大的DVD、電視、隨選視訊業績取代獲利較差的戲院票房，希望增加公司營收的利潤。即使艾格此舉很可能惹毛戲院業者，甚至也惹毛了同業的前輩，但他關心的對象，毋寧以擁有「迪士尼」股權的投資機構為重——到底，艾斯納就是被他們轟走的。

好萊塢其他幾大片廠的情況，大體不外如是。

像在「時代華納」，付費電視部門主管傑佛瑞・貝克斯（Jeffrey Bewkes, 1952-），現在便是該公司全體娛樂部門的董事長，這部門包括兩家電影片廠（「華納兄弟」和「新線影業」）、HBO、「透納有線電視網」全體、「華納兄弟電視網」全體。貝克斯在 HBO 任內當然戰功彪炳，推出一長串原創影集，如《慾望城市》（Sex and the City）、《黑道家族》（The Sopranos）等等。這些原創影集收視長紅，證明 HBO 的訂戶雖然不到三千萬，創下的口碑卻足以為影集打下 DVD 的暢銷寶座，不需要電影的戲院首映造勢或是一砸數百萬美元的大電視廣告戰作加持。依貝克斯的說法，單單是「華納兄弟」的電視劇 DVD 營收，二〇〇五年就超過了十億美元。所以，貝克斯不想蕭規曹隨，死守人為劃分的窗口間隔期，而想伺機而動，靈活掌握最有利的發行時間，追求最大的利潤。有鑑於先前的佳績，貝克斯應該有望找得出來新作法，就算不是全盤翻新，應該也可以調整其他產品發行時間的排序，電影自也在內。

　　再來看「維康」，當年同為 MTV 創辦人的湯瑪斯・佛瑞斯頓（Thomas Freston, 1945-），如今執掌「派拉蒙」的電影片廠和有線電視網。「派拉蒙」的前朝將領是由強納森・道爾根（Jonathan Dolgen, 1956-）、雪莉・蘭辛、湯瑪斯・麥葛萊（Thomas McGrath, 1956-）三人執掌兵符，三人全都是在電影業混到大的，重點也都在替「派拉蒙」的電影業務找支持的理由。三人開創兩支極為成功的電影品牌──「MTV 影業」（MTV Films）和「尼克影業」（Nickelodeon Films）──幫「派拉蒙」創建國外的營業部門，「聯合國際影業」即由他們三人和「派拉蒙」共同持有，而且經營有成，壯大為首屈一指的國際影片發行機構。三人也精心擘劃出複雜的系統，合法利用國外的避稅管道和政府補助作為拍片的資金，效率極好。也因此，「派拉蒙」電影部門於三人治下，利潤暴增為之前的三倍。即使如此，「派拉蒙」電影事業部門的獲利能力，還是遠遜於 MTV 或是「尼克兒童頻道」的節目。所以，佛瑞斯頓和布萊德・葛瑞（Brad Grey, 1957-）、蓋兒・貝爾曼（Gail Berman, 1965-）聯手，拿下道爾根、蘭辛、麥葛萊三人的職務。葛瑞是電視的紅牌製作人，貝爾曼先前則在「福斯」電視的節目部門工作。

「新聞集團」的情勢，就是曾經主掌「福斯電視網」的彼得‧關寧（Peter Chernin, 1951- ）出任「福斯娛樂集團」全體的董事長，電影片廠、「福斯電視網」、有線電視網全都包括在內。梅鐸的長子拉克蘭‧梅鐸（Lachlan Murdoch, 1971- ），於二〇〇五年七月辭去他在「福斯」集團的職務之後，關寧就成為公認的大老闆梅鐸接班人。而「福斯」的業務不僅只有電視或電影而已，依關寧的說法，「福斯」從事的是「原創數位產品的創造和發行業務……不論是 X-Box 上的電腦遊戲，還是DVD 的《X 戰警》，不論是網站或是電子書，不論是 iPod 或是 ITV，都做。」而他眼前的挑戰，就是要找到獲利最大的途徑，讓梅鐸打造的帝國可以將這些數位產品送到消費者手中。其一，便是運用梅鐸透過「直播電視」掌握在手裡的大批衛星──「直播電視」可是美國最大的衛星電視公司。梅鐸甚至還沒完成購併「直播電視」的手續，就搶先在「摩根史坦利全球媒體傳播大會」上面發佈消息，說他計劃要將天上的衛星訊號和地上 TiVo 一類的個人數位錄影機送作堆，這樣，數位內容──電影、電視影集、電腦遊戲都包括在內──便可以傳送到每一位訂戶家裡。而關寧的使命，便是要將梅鐸這一宏大計劃付諸實現。

最後，「環球」現在已經變成 NBC 獨家所有的子公司了，也因此算是在 NBC 總執行長羅伯‧萊特（Robert C. Wright, 1943- ）統治的疆域之內。萊特在 NBC 十九年，以巧思靈活運用電視節目排程，挪動節目演出的時段，甚至「變位」，從無線電視網移到有線電視頻道去播放，大大放大廣告的營收。而萊特這時候的問題──其他片廠的同輩也一樣──就是這樣的排程策略，是否可以轉用到娛樂光譜裡面的電影檔期這一環？但又不致破壞電影的創作過程──電影的價值，歷來就建立在創作的過程上。

而這幾位新好萊塢的大亨──「新力」的史川傑，「迪士尼」的艾格，「華納兄弟」的貝克斯，「派拉蒙」的佛瑞斯頓，「福斯」的關寧，「NBC 環球」的萊特──全都出身電視界那一塊，足可見證當今獨有卻也慘澹的現實：平日會進戲院看電影的美國民眾，現在只佔全國人口的百分之二了，至於剩下的人，其中百分之九十五以上都是待在家裡看電

視。歐洲、亞洲的重要市場也是同樣的情形，而且還更嚴重。以前以片廠為中心的產業，現在已經蛻變成以家戶電視機為中心的產業了。既然如此，也就難怪片廠現在的經營階層，一個個精通的以電視觀眾為主，而非星散的戲院電影觀眾。無論好壞，這樣的蛻變已經是全局裡的一塊了。

致謝
Acknowledgments

　　本書有幸得利於幾本非凡之作，如 Neil Gabler 的 *An Empire of Their Own: How the Jews Invented Hollywood*，精采分析好萊塢早年大亨的起落；Thomas Schatz 寫的 *The Genius of the System: Hollywood Filmmaking in thd Studio Era*，為讀者將好萊塢的片廠制作了精密的拆解；David Puttnam 寫的 *Money and Movies*，以國際的視野重新審視好萊塢，切中目前時勢所需；John Nathan 寫的 *Sony: The Private Life*，描寫的「新力」企業史有獨到之處，揭人所未見；James Lardner 寫的 *Fast Forward*，將錄影技術的發展寫得清晰明瞭；William Shawcross 寫的 *Murdoch: The Making of a Media Empire*，行文優美，資料豐富。這幾部先驅之作，於我破解現代好萊塢背後的邏輯，都大有功勞。

　　我作此研究，最艱鉅的組織工作，便是要在汗牛充棟的好萊塢資料裡面理出頭緒；爭論、傳說、宣傳稿、名流的八卦小事，多如草木蔓生的蠻荒叢林。為此，我特別要謝謝 Andrew Hacker，James Q. Wilson，Claude Serra，Sir James Goldsmith 等人相助，我才得以劈荊斬棘。

　　本書和我先前的著作有所不同，電子郵件的通訊也成了新興的寶貴研究工具，供我就電影拍攝的相關問題徵詢相關人士，而且，以電子郵件處理，可供對方依各人時間方便回覆我的問題，若是無法答覆，也可以代我於他們的社交網路當中另尋答案。而我收到回覆，也不像傳統的訪談，往往內含網路連結，又再為我引進新的資訊。在此我要特別感謝 Emma Wilcockson，Anthony Bregman，Bruce Feirstein，謝謝他們以無比的耐心，清晰回覆我在一九九九到二〇〇四年間發出的無數問題。

　　在此也要謝謝 Caxton-Iseman Capital Inc. 的 Joost Thesseling 和 Frede-

rick Iseman 兩位，有勞他們不吝為我分析、講解各家片廠的公司財務報表；另也要謝謝日本的鹽谷和芹澤，有勞他們大力相助蒐尋日本於娛樂經濟的貢獻。

謝謝 June Eng 和 Dan Nessel 協助我處理網際網路資料，幫我架設網站（www.edwardjayepstein.com），作為研究資料的募集點。

若非幾位好萊塢片廠和金融公司的高級主管出力相助（兼提供資料），本書設定的主題勢必難以穿透層層迷障，不過，這幾位希望我姑隱其名，對此，我自當敬謹遵命。所以，雖然我無法指名道謝，但我欠他們最多。

研究資料要再彙整成書，那就要對 Kent Carroll 致上最大的謝意了，謝謝他讀過我的初稿，提出中肯犀利的意見。謝謝 Kathryn Chetkovich，以敏銳的眼光進一步釐清稿子混沌不明的地方；謝謝 Sarah-Marie Schmidt 不憚其煩，為我核對相關事實。

我還要謝謝 William H. Donner Foundation，Lynde and Harry Bradley Foundation，Randolph Foundation，謝謝這幾家基金會提供研究經費，供我進行本書的研究；謝謝 Social Philosophy and Policy Foundation 管理研究經費補助事宜；謝謝 Social Philosophy and Policy Center 的 Jeffrey Paul 和 Fred D. Miller, Jr.，於本書發想到發印，一路以專業智識和後勤支援大力協助。

寫這一本書期間，另也有不少人提供了寶貴的見地、靈感、啟發：Renata Adler，Robert Alexander，Ken Auletta，Julie Baumgold，Tina Bennett，John Berendt，Richard Bernstein，Ed Bleier，Bob Bookman，Tina Brown，Adelaide de Clermonte-Tonnerre，Suzanna Duncan，Clay Felker，Michael Haussman，Hendrik Hertzberg，Felicitie Hertzog，Magui Iseman，Marty Kaplan，Dale Launer，Alexis Lloyd，Mike Milken，Sollace Mitchell，Victor Navasky，Linda Nessel，Camilla Roos，Charlie Rose，Randy Rothenberg，Rob Stone，Kim Taipale，Victor Temken。

最後，我要再向此書編輯，Bob Loomis，致上最深的感謝，謝謝他不辭勞苦的奉獻，研究成果才有辦法蛻變成書，付梓出版。

註釋

出處說明

　　雖然坊間多的是新聞稿，看得人眼花撩亂，都在講好萊塢的明星、演出怎樣，講好萊塢明星於電影票房、電視頻道、錄影帶出租店的業績有多亮眼等等，但好萊塢「進帳多少」這一件事的核心，卻很難突破。當今全球影業的六大巨頭——迪士尼、新力、派拉蒙、二十世紀福斯、華納兄弟、國家廣播公司／環球——家家全把公司確切的營收資料壓著不讓外界大眾知道。不過，這幾家巨頭倒是都要提供確切的資料，如各家公司於全球戲院營收的細目、錄影帶、DVD、全國電視網、地區電視網、付費電視、計次收費電視等等，全都在內，提交予同業公會美國電影協會的國際分支機構——電影協會，只是，條件是絕對不得外洩讓外人知道。電影協會再根據各家提供的金流，彙編為一份散頁的文件，叫作〈電影協會媒體營收報告〉（MPA All Media Revenue Report），以密件的形式送回給各大片廠參考。各家片廠就可以在這一共通的資料庫——二〇〇三年的報告多達三百頁以上——和自己公司、子公司、其他大片廠於全球六十四處市場的營收表現作比較。一九九九年至二〇〇四年的資料，我都有。只不過，「米高梅」也會呈報資料給電影協會，但被排除在協會的報告之

外，因為「米高梅」已經不算完備的片廠。（二〇〇四年，「米高梅」宣佈要把收入資產〔receiving assets〕賣給「新力」暨其企業夥伴。）這一份六大巨頭的營收資料，於後文便稱作〈電影協會媒體營收報告〉。

　　有關各片廠推出的每一部片子的收入，我所使用的資料便是「分紅報告」（participation statement）——若拿得到的話。這是每一家片廠每半年會送到參與電影攝製的明星、導演、劇作家等眾人手中的收入報告。（會發給媒體看的「票房總額」，是戲院票房金額的總和，而非片廠最後會拿到的部份。）「分紅報告」會列出營收（習慣用的名稱叫作「租金」），也就是片廠實際從戲院及其他源頭收到的金額，還有該電影的製作、廣告、發行的費用。收到這一份報告的人，就算把報告送到獨立稽核單位作稽核（這在好萊塢不算多稀罕），都會發現報告一般都還算準確（至少在收入流這一部份如此）。但若「分紅報告」拿不到，我便用片廠主管為我估計的影片績效數字。將片廠主管的估計和我拿得到的「分紅報告」比較，我也還沒發現有重大的落差。

　　一九九八至二〇〇四年間，有不少片廠主管極力相助，親口或以電子郵件回答我的問題，只是，應他們的要求，無法在書內道出姓名。

第一章 新舊好萊塢

1. Audience Research Inc., study quoted in *Variety*, February 23, 1949.
2. Gene Brown, *Movie Time* (New York: Macmillan, 1995), p. 185.
3. Quoted in Thomas Schatz, *The Genius of the System: Hollywood Filmmaking in the Studio Era* (New York: Metropolitan Books, 1988).
4. Brown, *Movie Times*, p. 185.
5. Mason Wiley and Damien Bona, *Inside Oscar: The Unofficial History of the Academy Awards* (New York: Ballantine Books, 1993), p. 2.
6. Clayton R. Koppes and Gregory D. Black, *Hollywood Goes to War: How Politics, Profits, and Propaganda Shaped World War II Movies* (Berkeley and Los Angeles: University of California Press, 1990), pp. 113-14.
7. Neal Gabler, *An Empire of Their Own: How the Jews Invented Hollywood* (New York: Anchor Books, 1989), p. 419.
8. Victor S. Navasky, *Naming Names: The Social Costs of McCarthyism* (New York: Viking Press, 1980), p. xii.
9. *Film Daily Year Book of Motion Pictures* (New York: The Film Daily, 1949), p. 67.
10. Harvard Business School, Case Study 1-388-147, "The Walt Disney Company," (Boston: Harvard Business School Publishing Division 1996), p. 2; Richard Schickel, *The Disney Version: The Life, Times, Art and Commerce of Walt Disney* (Chicago: Elephant Paperbacks, 1997), pp. 126-36, 298, 310-14a.
11. Schatz, *Genius*, p. 3.
12. Michael Eisner 致股東信函，Walt Disney Pictures Annual Report, 2000, p. 4.
13. 財報資料取自 Walt Disney Pictures Participation Statement, Statement #10, period ending December 31, 2003, author's files.
14. Walt Disney Pictures Annual Report, 2000, p. 37.
15. U. S. Economic Reviews, MPAA, 2003.
16. Letter Agreement, T-3 Productions, Intermedia Film Equities, and Oak Productions, regarding the acting services of Arnold Schwarzeneger, December 10, 2001.
17. MPAA Economic Review.
18. Frank Biondi，作者訪談，1999。
19. Document, MPA Worldwide Market Research, All Media Revenue Report, May 2004.
20. Quoted in Schatz, *Genius*, p. 8.
21. 作者訪談，2004。

第二章 造物主

1. Neal Gabler, *An Empire of Their Own: How the Jews Invented Hollywood* (New York: Anchor Books, 1989), pp. 11-16.
2. Gabler, *Empire*, p. 60.
3. Richard Schickel, *The Disney Version: The Life, Times, Art and Commerce of Walt Disney* (Chicago: Elephant Paperbacks, 1997), p. 122.
4. Leonard Mosley, *Disney's World: A Biography* (New York: Scarborough House, 2002), p. 207.
5. Schickel, *Disney Version*, pp. 167-68.
6. Ibid., p. 310.
7. Ibid., p. 315.
8. Bruce Orwall, "Disney Wins Bear-Knuckled 13-Year-Old Fight Over Royalties," *Wall Street Journal*, March 30, 2004, p. B1.
9. Bruce Orwall and Emily Nelson, "Hidden Walls Shield Disney Culture," *Wall Street Journal*, March 30, 2004, p. 1.
10. Michael Eisner 致股東信，Walt Disney Pictures Annual Report, 2000, p. 4.
11. Dennis McDougal, *The Last Mogul: Lew Wasserman, MCA, And the Hidden History of Hollywood* (New York: Crown, 1998), pp. 106-107.
12. Thomas Schatz, *The Genius of the System: Hollywood Filmmaking in the Studio Era* (New York: Metropolitan Books, 1988), p. 470.
13. McDougal, *Last Mogul*, p. 228.
14. Schatz, *Genius*, pp. 488-89.
15. Richard Evans, "And Now, for My Next Trick," *Barron's*, July 30, 2001, p. 1.
16. Steve Ross，作者訪談，1988。
17. 作者日記（拉斯維加斯一行），1976 年 2 月 6 日。
18. Connie Bruck, *Master of the Game: Steve Ross and the Creation of Time Warner* (New York: Simon & Schuster, 1994), p. 68.
19. 羅斯訪談。
20. Ibid.
21. Ibid.
22. Richard M. Clurman, *To the End of Time: The Seduction and Conquest of a Media Empire* (New York: Simon & Schuster, 1992), p. 15.
23. 羅斯訪談。
24. "Reinventing a Giant," *Asia Week*, September 22,

1995 (Internet edition).

25. John Nathan, *Sony: The Private Life* (Boston: Houghton Mifflin, 1999), p. 17.

26. Akio Morita, *Made in Japan: Akio Morita and Sony* (New York: Dutton, 1986), pp. 1-44.

27. Nathan, *Sony*, p. 4.

28. Quoted in ibid., p. 61.

29. Ibid., p. 62.

30. Ibid.

31. Morita, *Made in Japan*, pp. 1-44.

32. Nathan, *Sony*, pp. 150-52.

33. Lardner, *Fast Forward*, pp. 94-96.

34. Ibid., p. 29.

35. Eisner, letter to shareholders, p. 4.

36. Norio Ohga, *The Melody of Sony* (Tokyo: Nihon Keizai Shimbun, 2003); also Norio Ohga and Gerald Cavanaugh, interview by author, 2004.

37. Quoted in Nancy Griffin and Kim Masters, *Hit and Run: How Jon Peters and Peter Guber Took Sony for a Ride in Hollywood* (New York: Simon & Schuster, 1996), p. 184.

38. David McClintick, *Indecent Exposure: A True Story of Hollywood and Wall Street* (New York: William Morrow, 1982), pp. 1-18.

39. "Columbia 75th Anniversary," *Variety*, January 1999, pp. 62-78.

40. 羅斯訪談。

41. Griffin and Masters, *Hit and Run*, p. 250.

42. Warren Lieberfarb, lecture at Wharton School of Business, "Knowledge at Wharton," March 13, 2002.(http://knowledge.wharton.upenn.edu./index.cfm?fa=viewArticle&id=530).

43. William Shawcross, *Murdoch: The Making of a Media Empire* (New York: Simon & Schuster, 1993), pp. 54-68.

44. Ibid., p. 15.

45. Ibid., p. 15.

46. *Time*, January 17, 1977.

47. Shawcross, *Murdoch*, p. 14.

48. 作者筆記，Cuixmala, Mexico, December 20-22, 1990.

49. Rupert Murdoch, Morgan Stanley Global Media and Communications Conference, September 8, 2003.

50. Ibid.

51. Sumner Redstone, 作者訪談，2000。

52. Gretchen Voss, "The $80 Billion Love Affair," *Boston Magazine*, January 12, 2000 (www.bostonmagazine.

com/highlights /sumner.shtml).

53. Sumner Redstone, *A Passion to Win* (New York: Simon & Schuster, 2001), p. 70.

54. 雷史東訪談。

55. Redstone, *Passion to Win*, p. 76.

56. Voss, "The $80 Billion Love Affair."

57. 網際網路訪問稿，www.myprimetime.com/work/life/content/pm_redstone0606/.

58. Redstone, *Passion to Win*, p. 156.

59. 作者訪談，2003。

60. Redstone, *Passion to Win*, p. 160.

61. 雷史東訪談。

62. Redstone, *Passion to Win*, p. 175.

63. 網際網路訪問稿。

64. 雷史東訪談。

65. Redstone, *Passion to Win*, p. 285.

66. Ibid., p. 286.

67. Ibid., p. 301.

68. 雷史東訪談。

69. Marcy Carson and Tom Werner, "David Sarnoff," *Time*, June 14, 1999.

70. 作者訪談，2002。

71. 羅斯訪談。

第三章 全球美國化

1. Quoted in David Puttnam, *Movies and Money* (New York: Alfred A. Knopf, 1998), p. 76.

2. Ibid., p. 110.

3. Ibid., p. 113.

4. Ibid., pp. 120-21.

5. 作者訪談，2002。

6. Peter Bart and Peter Guber, *Shoot Out: Surviving Fame and (Mis)Fortune in Hollywood* (New York: G. P. Putnam's Sons, 2002), p. 25.

7. Puttnam, *Movies and Money*, p. 266.

8. 作者訪談，2003。

9. Quoted by Joseph Schuman, "Seeking Investor Respect, Murdoch Spurns Australia," *Wall Street Journal*, April 6, 2004 (Internet edition).

10. Quoted in Geraldine Fabrikant, "News Corp. Plans to Follow Its Chief to the United States," *New York Times*, April 7, 2004, p. B1.

11. Quoted in Mark Lewis, "Germany's Content King Is Dethroned," *Forbes*, March 26, 2002 (Internet edition).

12 作者訪談，2003。

13 Quoted in Meara Cavanaugh, "Messier: Threat to

French Culture?" CNN.com Europe, April 17, 2002.

14. Richard Evans, "And Now, for My Next Trick," *Barron's*, July 30, 2001, p. 1.

第四章 六巨頭

1. E. H. Gombrich, *Art and Illusion* (Princeton, N. J.: Princeton University Press, 1960), p. 5.

2. 作者訪談，2002。

3. Tino Balio, *Grand Design: Hollywood as a Modern Business Enterprise, 1930-1939* (Berkeley: University of California Press, 1993), p. 20.

4. Ibid., p. 157.

5. Ibid., p. 158.

6. Motion Picture of America Association website, www. mpaa.org/about/.

7. Ibid.

8. Steve Ross，作者訪談，1988。

9. Quoted in John Nathan, *Sony: The Private Life* (Boston: Houghton Mifflin, 1999), p. 64.

10. 作者訪談，2000。

11. Ibid.

12. Quoted in Kim Masters, *Keys to the Kingdom: The Rise of Michael Eisner and the Fall of Everybody Else* (New York: HarperBusiness, 2000), p. 176.

13. Bruce Orwall and Anna Wilde Mathews, "Disney, News Corp. Announce Deal to Offer Videos on Demand Online," *Wall Street Journal*, August 17, 2001 (Internet edition).

14. News Corporation Limited, Form 20 F, SEC (December 18, 2000), p. 18.

第五章 交易所

1. Quoted in David Puttnam, *Movies and Money* (New York: Alfred A. Knopf, 1998), p. 227.

2. Hortense Powdermaker, *Hollywood: The Dream Factory, An Anthropologist Looks at the Movie Makers* (Boston: Little, Brown, 1950), p. 39.

3. Christopher Oster, "Risky Game: Companies Scrimp on Insurance Costs," *Wall Street Journal*, August 1, 2002.

4. Oak Productions, Inc., Contract for the acting services of Arnold Schwarzenegger for *Terminator 3*, December 10, 2001, Exhibit D, Tax Reimbursement Agreement.

5. Michael J. Wolf, *The Entertainment Economy* (New York: Times Books, 1999), p. 229.

6. 作者訪談，2002。

7. 作者訪談，2002。

8. Martin Peers, "Financiers Flocked to Hoffman's Deals, Until the Claims Came In, Sparking Ire," *Wall Street Journal*, July 20, 2000, p. 1.

9. Peers, "Financiers Flocked."

10. *The Licensing Letter*, "Licensing Business Survey, 2003" (Internet, www.epm.com).

11. Bruce Orwall, "Miramax-Coors Deal Marries Advertising and Entertainment," *Wall Street Journal*, August 8, 2002 (Internet edition).

12. Participation Statement, 2003.

13. 作者訪談，2003。

14. Sumner Redstone，作者訪談，2000。

15. MPAA, All Source Numbers.

16. MPAA data, May 2003.

17. 作者訪談，2004。

18. Quoted in Charles Lyons, "Passion for Slashin'," *Variety*, June 26, 2000, p. 1.

19. E-mailed estimate, December 10, 2003.

20. 作者訪談，2001。

21. John W. Cones, *The Feature Film Distribution Deal* (Carbondale: Southern Illinois University Press, 1997), p. 4.

22. Ibid., p. 5.

23. Ibid., pp. 7-8.

24. Pierce O'Donnell and Dennis McDougal, *Fatal Subtraction: The Inside Story of Buchwald v. Paramount* (New York: Double-day, 1992), p. 408.

25. Oak Productions, Schwarzenegger contract: Contingent Compensation. Interview by author, 2002.

26. Report, "Walt Disney," Morgan Stanley Equity Research, August 2002, p. 6.

27. Peers, "Financiers Flocked."

28. Quoted in Tom King, "Paramount Celebrates Birthday," *Wall Street Journal*, September 27, 2002 (Internet edition).

第六章 受苦受難開發記

1. Quoted in "Still Rocking," *The Economist*, November 21, 2002 (Internet edition).

2. Sumner Redstone，作者訪談，2000。

3. Dean Devlin，作者訪談，1998。

4. Rachel Abramowitz, "Rage Against the Machines: T-3's Rocky Road," *Los Angeles Times*, March 11, 2002, Calender section (Internet edition).

5. Peter Bart and Peter Guber, *Shoot Out: Surviving*

Fame and (Mis)Fortune in Hollywood (New York: G. P. Putnam's Sons, 2002), p. 31.

6. 作者訪談，2003。

7. 作者訪談，2004。

8. Bruce Feirstein，作者訪談，2003。

9. Ben Stein, *Hollywood Days, Hollywood Nights: The Diary of a Mad Screenwriter* (New York: Bantam, 1988), p. 58.

10. Peter Guber in Bart and Guber, *Shoot Out*, p. 63.

11. Laura M. Holson, "In This 'Superman' Story, the Executives Do the Fighting," *New York Times*, September 15, 2002 (Internet edition).

12. Lynda Obst, *Hello, He Lied: & Other Truths from the Hollywood Trenches* (New York: Broadway Books, 1996), p. 67.

13. Letter Agreement, T-3 Productions, Intermedia Film Equities, and Oak Productions, regarding the acting services of Arnold Schwarzenegger for *Terminator 3*, December 10, 2001.

14. Art Linson, *A Pound of Flesh: Perilous Tales of How to Produce Movies in Hollywood* (New York: Grove Press, 1993), p. 68.

15. 作者訪談，2003。

16. 作者訪談，2002。

第七章 放行的綠燈

1. Peter Bart and Peter Guber, *Shoot Out: Surviving Fame and (Mis)Fortune in Hollywood* (New York: G. P. Putnam's Sons, 2002), p. 224.

2. 作者訪談，2002。

3. Art Linson, *A Pound of Flesh: Perilous Tales of How to Produce Movies in Hollywood* (New York: Grove Press, 1993), p. 116.

4. Quoted in 1978 interview by Mitch Tuchman, in *Steven Spielberg: Interview*, eds. Lester D. Friedman and Brent Notbohm (Jackson: University Press of Mississippi, 2000), p. 52.

5. Budget, *Terminator 3*, March 11, 2002.

6. 作者訪談，2001。

7. Ibid.

8. Marc Graser, "007's Big Ad-Venture," *Variety*, October 7-13, 2002, p. 1.

9. 作者訪談，2003。

10. Jane Hamsher, *Killer Instinct: How Two Young Producers Took on Hollywood and Made the Most Controversial Film of the Decade* (New York: Broadway Books, 1997), p. 24.

11. Michael J. Wolf, *The Entertainment Economy* (New York: Times Books, 1999), pp. 156-57.

12. Steve Ross，作者訪談，1988。

13. Linson, *A Pound of Flesh*, pp. 137-38.

14. 作者訪談，2000。

第八章 預備製造假相

1. Production Underwriting Summary, *Basic*, October 18, 2001.

2. Oak Productions, contract for the acting services of Arnold Schwarzenegger for *Terminator 3*, December 10, 2001.

3. Art Linson, *A Pound of Flesh: Perilous Tales of How to Produce Movies in Hollywood* (New York: Grove Press, 1993), pp. 133-34.

4. 作者訪談，2001。

5. 作者訪談，2002。

6. Bruce Orwall, "Why Michael Eisner Can Be Found Laboring in Walt Disney's Trenches," *Wall Street Journal*, November 7, 2001 (Internet edition).

第九章 燈光，鏡頭，開拍

1. Peter Bart and Peter Guber, *Shoot Out: Surviving Fame and (Mis)Fortune in Hollywood* (New York: G. P. Putnam's Sons, 2002), p. 83.

2. *Wall Street* (1987), DVD, director's commentary.

3. *Ocean's Eleven* (2001), DVD, director's commentary.

4. John McDonough, "Movie Directors? Who Needs 'Em?," *Wall Street Journal*, March 25, 2002 (Internet edition).

5. Jane Hamsher, *Killer Instinct: How Two Young Producers Took on Hollywood and Made the Most Controversial Film of the Decade* (New York: Broadway Books, 1997), p.160.

6. Ibid., pp. 165, 175.

7. Hamsher, *Killer Instinct*, p. 152.

8. Dean Devlin，作者訪談，1998。

第十章 星星點點

1. 作者訪談，2002。

2. 作者訪談，2002。

3. Nancy Griffin, "When A-List Actors Are Happy to Hide Their Faces," *New York Times*, July 6, 2003 (Internet edition).

4. Quoted in John Nathan, *Sony: The Private Life* (Boston: Houghton Mifflin, 1999), p. 200.

5. Tamara Conniff and Carla Hay, "High Costs Have

Biz Rethinking Soundtracks," *Hollywood Reporter,*
October 7, 2002, p. 1.

6. Jane Hamsher, *Killer Instinct: How Two Young Producers Took on Hollywood and Made the Most Controversial Film of the Decade* (New York: Broadway Books, 1997), pp. 184-85.

第十一章 假相大功告成

1. Roy Scheider, scene-specific commentary, *All That Jazz,* DVD (2003).

2. Paul Seydor, "Notes from the Cutting Room," *The Perfect Vision,* no. 26 (September 1999), p. 25.

3. 作者訪談，2003。

4. Mielikki Org and Anna Wilde Mathews, "Engineering Blue Skies, *Wall Street Journal,* August 12, 2003 (Internet edition).

5. 作者訪談，2003。

第十二章 打知名度

1. 作者訪談，2001。

2. 作者訪談，1999。

3. 作者訪談，2003。

4. 作者訪談，2003。

5. 作者訪談，2002。

6. 作者訪談，2003。

7. 作者訪談，1999。

8. 作者訪談，1999。

9. 作者訪談，1998。

10. Nicole Sperling, "Trailer War," *Hollywood Reporter,* May 14-20, 2002, p. S30.

11. Peter Bart, "Knowledge Is Power, Except in Hollywood," *Daily Variety,* May 6, 1999, p. A1.

第十三章 趕觀眾進戲院

1. 作者訪談，2003。

2. 作者訪談，2002。

3. Quoted in Stephen Galloway, "Alternate Angle," *Hollywood Reporter,* May 14-20, 2000, p. S8.

4. Quoted in Stephen Galloway, "Where the Money Went," *Hollywood Reporter,* May 14-20, 2000, p. S8.

5. U.S. Entertainment Industry: MPA 2003 Market Statistics 2003, pp. 20-22.

6. 作者訪談，2002。

7. MPAA Market Statistics 2003, pp. 20-22.

8. 作者訪談，1999。

9. 作者訪談（PowerPoint 簡報），1999。

10. 作者訪談，2001。

第十四章 進攻日開始

1. 作者訪談，2000。

2. 作者訪談，2000。

3. 作者訪談，2003。

4. 作者訪談，2003。

5. Laura M. Holson, "Miramax Blinks," *New York Times,* October 11, 2002, Business section, p. 1.

6. Randall Tierney, "Top Heavy," *Hollywood Reporter,* May 14-20, 2002, p. S28.

7. 作者訪談，2002。

8. 作者訪談，2002。

第十五章 爆米花經濟學

1. 作者訪談，1997。

2. 作者訪談，1997。

3. 作者訪談，1997。

4. 作者訪談，1997。

5. Kimberley A. Strassel, "Movie-Goers Toon Out Sex and Violence," *Wall Street Jorunal,* October 10, 2000, p. 28.

6. Jane Hamsher, *Killer Instinct: How Two Young Producers Took on Hollywood and Made the Most Controversial Film of the Decade* (New York: Broadway Books, 1997), p. 217.

7. 作者訪談，1998。

8. 作者訪談，1997。

9. Doug Liman, *The Bourne Identity,* DVD, director's commentary (2002).

第十六章 外國的市場

1. Participation Statement, Schedule 10, December 31, 2003.

2. Mark Zoradi, quoted in Michael Schneider, "Pic Launch Is World Shaking," *Variety,* July 17-23, 2000, p. 71.

3. 作者訪談，1999。

4. Participation Statement.

5. Warner Bros. Distribution Report #5, *Midnight in the Garden of Good and Evil,* June 30, 2000.

6. Oak Productions, contract for the acting services of Arnold Schwarzenegger for *Terminator 3,* December 10, 2001.

7. 作者訪談，2000。

8. 作者訪談，2000。

第十七章 DVD 革命

1. Alexander & Associates video surveys.

2. Sumner Redstone，作者訪談，2000。

3. Gene Brown, *Movie Time: A Chronology of Hollywood and the Movie Industry from the Beginning to the Present* (New York: Macmillan, 1995), pp. 193, 337.

4. Norio Ohga and Gerald Cavanaugh, interview by author, 2004, and Norio Ohga, *The Melody of Sony* (Tokyo: Nihon Keizai Shimbun, 2003).

5. Robert L. Cutts, *Toshiba* (London: Penguin Books, 2002), p. 143. Also, Koji Hase, interview by author, 2004.

6. Warren Lieberfarb, lecture at Wharton School of Business, "Knowledge at Wharton," March 13, 2002 (http://knowledge.wharton.upenn.edu/index.cfm?fa=viewArticle&id=530).

7. Viacom executive, interview by author, 2004.

8. 作者訪談，2003。

9. 作者訪談，2003。

10. Warner Bros. Distribution Report #5, *Midnight in the Garden of Good and Evil,* June 30, 2000.

11. Gary Younge, "When Wal-Mart Comes to Town," *The Guardian,* August 18, 2003 (Internet edition).

12. 作者訪談，2003。

13. Merissa Marr and Martin Peers, "MGM's Library of Old Movies Puts It in Spotlight," *Wall Street Journal,* July 7, 2004, p. A1.

14. 作者通信，2004。

15. 作者訪談，2004。

第十八章 電視授權的暴利

1. Steve Ross，作者訪談，1988。

2. Richard Schickel, *The Disney Version: The Life, Times, Art and Commerce of Walt Disney* (Chicago: Elephant Paperbacks, 1997), p. 313.

3. Dan E. Moldea, *Dark Victory: Ronald Reagan, MCA, and the Mob* (New York: Viking Press, 1986), pp. 176-77.

4. Raymond Fielding, *The American Newsreel-1967* (Norman: University of Oklahoma Press, 1972), p. 308.

5. Cynthia Littleton, "Columbia TV Turns into Global Success," *Variety,* Columbia Pictures 75th Anniversary issue, January 1999, p. 18.

6. Judith Newman, "Fort Sumner," *Vanity Fair,* November 1999, p. 248.

7. "Hollywood's Haul," MIPCOM, *Variety,* October 7-13, 2002, p. A4b.

8. MPA All Media Revenue Report, May 2004.

9. Ibid.

10. Ibid.

11. Participation Statement, December 31, 2003.

第十九章 授權商品

1. Bruce Orwall, "Disney Aims for Bigger Share of Retailing with Revamp of Stores and New Products," *Wall Street Journal,* October 4, 2000, p. 8.

2. John Horn, "Can Anyone Dethrone Disney?" *Los Angeles Times,* June 1, 1997, p. 4.

3. Ed Kirchdoerffer, "Licensing Diary: The Pink Panther," *Kidscreen,* June 1997, p. 18.

4. 作者訪談，2002。

5. Jill Goldsmith and K. D. Shirkani, "Properties from Pics, TV Nearly Half of Toy Market," *Daily Variety,* February 11, 2000, p. 1.

6. Tamara Conniff and Carla Hay, "High Costs Have Biz Rethinking Soundtracks," *Hollywood Reporter,* October 7, 2002, p. 13.

第二十章 前事不忘，後事之師

1. 作者訪談，2002。

2. Quoted in Rick Lyman, "Box-Office Letdown," *New York Times,* December 5, 2000, p. C2.

3. 作者訪談，2003。

4. 作者訪談，2003。

5. 作者訪談，2003。

6. Interparty Agreements, among IMF, *Terminator 3,* Union Bank of California, Warner Bros., Columbia TriStar, Intermedia, International Film Guarantors, et al., December 28, 2001, author's files.

第二十一章 米達斯公式

1. 作者訪談，2003。

2. 作者訪談，2003。

3. Dale Pollock, *Skywalking: The Life and Films of George Lucas* (New York: Da Capo Press, 1999), p. 133.

4. Quoted in 1982 interview by Michael Sragow, in *Steven Spielberg: Interviews,* eds. Lester D. Friedman and Brent Notbohm (Jackson: University Press of Mississippi, 2000), p. 112.

5. Quoted in Sharon Waxman, "The Civil War Is a Risky Business: Miramax's Bet on 'Cold Mountain,'" *New York Times,* December 17, 2003 (Internet edition).

6. 作者訪談，2003。

第二十二章 到好萊塢一遊的票友

1. Charles Snow, *Walt: Backstage Adventures with Walt Disney* (Los Angeles: Communications Creativity, 1979).

2. Ludwig von Mises, "Epistemological Problems of Economics," http://216.239.50.100/search? q=cache: erpZFOOV1C0C:www.mises.org/epofe/c5sec4.asp+ Homo+economicus+theory&hl=en&ie=UTF-8.

3. Neal Gabler, *An Empire of Their Own: How the Jews Invented Hollywood* (New York: Anchor Books, 1989), p. 5.

4. Ibid., p. 316.

5. Quoted in ibid., p. 277.

6 Tino Balio, *Grand Design: Hollywood as a Modern Business Enterprise, 1930-1939*, vol. 5 (Berkeley: University of California Press, 1995), p. 7.

7. Ibid., p. 7.

8. Ibid., p. 10.

9. Preston Sturges, *Preston Sturges: His Life in His Words* (New York: Touchstone Books, 1991), pp. 304-305.

10. Quoted in Kathryn Harris, "Edgar in Hollywood," *Fortune*, April 15, 1996 (Internet edition).

11. Alan Ladd, Jr., and Giancarlo Parretti, interviews by author, 1989.

12. David McClintick, "Predator," *Fortune*, July 8, 1996 (Internet edition).

13. Ben Stein, *Hollywood Days, Hollywood Nights: The Diary of a Mad Screenwriter* (New York: Bantam, 1988), p. 154.

14. Gabler, *Empire of Their Own*, p. 6.

第二十三章 集體的靈犀

1. Quoted in 1978 interview by Mitch Tuchman, in *Steven Spielberg: Interviews*, eds. Lester D. Friedman and Brent Notbohm (Jackson: University Press of Mississippi, 2000), p. 39.

2. 作者訪談（電子郵件通訊），2004。

3. Clayton R. Koppes and Gregory D. Balck, *Hollywood Goes to War: How Politics, Profits, and Propaganda Shaped World War II Movies* (Berkeley and Los Angeles: University of California Press, 1990), p. 61.

4. Otto Friedrich, *City of Nets: A Portrait of Hollywood in the 1940's* (Berkeley: University of California Press, 1986), p. 52.

5. Quoted in Neal Gabler, *An Empire of Their Own: How the Jews Invented Hollywood* (New York: Anchor Books, 1989), p. 2.

6. Tino Balio, *United Artists: The Company That Changed the Film Industry* (Madison: University of Wisconsin Press, 1987), p. 11.

7. Neil Chenoweth, *Rupert Murdoch: The Untold Story of the World's Greatest Media Wizard* (New York: Crown Business, 2001), p. 110.

8. Mason Wiley and Damien Bona, *Inside Oscar: The Unofficial History of the Academy Awards* (New York: Ballantine Books, 1993), p. 3.

9. 作者訪談，2003。

10. Friedrich, *City of Nets*, pp. 44-45.

11. Quoted in Natasha Fraser-Cavassoni, *Sam Spiegel: The Incredible Life and Times of Hollywood's Most Iconoclastic Producer* (New York: Simon & Schuster, 2003), p. 62.

12 Ibid., p. 61.

13. Sharon Waxman, "The Civil War Is a Risky Bussiness: Miramax's Bet on 'Cold Mountain,'" *New York Times*, December 17, 2003 (Internet edition).

第二十四章 新興的精英階層

1. David Puttnam, *Movies and Money* (New York: Alfred A. Knopf, 1998), pp. 49-50.

2. Otto Friedrich, *City of Nets: A Portrait of Hollywood in the 1940's* (Berkeley: University of California Press, 1986), p. 194.

3. Letter of Agreement between T-3 Productions, Intermedia Films Equities, and Oak Productions, regarding the acting services of Arnold Schwarzenegger, December 10, 2001.

4. Ibid.

5. Ibid.

6. William Goldman, *Adventures in the Screen Trade: A Personal View of Hollywood and Screenwriting* (New York: Warner Books, 1984), p. 29.

7. 作者訪談，2003。

8. Memorandum, Fireman's Fund: Modified Cast Coverage, Brad Pitt, 2002.

9. Memorandum, Fireman's Fund, *Cold Mountain*.

10. *Legally Blonde* (2001), DVD, director's commentary.

11. 作者訪談，2003。

12. David Plotz, "Celebrity Dating," *Slate*, July 3, 2003 (Internet edition).

13. 作者訪談，2003。

14. 作者訪談，2003。

15. *Terminator 3*, weekly budget reports.

16. Tom Wolfe, "The Ultimate Power: Seeing Them

Jump," *The Power Game,* ed. Clay Felker (New York: Simon & Schuster, 1968), p. 238.

17. Quoted in Grant McLaren, "Star Turn for Executive Jets," *Rolls-Royce Magazine,* June 1998 (Internet edition).

18. Oak Productions, contact for the acting services of Arnold Schwarzenegger for *Terminator 3,* December 10, 2001, Rider E.

19. Quoted in Meredith Bodgas, "The Goods on Gwyneth," Univercity.com (www.univercity.com/sept02/gwynethpaltrow.html.).

20. Roberts Evans, *The Kid Stays in the Picture* (New York: Hyperion, 1994), p. 6.

21. Quoted in Richard M. Clurman, *To the End of Time: The Seduction and Conquest of a Media Empire* (New York: Simon & Schuster, 1992), p. 331.

22. *Late Show with David Letterman,* CBS, January 2, 2003.

23. Friedrich, *City of Nets,* p. 13.

24. *Basic,* Preliminary budget, November 1, 2001.

25. *The Farm* (original title), final budget, December 6, 2001.

26 Second Amendment Agreement, May 2, 2002.

27. John McDonough, "Movie Directors: Who Needs 'Em?" op. ed., *Wall Street Journal,* March 25, 2002 (Internet edition).

28. Quoted in 1978 interview by Steve Poster, in *Steven Spielberg: Interviews,* eds. Lester D. Friedman and Brent Notbohm (Jackson: University Press of Mississippi, 2000), pp. 62-63.

29. 作者訪談，2001。

30. 作者訪談，2000。

31. 作者電子郵件通訊，2003 年 12 月 8 日。

32. Peter Bart and Peter Guber, *Shoot Out: Surviving Fame and (Mis)Fortune in Hollywood* (New York: G. P. Putnam's Sons, 2002), p. 137.

33. 作者訪談，2002。

34. Quoted in Howard A. Rodman, "Talent Brokers," *Film Comment,* vol. 26, no. 1 (January-February, 1990).

35 Quoted in Nikki Finke, "Wasted," *New York,* November 29, 1999 (Internet edition).

36 作者訪談，2002。

37. Rodman, "Talent Brokers."

38. Bart and Guber, *Shoot Out,* p. 136.

39. Friedrich, *City of Nets,* p. 73.

40. Bernard Weintraub, "Screenwriters May Walk Out Over Film Credit and Respect," *New York Times,* January 16, 2001, p. 1.

41. Victor S. Navasky, *Naming Names: The Social Costs of McCarthyism* (New York: Viking Press, 1980), pp. 295-302.

42. Quoted in Friedrich, *City of Nets,* p. 8.

43. John Gregory Dunne, *Monster: Living Off the Big Screen* (New York: Random House, 1997), p. 8.

44. Dale Launer，作者訪談，電子郵件，2003 年 2 月 4 日。

45. 作者訪談，2003。

46. Evens, *Kid Stays,* p. 264.

47. Ibid.

48. *Premiere,* January 1989.

49. Bart and Guber, *Shoot Out,* p. 63.

50. Eric Hamburg, *JFK, Nixon, Oliver Stone and Me* (New York: Public Affairs, 2001), p. 132.

51. 作者訪談，2003。

52. 作者訪談，2003。

53. Goldman, *Adventures,* p. 39.

54. Evans, *Kid Stays,* p. 255.

55. Ibid., p. 410.

56. Quoted in Gregg Kilday, "Goldwyn Out at Par, In as Producer," *Hollywood Reporter,* November 24, 2003 (Internet edition).

57. Peter Bart, quoted in Bart and Guber, *Shoot Out,* p. 7.

58. Neal Gabler, *Empire of Their Own* (New York: Anchor Books, 1989), p. 291.

59. Evans, *Kid Stays,* p. 68.

60. Steven Seagal, interview, *Larry King Live,* August 31, 1997.

61. Ibid.

62. Seagal, *Los Angeles Times* interview.

63. Ibid.

64. Christine Dugas and Chris Woodyard, "How Broker to the Stars Came to Be Behind Bars," *USA Today,* April 17, 2000 (Internet edition).

65. Quoted in Anne-Marie O'Neill, Steve Erwin, Joseph Tirella, "Dana Giacchetto," *People,* November 20, 2000 (Internet edition).

66. SEC, *Administrative Proceedings,* Release no. 1957, July 31, 2001, File No. 3-10542.

第二十五章 好萊塢的工作和玩樂

1. Dan Rather interview with George Clooney, *Sixty Minutes,* CBS, January 8, 2003.

2. *Full Frontal* (2002), DVD, rules (under "Special

Features").

3. Quoted in *Full Frontal,* DVD, director's commentary.

4. Quoted in Kim Masters, "Harvey, Marty and a Jar Full of Ears," *Esquire,* February, 2002.

5. Ken Auletta, "Beauty and the Beast," *New Yorker,* December 16, 2002, p. 70.

6. Quoted in Isabella Marchiolo, "Passion," *TuttoQui-Cinema,* September 21, 2002 (Internet edition).

7. Richard Corliss and Jeff Israely，"The Passion of Mel Gibson," *Time,* January 27, 2003 (Internet Pacific edition).

8. "ADL Concerned Mel Gibson's 'Passion' Could Fuel Anti-Semitism if Released in Present Form," ADL press release, New York, August 11, 2003.

9. Quoted by Stephan Elliott, *Eye of the Beholder* (1999), DVD, director's commentary.

10. Eric Hamburg, *JFK, Nixon, Oliver Stone and Me* (New York: Public Affairs, 2001), p. 167.

11. "Spielberg Confirms Goldmember Cameo," Associated Press release, June 6, 2002.

12. Quoted in Meredith Bodgas, "The Goods on Gwyneth," Univercity.com (www.univercity.com/sept02/gwynethpaltrow.html.).

13. Quoted in "Extra," New York *Daily News,* June 3, 2002 (Internet edition).

14. 作者訪談，2003。

第二十六章 作假的文化

1. Quoted in 1974 interview by David Helpern, in *Steven Spielberg: Interviews,* eds. Lester D. Friedman and Brent Notbohm (Jackson: University Press of Mississippi, 2000), p. 8.

2. Edward L. Bernays, *Public Relations* (Norman: University of Oklahoma Press, 1952), pp. 47-48.

3. Raymond Fielding, *The American Newsreel,* 1911-1967 (Norman: University of Oklahoma Press, 1972), p. 189ff.

4. David Plotz, "Celebrity Dating," *Slate,* July 3, 2003 (Internet edition).

5. Jill Lawless, "Catherine Zeta-Jones, Michael Douglas Win Lawsuit over Wedding Pictures," Associated Press, April 11, 2003 (Internet edition).

6. Leo Rosten, *Hollywood: The Movie Colony* (New York: Harcourt Brace & Company, 1941), p. 61.

7. Laura Wides, "Settlement Allows for Governor Bobbleheads," New York *Daily News,* August 3, 2004, p. 5.

8. "George Clooney Confesses Dirty Makeup Secrets," *Celebrity News,* Internet Movie Database, December 11, 2000.

9. I Spy, DVD (2003), director's commentary.

10. Quoted by David Russell, *Three Kings* (1999), DVD, director's commentary.

11. David Ansen, "Operation Desert Scam," *Newsweek,* October 18, 1999 (Internet edition), and *Three Kings,* director's commentary.

12. Eric Hamburg, *JFK, Nixon, Oliver Stone and Me* (New York: Public Affairs, 2001), p. 121.

13. *The Bourne Identity,* DVD (2002), director's commentary.

14. Ben Stein, *Hollywood Days, Hollywood Nights: The Diary of a Mad Screenwriter* (New York: Bantam Books, 1988), p. 49.

15. Clayton R. Koppes and Gregory D. Black, *Hollywood Goes to War: How Politics, Profits, and Propaganda Shaped World War II Movies* (Berkeley and Los Angeles: University of California Press, 1990), p. 6.

16. François Truffaut, *Day for Night* (1973), DVD, director's interview.

17. 作者訪談，2003。

18. 作者訪談，2003。

19. 作者訪談，2003。

20. 作者訪談，2004。

21. Bruce Feirstein, "Taking a Contract Out on Writers," *New York Observer,* March 20, 2003 (Internet edition).

22. Telegram reprinted in Robert Evans, *The Kid Stays in the Picture* (New York: Hyperion, 1994), p. 343, but Evans deleted from it the last line "You did nothing on *The Godfather* other than annoy me and slow it down."

23. Evans, *Kid Stays,* p. 218.

24. Quoted in Peter Biskind, *Easy Riders, Raging Bulls: How the Sex-Drugs-and-Rock 'n' Roll Generation Saved Hollywood* (New York: Touchstone Books, 1998), p. 159.

25. 作者訪談，2003。

26. Tad Friend, "This Is Going to Be Big," *New Yorker,* September 23, 2002 (Internet edition).

27. Ken Auletta, "Beauty and the Beast," *New Yorker,* December 16, 2002, p. 76.

第二十七章 腦中的畫面

1. Ben Stein, *Her Only Sin: A Novel of Hollywood* (New

York: St. Martin's Press, 1963), p. 66.

2. Harold Lasswell, *Politics: Who Gets What, When, and How* (Cleveland: Meridian Books, 1958), p. 1.

3. Walter Lippmann, *Public Opinion* (New York: Free Press, 1965), pp. 3-20.

4. Raymond Fielding, *The American Newsreel, 1911-1967* (Norman: University of Oklahoma Press, 1972), pp. 10-11.

5. Quoted in David Puttnam, *Movies and Money* (New York: Alfred A. Knopf, 1998), p. 78.

6. *Mutual Film Corporation v. Ohio*, 236 US 230 (1915).

7. Quoted in Puttnam, *Movies and Money*, p. 78.

8. Clayton R. Koppes and Gregory D. Black, *Hollywood Goes to War: How Politics, Profits, and Propaganda Shaped World War II Movies* (Berkeley and Los Angeles: University of California Press, 1990), p. 61.

9. Neal Gabler, *An Empire of Their Own: How the Jews Invented Hollywood* (New York: Anchor Books, 1989), p. 2.

10. Tino Balio, *Grand Design: Hollywood as a Modern Business Enterprise, 1930-1939*, vol. 5 (Berkeley: University of California Press, 1995), p. 43.

第二十八章　遊戲規則

1. Warren Lieberfarb, "Knowledge at Wharton," lecture at Wharton School of Business, March 13, 2002, http://knowledge.wharton.upenn.edu/index.cfm?fa=viewArticle&cid=530; interview by author, 2000.

2. Egil Krogh，作者訪談，1977。

3. Edward Jay Epstein, *Agency of Fear: Opiates and Political Power in America* (New York: G. P. Putnam's Sons, 1977), pp. 165-69; also Krogh interview.

4. 作者訪談，1973。

5. Quoted in Daniel Forbes, "Prime Time Propaganda," *Salon*, January 13, 2000 (Internet edition).

6. Papers of NAACP, Part 18: Special Subjects, 1900-1955 (Ann Arbor, Mich.: University Publications of America, 1994).

7. Quoted in Ben Stein, *The View from Sunset Boulevard: America as Brought to You by the People Who Make Television* (New York: Basic Books, 1979), p. 38.

8. John Lovett, quoted in "Pentagon Provides for Hollywood," *USA Today*, May 29, 2001 (Internet edition).

9. Lawrence Suid, "Pearl Harbor Comes to the Big Screen," *Naval History Magazine*, June 2000

(Internet edition).

10. Tony Perry, "The Pentagon's Little Pearler," *Los Angeles Times*, May 28, 2001 (Internet edition).

第二十九章　好萊塢眼中的世界

1. Quoted in David Puttnam, *Movies and Money* (New York: Alfred A. Knopf, 1998), p. 270.

2. Quoted in Peter Biskind, *Easy Riders, Raging Bulls: How the Sex-Drugs-and-Rock 'n' Roll Generation Saved Hollywood* (New York: Touchstone Books, 1998), p. 348.

3. Tim Robbins，作者訪談，2003。

4. Daniel Benjamin and Steven Simon, *The Age of Sacred Terrorism* (New York: Random House, 2002), pp. 358-62.

5. Ben Stein, *The View from Sunset Boulevard: America as Brought to You by the People Who Make Television* (New York: Basic Books, 1979), pp. 15, 18.

6. Ibid., p. 18.

7. 作者訪談，2003。

8. Edward Jay Epstein, *News from Nowhere: Television and the News* (New York: Random House, 1973), p. 229.

9. 作者訪談，2001。

10. 作者訪談，2001。

11. Quoted in Biskind, Easy Riders, p. 265.

12. Dean Devlin，作者訪談，1998。

13. Sumner Redstone，作者訪談，2000。

14. Tracie Rozhon, "Toy Sellers Wish for Just a Bit of Evil," *New York Times*, December 24, 2003, Business section, p. 1.

15. Jeff Sakson quoted in ibid.

尾聲　好萊塢的過去與未來

1. Quoted in Thomas Schatz, *The Genius of the System: Hollywood Filmmaking in the Studio Era* (New York: Henry Holt, 1988), p. 3.

2. Frank E. Manuel, *The Prophets of Paris: Turgot, Condorcet, Saint-Simon, Fourier, and Comte* (New York: Harper Torchbooks, 1965), pp. 62-66.

3. 例如，Hortense Powdermaker, *Hollywood, the Dream Factory: An Anthropologist Looks at the Movies Makers* (Boston: Little, Brown, 1951).

4. 例如，Tino Balio, *Grand Design: Hollywood as a Modern Business Enterprise* (Berkeley and Los Angeles: University of California Press, 1995).

5. 例如，Otto Friedrich, *City of Nets: A Portrait of*

Hollywood in the 1940's (Berkeley and Los Angeles: University of California Press, 1986).

6. 例如，Neal Gabler, *An Empire of Their Own: How the Jews Invented Hollywood* (New York: Anchor Books, 1989).

7. 例如，Schatz, *Genius.*

8. Quoted in ibid., p. 30.

9. David Barboza, "If You Pitch It, They Will Eat," *New York Times,* August 3, 2003, Business section, p. 1.

10. Terry Semel, quoted by Warner Bros. executive in interview by author, 1999.

11. 作者訪談，2003。

12. Quoted in Connie Bruck, *When Hollywood Had a King: The Reign of Lew Wasserman, Who Leveraged Talent into Power and Influence* (New York: Random House, 2003), p. 345.

13. Sumner Redstone, *A Passion to Win* (New York: Simon & Schuster, 2001), p. 23.

14. U.S. Entertainment Industry: 2003 MPA Market Statistics, p. 18.

15. Joe Fordham, "Mill Film's 'Gladiator' VFX," Creative Planet, *Post Industry Report,* May 19, 2000.

16. Quoted in Paula Parisi, "The New Hollywood," *Wired,* December 1995, p. 3.

17. Quoted in ibid.

18. Quoted in ibid.

19. *Terminator 3* (2003), DVD, director's commentary.

20. Ibid.

21. Ibid.

22. Quoted in Geraldine Fabrikant, "Troubles at Paramount: Is It Just Money?" *New York Times,* December 6, 2003 (Internet edition).

大銀幕後——好萊塢錢權祕辛

作者：Edward Jay Epstein
譯者：宋偉航
出版三部總監：吳家恆
執行主編：曾淑正
美術設計：Zero

發行人：王榮文
出版發行：遠流出版事業股份有限公司
地址：台北市南昌路二段 81 號 6 樓
電話：（02）23926899　傳真：（02）23926658
郵撥：0189456-1

著作權顧問：蕭雄淋律師
法律顧問：董安丹律師

2011 年 1 月 1 日　初版一刷
行政院新聞局局版臺業字第 1295 號
售價：新台幣 450 元

缺頁或破損的書，請寄回更換
有著作權‧侵害必究 Printed in Taiwan
ISBN　978-957-32-6742-3（平裝）

YL遠流博識網 http://www.ylib.com　E-mail: ylib@ylib.com

國家圖書館出版品預行編目資料

大銀幕後：好萊塢錢權祕辛／Edward Jay Epstein 著；
　宋偉航譯 . -- 初版 . -- 臺北市：
　遠流，2011.01
　　面；　公分 .
　　譯自：The Big Picture: Money and Power in Hollywood
　　ISBN 978-957-32-6742-3（平裝）
　1. 電影　2. 產業發展　3. 美國

987.7952　　　　　　　　　　　　　　　99024963

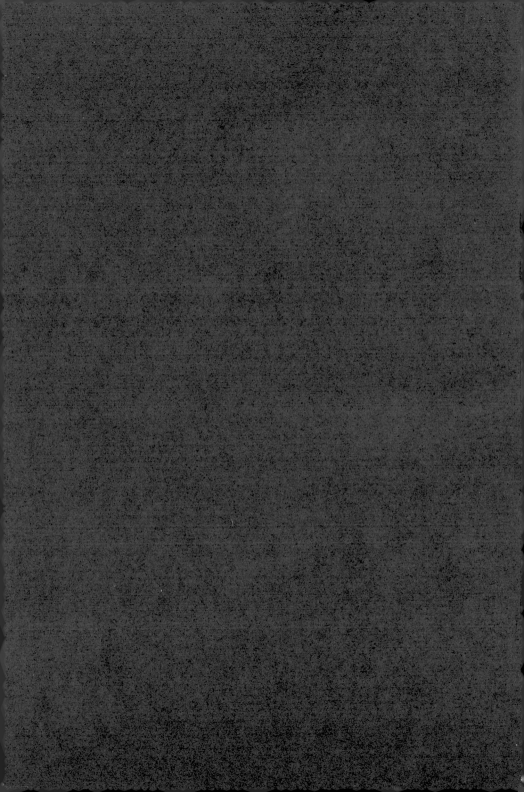